그림으로 보는

세계 배경
인테리어 도감

KB187235

엮은이 : 캉하이페이

상하이 대사 건축장식환경설계 연구소의 설립자다. 수십 년간 가구 업계에 종사하며 가구 설계, 제작에 정통해 현재 가구 디자인, 인테리어 디자인, 건축 자재류 도서의 연구와 편저에 심혈을 기울이고 있다. 저서로는 『명·청 시대 가구 도감』, 『유럽식 가구 도감』 등 10여 종의 도서가 있으며, 출간 시마다 독자로부터 폭넓은 호평을 받아왔다.

옮긴이 : 이영주

서울외국어대학원대학교 통역번역대학원 한중 국제통역학 석사를 졸업했다. 현재 번역 에이전시 (주)엔터스코리아에서 출판기획 및 전문번역가로 활동하고 있다. 주요 역서로는 『한밤중의 심리학 수업』, 『쇼펜하우어, 딱 좋은 고독』, 『시간과 역사, 삶의 이야기를 담은 도시의 36가지 표정』 등이 있다.

세계 배경 인테리어 도감

초판 1쇄 발행 2024년 08월 20일

엮은이 캉하이페이
옮긴이 이영주

발행인 백명하 | **발행처** 잉크잼 | **출판등록** 제 313-1991-16호
주소 서울시 마포구 월드컵북로1길 50 3층 | **전화** 02-701-1353 | **팩스** 02-701-1354
편집 고은희 강다영 | **디자인** 오수연 서혜문 권혜경
기획 마케팅 백인하 신상섭 임주현 | **경영지원** 김은경

ISBN 978-89-7929-411-8 13650

室内设计资料图集 (ShiNeiSheJiZiLiaoTuJi)
Text and illustrations copyright © Tang Haifei, 2016
Copyright © Anne Whiston Spirn, 1998
First published in China in 2016 by China Architecture & Building Press
Korean edition copyright © EJONG Publishing Co., 2024
All rights reserved.
This Korean edition published by arrangement with China Architecture Publishing & Media Co., Ltd. through Shinwon Agency Co., Seoul.

* 잉크잼은 도서출판 이종의 출판 브랜드입니다.
* 책값은 뒤표지에 표기되어 있습니다.
* 도서출판 이종은 작가님들의 참신한 원고를 기다리고 있습니다.
* 이 도서는 친환경 식물성 콩기름 잉크로 인쇄하였습니다.

재밌게 그리고 싶을 때, 잉크잼
Web inkjambooks.com
X(Twitter) @inkjam_books
Instagram @inkjam_books

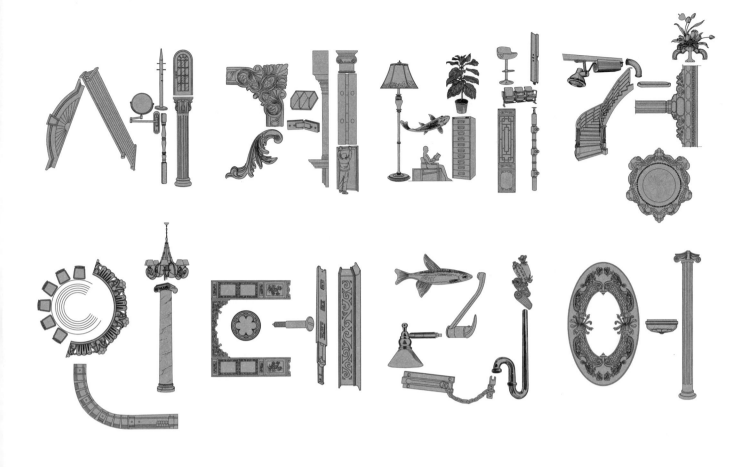

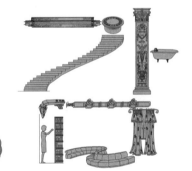

세계 배경 인테리어 도감

그림으로 보는 세계 배경 인테리어 도감

캉하이페이 엮음

이영주 옮김

잉크잼

편집 위원회

본서 편집 위원회 위원은 중국 상하이현대건축설계그룹, 상하이시 도시공정설계연구위원회, 상하이 원림설계연구원, 퉁지대학교, 시난교통대학교, 중국미술학원, 둥베이임업대학교, 난징임업대학교, 중난임업대학교, 베이징임업대학교, 시난임업대학교 등에 소속된 25명의 전문가로 구성되어 있다. 그 중에는 박사 과정 지도 교수 16명, 석사 과정 지도 교수 3명이 포함된다.

서문

《세계 배경 인테리어 도감》은 다채로운 내용과 일러스트를 통해 상세하고 실용적인 정보를 빠르고 편하게 찾아볼 수 있는 대형 사전이자 참고서다. 국내외 디자이너와 고등 교육기관에서 호평을 받았으며 중국의 건축 인테리어 업계, 대학교 및 전문대학에서는 이 책을 교재로 채택했다. 베스트셀러로 자리 잡아 현재까지 20쇄 넘게 판매되었으며 해외에 판권을 수출하기도 했다.

과학 기술이 비약적으로 발전하고 혁신적인 분야가 끊임없이 등장하는 오늘날, 디자이너에 대한 수요는 날로 늘고 있다. 또한 이 분야의 사전과 교재는 시효성이 있어야 하므로 건축업계의 발전과 심미관, 정서 변화에 맞추어 꾸준히 갱신되어야 한다. 이에 따라 중국 각 대학의 교수와 전문가가 이 책 제2판 수정 작업에 참여하여 내용을 대대적으로 업데이트했다. 제2판에서는 창의적인 설계, 새로운 소재와 공법을 중점적으로 강조하며 국내외 교육자 및 학생의 요구를 반영해 관련 설명 및 렌더링도 많이 첨부했다. 또한 실용성을 강화하기 위해 CAD 도면도 일부 수록했다.

실내 장식은 건축의 영혼이다. 오늘날 실내 건축업은 전례 없는 빠른 발전으로 인테리어 디자이너와 교육기관의 강사 및 학생에게 장밋빛 미래를 펼쳐 주고 있다. 실내 장식은 기술이자 예술이다. 따라서 이 둘을 유기적으로 융합하는 것이 중요한 과제이며, 이를 위해 부단히 배우고 깊이 파고들어야 한다. 이 책은 새로운 트렌드를 선도하고 이론과 실제를 연결하는 데 도움을 주고자 편찬되었다. 따라서 학습과 응용법을 동시에 익힐 수 있는 실용적인 디자인 참고서인 동시에 귀한 교과서라 할 수 있다.

2012. 10. 30.

중국 과학원 원사
프랑스 건축과학원 원사
미국 건축사학회 명예 학사
이탈리아 로마대학교 명예 박사
중국 퉁지대학교 전 부교장, 1급 교수
중화인민공화국 국무원 학위위원회 위원
중국 상하이시 규획위원회 도시발전전략위원회 주임

들어가며

실내 장식은 건축 공간에 기술과 미학적인 원리를 접목하여 사람들의 다양한 수요를 만족시키는 활동이다. 다시 말해 실내 장식은 과학 기술과 예술의 결합이며, 기능과 형식을 조정해 사람 중심의 생활 환경과 조화로운 작업 환경 창조를 최종 목표이자 이상으로 삼는다.

실내 장식은 실내 공간을 형태와 크기에 따라 합리적·물질적·기술적으로 처리하고 미화하는 것이다. 따라서 반드시 수요자의 시각, 청각, 촉각, 후각 등을 충족시키면서 생리적·심리적으로도 만족감을 주는 실내 환경을 창조해 내야 한다. 그리고 현대 과학 기술의 성과에 늘 주목하여 새로운 자재와 공법, 설비 등을 이용하는 데 적극적이어야 한다. 실내 환경과 관련된 기본 요소, 즉 기능 요건, 경제적 여건, 물질적 조건, 실루엣, 색채, 질감, 조명, 가구, 진열, 안전, 환경 등을 고려해 인테리어를 진행해야 한다.

실내 장식에서는 재료를 적용하고 표현하는 방식도 중요하다. 요즘 실내 장식에 영감을 주는 새로운 소재와 재료, 공법이 끊임없이 쏟아져 나오고 있다. 이것들을 단순히 활용하는 데 그치지 않고 결합해 예술적으로 승화시킬 수 있어야만 감동할 만한 실내 공간을 창조해 낼 수 있다.

21세기에 들어 경제, 정보, 과학, 문화가 고도로 발전하면서 사회의 물질적·정신적 생활 수준도 새로운 단계로 돌입했다. 따라서 인테리어 디자이너는 에너지 절약형 재료로 저탄소 실내 공간을 만들어야 하며 과학적이면서 예술적인 디자인을 창조해야 한다. 또한 기능적인 수요를 만족시키는 동시에 문화적인 의미도 담은 실내 환경을 만들어 내야 한다.

이 책은 정교한 일러스트와 CAD 도면을 적절히 사용했으며, 이해를 돕기 위한 간단한 설명을 곁들여 일러스트가 의미 전달 이상의 효과를 거두도록 했다. 또한 일러스트를 통해 실내 장식의 역사를 이해하고 실내 장식의 요소, 양식, 기법 등이 어떻게 전승되었으며 각종 재료와 설비의 특징, 규격, 용도, 장식 구조에 대해서도 배울 수 있다. 또한 1만 개에 달하는 일러스트로 예술을 대하는 즐거움을 선사하면서 수많은 소재를 접하며 도움을 얻을 수 있도록 했다. 이렇듯 독특한 스타일과 다채로운 일러스트로 이 책은 국내외 독자에게 많은 사랑을 받고 있다.

이 책은 상하이 대사 건축장식환경설계연구소의 설립자이자 교수급 수석 엔지니어인 캉하이페이가 편찬하고 구상했으며, 그가 배출한 디자이너들이 디자인과 도면 작업을 맡았다. 또한 각지 전문가와 교수의 도움을 받아 5년간 노력을 기울인 끝에 성공적으로 제2판을 완성할 수 있었다.

상하이 대사 건축장식환경설계연구소는 20년 동안 수많은 실내 장식과 가구 디자인 프로젝트를 진행했으며 26개 대학에서 온 300여 명의 인턴을 교육했다. 그런데 전문대 학생, 대학교 학부생, 대학원생 등 다양한 인턴 사이에서 실무 능력 부족이라는 문제점이 보편적으로 발견되었다. 따라서 이 책은 실무 능력 향상을 위해 실무 관련 부분을 비교적 많이 할애했다.

실내 장식은 상당히 종합적인 학문이다. 다시 말해 건축학, 건축물리학, 역학, 미학, 철학, 심리학, 색채학, 인체공학, 재료학 등을 아우르는 포괄적인 학문이다. 다만 인간의 지식에는 한계가 있기 마련이고 이 책에서도 오류와 누락이 있을 수 있으니, 이런 점을 발견하면 향후 바로잡을 예정이다.

목차

[열람용 부록 데이터]

20장 실내 색체 디자인 과
더 많은 실내 디자인 실례를 확인해 보세요.

고대 이집트인은 인류 최초로 건축물에 어울리는 실내 장식을 시작했다. 고대 이집트의 최전성기인 신왕국 시대(BC 1570-BC 1070년)에는 신권 정치를 위해 파라오를 신격화했다. 그로 인해 신전이 당대 가장 뛰어난 건축물이 되었다.

신전을 살펴보면 대부분의 주두는 사면에 하토르 여신의 두상으로 조각되어 있으며, 주신과 내벽은 여신을 숭배하는 장면의 조각으로 가득하다. 전통적인 기둥 양식 외에도 종려나무, 파피루스, 연꽃 봉오리, 신상 등을 새겨 넣은 다양한 주두가 있으며, 주신에는 기념할 만한 상형문자와 부조가 새겨져 있다. 천장에는 독수리가 그려져 있고 벽면에는 식물과 조류를 그린 벽화로 가득 장식했다. 바닥, 기둥, 들보 모두 독특하고 화려한 장식 문양으로 채웠다.

고대 이집트의 가구는 전부 채색을 거쳤다. 옷장은 대개 밝은색의 도형으로 장식했다. 상아 또는 자개를 박아 넣었거나 금박 부조의 화려한 의자도 있다. 가구는 주로 목각 사자, 발굽 모양의 다리, 독수리, 식물 모양의 주두 등으로 장식했다.

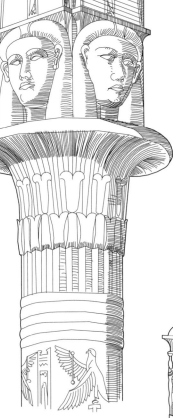

두상과 식물 장식이 결합된 복합 기둥

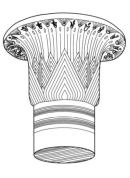

식물 모양의 주두

파피루스 모양의 주두

무덤 벽화 속 무화과나무 문양

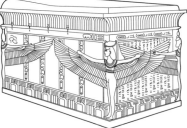

보석과 네크베트 여신
장식으로 꾸민 파라오의 관

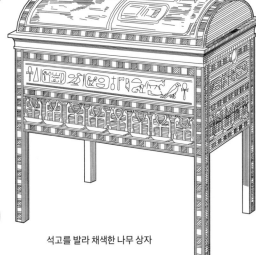

석고를 발라 채색한 나무 상자

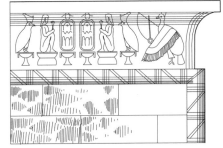

양 머리 형상의 스핑크스

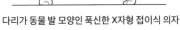

다리가 동물 발 모양인 푹신한 X자형 접이식 의자

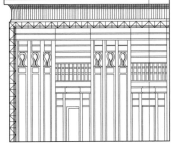

외벽 코니스 장식

관의 장식 디테일

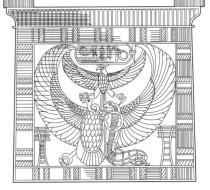

독수리 무늬의 가슴 보호대

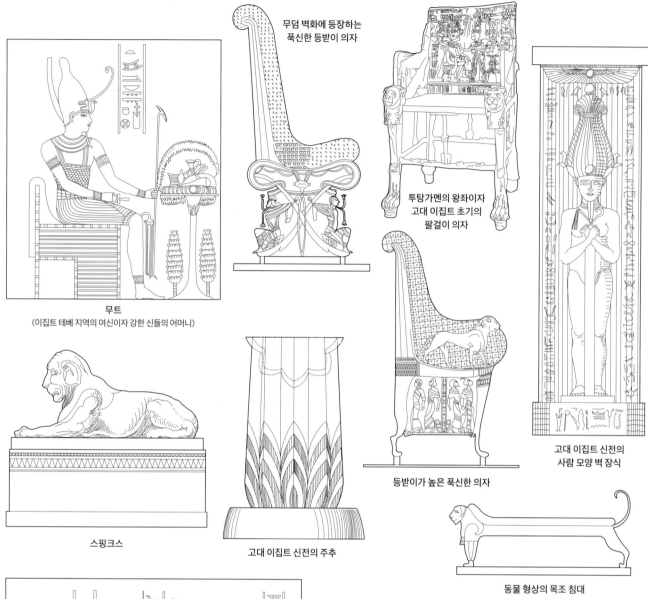

무덤 벽화에 등장하는
푹신한 등받이 의자

투탕가멘의 왕좌이자
고대 이집트 초기의
팔걸이 의자

무트
(이집트 테베 지역의 여신이자 강한 신들의 어머니)

등받이가 높은 푹신한 의자

고대 이집트 신전의
사람 모양 벽 장식

스핑크스

고대 이집트 신전의 주추

동물 형상의 목조 침대

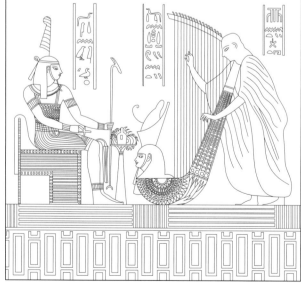

마아트 여신(진리, 정의, 법률의 여신)을 위한 연주

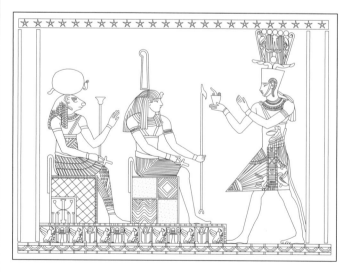

왼쪽은 달의 신 콘스, 가운데는 파라오의 수호신이자 신들의 왕인 아몬

서아시아 문명은 시대 순으로 수메르, 아시리아, 신바빌로니아, 페르시아로 나뉜다. 수메르의 이난나 신전과 궁전은 역청을 바른 벽면에 각양각색의 돌 조각과 조개껍데기를 붙여 문양을 넣었다. 이 시기에는 조각상과 부조 장식이 성행했다. 아시리아 제국의 사르곤 왕궁은 아치형 입구 앞의 석판 위에 사람 머리의 날개 달린 황소인 라마수 석상을 배치했다. 궁전은 크롬옐로색 유약벽돌과 벽화로 웅장하고 화려하게 꾸몄고, 설화석고 내벽은 저부조로 장식했다.

신바빌로니아 왕국의 가장 뛰어난 건축물은 세계 7대 불가사의 중 하나인 '공중정원'이다. 내벽에 다채로운 유리벽돌을 덧붙이고, 도식화된 동물물과 여러 문양의 부조로 꾸몄다.

페르시아 제국의 대표 건축물인 페르세폴리스 궁전에는 11미터 높이의 기둥이 100개나 서 있는 '백주궁전'이 있다. 주두 양쪽에 소머리 조각이 대칭을 이루며 주추는 뒤집은 종 모양으로 꽃잎을 새겼다. 또한 천장의 들보와 엔타블러처(5쪽 참고)는 금박으로 덮었고 벽면은 벽화로 가득하다.

고대 서아시아의 가구는 사람, 동물, 식물의 열매와 잎을 새겨 넣고 대부분 채색했다. 특히 궁전의 가구는 조개, 상아, 금박으로 더욱 화려하게 장식했다.

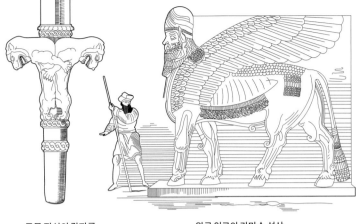

동물 장식의 칼자루 왕궁 입구의 라마수 석상

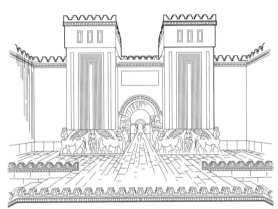

사르곤 왕궁 입구

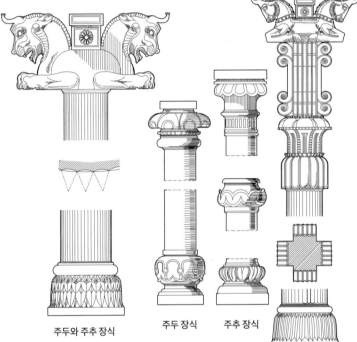

주두와 주추 장식 주두 장식 주추 장식

주두와 주추 장식

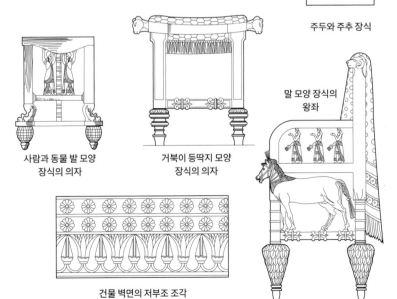

사람과 동물 발 모양 장식의 의자

거북이 등딱지 모양 장식의 의자

말 모양 장식의 왕좌

건물 위쪽의 저부조 조각

건물 벽면의 저부조 조각

유럽 문화의 요람인 고대 그리스는 건축 장식과 미술 영역에서도 상당한 완성도를 보인다. 고대 그리스 건축 양식의 가장 큰 특징은 주두 양식으로 도리아, 이오니아, 코린토스 양식이 있다. 조각과 소조도 주요 실내 장식 미술이다. 특히 여상기둥은 건물의 하중을 지탱하는 기둥과 여성미를 표현한 조각이 결합된 훌륭한 장식 요소다.

가구는 정교하게 채색되어 있으며, 일반적으로 푸른색 바탕칠 위에 종려 잎 모양에서 따온 팔메트 패턴을 그려 넣어 장식했다. 스핑크스, 상상의 동물, 화환 무늬 등도 조각해 넣었다. 일부 의자 다리는 동물의 날개나 사자 발톱이 달린 모양으로 만들기도 했다.

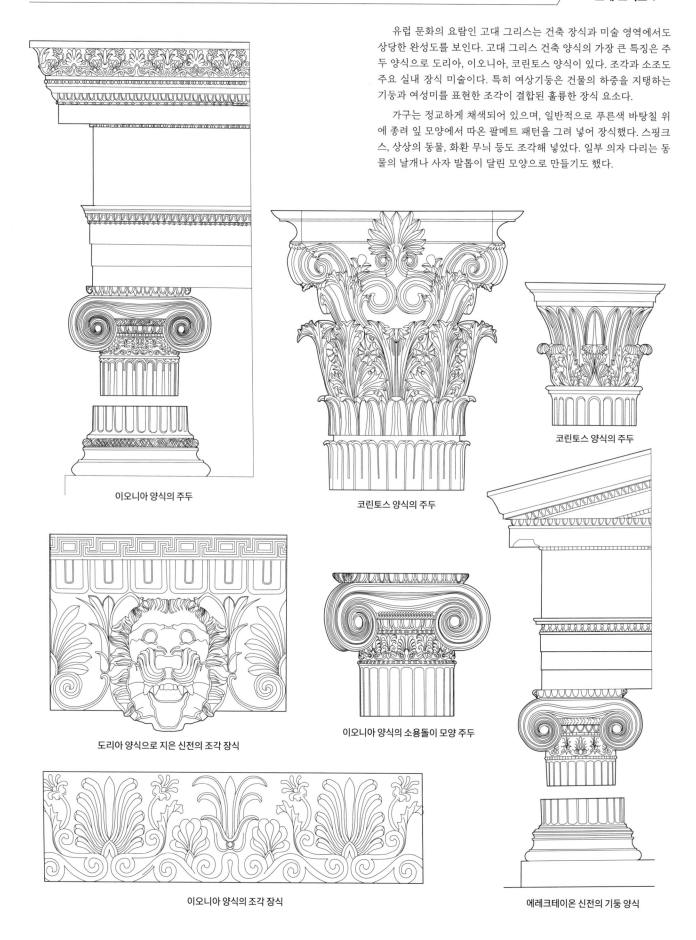

이오니아 양식의 주두

코린토스 양식의 주두

코린토스 양식의 주두

도리아 양식으로 지은 신전의 조각 장식

이오니아 양식의 소용돌이 모양 주두

이오니아 양식의 조각 장식

에레크테이온 신전의 기둥 양식

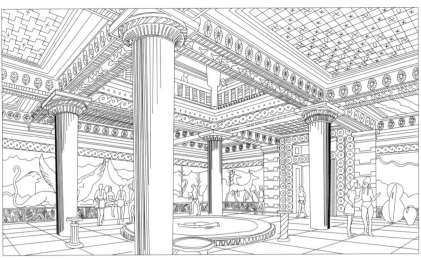

미케네 궁전은 방마다 중앙에 큰 화덕이 있으며 주위에 왕좌, 신상을 모셔 두는 감실, 제사용품이 놓여 있다. 화덕 위는 채광과 통풍을 위해 천장 없이 뚫려 있다. 또한 화덕을 둘러싼 나머지 공간은 폐쇄되어 있고 4개의 역원추형 기둥이 지붕을 받치고 있다. 궁전의 모든 벽면은 화려한 벽화로 장식했다.

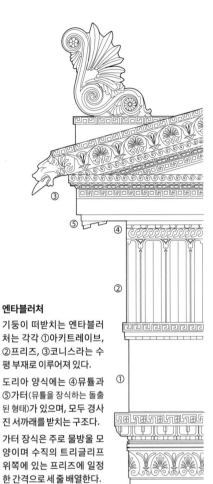

엔타블러처

기둥이 떠받치는 엔타블러처는 각각 ①아키트레이브, ②프리즈, ③코니스라는 수평 부재로 이루어져 있다.

도리아 양식에는 ④뮤튤과 ⑤가타(뮤튤을 장식하는 돌출된 형태)가 있으며, 모두 경사진 서까래를 받치는 구조다.

가타 장식은 주로 물방울 모양이며 수직의 트리글리프 위쪽에 있는 프리즈에 일정한 간격으로 세 줄 배열한다.

무화과 문양으로 장식한 주두

신전 페디먼트(박공 끝부분) 경사면에 새긴 역곡선 모양의 장식과 3가지 팔메트 패턴

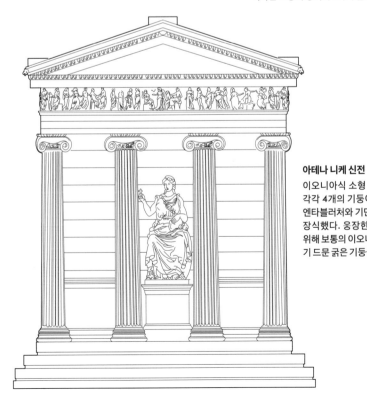

아테나 니케 신전

이오니아식 소형 신전으로, 앞뒤로 각각 4개의 기둥이 서 있다. 신전의 엔타블러처와 기단은 정교한 부조로 장식했다. 웅장한 대문과의 조화를 위해 보통의 이오니아식 신전에서 보기 드문 굵은 기둥을 사용했다.

리시크라테스 기념비의 꼭대기 장식

용마루 끝에 얹은 망새처럼 돌출된 지붕에 왕관 모양의 뾰족한 장식이 있다. 리시크라테스 합창단의 우승 트로피를 올려놓는 용도로, 윗부분을 아칸서스 잎과 나선형 패턴으로 꾸몄다.

고대 로마의 건축 장식은 다양한 미술의 융합으로 발전했다. 그중에서도 토스카나 양식과 아치 양식은 로마 건축의 가장 큰 특징이다. 또한 로마인은 이오니아와 코린토스 양식을 개량하여 콤퍼짓 양식을 만들었으며, 이 양식은 널리 사용되어 서양 고대 건축물의 주요 특징 중 하나로 자리한다.

고대 로마의 대표 건축물인 판테온은 섬세한 돔 구조가 특징으로, 내부가 허전하지 않고 장엄한 느낌이 든다. 돔 아래 바닥에는 사각형과 원형 패턴의 색대리석을 깔았다. 내벽에는 오목하게 파서 만든 벽감이 있고, 모든 벽감 앞에는 한 쌍의 화려한 코린토스식 대리석 기둥이 서 있다. 판테온은 입체감이 두드러지는 설계로 집중식 공간 조형의 탁월한 본보기다.

고대 로마를 대표하는 또 다른 건축물은 공중목욕탕이다. 여러 색상의 대리석이나 벽화로 꾸민 벽면, 화려한 모자이크로 포장한 바닥, 벽감 속에 놓거나 벽을 따라 세운 장식 기둥의 주두 위 정밀한 조각상 등, 실내 장식이 화려하고 정교하다.

가구는 조각, 모자이크, 채화, 도금, 얇은 나무 조각, 안료 등으로 장식했다. 주로 사용한 모티브는 날개 달린 사람이나 사자, 승리의 여신, 월계관, 말·양·백조 머리, 동물의 발, 식물, 훈장 등이다. 아칸서스 모양도 자주 사용했는데 잎맥을 가볍게 새겨 넣어 고상해 보인다.

그리스-로마 시대의 제단

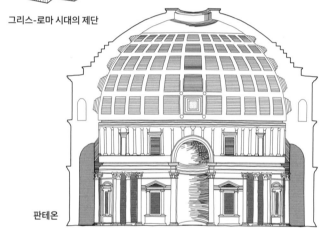

판테온

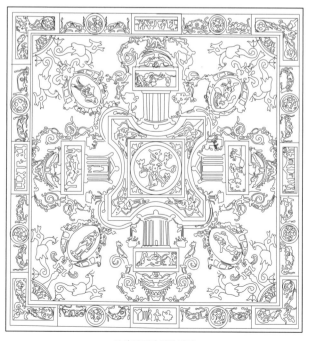

로마 분묘의 천장 패턴

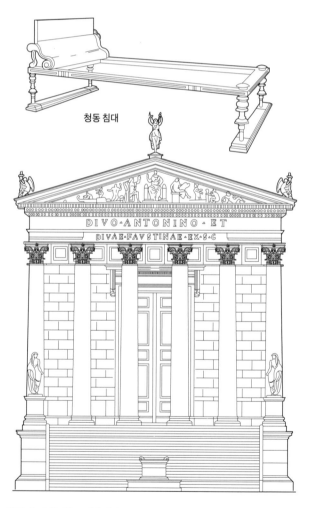

청동 침대

안토니누스와 파우스티나 신전
로마 건축의 일부 특징을 지닌 소형 신전. 기둥으로 사방을 두른 주랑 대신에 정면 입구에만 주두가 화려한 기둥을 세웠다. 로마 제국이 부강하던 시기에는 이처럼 건물을 정교한 조각과 화려하고 값비싼 장식으로 꾸몄다.

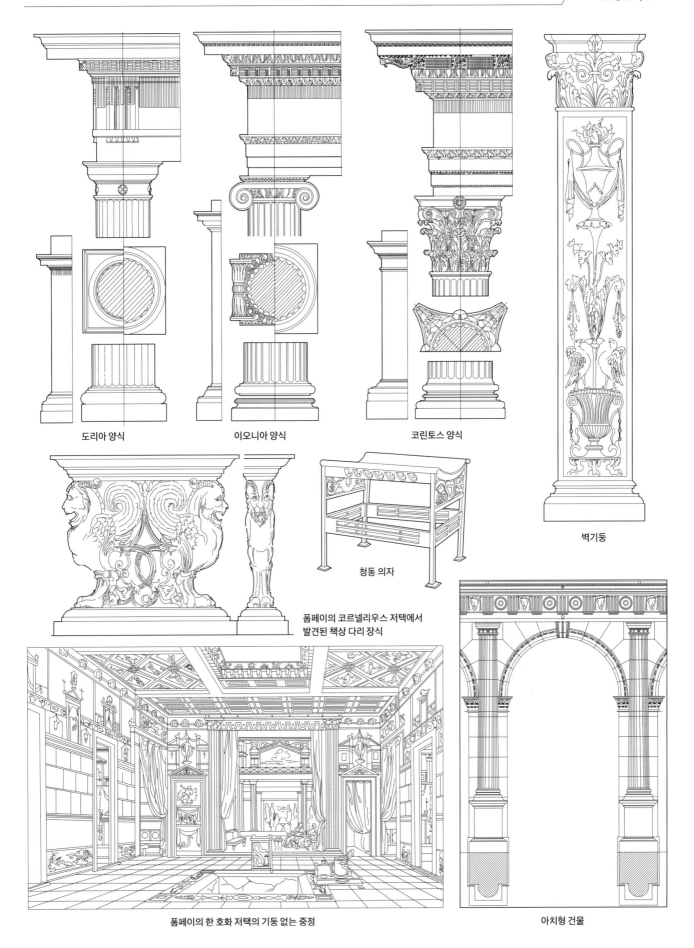

도리아 양식

이오니아 양식

코린토스 양식

벽기둥

청동 의자

폼페이의 코르넬리우스 저택에서
발견된 책상 다리 장식

폼페이의 한 호화 저택의 기둥 없는 중정

아치형 건물

고대 인도의 문화와 종교는 밀접히 연관되며, 따라서 당시의 종교 건물과 그 실내 장식은 시대를 대표하는 업적이었다. 대표적인 인도의 불교 건축물로는 스투파 중심의 신성한 불교 건축물인 차이티아 석굴과 승려들이 거주하는 비하라 석굴 등이 있다.

스투파의 가장 큰 특징은 반구형 돔이다. 미장 재료인 스투코를 발라 마감하고 원형 부조, 화환, 석가모니 생애의 장면으로 장식했다. 암석을 깎아서 만든 스투파는 대개 울타리까지 화려하게 장식했는데 위쪽의 원형 부조에는 꽃과 새, 동물, 신화 속 인물을 새겼다.

차이티아는 중앙 홀 양쪽에 화려하게 조각된 기둥이 늘어서 있다. 대부분 천장이 높고 기둥 위에 아치가 연속되는 아케이드 형식의 석굴이다. 정면의 U자형 창문은 스투코로 마감하고 화려한 빛깔로 장식했다.

비하라는 암석을 깎아 만든 사원으로 신상과 제사용품을 주로 비치했다. 정면으로 복도를 길게 내고 집중적으로 장식했다. 복도 기둥에 조각을 새겨 넣고, 칸막이벽과 천장에 벽화를 그려 넣기도 했다. 홀에는 4개에서 20개의 기둥을 세웠다. 고대 인도 말기의 비하라는 기둥, 천장, 벽면에 모두 채색 장식이 있었다.

수레 모양의 사원인 라타는 높이 솟은 탑이 특징이다. 탑 꼭대기에 드라비다 형식의 돔을 얹었다. 마말라푸람 사원의 사자 기둥도 드라비다 형식인데, 주추 위에 사자가 앉아 있고 그 위로 뻗은 기둥에 곡선형의 로마네스크식 주두가 있다. 그 위에는 활짝 핀 연꽃 모양의 장식물을 얹었다. 힌두교 사원에는 머리가 다섯 달린 뱀인 아난타 위에 누워 있는 비슈누 신을 가장 많이 조각했다. 동굴 사원인 만다파에는 16개의 지혜의 여신상과 1개의 중앙 장식이 달려 있다.

드라비다 형식의 인도 사원에서는 물방울 모양으로 장식된 실내 기둥이 가장 흔하다. 사원의 작은 현관도 전형적인 드라비다 형식이며, 그 외에 두툼한 코니스, 늘어선 기둥, 동물 조각상, 짙게 채색한 주추가 있다. 주추에는 여러 신들을 새긴 화려한 부조가 있다. 경문을 새긴 높이 솟은 주두 위에는 사람을 태운 코끼리와 말이 페르시아식으로 새겨져 있다.

가구는 탁자, 의자, 침대 등을 모두 돌로 만들었다. 이렇듯 석조는 고대 인도 건축 장식의 가장 큰 특징이다.

아마라바티 지역의 스투파를 장식한 원형 부조 일부분

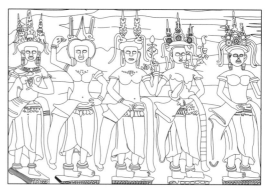

석굴 사원에 조각한 신상

초기의 차이티아 석굴

초기의 주두 꽃 장식

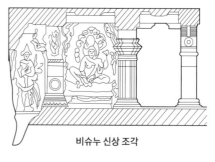

비슈누 신상 조각

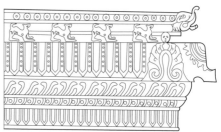

엔타블러처의 조각 장식

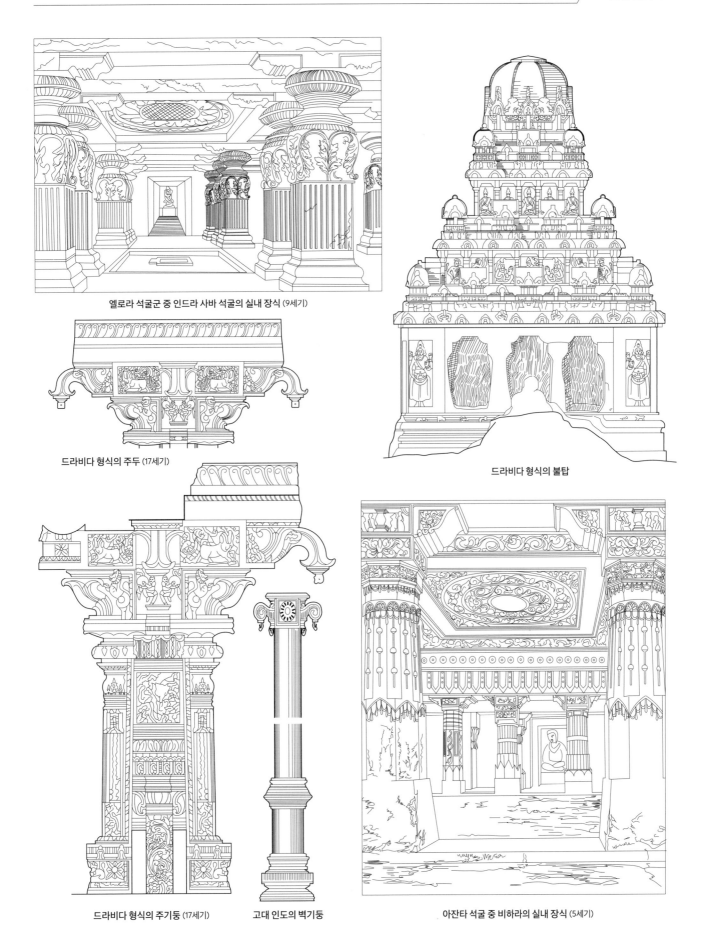

엘로라 석굴군 중 인드라 사바 석굴의 실내 장식 (9세기)

드라비다 형식의 주두 (17세기)

드라비다 형식의 불탑

드라비다 형식의 주기둥 (17세기)

고대 인도의 벽기둥

아잔타 석굴 중 비하라의 실내 장식 (5세기)

튀르키예 이스탄불에 위치한 아야소피아 대성당은 비잔틴 건축 및 실내 디자인의 대표 걸작이다. 둥근 돔으로 성당 지붕을 덮고, 돔과 이를 받치는 펜던티브에는 왕과 성도의 형상을 유리 모자이크로 묘사했다. 4개의 지주와 벽면에는 문양을 넣은 대리석을 붙이고, 기둥은 진홍색과 진녹색이고 주두는 모두 흰 대리석에 금박을 붙여 꾸몄다. 바닥에는 모자이크 장식이 깔려 있다. 내부는 전체적으로 높고 널찍하다.

이탈리아 라벤나의 산비탈레 성당 역시 복잡하면서도 웅장한 내부 디자인으로 유명하다. 팔각형 중앙 집중식 건축물로, 둥근 돔을 8개 지주가 받치고 있고 지주 사이마다 2개의 아치가 연속으로 이어진다. 바구니 모양의 주두에 정교한 무늬로 투각했다. 내부와 복도의 아치에는 비잔틴 실내 미술의 대표작으로 꼽히는 상감 기법을 적용한 그림으로 가득하다.

비잔틴 시대의 성당과 궁전에 놓인 가구들은 동양적인 색채가 확연하다. 주재료는 나무, 금속, 상아이고 금, 은, 보석으로 장식했다. 의자와 탁자는 그리스 로마 양식이 기반이지만 비잔틴 건축물의 아케이드에서 착안한 아치 디자인으로 차별화된다. 또한 저부조와 투각으로 표면을 장식했는데 주로 마름모형, 반원형, 원형 모티브를 사용했다. 이 밖에 비잔틴 수공예의 핵심 기술로 목공과 상아 세공이 있다.

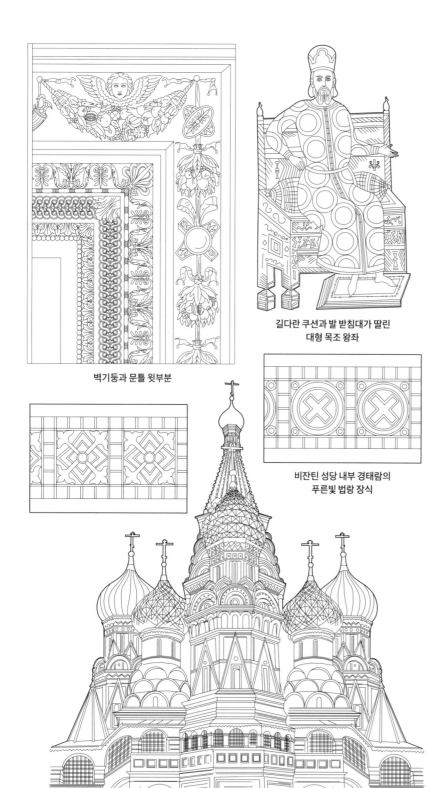

길다란 쿠션과 발 받침대가 딸린 대형 목조 왕좌

벽기둥과 문틀 윗부분

비잔틴 성당 내부 경태람의 푸른빛 법랑 장식

둥근 무덤 천장의 유리 모자이크 장식

성 바실리 대성당
눈이 많이 내려도 돔이 무너지지 않도록 비잔틴 양식의 돔을 러시아에 맞게 양파 모양으로 개조했다. 17세기에는 이 돔을 화려한 타일로 장식했다. 목재로도 성당을 짓는 러시아에서는 작은 양파 돔을 여러 개 더 얹었는데, 그 덕분에 외관이 더욱 독특해 보인다.

성 세르기우스와 바쿠스 성당의 물결 모양 주두

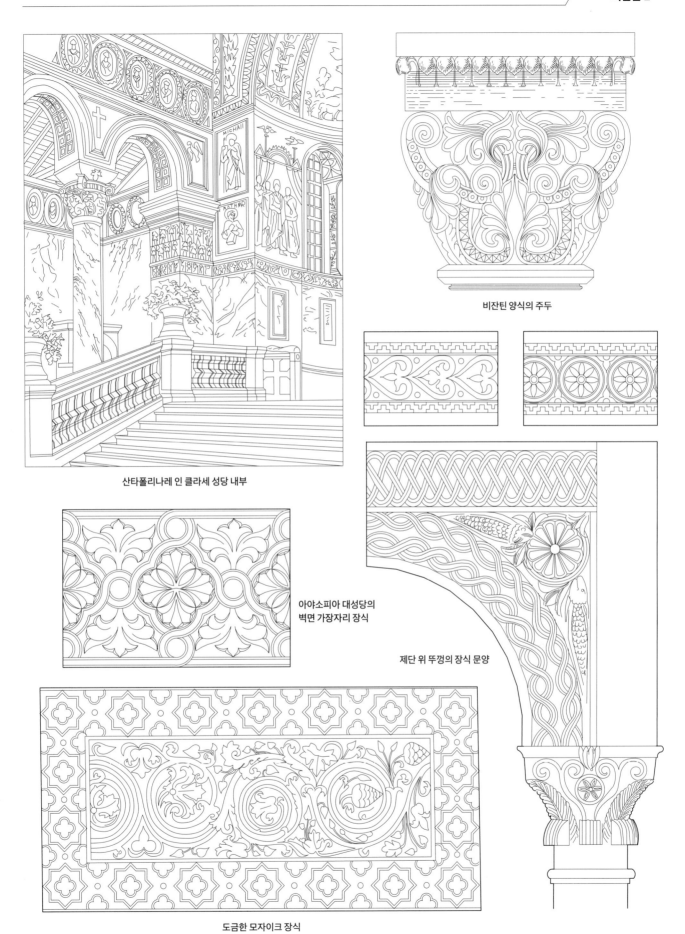

산타폴리나레 인 클라세 성당 내부

비잔틴 양식의 주두

아야소피아 대성당의
벽면 가장자리 장식

제단 위 뚜껑의 장식 문양

도금한 모자이크 장식

로마네스크는 고대 로마 미술 양식의 영향을 받아 서유럽에서 11세기 말에 발달해 12세기에 성숙된 미술 양식이다. 이 시기의 건축물은 전형적인 로마의 아치형 구조를 사용했다.

로마네스크 미술은 하나의 통일된 양식이 아닌 당대에 고대 로마 양식과 크고 작게 관련된 모든 예술을 총칭하며, 주로 건축에서 나타난다. 건축물의 문과 창문 위쪽을 모두 반원형으로 만들고 문 위는 조각으로, 건물 내부는 벽화, 조각, 스테인드글라스로 장식했다. 고대 로마 건축에 비해 건물 안팎으로 장식 개수는 적지만 간결하면서도 장엄한 느낌을 강조했다.

가구는 투박하고 무거우며 표현이 절제되어 있다. 로마 건축물의 아케이드 구조를 적용한 가구 부재와 겉면 장식이 특징으로, 갈이질한 목재를 폭넓게 사용했다. 장식 문양으로는 고대 로마 때 일반적으로 쓰이던 동물의 발톱이나 머리, 백합꽃 등을 사용했다.

전형적인 로마 아치형 구조 및 장식

사자 머리와 넝쿨을 모티브로 한 부조

넝쿨을 모티브로 한 부조

잉글랜드 건축물에 새긴 조각
(연속된 아치형 공간에 사람과 넝쿨 장식을 교차로 배치)

사자와 양 모양의 주추

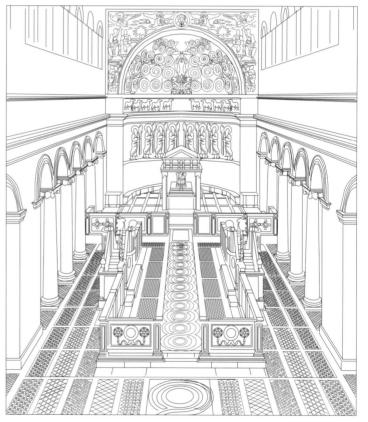

산클레멘테 성당의 바실리카
(12세기에 옛 건물 터에 재건함)

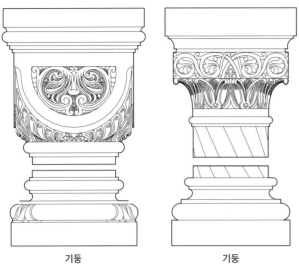

기둥 　　　　　　　기둥

고도로 양식화된 소용돌이 패턴의 넝쿨 장식.
로마네스크 양식의 보편적인 패턴 중 하나로 여러 지역에서 널리 사용되었다.

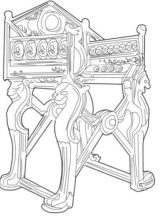

카롤링거 왕조 통치자의 접이식 청동 의자
다고베르트의 왕좌로도 불린다. 9세기 초와
12세기에 등받이와 팔걸이를 추가했다.

이파리 모양의 부조

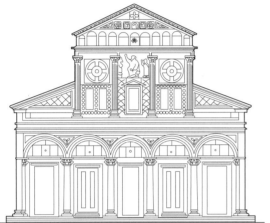

산미니아토 알 몬테 성당의 서쪽 정면도
피렌체 지역의 로마네스크 건축물은 문양이 있는 대리석으로 시선을
사로잡는다.

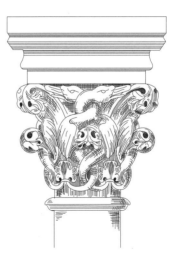

슈파이어 대성당의 주두
독일 건축물은 소박하면서 투박했던
주두를 점점 화려한 양식으로 대체하
면서 다양한 형태가 등장했다. 12세
기 초에 제작된 이 주두는 꼬여 있는
백조의 목 옆에서 줄기잎이 뻗어 나
오는 모양이다.

사람 머리와 열매를 모티브로 한 부조

밧줄의 꼬인 모양을 본떠 만든 조각으로, 밧줄 모양의 스티치나
매듭은 이 시기의 독특한 장식 패턴이다. 초기 건축물에는 보이
지 않지만 로마네스크 건축물과 조각품에서 볼 수 있다.

고딕 양식은 12세기부터 16세기 초까지 유럽에서 나타난 새로운 유형의 미술 양식으로, 건축 중심의 조각, 소조, 회화, 공예품을 아우른다.

대표 건축물은 성당이며, 로마식 반원형 아치를 화살 모양의 버트레스(버팀벽)로 바꾸고 모든 내부 공간을 골조로 연결한 구조가 주요 특징이다. 첨탑 지붕이 비교적 가벼워 벽도 얇아졌고, 따라서 내부 공간이 넓어져 큰 창문도 많이 낼 수 있었다. 하지만 중앙 홀의 천장이 높아지면서 벽에 가해지는 수직 압력을 줄이고자 외벽에 플라잉 버트레스(버팀도리)를 만들고, 리브 볼트를 집어넣었다. 창문은 스테인드글라스로 상감했다. 이렇게 해서 첨탑 지붕, 리브 볼트, 플라잉 버트레스, 스테인드글라스는 고딕 건축물의 필수 요소가 되었다.

가구는 형태부터 장식까지 성당의 영향을 크게 받았다. 따라서 수직선을 강조한 대칭 형태가 주를 이루며 건축물의 첨탑 지붕, 리브 볼트, 가는 기둥 등을 모방해 디자인했다. 또한 골조식 구조를 띠며 틀 사이에 패널을 끼웠다. 가구 표면은 주로 이파리 모양의 저부조나 투각으로 장식했는데 일반적으로 소용돌이, S자, 잎다발, 불꽃 패턴을 이룬다.

고딕 양식의 대문 파사드

마르티누스 교황의 의자

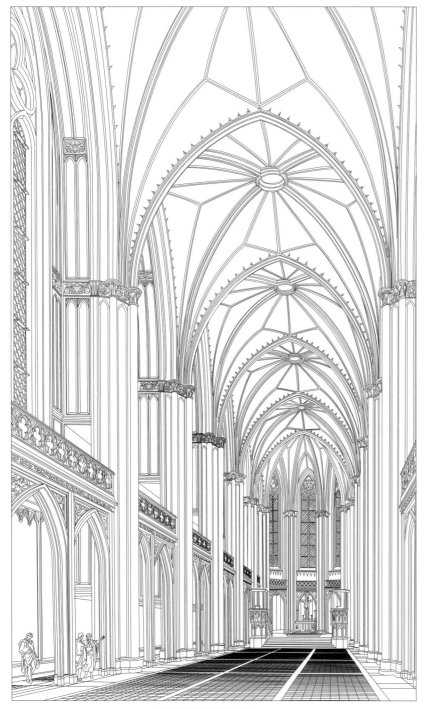

고딕 양식 성당의 인테리어

고딕 양식의 침대

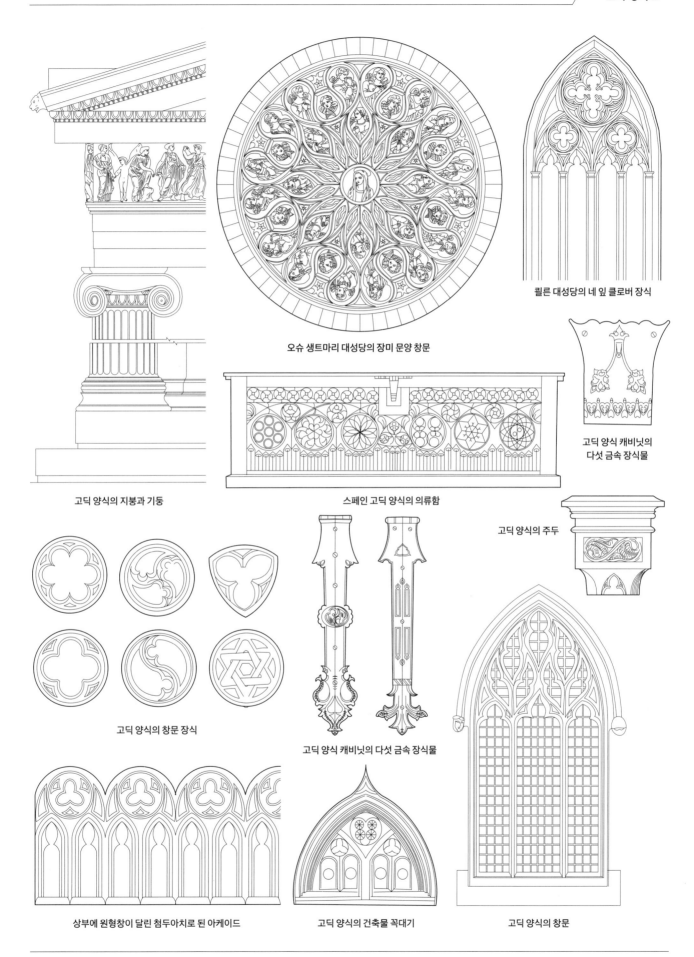

오슈 생트마리 대성당의 장미 문양 창문

퀼른 대성당의 네 잎 클로버 장식

고딕 양식 캐비닛의
다섯 금속 장식물

고딕 양식의 지붕과 기둥

스페인 고딕 양식의 의류함

고딕 양식의 주두

고딕 양식의 창문 장식

고딕 양식 캐비닛의 다섯 금속 장식물

상부에 원형창이 달린 첨두아치로 된 아케이드

고딕 양식의 건축물 꼭대기

고딕 양식의 창문

르네상스는 고대 그리스와 로마 고전 문화의 부흥을 주장하는 문화 혁신 운동이다. 고대 그리스의 조화와 이성 정신, 고대 로마의 기둥 양식 구도를 건축 및 실내 디자인에 다시 구현했으며 인체 조소, 대형 벽화, 선형의 연철 장식물을 실내 장식에 사용했다. 기하학 형태를 실내 장식의 모티브로 사용하기도 했는데, 이 시기의 이탈리아 건축물은 대부분 고전주의와 고풍스러운 건축 양식을 적용했다. 프랑스의 퐁텐블로 궁전은 화려한 색채와 질감을 실내 디자인의 핵심으로 삼았다. 세밀하게 상감된 천장과 목재 합판, 금도금 프레임, 거울로 웅장하게 장식했다.

이 같은 실내 양식은 다수 유럽 국가에도 영향을 주었는데 특히 스페인에서는 정원 중심부의 분수대를 신화 속 생물 같이 고전적인 모티브와 아칸서스 문양으로 장식했다. 또한 스페인 건축가들은 조개, 잎, 원형, 호리병 같은 고전적인 모티브를 조각 장식에 자주 사용했다. 영국의 엘리자베스 1세 때 지어진 여러 웅장한 건축물은 유리를 대량 사용했고 벽난로, 출입구, 대문에 건축 회화가 있었다.

르네상스식 가구는 이탈리아에서 시작해 당대 미술·건축 양식과 함께 프랑스, 독일로 전파되어 이내 유럽 대륙 전체로 퍼져 나갔다. 가구 장식은 실용성과 조형미를 강조하고, 인본주의와 기능주의를 반영하여 화려하고 장엄하면서도 튼튼하다.

이탈리아 베네치아의 산마르코 도서관
단순한 직육면체 건물로, 파사드에 아치형 구조를 2층 연속으로 배치해 건물이 크고 넓어 보인다. 외벽에는 수많은 조각 작품을 배치했다. 프리즈에는 가로 창을 내고 고부조를 둘렀으며, 코니스에 장식 난간, 각종 조각상, 소형 오벨리스크를 배치했다.

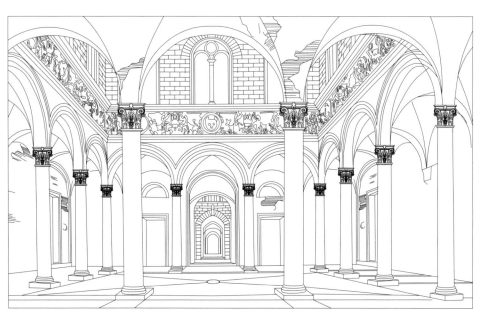

이탈리아 르네상스 시기의 메디치 가문 저택 정원 내부

르네상스 양식의 실내 테두리 장식

르네상스 양식의 실내 테두리 장식

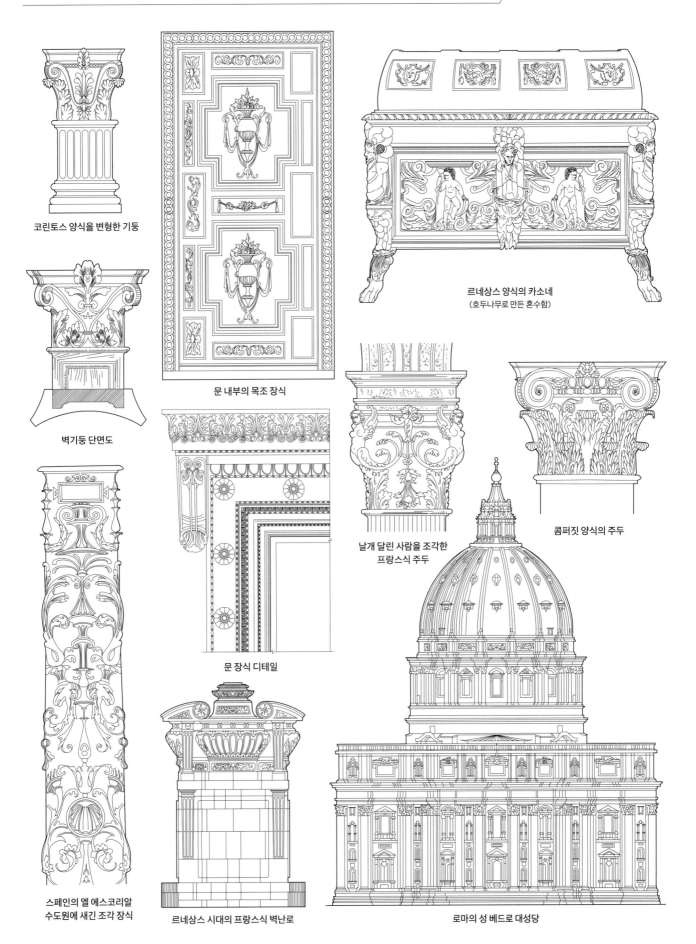

코린토스 양식을 변형한 기둥

벽기둥 단면도

문 내부의 목조 장식

르네상스 양식의 카소네
(호두나무로 만든 혼수함)

문 장식 디테일

날개 달린 사람을 조각한
프랑스식 주두

콤퍼짓 양식의 주두

스페인의 엘 에스코리알
수도원에 새긴 조각 장식

르네상스 시대의 프랑스식 벽난로

로마의 성 베드로 대성당

　서양 고전 건축은 5가지 정형화된 기둥 양식과 수평 유지 구조를 기반으로 한다. 양식마다 구성 요소별 표준율이 서로 다르며 이것이 각각의 독특한 특징이 된다. 기둥의 표준율은 원추형 기둥의 맨 아래쪽 지름의 배수 또는 분수로 측정한다.

엔타블러처: 지름의 1¾배
기둥: 지름의 7배
지름: 1배
주각: 지름이 2⅓배

(고대 로마) 토스카나 양식

엔타블러처: 지름이 2배
기둥: 지름의 8배
주각: 지름이 2 ⅔배

도리아 양식

엔타블러처: 지름이 2¼배
기둥: 지름의 9배
주각: 지름이 3배

이오니아 양식

엔타블러처: 지름이 2⅓배
기둥: 지름의 10배
주각: 지름이 3⅓배

(고대 그리스) 코린토스 양식

엔타블러처: 지름이 2⅓배
기둥: 지름의 10배
주각: 지름이 3⅓배

콤퍼짓 양식

낭만주의 정신에서 비롯된 바로크 양식은 16세기 말부터 18세기 중반까지 서유럽에서 유행한 예술 양식으로 이탈리아에서 기원해 유럽 각지로 퍼져 나갔다. 바로크 양식의 건축, 실내 장식, 가구 디자인은 웅장하고 생동감 넘치는 스타일을 추구했다.

바로크 실내 장식의 공통적인 특징을 꼽으라면, 우선 타원형, 곡선, 곡면 등으로 변화와 역동성을 강조한 점이다. 다음으로는 건축 공간과 조각, 회화의 경계를 허물고 예술 양식이 종합적으로 어우러지게 한 점이다. 쉽게 말해 천장, 기둥, 벽, 벽감, 문과 창문 등이 조소, 채화, 건축을 한데 모아 놓은 유기체가 되도록 했다. 또한 화려한 색채를 추구하고, 금박과 은박 장식뿐 아니라 보석과 순금 등 고급 재료까지 다량 활용해 호화롭게 꾸몄다.

바로크 양식의 가구는 이탈리아에서 탄생해 프랑스에서 무르익었다. 특히 프랑스의 루이 14세 때 전성기를 맞아 당대를 대표하는 양식이 되었다. 유럽 바로크 양식의 가구 장식에는 목공, 조각, 콜라주, 상감, 갈이질 등의 기법을 활용했다.

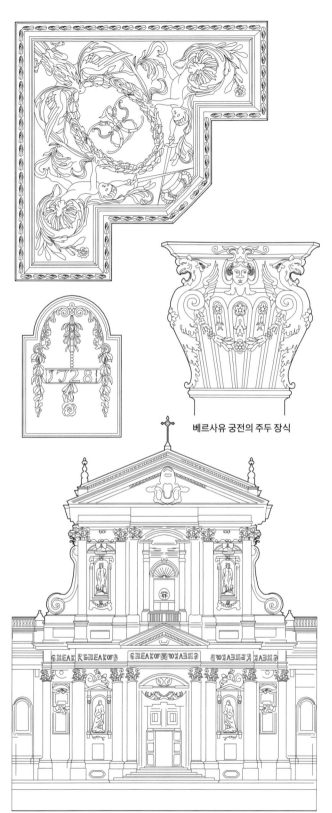

베르사유 궁전의 주두 장식

바로크 건축가 카를로 마데르나가 설계한 로마의 산타수잔나 성당

바로크 양식의 성당으로, 고전적인 파사드의 엄격한 표현에서 벗어나 복잡한 구성과 의도하지 않은 디자인의 마니에리즘을 적용했다. 그렇지만 바로크 양식도 새로운 건축 양식으로서 일정한 규칙이 있다. 이 성당의 파사드는 비교적 단조로운 기둥과 두드러진 레이어링으로 더욱 정돈되어 보인다. 게다가 수직성을 강화해 훨씬 치밀하고 일체감 있어 보인다.

미국 사우스캐롤라이나 도서관에 장식된 바로크 양식의 석고 천장 패널 (1775년)

바로크 양식의 중앙 천장 장식 (1655년)

베르사유 궁전의 응접실 장식

미국 사우스캐롤라이나주의 어느 주택 연회장.
석고 천장 패널에 채색과 도금을 했다.

영국 초기 바로크 양식의 벽면 장식

책상이 달린 목조 옷장
(프랑스 루이 14세 시기)

로코코 양식은 순수하게 장식성을 강조한 양식으로, 반고전주의 경향이 뚜렷하며 화려하고 경쾌하며 정교하고 복잡하다. 실내에는 건축적 모티브를 모두 배제하면서 벽기둥이 있던 자리에 패널이나 거울을 배치했고, 사방에는 복잡하고 정교한 무늬의 가장자리를 둘렀다. 코니스와 페디먼트는 굽은 반자와 유연한 소용돌이 형태로, 원형 조각과 고부조는 아름다운 색채의 작은 그림과 박부조로 대체했다. 천장도 곡면으로 바꾸고 경쾌한 그림을 가득 채웠다.

주로 사용한 색상은 연두색, 분홍색, 자주색 등 화사한 계열이며, 아키트레이브에는 대체로 금색을 썼다. 천장에는 푸른 하늘과 흰 구름을 그리는 경우가 많았다. 반짝이는 광택을 선호해 벽에 거울을 많이 붙였고 천장에 크리스털 유리 샹들리에를 달았다. 또한 윤을 낸 대리석으로 만든 도자기와 벽난로로 주로 장식하며, 거울 앞에 촛대를 설치해 촛불이 어슴푸레 살랑이는 느낌을 자주 연출했다. 모든 공간은 흰색 톤에 금색과 노란색으로 포인트를 주었고, 자연을 숭배하는 곡선의 장식 패턴을 여전히 사용했다. 회화와 조각 속 인물 모티브는 익살스럽고 경쾌하게 표현했다.

가구는 조개 모양의 구불구불한 곡선과 섬세하고 정교한 조각이 특징이다. 의자와 탁자는 볼록한 곡선을 기조로 삼았고, 형태로는 '카브리올'이라 부르는 굽은 다리 모양이 유일한 특징이다. 장식 모티브는 바다 조개와 타원형 외에도 꽃잎, 열매, 리본, 소용돌이, 천사 등이 있고, 이것으로 화려하고 정교한 패턴을 만들었다.

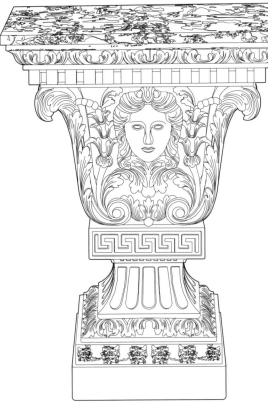

도금한 대리석 탁자
(1727년 영국)

침실 인테리어
(프랑스 루이 15세 시기)

로코코 양식의 치아 모양 벽대 장식 (17세기)

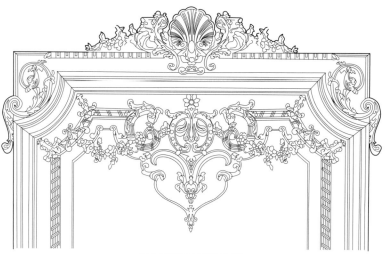

로코코 양식의 조개껍질 장식

공물을 놓는 제단

로코코 양식은 실내 장식뿐 아니라 제단에도 영향을 주었다. 이 제단은 각종 덩굴식물이 제멋대로 가지를 뻗고 자라난 것처럼 꾸며서 매우 역동적이고 풍성해 보인다. 이러한 유형의 제단은 대개 금속으로 제작한 후 금박을 입히며, 가끔 순금으로 만들기도 한다.

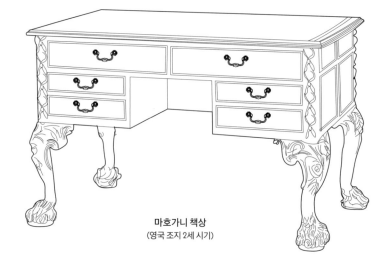

마호가니 책상
(영국 조지 2세 시기)

마호가니 캐비닛
(1755년 영국)

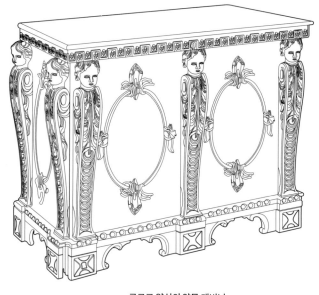

로코코 양식의 양문 캐비닛
(1740년 영국)

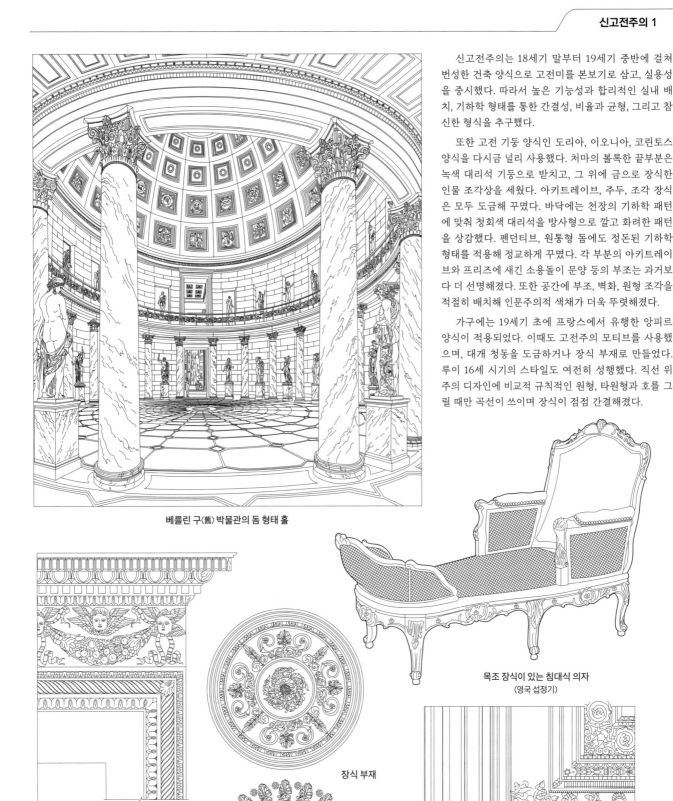

신고전주의는 18세기 말부터 19세기 중반에 걸쳐 번성한 건축 양식으로 고전미를 본보기로 삼고, 실용성을 중시했다. 따라서 높은 기능성과 합리적인 실내 배치, 기하학 형태를 통한 간결성, 비율과 균형, 그리고 참신한 형식을 추구했다.

또한 고전 기둥 양식인 도리아, 이오니아, 코린토스 양식을 다시금 널리 사용했다. 처마의 볼록한 끝부분은 녹색 대리석 기둥으로 받치고, 그 위에 금으로 장식한 인물 조각상을 세웠다. 아키트레이브, 주두, 조각 장식은 모두 도금해 꾸몄다. 바닥에는 천장의 기하학 패턴에 맞춰 청회색 대리석을 방사형으로 깔고 화려한 패턴을 상감했다. 펜던티브, 원통형 돔에도 정돈된 기하학 형태를 적용해 정교하게 꾸몄다. 각 부분의 아키트레이브와 프리즈에 새긴 소용돌이 문양 등의 부조는 과거보다 더 선명해졌다. 또한 공간에 부조, 벽화, 원형 조각을 적절히 배치해 인문주의적 색채가 더욱 뚜렷해졌다.

가구에는 19세기 초에 프랑스에서 유행한 앙피르 양식이 적용되었다. 이때도 고전주의 모티브를 사용했으며, 대개 청동을 도금하거나 장식 부재로 만들었다. 루이 16세 시기의 스타일도 여전히 성행했다. 직선 위주의 디자인에 비교적 규칙적인 원형, 타원형과 호를 그릴 때만 곡선이 쓰이며 장식이 점점 간결해졌다.

베를린 구(舊) 박물관의 돔 형태 홀

목조 장식이 있는 침대식 의자
(영국 섭정기)

장식 부재

문미와 문틀 일부분

돔 모퉁이의 장식 디테일

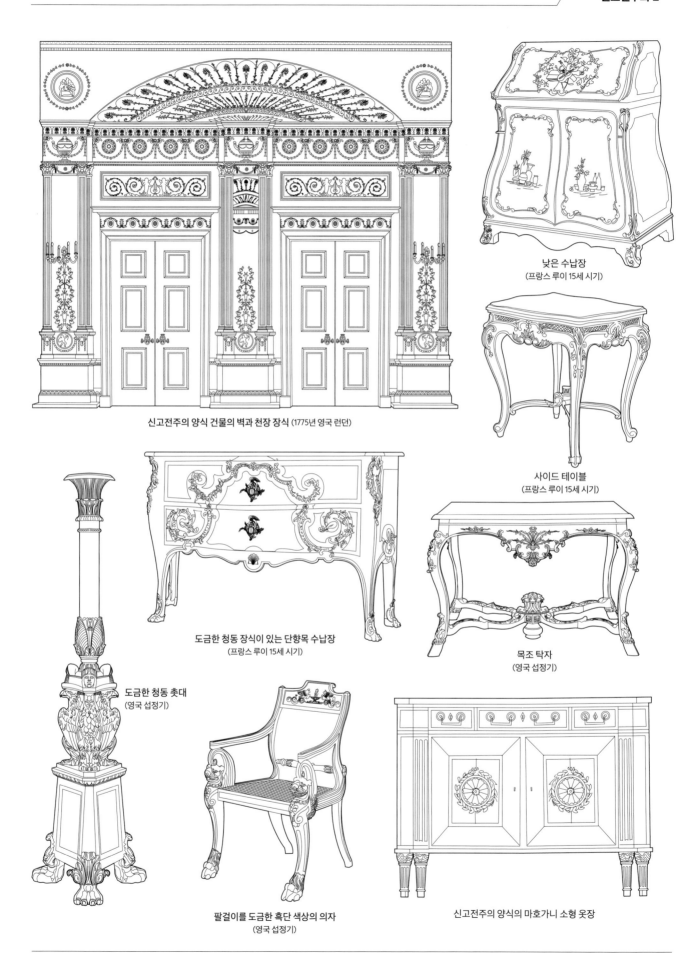

신고전주의 양식 건물의 벽과 천장 장식 (1775년 영국 런던)

낮은 수납장
(프랑스 루이 15세 시기)

사이드 테이블
(프랑스 루이 15세 시기)

도금한 청동 장식이 있는 단향목 수납장
(프랑스 루이 15세 시기)

목조 탁자
(영국 섭정기)

도금한 청동 촛대
(영국 섭정기)

팔걸이를 도금한 흑단 색상의 의자
(영국 섭정기)

신고전주의 양식의 마호가니 소형 옷장

18세기 후반 영국에서 등장한 낭만주의 건축 사조는 개성을 중시하고 자연주의를 제창하며 경직된 고전주의에 반대했다. 구체적으로는 중세 예술 양식과 이국적인 정서를 추구했으며 고딕 양식의 건축물이 많이 출현함에 따라 '고딕 리바이벌'(고딕 부흥)이라고도 불린다.

이처럼 낭만주의와 고딕 리바이벌은 밀접한 관련이 있으며 유럽 각지로 함께 퍼져 나갔다. 영국에서는 고딕 리바이벌이 전국적으로 성행했고, 프랑스에서는 중세 고딕 양식 건축물에 대한 연구와 보호가 활발해졌다.

프랑스 낭만주의의 수작으로 꼽히는 로크탸드 성을 살펴보면, 외관과 실내 모두 중세 전통에 대한 향수가 짙게 깔려 있다. 내부 장식은 간결하고 고상하며 종교적인 소박함도 보인다. 일부 낭만주의 건축에서는 새로운 자재와 기술을 도입했는데, 이 같은 과학 기술의 발전은 뒤이어 등장할 현대 건축 양식에 많은 영향을 주었다. 대표적인 예가 앙리 라브루스트가 설계한 파리 생트준비에브 도서관인데, 이 도서관에는 당시 최첨단의 철근 구조를 적용했다. 펜던티브 형식의 아치형 철골 구조로 로비 천장을 만들고, 천장 아래는 쇠기둥으로 받치고 주추에는 콘크리트를 사용했다. 아치형 문 위에는 금속으로 화환 장식을 했다.

당시 독립한 지 얼마 안 된 미국에서는 연방정부가 고대 그리스식 건축을 장려했는데, 특히 관청 건물이 이러한 유행을 따랐다. 그렇게 지은 건축물 중 하나가 페더럴 홀 국립기념관(구 세관)이다. 뉴욕의 파르페논 신전이라 할 만한 이 석조 건축물은 앞뒤에 도리아 양식의 기둥이 줄지어 있고 사방의 창문은 벽기둥 사이에 자리하고 있다. 내부는 공공 공간 디자이너이자 조각가인 존 프레이지가 설계했는데 원형 홀 주위에 코린토스 양식의 기둥과 벽기둥을 둘러 경사진 주요 지붕을 받치고, 그 아래에 돋을새김한 돔을 끼웠다. 고대 그리스식 가구도 많이 들여놓았다. 클리스모스 의자와 고대 그리스 장식을 모티브로 한 소파를 그리스식 코니스 아키트레이브와 장미 모양으로 꾸민 천장 아래에 배치했다. 한편 벽과 벽 사이에는 카펫을 깔아 고대 그리스 스타일을 희석하는 효과도 주었다.

이 당시 가구는 아칸서스, 밀 이삭, 로제트, 사자 얼굴과 발, 개의 발 등의 고전 모티브를 사용해 장식했으며, 목질의 가벼움과 견고함을 고려해 마호가니를 주재료로 이용했다.

잎 패턴으로 장식한 원목 객실 문

앙리 라브루스트가 설계한 낭만주의 작품

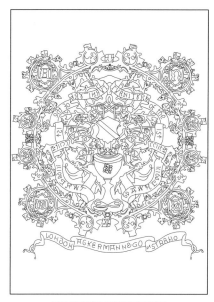

고딕 리바이벌 시기의 가구 장식

철제 복도 난간

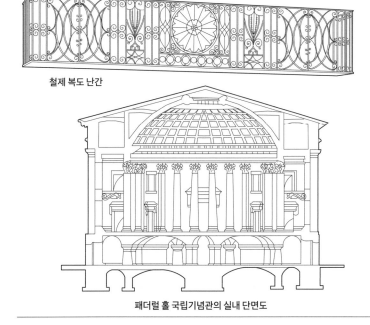

패더럴 홀 국립기념관의 실내 단면도

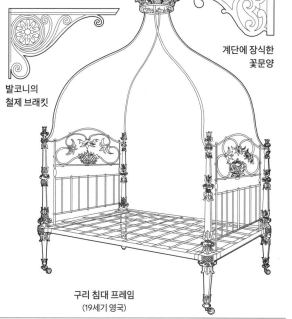

발코니의 철제 브래킷

계단에 장식한 꽃문양

구리 침대 프레임
(19세기 영국)

프랑스 건축가 비올레르뒤크가 설계한 콘서트 홀

철제 발코니 난간 장식

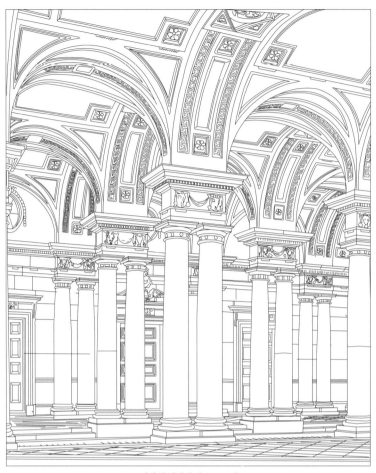

런던의 서머셋 하우스 로비
(18세기 후반)

낭만주의 양식의 여성용 책상
(19세기)

낭만주의 양식의 실내 장식
(19세기 영국)

절충주의 시대에는 역사적인 건축 양식을 취사선택하고 모방했다. 주요 특징을 살펴보면, 형식미를 탐구하며 형태 조절에 주의를 기울이고 독자적인 양식 없이 과거의 양식들을 모방하거나 자유롭게 조합했다.

절충주의의 대표주자는 프랑스이며, 특히 파리의 국립 미술학교인 에콜 데 보자르는 절충주의를 전파한 예술 중심지였다. 이 시대의 대표작은 구(舊) 오페라 극장인 오페라 가르니에와 옛 오르세 역을 개조한 오르세 미술관이다. 파리 오르세 역은 1898~1900년 빅토르 라루가 디자인했는데 고전 건축의 디테일을 활용해 대형 기차역의 거대한 천장을 아카데미즘 스타일로 장식했다. 이후 잘 보존하여 현재는 오르세 미술관으로 쓰이고 있다.

영국 런던의 존 손 경 저택도 절충주의를 성공적으로 구현한 작품이다. 내부 공간에 고대 이집트, 중세 등 다양한 양식을 잘 버무려 놓았다. 그중에서 작은 식당의 식탁과 의자에는 고대 이집트의 소박함을 담은 반면, 천장은 비잔틴식 펜던티브가 특징적이다.

파리 오르세 역사

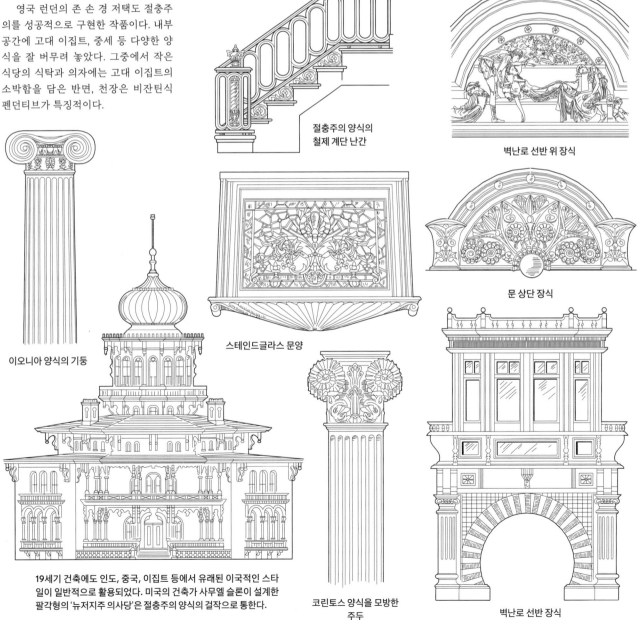

절충주의 양식의
철제 계단 난간

벽난로 선반 위 장식

이오니아 양식의 기둥

스테인드글라스 문양

문 상단 장식

19세기 건축에도 인도, 중국, 이집트 등에서 유래된 이국적인 스타일이 일반적으로 활용되었다. 미국의 건축가 사무엘 슬론이 설계한 팔각형의 '뉴저지주 의사당'은 절충주의 양식의 걸작으로 통한다.

코린토스 양식을 모방한
주두

벽난로 선반 장식

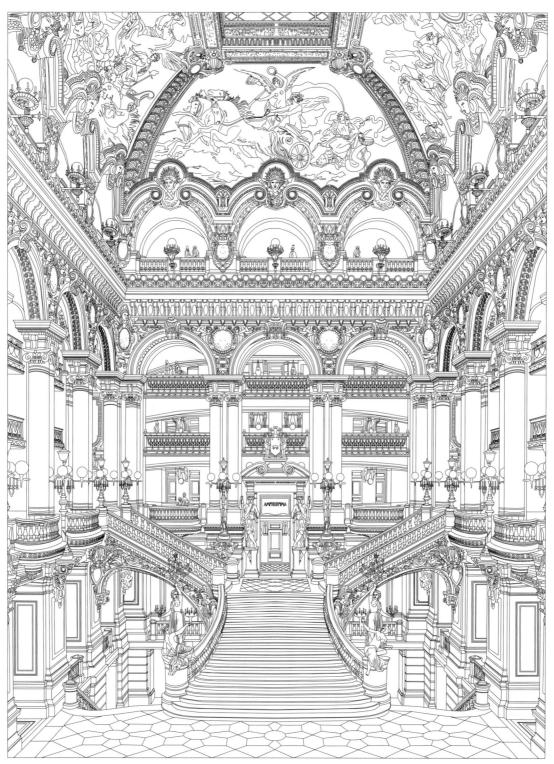

1861~1875년 프랑스의 건축가 샤를 가르니에가 설계한 오페라 가르니에는 아카데미즘 디자인의 대표작으로 꼽힌다. 건축 구조가 논리적이면서도 기능적이며, 실내외에 섬세한 장식이 풍성하게 달려 있다. 오페라 가르니에는 후대에 지어질 페스티벌 홀 형식 건축의 새로운 지평을 열었다. 로비와 계단의 아름답고 정교한 장식으로 축제 분위기를 느낄 수 있다. 또한 조각상은 다양한 색채의 대리석 기둥이 거대한 촛대처럼 지지하고 있으며, 섬세한 도금 장식은 계단에 있는 관객의 기분을 들뜨게 한다.

원시 시대 건축물의 장식은 간단한 편이었다. 실내는 송곳 무늬, 이방 연속무늬의 진흙 공예품, 그리고 평행선을 새기거나 손으로 꾹꾹 눌러 점이나 문양을 만들어 장식했다. 신석기 말에는 석회를 바른 벽에 기하학적인 문양을 새기거나 붉은색 안료를 칠한 징두리판벽 등으로 실내를 장식했다.

상·주 시대의 가장 오래된 신묘 유적은 중국 랴오닝성 서부의 젠핑현에서 발견된 것으로 내벽을 채화와 바늘땀 모양으로 장식했다. 허난성 옌스현의 얼리터우 유적에서 발견된 상왕조 궁전은 흙을 다져 만든 토대 위에 지은 남향의 대형 목조 건물이다. 겹처마 모임지붕을 얹었고, 내부 앞쪽은 왕의 정무실, 뒤쪽은 왕의 침소로 분리한 것으로 추정된다. 또한 사방을 곁채가 빙 둘러싸고 있다.

서주 시대의 초기 궁전(또는 종묘)도 다진 토대 위에 지었으며, 문에서 앞채, 복도, 뒤채를 중심축으로 해서 동서 양측에 문간방과 곁채를 엄격한 대칭으로 만들었다. 벽면과 바닥면에는 모두 회삼물을 발랐다. 꼭대기에 초가지붕을 얹었지만 용마루와 처마 홈통에는 소량의 기와를 사용했다. 목재 부재는 일부 채색이나 조각으로 장식했는데 서주 시대에는 이미 다양한 색을 사용하고 있었다. 중국 고대 목조 건축물의 특징 중 하나는 처마를 받치는 목적으로 주두 위에 짜 올린 목조 구조물인 두공이다. 이를 통해 전단응력으로 트러스 보가 훼손되는 것을 막고 외관이 더욱 아름다워 보인다.

상·주 시대에는 상당히 정교한 기술로 청동기를 제작하여 식기뿐 아니라 중요한 실내 장식품으로 사용했다. 특히 상나라 때는 중국에서 청동기 문화가 고도로 발전했으며, 이 시기에 제작된 청동기는 특이한 모양과 화려한 장식 그리고 신비로운 분위기로 유명하다. 또한 당시의 실내 디자인에도 깊은 영향을 미쳤다.

서주 시대의 도마
(랴오닝성 이현의 화아루 교장갱에서 출토)

서주 시대의 짐승 모양 발이 달린 사각형 솥
(출처:《상·주 시대 제기 통고》, 중화수쥐, 2011.)

상·주 시대의 청동 화덕
(중간에 겅그레가 놓인 취사도구)

선으로 그린 짐승 얼굴 문양

용, 호랑이, 코끼리가 싸우는 문양

눈 코

동물 문양을 새긴 청동 건축 부재
정저우시 샤오쐉차오 유적에서 출토한 상나라 초기의 청동 건축 부재로, 궁전의 목재 들보 앞부분을 장식하거나 들보를 보강하는 용도로 쓰였다.

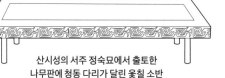

산시성의 서주 정숙묘에서 출토한 나무판에 청동 다리가 달린 옻칠 소반

시안시 사각형 집터 복원도
(출처:《깊이 잠든 문명》, 지난치루출판사, 2003.)

상나라 때의 초가집 상상도
상나라 건축물은 대부분 초가지붕에 흙벽으로 만들었으며, 벽돌과 기와는 사용하지 않았다.

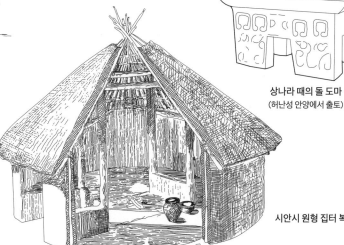

시안시 원형 집터 복원도

상나라 때의 돌 도마
(허난성 안양에서 출토)

동주 시대의 반와당

서주 시대부터 중국에서는 벽돌과 기와를 생산했고, 전국시대에는 긴 벽돌과 중공벽돌이 출현했다. 벽돌과 기와의 제조 기술 향상으로 자연스레 바닥 타일 전용 문양도 생겨났다. 이는 옌샤두 유적에서 출토한 쌍룡문, 회(回)자문, 선문(매미무늬) 벽돌로 알 수 있다.

목조 장식도 날로 풍성해졌는데, 귀족과 사대부의 가옥을 한껏 꾸미는 데 이용했다. 춘추전국 시대에는 가옥 전당의 문미에 아름다운 문양을 새기고 붉은색 칠화를 그려 상당히 화려하게 장식했다.

이 시대에는 가구 종류도 많아졌다. 게다가 목재 건축에 쓰이는 장부 맞춤 기법인 주먹장맞춤, 사개맞춤, 제비촉맞춤을 가구 제작에도 활용했다. 원목 가구 표면을 칠하는 옻칠도 상당한 수준으로 발전했다. 춘추전국 시대부터 중국 소형 가구가 나타났으며, 이때의 가구는 투박한 재료에 전반적으로 고풍스러우며 옻칠이 단순하고 거칠다.

현존하는 가장 오래된 침대는 허난성 창타이관의 초묘에서 출토한 것으로, 주위에 난간이 둘러져 있고 여러 곳을 청동 다리로 고정하고 장식했다. 바람을 막고 시야를 차단하는 용도인 병풍은 훗날 실내 공간을 분리하는 중요한 도구가 되었다.

초나라 빙궤
(베이징 역사박물관 소장)

반와당

춘추전국 시대의 옻칠
흑칠하고 붉은색 구름 문양을
그려 넣은 궤

화려한 목조 궤

옻칠한 쌍봉 문양의 손잡이 잔
(초나라)

허난성 신양의 초묘에서 출토한
흑칠된 대형 침대

이러통우
저장성 사오싱시에 있는 춘추전국 시대의
묘에서 출토한 청동기 유물이다. 동옥 전
체를 회자 문양과 구름 문양으로 장식했
다. 정면에 4개의 기둥이 있고, 후면에 1개
의 작은 창이 나 있으며, 좌우 양측 벽에는
작은 구멍이 뚫려 있다. 지붕 위 주두에는
비둘기가 얹혀 있고 내부에는 고대 월나
라 사람들이 악기를 연주하고 있다.

호랑이 위에 북을 사이에 둔
두 마리 봉황이 있는 문양
(초나라)

좌면

정면
춘추전국 시대의 이러통우 도안

후면

진·한 시대에는 벽화, 화상전, 화상석 와당 등으로 건물을 장식했다. 장식 문양은 주로 인물, 기하학, 동물, 식물 등에서 따왔으며 그 외에도 매우 다양했다.

궁전의 벽은 대개 굽지 않은 흙벽돌로 쌓았으며 백회를 발라 마무리했다. 동쪽은 청색, 서쪽은 백색, 남쪽은 홍색, 북쪽은 흑색으로 중국의 사방색을 칠했다. 땅에는 바닥 벽돌을 깔았는데 대부분 사각형에 무늬를 그려 넣고 흑색과 홍색으로 옻칠했다. 주로 궁전에서만 바닥에 융단을 깔기도 했다.

상·주 시대부터 목재 부재를 채색해 장식했지만, 천장 채색화는 진·한 시대부터 시작되었다. 천장화 패턴은 주로 연꽃 같은 수생 식물이었으며 사당, 사원, 능묘, 궁전에서 볼 수 있다.

진·한 시대의 벽화는 궁전과 종묘뿐만 아니라 귀족 침실, 관료 거처, 능묘에서도 볼 수 있다. 주로 역사적인 내용, 공신의 초상화, 민중의 삶을 주제로 한다. 그림과 조각 사이에는 선각과 부조를 새긴 화상석으로 장식했다. 한나라의 화상석과 장식 벽돌인 화상전은 능묘, 사당, 사원에 사용되었다. 장식 주제는 신화·전설, 실생활, 건축, 자연 경관, 역사적인 이야기와 인물 등이다.

이 시대는 가구 세공이 고도로 발전했으며 침대, 긴 탁자, 인석(왕골이나 부들로 만든 방석), 장롱, 병풍 등이 있다. 특히 한나라 때는 중국 고대 조명 기구의 전성기로, 출토한 유물로는 장신궁등, 서한 중기의 주작등이 있다.

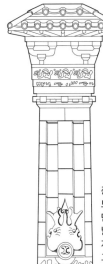

진·한의 문자 와당

풍환궐은 쓰촨성 취현에 있는 석궐로, 원래는 모궐과 자궐 한 쌍이지만 지금은 동쪽의 모궐만 남아 있다. 왼쪽 파사드는 높이가 약 4m, 가장 넓은 곳의 너비는 약 2m다. 위부터 차례대로 지붕, 두공, 들보, 기둥이다. 기둥은 돌 하나를 그대로 조각해서 만들었다.

서한 시대의 채화가 있는 목재 병풍
(후난성 창사시의 마왕퇴 한묘에서 출토)

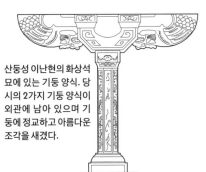

산둥성 이난현의 화상석 묘에 있는 기둥 양식. 당시의 2가지 기둥 양식이 외관에 남아 있으며 기둥에 정교하고 아름다운 조각을 새겼다.

한나라의 기둥 양식

동진 시대의 화가 고개지가 그린 〈여사잠도권〉 속 침대

서한 시대 마왕퇴 3호묘에서 출토한 옻칠된 용 문양

쓰촨성 고이궐
하나는 크고 하나는 작은 한 쌍의 석궐. 윗부분은 목조 건물을 모방한 조각으로 두공과 지주 등의 구성 요소가 명확히 보인다.

수미좌식 기단 (한나라)
수미좌식 기단은 불상을 놓는 '수미단'을 닮아 붙여진 이름이다. 정면에서 봤을 때 단의 허리 쪽을 오목하게 만들었고 허리 위 가장자리에는 연꽃 꽃잎을 크게 새겨 아래 가장자리는 연꽃잎을 둘렀다. 그 위에는 기단의 중요한 장식재 중 하나인 난간 기둥을 세웠다. 전체적으로 화려한 조각 장식이 돋보인다.

위·진·수·당 시대는 불교 건축의 전성기로 특히 사찰, 탑, 석굴이 성행했다. 불탑은 인도에서 중국으로 전해지면서 중국의 건축 형식과 결합한 누각식 목탑으로 발전했다. 그중에서 쑹웨사탑은 중국에 현존하는 가장 오래된 벽돌 불탑이다.

남북조 시대의 건물은 대체로 기단, 트러스, 벽면, 지붕으로 구성된다. 지붕은 경사가 완만하고 용마루와 처마 끝이 부드러운 곡선으로 이어지며, 눈썹지붕은 길게 나와 있어 유려하다. 당시 중요한 궁전의 지붕 가장자리를 마감할 때 유리 유약을 발라 구운 기와를 소량 사용했으며, 기와 색상은 주로 녹색이었다. 처마 아래는 주신과 두공으로 받쳤다. 주요 건물에는 채화나 벽화를 그려 넣었으며 둥글게 말린 풀잎, 줄기 같은 패턴을 이방 연속무늬 형식으로 배치했다.

실내는 주로 벽화로 장식했다. 위진 남북조 시대에는 한나라의 회화 예술을 이어받아 다채롭게 발휘했다. 벽화는 그린 장소에 따라 전당벽화, 사원벽화, 묘석벽화, 석굴벽화로 나뉜다.

한편 인도의 승려와 서역의 공예가가 그리스와 페르시아 스타일을 융합한 예술 양식을 들여오면서 중국 가구와 다른 예술 영역에 큰 영향을 주었나. 좌식 습관이 여전히 남아 있지만 만주 이민족의 영향으로 입식 생활을 시작하면서 높은 의자, 사각형 또는 원형 걸상, 잘록한 실루엣의 원형 의자가 들어왔다. 침대도 높아졌는데 받침대 틀을 호문(주전자 모양)으로 했다. 병풍 역시 여러 번 접을 수 있는 형태로 발전했다.

또한 당시에는 청유 옹기, 흑유 옹기, 황유 옹기, 백유 옹기 등을 비롯해 옹기 제작 기법이 매우 향상되었다. 그중 북제 시대의 백색 옹기는 현존하는 가장 오래된 것이다.

고개지가 그린
〈열녀인지도〉 속 삼면병풍

둔황 285굴 벽화 속
팔걸이의자
(서위 시대)

난정비정
저장성 사오싱시의 난저산 아래에 있는 정자로, 동진 시대의 대서예가인 왕희지가 쓴《난정집서》를 기념해 지었다. 정방형의 돌기둥과 목골 구조가 특징이며 지붕 형식이 특이하다. 정자 중간에는 청나라 강희제의 친필이 새겨진 난정비가 있다.

허베이성 자오현의 다라니경당
현존하는 송나라 경당 중 가장 큰 경당이며, 3층 수미좌 위에 세워졌다. 아래쪽 수미좌에는 생동감 있는 인물들을 조각했고, 경당에는 불교 경전을 주제로 정교하게 조각했다.

윈강 석굴의 달리아 보상화문

허난성 덩펑현 쑹웨사탑
중국 내 현존하는 가장 오래된 전탑으로, 처마가 빽빽한 밀첨식 탑이다. 층마다 탑신에 불단과 각종 조각 장식이 있다.

수나라와 당나라 때는 경제가 발달해 사회가 풍요로워지면서 궁전이 더욱 웅장하고 화려해졌다. 이때는 불교와 도교, 심지어 지배 계급까지 대규모 석굴을 지었다. 대표적으로 둔황 석굴, 룽먼 석굴, 톈룽산 석굴, 다쭈 석굴이 있다. 또한 북위 효문제 때 착공된 포광사는 주두 위의 포작이 화려하며 가까이서 보면 부재가 교차되어 있어 당시의 온건한 분위기를 드러낸다.

중국 불탑은 인도 불탑의 형식을 흡수하고 민족 고유의 특성을 반영했으며 조형미가 뛰어나고 형식이 다양하다. 허난성 덩펑현 쑹산 후이산사에 있는 정장선사탑, 산시성 핑순현에 있는 명혜대사탑이 그 예다.

중국 불교는 당나라 때 전성기를 누린다. 672년에는 룽먼 석굴에 가장 큰 펑셴사를 착공했다. 수·당 시대의 대표적인 석굴 유형은 천장의 네 벽이 중심부로 기울어지는 복두형 굴과 비교적 드문 대불굴이다.

건축물은 주로 벽돌로 지었다. 궁전과 능묘도 그러한데, 바닥에는 흰 벽돌과 무늬 벽돌(주로 연꽃무늬)을 깔았다. 천장은 노명, 천화, 조정으로 장식했다. 조정은 주로 천장의 가장 중요한 부분을 꾸미는 데 사용했다.

수·당·오대십국 시대의 석굴벽화, 사관벽화, 궁전벽화, 묘실벽화는 중국 예술사에서 매우 중요하다. 또한 당대의 가구는 높이가 높고 대범한 형태와 산뜻한 색채, 대칭 구도를 보인다.

한나라 때 점점 쇠퇴하던 도자기가 이 시대에 다시 부흥하면서 유약을 바른 유도, 잿빛의 회도, 채색한 채회도가 등장했다. 그중에서 가장 주목할 것은 당나라의 채색 도기로 주로 황색, 녹색, 갈색을 배합하여 당삼채라는 이름이 붙었다. 수·당 시대에는 동기의 수요가 줄고 도기와 옹기 사용이 늘면서 식기, 다기, 주구, 문구, 완구, 조명 기구 등이 제작되며 관련 업종이 발달했다.

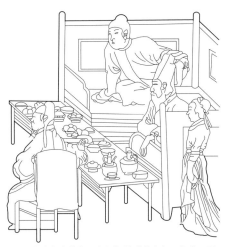

오대 남당의 화가 고굉중의 〈한희재야연도권〉 속 그림.
병풍으로 둘러싸인 침대, 긴 탁자, 등받이 의자 등이 있다.
(베이징 고궁박물관 소장)

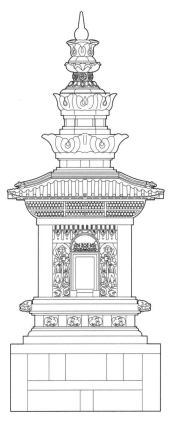

병풍과 등받이 의자 (수나라)

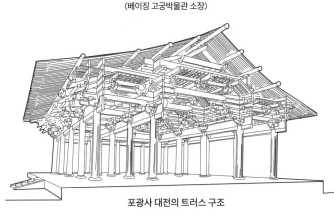

포광사 대전의 트러스 구조

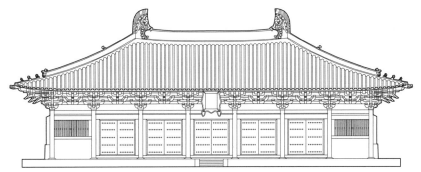

포광사 동대전
산시성 우타이산 포광사에 유일하게 남아 있는 본전이자 유일한 당나라 전당 건물이다. 대전은 7칸으로 넓게 구성되어 있으며, 중앙 5칸에는 황실 궁전처럼 금 못이 박힌 주홍색 문짝이 달려 있다. 지붕은 회색 수키와로 덮은 홑처마 우진각지붕이다. 용마루 양끝에는 특색 있는 치미를 얹었다. 정면에서 본 대전은 좌우 대칭으로 매우 안정적이다. 처마 양끝이 살짝 올라가 있어 부드러운 곡선미가 있다.

산시성 명혜대사탑 (당나라)
단층 석탑으로 사각형 기단 위에 화려한 수미좌를 얹었고 그 위의 탑신에는 창호와 천신상을 조각했다. 맨 위에는 갈수록 크기가 작아지는 4층탑을 올렸다.

송나라 때는 도시가 번영하고 수공업이 발달해 건축 예술에도 큰 영향을 미쳤다. 산시성 타이위안에 있는 사당인 진사의 성모전은 북송 문화를 보여 주는 몇 안 되는 건축물이다. 전랑의 여덟 기둥은 정면에서 보면 아래로 갈수록 살짝 밖으로 기울어지고, 가로로 놓인 상인방 양끝이 살짝 올라가 더욱 튼튼하며 두공 기법도 뛰어나다. 내부에는 성모와 시녀의 채색 토우상 43개를 안치했다. 건물 앞 샘물에는 송 시대 양식으로 십자형 돌다리를 세웠다.

당시에는 건축물 외벽에 원형, 사각형, 팔각형 기둥을 썼다. 대부분 돌기둥이었으며 표면에 다양한 문양을 새겼다. 또한 여닫이 창문을 많이 설치하고 다양한 양식의 창살을 사용해 장식 효과를 극대화했다. 문창살은 삼각형, 옛날 엽전 모양, 공 모양 등의 패턴으로 장식했다.

채화도 갈수록 화려하고 아름다워졌다. 송나라 때부터 주로 인방에 채화를 그렸는데 화초와 기하학 모티브가 주를 이루었다. 화초는 사생화에 가까웠고 청록색이 기본이었다. 그러데이션 기법으로 색을 사용했고 구성은 자유로운 편이었다. 이 시대에는 실외 장식에도 조각 기술을 널리 사용했다. 실내에는 대부분 돌을 조각해 주추와 수미좌를 만들었다. 나무 조각에는 선각, 평조, 저부조, 고부조, 환조 등이 있었다.

또한 입식 생활이 보편적이었다. 탁자, 의자, 걸상, 침대, 함, 긴 탁자 등 각종 높은 가구가 유행했다. 원형과 사각형의 높은 궤, 칠현금을 올려놓는 금탁, 온돌 탁자 및 글방에서만 쓰는 아동용 의자, 걸상, 긴 탁자 등 새로운 형태도 출현했다. 이 시대에 자주 사용하던 의자는 오늘날과 형태나 높이가 비슷하다. 일반적으로 대청의 병풍 앞 한가운데에 서로 마주 보게 4개의 의자를 놓았다.

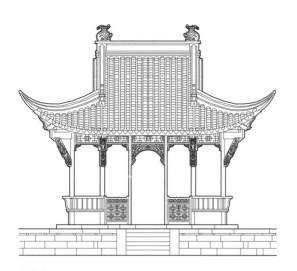

취옹정
안후이성 추현 랑야산 기슭에 있는 정자로 송나라 때 처음 짓고 청나라 때 재건했다. 평면은 정방형이며, 팔작지붕과 처마 밖으로 나와 있는 외출목 도리, 정면에서 봤을 때 아래로 갈수록 밖으로 기울어지는 낮은 기둥이 특징이다. 구양수가 쓴 《취옹정기》로 유명해졌다.

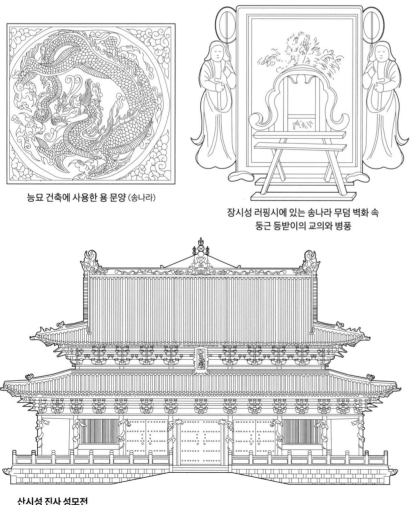

능묘 건축에 사용한 용 문양 (송나라)

장시성 러핑시에 있는 송나라 무덤 벽화 속 둥근 등받이의 교의와 병풍

산시성 진사 성모전
겹치마 팔작지붕의 전당형 건축물로 중국에서 유일하게 현존하는 송나라 회랑식 건물이다. 두공이 비교적 크고, 대전 앞 목재 기둥에 새긴 용 부조는 생명력이 넘친다.

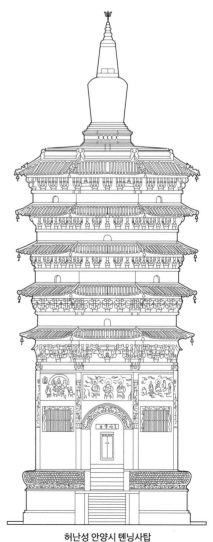

허난성 안양시 톈닝사탑

요나라 시대의 특색 있는 건축물로는 산시성 다퉁시 화엄사의 박가교장전, 톈진시 지현 독락사의 관음각, 산시성 잉현 불궁사의 석가탑 등이 있다.

먼저 화엄사 박가교장전은 불교 경전을 보관하는 곳으로 현판 아래에 주홍색의 격자문과 창이 있다. 문 앞 공터에는 우아한 모양의 향로 하나를 놓았다. 독락사 관음각은 3층 누각으로 1층과 3층에는 처마가 있고 2층에는 없다. 외곽에 둘러진 계단에 올라가 주변 풍경을 감상할 수 있다. 1, 2층 내부에 모두 계단이 있고, 누각 중앙에는 16m 높이의 관음상이 서 있다. 불궁사 석가탑은 중국 내 현존하는 가장 오래된 누각식 목탑이다. 탑 아래는 2층 기단이며, 탑 꼭대기에 탑찰이 있다. 탑신은 겉보기엔 5층 같지만 숨어 있는 층을 모두 합하면 9층이다. 1층의 겹처마를 제외하고 나머지 층에는 홑처마가 붙어 있다. 아래층에는 회랑이 둘러져 있다. 두 층 사이에 있는 평좌가 독특한데, 숨어 있는 층은 모두 평좌 안에 있다. 목탑의 모든 처마 아래에는 현판이 걸려 있다.

금나라 시대의 건축 구조, 형식 및 기술은 송나라와 요나라의 영향을 많이 받았다. 산시성 다퉁시 샨화사에 있는 삼성전의 두공 형태와 제작 방법을 보면 그 특색이 보인다. 특히 보간포작에 45° 방향의 사공을 사용했다. 삼성전보다 더 유명한 곳은 산시성 우타이산의 포광사 안에 있는 문수전으로 대전 앞 우측에 있으며 남쪽을 향해 있다. 원래는 맞은편에 보현전이 있었지만 일찍이 소실되었다. 문수전은 정면 7칸으로 길쭉한 형태다. 홑처마에 회색 기와 지붕을 얹었고, 붉은색 문과 창문을 달았다. 처마 밑 두공이 굉장히 커서 송·요·금 시대의 건축 특징이 두드러진다.

이 시대에는 입식 가구에 호문 모양과 가구 다리를 받치는 받침대 틀이 많이 사라지고, 책상과 긴 탁자를 만들 때 목공 짜맞춤 기법인 협두순, 삽견순을 보편적으로 사용했다. 탁자는 널빤지와 다리 사이의 허리가 잘록해졌다. 네 모퉁이에 달린 구름 모양 발, 가장자리 조각 장식, 파초잎 및 구름무늬 장식 부재도 나타난다.

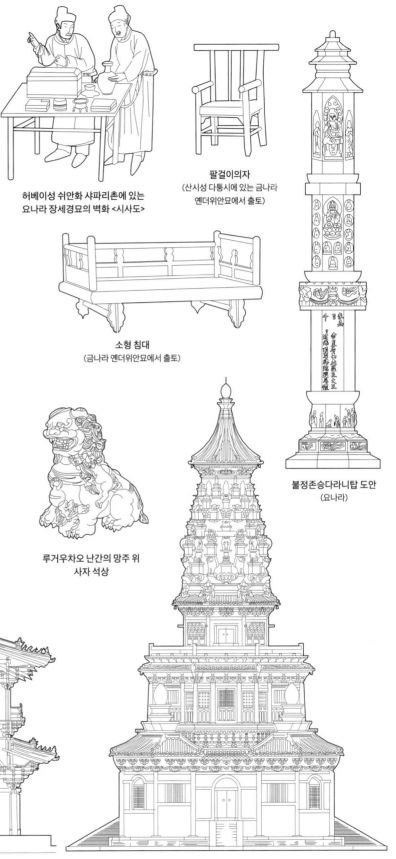

허베이성 쉬안화 샤파리촌에 있는
요나라 장세경묘의 벽화 <시사도>

팔걸이의자
(산시성 다퉁시에 있는 금나라
옌더위안묘에서 출토)

소형 침대
(금나라 옌더위안묘에서 출토)

루거우차오 난간의 망주 위
사자 석상

불정존승다라니탑 도안
(요나라)

독락사 관음각 단면도
높은 관음상을 봉안하기 위해 내부 3개 층이 연결되어 있다. 독특한 목조 구조, 아름다운 내부, 높은 관음상으로 유명하며 요나라의 중요한 건축물 중 하나다.

광후이사 화탑 (금나라)
허베이성 정딩현에 위치한 팔각형 누각식 3층 전탑이다. 상부는 거대한 꽃다발처럼 꾸몄으며, 바깥에 4개의 작은 탑을 배치했다. 전체적으로 형태가 빼어나다.

원나라 때의 건축과 실내 장식 스타일은 중원 문화와 유목민 문화가 융합되어 있다. 이 시대에는 건축물 바닥에 벽돌, 타일, 대리석을 사용하고 융단을 많이 깔았다. 벽과 기둥면은 대리석과 유리로 장식했다. 종종 직물로 감싸고 금은으로 장식하거나 금박을 대량 사용했다. 천장은 주로 직물을 걸어 장식했으며 자수나 조각상을 놓기도 했다. 원나라 궁중에는 호화로운 장식과 독특한 진열품이 많고, 외국 장인들이 직접 만든 공예품도 다수 있었다.

가구는 송·요 시대를 기반으로 서서히 발전했지만 형태나 구조는 크게 달라지지 않았다. 긴 다리를 접을 수 있는 등받이 의자인 교의를 지위가 높은 집안의 대청에 두었고 주인과 귀빈만 앉을 수 있었다. 산시성 위현 베이위커우 원묘 벽화에서 알 수 있듯 원나라 때는 서랍이 달린 탁자가 등장했다.

원나라 자기는 대부분 민간에서, 특히 징더전 일대에서 생산되었다. 자기 종류로는 청화, 유리홍, 홍유, 남유 등이 있다. 그중 청화가 가장 유명한데 단아한 백색 바탕에 인물, 동물, 꽃잎을 남색으로 그려 넣어 화려하면서 진귀하다. 직물도 천막, 융단, 태피스트리, 병풍, 족자 등으로 광범위하게 사용했다.

푸퉈산 다보탑
현존하는 가장 오래된 원나라 건축물이며 기단 2층을 포함해 총 5층이다. 기단마다 망주를 세우고 모퉁이 망주 아래에 이무기 머리 석상을 두었다.

영락궁 순양전 남쪽 벽의
<도관제공도>

쌍륙 놀이를 하는 모습

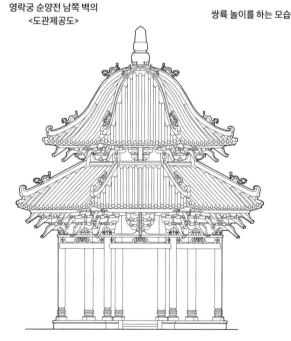

광둥성 더칭현 위에청에 있는 용모조묘비정
8각 겹처마 투구 모양 지붕에 용 모양 장식이 있는데, 이는 중국에서도 보기 드문 형태다. 금주(금색 기둥) 사이에 대들보가 나무틀을 십자형으로 교차하고 다시 금주와 상인방 사이에 인방 하나를 더 넣어 기둥 사이에 8개의 작은 기둥을 세웠다. 그다음 십자형으로 교차하는 들보 정중앙에 긴 기둥을 설치하고, 작은 기둥과 긴 기둥 사이에 층층이 인방을 쌓아 긴 기둥을 축으로 하는 틀을 갖추었다. 긴 기둥에서 시작되는 용 장식을 방사형으로 배치해 투구 모양 지붕의 곡선이 나오도록 했다. 웅대한 두공은 남송과 원나라 건축의 기풍을 이어받은 것이다.

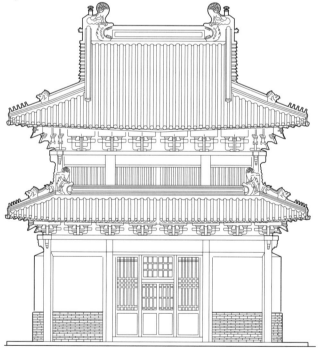

츠윈각 (원나라)
서기 1306년에 세운 2층 팔작지붕 누각이다. 정면에서 보면 중앙에 격자문이 있고 양쪽 두 칸은 벽체로 두었다. 내부 공간의 너비와 길이가 9m도 안 되는 누각에는 이 같은 구조가 안정적이다.

자금성(현 고궁박물원) 태화전은 안팎으로 장식이 매우 화려하다. 대들보와 문미에는 황금 쌍룡과 화새채화(和璽彩畵)로 장식했다. 옥좌 위에는 금칠한 반룡과 진주가 달린 조정천장이 있으며, 옥좌 옆 기둥 6개에도 금칠한 용으로 장식했다.

높은 일곱 계단 위에 황제가 앉는 옥좌와 병풍이 놓여 있는데 각각 용 조각과 금칠로 장식했다. 옥좌 좌우에는 선향을 담은 통과 전설 속 동물인 각단 등을 진열했다. 앞쪽 계단에는 향탁 4개가 좌우로 늘어서 있으며, 그 위에는 삼발이 향로가 놓여 있다. 옥좌 등받이는 중국식 안락의자의 기본 형태이며, 양쪽 기둥에 생동감 넘치는 반룡 장식이 있고, 등판에는 용 3마리가 원을 그리며 승천하려는 자세를 취하고 있다.

옥좌 아랫부분은 비상하며 춤추는 화려한 용 장식과 옥좌의 중후한 스타일을 고려해 수미좌 형식을 채택했다.

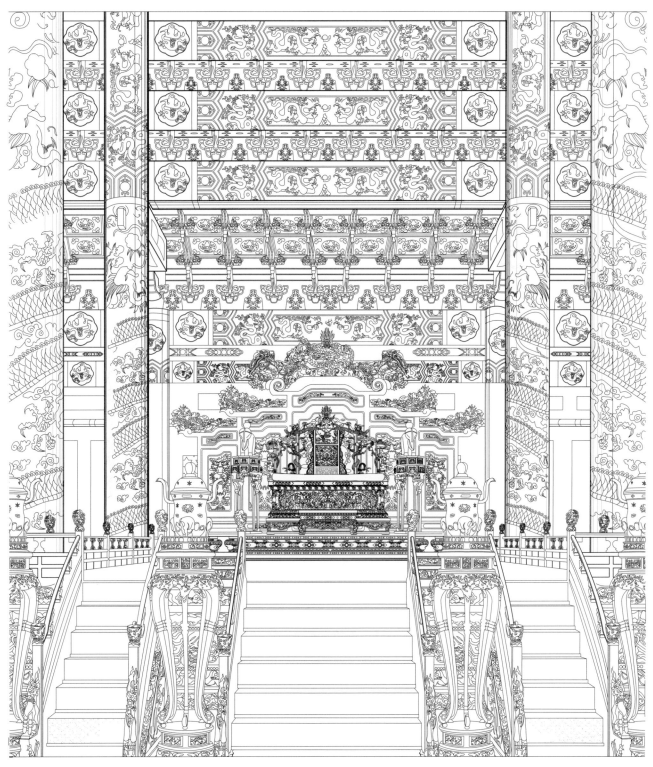

자금성 태화전의 내부 장식 (청나라)

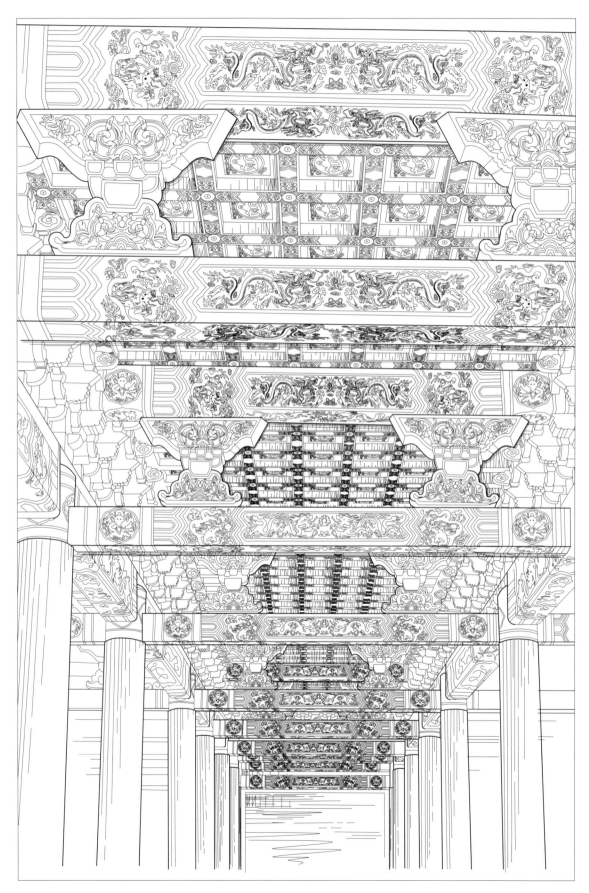

자금성 태화문의 들보 및 천장 내부 장식 (청나라)

중국 목조가구식구조는 역사가 긴 만큼 구조가 독특하고 그에 걸맞은 장식 방식이 많이 나타났다. 춘추전국 시대부터 궁전 기둥에 붉은색을 칠하고 두공, 트러스, 천장에는 채화를 그렸다. 이러한 장식 방식은 중국 고대 건축 및 실내 장식의 전통 중 하나로 자리매김했다.

명·청 시대에는 목조가구식구조가 더욱 완전해졌다. 가장 온전하게 보존된 예가 베이징에 있는 자금성이다. 건축군 전체로든 각 건물로든 중국 전통 건축의 모범이라 할 수 있다.

한나라 시대에는 중국의 전통 주택 양식인 사합원이 형성되었다. 베이징 사합원을 살펴보면, 내부의 창호, 들보, 처마 기둥에 모두 조각 장식을 했다. 또한 내부 공간을 분할할 겸 각종 덮개, 장지, 박고가(옛 양식을 본뜬 진열대)로 장식했다. 이 시대 건축물에서 가장 많이 사용한 문양은 동식물, 인물, 기하학 문양이다. 동물은 용과 봉황, 식물은 넝쿨과 연꽃 문양이 가장 보편적인 모티브다. 기하학 문양은 밧줄, 톱니, 삼각형, 마름모, 물결 문양 등이 있다. 들보, 기둥, 두공, 천장, 벽면, 창호, 바닥 벽돌 등에 채화나 조각으로 문양을 새겼다.

포수는 짐승이 둥근 고리를 물고 있는 모양의 쇠 문고리로 형식과 문양이 다양해 민가에서도 널리 사용했다. 다채로운 문고리 장식은 중국 전통 민가의 대문을 돋보이게 하면서도 각 지역의 민간 신앙과 가치관을 담고 있다.

금속 문고리인 문발은 엎어 놓은 그릇처럼 가운데가 툭 튀어나와 있고, 가장자리는 육각형, 팔각형 또는 원형으로 둘려 있다. 이 부분에는 복을 기원하는 기호를 새기는데 꽤 장식적인 효과가 있다. 문발의 문고리 끝이 닿는 위치에는 네모난 구리 조각을 달아 손님이 문을 두드렸을 때 소리가 잘 나도록 했다.

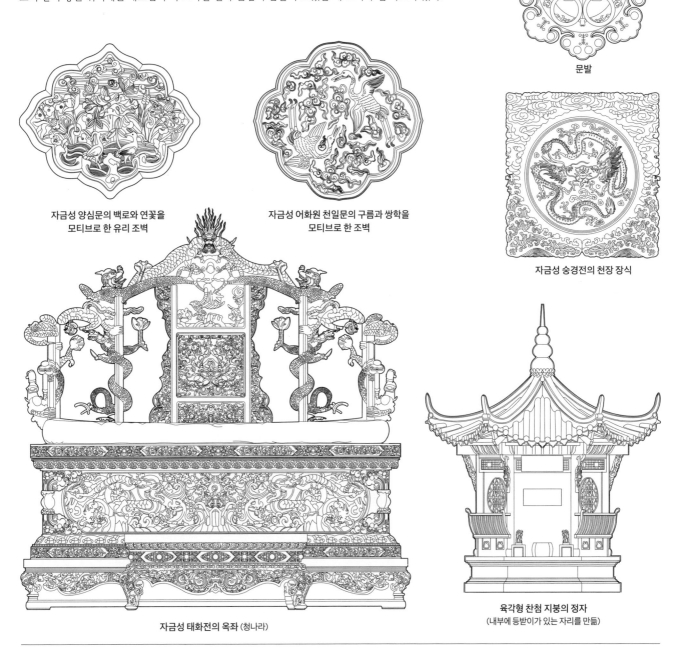

포수

문발

자금성 숭경전의 천장 장식

자금성 양심문의 백로와 연꽃을
모티브로 한 유리 조벽

자금성 어화원 천일문의 구름과 쌍학을
모티브로 한 조벽

자금성 태화전의 옥좌 (청나라)

육각형 찬첨 지붕의 정자
(내부에 등받이가 있는 자리를 만듦)

명·청 시대의 원림

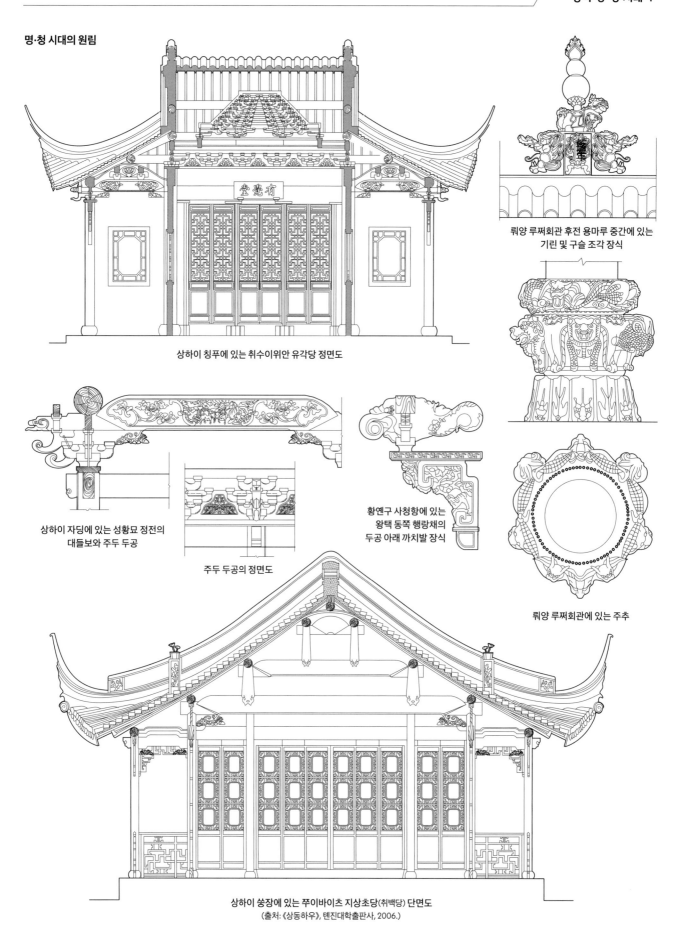

상하이 칭푸에 있는 취수이위안 유각당 정면도

뤄양 루쩌회관 후전 용마루 중간에 있는
기린 및 구슬 조각 장식

상하이 자딩에 있는 성황묘 정전의
대들보와 주두 두공

주두 두공의 정면도

황옌구 사청항에 있는
왕택 동쪽 행랑채의
두공 아래 까치발 장식

뤄양 루쩌회관에 있는 주추

상하이 쑹장에 있는 쭈이바이츠 지상초당(취백당) 단면도
(출처:《상동하우》, 톈진대학출판사, 2006.)

채화(단청)는 건축물 외부 목재 부재를 색칠해 장식하는 것이다. 14세기 이래로 중국 북부에서는 건축물의 기둥, 벽, 창호는 따뜻한 색으로, 처마 밑 그늘진 부분이나 두공과 들보는 차가운 색으로 꾸몄다.

대들보 채화

청나라식 화새채화, 해당화 문양의 고두, 금색 길상초 문양의 조두,
구슬을 가지고 노는 쌍룡 문양의 방심 절반

송나라식 단화보조(둥근 꽃) 문양

송나라식 주화(감꼭지)합 문양

원나라식 연꽃잎 여의두 문양의 조두

청나라식 운두(구름) 문양이 있는 대들보의 합자 받침

청나라식 선자채화, 금탁묵석연옥(金琢墨石碾玉) 기법으로 꾸민 문양

청나라식 자모초 괴자문 밑판 문양

원나라식 연꽃잎 여의두 문양의 조두

청나라식 소식채화, 구슬 꿴 문양의 고두, 곡선 문양의 연가자

청나라식 선자채화, 주화 문양의 고두,
꽃문양의 조두, 여의 문양

청나라식 해석류꽃 문양의 대들보 받침

청나라식 운두 문양의 대들보 받침

서까래 기와 (연두)

네 잎 꽃문양 방연

복(福)자 방연

사면 여의문 방연

네 잎 꽃문양 방연

네 잎 꽃문양 방연

여덟 잎 꽃문양 원형연

네 잎 꽃문양 원형연

사면 구름문 원형연

복자 원형연

모란꽃 문양 원형연

팔보 조정 채화: (왼쪽부터) 보개, 보산, 보병, 백결

천장 채화

송나라식 둥근 용 그림

청나라식 둥근 봉황 그림

명나라식 모란꽃 문양

명나라식 주화문 합자

수(壽)자와 여의문을 합친 문양

명나라식 해당화 문양

여의화초 문양

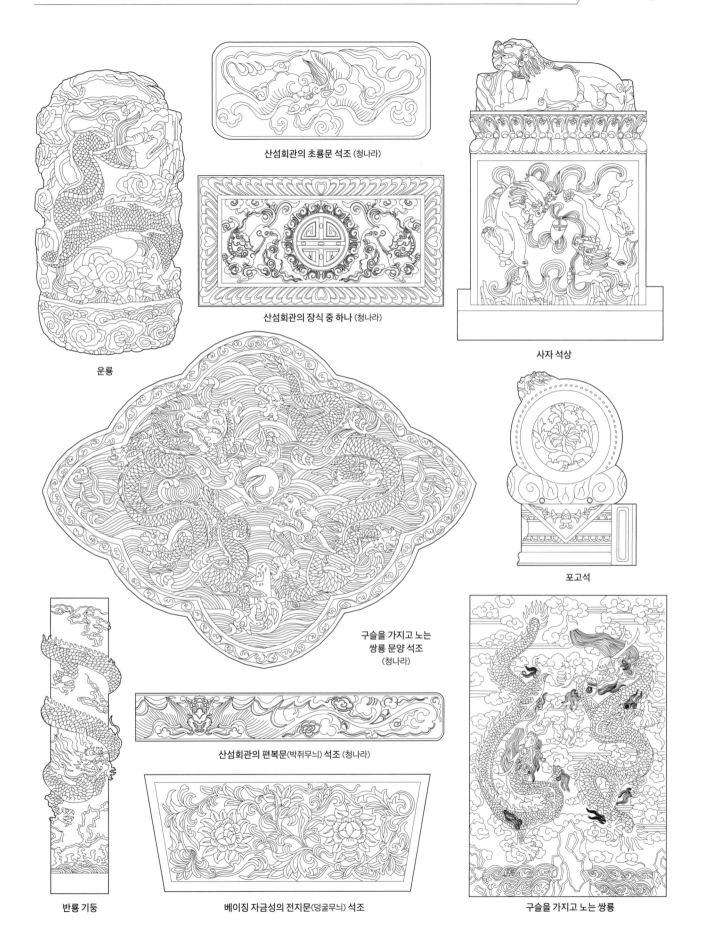

산섬회관의 초룡문 석조 (청나라)

산섬회관의 장식 중 하나 (청나라)

사자 석상

운룡

포고석

구슬을 가지고 노는
쌍룡 문양 석조
(청나라)

산섬회관의 편복문(박쥐무늬) 석조 (청나라)

반룡 기둥

베이징 자금성의 전지문(덩굴무늬) 석조

구슬을 가지고 노는 쌍룡

지붕 받침

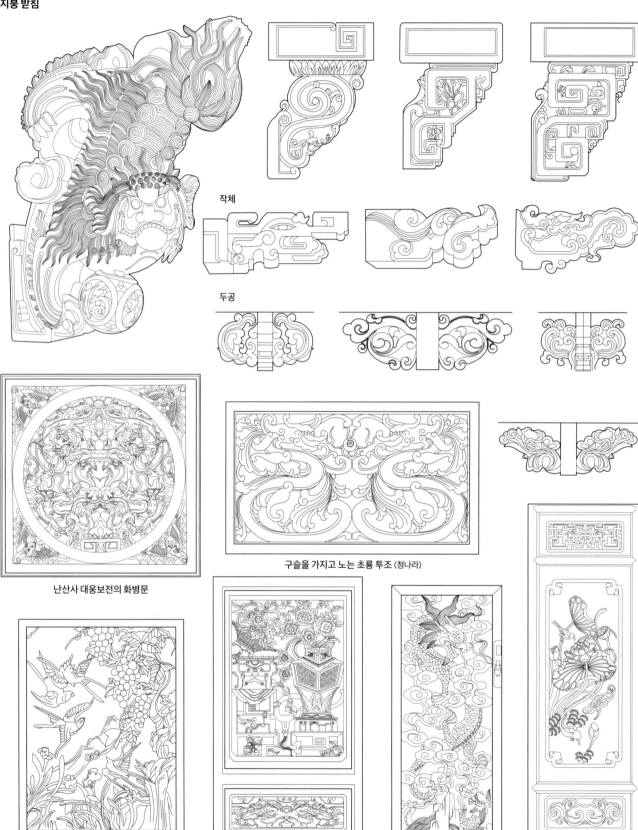

작체

두공

난산사 대웅보전의 화병문

구슬을 가지고 노는 초룡 투조 (청나라)

중국 4대 명루 중 하나인 웨양루에 있는
장지문 군판

푸젠성 장저우시 난산사 법당의 장지문

운룡문을 부조한 옷장 문
(청나라)

호씨 가묘의 장지문 군판
(청나라)

주추

중국의 고전적인 석조 주추(기둥 밑 초석)는 주로 화강석으로 만들었으며
1~4단 초반으로 구성된다. 장식 모티브로는 연꽃, 연잎, 회자문, 만자문,
괴자문, 화초문, 박고문, 동물문 등이 있다. 주로 궁전, 사묘, 원림 정자 등
의 건축물 장식에 사용했다.

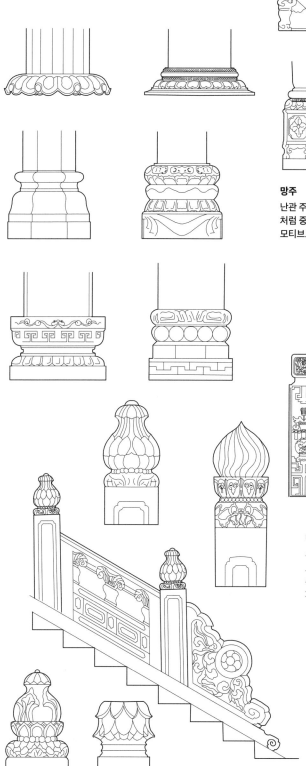

망주

난관 주두에 놓는 조각 장식이다. 용이나 봉황을 모티브로 한 것은 주로 궁전
처럼 중요한 건축물에서 볼 수 있고, 원림 건축에서는 주로 연꽃이나 석류를
모티브로 만들었다.

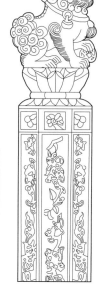
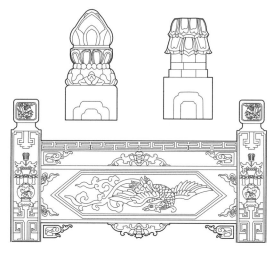

난간

추락 위험을 막을 뿐 아니라 장식 효과
도 있다. 10세기 이래로 옥석 난간이
주류였지만, 일부 개인 원림에서는 목
재 난간도 발견된다.

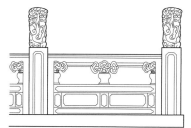
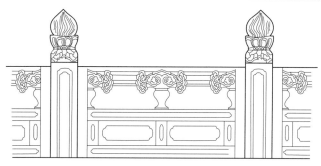

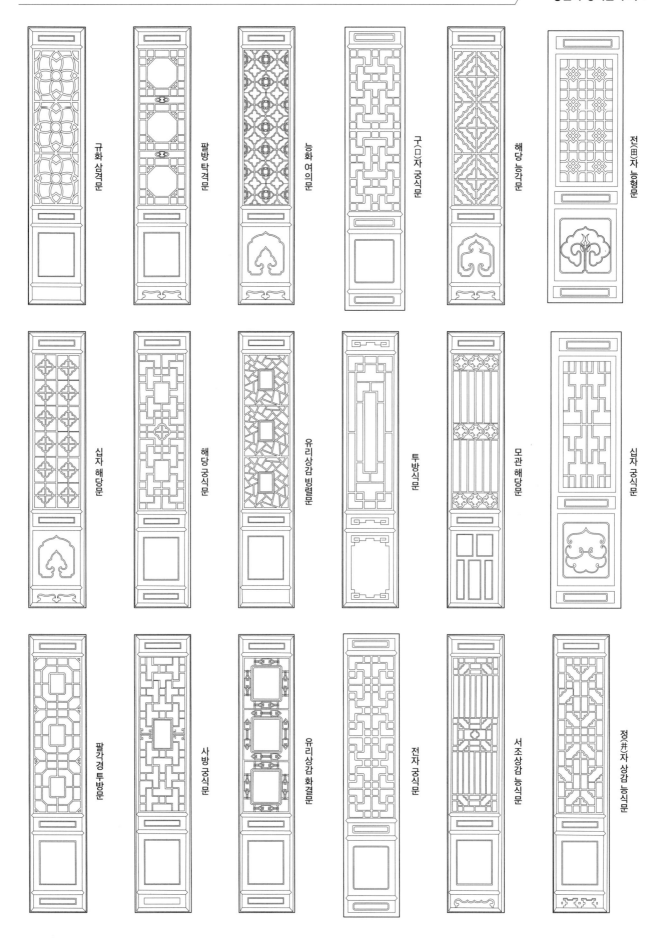

규화 삼격문

팔방탁격문

능화 여의문

구(口)자 궁식문

해당 능각문

전(田)자 능형문

십자 해당문

해당 궁식문

유리상감 빙렬문

투방식문

모관 해당문

십자 궁식문

팔각경 투방문

사방 궁식문

유리상감 화결문

전자 궁식문

서조상감 능식문

정(井)자 상감 능식문

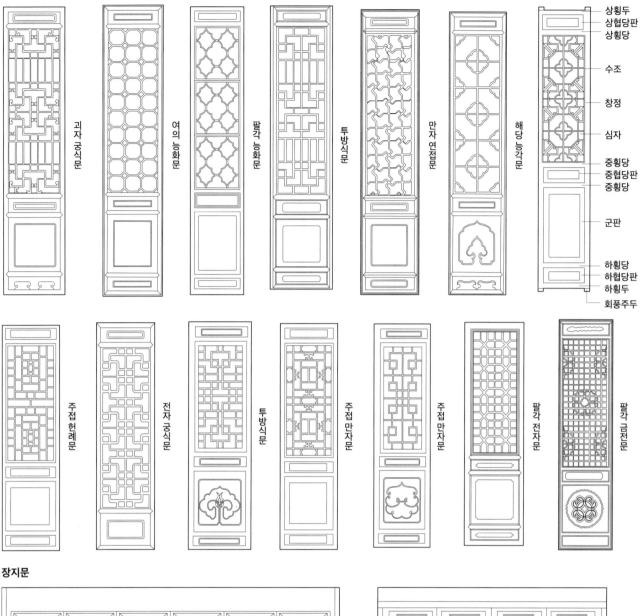

괴자 궁식문

여의 능화문

팔각 능화문

투방식문

만자 연접문

해당 능각문

상횡두
상협당판
상횡당
수조
창정
심자
중횡당
중협당판
중횡당
군판
하횡당
하협당판
하횡두
회풍주두

주접헌례문

전자 궁식문

투방식문

주접 만자문

주접 만자문

팔각 전자문

팔각 금전문

장지문

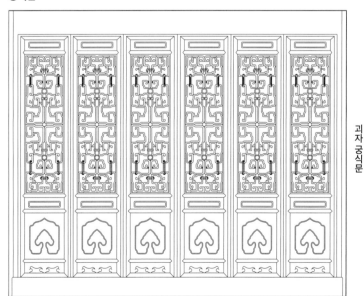

괴자 궁식문

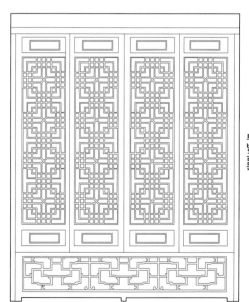

투방극문

창살은 멀리서 봤을 때 전체 윤곽이 잘 보이고 비율이 적당해야 하며 명암이 또렷해야 한다. 일부 건축물에서는 창호 세부 장식으로 장식성을 높이기 때문에 건축 장식에서 중요한 요소라 할 수 있다.

무늬 있는 창살은 대부분 정원 담장이나 회랑 벽면에 적용했으며 벽돌과 기와 같은 재료로 만들었다. 바깥 틀은 부채꼴, 나뭇잎, 다각형, 원형, 타원형 등의 모양을 띤다. 틀 안쪽 모양은 궁식, 기식(상상 속 외발 짐승), 팔각, 죽절(대나무 마디), 조환(고리 모양), 석문(헤링본무늬), 능화, 해당화, 만자문, 투방, 빙렬문(깨진 얼음무늬), 파문(물결무늬), 회자문 등이다. 현대 실내 디자인에서도 이러한 문양을 테이블, 화장대, 중문, 벽 장식에 활용하곤 한다.

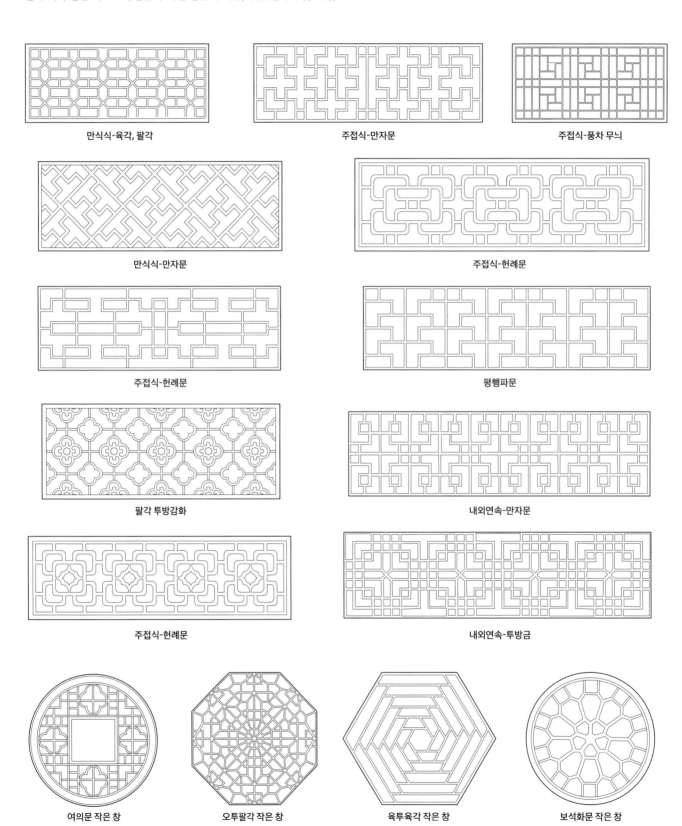

만식식-육각, 팔각

주접식-만자문

주접식-풍차 무늬

만식식-만자문

주접식-헌례문

주접식-헌례문

평행파문

팔각 투방감화

내외연속-만자문

주접식-헌례문

내외연속-투방금

여의문 작은 창

오투팔각 작은 창

육투육각 작은 창

보석화문 작은 창

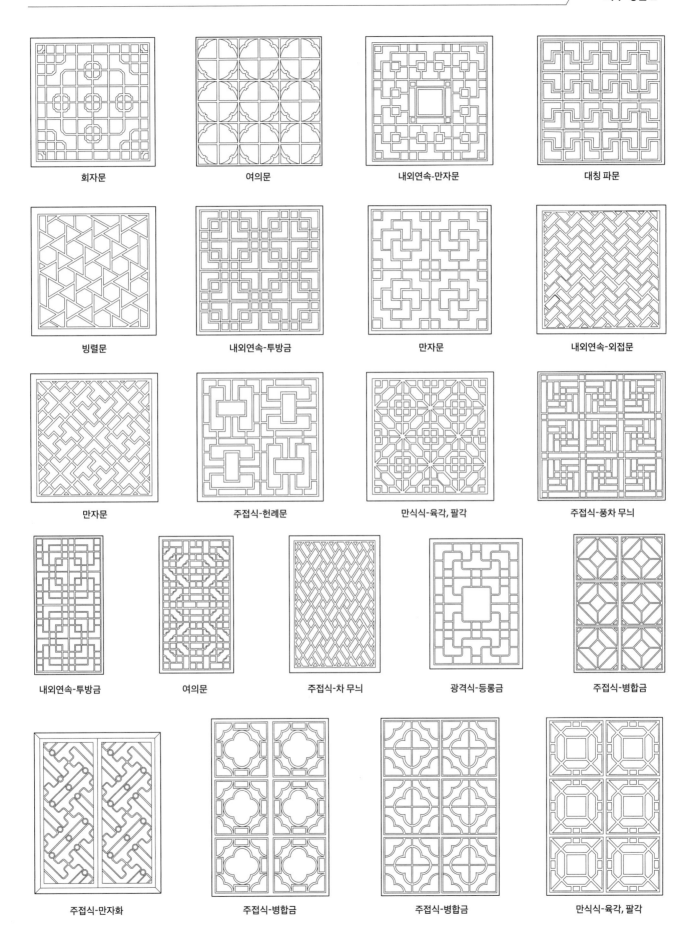

회자문

여의문

내외연속-만자문

대칭 파문

빙렬문

내외연속-투방금

만자문

내외연속-외접문

만자문

주접식-헌례문

만식식-육각, 팔각

주접식-풍차 무늬

내외연속-투방금

여의문

주접식-차 무늬

광격식-등롱금

주접식-병합금

주접식-만자화

주접식-병합금

주접식-병합금

만식식-육각, 팔각

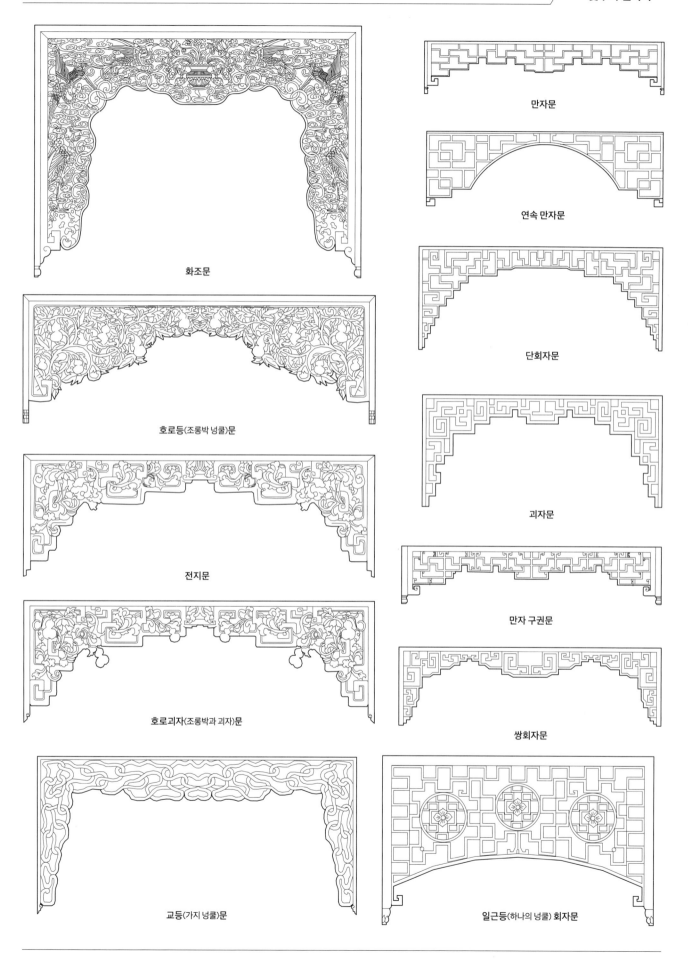

화조문

만자문

연속 만자문

호로등(조롱박 넝쿨)문

단회자문

전지문

괴자문

호로괴자(조롱박과 괴자)문

만자 구권문

쌍회자문

교등(가지 넝쿨)문

일근등(하나의 넝쿨) 회자문

조(칸막이)는 형식과 사용처에 따라 비조, 궤퇴조, 난간조, 낙지조, 화조, 갱조 등으로 나뉜다. 화조는 일종의 형식적인 칸막이로, 공간이 완전히 분리되지 않지만 구분하는 데 의미를 둔다. 장식성이 아주 강하며 정교하고 화려한 투각이 특징이다. 난간조는 2개의 틀 사이 양쪽에 난간을 설치해 장식하는 것이다.

위는 괴문, 아래는 전자문으로 장식한 난간조

만자문

화초문

봉황문

만자문

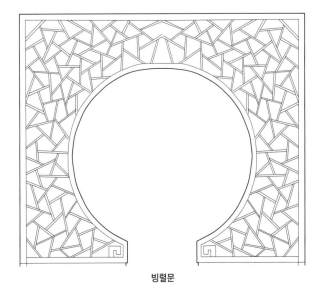

빙렬문

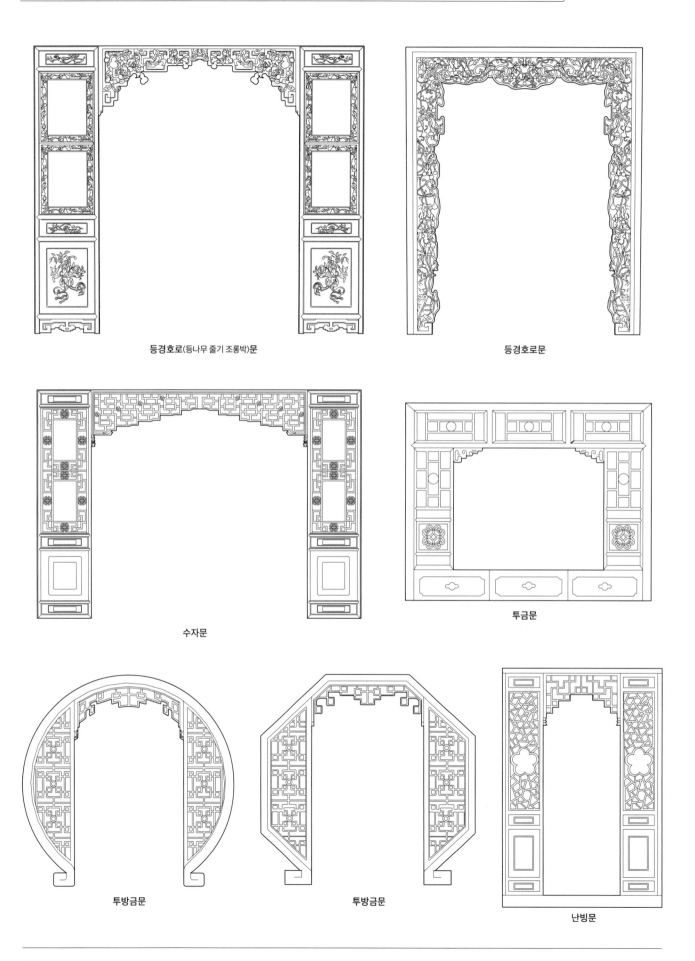

등경호로(등나무 줄기 조롱박)문

등경호로문

수자문

투금문

투방금문

투방금문

난빙문

누창(투시형 장식 창)은 중국 전통 건축 장식으로 장식성이 강하며 민가와 양쯔강 이남 지역의 원림에 많이 사용했다. 원림 내 담장과 정자에는 다양한 형식의 누창이 들어가며 기하학, 화병, 조롱박, 해당화 등의 모티브가 있다. 누창은 벽돌로 쌓은 담벼락에 생기를 불어넣으며 특히 원림에서는 주변 경치와 조화를 이루면서 원림의 정취를 더한다. 회랑 벽면에도 누창을 설치한다. 또한 누창은 햇빛이 비치는 각도에 따라 다양하고 기묘한 무늬의 그림자가 드리워진다.

누창 장식 도식도

보호로(요술 호리병)문

보상화문

해초화문

보석화문

보상화문

보호로문

견우화문

귀갑문

사면 여의문

사방 여의문

맥자화문

해초문

풍엽화문

괴자화문

해당 팔각문

단금화문

보상화문

교차 파문

해초화문

영지문

만자문

개태 만자문

석조 누창(석창)은 주로 중국의 양쯔강 이남 지역에서 유행했는데 현존하는 것들은 대부분 청나라 때의 작품이다. 채광, 통풍, 외관 장식을 위해 만들지만 견고한 석재 덕분에 방화와 방범 효과도 있다. 대부분 석창은 온전한 돌덩어리 하나를 투각해 만들어 실용적이다. 깊이 부조해 벽면에 새겨 넣는 방법도 있는데, 이 경우 통풍, 채광 기능 없이 순전히 장식용이다.

벽면 상부에 단 석창은 장방형, 정방형, 호형, 원형 등 다양한 형태를 띠며, 하부에 단 석창은 장방형과 정방형이 대부분이다. 원림, 여관, 사찰 등 공공 건축물의 벽면뿐만 아니라 주택의 주방, 반지하실, 실외 회랑 등의 벽면에 단독으로 설치한다. 주로 사용하는 모티브는 무늬 문양, 우의 도안, 용봉 문양, 문자 문양 등이다. 석창의 종류는 무척 다양하며 아래 소개한 것들은 극히 일부다.

하화문

만초문

초화문

초화를 변형한 수자문

쌍룡 봉수문

복록 수자문

일근등 단수자문

만자 박고문

만초문

해당 전경문

인동초문

여의문

하화 기룡문

보상화문

보상화문

패엽 기룡문

단수자문

신장 지역의 건축물에는 소수민족만의 장식 표현이 드러난다. 위구르족은 풍성하고 복잡한 장식이 많은 데 반해 카자흐족, 타지크족은 호방한 문양으로 비교적 간결하게 장식한다. 회족은 한족식 문양을, 러시아족은 유럽식 문양을 건축 장식에 많이 사용한다.

신장 거주민의 건축과 실내 장식은 주군(기둥 치마), 주두, 들보 외곽선 또는 양 끝, 처마, 처마 아래 벽체와 만나는 곳, 창틀과 문미, 벽감 디자인, 천장 가장자리와 조정천장, 목재 창살, 채화와 소형 목조 장식, 벽 끝의 굽은 처마와 소형 벽돌 조각, 난간 등에서 특징이 나타난다.

신장의 이슬람 학교의 예배당 내부 풍경

신장 민가의 창호 신장 민가의 문미

신장 민가의 원호 아치

벽감 형식

신장 민가의 문미

신장 민가의 창살

신장 민가의 장식 무늬

신장 민가 주랑의 파사드

카슈가르 지역의 이드카흐 모스크

위구르족 민가의 대문

신장 민가의 기둥 양식

티베트족의 건축과 실내 장식은 그들만의 유구한 역사를 거쳐 다양하고 독특한 구조와 형식으로 발전했다. 대표 건축물은 포탈라궁, 대소사, 소소사이며 당나라와 네팔 스타일이 녹아 있다. 대청 처마 아래와 실내 들보에는 화려한 채화가 원색 계열로 그려져 있다. 가구는 훨씬 화려한 색으로 장식했다.

포탈라궁은 티베트족의 건축 특색을 가장 잘 보여 주는 건축물로, 불교 사원인 동시에 궁전이다. 주요 궁은 달라이라마 영탑전, 불전, 종교 의식과 축전을 거행하는 대전, 달라이라마의 거주 궁전이며, 정사를 보는 공간과 승려 및 속인의 거주지인 방성이 따로 있다. 궁전들은 산허리부터 시작해 위쪽에 자리하고 있다. 외부에서 보면 크게 홍궁과 백궁으로 나뉘는데, 홍궁은 벽 위쪽에 가로로 백색 띠를 두르고 있고 백궁은 위쪽 성가퀴와 돌계단 옹벽 상부 가장자리에 가로로 홍색 띠를 두르고 있어 서로 조화를 이룬다.

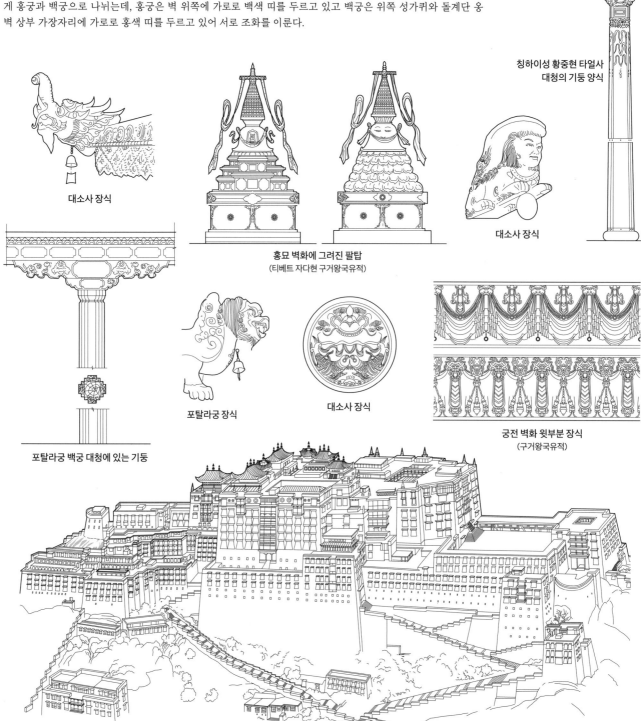

청하이성 황중현 타얼사
대청의 기둥 양식

대소사 장식

홍묘 벽화에 그려진 팔탑
(티베트 자다현 구거왕국유적)

대소사 장식

포탈라궁 백궁 대청에 있는 기둥

포탈라궁 장식

대소사 장식

궁전 벽화 윗부분 장식
(구거왕국유적)

포탈라궁
포탈라궁은 세계적으로 유명한 건축군으로 티베트 라싸 지역의 포탈라산에 우뚝 솟아 위엄을 뽐내고 있다. 청나라 건륭제 때 청더시에 건립한 외팔묘 중 보타종승지묘는 포탈라궁을 모방해 지었으며 소포탈라궁이라 부른다.
(출처:《중국 티베트족 건축》, 중궈젠주궁예출판사, 2007.)

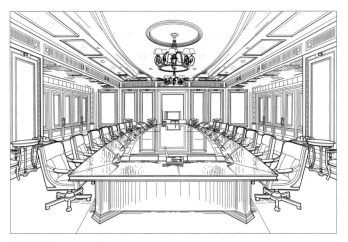

폐쇄형 공간

제한적이고 포위된 공간으로, 시각적·청각적으로 외부와 분리되어 비밀이 보장된다는 심리 효과를 일으킨다. 또한 외부의 각종 간섭을 차단하는 데 유리하다. 따라서 가정집의 침실, 화장실, 레스토랑 룸, 노래방 등에서 많이 보인다.

공용 공간

백화점, 고급 호텔 등 대형 건물 내 공공 활동 공간 및 교통 중심지에 있다. 각종 공간 형식을 융합한 다용도 공간으로 유연하게 활용하며, 사교 활동이나 관광 등 수요에 맞게 활용할 수도 있다.

공상적 공간

거울 반사와 수면에 비친 그림자로 자주 표현하는 공간이다. 우선 거울을 이용하면 시선을 허구의 공간으로 끌어들여 공간이 확장되는 듯한 시각 효과를 낼 수 있다. 다음으로 잔잔한 수면을 이용하면 물에 거꾸로 비친 그림자가 실내 장식품과 어우러져 공간에 운치를 더한다. 수면에 물결이 일면 그림자가 아른아른 흐려지면서 몽환적인 공간감이 살아난다.

동적 공간

시공간을 결합한 공간으로 공간의 개방성과 시각의 유도성을 모두 지니고 있으며 각 경계면에 연속성과 리듬감이 있다. 따라서 사용자가 공간 속 흐름을 느끼며 움직이게 된다. 동적 공간을 설계할 때는 역동적인 선, 생기 있는 조명과 배경음악을 주로 활용한다. 영상을 활용하기도 하는데 흐르는 시냇물, 떨어지는 폭포, 시시각각 이동하는 햇빛 같은 자연 경관이 대표적이다. 나선형 계단이나 전망 엘리베이터로 공간에 활력을 더할 수도 있다.

정적 공간

비교적 안정적이라서 닫힌 공간으로 설계되는 추세다. 아늑하고 사생활 보호가 잘되는 편이다. 주로 침실, 서재, 휴게실에 대칭, 균형, 조화 등의 형식으로 적용한다.

오목한 공간

실내 일부 벽면이나 천장에 오목하게 단차를 주어 시선을 명확히 유도한다. 고대 건축물에서 흔히 보이는 벽감이 이를 활용한 예다. 현대 건물의 실내에서는 오목한 정도와 면적에 따라 침대, 식탁 놓는 곳, 귀빈실, 프런트 등에 활용할 수 있다.

분리형 공간

하나의 공간 안에 작은 공간을 내는 형식이다. 일정한 영역감과 사적 공간의 느낌이 들어 집단과 개인의 편의를 비교적 원만하게 충족할 수 있다. 대표적인 예로 개방형 사무실을 파티션으로 나누는 경우, 식당에서 룸을 박스형 칸막이로 분리하는 경우, 넓은 공간에 작은 정자를 세우는 경우가 있다.

개방형 공간

외향적이어서 개인적인 느낌이 약하지만 내부의 기능적인 공간과 외부가 원만히 상호작용한다. 또한 탁 트여 있어서 실내외로 더 많은 경관이 시야에 들어와 활동적인 분위기를 띤다. 공간을 유연하게 활용하는 공공 공간이나 휴게실에 적합하다.

구조적 공간

건축 부재를 노출하여 구조가 지닌 미감을 표현하는 공간이다. 공간이 훤히 드러나 보이고 구조적 아름다움과 재료의 질감이 잘 나타나며 공법이 더 강조되는 느낌이다. 또한 전체 공간이 비교적 수수하게 보이는 편이다.

볼록한 공간

유리 돔, 돌출형 발코니, 퇴창(베이 윈도), 일광욕실 등에서 볼 수 있다. 외부로 돌출된 부분은 시야가 넓게 트여 개방감이 강하다. 또한 채광이 좋아 실내외 경관이 더욱 잘 어우러진다.

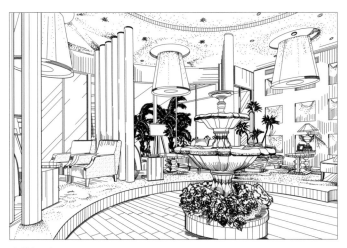

단상형 공간

실내 지면 일부에 단을 높여 만든 공간이다. 즉 단차를 이용해 감각적인 공간을 형성하며 방향감이 좋고 세련된 느낌이 든다. 공간이 주는 효과를 극대화하기 위해 주로 그에 상응하는 형태의 천장을 함께 설계한다. 단상 높이는 대략 300~500mm다.

교차 공간

공간들이 서로 침투해 엇갈리게 교차하는 유형으로 역동적인 분위기를 띤다. 수평 방향을 수직으로 둘러싸듯 배치하면 공간이 수평 방향으로 번갈아가며 교차하는 형태가 된다. 스킵 플로어 구조나 위아래가 서로 다른 방향으로 교차하는 에스컬레이터가 이에 해당된다.

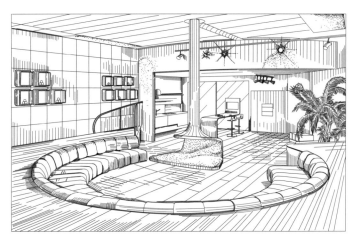

움푹한 공간

실내 지면 일부를 낮추어 만든 독립된 공간으로, 단차를 이용해 경계를 내서 아득한 분위기를 낸다. 단차는 지나치게 깊지 않도록 1000mm 이내로 적용한다. 위층에 단차를 낼 때는 주변을 500mm 이내로 높이는 방식을 쓴다.

매달린 공간

실내 공간을 설계할 때 상층 공간의 바닥을 벽이나 기둥을 세워 받치지 않고 지브를 이용한 와이어로프 또는 인장 스프링으로 매달면 공중에 떠다니는 듯이 기이한 느낌이 든다.

가상 공간

이미 분리된 공간의 경계면 일부에 변화를 주어 다시 제한한 공간이다. 대개 주요 공간에 활용하며 일정 부분에 독립성과 영역감이 있지만 그리 강하게 나타나지 않는다. 디자인 면에서 공간이 분리되었다고 연상할 수 있어 공간감을 불러일으킨다. 천장 조형물, 지면 조형물, 각종 파티션, 가구 배치, 조명, 물, 식물 등의 실내 장식으로도 가상 공간을 구현할 수 있다.

부분 분리

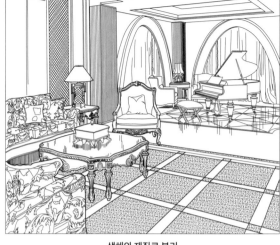

색채와 재질로 분리

탄력적 분리

건축 구조물로 분리

통로로 분리

진열장으로 분리

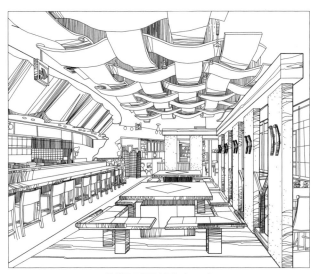

장식 구조물로 분리 (레스토랑)

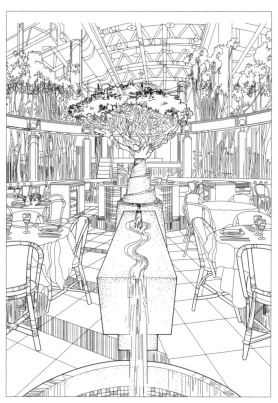

물과 식물로 분리 (레스토랑)

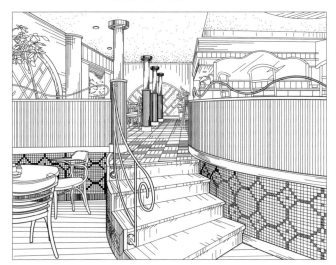

수평면을 단차로 분리 (레스토랑)

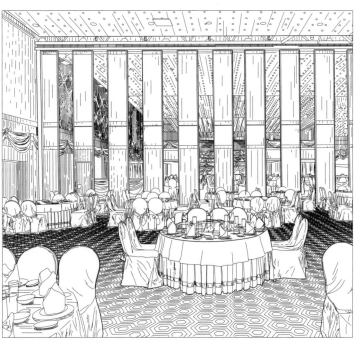

완전 분리

엇갈린 배치로 분리 (메이크업 룸)

기하학적인 곡선을 응용한 예

자유로운 곡선을 응용한 예

점 모양을 응용한 예

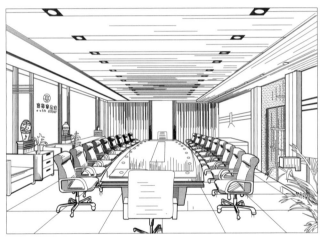

수평선을 응용한 예

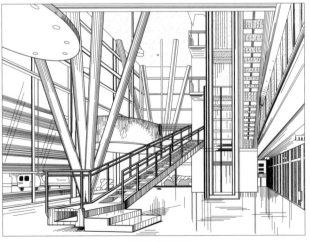

사선을 응용한 예

빛과 그림자로 표현한 면

빛과 그림자를 이용해 변화를 주는 방식으로 설계한 면이다. 자연광이든 조명이든 빛과 그림자는 경계면에 붙어 있을 수도 있고 공간에 따로 존재할 수도 있다. 빛으로 만든 경계면은 환상적이면서도 역동적인 장식 효과를 낸다.

구조물로 표현한 면

건축 구조물을 노출하는 방식으로 설계한 면이다. 현대적인 감각이 돋보이며 기하학 형태에서 오는 아름다움이 있다. 구조물 자체의 거친 매력과 질서정연한 배열을 통해 리듬감이 드러난다.

테마로 표현한 면

특정 주제를 표현하기 위해 설계한 면으로 공공장소에 자주 등장한다. 전시장, 테마 레스토랑, 기념관, 박물관, 오피스 빌딩 입구 등에 설치한 아트 월이 좋은 예이며 그림과 도형도 많이 활용한다.

동적으로 표현한 면

물결무늬 천장 조형, 나선형 계단, 자유로운 곡면 효과를 내는 조명 등 동적인 조형 요소를 이용해 설계한 면이다. 동적인 면은 활력적인 디자인이 특징이다.

층차로 표현한 면
높낮이와 깊이 차이로 만들어 낸 면이어서 층이 진 느낌이 뚜렷하다. 천장, 벽 모퉁이, 지면에 층을 내어 설계할 수 있다. 높이 변화가 있는 면은 영역이 구분된 느낌이 더해지고 풍성해 보인다.

색채 및 도안으로 표현한 면
로비 바닥을 색상과 무늬가 있는 타일로 모자이크 장식하면 입구에 화려한 분위기를 표현할 수 있다.

질감으로 표현한 면
재료의 질감을 이용해 다양한 디자인을 구현하는 방식이다. 직물로 부드러운 질감을 표현하고 콘크리트 벽을 자연스럽게 노출해 거칠고 투박하게 연출하거나 바닥에 알록달록한 모자이크 장식을 하기도 한다.

생물 형태를 모방한 면
자연에 가까운 재질로 동식물 형태를 창의적으로 모방해 설계한 면이다. 이렇게 꾸민 면은 자연스럽고 소박한 느낌을 준다.

식물로 표현한 면
햇빛이 충분히 들어오는 공간이라면 덩굴식물을 들여 생기 있게 만들 수 있다. 덩굴을 벽을 따라 올라가게 하거나 수직으로 늘어뜨려 공간 분리 효과를 줄 수도 있다. 이러한 공간 분리는 그윽한 분위기를 조성한다.

경사로 표현한 면
벽면, 천장을 비스듬하게 설계하거나 장식 목적으로 비스듬하게 만든 파티션을 설치한다. 이렇게 꾸민 면은 공간을 풍성하게 만들며 독특한 느낌을 준다.

울퉁불퉁하게 표현한 면
깊이, 요철, 색채 변화로 처리한 면이다. 주로 벽 모퉁이, 천장, 기둥에 층이 진 느낌과 볼륨감을 표현할 수 있다.

강조로 표현한 면
공간에서 주도적인 위치에 있는 면으로 특별히 강조하고 싶은 부분에 적용한다. TV, 소파, 침대의 뒤쪽에 있는 아트 월이 대표적인 예다.

대비로 표현한 면
두 면을 서로 비교되게 처리한 방식이다. 일반적으로 천장과 바닥, 왼쪽 벽면과 오른쪽 벽면처럼 서로 마주한 면에 대비 효과를 준다. 이렇게 하면 위아래 면은 호응하는 듯하고, 좌우 면은 대칭과 균형을 이루는 듯이 보인다.

템포와 리듬을 표현한 면

자연 현상들은 보통 규칙적으로 반복하거나 질서 있게 변화하며 리드미컬한 느낌을 준다. 건축가들은 이러한 자연 현상을 모방하거나 응용해 조직적이고 연속성 있는 아름다움을 창조했다. 규칙적인 반복으로 박자감을 표현하면 템포이고, 템포에 감정을 입혀 표현하면 리듬이 된다. 템포와 리듬을 적용한 면은 유쾌한 분위기가 든다.

독특한 벽체를 활용한 면

실내 공간에서 색다르게 표현한 경계면은 각각 다른 연상과 감정을 일으킨다. 이를테면 모서리가 날카로운 면은 강렬함과 자극적인 느낌을, 둥그스름한 면은 온화하고 밝은 느낌을 준다. 면을 설계할 때 구조물, 재구성, 반전, 뒤집기 방식을 활용하면 기발하면서도 환상적인 분위기를 낼 수 있다.

기하학 형태를 이용한 면

하나의 공간은 기하학적인 점, 선, 면으로 구성되어 있다. 달리 말해 두 면이 만나는 곳에 선이 생기고 세 면이 만나는 곳에는 꼭짓점이 생긴다. 반면 공간을 아치형으로 잘라서 나누면 위아래로 2개의 아치형 곡선이 생긴다.

자연 형태를 모방한 면

베이징 올림픽 수영 경기장이자 중국 국가수영센터인 '워터 큐브'의 내부 모습이다. 건축물 외피를 ETFE 막으로 감싸 얼음 결정 모양의 외관으로 독특한 시각 효과를 주었다.

흥미를 표현한 면

주로 생동감 넘치는 만화와 애니메이션의 조형물을 활용한다. 오락실, 아이방, 어린이 병원, 아동용품점, 유치원 내부를 설계할 때 자주 이용하는 방식으로 공간을 편안하고 유쾌한 분위기로 만들어 준다.

03 | 실내 공간과 치수

현관은 실내에 들어섰을 때 그 집의 첫인상을 결정하는 공간이므로 절대 소홀히 할 수 없다. 신발장과 외투걸이를 두는 등 수납 기능도 약간 더할 수 있으며, 아울러 거실로 오가는 곳이어서 실내와 실외를 효과적으로 분리하는 기능을 한다. 실내가 완전히 드러나지 않게 외부 시선을 어느 정도 차단하면 사생활을 보호할 수 있다.

현관 디자인의 주요 형식

1. 열주 분리식: 기둥 몇 개를 규칙적으로 세워 공간을 분리하는 형식

2. 유리 반투명식: 텍스처가 있는 유리를 이용해 공간을 분리하는 형식

3. 고전 스타일식: 고전 스타일의 장식용 탁자, 병풍, 도자기, 그림 또는 기둥으로 공간을 분리하는 형식

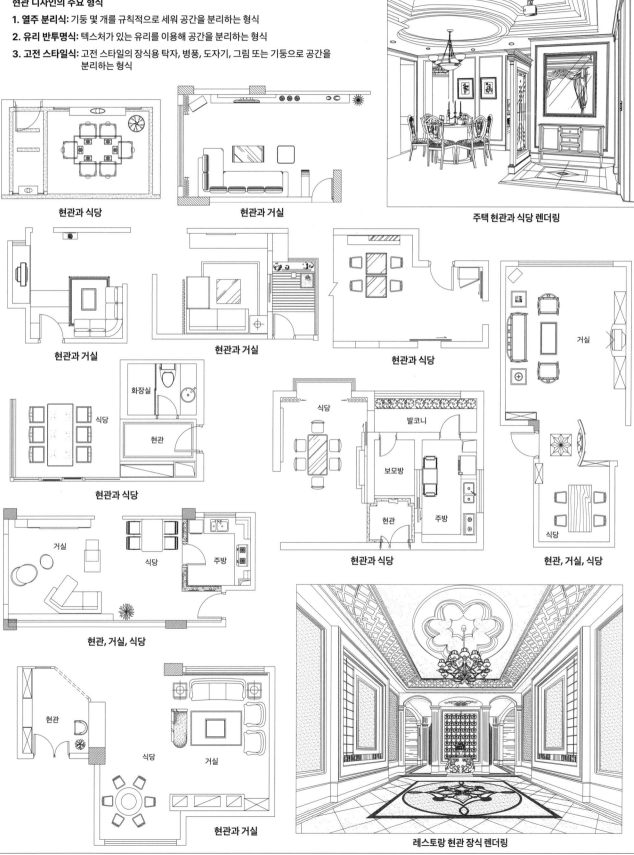

현관과 식당

현관과 거실

주택 현관과 식당 렌더링

현관과 거실

현관과 거실

현관과 식당

거실

현관과 식당

식당

화장실

현관

식당

발코니

보모방

현관

주방

현관과 식당

거실

식당

현관, 거실, 식당

거실

식당

주방

현관, 거실, 식당

현관

식당

거실

현관과 거실

레스토랑 현관 장식 렌더링

거실 렌더링

설계 포인트

1. 거실은 가족이 다 같이 모여 소통하거나 손님을 맞이하는 장소다. 따라서 함께 이야기를 나눌 수 있도록 일반적으로 소파나 의자를 둘러 배치한다.

2. 일반적으로 소파 맞은편 벽면에 TV, 선반, 시청에 필요한 도구 등을 배치한다. 시각적으로 거실의 중심이 되는 TV 뒤쪽 벽을 색다른 재질과 멋진 디자인으로 꾸밀 수도 있다.

3. 거실 설계 시에는 누구나 편히 다닐 수 있도록 실내 동선을 합리적으로 짜야 한다. 건축물 배치가 잘못되어 있으면 공간 치수에 맞게 조정한다.

4. 천장이 높으면 상황에 따라 이중 천장을 설치할 수 있다. 천장 가운데를 비워 놓고 가장자리를 따라 불빛을 띠처럼 구성하여 거실을 밝히는 방법도 있다. 벽면은 대개 라텍스 페인트, 벽지 또는 나무 장식 패널로 장식한다. 바닥에는 광택 나는 석재를 깔거나 마루판이면 카펫으로 장식하기도 한다.

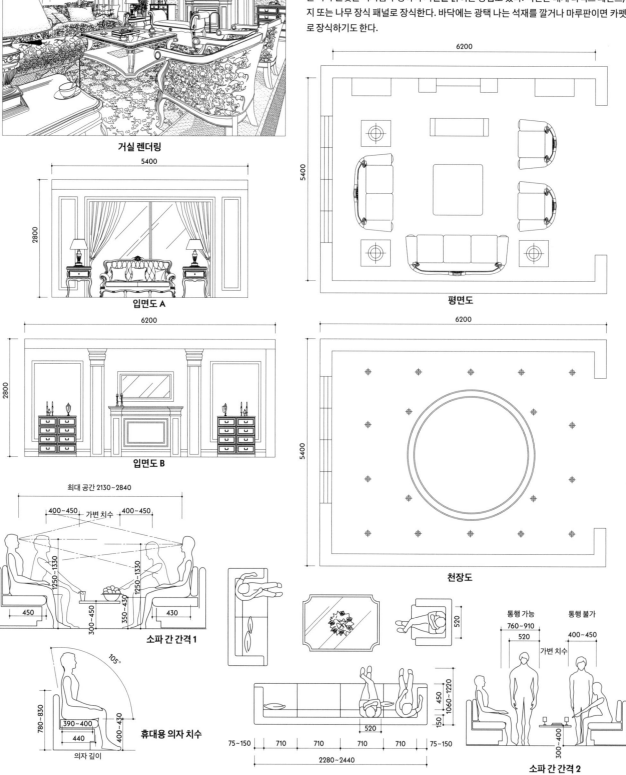

입면도 A

입면도 B

평면도

천장도

소파 간 간격 1

휴대용 의자 치수

소파 간 간격 2

거실 배치도

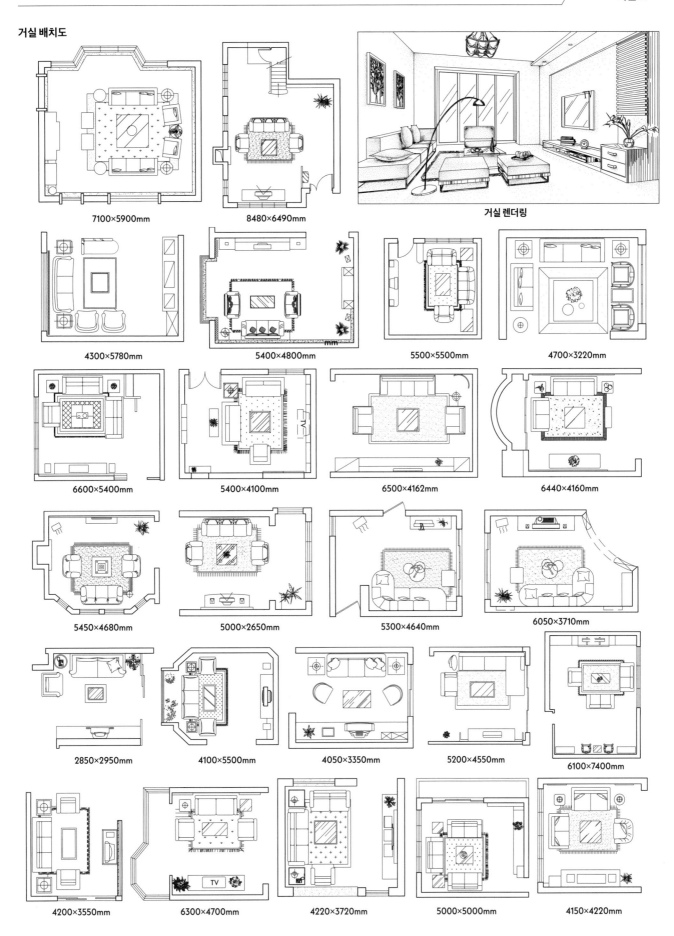

7100×5900mm

8480×6490mm

거실 렌더링

4300×5780mm

5400×4800mm

5500×5500mm

4700×3220mm

6600×5400mm

5400×4100mm

6500×4162mm

6440×4160mm

5450×4680mm

5000×2650mm

5300×4640mm

6050×3710mm

2850×2950mm

4100×5500mm

4050×3350mm

5200×4550mm

6100×7400mm

4200×3550mm

6300×4700mm

4220×3720mm

5000×5000mm

4150×4220mm

설계 포인트

1. 식당은 식구들이 모여 식사하고 손님을 대접하는 공간이다. 오늘날에는 거실과 식당이 이어진 구조가 많아서 설계 시 공간 분할에 신경 써야 한다. 파티션을 설치해 실용성과 미관을 살리는 방법도 있고, 바닥의 형태, 색상, 도안, 재질을 달리하거나 조명 변화로 공간을 분리하는 방법도 있다.

2. 개방형 주방과 식당은 공간을 절약하여 식사를 효율적으로 준비할 수 있다.

3. 거실 설계 시에는 누구나 편히 다닐 수 있도록 실내 동선을 합리적으로 짜야 한다. 건축물 배치가 잘못되어 있으면 공간 치수에 맞게 조정한다.

4. 식당에 이중 천장을 설치하고 조명을 보이지 않게 달면 난반사 효과를 높일 수 있다. 또한 식탁 위에 조명을 달면 빛의 양도 늘리고 보기에도 아름답다. 높이 조절이 가능한 조립식 조명을 사용하기도 하는데 조절하기에 따라 다양한 조명 효과를 줄 수 있다. 바닥은 대부분 청소하기 쉽고 미끄럼 방지 처리한 석재나 타일 또는 마루판을 깐다.

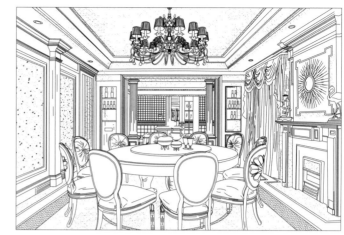

식당 렌더링

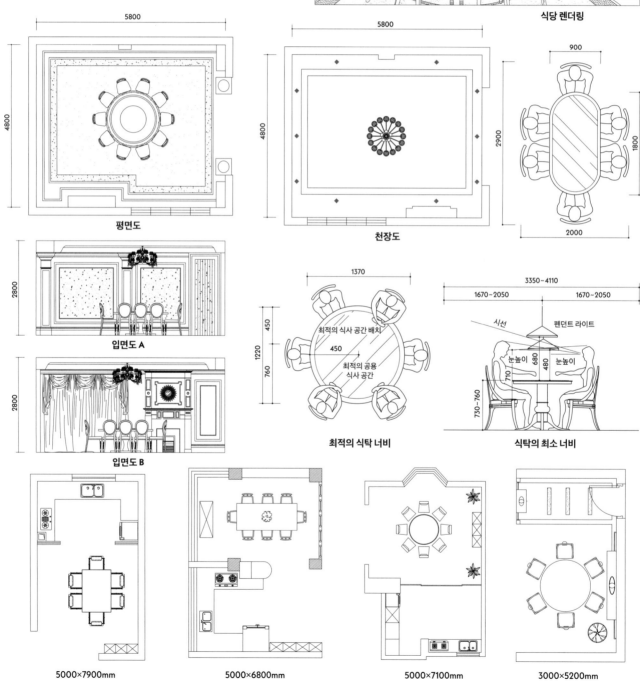

평면도

천장도

입면도 A

입면도 B

최적의 식탁 너비

식탁의 최소 너비

5000×7900mm 5000×6800mm 5000×7100mm 3000×5200mm

설계 포인트

1. 침실은 집주인의 사적인 생활공간으로 설계할 때 다음 2가지 원칙을 준수해야 한다. 첫째, 충분한 휴식과 수면을 위해 평안한 분위기를 형성한다. 둘째, 합리적인 치수로 공간을 설계한다.

2. 침실은 기능에 따라 수면, 화장 및 독서, 의류 보관 세 구역으로 나눌 수 있다. 수면 구역은 침대, 협탁, 침대 뒤쪽 벽으로 구성된다. 침대 헤드보드 뒤 벽면은 시각적으로 침실의 중심이 되므로 간결함과 실용성이라는 원칙 아래 장식용 그림을 걸거나 벽지 또는 장식용 보드를 부착해 꾸민다. 화장 및 독서 구역에는 주로 화장대나 작업대를 놓으며, 의류 보관 구역에는 주로 옷장과 서랍장을 배치한다.

3. 침실 천장은 간결한 석고 몰딩이나 나무 몰딩으로 마감해 장식한다. 바닥에는 카펫을 깔기도 한다. 조명은 간접 조명을 사용하는 게 좋은데, 침대 옆 협탁 위에 스탠드 조명을 두고 천장에는 부드러운 빛을 내는 조명을 단다.

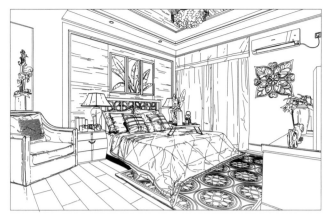

침실 렌더링

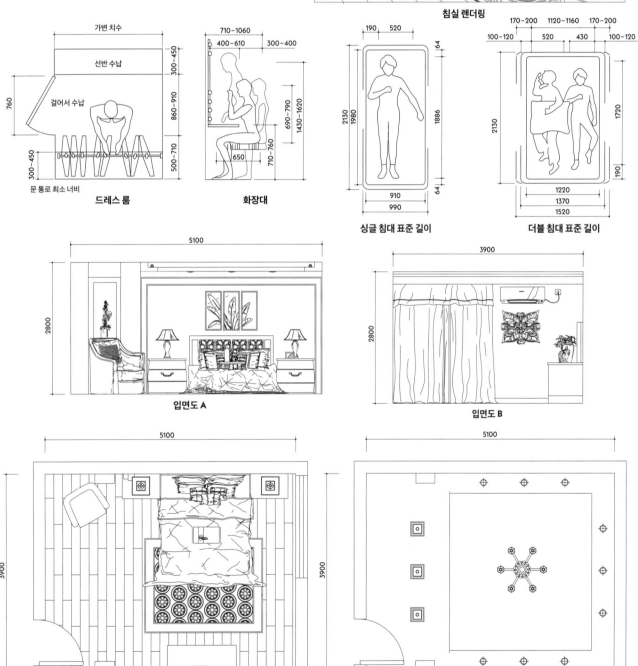

드레스 룸

화장대

싱글 침대 표준 길이

더블 침대 표준 길이

입면도 A

입면도 B

평면도

천장도

침실 배치도

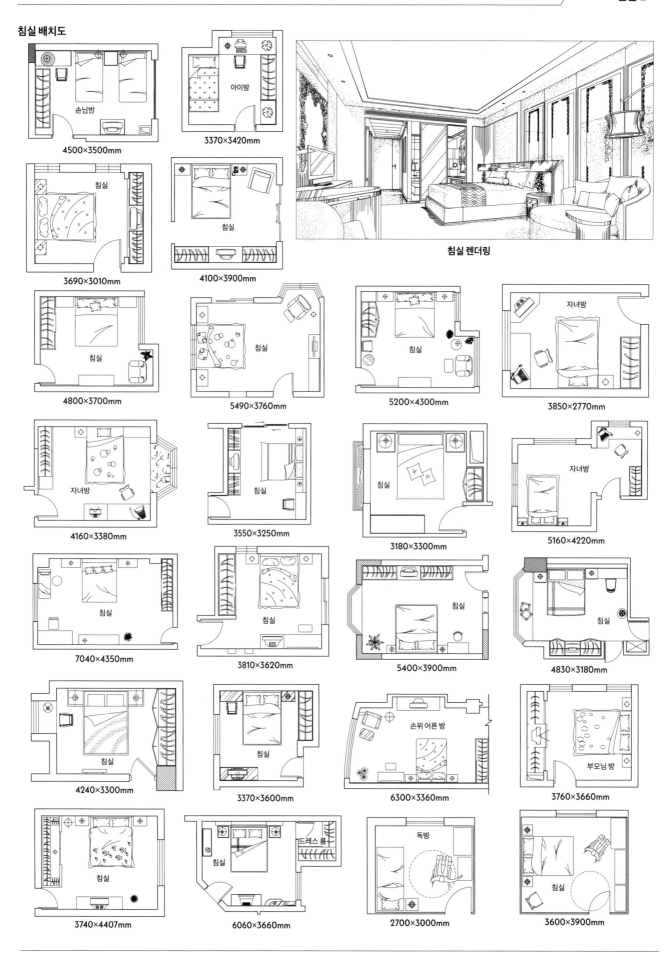

손님방
4500×3500mm

아이방
3370×3420mm

침실
3690×3010mm

침실
4100×3900mm

침실 렌더링

침실
4800×3700mm

침실
5490×3760mm

침실
5200×4300mm

자녀방
3850×2770mm

자녀방
4160×3380mm

침실
3550×3250mm

침실
3180×3300mm

자녀방
5160×4220mm

침실
7040×4350mm

침실
3810×3620mm

침실
5400×3900mm

침실
4830×3180mm

침실
4240×3300mm

침실
3370×3600mm

손위 어른 방
6300×3360mm

부모님 방
3760×3660mm

침실
3740×4407mm

침실 / 드레스 룸
6060×3660mm

독방
2700×3000mm

침실
3600×3900mm

설계 포인트

1. 서재는 독서하고 집필하고 공부하는 장소다. 그래서 일반적으로 독립된 공간에 만든다. 서재에 비치하는 가구는 책상, 사무용(또는 학생용) 의자, 안락의자, 책장 등이다. 독서 구역과 휴식 구역을 명확히 구분하되 동선이 막히면 안 된다. 또한 책장을 등지고 책상에 앉아 독서에 집중할 수 있도록 질서 있게 배치해야 한다.

2. 채광과 조명에 특히 신경 써야 한다. 햇빛이 비스듬히 드는 창가에 책상을 둘 수는 있지만 역광으로 등져서는 안 된다.

3. 방음성 또는 흡음성이 좋은 자재를 써야 한다. 예를 들어 석고보드, PVC 흡음재, 벽지, 카펫 등이다. 커튼도 두꺼운 소재를 써야 창밖의 잡음을 차단할 수 있다.

4. 천장에는 펜던트 라이트를 달아 꾸미고, 책상 위에는 독서하기에 좋은 탁상용 스탠드를 놓는다.

5. 서재 바닥에는 마루를 까는 게 좋고, 책상 아래에 카펫을 깔면 더 아늑해진다.

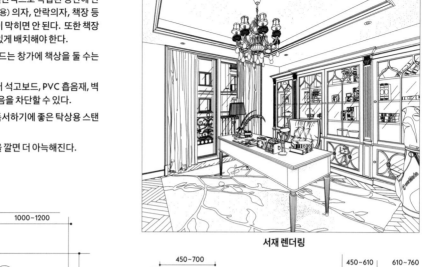

서재 렌더링

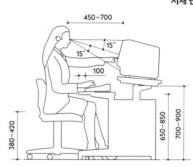
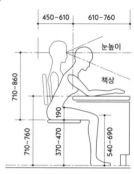

천장도

평면도

설계 포인트

1. 유아기 아동의 침실은 안전을 위해 모서리가 둥글고 부드러운 재료로 마감한 가구를 들여야 한다. 아이의 상상력을 자극하는 색상과 재밌고 대담한 디자인이면 좋다. 장난감을 비치해도 좋고 놀이 공간을 따로 분리할 수도 있다. 바닥에는 마루판이나 메모리폼 매트를 깔며, 벽에는 알록달록하거나 그림 그리며 놀 수 있는 벽지를 댄다.

2. 청소년기 아이의 침실에는 학습 공간이 필요하며 책상, 책장, 학습용 의자, 탁상용 스탠드 등을 두어야 한다.

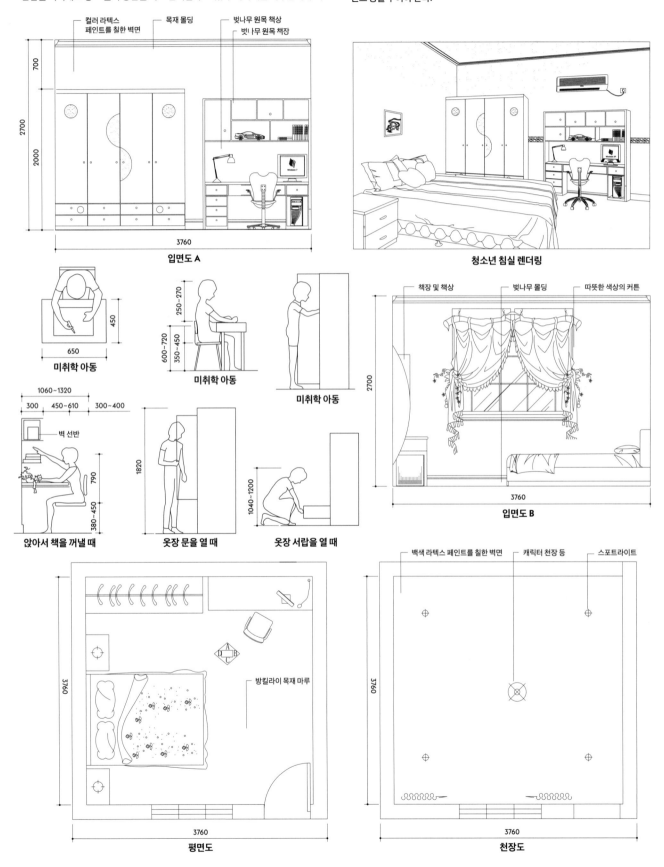

컬러 라텍스 페인트를 칠한 벽면 · 목재 몰딩 · 벚나무 원목 책상 · 벚나무 원목 책장

2700 / 2000 / 700

3760

입면도 A

청소년 침실 렌더링

450 / 650

미취학 아동

250~270 / 600~720 / 350~450

미취학 아동

미취학 아동

책장 및 책상 · 벚나무 몰딩 · 따뜻한 색상의 커튼

2700

3760

입면도 B

1060~1320 / 300 / 450~610 / 300~400

벽 선반

790 / 380~450

앉아서 책을 꺼낼 때

1820

옷장 문을 열 때

1040~1200

옷장 서랍을 열 때

3760

방킬라이 목재 마루

3760

평면도

백색 라텍스 페인트를 칠한 벽면 · 캐릭터 천장 등 · 스포트라이트

3760

3760

천장도

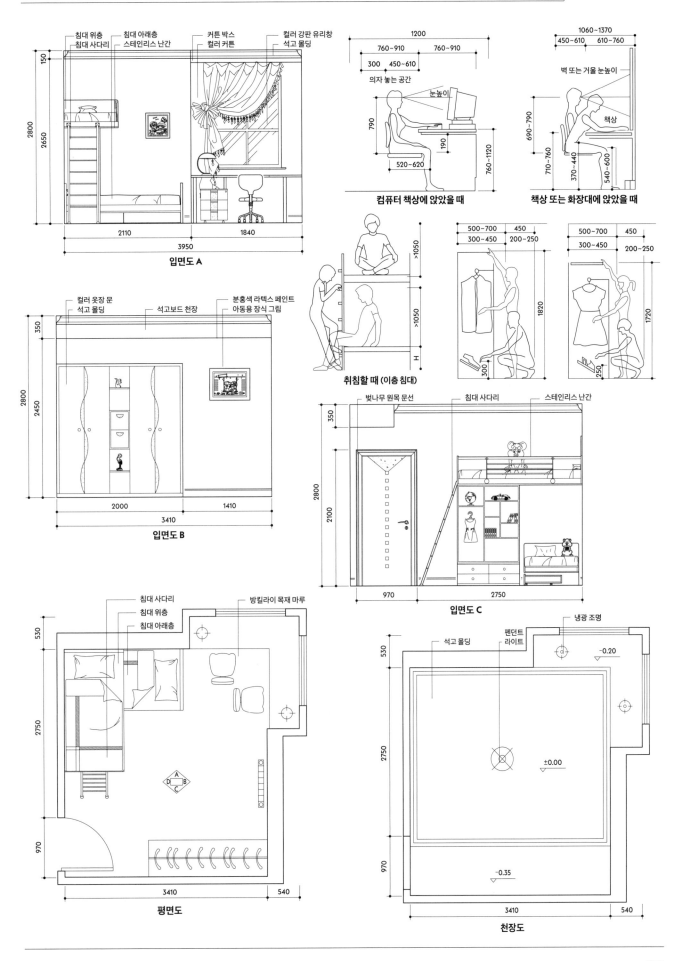

침대 위층
침대 아래층
침대 사다리
스테인리스 난간
커튼 박스
컬러 커튼
컬러 강판 유리창
석고 몰딩

150
2800
2650
2110
1840
3950

입면도 A

1200
760~910
760~910
300
450~610
의자 놓는 공간
눈높이
790
190
520~620
760~1120

컴퓨터 책상에 앉았을 때

1060~1370
450~610
610~760
벽 또는 거울 눈높이
눈높이
책상
690~790
710~760
370~440
540~600

책상 또는 화장대에 앉았을 때

컬러 옷장 문
석고 몰딩
석고보드 천장
분홍색 라텍스 페인트
아동용 장식 그림

350
2800
2450
2000
1410
3410

입면도 B

>1050<
>1050<
H

취침할 때 (이층 침대)

500~700
300~450
450
200~250
1820
300

500~700
300~450
450
200~250
1720
250

벚나무 원목 문선
침대 사다리
스테인리스 난간

350
2800
2100
970
2750

입면도 C

침대 사다리
침대 위층
침대 아래층
방킬라이 목재 마루

530
2750
970
3410
540

평면도

냉광 조명
석고 몰딩
펜던트
라이트

530
-0.20
2750
±0.00
970
-0.35
3410
540

천장도

설계 포인트

1. 현대 가정집에서 오락 공간이 갈수록 중요해지고 있는데, 가족 구성원마다 취미가 다르고 주택 면적도 다른 만큼 설계 방식이 상이하다. 일반적으로 시청각 구역, 홈시어터 등이 있으며 소파, 티 테이블, 오디오 장식장, TV, 빔 프로젝터, 영상 및 음향 장비 등의 장비가 필요하다.

2. 소파와 TV는 3m 이상 떨어뜨리고 소파에 앉았을 때 TV 화면과 눈높이가 맞아야 한다. 서라운드 입체 음향을 즐기려면 음향 설비와 2m 이상 떨어져야 한다. 벽면은 커튼, 태피스트리로 장식할 수 있으며 소파가 있는 쪽에 카펫을 깔면 흡음 효과를 얻을 수 있다. 홈시어터 공간은 20m²보다 커야 한다. 방음, 흡음 및 음향도 고려해야 하는데 벽을 흡음재로 감싸면 좋다. 조명은 주 조명과 보조 조명으로 나누어 설계해야 한다.

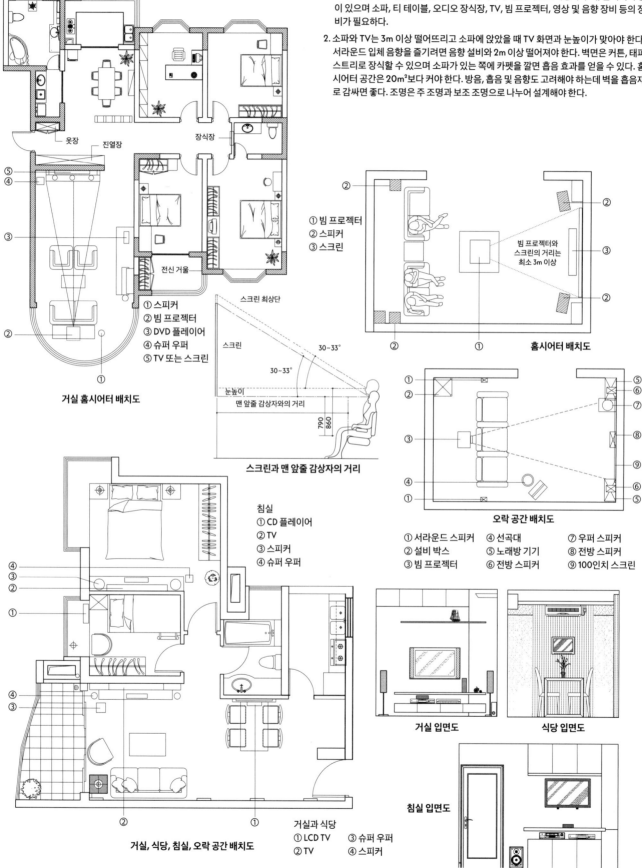

① 빔 프로젝터
② 스피커
③ 스크린

홈시어터 배치도

① 스피커
② 빔 프로젝터
③ DVD 플레이어
④ 슈퍼 우퍼
⑤ TV 또는 스크린

거실 홈시어터 배치도

스크린과 맨 앞줄 감상자의 거리

오락 공간 배치도

① 서라운드 스피커　④ 선곡대　⑦ 우퍼 스피커
② 설비 박스　⑤ 노래방 기기　⑧ 전방 스피커
③ 빔 프로젝터　⑥ 전방 스피커　⑨ 100인치 스크린

침실
① CD 플레이어
② TV
③ 스피커
④ 슈퍼 우퍼

거실 입면도　**식당 입면도**

침실 입면도

거실, 식당, 침실, 오락 공간 배치도

거실과 식당
① LCD TV　③ 슈퍼 우퍼
② TV　④ 스피커

옷장　진열장　장식장　전신 거울

설계 전에 재야 할 치수

1. 가장 먼저 벽 치수 및 모퉁이에서 입구까지의 거리를 잰다.

2. 가스계량기, 배관과 같이 실내로 이어지는 돌출부들의 길이를 잰다.

3. 창호 크기 및 파티션에서 입구까지의 거리, 천장과 벽이 만나는 모서리 길이를 잰다.

4. 콘센트와 전등 스위치의 위치를 표시하고 치수를 잰 후, 추가 설치할 위치를 표시한다.

5. 배수관 위치를 표시한다. 배수관을 다시 설계할 예정이라면 새로 놓을 위치를 표시한다.

6. 화구, 냉장고, 싱크대 사이(작업 삼각형)를 신속하게 오갈 수 있는 동선을 찾는다.

7. 화구 양쪽으로 공간을 충분히 내고, 제한된 공간이라면 싱크대와 화구의 거리부터 확보한다.

8. 찬장과 냉장고 문을 여닫는 방향과 치수를 고려해 사용에 불편이 없도록 배치한다.

9. 주방 조명, 특히 조리대 위는 충분히 밝아야 한다.

10. 싱크대는 창문 앞에 설치하며, 조리 도구는 화구 근처에 놓는다.

주방 렌더링

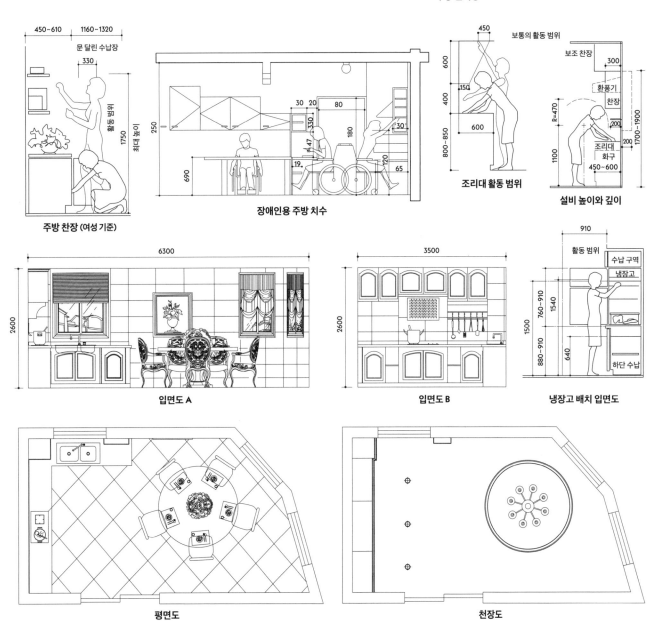

주방 찬장 (여성 기준)

장애인용 주방 치수

조리대 활동 범위

설비 높이와 깊이

입면도 A

입면도 B

냉장고 배치 입면도

평면도

천장도

설계 포인트

1. 주방은 일반적으로 폐쇄형과 개방형으로 나뉜다. 폐쇄형은 청결을 유지하기 쉽고 조리 시 발생하는 연기가 다른 공간으로 퍼지지 않는다. 개방형은 개방감이 느껴지고 공간을 절약할 수 있으며 부엌일을 하면서도 타인과 소통할 수 있다. 주방에서는 주로 식품 보관, 세척 및 손질, 조리가 이루어진다. 원활한 작업을 위해서는 동선에 따라 일자형, L자형, U자형, 아일랜드형 중에서 하나를 선택해 구제석으로 설비를 배정해야 한다.

2. 주방의 주요 설비인 조리대와 찬장을 통해 주방의 스타일이 드러난다. 조리대와 찬장은 서로 잘 매치되도록 소재와 색상 선택에 유의해야 한다.

3. 주방 바닥은 미끄럼 방지 처리가 되어 있고 알칼리성과 산성 오염물에 강하며 청소하기 쉬운 타일을 깐다. 벽면 타일은 천장에 닿는 곳까지 이어서 붙이는 게 제일 좋다. 천장에는 PVC나 금속 재질의 광택 있는 판을 써도 된다.

L자형 주방 렌더링

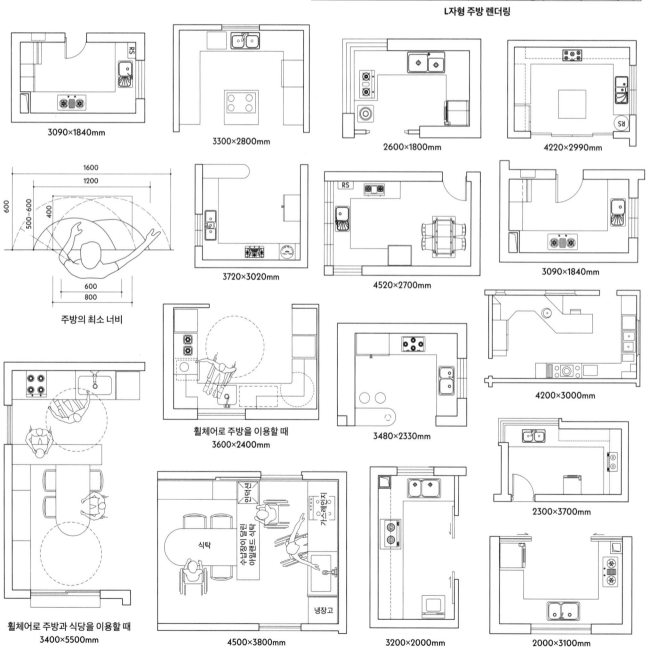

3090×1840mm

3300×2800mm

2600×1800mm

4220×2990mm

주방의 최소 너비

3720×3020mm

4520×2700mm

3090×1840mm

4200×3000mm

휠체어로 주방을 이용할 때
3600×2400mm

3480×2330mm

2300×3700mm

휠체어로 주방과 식당을 이용할 때
3400×5500mm

4500×3800mm

3200×2000mm

2000×3100mm

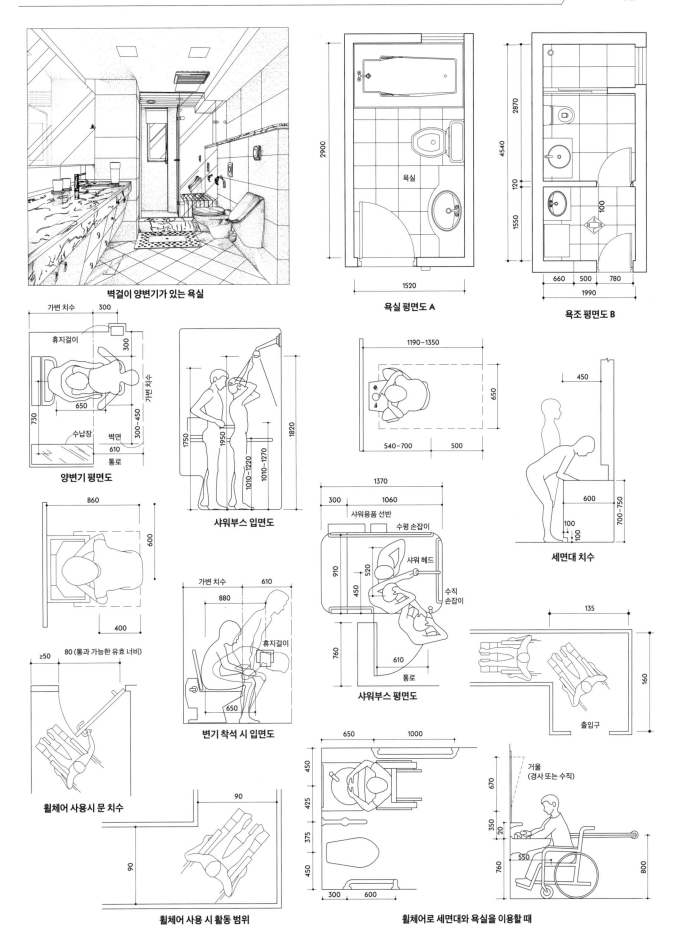

벽걸이 양변기가 있는 욕실

욕실 평면도 A

욕조 평면도 B

양변기 평면도

샤워부스 입면도

세면대 치수

변기 착석 시 입면도

샤워부스 평면도

휠체어 사용시 문 치수

휠체어 사용 시 활동 범위

휠체어로 세면대와 욕실을 이용할 때

설계 포인트

1. 욕실은 용변, 목욕, 미용의 기능이 있으며 주로 전용과 공용으로 나뉜다. 전용 욕실은 안방이나 특정 침실에 딸린 것을 이르며, 공용 욕실은 거실에서 집주인과 손님이 함께 사용한다. 욕실 내부는 대개 목욕과 용변 구역으로 나뉘며 주요 설비는 세면대, 변기, 비데, 욕조, 샤워기 등이다.

2. 주요 세면대 종류는 단독형, 스탠드형, 카운터형이다. 욕조는 크게 반신용과 전신용으로 나뉘며 안마 기능이 있는 스파 욕조를 설치하기도 한다.

3. 욕실 바닥면과 벽면에 쓰는 재료는 미끄럼 방지가 되고 청결 유지가 쉬워야 한다. 대개 석재, 타일, 모자이크 타일, 거울과 유리를 깔거나 붙인다. 플라스틱이나 금속판은 천장에 주로 사용하며 난방 설비는 천장판 위에 설치한다. 통풍이 잘되어야 하며 바닥면 아래에 반드시 방수층을 만들어야 한다.

욕실 사우나 렌더링

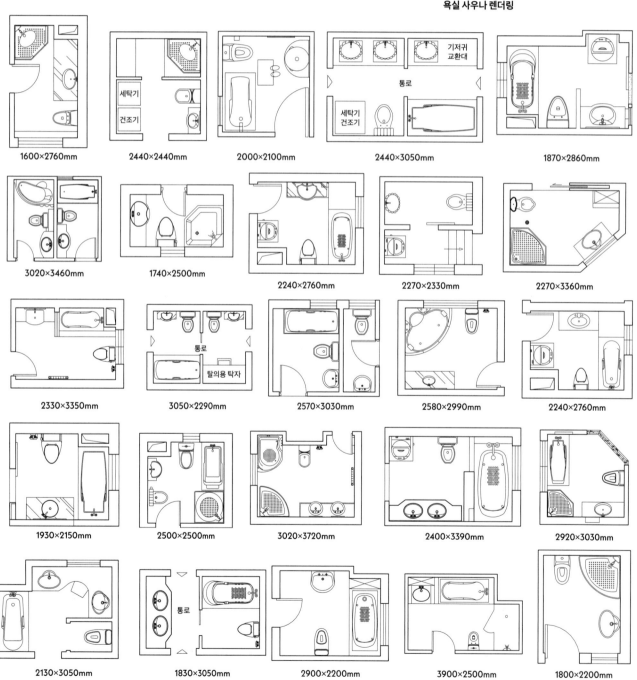

1600×2760mm 2440×2440mm 2000×2100mm 2440×3050mm 1870×2860mm

3020×3460mm 1740×2500mm 2240×2760mm 2270×2330mm 2270×3360mm

2330×3350mm 3050×2290mm 2570×3030mm 2580×2990mm 2240×2760mm

1930×2150mm 2500×2500mm 3020×3720mm 2400×3390mm 2920×3030mm

2130×3050mm 1830×3050mm 2900×2200mm 3900×2500mm 1800×2200mm

설계 포인트

1. 사무 공간은 종류가 다양하다. 우선 사무
 속성에 따라 행정적 사무 공간과 경영적 사
 무 공간으로 나뉜다. 공간 형식에 따라서는
 폐쇄형과 개방형이 있다. 또한 업무 형식에
 따라서는 단순형과 복합형이 있다. 복합형
 에는 휴게실과 화장실이 딸려 있으며, 여기
 에서 사무 공간과 응접 공간으로 나뉜다.

2. 개인 사무실은 사무용 책상 외에도 응접 구
 역, 서가 구역을 마련해야 한다. 또한 통신 설
 비를 잘 갖추어야 하며 넉넉한 크기의 가구
 와 부대설비가 필요하다. 냉광과 온광 조명
 을 모두 사용하고 간결하면서도 작업 효율이
 높은 환경이 될 수 있게 디자인해야 한다.

3. 4~6인용 사무실은 업무 순서에 따라 자리
 를 배치하고 최대한 시선이 마주치지 않도
 록 설계해서 업무 효율을 높인다. 합리적인
 동선에 따라 통로를 배치해서 지나다니는
 사람이 업무에 방해를 끼치지 않도록 한다.

4. 개방형 사무실은 컴퓨터와 통신 설비를 모
 두 갖추면서 업무 과정을 한눈에 파악할 수
 있어야 한다. 그러므로 공간이 넓고 가구 크
 기가 적당해야 하며 인테리어도 간단명료
 해야 한다. 차가운 계열의 색을 주로 사용하
 며 캐비닛은 드러나지 않게 설치해 고효율
 업무 환경을 조성한다. 개방형은 유연하고
 가변적으로 공간을 배치하며 통로 배치에
 신경 써야 한다. 대부분 똑같은 파티션을 여
 러 개 세우며 기능별로 업무 구역을 나눈다.

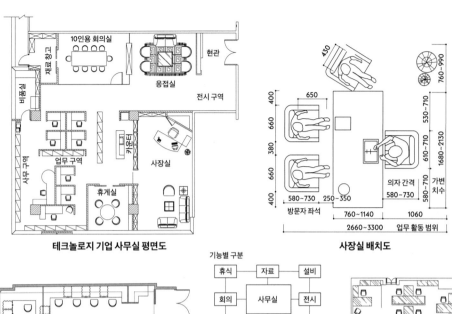

테크놀로지 기업 사무실 평면도

사장실 배치도

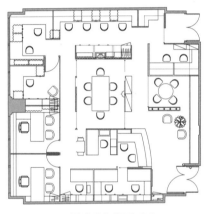

컨설팅 회사 사무실 평면도

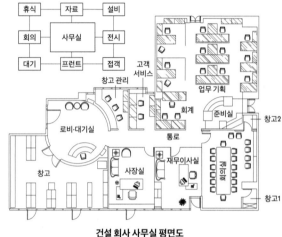

건설 회사 사무실 평면도

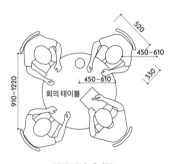

원형 회의 테이블

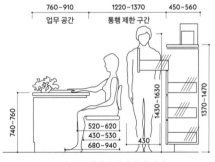

사무용 책상과 캐비닛의 거리

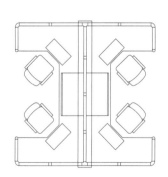

파티션과 가구 배치 형식

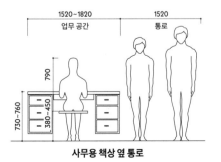

사무용 책상 옆 통로

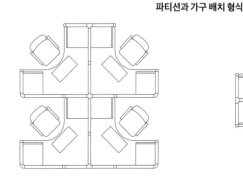

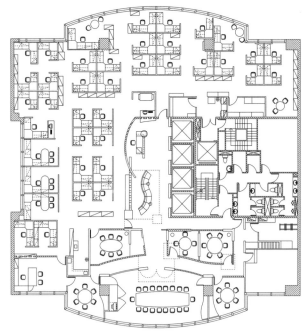

네트워크 통신 회사 사무실 평면도

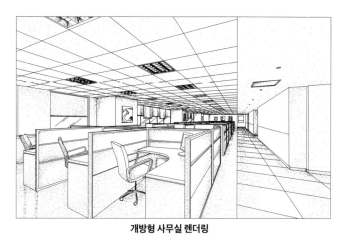

개방형 사무실 렌더링

개방형 사무실 구조

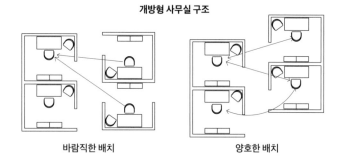

바람직한 배치　　　　　　양호한 배치

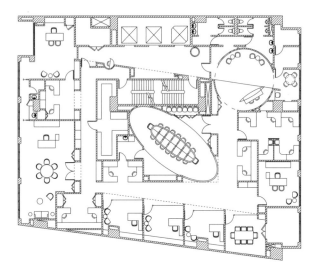

보험사 사무실 평면도

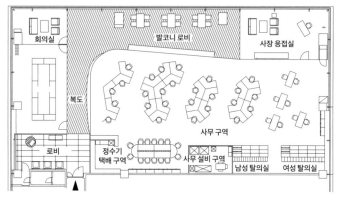

일본식 상인연합회 사무실 평면도

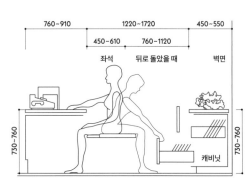

등 뒤에 캐비닛이 있는 업무 공간

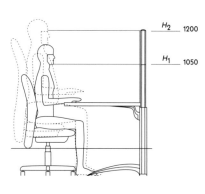

H_1 높이: 앉았을 때 파티션 너머가 보임
H_2 높이: 앉았을 때 파티션만 보임

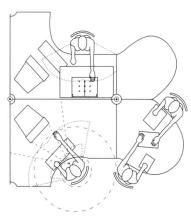

설계 포인트

1. 60~100m² 면적의 회의실은 20~40명이 사용하기에 적합하며 필요에 따라 좌석을 추가하기도 한다. 대형 회의실에는 스크린, 프로젝터 등 멀티미디어 시설을 갖춰야 한다. 테이블에는 마이크와 참석자 명패 등을 놓고, 등받이가 높은 사무용 의자나 캔틸레버 의자를 테이블을 둘러싸듯이 배치한다.

2. 화상 회의실에는 대형 모니터를 놓는다. 응집력을 높이는 설계가 중요하므로 공간이 지나치게 크면 안 된다. 테이블 없이 의자와 소파만 있는 응접형 회의실도 있다. 참석자는 모두 회의실 벽면을 등지고 둘러앉았다.

3. 회의실 인테리어 소재는 가급적 소음을 줄일 수 있는 것을 선택한다. 조명은 냉광과 온광을 혼합해 사용하며 일반 조명, 장식용 조명, 스폿 조명 등을 배치한다. 또한 음향 설비를 배경 장치로 쓰는 게 좋다.

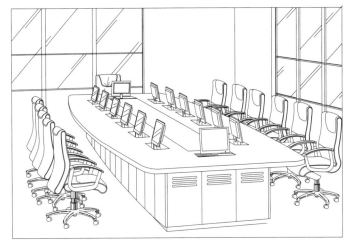

액정 모니터가 있는 회의 테이블

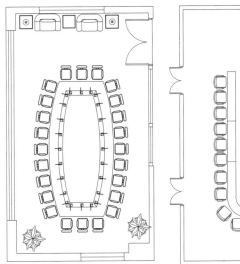

볼록형 회의실 배치도

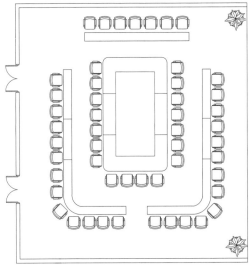

U자형 회의실 배치도

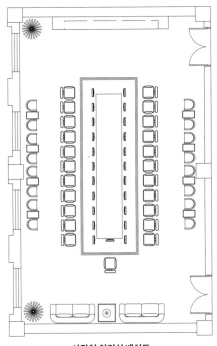

사각형 회의실 배치도

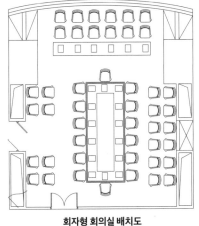

회자형 회의실 배치도

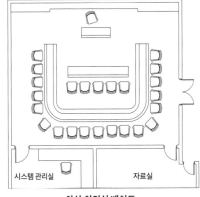

시스템 관리실 자료실

화상 회의실 배치도

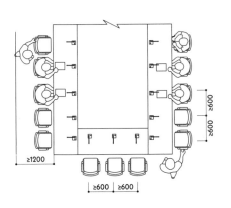

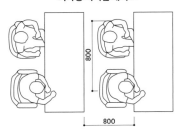

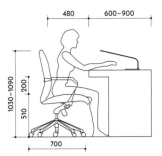

설계 포인트

1. 응접실은 사람들이 한자리에 모여 손님을 맞는 장소다. 시선을 맞추며 교류할 수 있도록 사람 간의 거리는 1.5~3m가 적당하다.

2. 폐쇄형 또는 개방형 응접실은 몇몇씩 모여 앉을 수 있도록 자리를 배치하며, 그룹 간 거리와 배치 방법은 상황에 따라 결정한다.

3. 내부에 진열된 가구에 따라 동양식 또는 서양식 응접실로 구분되기도 한다.

4. 일반적으로 화기애애한 분위기가 연출되도록 천장에 부드러운 빛을 내는 조명을 달고 바닥에는 온화한 색상의 폭신한 카펫을 깐다. 또 대형 소파와 티 테이블 등을 배치한다.

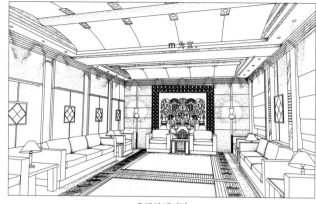

응접실 렌더링

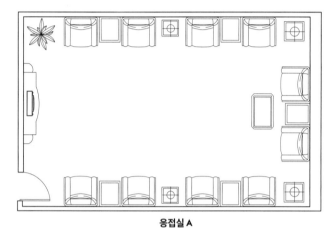

응접실 A

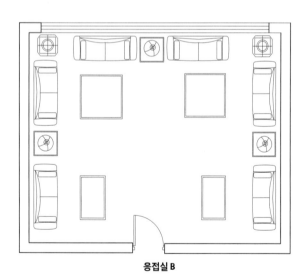

응접실 B

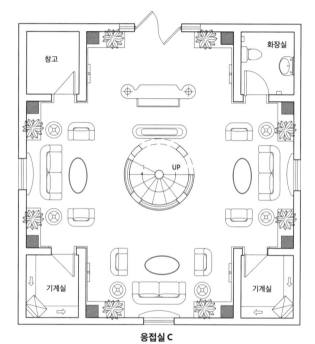

응접실 C

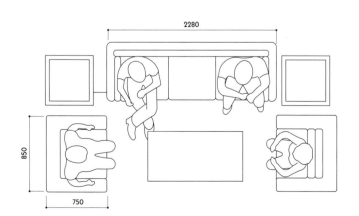

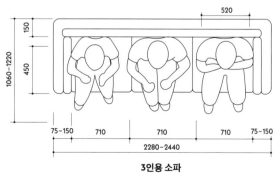

2인용 소파

3인용 소파

설계 포인트

1. 출입구 위치는 고객 편의와 보안 문제를 고려해 결정하며 대형 영업점에는 로비를 설계하기도 한다.

2. 서비스 창구는 절차에 맞게 배치하며 입출금과 예적금, 환전 창구는 별도로 설치한다.

3. 영업점마다 업무와 영업 대상에 따라 대기실의 면적, 배치, 장식 기준을 정한다. 대기실은 일반적으로 전체 면적의 1/3이상이며 창구, 통로, 대기 공간으로 구성된다. 대기실에는 서류 작성대, 광고판, 고객용 의자를 설치하고 대형 영업점이라면 안내 데스크도 필요하다.

4. 은행은 전산 시스템으로 운영되므로 각종 케이블도 설계 시 고려해야 한다.

5. 바닥에는 마모에 강하고 먼지가 잘 일지 않으면서 미끄럼 방지가 되는 소재를 쓴다.

6. 천장은 조명, 소방 시설, 에어컨, 음향을 종합적으로 고려해 설계한다. 천장 높이가 4m를 넘는다면 설비 점검 방법도 고려해야 한다.

7. 조명, 냉난방기, 급수와 배수, 업무 자동화, 방범에 필요한 전기 케이블과 시설을 반드시 완비해야 한다.

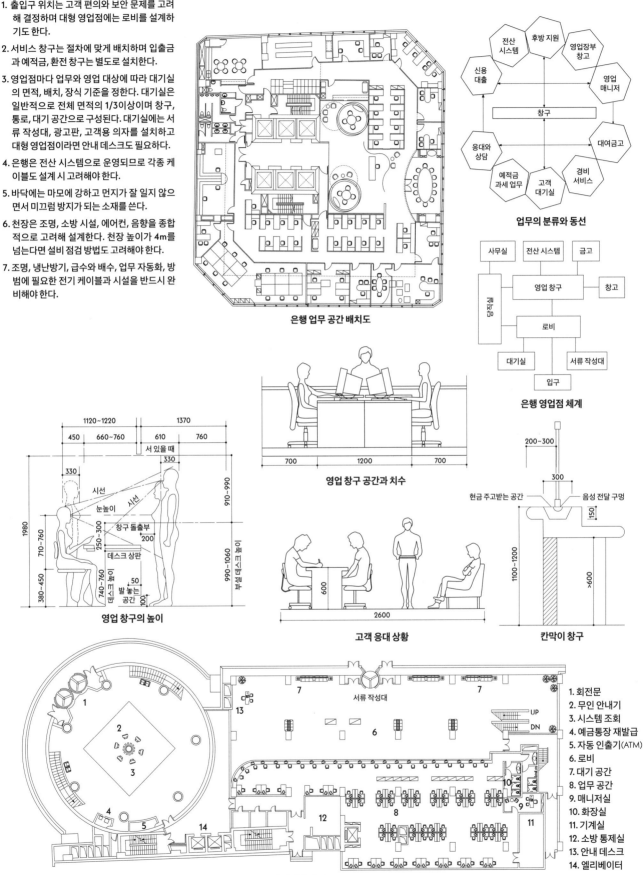

은행 업무 공간 배치도

업무의 분류와 동선

은행 영업점 체계

영업 창구 공간과 치수

영업 창구의 높이

고객 응대 상황

칸막이 창구

은행 영업점 배치도

1. 회전문
2. 무인 안내기
3. 시스템 조회
4. 예금통장 재발급
5. 자동 인출기(ATM)
6. 로비
7. 대기 공간
8. 업무 공간
9. 매니저실
10. 화장실
11. 기계실
12. 소방 통제실
13. 안내 데스크
14. 엘리베이터

설계 포인트

중국의 특색과 음식 문화를 살려서 편안하고 대범하게 설계한다. 입구는 넓고 밝아야 덜 혼잡해지며, 큰 규모의 큰 중식당은 대기석을 마련해야 하며 입구 쪽에 카운터를 설치한다.

식탁 배치는 손님 수에 따라 정한다. 4~6인이면 사각형이나 원형 테이블로, 6인 이상이면 대형 원형 테이블로 안내한다. 단체 손님이 많다면 룸을 만들어 테이블 한두 개를 비치한다. 고정형이나 이동형 무대를 설치해도 된다.

기능별 구분

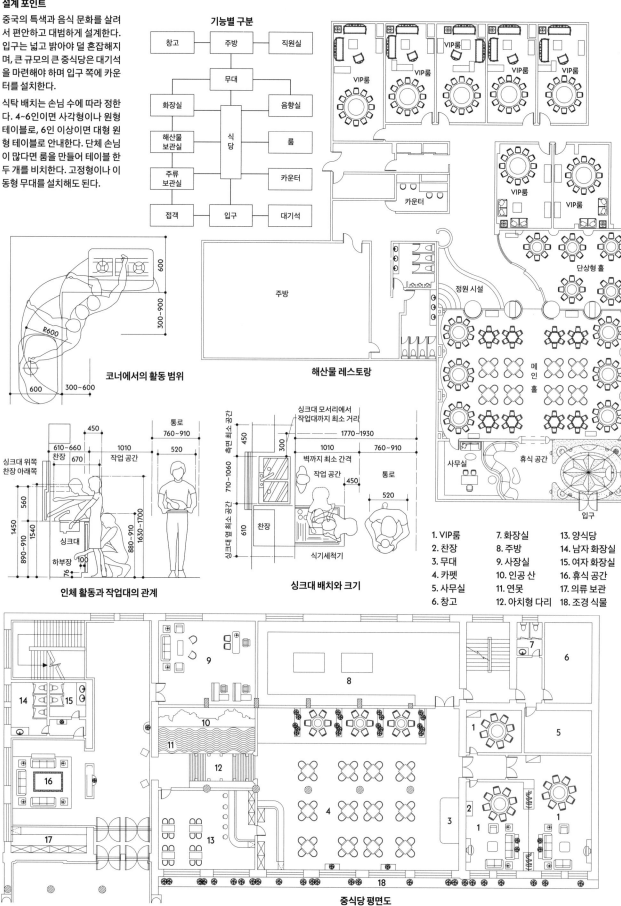

코너에서의 활동 범위

해산물 레스토랑

인체 활동과 작업대의 관계

싱크대 배치와 크기

1. VIP룸
2. 찬장
3. 무대
4. 카펫
5. 사무실
6. 창고
7. 화장실
8. 주방
9. 사장실
10. 인공 산
11. 연못
12. 아치형 다리
13. 양식당
14. 남자 화장실
15. 여자 화장실
16. 휴식 공간
17. 의류 보관
18. 조경 식물

중식당 평면도

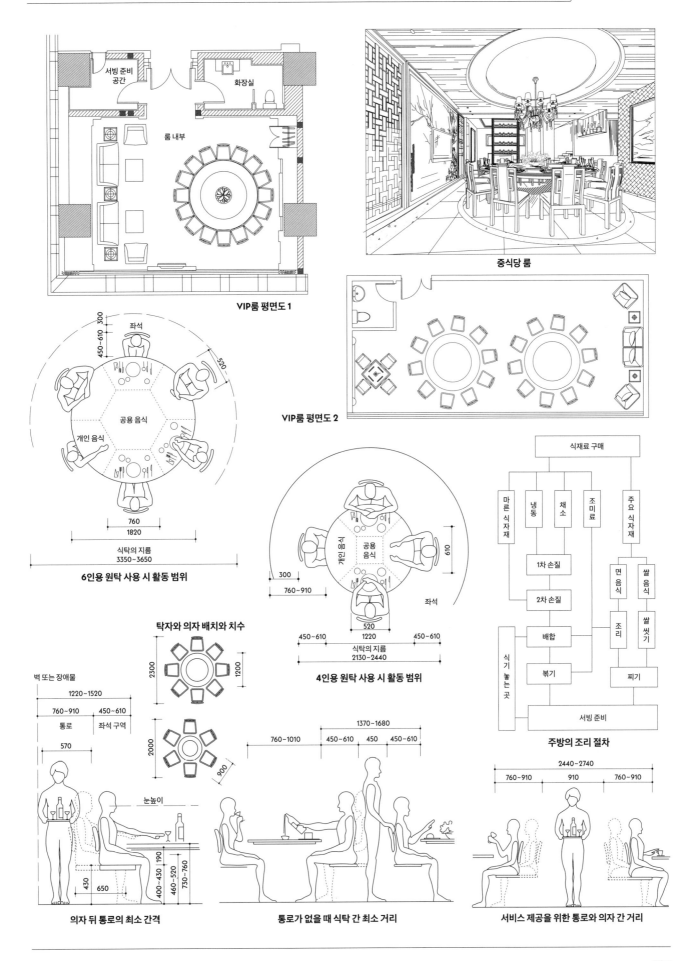

서빙 준비 공간

화장실

룸 내부

VIP룸 평면도 1

중식당 룸

VIP룸 평면도 2

좌석

공용 음식

개인 음식

760
1820

식탁의 지름
3350~3650

6인용 원탁 사용 시 활동 범위

300

450~610

520

공용 음식

760~910

520

1220

450~610 450~610

식탁의 지름
2130~2440

좌석

4인용 원탁 사용 시 활동 범위

식재료 구매

마른 식자재 | 냉동 | 채소 | 조미료 | 주요 식자재

1차 손질

면 음식 | 쌀 음식

2차 손질

배합

조리 | 쌀 씻기

식기 놓는 곳

볶기

찌기

서빙 준비

주방의 조리 절차

탁자와 의자 배치와 치수

2300

1200

2000

900

벽 또는 장애물

1220~1520

760~910 450~610

통로 좌석 구역

570

1370~1680

760~1010 450~610 450 450~610

눈높이

190

430

650

400~430
460~520
730~760

의자 뒤 통로의 최소 간격

통로가 없을 때 식탁 간 최소 거리

2440~2740

760~910 910 760~910

서비스 제공을 위한 통로와 의자 간 거리

설계 포인트

양식당은 프랑스식, 미국식, 영국식, 러시아식, 이탈리아식 등으로 나뉘며 조리법과 서비스 방식에 각각 차이가 있다. 따라서 각각에 맞는 방향으로 공간을 설계해야 한다.

가장 흔한 양식당은 프렌치 레스토랑과 미국식 레스토랑이다. 프렌치 레스토랑의 인테리어는 대개 화려한데 식기, 조명, 음악, 장식 진열에서 우아한 멋을 드러낸다.

미국식 식당은 각종 서양 요리를 접목한 것으로 인테리어 방식이 자유로운 편이다. 이러한 양식당은 운용비용이 적게 드는 편이라 어디든지 많이 볼 수 있다. 반제품을 조리하는 경우가 많기 때문에 주방 공간을 작게 설계하는 편이다. 그렇다 해도 주방을 기능별로 명확히 나눠야 한다.

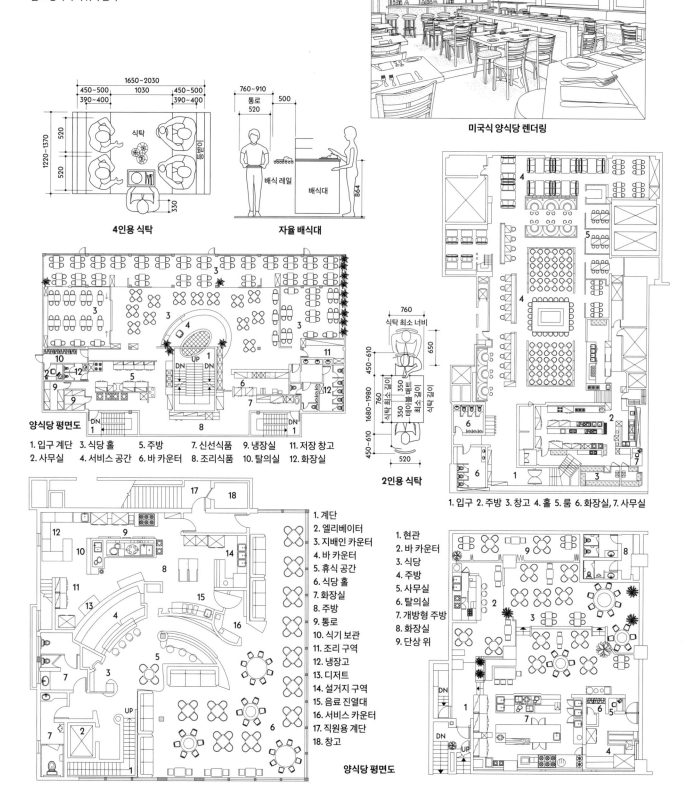

미국식 양식당 렌더링

4인용 식탁

자율 배식대

양식당 평면도

1. 입구 계단　3. 식당 홀　5. 주방　7. 신선식품　9. 냉장실　11. 저장 창고
2. 사무실　4. 서비스 공간　6. 바 카운터　8. 조리식품　10. 탈의실　12. 화장실

2인용 식탁

1. 입구　2. 주방　3. 창고　4. 홀　5. 룸　6. 화장실　7. 사무실

1. 계단
2. 엘리베이터
3. 지배인 카운터
4. 바 카운터
5. 휴식 공간
6. 식당 홀
7. 화장실
8. 주방
9. 통로
10. 식기 보관
11. 조리 구역
12. 냉장고
13. 디저트
14. 설거지 구역
15. 음료 진열대
16. 서비스 카운터
17. 직원용 계단
18. 창고

1. 현관
2. 바 카운터
3. 식당
4. 주방
5. 사무실
6. 탈의실
7. 개방형 주방
8. 화장실
9. 단상 위

양식당 평면도

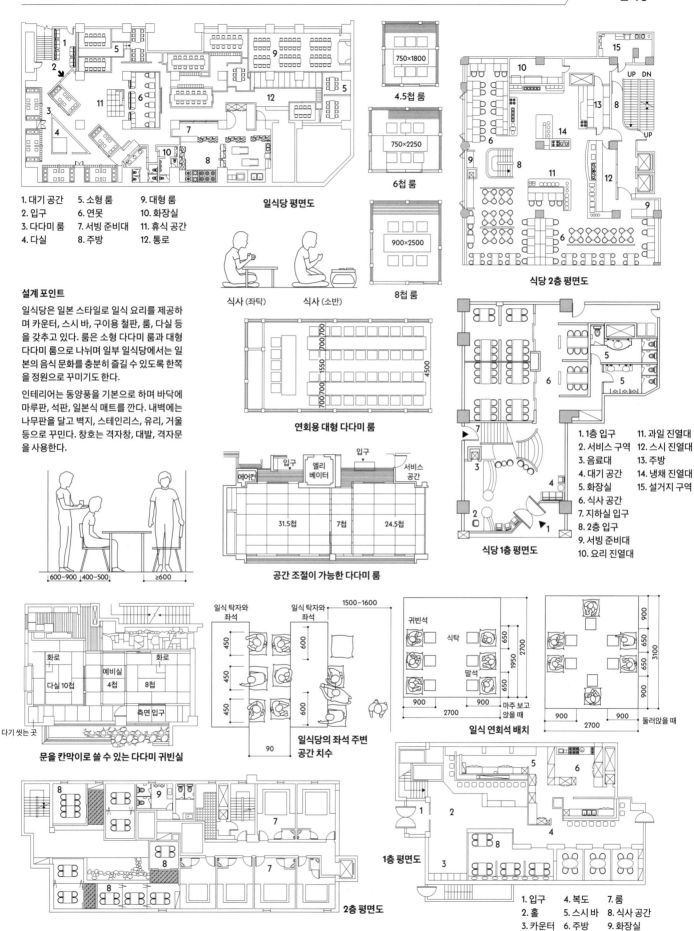

일식당 평면도

1. 대기 공간
2. 입구
3. 다다미 룸
4. 다실
5. 소형 룸
6. 연못
7. 서빙 준비대
8. 주방
9. 대형 룸
10. 화장실
11. 휴식 공간
12. 통로

식사 (좌탁)　식사 (소반)

설계 포인트

일식당은 일본 스타일로 일식 요리를 제공하며 카운터, 스시 바, 구이용 철판, 룸, 다실 등을 갖추고 있다. 룸은 소형 다다미 룸과 대형 다다미 룸으로 나뉘며 일부 일식당에서는 일본의 음식 문화를 충분히 즐길 수 있도록 한쪽을 정원으로 꾸미기도 한다.

인테리어는 동양풍을 기본으로 하며 바닥에 마루판, 석판, 일본식 매트를 깐다. 내벽에는 나무판을 달고 벽지, 스테인리스, 유리, 거울 등으로 꾸민다. 창호는 격자창, 대발, 격자문을 사용한다.

4.5첩 룸　750×1800

6첩 룸　750×2250

8첩 룸　900×2500

연회용 대형 다다미 룸

공간 조절이 가능한 다다미 룸

에어컨　입구　엘리베이터　입구　서비스 공간

31.5첩　7첩　24.5첩

식당 2층 평면도

식당 1층 평면도

1. 1층 입구
2. 서비스 구역
3. 음료대
4. 대기 공간
5. 화장실
6. 식사 공간
7. 지하실 입구
8. 2층 입구
9. 서빙 준비대
10. 요리 진열대
11. 과일 진열대
12. 스시 진열대
13. 주방
14. 냉채 진열대
15. 설거지 구역

문을 칸막이로 쓸 수 있는 다다미 귀빈실

화로　화로　예비실 4첩　8첩　다실 10첩　측면 입구　다기 씻는 곳

일식 탁자와 좌석　일식 탁자와 좌석

일식당의 좌석 주변 공간 치수

귀빈석　식탁　말석

일식 연회석 배치

마주 보고 앉을 때　둘러앉을 때

2층 평면도

1층 평면도

1. 입구
2. 홀
3. 카운터
4. 복도
5. 스시 바
6. 주방
7. 룸
8. 식사 공간
9. 화장실

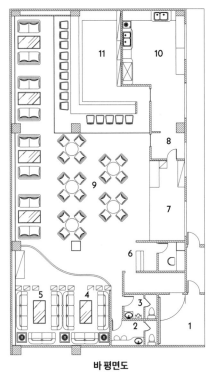

바 평면도

1. 입구　　4, 5. 룸　　7. 무대　　9. 홀　　11. 바
2, 3. 화장실　6. 카운터　8. 식수대　10. 주방

테이블과 의자 배치 및 치수

바 렌더링

바 카운터 평면도

주류 판매대
바 카운터 가장자리
바 카운터 상단

통로　　장애물 외곽선

설계 포인트

바는 바 카운터가 중심이 되는술집이며 여러 사람이 휴식, 약속, 교류 목적으로 이용하는 공간이므로 고객이 마음 편히 방문할 수 있도록 설계해야 한다.

바는 대개 바 카운터 좌석 구간과 일반 좌석 구간으로 나뉜다. 바 카운터 좌석 구간에는 키 높이 의자를 두며 보통 7~8인 이상이 앉을 수 있다. 또한 넓은 내부를 여러 개의 작은 공간으로 나눈다. 좌석 수는 면적을 기준으로 정하는데, 좌석마다 대개 1.1~1.7m²의 공간을 차지하며 통로는 750mm 정도는 되어야 한다. 그리고 좌석은 2~4인석을 기준으로 한다.

바 내부는 대체로 폐쇄적으로 설계한다. 조명은 저조도 조명과 국부 조명 위주로 사용하지만 통로 쪽은 조명이 밝아야 한다. 특히 단차가 큰 부분에는 바닥 조명을 추가로 달아서 튀어나온 곳이 잘 보이도록 해야 한다. 바 카운터는 시선이 집중되는 곳이기 때문에 다른 곳보다 조명 밝기를 조금 더 올리면 좋다.

사무실
음향
주방
직원실
식수와 주류 바
바 카운터
계산대
좌석 구역
화장실
입구

1. 양식 주방
2. 중식 주방
3. 부재료 창고
4. 주재료 창고
5. 일식 주방
6. 면류 조리대
7. 개수대
8. 화장실
9. 자율 배식대
10. 약전설비
11. 에어컨
12. 배선
13. 배전
14. 음료 코너

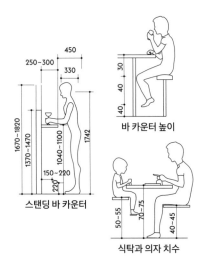

스탠딩 바 카운터

바 카운터 높이

식탁과 의자 치수

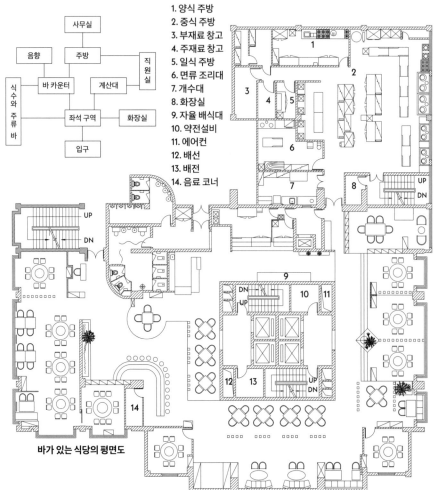

바가 있는 식당의 평면도

설계 포인트

전통 찻집은 바쁜 도시인에게 휴식과 편안함을 제공해 주는 장소다. 찻집의 공간 설계는 크게 둘로 나뉜다. 첫 번째는 홀이다. 여러 사람이 차를 음미하며 담소를 나누는 곳이므로 개방적이어야 한다. 개별 손님 위주로 좌석을 배치하며 탁자는 4~6인용이 좋다. 두 번째는 분리된 다실이다. 사생활이 보호되는 공간으로, 따로 룸을 두거나 칸막이를 두어 홀과 구분한다.

찻집의 특색을 살리기 위해 목재 가구, 종이등, 세라믹, 바닥 벽돌, 서예 작품과 같은 소품을 활용하면 좋다.

현대식 전통 찻집은 전통적인 차 문화를 계승하면서도 현대적인 예술 감각을 더했다. 따라서 차를 음미하는 공간의 환경, 조명, 소재, 색감, 심지어 음악까지 모두 현대인의 취향에 맞춰야 한다.

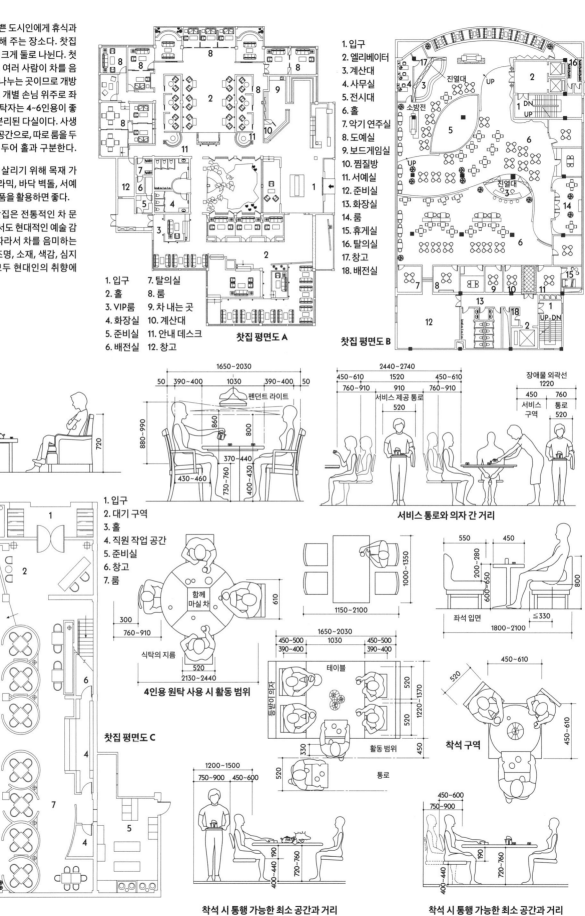

1. 입구
2. 홀
3. VIP룸
4. 화장실
5. 준비실
6. 배전실
7. 탈의실
8. 룸
9. 차 내는 곳
10. 계산대
11. 안내 데스크
12. 창고

찻집 평면도 A

1. 입구
2. 엘리베이터
3. 계산대
4. 사무실
5. 전시대
6. 홀
7. 악기 연주실
8. 도예실
9. 보드게임실
10. 찜질방
11. 서예실
12. 준비실
13. 화장실
14. 룸
15. 휴게실
16. 탈의실
17. 창고
18. 배전실

찻집 평면도 B

서비스 통로와 의자 간 거리

1. 입구
2. 대기 구역
3. 홀
4. 직원 작업 공간
5. 준비실
6. 창고
7. 룸

찻집 평면도 C

4인용 원탁 사용 시 활동 범위

착석 구역

착석 시 통행 가능한 최소 공간과 거리

착석 시 통행 가능한 최소 공간과 거리

설계 포인트

카페는 웬만한 식사가 가능한 곳이다. 보통 다양하고 오묘한 느낌의 조명으로 활기찬 분위기를 조성하고 고객에게 쾌적함과 편안함을 선사한다.

카페 외장은 트렌디한 분위기를 낼 수 있게 유리와 금속 소재를 주로 사용한다. 내부에는 염색한 체리목으로 만든 징두리판벽, 진열대와 가구, 주류용 진열대 등을 설치한다. 공간 조형은 곡선이나 기하학적 형태 등을 활용하고, 바닥에는 커다란 타일이나 석재를 깔아 기능별로 구역을 나눈다.

사생활 보호를 위해 중소형의 룸도 마련한다. 특별한 모임을 하는 고객들이 따로 이야기를 나눌 수 있게 칸막이가 있는 공간을 제공하는 것이다.

주류를 함께 판매하는 곳이라면 벽면 앞에 복숭아나무 목재로 된 멋진 술 진열대를 놓는다.

또한 바 카운터는 전체 공간에서 가장 눈에 띄는 곳에 만들어야 하며, 전시대를 설치해 칵테일, 음식, 식품 등을 진열하는 것이 좋다.

요리하는 모습을 보여 주고 싶다면 개방형 주방을 선택하면 된다. 그리고 매장 입구 옆에 테이크아웃 판매대를 설치한다. 카페 벽면에 커다란 그림을 걸면 카페를 찾은 손님에게 안정감을 줄 수 있다.

미국 모 카페 렌더링

착석 시 통행 최소 공간과 거리

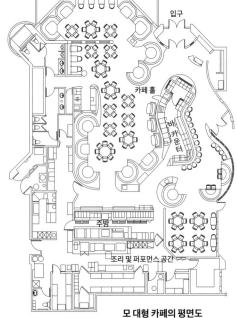

모 대형 카페의 평면도

식탁과 간편 식사대의 거리

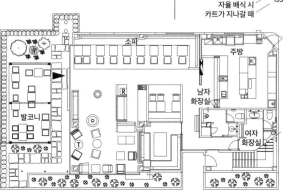

일본식 카페 배치도

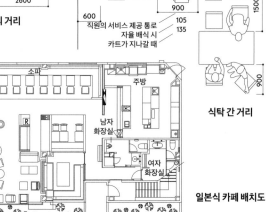

식탁 간 거리

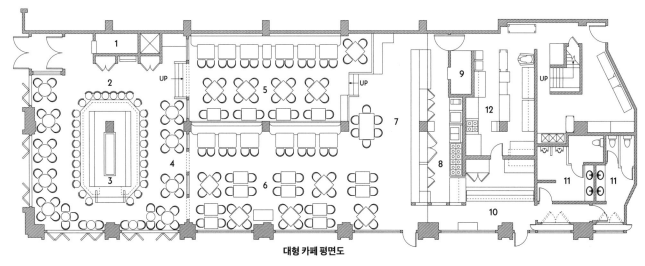

대형 카페 평면도

1. 의류 보관실	4. 카페 홀	7. 바 카운터	10. 테이크아웃 판매대
2. 통로	5. 단상형 식사 공간	8. 개방형 주방	11. 화장실
3. 바	6. 식사 공간	9. 피자 화덕	12. 일반 주방

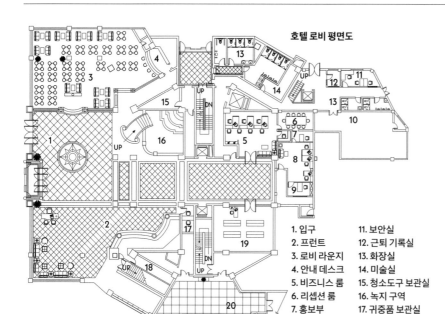

호텔 로비 평면도

1. 입구
2. 프런트
3. 로비 라운지
4. 안내 데스크
5. 비즈니스 룸
6. 리셉션 룸
7. 홍보부
8. 마케팅부
9. 지배인실
10. 주방
11. 보안실
12. 근퇴 기록실
13. 화장실
14. 미술실
15. 청소도구 보관실
16. 녹지 구역
17. 귀중품 보관실
18. 수화물 보관소
19. 상점
20. 엘리베이터

설계 포인트

호텔 로비는 일반적으로 접대 구역과 통행 구역으로 구분되며, 비교적 규모가 큰 고급 호텔에는 내부 정원, 로비 라운지, 쇼핑센터 등의 서비스 시설도 있다.

로비 인테리어를 할 때는 공간 공유에 초점을 맞추어야 한다. 사람들의 생리적·심리적 요구를 충족하는 것이 우선이며 호텔 수준도 잊지 말고 반영해야 한다. 기본을 지키면서 기능성과 창의성을 갖춘 설계가 중요하다. 또한 친근하고 우아한 환경으로 조성해 고객에게 내 집에 온 듯한 편안함을 선사해야 한다.

접객을 위한 프런트 데스크는 로비에서 가장 눈에 띄는 곳에 위치해야 한다. 프런트 데스크의 길이와 면적은 호텔 객실 수를 기준으로 정하며, 데스크와 뒤쪽 벽면은 장중해야 한다.

로비 천장은 호화롭게 설계하면서도 기발한 구상으로 호텔의 고유성을 드러내야 한다. 천장 설계 방식은 장식과 조명의 배치에 따라 결정되며 빛이 들어오는 천장, 밋밋하고 평평한 천장, 장식용 가짜 프레임을 드러낸 천장, 목재 격자로 된 천장, 철망 천장, 기하학적인 무늬를 쌓아 올린 천장, 자유롭게 쌓아 올린 천장 등이 있다. 로비 바닥재는 마모나 부식에 강한 화강암을 주로 사용한다. 또한 바닥면에 석재를 깔 때 천장과 어울리게 패턴을 넣어 장식하기도 한다.

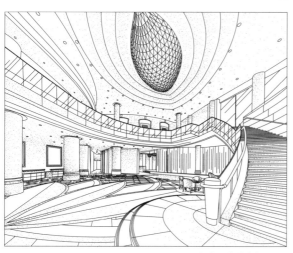

호텔 로비 렌더링

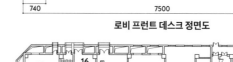

로비 프런트 데스크 정면도

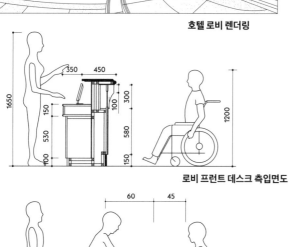

로비 프런트 데스크 측입면도

안내 데스크

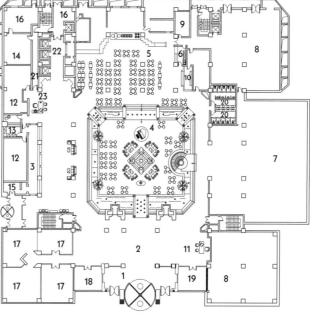

호텔 로비 평면도

1. 입구
2. 홀
3. 프런트 데스크
4. 로비 라운지
5. 양식당
6. 스시 바
7. 중식당
8. 주방
9. 음식 준비실
10. 바 카운터
11. 연회 예약처
12. 사무실
13. 귀중품 보관소
14. 기계실
15. 수화물 보관소
16. 소방 통제 센터
17. 상점
18. 공예품 구역
19. 생활용품 구역
20. 화장실
21. 직원용 통로
22. 엘리베이터
23. 안내 데스크

설계 포인트

호텔 객실은 일반적으로 침대, 침대 협탁, 소파, 의자, 티 테이블, 탁자, 화장대, 옷장, 캐리어 받침대 등의 가구와 이 밖에 TV, 전화기, 냉장고, 전기스탠드, 컴퓨터 등의 전자기기를 갖추고 있다. 객실은 고객의 안전과 숙면을 위해 방음이 가장 중요하다.

객실 유형으로는 1인실, 2인실, 스위트룸이 있다. 일반 객실에는 대개 1인용 침대 2개가 들어가며 화장실 하나가 따로 있다. 스위트룸은 일반적으로 객실이 넓으며, 하나 이상의 공간이 더 딸려 있다. 스위트룸의 주요 기능은 투숙객의 손님을 초대해 접대하고 시청각 자료를 보거나 담소를 나누는 것이다. 일부 대형 로열 스위트룸에는 별도 침실, 비서실, 경호실, 운전기사실, 거실, 식당, 주방, 화장실 등이 포함된다. 스위트룸의 인테리어는 일반 객실보다 훨씬 호화롭다.

1. 벽장　5. 거울　9.1인용 침대　13. 탁상용 스탠드
2. 캐리어　6. 좌탁　10. 침대 협탁　14. 협탁 조명
3. TV　7. 소파　11. 커튼　15. 바
4. 책상　8. 티 테이블　12. 플로어 스탠드　16. 객실 화장실

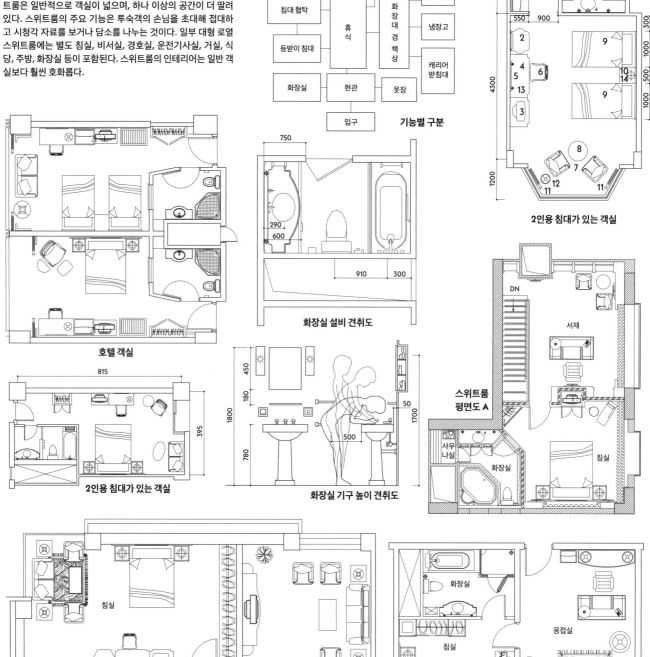

기능별 구분

2인용 침대가 있는 객실

호텔 객실

화장실 설비 견취도

2인용 침대가 있는 객실

화장실 기구 높이 견취도

스위트룸 평면도 A

스위트룸 평면도 B

스위트룸 평면도 C

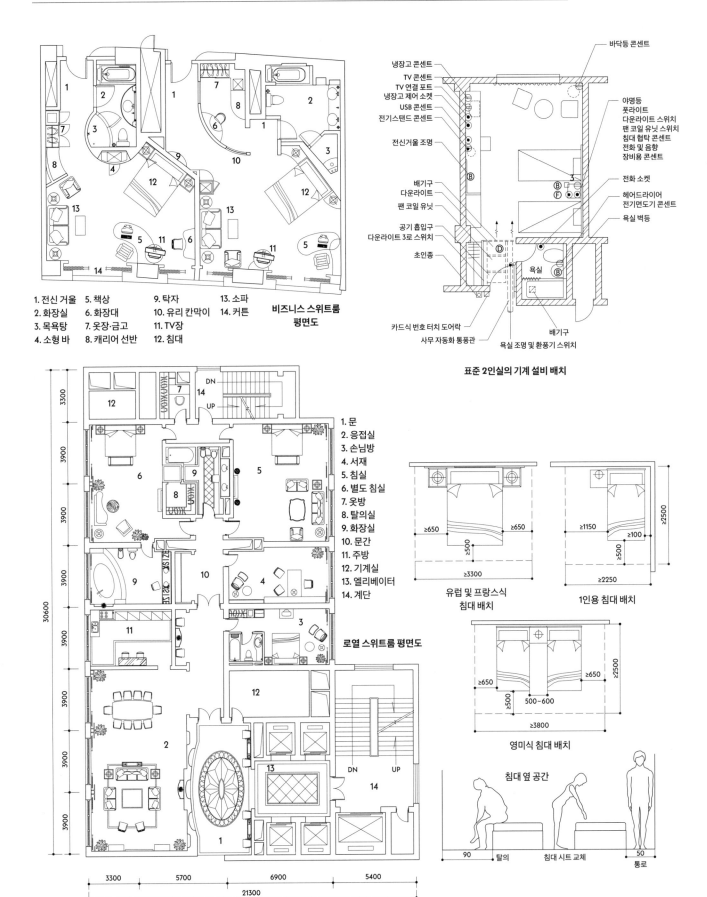

바닥등 콘센트
냉장고 콘센트
TV 콘센트
TV 연결 포트
냉장고 제어 소켓
USB 콘센트
전기스탠드 콘센트
전신거울 조명
야명등
풋라이트
다운라이트 스위치
팬 코일 유닛 스위치
침대 협탁 콘센트
전화 및 음향
장비용 콘센트
전화 소켓
헤어드라이어
전기면도기 콘센트
욕실 벽등
배기구
다운라이트
팬 코일 유닛
공기 흡입구
다운라이트 3로 스위치
초인종
욕실
카드식 번호 터치 도어락
사무 자동화 통풍관
배기구
욕실 조명 및 환풍기 스위치

표준 2인실의 기계 설비 배치

1. 전신 거울　5. 책상　9. 탁자　13. 소파
2. 화장실　6. 화장대　10. 유리 칸막이　14. 커튼
3. 목욕탕　7. 옷장·금고　11. TV장
4. 소형 바　8. 캐리어 선반　12. 침대

비즈니스 스위트룸 평면도

1. 문　2. 응접실　3. 손님방　4. 서재　5. 침실
6. 별도 침실　7. 옷방　8. 탈의실　9. 화장실
10. 문간　11. 주방　12. 기계실　13. 엘리베이터
14. 계단

로열 스위트룸 평면도

유럽 및 프랑스식 침대 배치

1인용 침대 배치

영미식 침대 배치

침대 옆 공간

설계 포인트

호텔 연회장은 각종 연회, 파티, 포럼, 전시회, 문화
예술 공연 등이 열리는 곳이다. 다용도로 쓰이는 만
큼 설계 시 참석자 수와 면적을 먼저 고려해야 한다.

우선 연회장 동선을 객실 쪽 동선과 분리하면서 연
회장 내 서비스 동선을 제대로 처리해야 한다. 따라
서 사람들의 동선, 음식 카트를 둘 장소, 전시품 운
반 동선, 짐을 풀거나 잠시 보관할 장소, 연회 연출
도구 및 기자재 보관 장소의 면적을 고려해야 한다.

또한 연회장에서 결혼식이 진행된다면 신랑 신부
가족의 휴게실, 탈의실, 미용실, 촬영실 등도 살펴
야 한다. 대형 연회를 대비해 칸막이를 비치해 두면
공간을 유연하게 사용할 수 있다. 칸막이는 내부 면
적과 실내 높이를 고려해 세워야 하며, 칸막이 위쪽
천장도 방음 처리를 해야 한다.

대형 연회장에는 전용 안내 데스크와 의류 보관실
등을 설치하기도 한다. 중소형 연회장에는 일반적
으로 앞쪽에 안내 데스크와 서명을 위한 탁자를 놓
는다. 그리고 연회장 화장실 밖에는 전실이 있어야
한다.

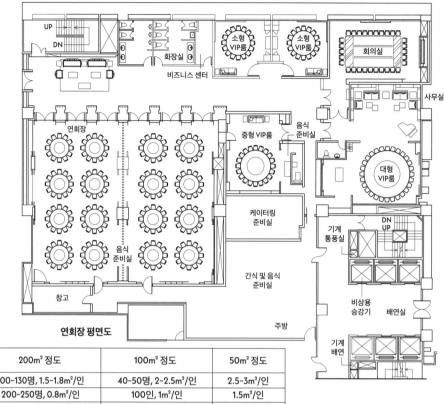

연회장 평면도

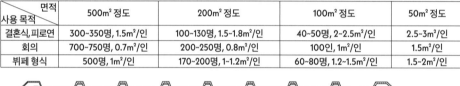

사용 목적 \ 면적	500m² 정도	200m² 정도	100m² 정도	50m² 정도
결혼식,피로연	300~350명, 1.5m²/인	100~130명, 1.5~1.8m²/인	40~50명, 2~2.5m²/인	2.5~3m²/인
회의	700~750명, 0.7m²/인	200~250명, 0.8m²/인	100인, 1m²/인	1.5m²/인
뷔페 형식	500명, 1m²/인	170~200명, 1~1.2m²/인	60~80명, 1.2~1.5m²/인	1.5~2m²/인

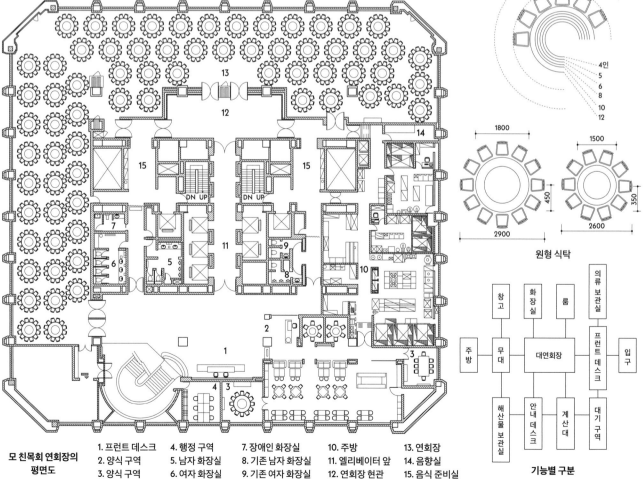

모 친목회 연회장의 평면도

1. 프런트 데스크
2. 양식 구역
3. 양식 구역
4. 행정 구역
5. 남자 화장실
6. 여자 화장실
7. 장애인 화장실
8. 기존 남자 화장실
9. 기존 여자 화장실
10. 주방
11. 엘리베이터 앞
12. 연회장 현관
13. 연회장
14. 음향실
15. 음식 준비실

원형 식탁

기능별 구분

설계 포인트

보드게임실은 공간 전체를 깔끔하고 차분하게 설계하는 게 원칙이다. 여럿이 함께 사용한
다면 서로 방해되지 않게 적당한 간격 유지가 필요하다. 차나 음료를 제공하는 서비스 데스
크와 화장실도 설치해야 한다. 인테리어는 간단명료해야 하며 색상은 분위기와 어울리고
조명은 밝아야 한다.

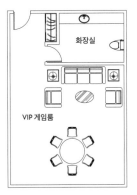

VIP 게임룸 평면도

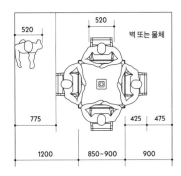

보드게임 테이블 주변의 활동 범위와 치수

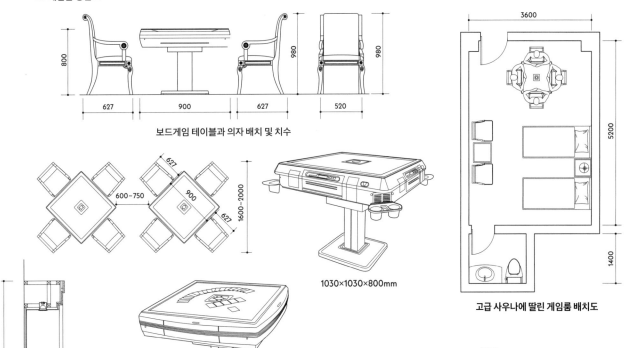

고급 사우나에 딸린 게임룸 렌더링

보드게임 테이블과 의자 배치 및 치수

1030×1030×800mm

고급 사우나에 딸린 게임룸 배치도

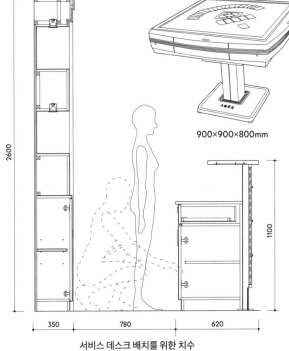

900×900×800mm

서비스 데스크 배치를 위한 치수

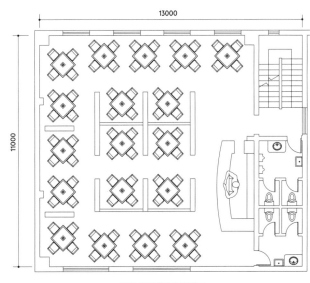

공용 보드게임실 배치도

설계 포인트

주로 밀폐된 실내로 구성하며 소음 굴절을 막기 위해 대개 아치형과 곡선으로 꾸미고 흡음재와 방음재를 장식 재료로 사용한다. 공간은 편안하고 실용적으로 설계하며 색상도 조화롭고 편안한 것을 택한다. 또한 고객이 사람 수에 따라 룸을 선택할 수 있게 대, 중, 소 크기를 모두 갖춰야 하지만 룸 면적이 너무 크면 안 된다. 화장실은 방 밖에 설계해야 한다.

클럽의 노래방 룸에는 크고 작은 소파를 놓는데, 이 밖에도 중소형 룸이라면 한쪽 모퉁이에 부대 오락 시설을 놓는다. 즉 고객의 다양한 수요를 만족할 수 있게 그네, 댄스 플로어, 당구대, 전동 안마의자, 테이블 축구게임기, 컴퓨터, 작은 바 등을 놓는다.

주로 노래만 부르는 노래방 룸은 음향 시설이 중요하다. 조명은 켜 놓아야 하지만 어두운 색조를 쓰면 흥을 돋울 수 있으며, 일정 시간 이후 조명을 차츰 어둡게 하면 더욱 좋다.

노래방 룸을 인테리어할 때는 지역적인 특색을 고려하면 좋다. 추운 지역은 따뜻한 계열의 색과 함께 따뜻하고 폭신한 재질을 선호한다. 한편 따뜻한 지역에서는 중성적인 색상과 시원한 감촉의 재질을 선호한다.

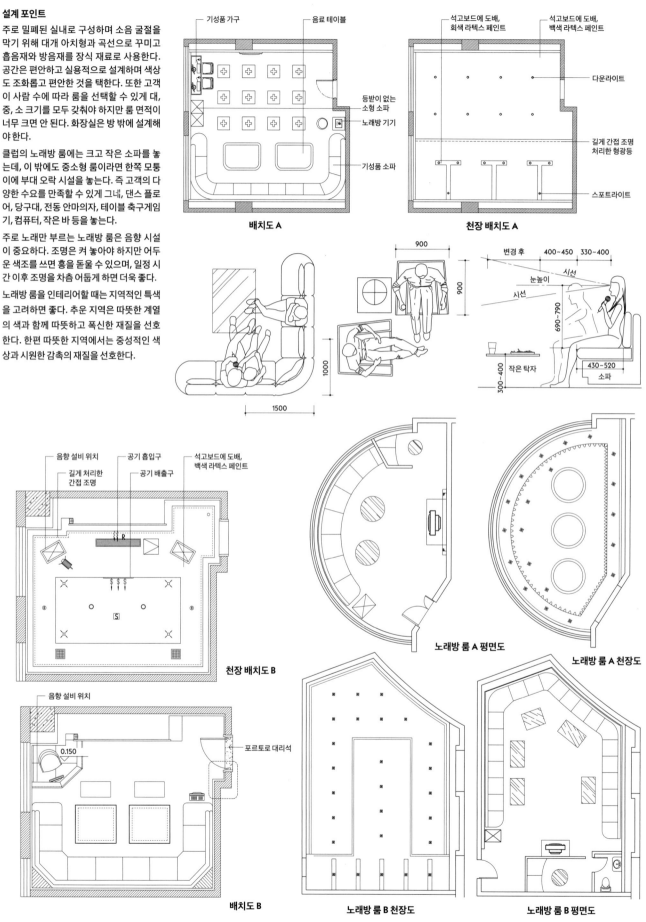

배치도 A

천장 배치도 A

천장 배치도 B

배치도 B

노래방 룸 A 평면도

노래방 룸 A 천장도

노래방 룸 B 천장도

노래방 룸 B 평면도

설계 포인트

공연장은 공연 무대, 무대 설비, 분장실로 구성된다. 공연장 내에는 댄스홀과 객석 그리고 객석에 설치된 고정 좌석이 있고 극장 크기에 맞게 조명·음향 시스템을 설치한다.

댄스홀은 주로 사교댄스장으로 쓰이며 노래, 공연을 위한 보조적인 오락 장소가 되기도 한다. 따라서 소형 밴드나 가수의 콘서트가 가능할 정도의 크지 않은 무대가 있다.

댄스홀에는 고객과 소수의 팀이 타인의 방해 없이 쓸 수 있는 공간이 있다. 즉 댄스홀은 사생활을 보호하면서도 공공성을 갖추어 혼자 또는 여럿이 함께 즐길 수 있는 장소다. 따라서 생동적이면서도 감성적인 공간이어야 하며, 동시에 편안하고 안전한 환경을 갖춰야 한다.

형식에 따라 댄스홀 인테리어도 달라진다. 상업적인 댄스홀은 경쾌하며 낭만적인 분위기가 흐른다. 회원제 클럽의 댄스홀은 고객의 사회적 지위와 문화 수준에 맞추어 기품 있고 화려하다. 호텔에 있는 다목적홀은 대담하게 꾸며져 있으며, 기관의 댄스홀은 간결하고 소박하다. 댄스 플로어 면적은 춤추는 커플 한 쌍이 점유하는 면적을 1.5~2㎡로 간주해 계산하며, 현관 면적은 춤추는 커플 한 쌍이 0.3㎡를 점유하는 것으로 보고 계산한다.

홀 장식에는 타일, 대리석, 화강석 등 단단한 재료를 주로 사용하여 소리가 더 잘 확산하도록 유도하면서 미적 감각과 신선함을 더한다. 댄스 플로어 이외의 바닥에는 흡음이 잘되는 소재의 얇은 카펫을 깐다. 커튼은 두툼한 벨벳, 플러시 등 직물로 된 것을 달며, 이는 홀 내부를 폐쇄적인 환경으로 만들어 외부 간섭을 막고 조명 효과를 높이는 데 도움이 된다.

댄스홀에는 대개 천장과 벽면에 흡음 타공판을 달아 장식 목적도 더한다. 천장은 너무 낮으면 안 되며 정반사되는 자재는 쓰지 않는다. 또한 천장과 벽면에 둥근 반사면은 피한다. 조명은 주변의 장식 색상과 어우러져야 하며 너무 강한 불빛은 피한다. 댄스홀과 주변 환경, 룸과 룸 사이에는 좋은 방음재를 써야 한다.

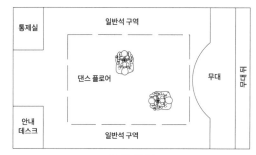

댄스홀 배치도 A

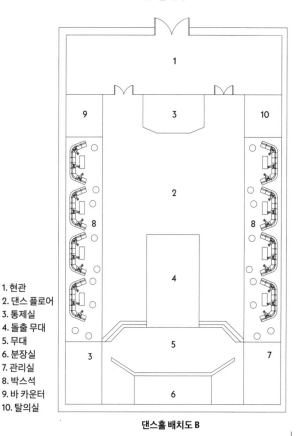

1. 현관
2. 댄스 플로어
3. 통제실
4. 돌출 무대
5. 무대
6. 분장실
7. 관리실
8. 박스석
9. 바 카운터
10. 탈의실

댄스홀 배치도 B

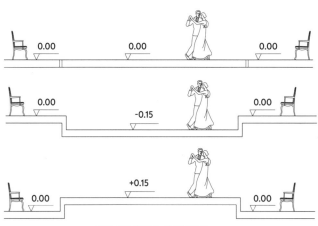

객석, 댄스 플로어, 무대의 구별

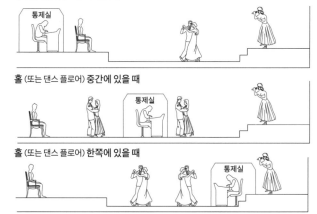

통제실 설치 위치

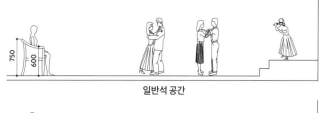

일반석 공간

특별석 공간

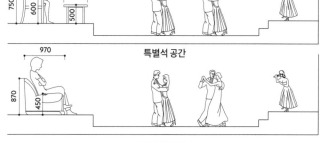

박스석 공간

(출처: 《현대 댄스홀의 조명, 음향, 동영상 설계》, 중궈젠주궁예출판사, 2002.)

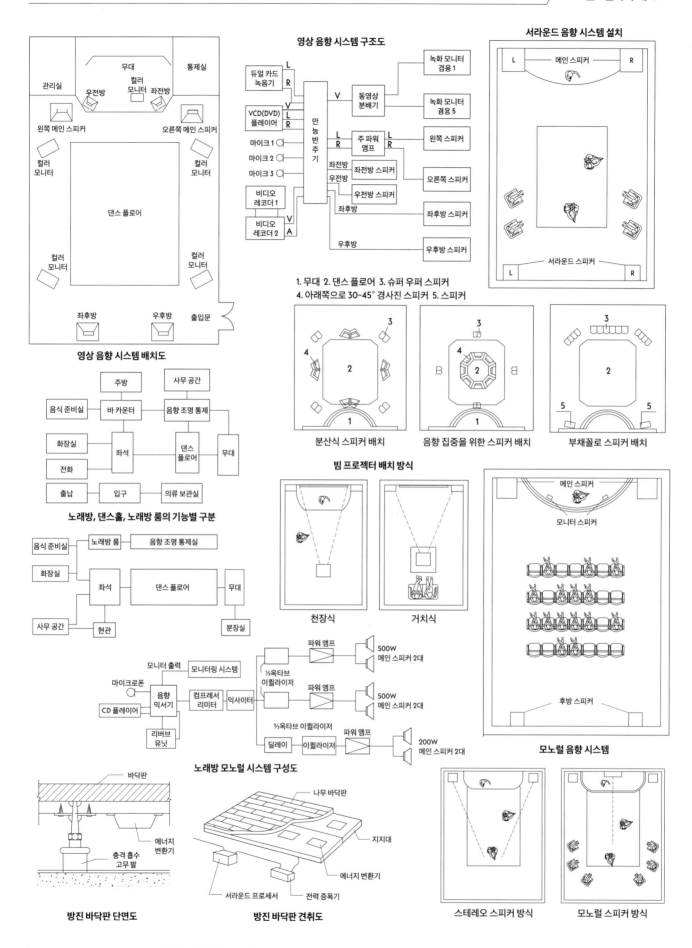

영상 음향 시스템 구조도

듀얼 카드 녹음기 · L R
VCD(DVD) 플레이어 · L R
마이크 1
마이크 2
마이크 3
비디오 레코더 1
비디오 레코더 2 · V A

만능반주기

녹화 모니터 겸용 1
동영상 분배기
녹화 모니터 겸용 5
주 파워 앰프 · L R
왼쪽 스피커
오른쪽 스피커
좌전방 스피커
우전방 스피커
좌후방 스피커
우후방 스피커

좌전방 우전방

영상 음향 시스템 배치도

무대 통제실
관리실 컬러 모니터
우전방 좌전방
왼쪽 메인 스피커 오른쪽 메인 스피커
컬러 모니터 컬러 모니터
댄스 플로어
컬러 모니터 컬러 모니터
좌후방 우후방 출입문

노래방, 댄스홀, 노래방 룸의 기능별 구분

주방 사무 공간
음식 준비실 — 바 카운터 — 음향 조명 통제
화장실 — 좌석 — 댄스 플로어 — 무대
전화
출납 — 입구 — 의류 보관실

음식 준비실 — 노래방 룸 — 음향 조명 통제실
화장실
좌석 — 댄스 플로어 — 무대
사무 공간 — 현관
분장실

서라운드 음향 시스템 설치

L 메인 스피커 R
서라운드 스피커
L R

1. 무대 2. 댄스 플로어 3. 슈퍼 우퍼 스피커
4. 아래쪽으로 30~45° 경사진 스피커 5. 스피커

분산식 스피커 배치
음향 집중을 위한 스피커 배치
부채꼴로 스피커 배치

빔 프로젝터 배치 방식

천장식 거치식

메인 스피커
모니터 스피커
후방 스피커

모노럴 음향 시스템

모니터 출력 — 모니터링 시스템
마이크로폰
음향 믹서기
CD 플레이어
컴프레서 리미터 — 익사이터
리버브 유닛

⅓옥타브 이퀄라이저 — 파워 앰프 — 500W 메인 스피커 2대
파워 앰프 — 500W 메인 스피커 2대
⅔옥타브 이퀄라이저 — 파워 앰프
딜레이 — 이퀄라이저 — 200W 메인 스피커 2대

노래방 모노럴 시스템 구성도

바닥판
에너지 변환기
충격 흡수 고무 발

방진 바닥판 단면도

나무 바닥판
지지대
에너지 변환기
서라운드 프로세서 — 전력 증폭기

방진 바닥판 견취도

스테레오 스피커 방식 모노럴 스피커 방식

설계 포인트

1. 오늘날 극장은 현대적인 특색을 지닌다. 종합성이 강한 지면은 보통 비수평 형식으로 높낮이가 있게 설계하며, 천장도 비수평 형식으로 층이 지도록 만든다.

2. 2층으로 된 대형 극장은 사각형 계단 모양의 1층과 U자 형태의 2층으로 구성되며, 현관과 라운지를 설치한다.

3. 로비에는 주요 출입구 및 소방 통로 위치를 명확히 드러내고, 관객이 오가기 편하도록 입구는 쌍여닫이문으로 만든다.

4. 매표소, 사무실, 편의점, 연기자 휴게실, 분장실, 화장실, 도구실 등이 있어야 한다.

5. 자연광은 차단하고 실내조명만 사용한다. 조명으로는 전문 조명, 기본 조명, 장식 조명, 스포트라이트가 있다.

6. 화재 진압과 예방을 고려해 설계 및 시공하고 비상용 휴대 전등과 소화기를 구비해 두어야 한다. 또한 방화 및 방음이 되는 소재를 선택해야 한다.

7. 디자인을 자주 바꿔야 하는 무대는 요철도 많고 해서 과거에는 소음 발생을 줄이는 부드러운 소재를 이용했으나 지금은 주로 미세 다공성 재료를 쓴다. 무대 색조는 무대 효과를 부각하기 위해 중명도 위주로 처리한다.

8. 극장 설계는 전면 구역과 후면 구역으로 나뉜다. 전면 구역은 홀과 라운지로 공간이 비교적 넓어야 한다. 후면 구역은 객석으로 객석 의자는 크기가 비교적 넉넉해야 한다. 일반적으로 푹신한 의자를 사용하며 기능적이면서도 편안해야 한다. 등받이 각도가 조절되는 의자를 놓아도 되며, 한 줄에 대개 8-10개의 좌석을 놓고 줄 간격을 50cm 정도 두어야 안쪽 중간에 앉은 사람이 드나들기에 편하다. 무대 높이는 일반적으로 50cm이며, 무대 뒤쪽까지의 길이는 10m 내외다.

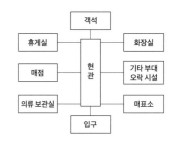

기능별 구분

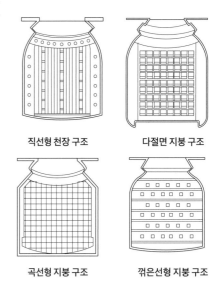

직선형 천장 구조 다절면 지붕 구조

곡선형 지붕 구조 꺾은선형 지붕 구조

지붕 구조에 따른 형식

1. 객석
2. 라운지
3. 무대
4. 작업실
5. 박스석
6. 귀빈용 룸
7. 의류 보관실
8. 사무실
9. 프로듀서 사무실
10. 관객 출입구
11. 흡연 구역
12. 여자 화장실
13. 창고
14. 기계설비실
15. 스낵바
16. 에스컬레이터
17. 현관 상부
18. 남자 화장실

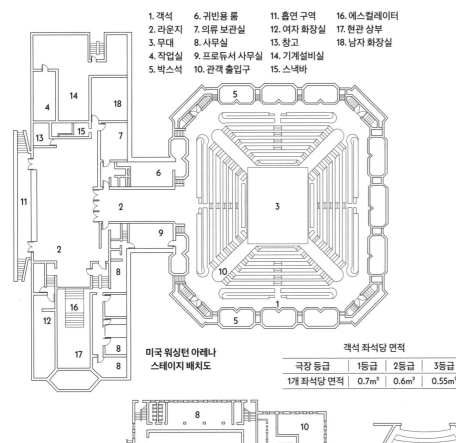

미국 워싱턴 아레나
스테이지 배치도

객석 좌석당 면적

극장 등급	1등급	2등급	3등급
1개 좌석당 면적	0.7m²	0.6m²	0.55m²

1. 의자 팔걸이 간 거리: 딱딱한 의자는 470~500mm, 푹신한 의자는 500~700mm로 한다. 짧은 배열 방식의 경우 양측에 통로가 있으면 객석 수는 22개를 넘지 않게, 한쪽에만 통로가 있으면 객석 수는 11개를 넘지 않게 한다. 긴 배열 방식의 경우 양쪽에 통로가 있으면 객석 수는 50개를 넘지 않게 하고 한쪽에만 통로가 있으면 객석 수를 반으로 줄인다.

2. 좌석 줄 간격: 짧은 배열 방식이라면 딱딱한 의자는 0.78~0.82m, 푹신한 의자는 0.82~0.9m 또는 좌석 높이를 포함한 단차가 30cm 이상이 되도록 한다. 긴 배열 방식이라면 딱딱한 의자는 0.9~0.95m, 푹신한 의자는 1~1.15m 또는 좌석 높이를 포함한 단차가 50cm 이상이 되게 한다.

3. 통로: 앞좌석 1열에서 무대 맨 앞까지 1.5m 이상 떨어져야 하며, 악단석과 악단석 난간의 순거리는 1m, 돌출 무대는 2m 이상이어야 한다. 나머지 통로 너비는 부담해야 하는 구역의 용량에 따라 계산하는데, 좌석 100개당 0.6m씩 추가하고, 측면 통로는 1m보다 좁으면 안 된다. 중간 통로 간격 말고도 세로로 길게 난 통로 너비도 1m 이상이어야 한다. 긴 배열 형식이라면 측면 통로가 1.2m보다 좁으면 안 된다. 통로 경사는 1:10~1:6이며 1:6보다 크면 20cm 높이의 계단을 만든다. 좌석 바닥이 앞쪽의 가로 통로보다 50cm 높을 때, 좌석 측면의 세로 통로에 단차가 있을 때, 디딤판이 있을 때는 난간을 꼭 설치해야 한다.

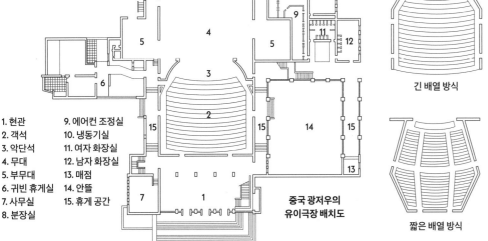

1. 현관
2. 객석
3. 악단석
4. 무대
5. 부무대
6. 귀빈 휴게실
7. 사무실
8. 분장실
9. 에어컨 조정실
10. 냉동기실
11. 여자 화장실
12. 남자 화장실
13. 매점
14. 안뜰
15. 휴게 공간

중국 광저우의
유이극장 배치도

긴 배열 방식

짧은 배열 방식

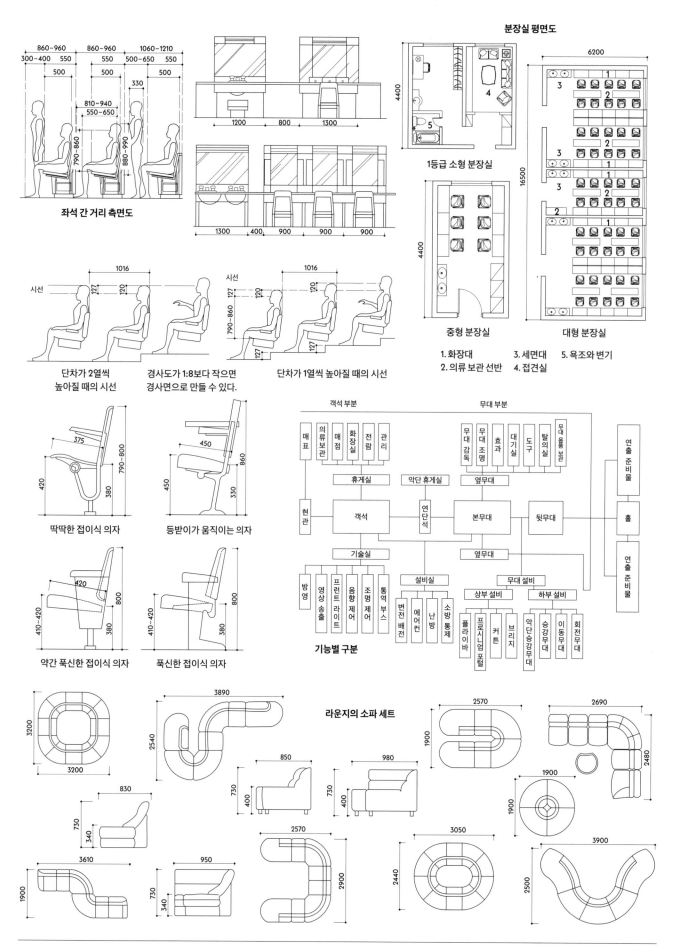

분장실 평면도

좌석 간 거리 측면도

단차가 2열씩 높아질 때의 시선

경사도가 1:8보다 작으면 경사면으로 만들 수 있다.

단차가 1열씩 높아질 때의 시선

1등급 소형 분장실

중형 분장실

대형 분장실

1. 화장대 3. 세면대 5. 욕조와 변기
2. 의류 보관 선반 4. 접견실

딱딱한 접이식 의자

등받이가 움직이는 의자

약간 푹신한 접이식 의자

푹신한 접이식 의자

기능별 구분

라운지의 소파 세트

설계 포인트

1. 병실은 편안하고 차분한 톤이어야 한다. 따라서 과도한 원색 사용은 피하고 중립적이고 부드러운 색채를 사용한다. 또한 불빛은 부드러운 것이 좋다.

2. 병실 벽면에는 주로 회색 방화 패널을 붙이고 바닥에는 미끄럼 방지가 되는 합성수지를 사용한다. 벽에 달린 안전 손잡이로 환자들에게 편의를 제공한다.

3. 문틀 너비 및 병실 내 가구 배치를 정할 때는 환자 이송용 카트가 지나다닐 수 있게 해야 한다. 입구의 모서리 벽은 충돌 방지를 위해 둥글게 처리한다.

4. 다인용 병실에는 환자의 사생활 보호를 위해 칸막이 커튼을 설치할 수 있다.

5. 병실 화장실은 바닥에 베이지색의 미끄럼 방지 타일을, 벽면에 베이지색과 흰색 타일을 깐다. 또한 세면대, 좌변기 외에도 욕실을 만들 수 있으며, 칸막이로 마른 곳과 젖은 곳을 구분하면 좋다. 환자는 바닥에 구멍이 뚫린 스툴에 앉아 목욕하며, 좌변기 한쪽 벽에는 간호사에게 연락할 수 있게 비상벨이 달려 있다. 천장에는 미세 다공성의 사각형 알루미늄판을 달며 조명으로는 방수 매립등을 쓴다.

6. 부인과 병실에는 병상 2개, 협탁 2개, TV 캐비닛, 개인 옷장, 작은 바(소형 냉장고와 전자레인지 내장)를 놓는다. 부인과 병실은 옐로 베이지를 기본 색상으로 해 햇살이 든 것처럼 꾸민다. 바닥에는 연두색 합성수지 시트를 깔고 벽면에는 옐로 베이지로 페인트칠한다.

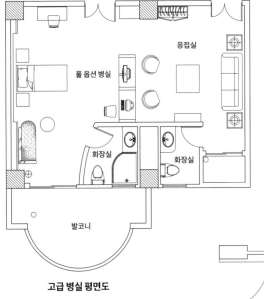

고급 병실 평면도

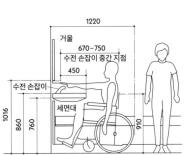

병실 세면대

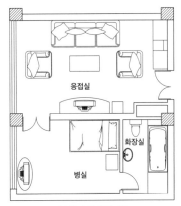

풀 옵션 병실 평면도

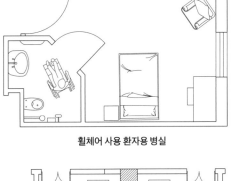

휠체어 사용 환자용 병실

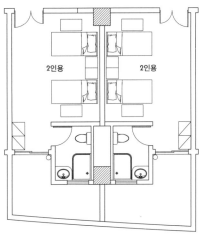

부인과 병실 평면도

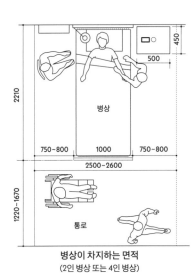

병상이 차지하는 면적
(2인 병상 또는 4인 병상)

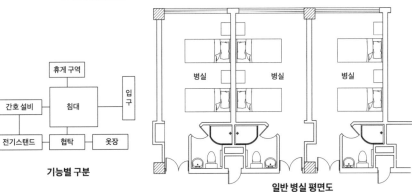

기능별 구분

일반 병실 평면도

1인 병실 평면도

설계 포인트

1. 어린 환자는 면역력이 약하므로 아동 병원을 설계할 때는 아동 환자와 성년 환자를 분리시키고 일반 아동 환자와 전염병에 걸린 아동 환자도 분리되도록 해야 한다. 진료실에 별도의 출입구를 두고 소형 약국, 전용 화장실, 치료실 등도 있어야 한다.

2. 아동 병실은 1층에 두는 게 가장 좋으며, 햇빛이 잘 들고 공기가 잘 통하며 에어컨이 있어야 한다. 병실은 2~6인실로 하며 병실 사이, 병실과 복도 사이에 유리 칸막이나 대형 유리벽을 단다.

3. 실내 장식과 각종 시설을 설치할 때는 아동의 크기, 기호, 안정성을 고려해야 하며 안전을 위해 창문에는 창살을, 발코니에는 난간을 설치한다. 외부로 드러난 온수관이나 난방기가 있으면 모두 안전 커버를 씌운다. 또한 마루판이나 합성수지를 깐 바닥이 좋다. 전기 스위치와 콘센트는 침대로부터 600mm 이상 떨어진 곳에 지면보다 1500mm 높게 설치한다.

4. 아동 활동실은 아이들을 위한 놀이 공간이므로 간호사가 살필 수 있는 범위에서 병실 근처에 설치한다. 활동실 안에는 목마, 동물 모형, 전동 완구, 아동용 책걸상 등을 둔다. 유치원과 비슷한 공간을 마련해 아이가 마음을 회복할 수 있게 돕는 것이다.

5. 장기 입원이나 회복기에 있는 아동이 학교 공부를 따라가고, 또 TV 시청실로 쓸 수 있게 교육실을 설치한다. 교육실에는 입원 아동의 학교 선생님이 찾아왔을 때 보충 수업을 해줄 수 있게 책걸상과 칠판 등을 배치한다.

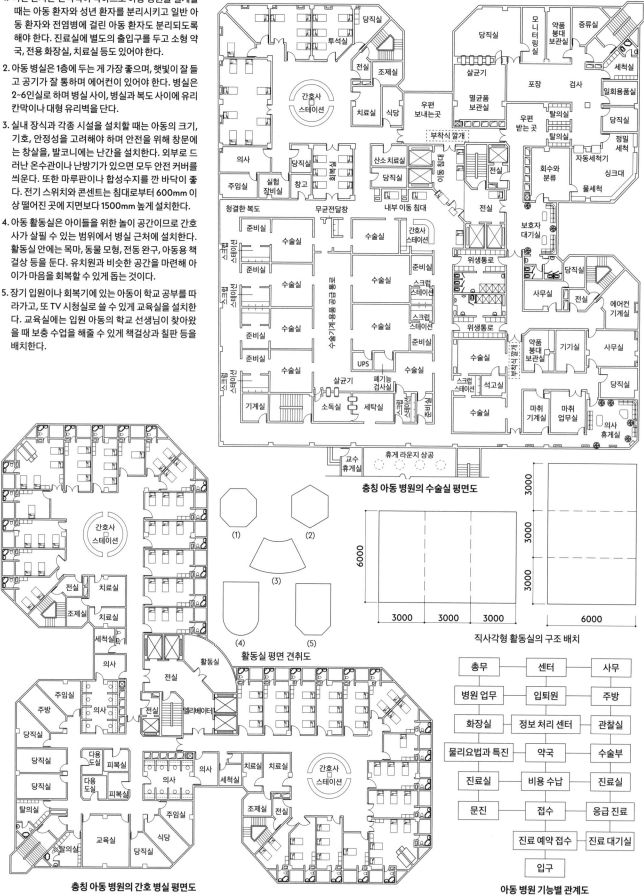

충칭 아동 병원의 수술실 평면도

활동실 평면 견취도

직사각형 활동실의 구조 배치

충칭 아동 병원의 간호 병실 평면도

아동 병원 기능별 관계도

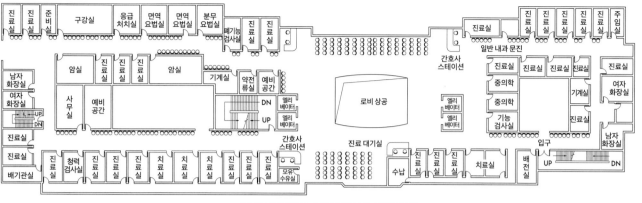

쑤저우대학교 부속 아동 병원의 2층 진료동 평면도

쑤저우대학교 부속 아동 병원의 1층 진료동 평면도

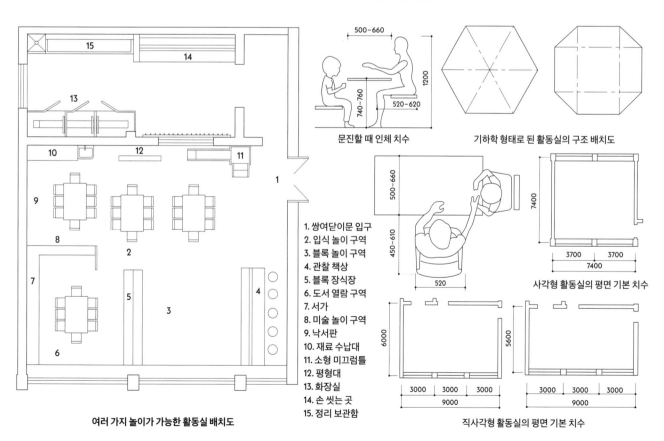

1. 쌍여닫이문 입구
2. 입식 놀이 구역
3. 블록 놀이 구역
4. 관찰 책상
5. 블록 장식장
6. 도서 열람 구역
7. 서가
8. 미술 놀이 구역
9. 낙서판
10. 재료 수납대
11. 소형 미끄럼틀
12. 평형대
13. 화장실
14. 손 씻는 곳
15. 정리 보관함

여러 가지 놀이가 가능한 활동실 배치도

문진할 때 인체 치수

기하학 형태로 된 활동실의 구조 배치도

사각형 활동실의 평면 기본 치수

직사각형 활동실의 평면 기본 치수

설계 포인트

병원은 (벽면 장식, 바닥 처리, 색상이 있는 예술품 진열을 통해) 친근한 환경으로 꾸며야 한다. 불빛은 온화해야 하며 유리도 멋지게 장식해 환자가 프런트 데스크에 서는 순간 내 집 같은 편안함을 느낄 수 있어야 한다. 눈길을 끌 만한 가구를 두면 좋고, 멋진 그림을 걸어 두면 환자의 긴장감 완화에 도움이 된다. 특히 DVD 플레이어, TV 등의 오락 설비를 갖춰 놓으면 진료를 앞두고 긴장한 환자의 주의를 돌리는 데 효과적이다.

아이들을 위한 공간도 마련해야 한다. 특수 장치를 설치하여 아이들에게 무언가 하도록 유도하면 안정감 유지에 도움이 되지만, 아이들을 위한 공간은 반드시 간호사의 시야 안에 두어야 한다. 병원 복도는 거동이 불편한 환자가 방문할 수도 있으므로 휠체어가 오갈 수 있을 만큼 충분히 넓어야 한다. 또한 휠체어를 탄 환자가 다른 사람의 통행에 불편을 주지 않고도 편안하게 진료를 기다릴 수 있도록 병원 내에 넓은 빈 공간을 마련하면 좋다.

좌석 위치를 정할 때는 환자가 편하게 대기할 수 있게 융통성을 발휘해야 한다. 특히 환자에게 안정감을 주고 싶다면 의자를 벽에 바짝 붙이거나 벽을 따라 배치하는 게 가장 좋다.

진료실 인테리어로 의사의 개성과 스타일을 드러낼 수 있지만 경박하거나 너무 유행을 타는 장식은 안 된다. 환자가 의사를 신뢰할 수 있게 우아하고 편안한 느낌으로 진료실을 꾸며야 한다.

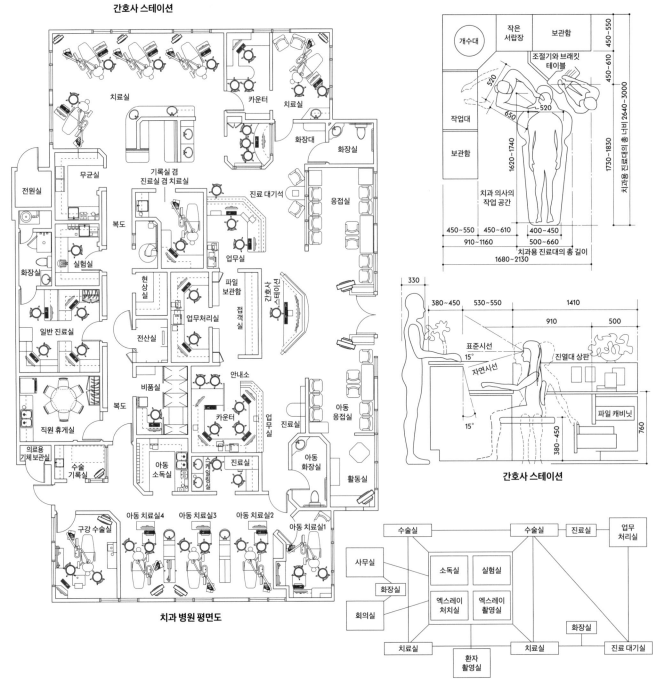

간호사 스테이션

치과 병원 평면도

간호사 스테이션

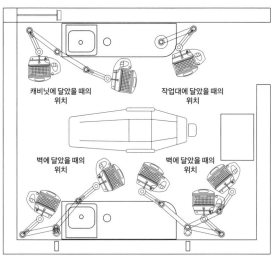

캐비닛에 달았을 때의 위치

작업대에 달았을 때의 위치

벽에 달았을 때의 위치

벽에 달았을 때의 위치

조절기와 브래킷 테이블 이동 시 위치도

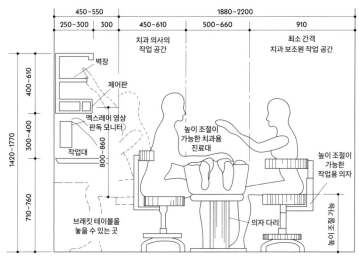

450~550
250~300 · 300
1880~2200
450~610 · 500~660 · 910

치과 의사의 작업 공간

최소 간격
치과 보조원 작업 공간

400~610

300~400

1420~1770

710~760

벽장

제어판

엑스레이 영상 판독 모니터

작업대

800~860

높이 조절이 가능한 치과용 진료대

높이 조절이 가능한 작업용 의자

브래킷 테이블을 놓을 수 있는 곳

의자 다리

높이 조절 가능

치료실 단면도

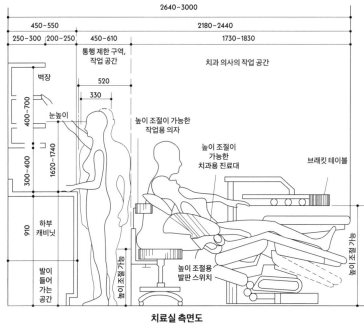

2640~3000

450~550 · 200~250
250~300 ·
2180~2440
450~610 · 1730~1830

통행 제한 구역, 작업 공간

치과 의사의 작업 공간

520

330

벽장

400~700

눈높이

300~400

1620~1740

910

하부 캐비닛

발이 들어 가는 공간

높이 조절이 가능한 작업용 의자

높이 조절이 가능한 치과용 진료대

브래킷 테이블

높이 조절용 발판 스위치

높이 조절 가능

높이 조절 가능

치료실 측면도

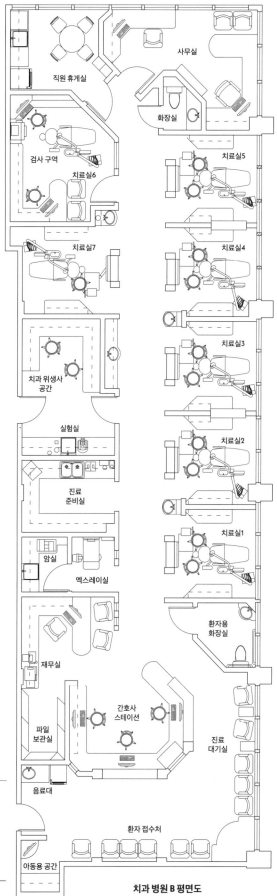

직원 휴게실

사무실

화장실

검사 구역

치료실6

치료실5

치료실7

치료실4

치과 위생사 공간

치료실3

실험실

진료 준비실

치료실2

암실

엑스레이실

치료실1

재무실

환자용 화장실

파일 보관실

간호사 스테이션

진료 대기실

음료대

환자 접수처

아동용 공간

치과 병원 B 평면도

각종 활동에 따른 활동실 배치도

수업 (만 6세 이상 아동)

음악

댄스와 게임

TV 시청

구연동화

식사

팀 활동

그룹별 취미 활동

설계 포인트

유치원은 교육과 놀이가 융합된 곳이자 아이들의 지덕체를 키워 주는 동화 같은 환경이어야 한다. 따라서 인테리어를 할 때 다양성과 함께 유아기 아이의 특징을 반영하여 형식, 장식, 색채를 골라야 한다. 또한 아이들이 놀이 활동을 하기 좋게 생동감 넘치면서도 가정처럼 편안한 분위기를 조성해야 한다.

활동실은 칸막이나 선반으로 공간을 구획해 유연하게 사용하며 아이들의 수면실로도 활용할 수 있다.

천장과 바닥이 조화를 이루게 설계하며 아이들이 좋아할 만한 장식을 달아 호기심을 자극한다. 아동 생리학, 심리학, 행동학 등의 관련 학문을 공간 설계에 활용하면 좋다.

유치원 기능별 관계 분석도

(단위: mm)

	아동 신장	책상			의자				의자와 책상 높이차
		높이(A)	길이(B)	너비(C)	의자 높이(D)	의자 깊이(E)	의자 너비(F)	등받이 높이(G)	
작은 키	950~990	410	1000	700	230	220	250	250	205
중간 키	1000~1090	500	1050	700	260	240	260	270	215
큰 키	1100~1200	560	1050	400	310	260	270	290	230

어린이 의자

어린이 책상

1. 《아동소년위생학》에서 인용. 다만 중간 키에서 책상 길이, 책상 너비 (큰 키 반은 2인용 책상), 의자 깊이는 보충해 넣음.
2. 어린이 의자와 책상 규격은 주기적인 신체검사 결과를 바탕으로 개정해야 함.

용변 볼 때

식사할 때

활동실과 수면실을 칸막이로 나누었을 때

오르간

칠판

식탁

이동식 침대

장난감 선반

의류 보관함

교육 용품 보관함

(출처: 《유치원 건축과 설계》, 중궈젠주궁예출판사, 2006.)

손 씻을 때

공부할 때

03

실내 공간과 치수

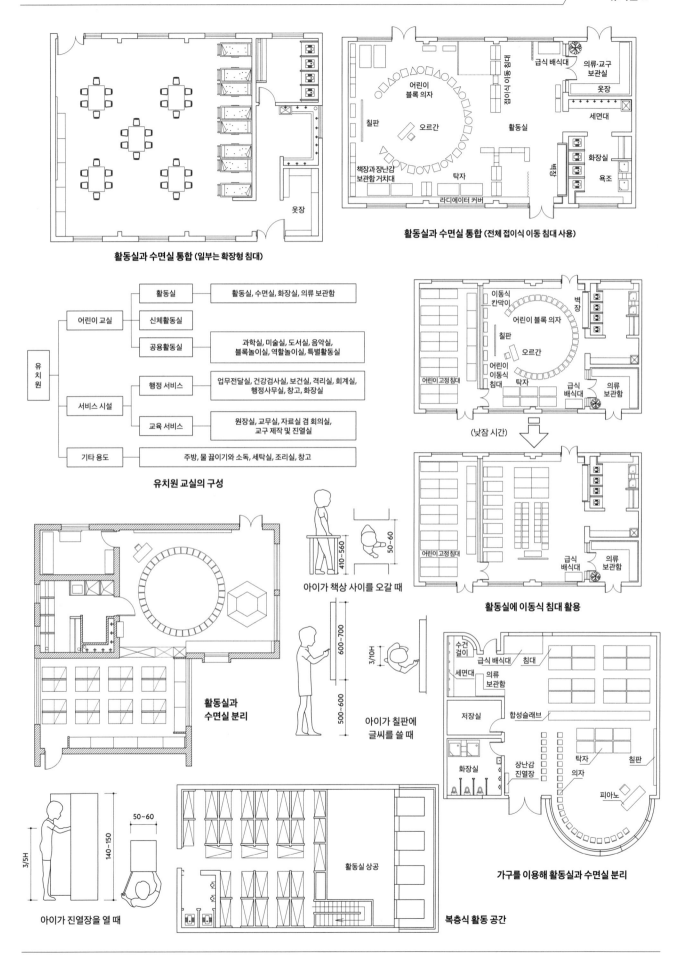

활동실과 수면실 통합 (일부는 확장형 침대)

활동실과 수면실 통합 (전체 접이식 이동 침대 사용)

유치원 교실의 구성

유치원	어린이 교실	활동실	활동실, 수면실, 화장실, 의류 보관함
		신체활동실	
		공용활동실	과학실, 미술실, 도서실, 음악실, 블록놀이실, 역할놀이실, 특별활동실
	서비스 시설	행정 서비스	업무전달실, 건강검사실, 보건실, 격리실, 회계실, 행정사무실, 창고, 화장실
		교육 서비스	원장실, 교무실, 자료실 겸 회의실, 교구 제작 및 진열실
	기타 용도		주방, 물 끓이기와 소독, 세탁실, 조리실, 창고

활동실에 이동식 침대 활용

(낮잠 시간)

아이가 책상 사이를 오갈 때

활동실과 수면실 분리

아이가 칠판에 글씨를 쓸 때

가구를 이용해 활동실과 수면실 분리

아이가 진열장을 열 때

복층식 활동 공간

설계 포인트

도서관의 3대 핵심은 장서, 대출, 열람이며 이 셋이 서로 연관되면서 도서관과 독자 사이에 흐름이 생겨난다. 이 중에서 가장 중요한 것은 서적 운송 경로다. 따라서 서적, 독자, 서비스 간의 원활한 흐름에 맞춰 배치도를 구성해야 한다.

배치도에서는 3가지를 고려해야 한다. 첫째, 내부 사용 공간과 외부 사용 공간을 분리해야 한다. 둘째, '떠들어도 되는 구역'과 '정숙해야 하는 구역'을 나누어야 한다. 셋째, 독자에 따라 열람실을 나누어야 한다.

도서관은 대부분 다층이므로 층별 배치도 고려해야 한다. 통합 안내 데스크가 있는 층이 주층이며 목록실, 대출대, 주요 열람실, 주요 통로는 주층에 있어야 한다. 중소형 도서관은 주층을 1층에 둔 경우가 많다. 중대형 도서관의 주층은 대부분 2층이지만 3층일 때도 있다.

1. 단체 자습실
2. 휴게실
3. 열람실
4. 개별 자습실
5. 기술실
6. 문의실
7. 서고
8. 개방된 학습 구역
9. 참고실
10. 도서 대여대
11. 컴퓨터실

대학 도서관 1층 배치도

대학 도서관의 구성 및 기능

━━━ 독자의 흐름 ━━━ 서적의 흐름 ━━━ 서비스의 흐름

1. 단체 자습실
2. 휴게실
3. 사무실
4. 개별 자습실
5. 지도실
6. 시청각실
7. 서고
8. 개방된 학습 구역
9. 특수장서고

대학 도서관 2층 배치도

1. 입구
2. 도서 대여대
3. 열람실
4. 어린이 공간
5. 문의 데스크
6. 회의실
7. 화장실
8. 작업실
9. 사무실
10. 직원 휴게실

1. 참고자료 편집실
2. 대학 관계 자료실
3. 서적, 목록
4. 프린터기
5. 최신 잡지
6. 사전
7. 국외 자료
8. 카드 목록

지역 도서관 배치도 **대학 도서관 참고 열람실**

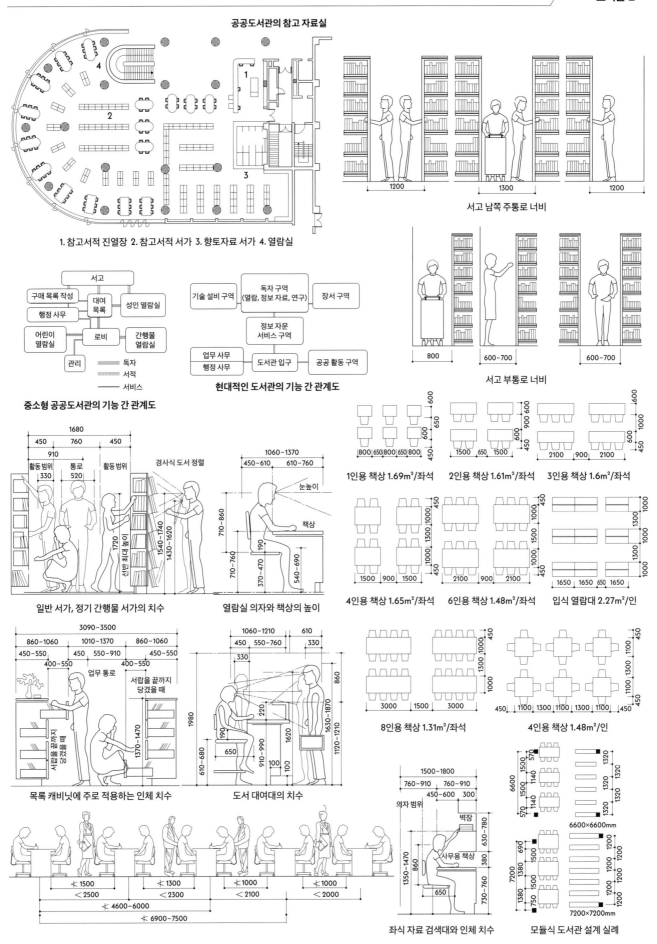

공공도서관의 참고 자료실

1. 참고서적 진열장 2. 참고서적 서가 3. 향토자료 서가 4. 열람실

중소형 공공도서관의 기능 간 관계도

현대적인 도서관의 기능 간 관계도

일반 서가, 정기 간행물 서가의 치수

열람실 의자와 책상의 높이

목록 캐비닛에 주로 적용하는 인체 치수

도서 대여대의 치수

좌식 자료 검색대와 인체 치수

서고 남쪽 주통로 너비

서고 부통로 너비

1인용 책상 1.69m²/좌석

2인용 책상 1.61m²/좌석

3인용 책상 1.6m²/좌석

4인용 책상 1.65m²/좌석

6인용 책상 1.48m²/좌석

입식 열람대 2.27m²/인

8인용 책상 1.31m²/좌석

4인용 책상 1.48m²/인

모듈식 도서관 설계 실례

설계 포인트

요즘 강당은 직사각형, 원형, 계단형 등 형태가 다양하며 불규칙한 형태도 있다. 일반적으로 300~1000m² 내외의 공간에 100~500명을 수용할 수 있다. 기본적으로 연단과 객석이 필요하며 음향 제어실, 휴게실, 화장실, 소방 통로 등을 설치해야 한다.

1. 중소형 강당은 치밀하게 배치해야 한다.

2. 영상 상영과 공연 기능을 갖추어야 한다.

3. 프로젝터와 적당한 시청각 장비가 있어야 한다.

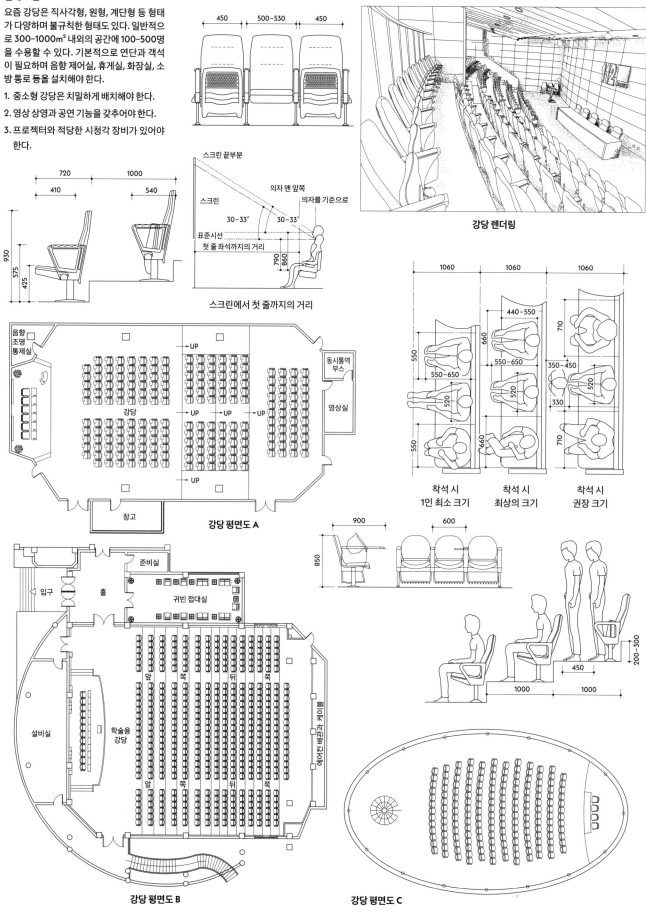

강당 렌더링

스크린에서 첫 줄까지의 거리

착석 시 1인 최소 크기

착석 시 최상의 크기

착석 시 권장 크기

강당 평면도 A

강당 평면도 B

강당 평면도 C

설계 포인트

의류 매장은 유행을 가장 민감하게 반영하므로 사람들의
수요에 맞추어 계속 변화한다. 따라서 공간 설계에 있어
판매 제품과 서비스 대상에 따라 변화를 주고, 의상과 어
우러지게 인테리어를 하는 게 원칙이다. 또한 현대적인 감
각과 색다른 스타일로 패션의 다양성을 추구하면서도 유
행에 부합해야 한다.

일반적으로 의류 매장은 면적을 매우 크게 잡을 수 없다.
또한 고급화, 트렌드, 유명 브랜드, 특색 등 제품의 무엇을
중점으로 하느냐에 따라 매장 형식이 달라진다. 종종 자체
브랜드 이미지와 디자인 체계 때문에 인테리어를 임의로
바꾸지 못할 때도 있다.

의류 매장에는 국부 조명으로 의상의 품질과 스타일을 제
대로 드러낼 수도 있지만 의상의 색상, 광택, 질감이 훼손
되지 않게 주의해야 한다.

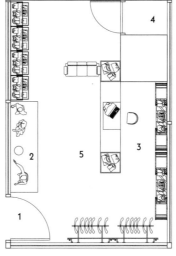

1. 입구 2. 쇼윈도 3. 계산대 4. 피팅룸 5. 쇼룸

의류 매장 평면도 A

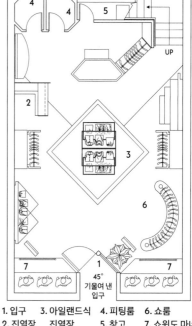

1. 입구 3. 아일랜드식 4. 피팅룸 6. 쇼룸
2. 진열장 진열장 5. 창고 7. 쇼윈도 마네킹

의류 매장 평면도 B

1. 입구 2. 데스크 3. 쇼룸 4. 피팅룸 5. 창고 6. 사무실

의류 매장 평면도 C

1. 입구 2. 진열장 3. 접대 테이블 4. 옷걸이 5. 계산대 6. 고객 대기실

의류 매장 평면도 F

1. 입구 3. 아일랜드식 4. 남성 의류 5. 피팅룸
2. 분수대 진열장 구역 6. 사무실

의류 매장 평면도 D

1. 입구
2. 진열장
3. 쇼룸
4. 피팅룸
5. 물품 보관실

의류 매장 평면도 E

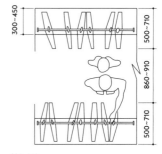

설계 포인트

신발과 가방은 모두 피혁류 제품이므로 이 둘을 함께 취급하는 상점이 많다. 신발·가방 매장은 유행에 따라 상점의 외관, 쇼윈도, 내부 환경, 상품 디스플레이를 특색 있게 바꾼다. 제품 전시 공간은 훤히 트여 잘 보여야 하며 상점 내부 배경색으로는 백색 내지는 옅은 색을 사용해야 한다. 그래야 정교하고 아름답게 제작된 제품에 대해 시각적으로 강렬한 인상을 남겨 고객에게 구매를 유도할 수 있다.

신발·가방 매장의 조명을 설계할 때는 다음의 2가지를 명심해야 한다. 첫째, 계산대의 수평 조도와 상품 진열대의 수직 조도를 포함해서 조도 요구량을 만족시켜야 한다. 둘째, 상황에 따라 다른 조명을 동원해 진열품을 돋보이게 하는 등 업장의 분위기를 살려야 한다. 주로 쓰는 광원은 백열등, 형광등, 머큐리램프 등이다. 상점에는 상품 전시대와 계산대 말고도 고객이 제품을 신고 걸쳐 볼 수 있게 소파나 스툴도 비치해야 한다. 주문 제작 상품을 판매하고 있다면 작더라도 고객 응접실을 두면 좋다.

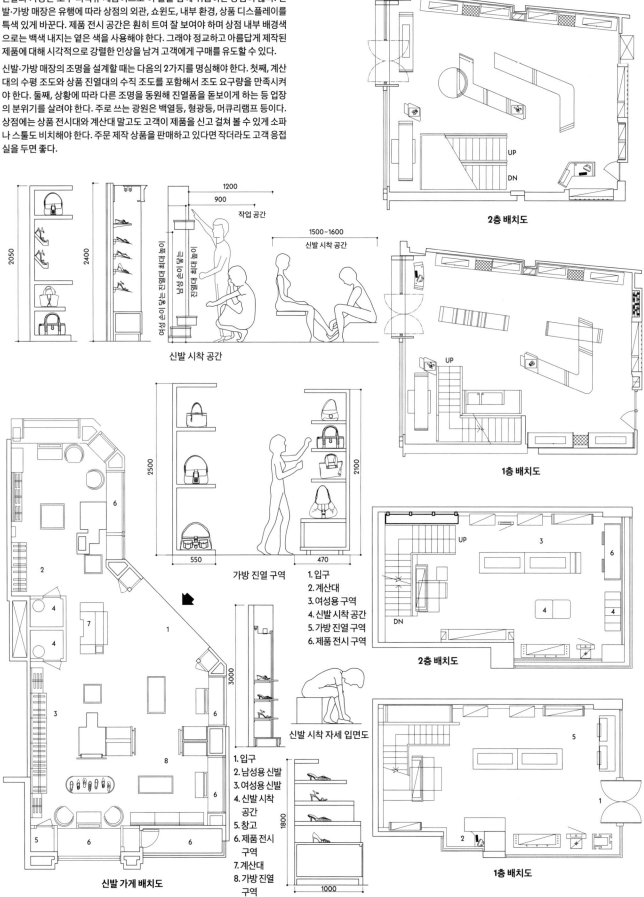

2층 배치도

1200
900
작업 공간

1500~1600
신발 시착 공간

여성 손이 닿는 진열대 최대 높이
남성 손이 닿는 진열대 최대 높이

신발 시착 공간

2050
2400

2500
2100

550
470

가방 진열 구역

1. 입구
2. 계산대
3. 여성용 구역
4. 신발 시착 공간
5. 가방 진열 구역
6. 제품 전시 구역

1층 배치도

2층 배치도

신발 시착 자세 입면도

3000

1800
1000

1. 입구
2. 남성용 신발
3. 여성용 신발
4. 신발 시착 공간
5. 창고
6. 제품 전시 구역
7. 계산대
8. 가방 진열 구역

신발 가게 배치도

1층 배치도

설계 포인트

1. 귀금속은 귀중품인 만큼 디스플레이가 중요하다. 외부 전시를 할 때는 제품의 가치와 매력이 충분히 드러나도록 해야 한다. 전시대는 호선형이나 직선형이 어울리며 붉은색이나 검은색으로 브랜드 이미지를 끌어올린다. 내부 전시를 위해서는 벽면 광고대, 중앙 전시대, 진열대를 설계해야 한다. 또한 진열 판매대는 판매원과 고객이 소통하기 편하게 매장 중앙에 배치한다.

2. 고객이 쉽게 구경할 수 있는 범위에서 상품 진열대의 전시 방식을 정한다. 진열대는 상품을 전시하는 기능뿐 아니라 제품 수납과 도난 방지 기능도 꼭 겸비해야 한다.

3. 천장과 지면 설계는 상품의 특색 및 브랜드와 어울려야 하며 고급스럽고 내구성 좋은 장식 소재를 써야 한다. 스포트라이트, 트랙 라이트 등의 조명을 주로 쓰며 조명 기구는 귀금속 제품과 잘 어우러지는 크기여야 한다.

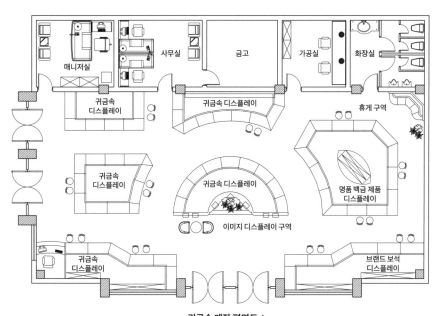

귀금속 매장 평면도 A

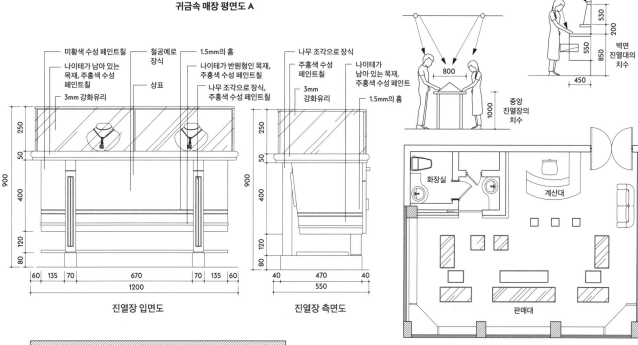

진열장 입면도

진열장 측면도

귀금속 매장 평면도 C

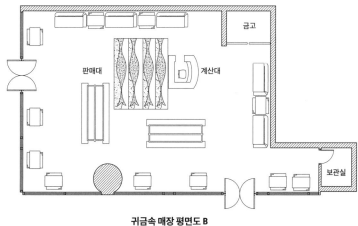

귀금속 매장 평면도 B

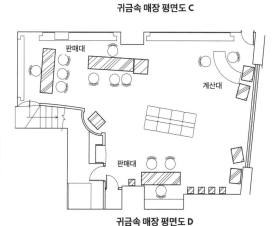

귀금속 매장 평면도 D

설계 포인트

안경점이라는 영업 공간에서는 제품이 돋보이도록 색상을 잘 활용해야 한다. 아울러 소비 욕구를 자극하기 위해 제품이 한눈에 들어오도록 공간을 설계해야 한다. 배경색으로는 대개 흰색, 옐로 베이지색, 연두색, 분홍색 계열을 사용한다.

안경점의 상품 진열 방식은 다양한데, 서양에서는 주로 전시대를 활용하는 개방식 방식을 쓴다. 반면 중국은 유리 진열대 안에 넣는 반개방식 진열 방식을 선호한다.

외관 장식으로 스테인리스 스틸과 유리로 된 쇼윈도를 둔다. 천장과 벽면에는 라텍스 페인트를 바르고 지면에는 옅은 색의 타일이나 석재를 깐다. 전시대와 진열장에는 일반적으로 스테인리스 스틸, 유리 또는 옅은 색의 목재를 사용한다. 또한 내부에는 고객이 안경을 써볼 수 있게 거울도 비치해야 한다. 안경점 조명으로는 백열등, 형광등, 머큐리램프, 나트륨램프 등을 주로 쓴다.

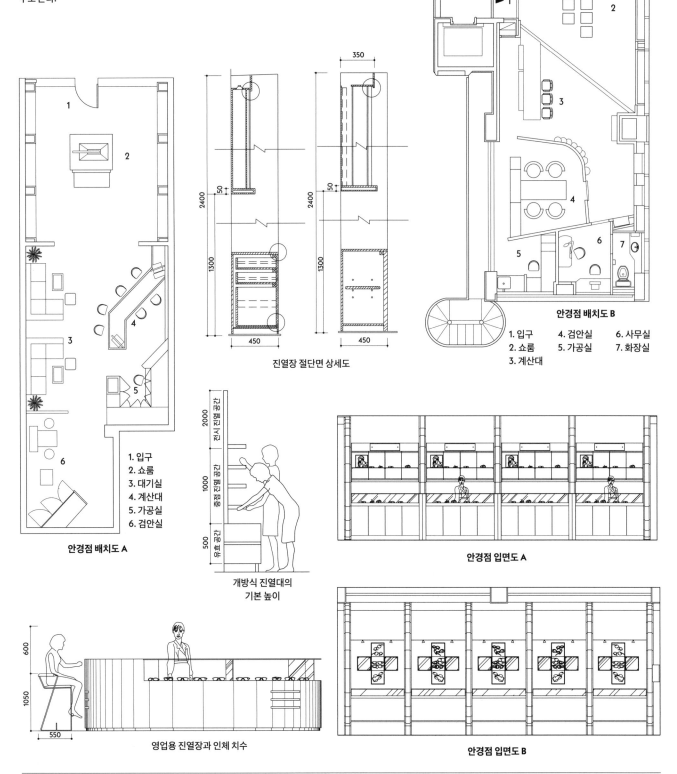

진열장 절단면 상세도

안경점 배치도 B

1. 입구　　4. 검안실　　6. 사무실
2. 쇼룸　　5. 가공실　　7. 화장실
3. 계산대

1. 입구
2. 쇼룸
3. 대기실
4. 계산대
5. 가공실
6. 검안실

안경점 배치도 A

개방식 진열대의 기본 높이

안경점 입면도 A

영업용 진열장과 인체 치수

안경점 입면도 B

설계 포인트

시계점에서 주로 쓰는 조명은 백열등, 형광등, 나트륨램프 등이다. 상점 내 제품 로고는 조명 간판 위쪽과 같이 눈에 잘 띄는 곳에 달아야 한다. 상점 내 유리 진열장은 천장에 닿게 설계하며, 고객이 방해 없이 상점 내부를 한눈에 볼 수 있도록 진열장 너비를 적절히 조절한다.

진열장 바닥에는 일반적으로 다크 바이올렛의 융을 깔고 흑경과 차가운 색조를 띠는 금속판을 댄다. 또한 고객의 사생활 보호를 위해 매장 맨 안쪽에 귀빈실을 만든다. 유리벽을 이용하면 전시장과 귀빈실을 교묘하게 나눌 수 있다.

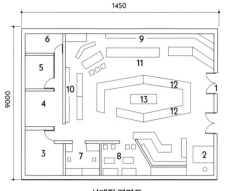

시계점 평면도

1. 입구　6. 금고　11. 손목시계 전시대
2. 수리대　7. 기술실　12. 부속품 및 손목시계
3. 보관실　8. 수입 시계 진열실　13. 알람 시계 진열 벽장
4. 귀빈실　9. 탁상시계
5. 사무실　10. 고급 탁상시계

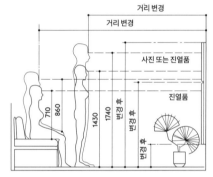

진열품과 시야의 관계

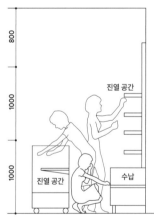

폐쇄식 진열대의 기본 높이

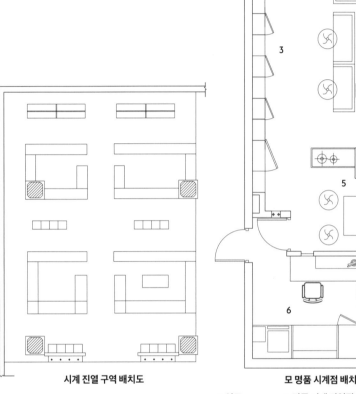

시계 진열 구역 배치도

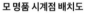

모 명품 시계점 배치도

1. 입구　3. 명품 시계 진열장　5. 귀빈석
2. 보석 진열장　4. 데스크 겸 상담 테이블　6. 매니저실

진열대, 상품대 배치 형식

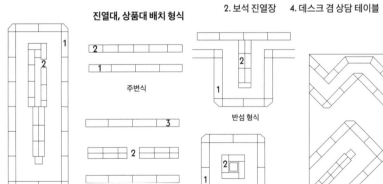

주변식 / 반섬 형식 / 두 기둥 섬 형식 / 물품 보관소가 있는 분산적 주변식 / 한 기둥 섬 형식

폐쇄적 배치도

1. 진열장 2. 상품대 3. 분산적 물품 보관소인 상품대

자유 배열형 배치도

반개방식 배치도 / 개방식 배치도

설계 포인트

과거에 이발은 가위질하고 다듬고 말리는 세 단계가 전부였다. 하지만 오늘날 미용실은 머리카락을 자르고 다듬는 것은 물론이고 염색, 미용, 두피 마사지까지 제공한다. 두발 관리뿐 아니라 얼굴과 몸매 관리를 포함한 종합 서비스를 제공하는 미용실도 있다. 여기에 남성에게 이발 서비스를 제공하는 바버숍으로 따로 구분되기도 한다.

미용실을 설계할 때는 특수성을 고려해 의자, 회전의자, 리클라이너, 세면대에 신경 써야 한다. 특히 의자는 높이, 길이, 높이 조절, 회전, 등받이 조절 등을 꼼꼼히 따져 봐야 한다. 이 밖에 내부에 설치하는 가구 개수와 스타일은 공간과 규칙에 따라 정한다.

오늘날 미용실에서는 조명에 많은 관심을 기울인다. 작은 공간일지라도 기본 조명은 밝아야 하며 사각지대가 없어야 한다. 또한 고객은 최소한의 동선으로 서비스를 받아야 하므로 내부 설계를 할 때 고객의 동선이 엉키지 않게 효율적으로 짜야 한다. 트렌드에 맞게 설계하면서 특히 파사드와 천장은 일체감과 개성을 모두 살려야 한다. 광고등, 미러 글라스, 조명 기구 역시 적절하게 선택한다.

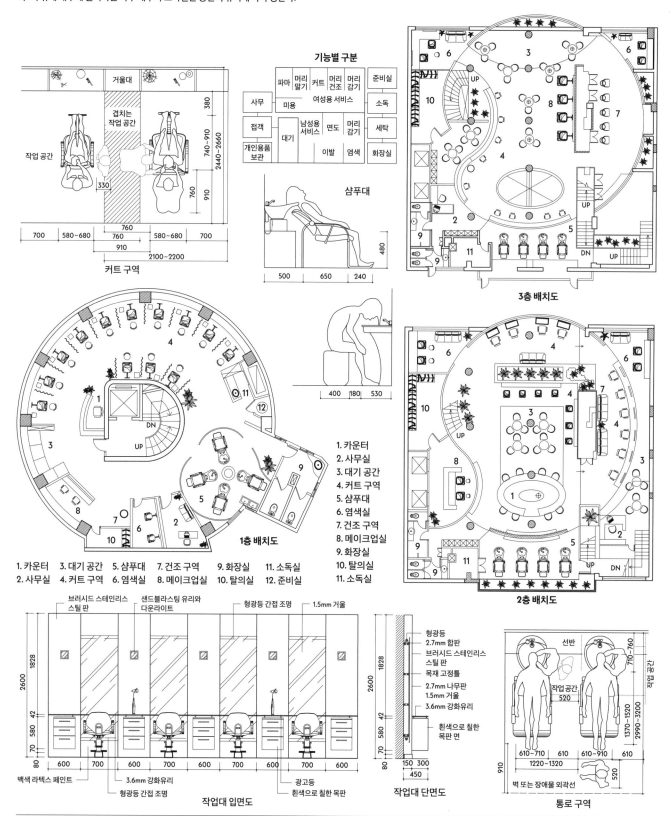

기능별 구분

	파마	머리 말리	커트	머리 건조	머리 감기	준비실
사무		미용		여성용 서비스		소독
접객		남성용 서비스	면도		머리 감기	세탁
대기						
개인용품 보관		이발		염색		화장실

커트 구역

샴푸대

3층 배치도

1층 배치도

1. 카운터
2. 사무실
3. 대기 공간
4. 커트 구역
5. 샴푸대
6. 염색실
7. 건조 구역
8. 메이크업실
9. 화장실
10. 탈의실
11. 소독실
12. 준비실

1. 카운터 3. 대기 공간 5. 샴푸대 7. 건조 구역 9. 화장실 11. 소독실
2. 사무실 4. 커트 구역 6. 염색실 8. 메이크업실 10. 탈의실

2층 배치도

작업대 입면도

브러시드 스테인리스 스틸 판
샌드블라스팅 유리와 다운라이트
형광등 간접 조명
1.5mm 거울
백색 라텍스 페인트
3.6mm 강화유리
형광등 간접 조명
광고등
흰색으로 칠한 목판

작업대 단면도

형광등
2.7mm 합판
브러시드 스테인리스 스틸 판
목재 고정틀
2.7mm 나무판
1.5mm 거울
3.6mm 강화유리
흰색으로 칠한 목판 면

통로 구역

선반
작업 공간
벽 또는 장애물 외곽선

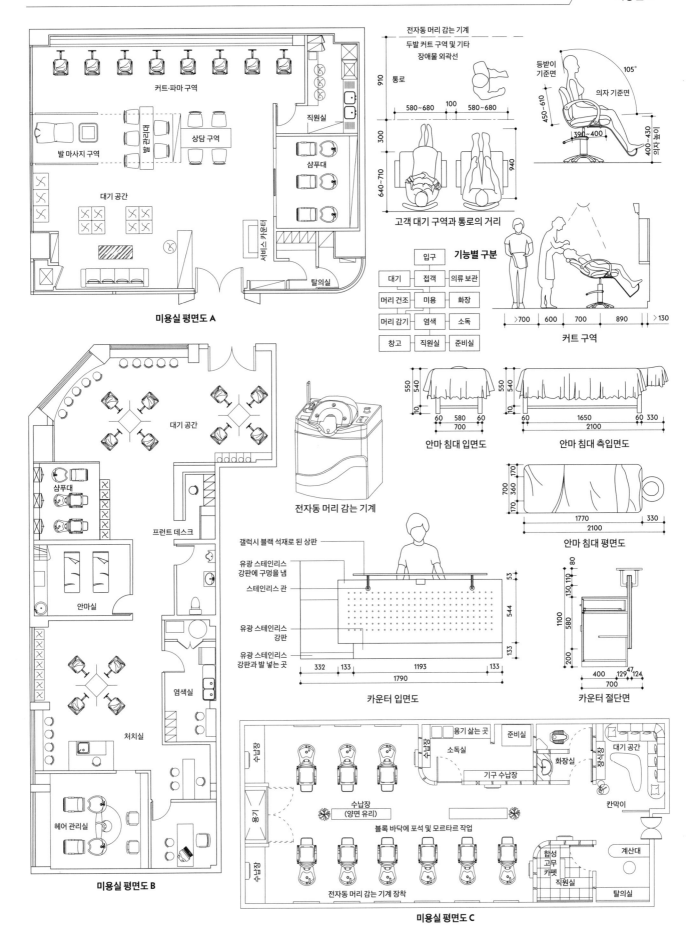

미용실 평면도 A

커트·파마 구역
발 마사지 구역
상담 구역
헤어관리
대기 공간
직원실
샴푸대
서비스 카운터
탈의실

전자동 머리 감는 기계
두발 커트 구역 및 기타 장애물 외곽선
통로
고객 대기 구역과 통로의 거리

등받이 기준면
의자 기준면
105°

입구
대기
접객
의류 보관
머리 건조
미용
화장
머리 감기
염색
소독
창고
직원실
준비실

기능별 구분

커트 구역

안마 침대 입면도

안마 침대 측입면도

전자동 머리 감는 기계

안마 침대 평면도

갤럭시 블랙 석재로 된 상판
유광 스테인리스 강판에 구멍을 냄
스테인리스 관
유광 스테인리스 강판
유광 스테인리스 강판과 발 넣는 곳

카운터 입면도

카운터 절단면

미용실 평면도 B

대기 공간
삼푸대
프런트 데스크
안마실
염색실
처치실
헤어 관리실

미용실 평면도 C

수납장
용기 삶는 곳
준비실
소독실
기구 수납장
화장실
대기 공간
수납장 (양면 유리)
블록 바닥에 포석 및 모르타르 작업
칸막이
전자동 머리 감는 기계 장착
합성 고무 카펫
직원실
계산대
탈의실

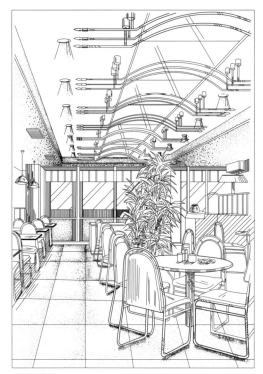

천창 채광

자연광을 이용한 실내 환경 설계

삼면 채광

가장 이상적인 채광 형식으로, 빛이 삼면으로 들어와 광색이 자연스러워서 가장
만족스러운 효과를 낼 수 있다.

측창 채광

양면 채광

넓은 유리 천장으로 대낮에 기본 조도를 충족할 수 있다. 천장 프레임에 달린 펜던트
라이트는 저녁부터 사용한다.

건축물의 자연광은 전기 광원 사용을 줄여 에너지 소모와 환경오염을 줄이는 데 도움을 준다. 자연광을 제대로 이용하려면 과도한 명암 대비, 눈부심, 불필요한 열, 과도한 광량이 발생하지 않게 주의하면서 광선이 필요한 곳에 들어오게 해야 한다. 자연광은 직접적으로 내리쬐는 빛으로 투시, 반사, 굴절, 흡수, 확산 등의 성질이 있다. 자연광을 실내로 들이려면 문, 창문, 천창, 광정부터 거쳐야 한다. 즉 자연조명 설계의 핵심은 다음과 같은 설계에 달려 있다.

1. 천창 채광 설계 형식
넓은 천장을 이용한 공용건물부터 작은 천장을 이용한 일반 가옥까지 다양하다. 일반적으로 유리를 활용하는데 격자나 그물망 모양 프레임의 유리 천장도 있다. 주로 대형 쇼핑몰, 호텔, 놀이공원, 수영장 등 공공 활동 공간에 설계한다.

2. 측광 채광 설계 형식
창호, 문, 복도, 장식용 입구 등 다양한 형식을 활용하며 설계하기에 따라 한쪽 면 또는 여러 방향으로 빛을 들일 수 있다. 실내 활동에 문제가 없도록 광선이 충분히 들어와야 한다. 일반 건물에서는 편측 채광 또는 양측 채광을 많이 사용한다.

3. 천창과 측광 채광을 모두 고려한 설계 형식
일부 대형 호텔과 놀이공원은 실내에 대형 정원을 꾸며 놓고 건물 내부 복도와 통하도록 설계한다. 이런 경우에는 내측에는 유리 천장으로, 외측에는 측면 창호로 채광한다.

천창 채광을 설계하는 방식

천창을 통한 채광

천장 측면의 고측창으로 채광

굴절판을 이용한 채광

위쪽 빛을 차폐한 채광

톱날창을 이용해 천장 측광으로 채광

정측창 또는 모니터 창을 통해 천창 채광

차양 설치

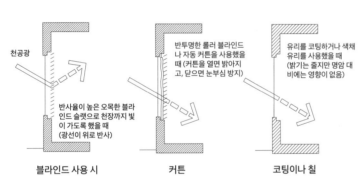

자연광을 들인다면 광선이 건물 내부 깊숙이 들어오게 설계해야 한다.

블라인드 사용 시 / 커튼 / 코팅이나 칠

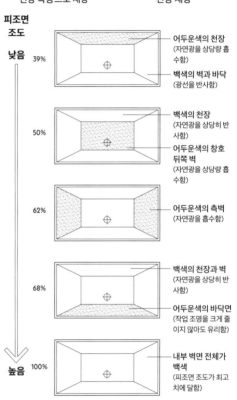

위 예시는 평평하고 매끄러운 검은색 표면과 무광택 백색 표면을 각각 조합하고 편측 채광했을 때의 벽면과 비교한 결과다. 피조면 조도 변화는 광원에 있어서 공간 표면의 상대적 중요성을 잘 보여 준다. 백분율 수치는 백색 표면일 때의 조도와 비교한 결과다.

자연광이 유리 천창을 통해 실내로 들어올 때

자연광이 벽 너머의 창을 통해 실내로 들어올 때

자연광이 유리창을 통해 실내로 들어올 때

자연광이 유리벽을 통해 실내로 들어올 때

실외 유리창 (입사광과 열) / 발코니 형태의 창 (입사광과 열이 비교적 적음)

조명 장치의 유형

유형	광선의 분포
직접 조명	빛을 아래쪽으로 직접 조명하는 방식으로 빛의 90%가 아래로 향한다. 대다수 매립형 조명 장치가 이 같은 방식이다.
간접 조명	빛을 위로 간접 조명하는 방식으로 빛의 90%가 위로 향한다. 이렇게 위로 올라간 빛은 천장에서 반사되어 아래로 내려온다. 펜던트 라이트, 벽등, 이동식 조명이 여기에 속한다.
전반 확산 조명	빛이 사방으로 균등하게 향한다. 노출 램프, 볼 램프, 가지형 샹들리에, 전기 스탠드 및 플로어 스탠드가 있다.
직접·간접 혼합 방식	빛을 위아래로만 비추는 방식이다. 직간접 조명은 빛의 40~60%가 위로, 60~40%가 아래로 향한다. 반간접 조명은 빛의 60~90%가 위로, 40~10%가 아래로 향한다. 반직접 조명이면 빛의 10~40%가 위로, 90~60%가 아래로 향한다. 일부 펜던트 라이트, 스탠드 조명, 플로어 스탠드의 조명 방식이 여기에 속한다. 이 같은 조명 장치들은 주로 굴절식과 반사식 광선이 나온다.
조절 가능 방식	일반적으로 방향 조정이 가능한 직접 조명 장치. 방향을 조정해 광선이 여러 방향으로 발산되도록 한다. 트랙 라이트, 플러드라이트, 소프트 라이트 박스 조명 같은 것들이 있다.
불균등한 방식	간접 조명 장치로는 빛이 불균등하게 위로 향하도록 하여 멀리 떨어진 벽면에 빛을 집중적으로 비춘다. 직접 조명 장치로 빛이 벽을 향하게 하면 벽면을 환히 비출 수 있다.

조명 장치 선택 요령

조명 장치는 배광 방식에 따라 종류가 나뉜다. 일반적으로 직접 조명 장치가 원하는 위치에 빛을 직접 보낼 수 있어서 효과가 좋다. 하지만 천장과 조명 장치 위쪽의 벽면이 어두워질 수 있고 그러면 명암 대비가 강해져서 불편감을 초래할 수 있다.

광속의 상하 배분 비율에 따른 분류

유형		직접 조명	반직접 조명	전반 확산 조명	반간접 조명	간접 조명
광속 배분 비율과 특성	상향 광속	0~10%	10~40%	40~60%	60~90%	90~100%
	하향 광속	100~90%	90~60%	60~40%	40~10%	10~0%
특징		광선이 작업면 위로 집중되어 조도를 충분히 확보할 수는 있지만 눈부심이 일 수 있다.	광선이 작업면 위로 집중되고 공간 내 조도도 적당하며 눈부심이 비교적 덜 하다.	공간 안에서 각 방향으로 빛이 같은 강도로 투사되며 눈부심이 없다.	반사광이 늘어나 광선이 비교적 균일하고 부드럽다.	빛이 잘 확산되며 광선이 부드럽고 균일해 눈부심은 없지만 조명 효율이 떨어진다.
배광 곡선도						

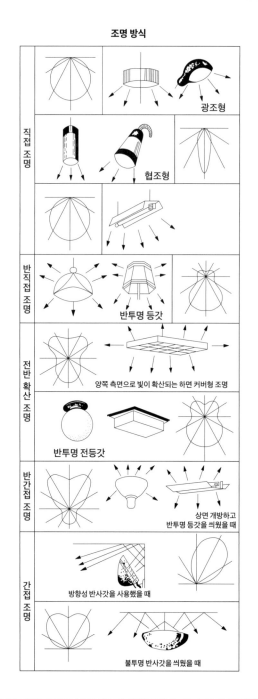

조명 방식

직접 조명 — 광조형, 협조형

반직접 조명 — 반투명 등갓

전반 확산 조명 — 양쪽 측면으로 빛이 확산되는 하면 커버형 조명, 반투명 전등갓

반간접 조명 — 상면 개방하고 반투명 등갓을 씌웠을 때

간접 조명 — 방향성 반사갓을 사용했을 때, 불투명 반사갓을 씌웠을 때

빛 배분 계획

광택 있는 경면 표면 거울 반사 ($\angle i = \angle r$)

광택 있는 백색 표면 난반사와 거울 반사

거친 경면의 확산 반사

백색의 거친 유리 표면 난반사와 확산 반사

광택 없는 표면의 난반사

물결무늬의 거울 반사와 확산 반사

연속적이고 매끄러운 표면은 보통 조명이 균일하다. 그러나 왼쪽 아래 그림의 벽면 위쪽 종 모양에서 알 수 있듯 평면을 고루 비추고 있지 않다. 오른쪽 그림의 벽면에는 확실한 종 모양이 중복해서 나타난다. 이처럼 독특한 스포트라이트는 돌출된 입구뿐 아니라 회화, 조각, 식물을 강조할 때 사용할 수 있다.

종 모양이 일정하지 않아 벽면과 잘 어우러지지 못한다.

종 모양의 밝은 빛 위로 어두운 그림자
(천장이 낮아 보일 수 있음)

벽면과 조화를 이루는 종 모양의 빛
(모듈 벽면의 형식, 재질, 형상이 제대로 강조됨)

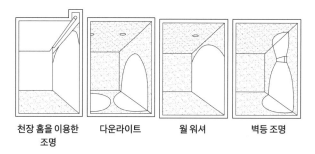

천장 홈을 이용한 조명 | 다운라이트 | 월 워셔 | 벽등 조명

복도 벽면 조명은 대개 바닥을 비추지만 예술품이나 복도로 들어서는 입구처럼 시선이 쏠려야 할 곳에 조명을 밝히면 흐름을 유인하는 데 도움이 된다.

월 워싱과 월 그레이징

벽면을 고르게 비추려면 광원을 벽에서 멀리 떨어뜨려야 한다. 월 워싱 기법을 쓰면 벽면의 재질이 모호해지고, 조명을 벽면 가까이에 설치하는 월 그레이징 기법을 쓰면 벽면의 재질이 두드러진다.

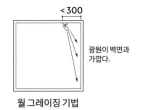

<300
광원이 벽면과 가깝다.
월 그레이징 기법

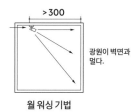

>300
광원이 벽면과 멀다.
월 워싱 기법

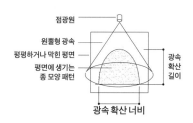

점광원
원뿔형 광속
평평하거나 막힌 평면
평면에 생기는 종 모양 패턴
광속 확산 길이
광속 확산 너비

월 워싱

균일한 조명은 곧 광선이 벽면을 매끄럽고 고르게 비춘다는 뜻이므로 전체 조명을 켜면 벽면이 한눈에 들어온다. 조명 기구가 벽에서 멀어질수록 벽면이 더욱 평탄해 보이므로 이러한 효과를 원한다면 조명 기구를 벽면에서 300mm 이상 떨어뜨려야 한다. 또한 광원을 선택할 때 공간의 크기, 필요한 밝기, 부각하려는 재질이 있는지 확인해야 한다. 점광원을 쓰면 종 모양이나 줄무늬 빛 얼룩이 생길 수 있다. 특히 조명 기구를 벽면에 가까이 달 때 선형의 광원을 쓰면 표면을 더 균일하게 비출 수 있다. 다만 선형의 광원은 벽면에서 멀어지면 밝기가 약해진다.

종 모양의 빛

점광원은 광선을 수평면 아래로 유도하거나 수직 벽을 비출 때 사용할 수 있다. 점광원에는 매립형 조명 기구(관형이나 홈형에 활용)와 천장·트랙 방식의 조명 기구가 포함된다. 점광원은 월 워싱, 월 그레이징, 스포트라이트 조명으로 사용할 수 있으며, 한쪽 벽면에 투사해 종 모양 패턴도 만들 수 있다. 또한 하부 조명으로 벽면을 비출 때 비대칭 리플렉터를 활용하면 월 워싱 효과도 낼 수 있다.

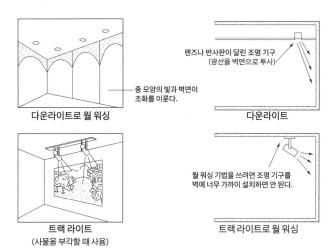

종 모양의 빛과 벽면이 조화를 이룬다.
다운라이트로 월 워싱

렌즈나 반사판이 달린 조명 기구
(광선을 벽면으로 투사)
다운라이트

트랙 라이트
(사물을 부각할 때 사용)

월 워싱 기법을 쓰려면 조명 기구를 벽에 너무 가까이 설치하면 안 된다.
트랙 라이트로 월 워싱

1. 피조면은 공간에서 방향성을 부여받는다.

2. 벽에 각기 다른 물체가 있어도 함께 주목받는다.

3. 부드러운 간접광이 대량 반사되어 공간을 밝힌다.

4. 벽면의 질감과 무늬를 강조 또는 약화할 수 있다.

종 모양의 빛

원뿔형 광속이 벽면과 만나면 절단되면서 종 모양의 스포트라이트가 생긴다.

입사광

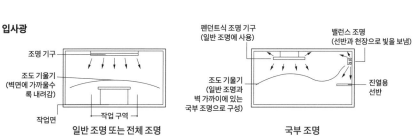

조명 기구
조도 기울기 (벽면에 가까울수록 내려감)
작업면
작업 구역
일반 조명 또는 전체 조명

펜던트식 조명 기구 (일반 조명에 사용)
밸런스 조명 (선반과 천장으로 빛을 보냄)
조도 기울기 (일반 조명과 벽 가까이에 있는 국부 조명으로 구성)
진열용 선반
국부 조명

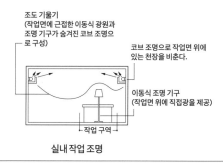

조도 기울기 (작업면에 근접한 이동식 광원과 조명 기구가 숨겨진 코브 조명으로 구성)
코브 조명으로 작업면 위에 있는 천장을 비춘다.
이동식 조명 기구 (작업면 위에 직접광을 제공)
작업 구역
실내 작업 조명

작은 방

조명으로 수직 표면을 강조하면 크기가 작은 방도 넓어 보일 수 있다. 이런 경우에는 벽이 천장보다 더 중요한 역할을 한다.

큰 방

큰 방은 보통 수평면 대비 수직면이 넓은 공간을 이른다. 따라서 큰 방 조명에서 수평면이 주도적인 역할을 하며, 이는 곧 천장과 피조면이 중요하다는 의미다.

밸런스 조명의 요점

1. 커튼 박스는 광원을 완전히 가릴 수 있는 크기여야 한다.
2. 천장 휘도를 고려해 커튼 박스는 천장에서 300mm 아래로 달아야 한다.
3. 커튼 박스 길이를 벽면의 너비까지 연장한다.
4. 조명이 최대 조명으로 균일하게 비치도록 형광등의 끝부분을 바짝 붙인다.
5. 빛이 얼룩덜룩 비치지 않도록 형광등은 벽 끝에서 최소 300mm 떨어뜨린다.

코니스 조명과 코브 조명

코니스 조명은 벽면을 밝히는 방식으로 천장보다 밝으면 명암 대비가 과해지니 주의해야 한다. 벽면과 다른 표면이 옅은 색이면 램프 뒤쪽 음영이 줄어들지만 벽면이 광택 있는 재질이면 빛 반사로 눈부실 수 있다. 따라서 벽의 홈 또는 램프를 가린 판 아래쪽 300mm 지점부터 조명 기구가 있는 위쪽까지 광택 없는 재질로 마감해야 한다.

코브 조명은 천장 가까이에 달린 움푹 들어간 형태의 판을 이르며, 건축과 조명이 결합한 건축화 방식이다. 코브는 천장을 벽과 띄워 놓은 듯한 재미있는 효과를 준다.

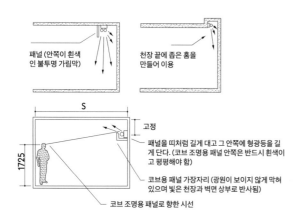

패널 (안쪽이 흰색인 불투명 가림막)

천장 끝에 좁은 홈을 만들어 이용

고정

패널을 띠처럼 길게 대고 그 안쪽에 형광등을 길게 단다. (코브 조명용 패널 안쪽은 반드시 흰색이고 평평해야 함)

코브용 패널 가장자리 (광원이 보이지 않게 막혀 있으며 빛은 천장과 벽면 상부로 반사됨)

코브 조명용 패널로 향한 시선

천장 조명 설계 포인트

천장을 직접 또는 간접 광원으로 활용할 수 있다. 간접 광원으로 활용하려면 백색 계열의 도료나 흡음판과 같이 빛 반사 처리가 되어 있어야 한다. 또한 천장까지 높은 비율로 투사된 빛이 광원이 되어 조명 역할을 해야 한다. 즉 아래로 빛이 반사되어 공중에서 조명이 되도록 난반사가 이루어져야 한다.

빛을 받은 천장은 표면이 빛나기 때문에 공간을 강조한다. 하지만 빛이 고르지 않으면 이 같은 효과는 떨어진다. 빛을 받은 천장은 수평 표면에 매우 균일한 조명을 제공하며 눈부심을 효과적으로 줄인다. 하지만 천장이 빛을 받고 있더라도 직접 조명 효율은 낮을 수 있으며, 천장에 결함이 있으면 오히려 더 움푹 들어간 것처럼 보이기도 한다.

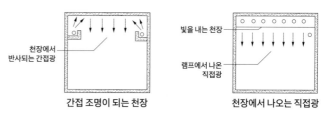

천장에서 반사되는 간접광

빛을 내는 천장

램프에서 나온 직접광

간접 조명이 되는 천장 천장에서 나오는 직접광

천장을 직접 광원으로 활용할 수도 있다. 천장에 조명 기구나 루버를 달거나, 난반사 확산판을 달면 천장은 거대하면서도 단일한 조명 기구가 된다. 이처럼 램프가 연속으로 달려 조명이 된 천장을 광천장이라고 부른다. 광천장은 전체 공간에서 가장 빛나는 곳으로 수평면에 균일한 조명을 제공할 수 있다.

벽등 조명 설계 포인트

벽등은 그 자체로 시선을 끌기 때문에 주로 장식용으로 쓴다. 눈부심 문제는 저휘도 램프를 사용하거나 광원을 보이지 않게 가리거나 아니면 두 방법을 모두 사용해 해결할 수 있다.

또한 벽등은 빛이 산란되거나 방향을 띨 수 있다. 그래서 벽면 조명뿐만 아니라 천장 및 바닥을 비추는 용도로 쓸 수 있으며, 입구 통로나 진열품 근처에 달아 그곳을 매우 부각할 수도 있다. 이 때문에 벽등은 주로 복도 조명, 계단 조명, 거울 조명 및 일반적인 간접 조명으로 많이 쓰인다.

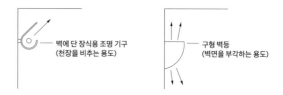

벽에 단 장식용 조명 기구 (천장을 비추는 용도)

구형 벽등 (벽면을 부각하는 용도)

코브 조명 설계 포인트

코브 조명은 광선을 천장으로 유도하여 공간에 전체적으로 난반사 조명을 공급하는 방식이다. 빛을 받은 천장이 멀리 떨어져 있는 것처럼 보이기 때문에 거대한 공간에 들어와 있는 듯한 느낌 내지는 거대한 공간을 대하고 있는 느낌을 줄 수 있다. 이외에도 천장에 반사되어 나온 광선이 실내 직광으로 인한 빛 얼룩을 흐리게 한다.

1. 광원과 천장 사이의 거리를 늘리면 천장에 광선이 더 균일하게 분포된다.

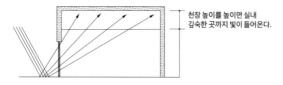

천장 높이를 높이면 실내 깊숙한 곳까지 빛이 들어온다.

2. 낮게 설치한 창호 및 바닥의 반사광을 이용할 수 있다. 다만 시선 수평면에서 눈부심이 일지 않게 주의해야 한다.

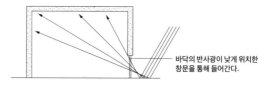

바닥의 반사광이 낮게 위치한 창문을 통해 들어간다.

3. 반사율이 높은 각종 표면(천장, 벽면, 바닥의 광반사 표면)을 사용한다. 천장 흡음재의 광반사 비율은 ASTM 표준 C523의 실험실 측정 방법에 따라 정해진다.

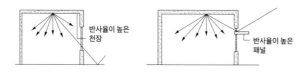

반사율이 높은 천장

반사율이 높은 패널

4. 창문 위쪽 벽에서 시작해 위로 경사진 반듯한 천장을 설계하면 최소 표면적(최대 유효 반사율)과 최고의 광분포를 얻을 수 있다.

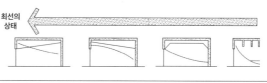

최선의 상태

조도 기울기가 높다. (주광률 분포를 나타냄)

주방 조명 설계 방법

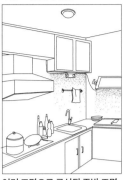

여러 조명으로 구성된 주방 조명

스포트라이트를 설치하면 식탁이 더 넓고 산뜻해 보인다.

화장실·욕실 조명 설계 방법

샤워실 조명

화장실을 자그마한 사색 공간으로 만들 수 있다.

식탁 위 조명 설계 방법

펜던트 라이트를 살짝 높게 달면 불빛 때문에 눈부실 수 있다.

식탁이 조금 넓다 싶으면 펜던트 라이트를 2-3개 추가해 식탁 넓이와 조명의 균형을 맞춘다.

식탁과 펜던트 라이트의 균형이 맞지 않을 때

광원이 펜던트 라이트 하단과 너무 가까우면 눈부실 수 있다.

광원을 펜던트 라이트 하단에서 조금 더 멀리 떨어뜨려야 한다.

펜던트 라이트의 최대 지름은 작업대 너비의 1/3이다.

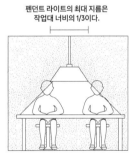

반투명 등갓을 쓰면 작업면을 적절히 밝히면서도 공간 전체의 휘도가 올라간다.

펜던트 라이트 높이는 0.7~1m

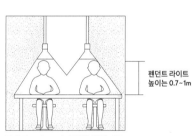

금속갓으로 드라마틱한 분위기를 연출할 수 있다.

거실 조명 설계 방법

도난 방지 기능이 있는 조명

계단 조명 설계 방법

계단참 구석에 조명을 설치한 예

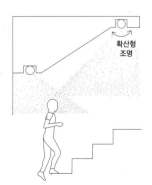

확산형 조명

음영이 부드럽게 지고 계단을 오르내릴 때 덜 불편해야 하므로 눈부심을 적게 유발할 조명 기구를 써야 한다.

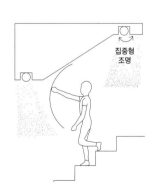

집중형 조명

빛이 좁게 아래로 떨어지는 다운라이트의 종류와 설치 위치에 따라 계단에 지는 음영이 달라진다.

조명 기구 배치 유형으로 본 조명 방식

방식	특징	예시
전체 조명 (일반 조명)	해당하는 범위를 균일하게 비추는 조명 방식으로 작업 대상과 위치가 바뀌더라도 조명 조건은 바뀌지 않는다. 정교한 시각 작업 시 실내 전체에 필요한 조명이다.	
국부와 전체를 합친 조명 (작업 환경 조명)	전체 조명과 국부 조명을 결합한 방식으로 작업 효율을 높인다. 대개 작업 위치를 바꾸지 않을 때 쓴다. 작업면의 조도가 공간 전체 조명의 조도보다 높다.	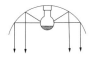
국부 조명	작업 범위가 좁고 제한적일 때 작업면과 그 주위만 비추는 방식이다. 작업면의 조도만 높여야 할 때 자주 사용한다.	

다운라이트 리플렉터의 형태와 반사광

확산 반사
금속 표면에 백색 도료를 입혀 광선이 확산 반사하도록 했다. 리플렉터마다 곡면이 달라 전체적인 확산과 배광 방향은 조금씩 다르다.

거울 반사 (타원형)
초점이 2개인 타원형 리플렉터를 사용하며 하나의 초점에 점광원을 설치하고 다른 초점에 광선을 집중해 확산시킨다. 입구 지름이 비교적 작은 다운라이트에 쓴다.

거울 반사 (포물선형)
초점이 맺히는 곳에 점광원의 반사광을 설치해 평행하게 조사한다. 탐조등의 리플렉터가 여기에 속한다.

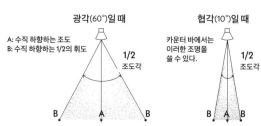

A: 수직 하향하는 조도
B: 수직 하향하는 1/2의 휘도

광각(60°)일 때

협각(10°)일 때
카운터 바에서는 이러한 조명을 쓸 수 있다.

조도각의 크기에 따라 빛의 확산이 다르다.

1/2 조도각의 개념

벽등의 종류 및 설치 높이

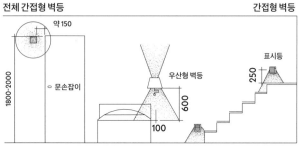

다운라이트의 배광과 조명 효과

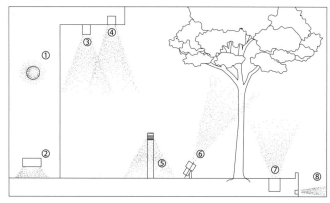

(a) 박쥐형 배광 (b) 서양배 모양의 배광 (c) 원형 배광

건축화 조명 방식 예시

코브 조명
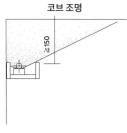

코니스 조명
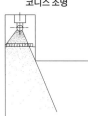

밸런스 조명
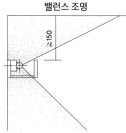

광천장 조명

S≤1.5D

건축화 조명 방식은 다양하며 대표적으로 코브 조명, 코니스 조명, 밸런스 조명, 광천장 조명이 있다.

실외 조명을 위한 조명 기구의 IP 추천 등급

① 벽등	IP44·55·65	⑤ 잔디등	IP44·54·55·65
② 하부 조명	IP54·55·56·57·67	⑥ 스포트라이트	IP54·55·56·65
③ 원통형 실링라이트	IP65	⑦ 지중등	IP67
④ 다운라이트	IP65	⑧ 수중등	IPX8

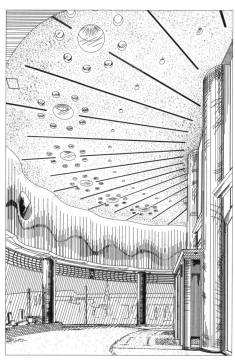

무대 조명 효과 1
무대 조명은 무대에 계절, 시간, 장소, 지형, 인물과 환경의 분위기를 표현하고 극을 부각하며 각종 효과를 만들어 낸다.

입구에 들어서는 순간 남태평양의 섬나라에 온 듯한 느낌이 들게 설계했으며 천장에 점을 찍어 놓은 듯 배치한 조명은 하늘에 박힌 별처럼 보인다.

무대 조명 효과 2
무대 조명은 무엇보다 기능성, 장식성, 안전성을 지녀야 하고 다채로운 분위기를 표현해 내야 한다. 또한 상황에 따라 경관 및 건축물 특성에 맞게 조명 방식이 달라져야 한다.

조명 제어
램프에서 나오는 불빛의 강약 조절을 의미한다. 우선 대비가 강해야 하는 부분에서 직광이나 악센트 조명을 쓰면 스포트라이트 효과를 낼 수 있다. 이렇게 조명을 제어하면 분위기가 강렬하게 전환되어 시각을 자극하고 특정 장면에서 관객의 관심을 끌어올릴 수 있다. 반면 중요하지 않은 장면에서는 산란광 조명을 쓰면 된다. 휘도 대비를 낮추어 분위기를 흐릿하고 부드럽게 만들기 때문이다.

조명은 공간에 맞추어 설치해야 한다. 실내 공간에서는 천장 높이를 최대한 활용해 공간을 확장하고 조명은 건축물 특성에 맞게 적용한다.

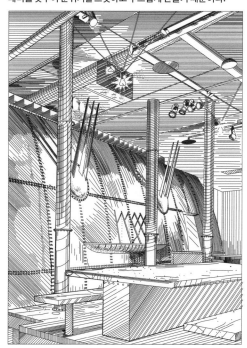

조명 방식의 구조

조명에는 다양한 형식이 있으며 그에 따른 특징도 다양하다. 대표적인 예가 천장을 이용한 조명 방식으로 다음과 같다.

1. 장식 목적으로 각종 조명 기구를 조합할 수 있으며 경제적이고 실용적이다.

2. 간접 조명 등박스를 조합하면 실내 고도를 높일 수 있다.

3. 펜던트식 간접 조명 등박스를 활용해 천장을 밝히면 천장을 광원으로 만들 수 있다.

4. 비교적 많은 광원을 천장에 매립해 균일하게 배열하면 광원이 넓은 면에 퍼진다.

5. 반투명 또는 광확산 소재로 된 반간접 조명 등박스를 활용하면 등박스와 천장 사이의 거리를 줄일 수 있다.

6. 매립형 직광 조명 기구는 눈부심 보호각이 크고 피조면의 조도를 더 높일 수 있다.

7. 격자 가림판이 간접 조명 등박스보다 효율이 높아 가림판 부근 벽면의 조도를 높일 수 있다.

8. 커튼 박스 안에 직광 조명을 달아 자연광 같은 효과를 낼 수 있다.

9. 부분적으로 조명을 매립해 포인트 조명으로 쓰면 필요한 부분만 조도를 높일 수 있다.

10. 벽면의 반사를 응용해 경사면을 광원으로 쓰면 발광률을 더 높일 수 있다.

11. 천장 전체가 조명일 때 천장면을 전체적 또는 부분적으로 나누어 쓸 수 있다.

12. 극장에서 등박스의 입구를 관객의 시선 방향과 일치시키면 눈부심을 막을 수 있다.

13. 똑같은 조명 기구로 별빛 천장을 만들면 조도가 균일하고 설치하기도 편하다.

14. 빔 사이 공간에 조명 기구를 매립해 조도를 균일하게 했다.

15. 반사성이 있는 반원형 천장과 띠형 광원을 결합하면 일정 범위에서 국부 조명 효과를 얻을 수 있다.

16. 노출 천장의 빛을 받은 빔이 천장의 휘도를 높이고 실내 조도도 균일하게 만든다.

17. 천장의 굴곡면에 층을 내 몰딩하고 펜던트 라이트로 광속을 분배해 반사시키면 장식 효과를 낼 수 있다.

18. 천장에 격자 형태의 발광재를 매립하면 균일한 조도를 얻을 수 있다.

19. 천장 홈으로 빔 사이에 위치한 조명을 반사시키면 실내 광선이 부드럽고 균일해진다.

20. 부분 또는 전체에 격자 형태의 발광재를 달면 비교적 균일한 조도를 얻을 수 있다.

천장 방식

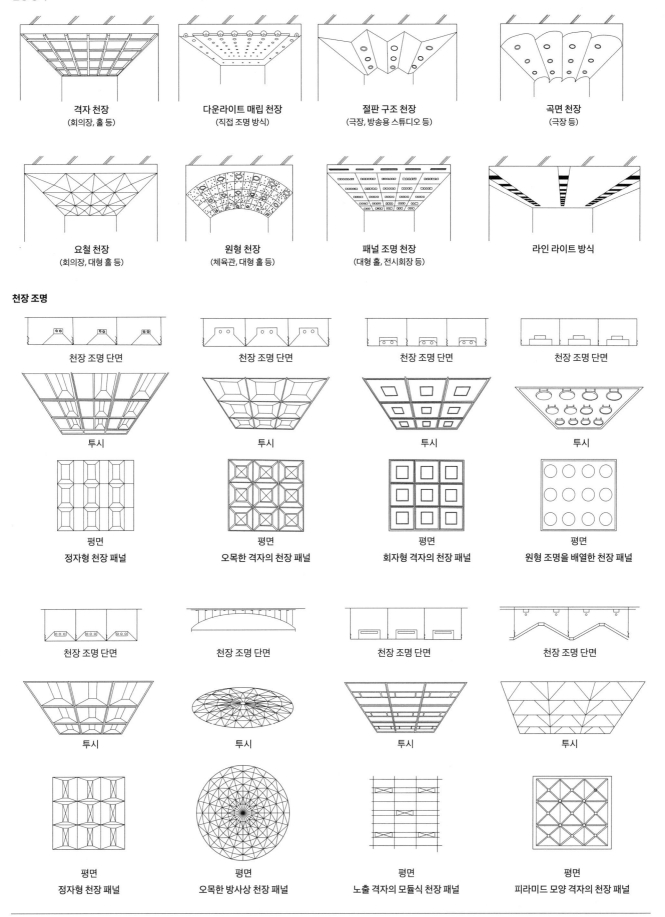

격자 천장
(회의장, 홀 등)

다운라이트 매립 천장
(직접 조명 방식)

절판 구조 천장
(극장, 방송용 스튜디오 등)

곡면 천장
(극장 등)

요철 천장
(회의장, 대형 홀 등)

원형 천장
(체육관, 대형 홀 등)

패널 조명 천장
(대형 홀, 전시회장 등)

라인 라이트 방식

천장 조명

천장 조명 단면

천장 조명 단면

천장 조명 단면

천장 조명 단면

투시

투시

투시

투시

평면
정자형 천장 패널

평면
오목한 격자의 천장 패널

평면
회자형 격자의 천장 패널

평면
원형 조명을 배열한 천장 패널

천장 조명 단면

천장 조명 단면

천장 조명 단면

천장 조명 단면

투시

투시

투시

투시

평면
정자형 천장 패널

평면
오목한 방사상 천장 패널

평면
노출 격자의 모듈식 천장 패널

평면
피라미드 모양 격자의 천장 패널

간혹 '주변 조명'이라고도 하는 간접 조명은 분위기 조성 및 시각적 편안함과 연관된 조명 방식이다. 즉 간접 조명은 지면, 벽면, 지붕의 휘도를 적극적으로 고려해야 한다.

간접 조명은 특정 지점을 더 밝히는 게 아니라 공간 전체에 광선을 제공해 사람들이 공간 안에서 시각적 식별 능력을 무리 없이 발휘하는 데 목적을 둔다. 또한 지면, 벽면, 천장에 과감하게 반사광 또는 투과광을 적용해 공간 분위기를 조성하는 동시에 필요한 광량을 제공해 준다. 천장을 밝혀 공간을 밝게 만들면서 지면 조도도 확보한다. 제대로 설치하면 편안함을 줄 수 있어서 고급 레스토랑과 호텔뿐 아니라 일반 가정과 사무실에서도 간접 조명을 사용한다.

이런 이유로 실내 간접 조명을 설계할 때 단순히 빛을 필요한 만큼 제공하는 것만 고려하지 않고 사용자가 편안한 시간을 보낼 수 있는지도 따져 봐야 한다.

벽면을 밝힐 때

그림에서 볼 수 있듯 벽면과 바닥면이 만나 교각을 이루는 곳에 차광선을 설정하는 게 가장 좋다.

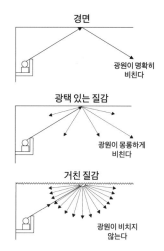

그림에서 볼 수 있듯 거친 질감을 제외한 반사면에서는 광원이 비쳐 노출될 수 있다. 설령 반사광선이 셋으로 나뉘는 반사면일지라도 비치기 때문에 빛을 부드럽게 확산시키려면 피조면에 거친 질감을 써야 한다.

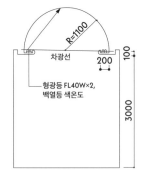

원호형 지붕의 간접 조명

멋진 원형 천장에 백색 도료를 바르면 아치형 공간은 우아하고 멋진 간접 조명이 된다. 광원은 3000K의 색온도 낮은 형광등을 사용했다. 이렇게 하면 간단하고 효과적인 간접 조명을 만들 수 있으며 천장을 연 듯한 개방감을 줄 수 있다.

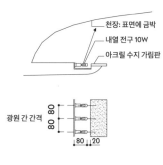

원호형 지붕의 간접 조명

96개의 백열등을 사용해 현관 위 원호형 천장에 간접 조명을 달았다. 천장 표면에 광원의 색온도와 어울리게 금박을 붙여 품위 있고 편안한 조명 공간을 조성했다. 아울러 등박스 가장자리에 아크릴 수지 가림판을 달아 등박스 위의 명암 대비를 부드럽게 하여 빛 얼룩을 없애고 광선이 균일해지도록 했다.

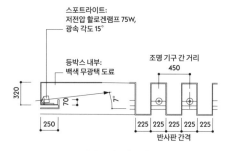

천장 모양을 활용한 조명

콘서트홀 천장에 있는 갈비뼈 모양 음향 반사판으로 만든 간접 조명이다. 75W로 광속이 좁은 스포트라이트를 음향 반사판 홈 양끝에 넣었다. 이어서 조명 방향을 조정해 음향 반사판 상부를 비추도록 하고 동시에 차광 구조로 처리해 매우 균일한 조명 공간을 만들었다.

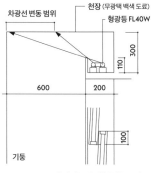

사각기둥을 활용한 조명

기둥 표면을 돋보이게 할 목적으로 아치형 천장으로 만든 간접 조명이다. 이 경우 기둥의 차광선 때문에 부자연스러운 빛 얼룩이 생길 수 있으므로 천장과 기둥의 교차점에서 광원의 빛이 나오도록 해야 한다. 그래야 천장에서 반사된 반사광이 기둥 표면에 자연스럽게 흩뿌려진다.

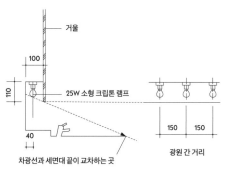

세면대의 간접 조명

화장실 거울 뒤에 만든 간접 조명이다. 벽에서 150mm 떨어진 지점에 거울을 다는데, 거울 뒷면에 25W 소형 크립톤 광원을 설치하면 간접 조명 효과를 얻을 수 있다.

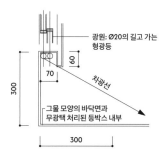

발 위치에서의 간접 조명

수직벽 바깥쪽 지면에서 300mm 위에 조명 기구를 설치해 만든 간접 조명이다. 광원으로 백열등 색인 Ø20mm의 가늘고 긴 형광등을 사용하면 시각적으로 연속성을 지닌 간접 조명을 조성할 수 있다.

조명은 건축과 실내 설계에서 없어서는 안 될 부분으로 건축물이 제 기능을 하도록 하고 실내 분위기를 조성하며 공간의 특성을 강화하는 데 매우 중요한 역할을 한다. 그러므로 실내조명에서 가장 먼저 고려해야 할 것은 천장, 벽면, 바닥면과 같은 구조와 광원 배치의 결합이다. 그러면 천장면과 천장틀 사이의 거대한 공간, 벽면과 바닥면을 이용해 조명용 파이

프와 설비를 숨기는 데 도움이 된다. 아울러 전체 인테리어에 조명이 유기적으로 녹아들도록 해 실내 공간에 통일성을 줄 수도 있다. 또한 건축화 조명으로 넓은 벽, 천장, 바닥면을 밝힐 수 있다. 가늘고 긴 형광등은 연속된 라인 조명을 만들 수 있어 매우 유용하다.

밸런스 조명
밸런스라고 부르는 커튼 위쪽 가리개 뒤에 형광등을 배치하는 방식이다. 이렇게 하면 광원 일부는 천장으로, 다른 일부는 커튼 또는 벽면으로 향한다.

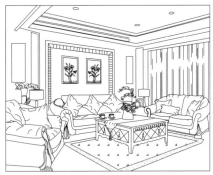

코니스 조명
벽과 천장 연결 부위에 코니스를 설치하고 그 뒷면에 형광등 등박스를 달아서 설치한다. 냉광 계열의 형광등을 사용하면 벽면의 변색을 막을 수 있다.

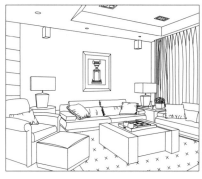

코브 조명
주로 천장 근처에 둥그런 몰딩인 코브를 달아 불빛이 위를 향하도록 하여 난반사 광선을 제공한다. 이 역시 간접 조명, 주변 조명 방식이다.

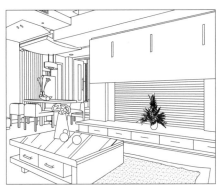

벽면 서스펜션 조명
벽면에 단 서스펜션을 활용한 방식으로 밸런스 조명보다 낮게 위치해야 하지만 창을 신경 쓸 필요는 없다.

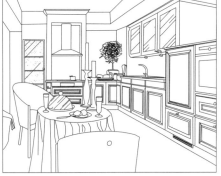

저면 조명
각종 건축 부재 하부 공간을 활용해 저면 조명으로 만들 수 있다. 수납장, 책장, 거울, 벽감, 선반 등에 주로 사용되는 조명 방식이다.

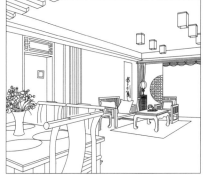

매립형 조명
움푹 들어간 곳에 광원을 숨기는 방식으로, 천장과 벽에 설치하는 다양한 삽입식 고정 장치를 통해 집중적으로 광선을 제공한다.

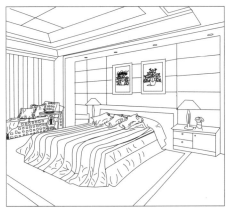

투광 조명
수직 벽면 위의 조명을 강화한 방식으로 질감과 음영을 부드럽게 만드는 장점이 있다. 투광 조명에는 여러 방식이 있다.

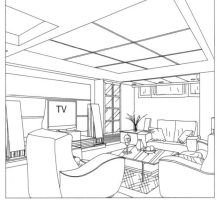

패널 조명
천장, 벽면 또는 지면의 개별 장식으로 사용할 수 있다. 반투명 패널 뒤에 광원을 숨겨 놓기 때문에 눈부심 없이 편안하다.

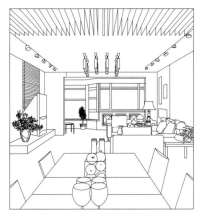

트랙 조명
움푹 들어간 홈이나 벽면에 장착하는 레일도 포함하며 램프 브래킷은 위쪽에 부착한다. 구간을 연결하거나 분할하는 등 다양한 형태로 설치할 수 있다.

사무실의 실내 공간은 사무 집중 구역, 단위 사무 구역, 회의 사무 구역, 종합 사무 구역, 공용 구역으로 나뉜다.

사무 집중 구역

조명 기구가 눈에 튀지 않으면서 조도가 균일하고 조명 강도와 눈부심이 적당해야 한다. 조명은 보통 수동으로 제어한다. 고급 사무 집중 구역에서는 간접 조명도 자주 사용한다. 눈부심에 대한 요구치가 높고 조명 제어 시스템을 통해 자연광을 함께 사용한다.

단위 사무 구역

조도가 균일해야 하며 스위치로 켜고 끄는 조명 방식만 천장에 맞추어 사용한다. 고급 단위 사무 구역에서는 직접 조명과 간접 조명을 모두 사용한다. 더 나아가 인공지능 조명 시스템을 통해 조도를 자동으로 조절하기도 한다.

회의 사무 구역

공간의 조도가 균일해야 하며 화이트보드에 악센트 조명을 주고 간단한 스위치 및 조명 조절 장치를 단다. 고급 회의 사무 구역에서는 악센트 조명으로 분위기를 조성하되 편안한 느낌이 들도록 신경 써야 한다. 아울러 활동 요구량에 따라 조도를 조절하고, 다양한 조명과 광원을 상황에 따라 사용해야 한다.

종합 사무 구역

균일하면서 쾌적한 조명 환경을 제공해야 한다. 눈부심이 적고 튀지 않는 조명 기구를 설치해야 하며 구역마다 각기 다른 조도의 조명이 필요하다. 고급 종합 사무 구역에서는 일반 조명과 작업 조명을 결합하여 다양한 광원을 사용해야 한다.

공용 구역

복도와 계단 같은 일반 공용 구역은 조도가 충분히 공급되어야 한다. 반면 로비나 중정 같은 고급 공용 구역은 다양한 조명 방식이 필요하기 때문에 여러 광원을 사용하며, 조명 제어 시스템도 함께 설치하는 편이다.

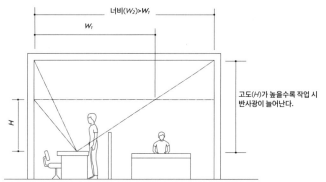

시각 작업 위치에서 천장과의 거리가 늘어날수록 시각 작업 시 천장이 더 많이 보인다.

전체 조명과 작업 조명에 사용되는 일반 조명

낮은 수준의 간접 조명과 작업용 보조 조명

사무실 조명

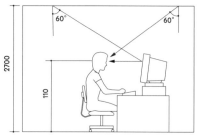

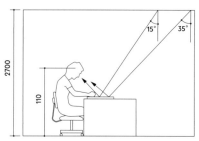

눈부심을 유발하는 원인과 종류

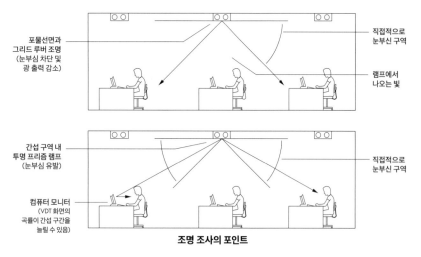

조명 조사의 포인트

사무실 인원의 시각 환경

사무실 조명 비교

천장이 중점이 되는 간접 조명

작업면과 바닥이 중점이 되는 직접 조명

직접 조명과 간접 조명이 균형을 이룬 양방향 조명

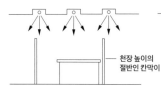

선호도 높은 조명 간격

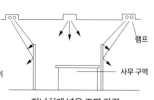

지나치게 넓은 조명 간격

교실 조명은 근시 예방과 학습 효율 향상에 있어 매우 중요하므로 학생들이 시각적 대상을 쉽게 볼 수 있게 해야 한다. 일반적으로 낮에는 창문으로 들어오는 햇빛이면 충분하다. 그래서 창호 부근의 조명을 따로 제어해 자연광이 충분할 때는 조명을 꺼 둔다. 조명을 켜야 한다면 눈부심이 일지 않도록 해야 한다. 지나치게 밝은 광원이 들어오면 눈의 피로, 시력 저하를 일으킬 수 있다.

교실 내 눈부심을 해결하는 구체적인 방법 중 하나는 램프와 칠판을 평행하게 설치하는 것이다. 칠판 조명은 눈부심 차단을 위해 다음을 만족해야 한다.

1. 칠판으로 반사된 빛이 학생의 시선 안으로 들어오면 안 된다.
2. 광원이 학생의 눈으로 직접 향해서는 안 된다.
3. 교사의 눈을 자극하면 안 된다.

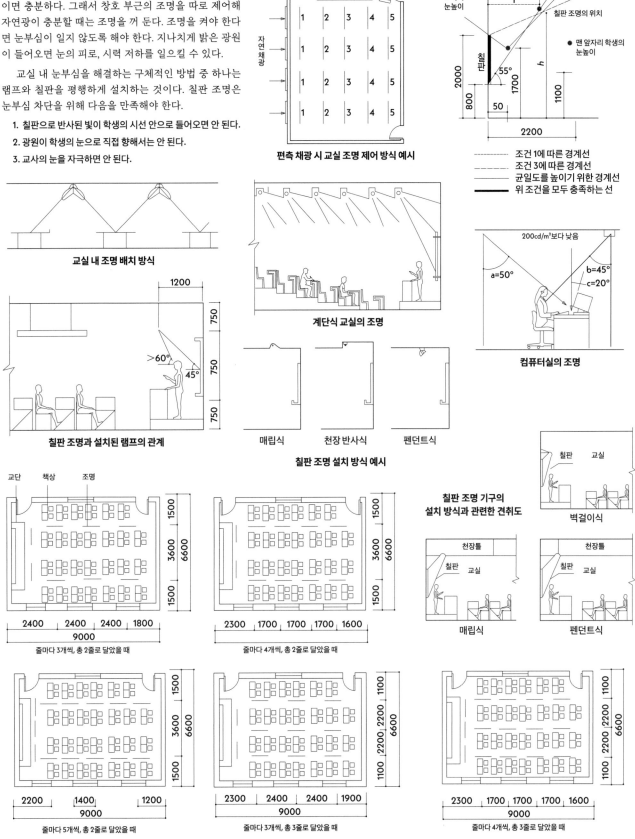

편측 채광 시 교실 조명 제어 방식 예시

---------- 조건 1에 따른 경계선
— — — — 조건 3에 따른 경계선
———— 균일도를 높이기 위한 경계선
▬▬▬ 위 조건을 모두 충족하는 선

교실 내 조명 배치 방식

칠판 조명과 설치된 램프의 관계

계단식 교실의 조명

매립식 　천장 반사식 　펜던트식
칠판 조명 설치 방식 예시

컴퓨터실의 조명

칠판 조명 기구의 설치 방식과 관련한 견취도

벽걸이식

매립식 　펜던트식

교단　책상　조명

줄마다 3개씩, 총 2줄로 달았을 때

줄마다 4개씩, 총 2줄로 달았을 때

줄마다 5개씩, 총 2줄로 달았을 때

줄마다 3개씩, 총 3줄로 달았을 때

줄마다 4개씩, 총 3줄로 달았을 때

교실 조명 배치 및 추천 방식

미술관과 박물관에서는 관람객이 전시품을 감상할 수 있게 전시품의 특징이 충실히 드러나는 조명을 사용한다. 또한 조명이 전시품에 손상을 입혀서는 안 된다.

공익성과 공공성을 지닌 미술관과 박물관 같은 장소는 비전문가인 관람객에도 친화적인 조명 시설을 갖춰야 한다.

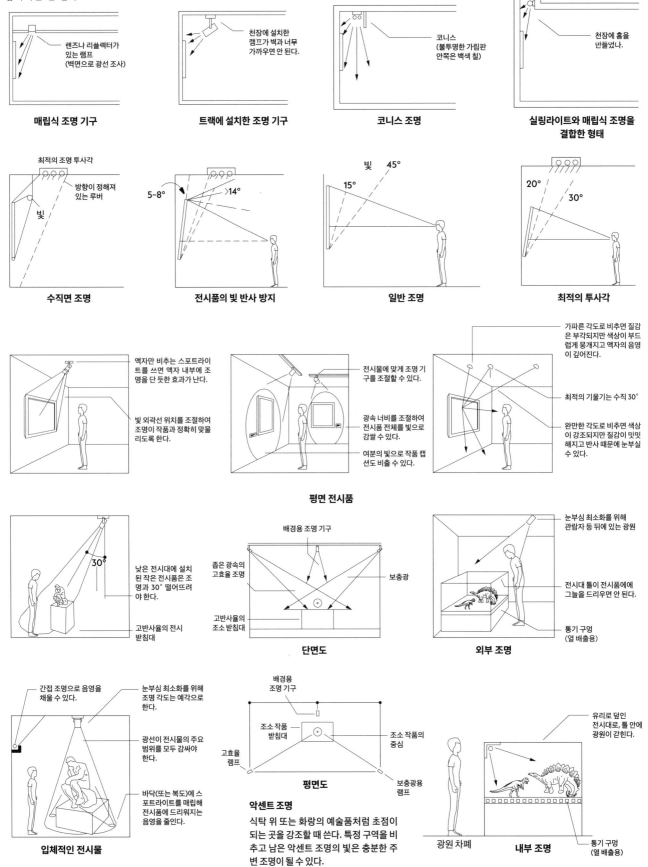

매립식 조명 기구

렌즈나 리플렉터가 있는 램프 (벽면으로 광선 조사)

트랙에 설치한 조명 기구

천장에 설치한 램프가 벽과 너무 가까우면 안 된다.

코니스 조명

코니스 (불투명한 가림판 안쪽은 백색 칠)

실링라이트와 매립식 조명을 결합한 형태

천장에 홈을 만들었다.

수직면 조명

최적의 조명 투사각
방향이 정해져 있는 루버
빛

전시품의 빛 반사 방지

5~8° 14°

일반 조명

빛 45°
15°

최적의 투사각

20° 30°

평면 전시품

액자만 비추는 스포트라이트를 쓰면 액자 내부에 조명을 단 듯한 효과가 난다.

빛 외곽선 위치를 조절하여 조명이 작품과 정확히 맞물리도록 한다.

전시물에 맞게 조명 기구를 조절할 수 있다.

광속 너비를 조절하여 전시품 전체를 빛으로 감쌀 수 있다.

여분의 빛으로 작품 캡션도 비출 수 있다.

가파른 각도로 비추면 질감은 부각되지만 색상이 부드럽게 뭉개지고 액자의 음영이 깊어진다.

최적의 기울기는 수직 30°

완만한 각도로 비추면 색상이 강조되지만 질감이 밋밋해지고 반사 때문에 눈부실 수 있다.

30°

낮은 전시대에 설치된 작은 전시품은 조명과 30° 떨어뜨려야 한다.

고반사율의 전시 받침대

단면도

배경용 조명 기구
좁은 광속의 고효율 조명
보충광
고반사율의 조소 받침대

외부 조명

눈부심 최소화를 위해 관람자 등 뒤에 있는 광원

전시대 틀이 전시품에 그늘을 드리우면 안 된다.

통기 구멍 (열 배출용)

입체적인 전시물

간접 조명으로 음영을 채울 수 있다.

눈부심 최소화를 위해 조명 각도는 예각으로 한다.

광선이 전시물의 주요 범위를 모두 감싸야 한다.

바닥(또는 복도)에 스포트라이트를 매립해 전시물에 드리워지는 음영을 줄인다.

평면도

배경용 조명 기구
조소 작품 받침대
고효율 램프
조소 작품의 중심
보충광용 램프

악센트 조명

식탁 위 또는 화랑의 예술품처럼 초점이 되는 곳을 강조할 때 쓴다. 특정 구역을 비추고 남은 악센트 조명의 빛은 충분한 주변 조명이 될 수 있다.

내부 조명

유리로 덮인 전시대로, 틀 안에 광원이 갇힌다.

광원 차폐

통기 구멍 (열 배출용)

상업 공간 조명 방식은 일반 조명, 구역별 일반 조명, 국부 조명, 혼합 조명 등으로 나뉜다.

1. 일반 조명은 적은 수의 램프를 사용해 매장에 전반적으로 조명을 제공한다. 상품 위치와 상관없이 원활한 공간 사용을 위해 각종 스위치 제어 시스템을 설치한다.

2. 커다란 공간을 여러 구역으로 나누면 내부 기능마다 조명 요건이 달라져야 한다. 상업 공간 전체에 적용하면서도 구역별로 구분하는 조명 방식이 구역별 일반 조명 방식이다.

3. 악센트 조명이라고도 하는 국부 조명은 상품 견본을 멋지게 보이도록 한다. 환경에 따라 조도를 적절히 조절하면 다양한 효과를 얻을 수 있으며 광선 방향만 바꿔도 매장 분위기가 달라진다. 이러한 면에서 국부 조명은 인상 깊은 시각 효과를 낼 수 있다. 일반 상점에서는 균일하고 밝은 조명만 써도 디스플레이를 잘 관리할 수 있다. 하지만 고급 상점에서는 비교적 강렬한 조명을 써야 고객의 관심을 끌 만큼 상품이 가치 있어 보인다.

4. 혼합 조명은 2가지 이상의 방식을 혼합하는 조명 방식이다. 실제 수요에 따라 조도, 조도 균일성, 색온도, 연색성 등의 조명 지표를 설계한다. 또한 드라마틱한 효과와 스타일 등도 함께 고려해야 기술적·예술적으로 훌륭한 효과를 낼 수 있다.

혼합 조명 방식 · 진열장 내 모서리 조명 방식 · 진열장에 쓰는 조명 방식 · 진열장 내 바닥 조명 방식

투광판 조명 · 역광 조명 · 형광등 조명 · 스포트라이트

투광판 조명 방식 · 진열장과 일반 조명 방식

국부 조명 · 피팅룸

빛이 의상 앞쪽을 조준하고 있다.

광원 차폐 · 저휘도 램프

상점 내 조명 조도 배분율
(괄호 내 숫자는 매장 주요 상품에 대한 조도 비율)

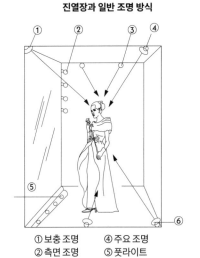

① 보충 조명 　④ 주요 조명
② 측면 조명 　⑤ 풋라이트
③ 후상방 조명 　⑥ 배경 조명

쇼윈도 조명의 구성

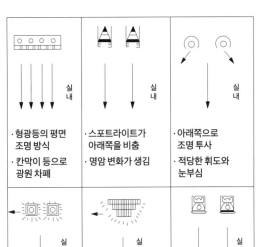

매장 내 조명과 관련한 기본 사항

- 형광등의 평면 조명 방식
- 칸막이 등으로 광원 차폐

- 스포트라이트가 아래쪽을 비춤
- 명암 변화가 생김

- 아래쪽으로 조명 투사
- 적당한 휘도와 눈부심

- 조명을 직접 다는 방법
- 조명 기구의 빛 반사와 상점 내 광선의 휘도가 균형을 이뤄야 함

- 장식 조명 방법
- 상점의 스타일과 격조와 어울려야 함

- 내부 천장에 형광등이나 고효율 메탈할라이드 램프를 장착하면 비교적 효과적임

진열대 조명에서의 눈부심 방지

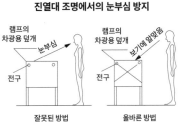

램프의 차광용 덮개 · 눈부심 · 전구 · 잘못된 방법 · 램프의 차광용 덮개 · 보기에 알맞음 · 전구 · 올바른 방법

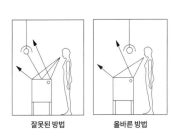

잘못된 방법 · 올바른 방법

낮게 단 조명에서 반사로 인한 눈부심 방지

아래를 향하는 조명

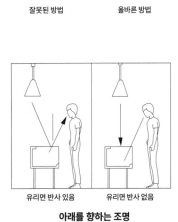

유리면 반사 있음 · 유리면 반사 없음

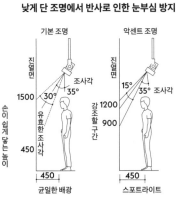

기본 조명 · 악센트 조명

진열면 · 조사각 · 35° · 30° · 1500 · 유효한 조사각 · 450 · 균일한 배광

진열면 · 15° · 35° 조사각 · 1200 · 강조할 구간 · 900 · 450 · 스포트라이트

손이 쉽게 닿는 높이

스포트라이트

댄스홀 인테리어와 조명 설계

1. 인테리어와 조명

조명을 설계할 때는 인테리어를 바꾸려는 공간의 모든 사물과 배경에 적당한 휘도를 제공할 수 있어야 한다. 그리고 댄스홀만의 독특한 질감을 살리고 전체 환경과 사물을 통일성 있게 반영해야 한다. 댄스홀 인테리어에서 가장 먼저 정해야 할 것은 전체적인 색조다. 색조와 조도는 기본적으로 어둡거나 짙은 계열이어야 한다. 그래야 조명 변화와 색채가 강조되고 조명으로 조성된 분위기가 충분히 드러난다. 이렇듯 댄스홀 인테리어에서는 색채가 가장 중요하며 그다음은 스타일이다. 스타일은 조명 배치와 종류에 따른 배광 및 전체적인 리듬감으로 완성되며 통일성뿐 아니라 나름의 운치와 격조도 있어야 한다.

2. 조명 기구 및 전기 설비

댄스홀 조명 설계에서 조명 램프와 제어 설비 선택은 중요한 부분 중 하나다. 그리고 홀의 규모와 조명 제어 회로에 따라 적당한 제어 방식과 조광 설비를 선택해야 한다.

3. 조명과 예술 표현

댄스홀 조명은 감정 표현, 분위기와 무드를 조성하는 역할을 해야 한다. 조명의 투사 방향, 각도, 범위, 강도, 유속 및 투사 간격에 변화를 주어야 시시각각 사람들의 감정 변화를 유도할 수 있다.

댄스홀 유형에 따른 인테리어와 조명 설계

1. 볼룸댄스홀

시설, 내부 장식, 조명은 우아하고 멋져야 한다. 따라서 정적인 조명을 주로 쓰고 동적인 조명을 보조로 사용한다. 지나치게 동적이지 않은 컬러 조명, 이를테면 스트링 라이트, 소형 스포트라이트, 네온사인 등을 주로 사용한다. 그리고 사운드 콘솔로 조명이 곡의 음량과 리듬에 따라 광속과 색채를 바꾸도록 제어한다. 그러면 조명이 왈츠, 폭스트롯, 탱고 등 다양한 곡과 조화를 이룬다.

2. 디스코텍

디스코 음악은 볼룸댄스와 확연히 다르며 활력이 넘치며 리듬이 강렬하고 흥겹다. 디스코텍에서는 일반적으로 음악·조명 콘솔이 홀과 마주 보고 있다. 따라서 이러한 곳에서는 동적 조명 위주에 정적 조명을 보조로 사용해야 한다. 스트로보 라이트, 회전등, 무빙 라이트, 빔 라이트, 레이저 스포트라이트 등 선택할 수 있는 방법이 다양하다.

3. 노래를 부를 수 있는 무도장

고정 무대가 있으며, 무대 위에 조명도 달고 프로젝션 TV 스크린도 설치할 수 있다. 조명으로는 컬러 램프, 플라스틱 튜브 램프, 네온사인 등을 많이 사용한다. 무대 가장자리는 스트링 라이트나 스트립라이트로 장식한다. 무대 전방과 배경 상공에 무대용 플러드라이트를 달아 소형 무대의 정면과 배경 조명으로 사용할 수 있다. 무대 조명은 독특한 조형성과 색채로 무대 환경을 돋보이게 하며 시각적으로도 즐거움을 준다. 무대 위에서는 주로 노래 공연이나 노래방처럼 선곡하여 노래를 즐긴다. 그러므로 여기에 대형 TV 스크린을 두면 조명, 음향, 스크린 이미지가 서로 어우러지며 시너지를 일으킨다.

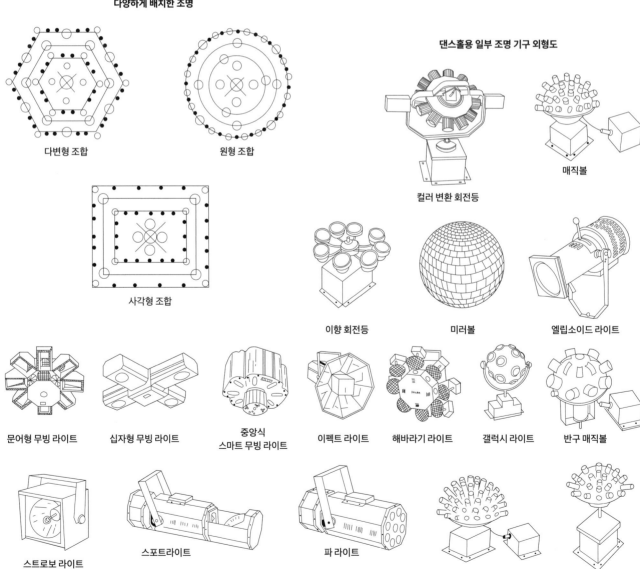

댄스홀 형태에 따라 다양하게 배치한 조명

다변형 조합

원형 조합

사각형 조합

댄스홀용 일부 조명 기구 외형도

컬러 변환 회전등

매직볼

이향 회전등

미러볼

엘립소이드 라이트

문어형 무빙 라이트

십자형 무빙 라이트

중앙식 스마트 무빙 라이트

이펙트 라이트

해바라기 라이트

갤럭시 라이트

반구 매직볼

스트로보 라이트

스포트라이트

파 라이트

별빛 디스코볼

도형 회전 핀볼

04

실내 공간 조명 설계

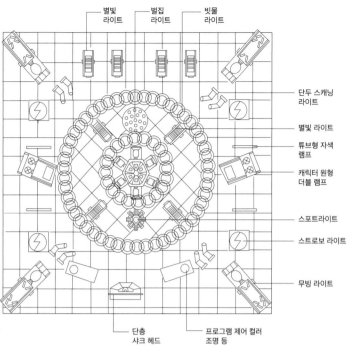

댄스홀 조명 평면도

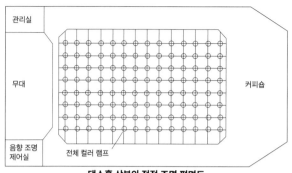

댄스홀 상부의 정적 조명 평면도

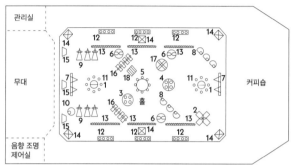

무대 바닥의 동적 조명 평면도

형광등을 열 지어 배열한 천장도

여러 조명을 조합한 매립식 천장도

댄스홀 동적 조명 램프 설비 표

번호	램프 이름	용량(W)	수량
1	스노볼 라이트	60	2
2	이중 모터 수직 회전등	8×30	1
3	갤럭시 컬러 디스코볼	300	1
4	360° 미러볼	16×30	1
5	레이저 튜브	8×40	1
6	소방등	2×30	3
7	십자형 스탠드등(180°)	10×30	2
8	360° 회전등	30	6
9	경면반사등	30	6
10	스포트라이트 회전등	1000	1
11	소형 원점 스포라이트	30	16
12	그릴 스포트라이트	150~300	6
13	튜브형 자색 램프	40	6
14	스트로보 라이트	50~200	6
15	가수 콘서트용 스포트라이트	1000~2000	3
16	120° 회전등	30	8
17	컬러 변환 회전등	250	1
18	태양등	2×300	1

댄스홀 규모별로 배치한 램프 종류 및 조명 설비 용량

규모	댄스홀 면적	설비 용량	조명 유형과 설치	주요 램프 종류와 이름	설치(배치) 방법	제어기
소형	100~200m²	10kW	정적 조명 위주	튜브형 자색 램프, 스노볼 라이트, 소형 스포트라이트, 스트로보 라이트, 120° 회전등, 360° 회전등, 다운라이트	단층 댄스홀 천장틀에 설치하며 램프는 비계에 단다.	컬러 조명 제어기
중형	200~350m² 350~500m²	15kW 25~30kW	정적, 동적 조명을 균등하게 배치하며 일정 수량의 무빙 라이트와 네온사인도 설치한다.	튜브형 자색 램프, 소형 스포트라이트, 스트로보 라이트, 스캐닝 라이트, 각종 정적 조명 램프 (스노볼 라이트, 20개 라이트가 달린 회전등, 스포트라이트 회전등, 무빙 라이트 6~8대, 네온사인, 스트립라이트, 스트링 라이트 등)	댄스홀 위쪽에 비계를 설치하고 (2층 비계 설치도 가능) 주위에 경계등을 단다. 지면에는 매트릭스 라이트 체인을 깔고 무대에는 네온사인과 스트립라이트 등을 설치한다.	무빙 라이트 전용 제어기, 다회로 종합 조광 콘솔
대형	500m² 이상	35~50kW	정적·동적인 조명용 램프와 무빙 라이트 수를 늘리고 레이저와 네온사인도 설치한다.	상술한 것을 균일하게 사용하는 것 외에도 무빙 라이트, 컨트롤 램프, 레이저 라이트, 스트로보 라이트를 더 설치할 수 있다. 또한 네온사인 수를 늘리고 대형 TV 스크린도 설치한다.		

조명 기구의 본체는 플라스틱, 유리, 금속, 종이 트레이 등 다양한 재료로 제작되며, 그에 맞는 부품이 결합된다. 조명 기구의 구조와 형태는 광원의 종류, 모양, 효율, 사용 장소 및 미적 요건에 따라 설계된다. 조명 기구는 광원을 고정하고 빛의 흐름을 재분배함으로써 각종 환경에서 광원이 잘 쓰이면서 예술적인 효과도 낼 수 있도록 한다.

조명 기구는 다양한 방식으로 분류된다. 그중에서 주택 인테리어에서 쓰는 조명 기구는 주로 공간과 구역에 따라 나뉘는데 펜던트 라이트, 실링 라이트, 다운라이트, 스포트라이트, 거울 헤드라이트, 방유 램프, 김 서림 방지 램프 등이 있다.

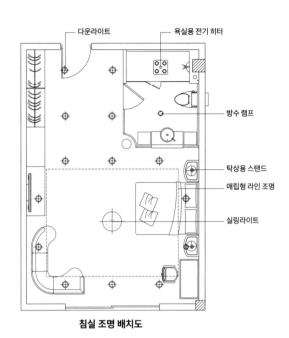

침실 조명 배치도

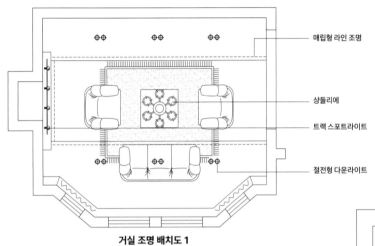

거실 조명 배치도 1

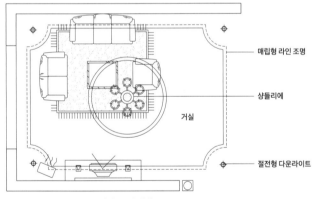

거실 조명 배치도 2

별장 2층 계단 조명 배치도

식탁 위 조명 배치도

별장 2층 조명 배치도

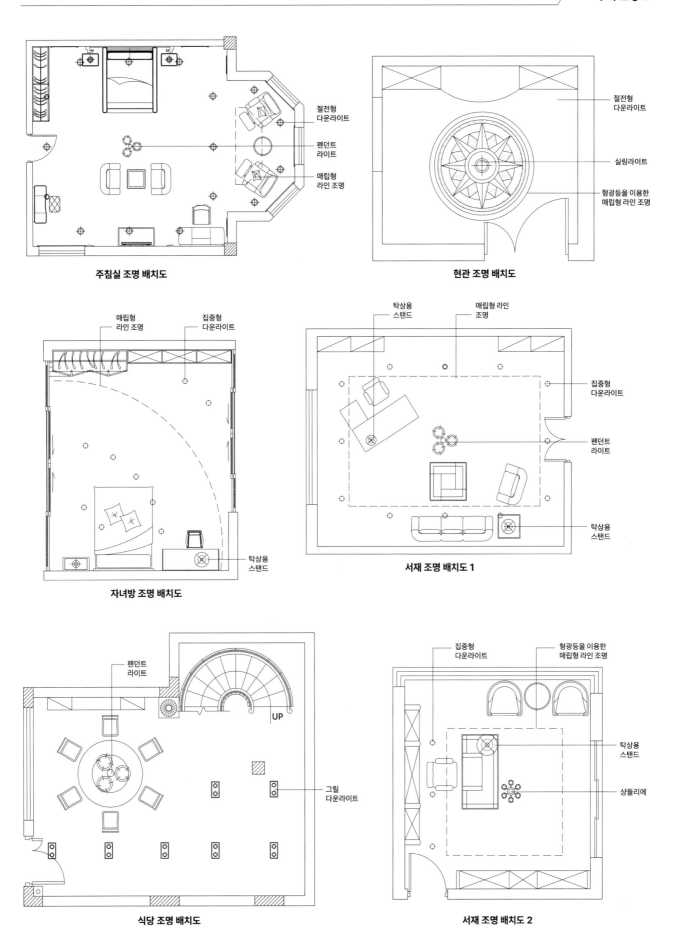

주침실 조명 배치도

현관 조명 배치도

자녀방 조명 배치도

서재 조명 배치도 1

식당 조명 배치도

서재 조명 배치도 2

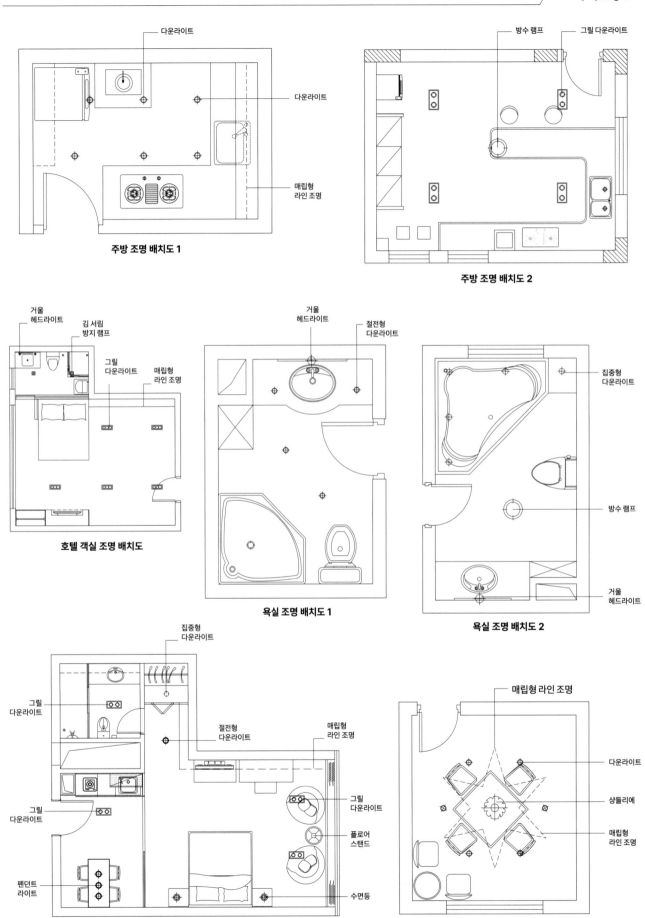

다운라이트

다운라이트

매립형
라인 조명

주방 조명 배치도 1

방수 램프 그릴 다운라이트

주방 조명 배치도 2

거울
헤드라이트

김 서림
방지 램프

그릴
다운라이트

매립형
라인 조명

호텔 객실 조명 배치도

거울
헤드라이트

절전형
다운라이트

욕실 조명 배치도 1

집중형
다운라이트

방수 램프

거울
헤드라이트

욕실 조명 배치도 2

집중형
다운라이트

그릴
다운라이트

절전형
다운라이트

매립형
라인 조명

그릴
다운라이트

그릴
다운라이트

플로어
스탠드

펜던트
라이트

수면등

소형 주택 조명 배치도

매립형 라인 조명

다운라이트

샹들리에

매립형
라인 조명

주택 내 보드게임룸 조명 배치도

사무실 조명은 보통 형광등을 직선이나 그물망 형태로 규칙적으로 배열하여 공간 전체에 균일한 조도를 제공한다. 여기에 자연광, 국부 조명 등으로 보완한다.

넓은 사무실은 가구 배치를 자주 바꾸게 되므로 기존 배치에만 적합한 조명 설계를 해서는 안 된다. 눈부심 정도와 다른 가구 배치를 함께 고려해야 한다. 일반 조명용 램프는 조명 효과가 비교적 단조로워 예술품을 활용하거나 다른 국부 조명을 추가하면 좋다.

작은 사무실도 일반 조명과 국부 조명을 결합해 양질의 조명 환경을 조성할 수 있다. 사무용 책상 배치에 초점을 두면서도 그 밖의 공간에 간접 조명으로 부드럽고 균일한 광선을 제공할 수 있게 조명을 설계해야 한다. 또한 장식용 화분이나 그림에 악센트 조명을 지향성 조명으로 활용하면 실내를 비추는 광선에 리듬감이 생겨 실내가 더욱 생기 넘쳐 보인다.

공동 공간의 조명 기구 배치 형식

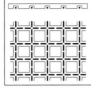

1등용 직관 형광등을 이용해 구성

1등용 직관 형광등을 이용해 구성

다등용 직관 형광등을 이용해 구성

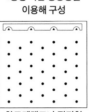

할로겐램프나 절전형 램프로 구성

그물망 모양으로 램프 구성

형광등과 절전형 할로겐램프로 구성

04

실내 공간 조명 설계

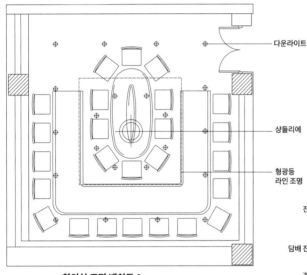

다운라이트

샹들리에

형광등 라인 조명

회의실 조명 배치도 1

펜던트 라이트

집중형 다운라이트

다운라이트

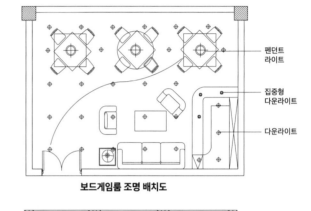

보드게임룸 조명 배치도

진열장

담배 진열대

계산대

공중전화

잡지 진열대

주류 진열대

물품 진열대

식품 진열대

식품 진열대

형광등 라인 조명

냉음료 진열대

소형 슈퍼마켓 조명 배치도

다운라이트

샹들리에

형광등 라인 조명

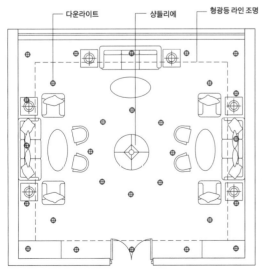

응접실 조명 배치도

다운라이트

형광등 라인 조명

펜던트 라이트

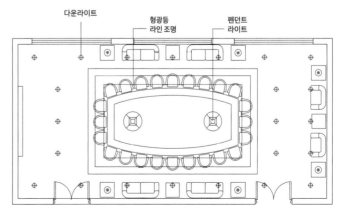

회의실 조명 배치도 2

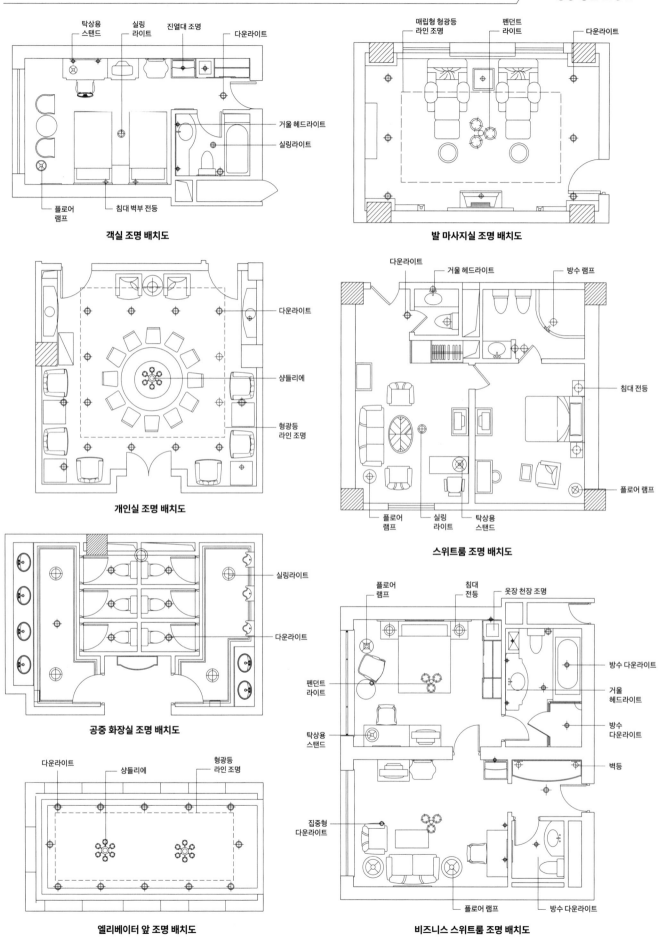

객실 조명 배치도

탁상용 스탠드
실링 라이트
진열대 조명
다운라이트
거울 헤드라이트
실링라이트
플로어 램프
침대 벽부 전등

발 마사지실 조명 배치도

매립형 형광등 라인 조명
펜던트 라이트
다운라이트

개인실 조명 배치도

다운라이트
샹들리에
형광등 라인 조명

스위트룸 조명 배치도

다운라이트
거울 헤드라이트
방수 램프
침대 전등
플로어 램프
플로어 램프
실링 라이트
탁상용 스탠드

공중 화장실 조명 배치도

실링라이트
다운라이트

엘리베이터 앞 조명 배치도

다운라이트
샹들리에
형광등 라인 조명

비즈니스 스위트룸 조명 배치도

플로어 램프
침대 전등
옷장 천장 조명
펜던트 라이트
탁상용 스탠드
집중형 다운라이트
방수 다운라이트
거울 헤드라이트
방수 다운라이트
벽등
플로어 램프
방수 다운라이트

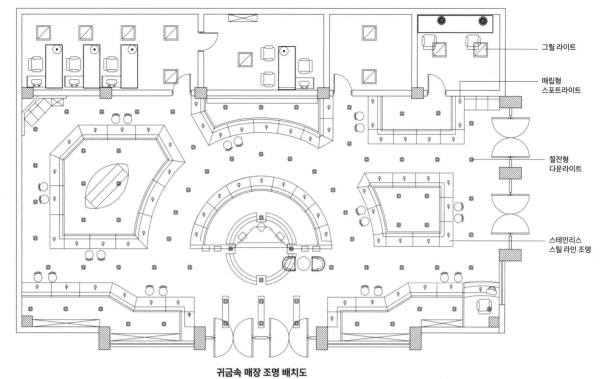

그릴 라이트

매립형
스포트라이트

절전형
다운라이트

스테인리스
스틸 라인 조명

귀금속 매장 조명 배치도

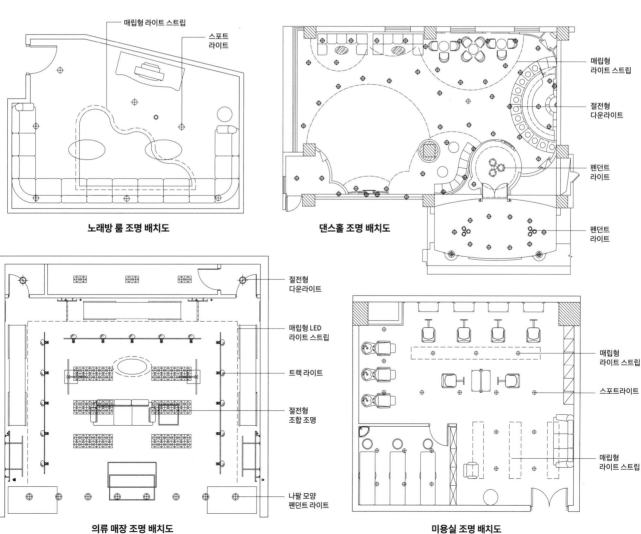

매립형 라이트 스트립

스포트
라이트

노래방 룸 조명 배치도

매립형
라이트 스트립

절전형
다운라이트

펜던트
라이트

펜던트
라이트

댄스홀 조명 배치도

절전형
다운라이트

매립형 LED
라이트 스트립

트랙 라이트

절전형
조합 조명

나팔 모양
펜던트 라이트

의류 매장 조명 배치도

매립형
라이트 스트립

스포트라이트

매립형
라이트 스트립

미용실 조명 배치도

레스토랑, 바, 커피숍 인테리어에 사용하는 조명은 일정량의 휘도를 충족하면서 예술성을 갖춰야 한다. 또한 조명으로 공간을 장식할 때 건축물과의 조화는 물론이고 시각적인 조명 효과가 증대되어야 한다. 공간의 전체 테마도 잘 드러나야 하는데, 이를테면 현대적인 분위기가 물씬 풍기는 장소에 명쾌한 느낌의 긴 원통형 금속갓을 단 펜던트 라이트를 사용해 보는 것이다.

식당 조명을 설계할 때는 콘셉트와 지역 특색을 고려해야 한다. 조명 기구는 인테리어와 어울리되 독특한 특징을 지니며, 공간을 예술적으로 꾸미는 역할을 한다.

중식당에서는 동양적인 분위기를 표현하는 옛 궁전 스타일의 조명이나 레트로한 스테인드글라스 펜던트 라이트를 사용하기도 한다. 한편 양식당에서는 서양식 펜던트 라이트로 분위기를 연출한다. 보통 중식당이 양식당보다 조도가 좀 더 밝지만 어떤 식당이든 색온도가 분위기를 좌우한다. 식당에서는 연색성 지수가 80 이상인 고효율 램프를 사용한다. 천장에는 실링라이트나 다운라이트를 행렬 또는 별을 수놓듯 배치하며 샹들리에를 달기도 한다.

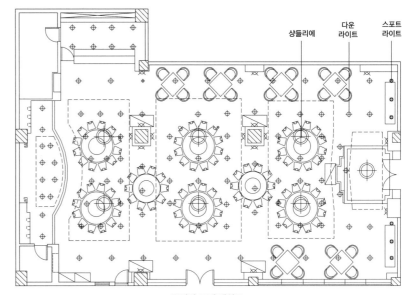

중식당 조명 배치도

일식당 조명 배치도

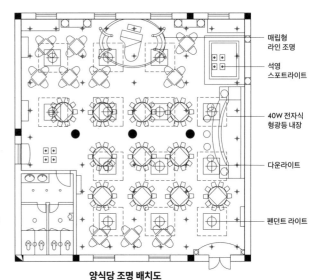

양식당 조명 배치도

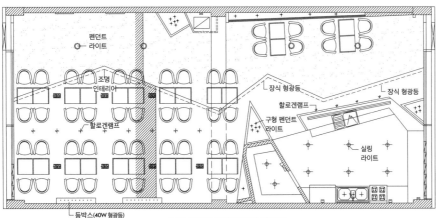

한식 불고기 식당의 조명 배치도

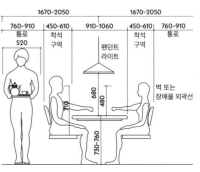

식사 구역의 최소 너비

백열등은 집광성이 높고 빛의 재분배가 쉽다. 자주 켰다 꺼도 수명에 거의 영향을 미치지 않으며 방출 스펙트럼 연색성이 좋아 사용하기에 편하다. 하지만 발광 효율이 낮아 주로 가정, 여관, 식당에서 쓰인다. 반사형 백열등은 집중 조명이 필요한 곳에 소형 투광 조명 내지는 일반 건물 조명으로 사용할 수 있다.

메탈핼라이드 램프는 크기가 작고 발광 효율이 높다. 다만 수명이 짧고 기동 전류도 낮은 편이어서 켜는 데 시간이 꽤 걸린다. 스위치를 끄거나 점멸하면 반드시 10분 정도 더 기다려야 재사용할 수 있다.

할로겐램프는 열발광 광원으로, 할로겐 원소를 석영관에 넣어 일반 백열전구가 검게 그을리는 현상을 개선한 것이다. 연색성이 좋은 할로겐램프는 특유의 색온도 때문에 방송용 조명으로 많이 쓰이며 회화, 촬영, 건축물 조명으로도 사용된다. 하지만 진동이 있는 장소나 주위에 가연성·폭발성 물질 또는 먼지가 많은 장소에는 적합하지 않다.

나트륨램프는 저압 및 고압 나트륨램프로 나뉜다. 저압 나트륨램프는 오렌지색을 띠며 발광 효율이 매우 높다. 또한 전기 소모량이 적고 안개 속에서도 투과성이 좋아 철로와 광장 조명으로 많이 쓰인다. 고압 나트륨램프는 저온 시동성이 좋고 기동용 보조 전극이 없으며 예열이 불

필요하다. 점등하면 낮은 전압에서 작동한다. 또한 주위 온도에 영향을 적게 받아 철로, 비행장, 정류장, 광장, 공장, 체육관 조명으로 쓰인다.

형광등은 방전 광원에 속한다. 흔히 보는 일반 형광등은 곧고 긴 유리 튜브 형태이며 양 끝에 전극이 하나씩 배치되어 있다. 튜브 벽에는 형광 분말이 발라져 있다. 여기에 다양한 형광 물질이 쓰이며, 어떤 형광 물질을 바르느냐에 따라 다양한 색상의 형광등을 제조할 수 있다.

고압 수은 램프는 고압 수은 증기의 방전으로 빛을 낸다. 발광 효율이 높고 수명이 길며 절전성과 내진성이 좋다는 장점이 있지만 연색성 지수는 낮다. 광색을 특별히 요하지 않지만 조도 요구치가 높은 거리, 광장, 버스 정거장, 부두, 공사장, 고층 건축물에서 쓴다.

LED 램프(발광 다이오드)는 전류를 변화해 색을 바꿀 수 있다. 발광 다이오드는 화합물에 전류를 흘려보내기 쉽게 재료의 에너지 밴드 구조와 밴드 갭을 조정해 적색, 황색, 녹색, 주황색 등 여러 색상으로 발광하도록 만든다. 현재는 오락 시설, 건축물 실내외, 도시 미화, 조경 등 폭넓게 활용되고 있다. LED 램프는 매우 안전하며 에너지를 절약하고 신체에 해로운 수은이 없어 21세기형 친환경 조명으로 불린다.

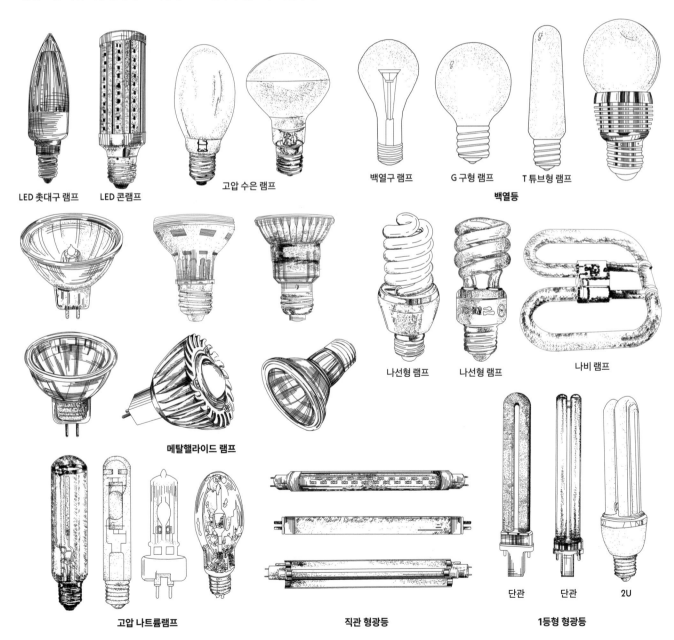

LED 촛대구 램프 LED 콘램프 고압 수은 램프 백열구 램프 G 구형 램프 T 튜브형 램프

백열등

메탈핼라이드 램프

나선형 램프 나선형 램프 나비 램프

고압 나트륨램프 직관 형광등 단관 단관 2U

1등형 형광등

1. 다운라이트

다운라이트는 천장에 매립하여 광선을 아래로 비추는 상용 조명 기구다. 눈부심과 빛 번짐을 줄이기 위해 대부분의 다운라이트는 출구 표면에 난반사 덮개, 프리즘 덮개, 그리드 루버 등의 부품이 달려 있다. 다운라이트는 대부분 빛이 대칭으로 분포된다. 광원으로 백열등, 절전형 램프, 소형 HID 램프를 쓸 수 있으며 주택, 여관, 오피스텔, 대형 상가와 쇼핑몰, 극장, 호텔, 회의실 등 공공장소에서 널리 쓰인다.

2. 스포트라이트

스포트라이트의 출광구는 일반적으로 지름이 20cm 미만으로 작으며, 발산각이 20°가 안 되는 집중 광속의 투광 조명을 형성한다. 설치 방법에 따라 매립형, 직부형, 펜던트형 등으로 나뉘며 방식마다 장단점이 있다. 이 밖에도 지면 배치형과 지면 매립형도 있는데, 빛을 위로 쏘는 방식으로 설치 시 눈부심을 유발하지 않도록 유의해야 한다.

3. 월 워셔

월 워셔는 벽에 물이 흘러내리듯 빛을 벽면에 비추는 전용 램프다. 월 워셔에는 반사 장치와 산광기가 포함되는데, 모두 광벽 효과를 높이는 용도이므로 설치하기 전에 조명 기구와 벽면의 거리, 램프 간격을 꼭 확인해야 한다. 월 워셔는 건축물의 첫인상을 결정짓는 입구 쪽, 특히 홀의 넓은 벽면의 조명으로 쓰면 좋다. 미술관, 예식장, 오피스 빌딩 등의 대형 벽면에도 사용되고 있다.

4. 실링라이트

실링라이트는 절대 빠질 수 없는 조명 기구 중 하나로 실내 천장면에 직접 설치하기 때문에 램프 바닥이 기본적으로 평평하다. 천장에 바짝 붙기 때문에 실링라이트로 불리며 상용 광원으로는 고리형 절전 형광등, 2D 절전 형광등, 직관 형광등, LED 램프가 있다. 실링라이트는 외관이 깔끔하고 단순하며 조도도 밝다. 따라서 거실, 사무실, 회의실, 식탁 위 등 실내 공간이라면 어디든 사용할 수 있다.

5. 벽등

벽등은 벽면, 건축물 지지대, 기타 입면에 부착해 국부 조명으로 사용할 수 있다. 벽등의 광원으로는 주로 백열등이나 절전형 램프를 쓴다. 벽등은 가정의 침실, 세면실, 거실, 회의실, 영화관, 전시관, 체육관 등에 적용할 수 있다.

6. 펜던트 라이트

펜던트 라이트는 실내 천장에 매달아 사용하는 조명 기구로, 백열전구, 절전 램프, LED를 광원으로 사용한다. 발광 상태에 따라 전반사식, 직간접식, 하향식, 광원 노출식 등으로 구분하기도 한다. 펜던트 라이트는 램프를 장착하는 갈래의 개수에 따라 1등, 3등, 다등 형식이 있으며 주로 거실, 회의실, 여관 등 진동이 심하지 않은 곳에서 장식용 조명으로 쓰인다.

매립형

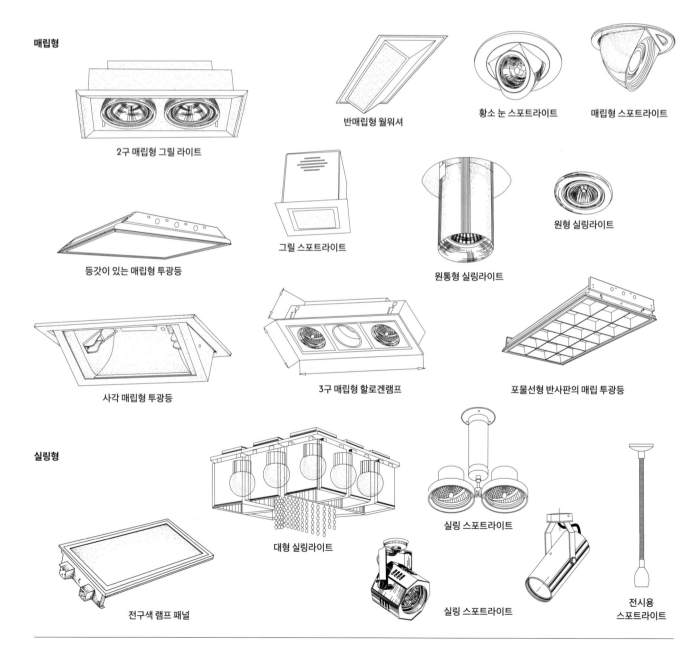

2구 매립형 그릴 라이트

반매립형 월워셔

황소 눈 스포트라이트

매립형 스포트라이트

등갓이 있는 매립형 투광등

그릴 스포트라이트

원형 실링라이트

원통형 실링라이트

사각 매립형 투광등

3구 매립형 할로겐램프

포물선형 반사판의 매립 투광등

실링형

전구색 램프 패널

대형 실링라이트

실링 스포트라이트

실링 스포트라이트

전시용 스포트라이트

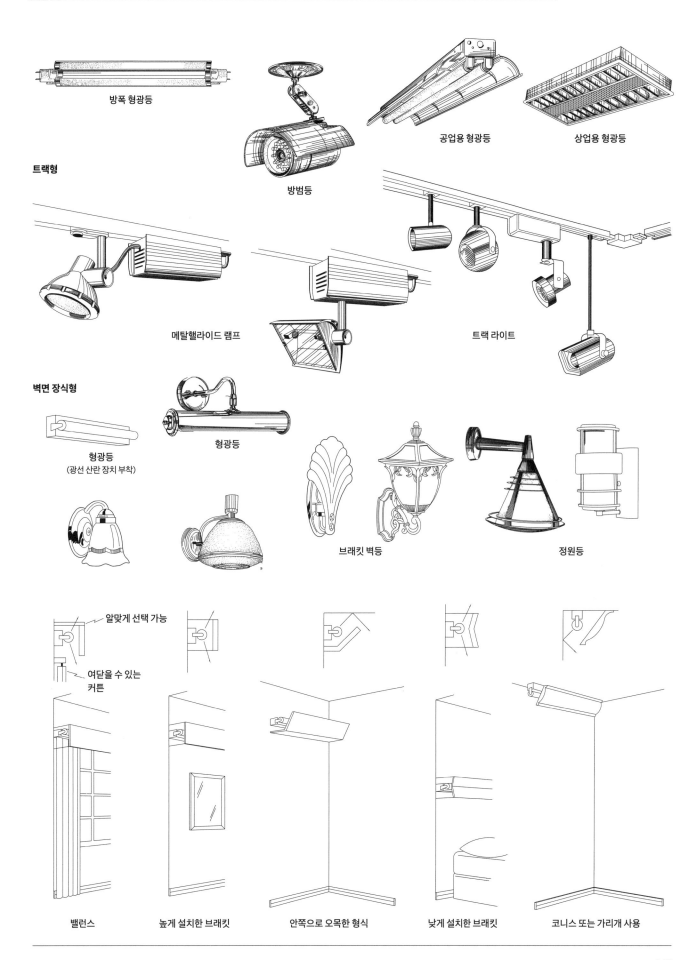

방폭 형광등

방범등

공업용 형광등

상업용 형광등

트랙형

메탈핼라이드 램프

트랙 라이트

벽면 장식형

형광등
(광선 산란 장치 부착)

형광등

브래킷 벽등

정원등

알맞게 선택 가능

여닫을 수 있는 커튼

밸런스

높게 설치한 브래킷

안쪽으로 오목한 형식

낮게 설치한 브래킷

코니스 또는 가리개 사용

펜던트형

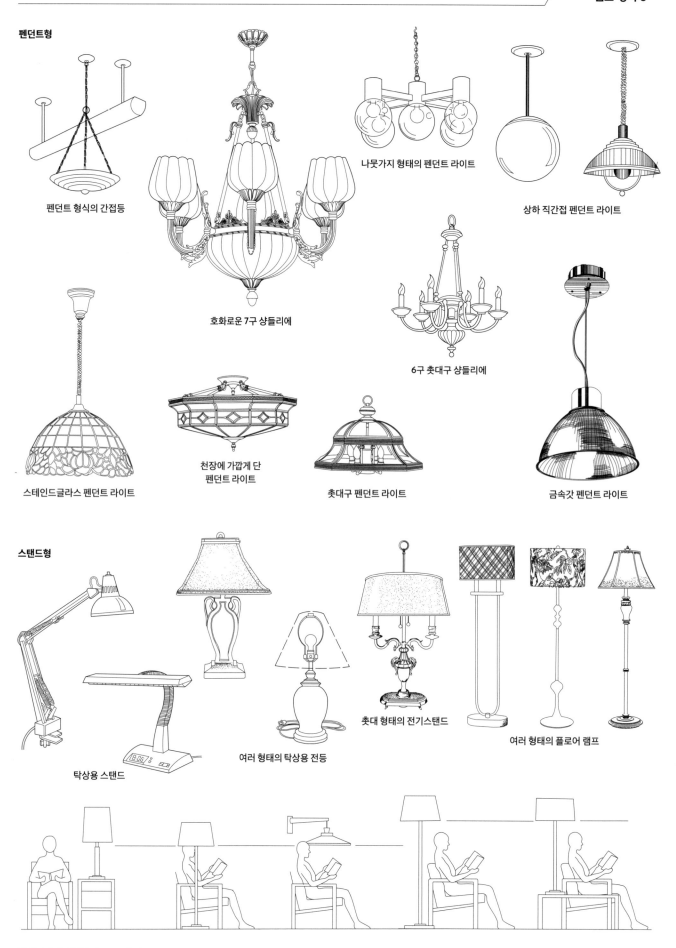

펜던트 형식의 간접등

나뭇가지 형태의 펜던트 라이트

상하 직간접 펜던트 라이트

호화로운 7구 샹들리에

6구 촛대구 샹들리에

스테인드글라스 펜던트 라이트

천장에 가깝게 단
펜던트 라이트

촛대구 펜던트 라이트

금속갓 펜던트 라이트

스탠드형

탁상용 스탠드

여러 형태의 탁상용 전등

촛대 형태의 전기스탠드

여러 형태의 플로어 램프

샹들리에는 흔히 볼 수 있는 장식용 조명 기구다. 불빛이 눈부시고 눈에 잘 띄기 때문에 실내 건축에 화룡점정 역할을 하며 화려하고 고아한 느낌을 연출해 준다. 일반적으로 호텔, 레스토랑, 연회장, 회당, 귀빈용 홀, 극장, 체육관 등 공공장소에 쓰이며 주로 백열등과 형광등 광원을 사용한다.

백열등 샹들리에는 주로 3가지가 있다. 첫째는 '갓형'으로, 등에 씌우는 등갓이 주인공이다. 갓 내부에 광원이 하나 이상 들어가며, 광원이 하나일 때는 부피가 비교적 작아 일반 가정에서도 많이 사용한다. 광원이 둘 이상이면 크기가 커서 층고가 높은 천장에 사용한다. 둘째는 '가지형'으로, 단층 가지형, 다층 가지형, 나뭇가지형 샹들리에 등이 여기에 속한다. 셋째는 '크리스털형'으로, 매끈하게 연마한 크리스털 장식이 여럿 달려 있다. 점등하면 크리스털이 불빛을 굴절·반사시켜 불빛이 제각기 다른 각도로 퍼지기 때문에 화려하게 빛난다. 이런 이유로 크리스털 샹들리에에는 주로 호텔 로비나 고급 주택의 거실에 설치된다.

형광등 샹들리에는 발광 효율이 높고 수명이 길어 상점, 도서관, 학교, 오피스 빌딩, 은행 등에서 널리 사용된다. 모양은 비교적 단조로우며 일자형 튜브 램프를 사용하면 장방형을 이루고, 둥근 튜브 램프를 사용하면 원형을 이룬다. 형광등 샹들리에로는 노출형과 각진 형태 또는 유백색 덮개가 달린 것이 있다. 노출형은 발광 효과가 높지만 눈부심이 있다. 각진 형태의 커버는 발광 효과가 다소 떨어지지만 눈부심이 거의 없다.

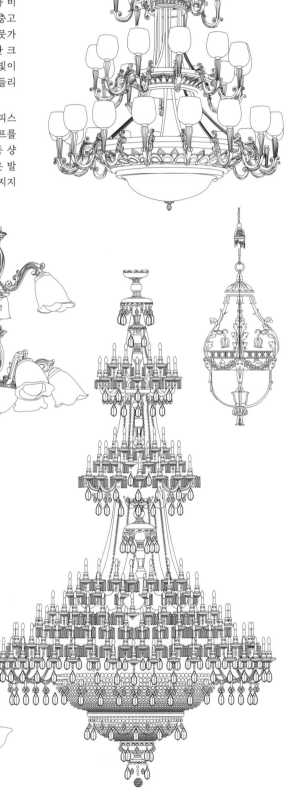

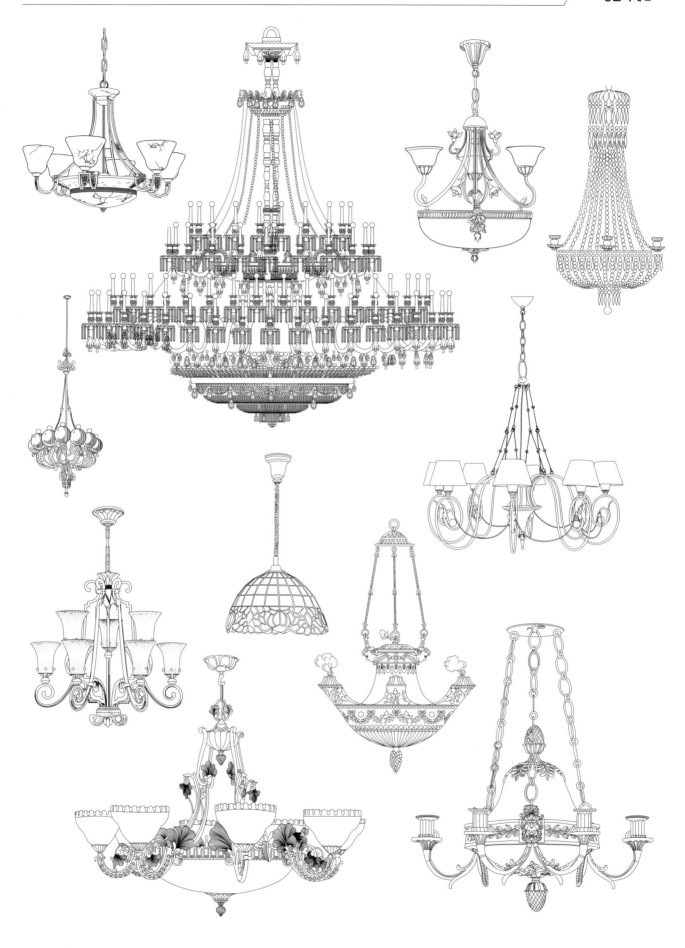

벽부등(벽등)은 실내조명을 보조하는 소형 조명 기구로 장식성이 강하다. 디자인이 예쁘면 실내 진열품으로도 활용할 수 있어서 조명과 장식 기능을 두루 갖추었다. 벽부등은 말 그대로 벽에 설치하는 등이다. 침대 머리맡 벽이나 홀 기둥 또는 기타 입면에 많이 부착한다. 벽부등은 장식성이 강하면서도 다른 조명이 만들어 놓은 분위기를 해치면 안 된다. 벽부등 광원으로는 백열등과 형광등에서 출력이 크지 않은 종류를 사용한다.

백열등 벽부등은 램프로 크기가 작고 설치가 편리하며 각종 등갓과 잘 어울린다. 특히 다양한 색상의 백열등에 유백색 등갓을 씌우면 실내 분위기를 차갑거나 따뜻하게 만들 수 있다. 남색 또는 녹색 계열의 백열등에서는 청량감이, 오렌지 색이나 등황색 백열등에서는 따뜻한 온기가 도는 느낌이 조성된다.

형광등 벽부등은 백열등 벽부등과 달리 벽에 찰싹 붙여서 단다. 튜브 형태의 형광등은 외관을 꾸미거나 벽면에서 떨어뜨려 나뭇가지 형태의 장식 조명으로 만드는 데 제약이 있다. 그래서 형광등 벽부등은 대개 일자형이다. 또한 형광등은 발열이 적어 보통 등갓과 본체를 플라스틱으로 제작하는데, 유리로 만들면 무겁고 둔탁해 보이기 때문이기도 하다. 그래서 형광등 벽부등 중에는 형광등을 아예 드러낸 형태도 있다.

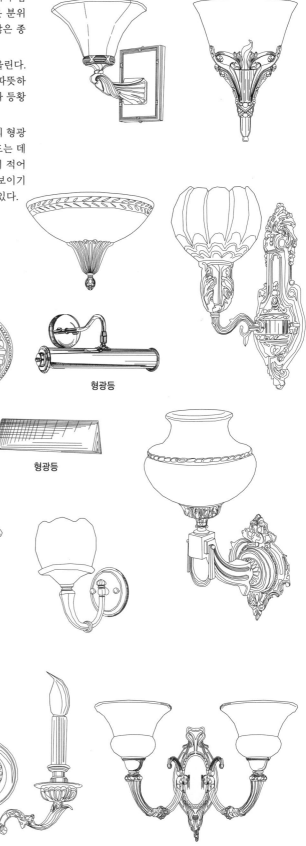

형광등

형광등

트랙 라이트(레일 조명)는 레일에 스포트라이트를 달아 놓은 형태로, 레일을 따라 조명을 필요한 위치에 두고 각도를 조절해 사용한다. 레일은 천장판에 매립하거나 천장에 달거나 공중에 매다는 식으로 설치할 수 있다.

트랙 라이트는 디스플레이를 자주 바꾸는 공간에 적합하다. 방향 조절이 가능하므로 물체의 입체감을 강화하며 상황에 따라 유연하게 변화를 줄 수 있다. 다만 빛이 닿지 않는 주변부는 어두워져 원하는 대상만 강조할 수 있다. 즉 관람자가 불빛 속에 있는 대상에 몰입할 수 있는 환경을 조성한다. 이 때문에 트랙 라이트는 미술관과 박물관에서 이용하는 주요 조명 중 하나다.

150W 4선 레일 조명 (램프 분리형)

70W 4선 레일 메탈핼라이드 램프

50W 레일 조명

레일에 각기 다른 램프를 설치한 예

실링라이트는 천장에 직접 부착하는 고정식 조명으로 거실, 서재, 복도, 주방, 회의실, 사무실, 호텔, 연회장, 극장, 전시관 등에 설치할 수 있다. 또한 백열등과 형광등을 주로 쓰며 광원에 따라 백열등 실링라이트, 형광등 실링라이트라고 부른다. 실링라이트에는 일반 실링라이트, 다등형 실링라이트, 대형 실링라이트 3가지가 있다.

일반 실링라이트는 납작한 원형, 타원형, 장방형 등 다양한 모양의 유백색 유리 등갓이 씌워져 있다. 다등형 실링라이트는 같은 형태의 램프 여러 개를 평면으로 조합해 조명 면적을 넓히면서 장식성을 높인 것이다. 대형 실링라이트는 유리 조각, 플라스틱 조각, 크리스털 구슬 등을 가로축에 대칭으로 단 화려한 조명이다.

층고가 낮다면 얇거나 납작한 형태의 실링라이트를 쓰는 게 알맞다. 반면 층고가 높다면 일정 높이의 원통형 실링라이트를 달아야 한다. 홀 천장에는 크기와 종류가 다른 조명 기구를 조합해 천장 조명만으로도 훌륭한 공간 설계 효과를 낼 수 있다.

일반 실링라이트

다등형 실링라이트

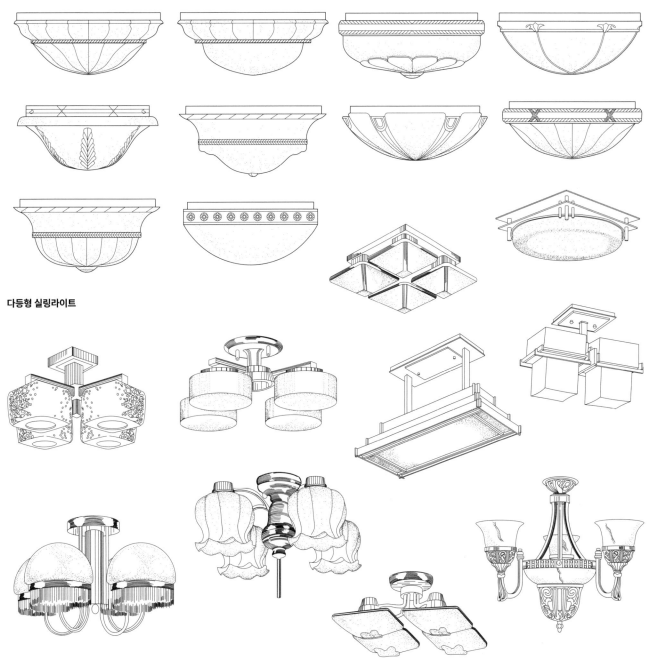

다운라이트는 형태에 따라 매립형, 반매립형, 횡매립형, 노출형 등으로 나뉘며, 조명 방식에 따라 집중형과 확산형으로도 구분된다. 다운라이트는 실링라이트에 속한다. 천장이 깔끔하고 넓어 보이기 때문에 층고가 낮아도 덜 답답하다. 천장의 조도 요구량이 비교적 높다면 반매립형을 사용해도 된다.

다운라이트는 빛이 아래로 비교적 고르게 조사된다. 따라서 천장에 여러 개 매립하면 멋진 패턴이 생기고 제어 장치까지 설치하면 각종 조명 효과도 낼 수 있다. 다운라이트의 광원은 백열등, 절전형 램프, 소형 HID 램프 등이며 주택, 호텔, 상가, 극장, 오피스 빌딩, 호텔, 회의실 등에 널리 쓰인다.

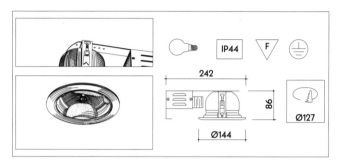

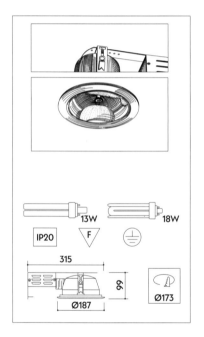

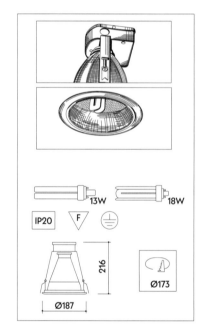

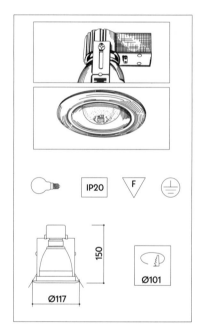

그릴 라이트 패널은 고급 강판을 본체로 사용한다. 1차 가공 및 성형 후 표면에 플라스틱 스프레이 처리를 해 설치가 편하고 잘 녹슬지 않는다. 또한 그릴 라이트의 리플렉터에는 고품질·고순도의 알루미늄 재질이 쓰인다. 과학적 설계로 배광이 합리적이고 반사 효율이 높다.

그릴 라이트에는 고성능 전자 밸러스트 또는 감전 밸러스트를 내장할 수 있다. 그래서 에너지가 절약되고 소음과 깜빡임이 없으며 발열이 적다. 수명도 길어 다양한 장소에서 기본 조명으로 쓰기에 적합하다. 또한 그릴 라이트를 쓰면 빛 반사가 균일해지고 조명 효율이 높아져 비용을 크게 절감할 수 있다. 그릴 라이트는 전반적인 공간과 구조에 어울리게 설치해야 한다.

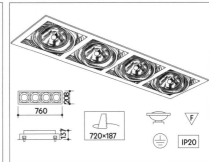

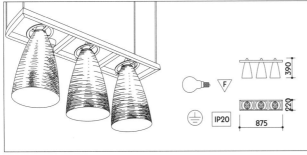

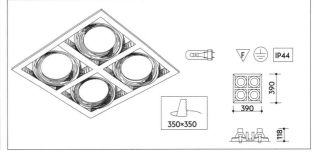

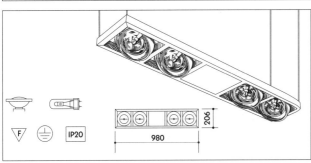

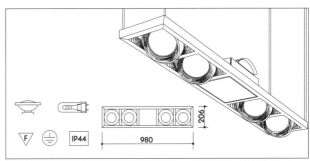

표지는 그림 기호와 간단한 문자를 사용해 공공장소에서 규칙을 표현하는 방법이다. 쉽게 말하자면 한눈에 알아보기 쉬운 그림 부호로 규칙을 전달하고 관련 규칙의 정보를 알려 준다. 표지는 주로 벽부형, 펜던트형, 스탠드형으로 설치된다. 또한 누구나 의미를 단시간에 이해할 수 있도록 정확성, 명확성, 보편성이 핵심이다.

표지에는 다양한 종류가 있다. 그중 안전표지는 주로 기차역, 부두, 대형 행사장, 호텔 등에서 사용한다. 또한 안전 사고를 예방하는 목적으로 정류장, 항구, 건축 현장과 같은 공공장소에 사용한다.

공공 안내 그림 표지

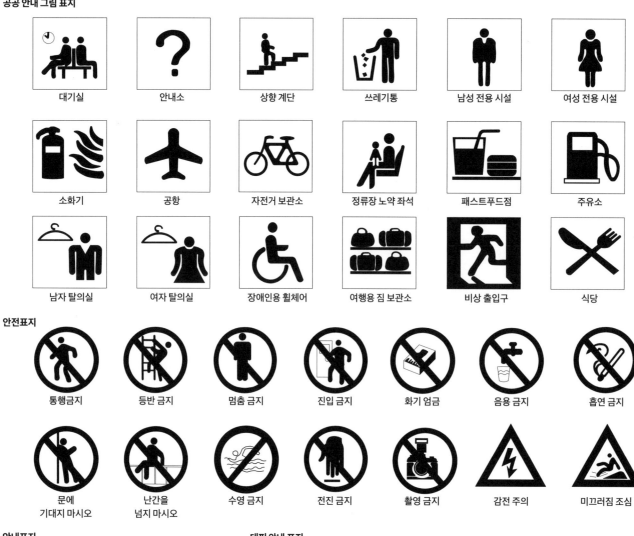

대기실	안내소	상향 계단	쓰레기통	남성 전용 시설	여성 전용 시설
소화기	공항	자전거 보관소	정류장 노약 좌석	패스트푸드점	주유소
남자 탈의실	여자 탈의실	장애인용 휠체어	여행용 짐 보관소	비상 출입구	식당

안전표지

통행금지	등반 금지	멈춤 금지	진입 금지	화기 엄금	음용 금지	흡연 금지
문에 기대지 마시오	난간을 넘지 마시오	수영 금지	전진 금지	촬영 금지	감전 주의	미끄러짐 조심

안내표지　　　　　　　　**대피 안내 표지**

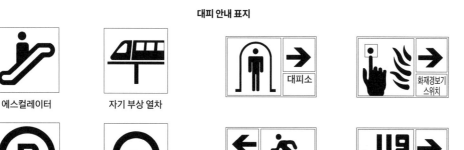

에스컬레이터　　자기 부상 열차

주차장　　통행금지

지시등 표지

스위치는 정상적인 회로 조건에서(허용된 과부하 포함) 전류를 잇고 전달하는 장치다. 기능에 따라 단극 스위치, 쌍극 스위치, 2구 스위치 등으로 나뉜다. 소켓(콘센트)에는 크게 플러그와 맞물리는 몸체와 케이블 접속 단자가 있다. 유형별로 단상 양극 소켓, 단상 3극 소켓, 삼상 4극 소켓 등이 있다.

스위치와 소켓은 실내 장식에서 아주 작은 부품에 불과하지만 일상생활 및 안전 문제와 직결되어 있다. 인테리어 관점에서 살펴보면 스위치도 형태, 색상, 기능, 부착 위치에 따라 벽면 장식에 중요한 역할을 한다.

스위치와 소켓은 설계 초기부터 전면적으로 고려해야 한다. 현재는 스위치와 소켓 대부분을 숨기는 방식이 보편적이지만 너무 적게 설치하면 나중에 증설하기 어려울 수 있다. 또한 의뢰인과 소통하며 특별한 요구 사항이 있는지도 알아봐야 한다.

소켓 설치에서 고려해야 할 또 다른 중요 사항은 제 기능을 발휘하도록 하는 것이다. 그러려면 공간마다 필요한 소켓의 실제 수량을 구체적으로 결정해야 한다. 다만 실내용 전자 제품이 늘어나는 추세이므로 적당한 위치에 여분의 소켓을 더 설치해야 한다.

실내 온도 조절기가 달린
다기능 스위치

스마트 네트워크 스위치

1구 1로 로커스위치

2구 1로 로커스위치

전기 온도 조절기

온도 조절기 스위치

2~3극 다용 소켓

16A 3상 4극 소켓

2구 2극 소켓

스마트 듀얼 스위치

스마트 인체 감지 센서 스위치

센서 스위치

적외선 인체 감지 센서 스위치

전자식 듀얼 선풍기의
풍속 조절 2로 스위치

상황별 조명 컨트롤러

4단계 레버식 미세 컨트롤러
(버스에 탑재)

음성 인식 스위치

버튼식 시간 지연 스위치

전자식 조광 스위치

배경 음악 스위치

4단계 조명 컨트롤러

독립형 컨트롤러

독립형 컨트롤러

상황별 컨트롤러

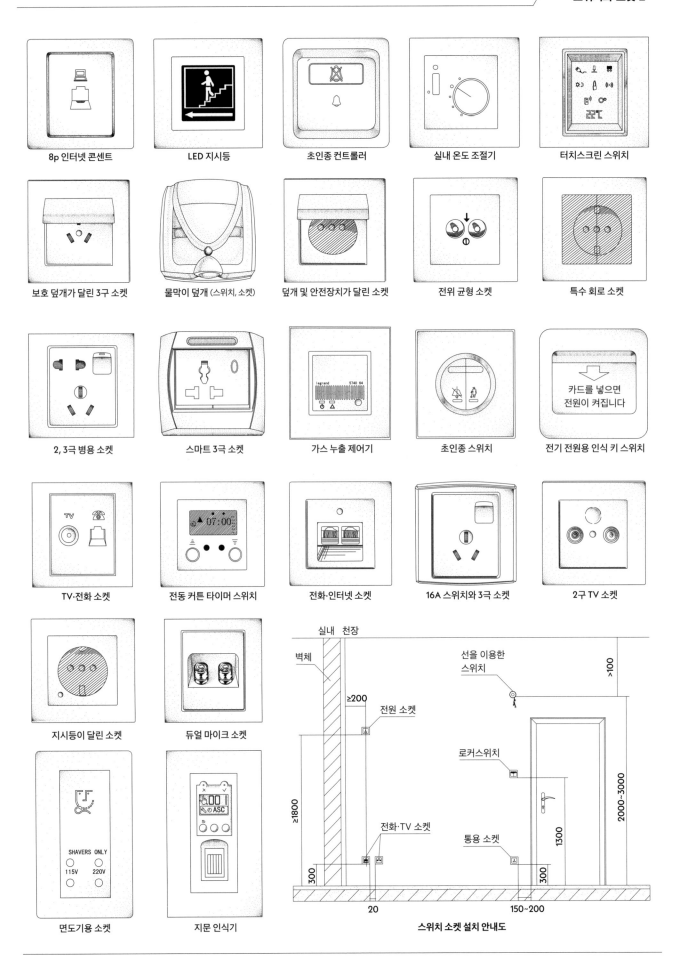

8p 인터넷 콘센트

LED 지시등

초인종 컨트롤러

실내 온도 조절기

터치스크린 스위치

보호 덮개가 달린 3구 소켓

물막이 덮개 (스위치, 소켓)

덮개 및 안전장치가 달린 소켓

전위 균형 소켓

특수 회로 소켓

2, 3극 병용 소켓

스마트 3극 소켓

가스 누출 제어기

초인종 스위치

전기 전원용 인식 키 스위치

TV·전화 소켓

전동 커튼 타이머 스위치

전화·인터넷 소켓

16A 스위치와 3극 소켓

2구 TV 소켓

지시등이 달린 소켓

듀얼 마이크 소켓

면도기용 소켓

지문 인식기

스위치 소켓 설치 안내도

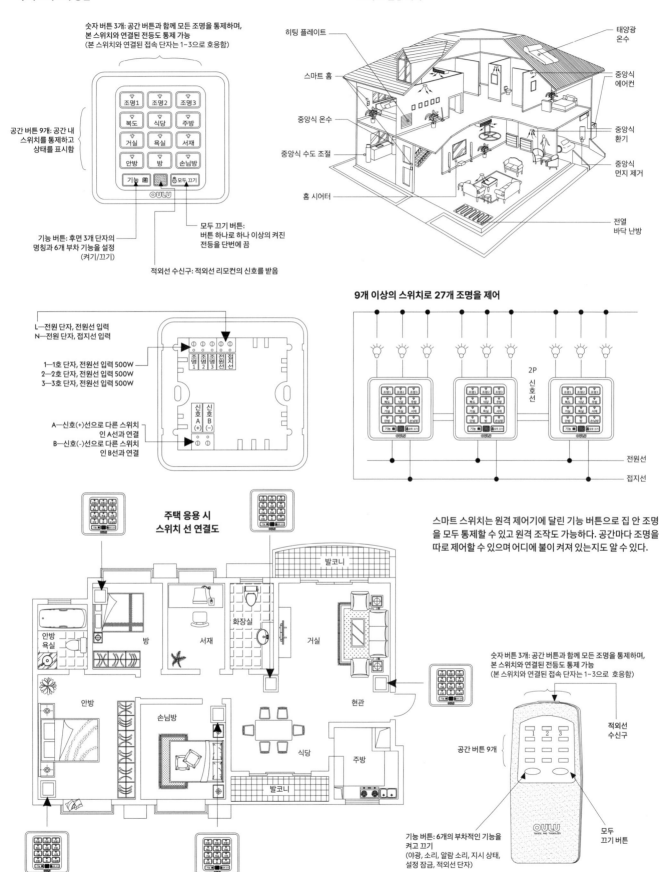

주택 스마트화 방안

숫자 버튼 3개: 공간 버튼과 함께 모든 조명을 통제하며, 본 스위치와 연결된 전등도 통제 가능 (본 스위치와 연결된 접속 단자는 1~3으로 호응함)

공간 버튼 9개: 공간 내 스위치를 통제하고 상태를 표시함

조명1 조명2 조명3
복도 식당 주방
거실 욕실 서재
안방 방 손님방
기능 모두 끄기

기능 버튼: 후면 3개 단자의 명칭과 6개 부차 기능을 설정 (켜기/끄기)

모두 끄기 버튼: 버튼 하나로 하나 이상의 켜진 전등을 단번에 끔

적외선 수신구: 적외선 리모컨의 신호를 받음

스마트 별장 예시

히팅 플레이트
스마트 홈
중앙식 온수
중앙식 수도 조절
홈 시어터
태양광 온수
중앙식 에어컨
중앙식 환기
중앙식 먼지 제거
전열 바닥 난방

L—전원 단자, 전원선 입력
N—전원 단자, 접지선 입력

1—1호 단자, 전원선 입력 500W
2—2호 단자, 전원선 입력 500W
3—3호 단자, 전원선 입력 500W

A—신호(+)선으로 다른 스위치인 A선과 연결
B—신호(-)선으로 다른 스위치인 B선과 연결

9개 이상의 스위치로 27개 조명을 제어

2P 신호선

전원선
접지선

주택 응용 시 스위치 선 연결도

발코니
안방 욕실
방
서재
화장실
거실
안방
손님방
식당
현관
주방
발코니

스마트 스위치는 원격 제어기에 달린 기능 버튼으로 집 안 조명을 모두 통제할 수 있고 원격 조작도 가능하다. 공간마다 조명을 따로 제어할 수 있으며 어디에 불이 켜져 있는지도 알 수 있다.

숫자 버튼 3개: 공간 버튼과 함께 모든 조명을 통제하며, 본 스위치와 연결된 전등도 통제 가능 (본 스위치와 연결된 접속 단자는 1~3으로 호응함)

적외선 수신구

공간 버튼 9개

기능 버튼: 6개의 부차적인 기능을 켜고 끄기 (야광, 소리, 알람 소리, 지시 상태, 설정 잠금, 적외선 단자)

모두 끄기 버튼

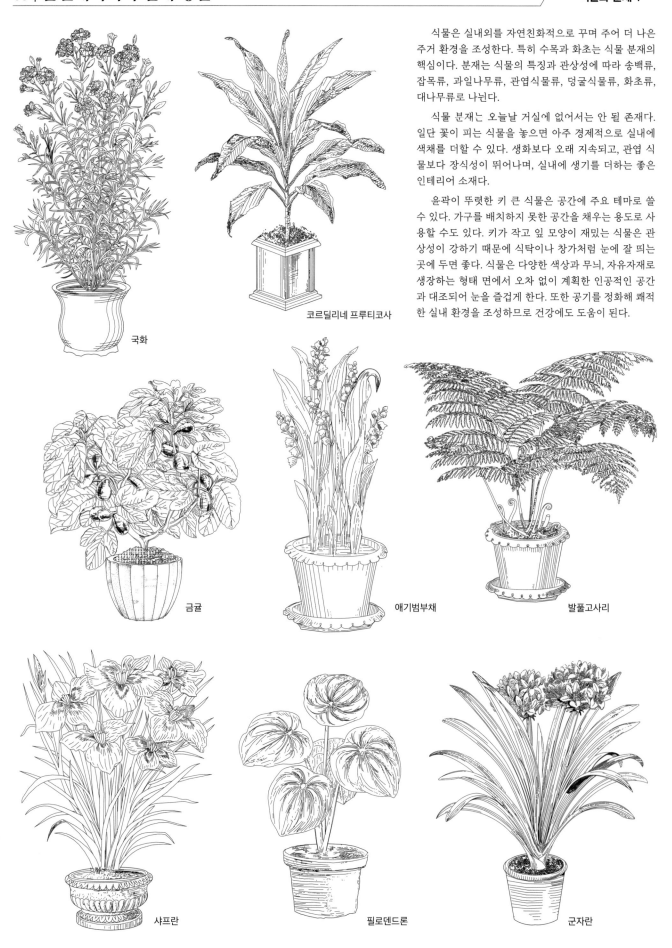

식물은 실내외를 자연친화적으로 꾸며 주어 더 나은 주거 환경을 조성한다. 특히 수목과 화초는 식물 분재의 핵심이다. 분재는 식물의 특징과 관상성에 따라 송백류, 잡목류, 과일나무류, 관엽식물류, 덩굴식물류, 화초류, 대나무류로 나뉜다.

식물 분재는 오늘날 거실에 없어서는 안 될 존재다. 일단 꽃이 피는 식물을 놓으면 아주 경제적으로 실내에 색채를 더할 수 있다. 생화보다 오래 지속되고, 관엽 식물보다 장식성이 뛰어나며, 실내에 생기를 더하는 좋은 인테리어 소재다.

윤곽이 뚜렷한 키 큰 식물은 공간에 주요 테마로 쓸 수 있다. 가구를 배치하지 못한 공간을 채우는 용도로 사용할 수도 있다. 키가 작고 잎 모양이 재밌는 식물은 관상성이 강하기 때문에 식탁이나 창가처럼 눈에 잘 띄는 곳에 두면 좋다. 식물은 다양한 색상과 무늬, 자유자재로 생장하는 형태 면에서 오차 없이 계획한 인공적인 공간과 대조되어 눈을 즐겁게 한다. 또한 공기를 정화해 쾌적한 실내 환경을 조성하므로 건강에도 도움이 된다.

국화

코르딜리네 프루티코사

금귤

애기범부채

발풀고사리

샤프란

필로덴드론

군자란

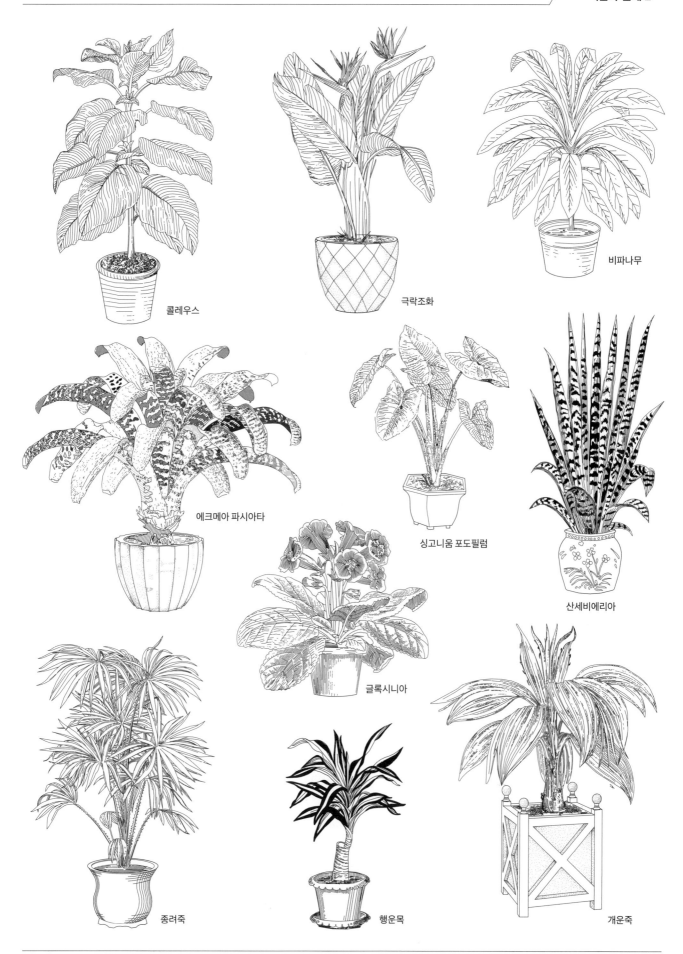

콜레우스

극락조화

비파나무

에크메아 파시아타

싱고니움 포도필럼

산세비에리아

글록시니아

종려죽

행운목

개운죽

식물 분경은 기이한 암석, 고목, 푸른 나무 등 거대하고 멋진 자연경관을 자그마한 화분 안에 그대로 담아내는 예술 기법이다. 일반적인 형태로는 줄기가 곧게 뻗은 형태(직간식), 줄기가 사선으로 기울은 형태(사간식), 줄기를 구부린 형태(곡간식), 줄기를 비틀어 놓은 형태(유간식), 줄기를 눕힌 형태(와간식), 줄기를 여러 개 낸 형태(다간식), 줄기를 용 모양으로 만든 형태(유용식), 줄기를 아래로 늘이뜨린 형대(수지식), 절벽에서 자란 것 같은 형태(현애식), 돌에 붙여 놓은 형태(부석식), 뿌리를 드러내 겹쳐 놓은 형태(연근식), 숲 형태(총림식), 수피를 벗겨 고목 느낌을 낸 형태(고초식) 등이 있다.

식물 분재에서 수형, 즉 나무 형태를 잡는 방법은 다양하다. 그중 규칙형, 상징형, 자연형이 대표적이며, 특히 자연형이 주를 이룬다.

규칙형: 전통적인 형식이 많으며 일정한 규범과 격식에 따른다. 장엄하고 화려한 분위기가 나기 때문에 대청이나 문 앞 정원에 대칭으로 배치한다.

상징형: 송백 또는 관엽식물의 가지를 자르고 비틀어 동물, 인물, 무늬 등으로 수형을 잡는다. 중국에서는 축원의 의미를 담아 선물용으로 활용한다.

자연형: 고목과 숲의 신성한 느낌을 모방해 비대칭으로 여러 형태와 느낌으로 수형을 잡는다. 서재, 사무실, 휴게실, 발코니 등에 놓으면 좋다.

유간식 분경

부간식 분경

사간식 분경

부석식 분경

곡간식 분경

연근식 분경

연근식 분경

다간식 분경

유용식 분경

고초식 분경

수지식 분경

연근식 분경

부석식 분경

부석식 분경

꽃꽂이는 기품 있는 장소에서 빠질 수 없는 장식물로 자연을 열렬히 흠모하는 사람들로 인해 예술의 경지까지 올랐다. 오늘날 화병에 꽂은 꽃 몇 송이부터 황홀하게 멋진 예술품 형태까지 곳곳에서 만날 수 있다.

화초를 주제로 한 조형 예술인 꽃꽂이는 구상한 대로 원재료를 자르고 구부리는 등 기술적 처리를 한 후, 미학적 원리와 규범에 따라 조합하는 예술품이다. 원재료가 가공 전보다 더 높은 관상 가치와 심미성을 갖추도록 한다. 전통적인 꽃꽂이는 생화와 나무로 만들며, 현대에는 말린 꽃, 비단, 플라스틱, 종이, 금속, 나무 조각 등의 재료도 활용한다. 말린 꽃, 식물, 가지치기한 관목은 중성적인 색조가 주를 이루는 공간에 색채와 질감을 더한다.

꽃꽂이는 꽃병 꽃꽂이, 분재 꽃꽂이, 독특한 용기에 담는 꽃꽂이로 나눌 수 있다. 이 밖에도 작품용 꽃꽂이, 생활 꽃꽂이, 상업용 꽃꽂이, 의례용 꽃꽂이로 구분된다.

중국의 원림 조경은 산을 모방해 흙과 돌을 쌓아 꾸미는데, 이렇게 만들어진 돌 장식물을 석가산이라고 부른다. 돌을 골라 조경할 때는 형태, 색, 질감 등 돌의 특성부터 따져 봐야 한다. 하나의 석가산에는 당연히 같은 석재를 써야 하지만 다른 석재를 써야 하는 상황이 발생하면 시각적 통일감을 위해 최대한 비슷한 것을 골라야 한다.

돌로 산을 쌓는 첩산 기법에는 첩(疊), 준(蹲), 과(跨), 병(拼), 괘(掛), 검(劍), 구(扣), 가(卡), 조(挑), 표(飄), 탱(撑), 환(環), 권(券), 연(連) 등이 있다. 모두 생동감 넘치는 석가산을 만드는 방법이며 원림 조경에 폭넓게 응용되고 있다. 첩산을 완성하고 나면 그 안에 다시 여러 기법이 동원된다. 즉 돌과 건축물, 꽃과 나무, 연못과 물 등을 조화롭게 배치해 풍부하면서도 자연스러운 흥취를 불러일으킨다.

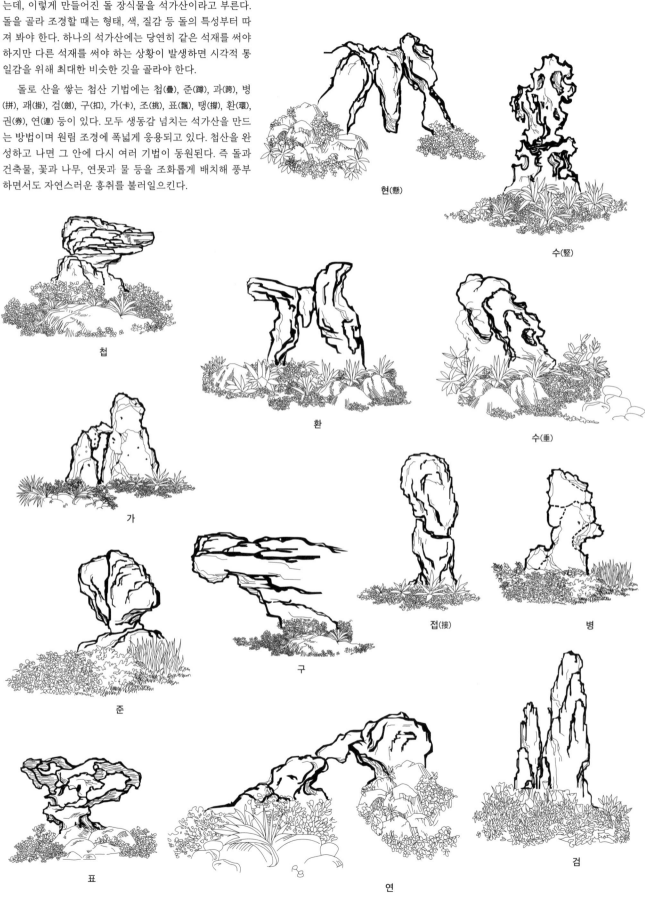

현(懸)

수(竪)

첩

환

수(垂)

가

접(接)

병

준

구

표

연

검

분수는 압력을 받아 노즐을 통해 공중으로 뿜어진 물줄기가 하강하며 만든 광경을 이른다. 노즐에 따라 분수 모양이 달라지며 노즐 종류로는 직류형, 부채형, 멀티헤드형, 분무형, 회전형, 반구형, 평면형, 둥근 샤워 헤드형, 파도타기형, 삼나무형, 민들레형, 공기 주입식 분출형, 나팔꽃형이 있다. 그리고 수량, 수압, 노즐 형식 및 이들의 조합에 따라 분수 모양이 달라지고 다양한 광경이 만들어진다. 이렇게 만든 분수는 크게 장식 분수, 조각 분수, 프로그램 제어 분수로 나눌 수 있다.

분수에서 물이 뿜어져 나오는 형식

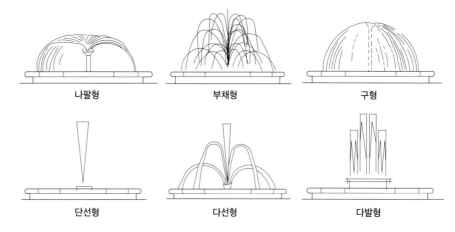

나팔형 부채형 구형

단선형 다선형 다발형

공기와 물을 동시에 뿜어 만든 형태들

기둥 하나로 된 형태

덩어리가 공중에서 노출되는 형태

파도타기하듯 솟구치는 형태

물줄기들이 한꺼번에 솟구쳐 둥근 천장을 이룬 형태

부채형

크기가 빠르게 커지는 형태

노즐에 공기를 주입해 물이 솟구치는 형태

불상화 형태의 노즐 사용

나팔꽃 형태의 노즐 사용

물을 활용한 조경을 뜻하는 수경은 물을 높은 데서 분사해 입체적이고 리듬감 있는 모양을 통해 눈길을 사로잡는다. 수경을 설계할 때는 전반적인 기획과 건축물의 미적 콘셉트를 따라야 한다. 이를 바탕으로 수경이 중심이 되도록 꾸미거나 건물과 예술 조각품, 특정 환경 등을 장식해 예술성, 분위기, 공간의 미관이 돋보이도록 해야 한다.

물은 나름의 형태, 색상, 실감, 빛, 흐름, 소리 등의 득징을 갖고 있다. 우선 형태로는 연못, 실개천, 샘, 폭포 등이 있으며, 물탱크 형태로도 결정된다. 색상은 물의 깊이와 흐름에 따라 변한다. 질감은 부드럽고 유연해 친화력을 갖고 있다. 물은 빛을 투과·반사하므로 영롱하게 빛나기도 하고 맑게 물체를 비추는 등 변화무쌍하다. 또한 주변 환경을 시간적·공간적으로 바꾸고 맑고 경쾌한 소리를 낸다. 그러므로 물을 실내 조경에 활용하면 화룡점정을 찍을 수 있다.

수경의 기본 형태

1. **거울못:** 넓고 맑은 연못으로 건축 공간이 나뉘거나 확장되는 효과를 줄 수 있다. 연못에 건축물이 비치면 색을 더하므로 재미난 구성이 된다.

2. **계단식 유동:** 빠른 유속으로 물이 층층이 떨어지면 공간에 활력이 넘친다.

3. **폭포:** 우뚝 솟은 벽면 위에서 물을 수직으로 낙하시키면 물방울이 이리저리 튀고 물소리도 크게 울려서 웅장한 경관을 만들 수 있다.

4. **수막:** 물로 커튼을 치듯 수직 낙하시키는 것이다. 물을 차분히 흐르게 하면 수막이 수정이나 유리처럼 매끄러워지고 영롱하게 빛난다. 반대로 수막의 면을 거칠게 하면 물속에 공기가 섞여 들어가 눈꽃이 반짝이는 듯하다.

5. **분수:** 물을 수직 또는 사선으로 분사하면 물줄기 하나만으로도 경관을 만들 수 있으며 여러 물줄기를 합치면 각양각색의 형태를 만들 수 있다. 분수는 주변 열기를 식히고 공기 순환을 도우며 때에 따라서는 가온 작용도 한다.

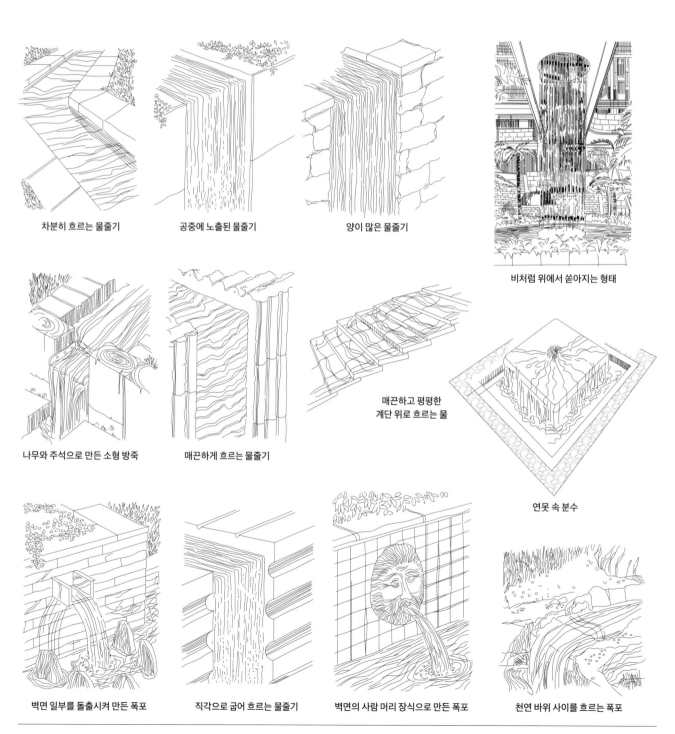

차분히 흐르는 물줄기

공중에 노출된 물줄기

양이 많은 물줄기

비처럼 위에서 쏟아지는 형태

나무와 주석으로 만든 소형 방죽

매끈하게 흐르는 물줄기

매끈하고 평평한 계단 위로 흐르는 물

연못 속 분수

벽면 일부를 돌출시켜 만든 폭포

직각으로 굽어 흐르는 물줄기

벽면의 사람 머리 장식으로 만든 폭포

천연 바위 사이를 흐르는 폭포

나무로 장식한 모 은행 중정

상하이 모 백화점 내부

대나무로 실내를 장식한 레스토랑

식물로 장식한 모 호텔 중정

중국 난신야 호텔의 야취나 양식 레스토랑

瀑布冲击浴

둥선 회관의 가산과 폭포

진탕청의 목선

식물과 석가산으로 장식한 호텔 로비의 휴게 구역

석가산과 폭포로 장식한 중정

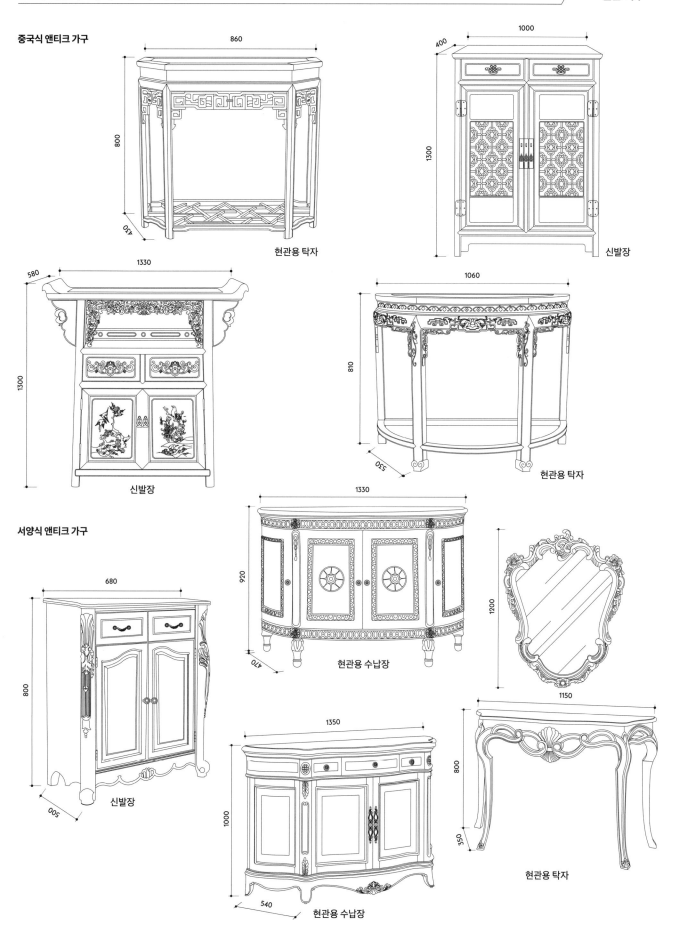

중국식 앤티크 가구

현관용 탁자

신발장

신발장

현관용 탁자

서양식 앤티크 가구

신발장

현관용 수납장

현관용 수납장

현관용 탁자

중국식 앤티크 가구

1510

1050

480

장방형의 넓은 찻상

중국식 앤티크 가구로 꾸민 응접실 렌더링

1120

790

소파와 테이블

2140

620

440

600

540

590

소파와 테이블

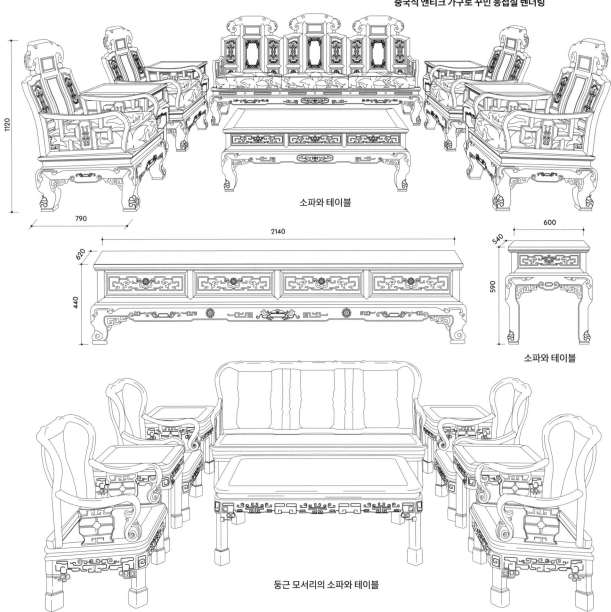

둥근 모서리의 소파와 테이블

3인용 소파(mm): 길이 1700, 너비 670, 높이 1100
대형 장방형 테이블(mm): 길이 1500, 너비 1000, 높이 470

1인용 소파(mm): 길이 780, 너비 670, 높이 1100
찻상(mm): 길이 640, 너비 640, 높이 650

서양식 앤티크 가구

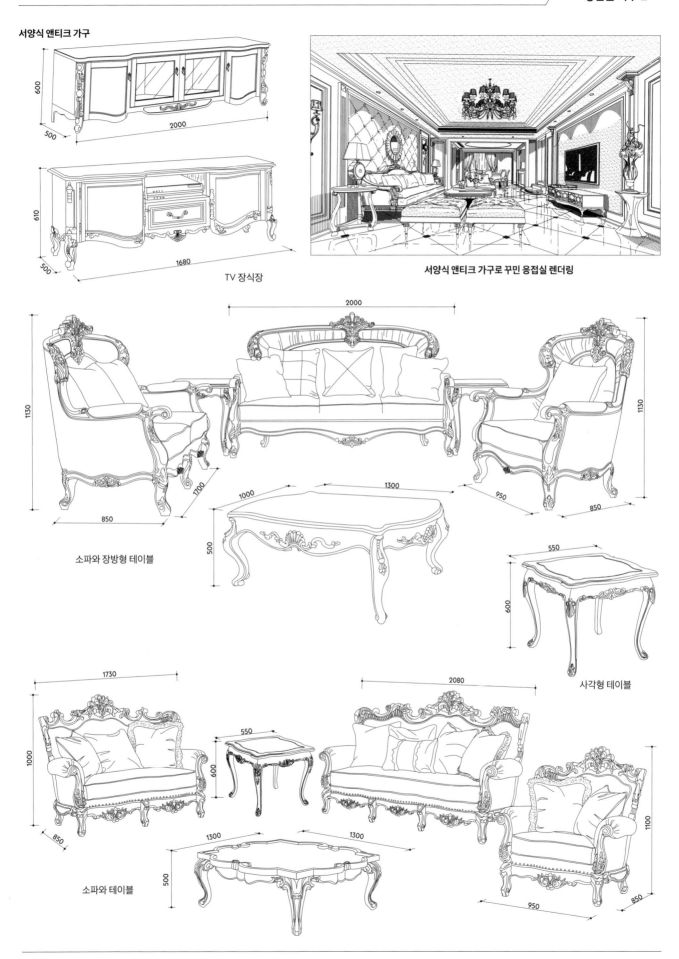

600
500
2000

610
500
1680

TV 장식장

서양식 앤티크 가구로 꾸민 응접실 렌더링

2000
1130
1700
850

1130
950
850

1000
1300
500

소파와 장방형 테이블

550
600

사각형 테이블

1730
1000
850

550
600

2080
1100

1300
1300
500

소파와 테이블

950
850

중국식 앤티크 가구

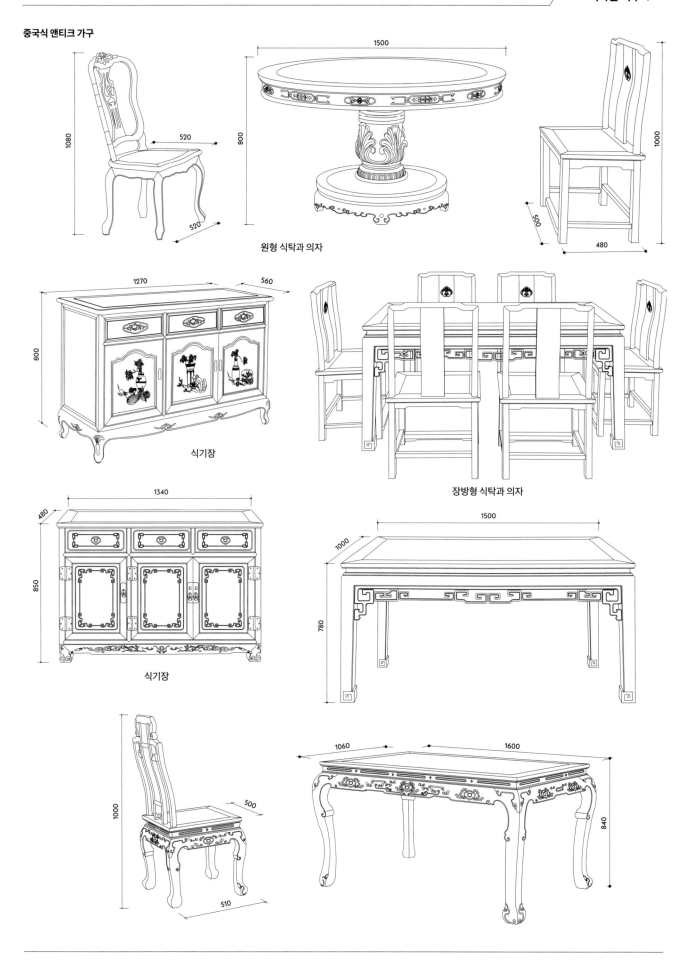

원형 식탁과 의자

식기장

장방형 식탁과 의자

식기장

서양식 앤티크 가구

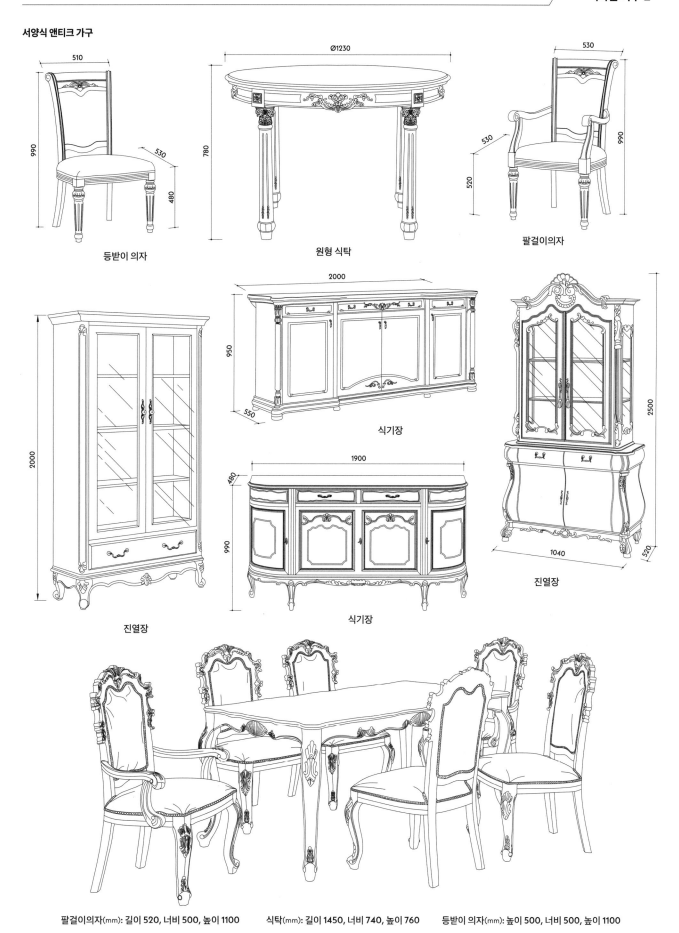

등받이 의자

원형 식탁

팔걸이의자

진열장

식기장

식기장

진열장

팔걸이의자(mm): 길이 520, 너비 500, 높이 1100　　식탁(mm): 길이 1450, 너비 740, 높이 760　　등받이 의자(mm): 높이 500, 너비 500, 높이 1100

서양식 앤티크 가구

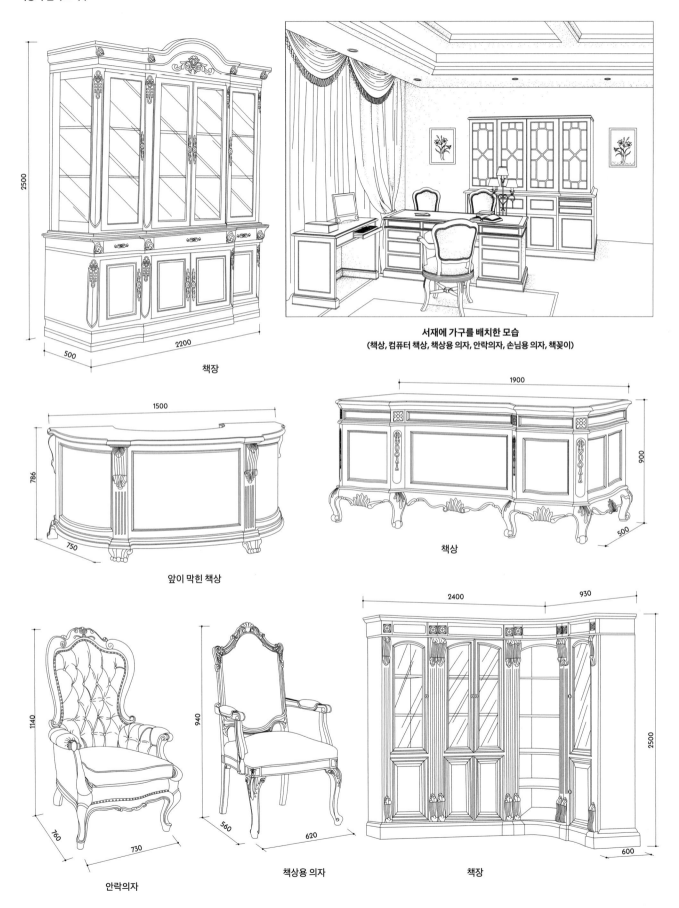

책장

서재에 가구를 배치한 모습
(책상, 컴퓨터 책상, 책상용 의자, 안락의자, 손님용 의자, 책꽂이)

앞이 막힌 책상

책상

안락의자

책상용 의자

책장

중국식 앤티크 가구

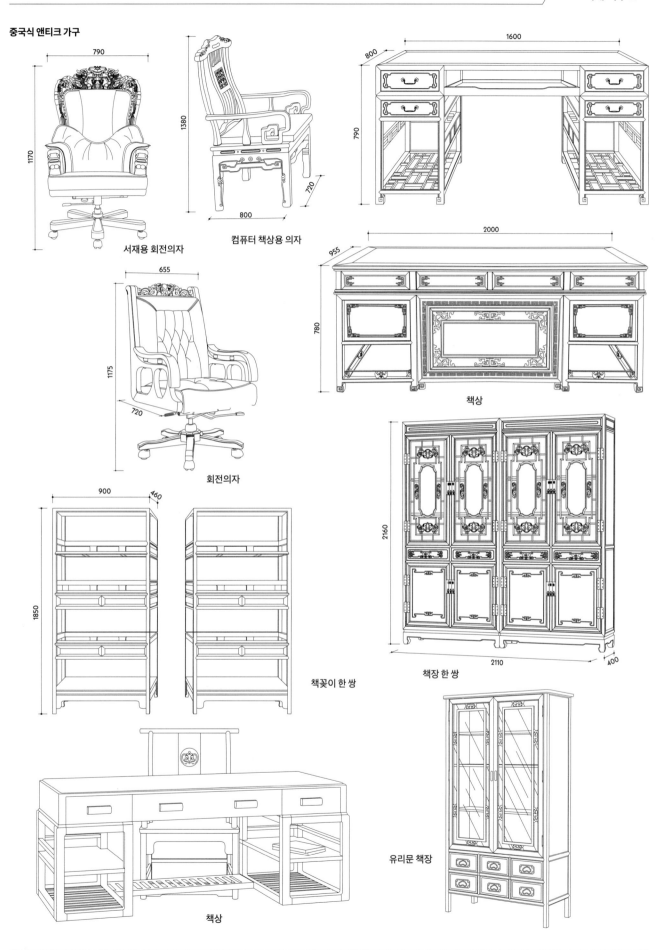

서재용 회전의자

컴퓨터 책상용 의자

회전의자

책상

책꽂이 한 쌍

책장 한 쌍

유리문 책장

책상

서양식 앤티크 가구

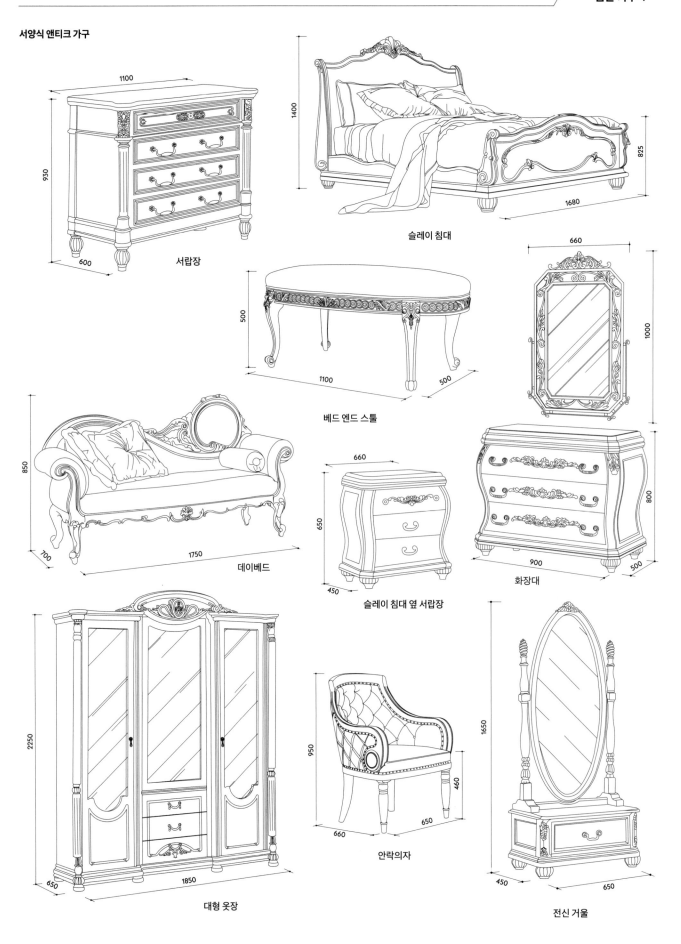

1100

930

600

서랍장

1400

825

1680

슬레이 침대

500

1100

500

베드 엔드 스툴

660

1000

850

700

1750

데이베드

660

650

450

슬레이 침대 옆 서랍장

800

900

500

화장대

2250

650

1850

대형 옷장

950

660

460

650

안락의자

1650

450

650

전신 거울

중국식 앤티크 가구

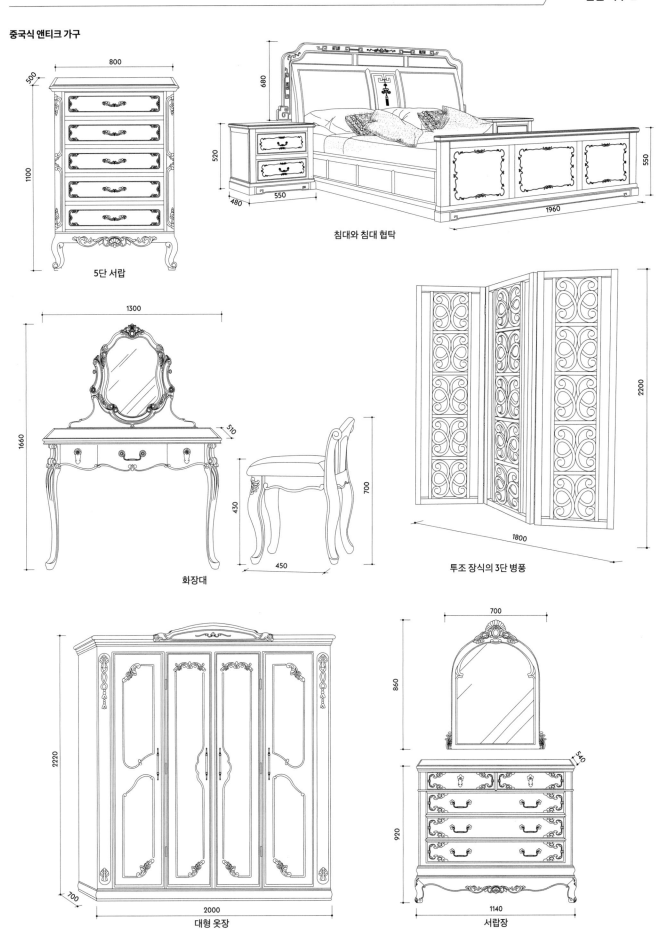

5단 서랍

침대와 침대 협탁

화장대

투조 장식의 3단 병풍

대형 옷장

서랍장

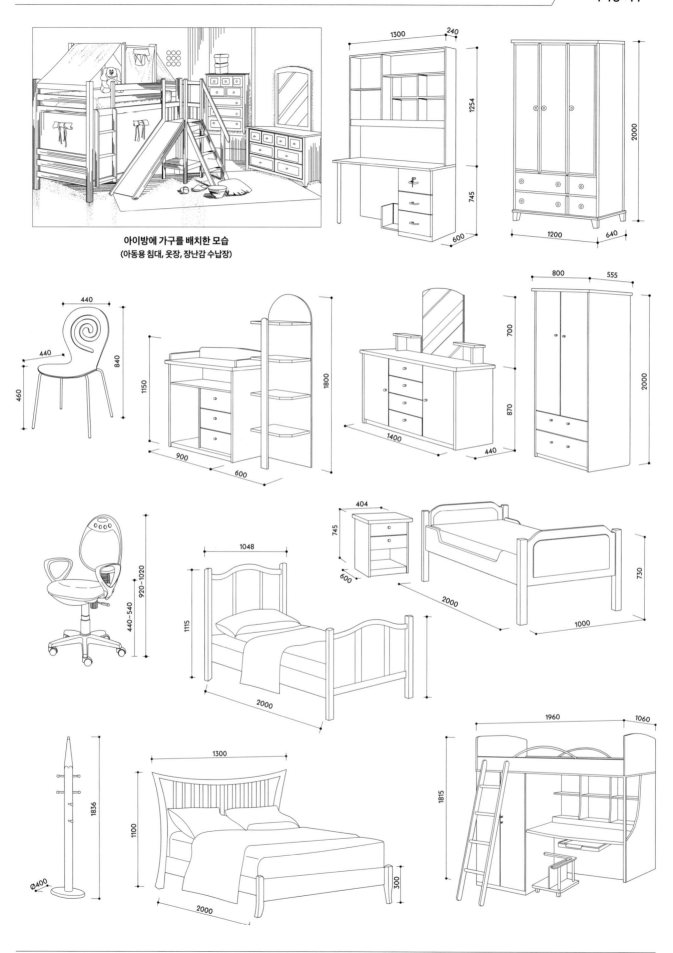

아이방에 가구를 배치한 모습
(아동용 침대, 옷장, 장난감 수납장)

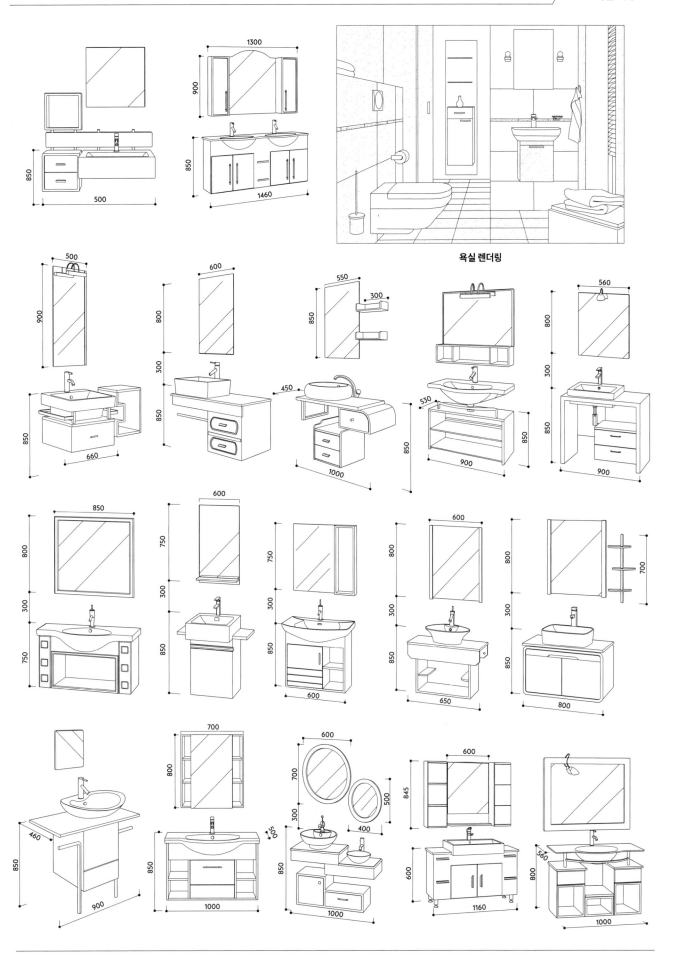

욕실 렌더링

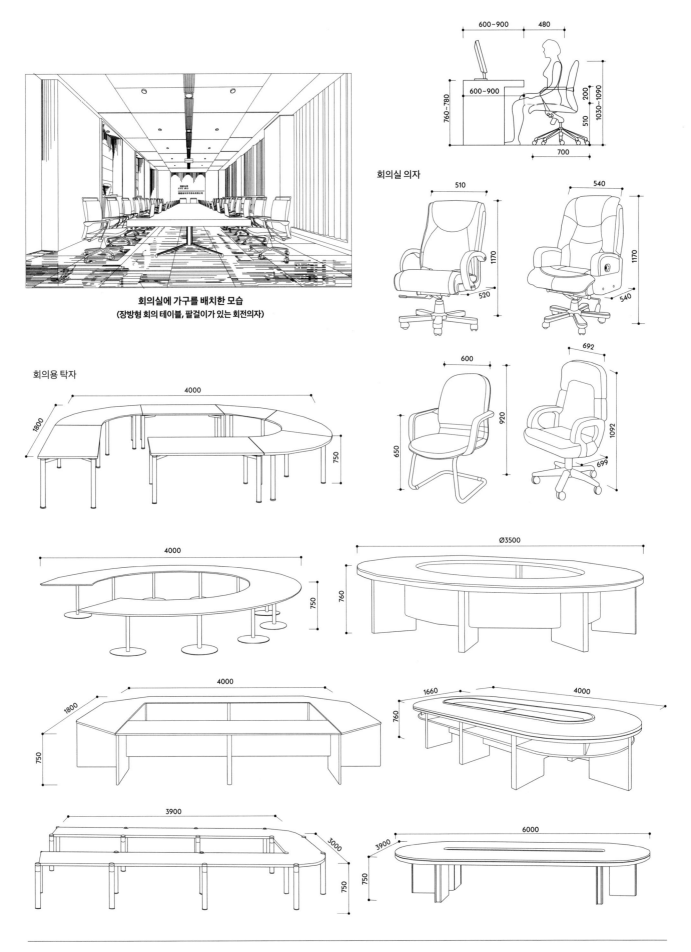

회의실에 가구를 배치한 모습
(장방형 회의 테이블, 팔걸이가 있는 회전의자)

회의실 의자

회의용 탁자

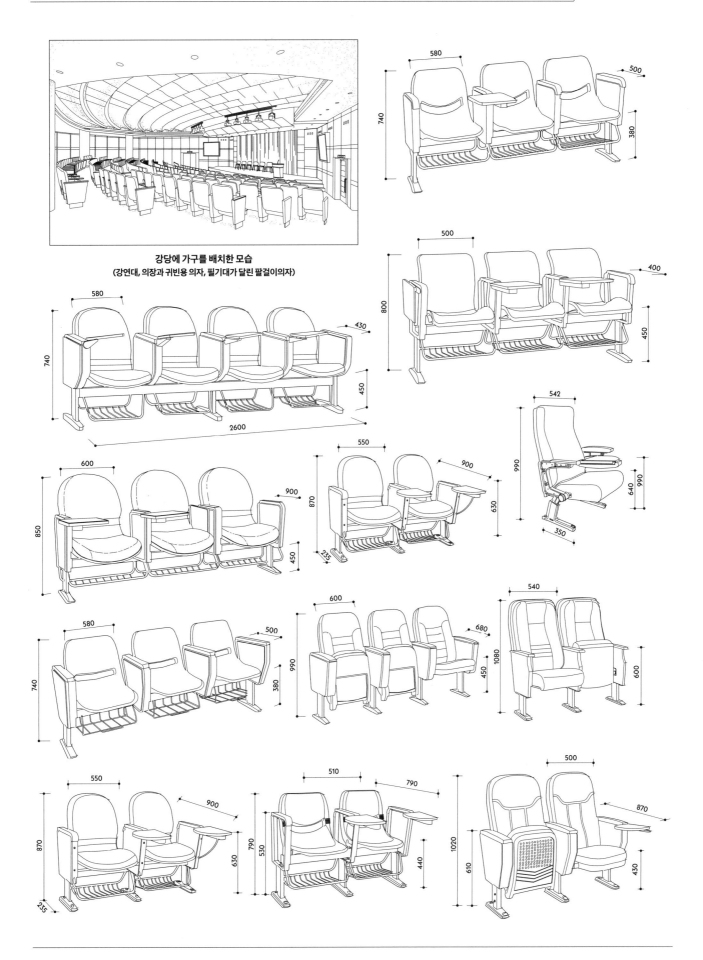

강당에 가구를 배치한 모습
(강연대, 의장과 귀빈용 의자, 필기대가 달린 팔걸이의자)

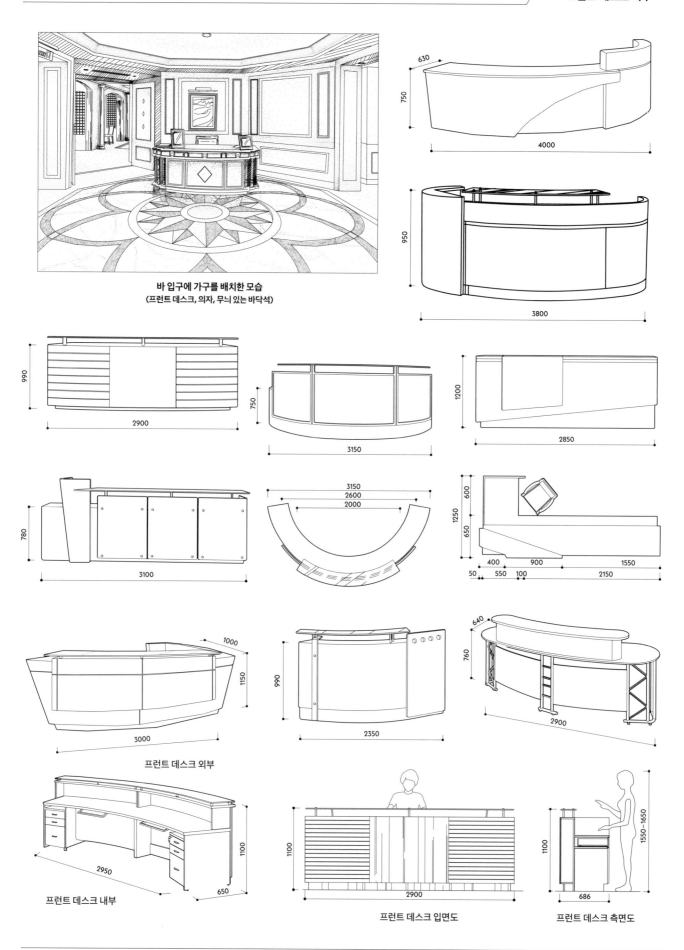

바 입구에 가구를 배치한 모습
(프런트 데스크, 의자, 무늬 있는 바닥석)

프런트 데스크 외부

프런트 데스크 내부

프런트 데스크 입면도

프런트 데스크 측면도

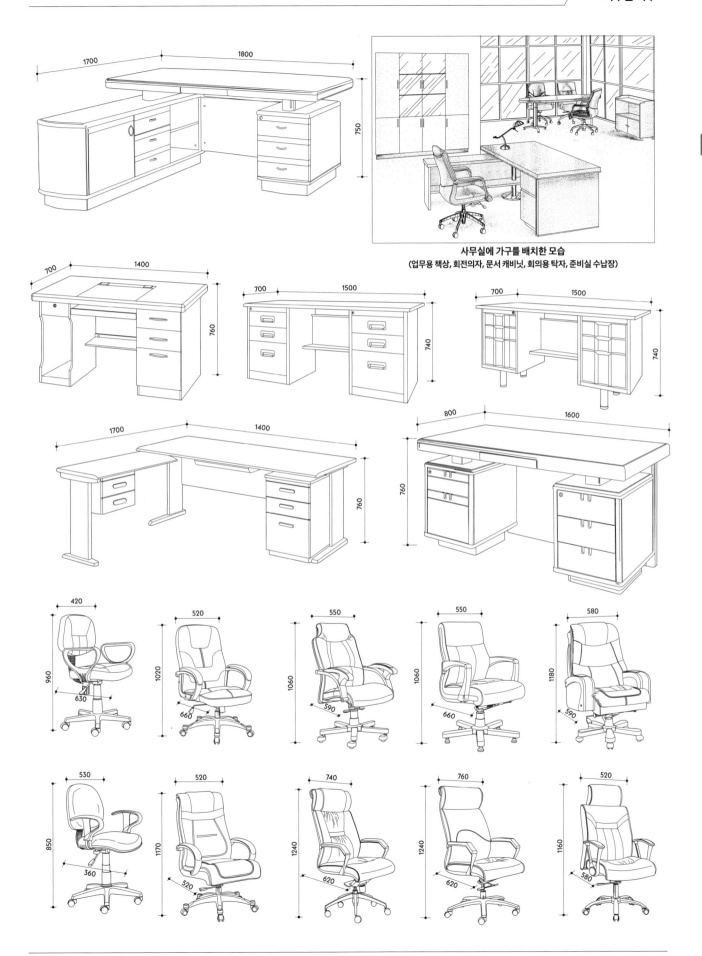

사무실에 가구를 배치한 모습
(업무용 책상, 회전의자, 문서 캐비닛, 회의용 탁자, 준비실 수납장)

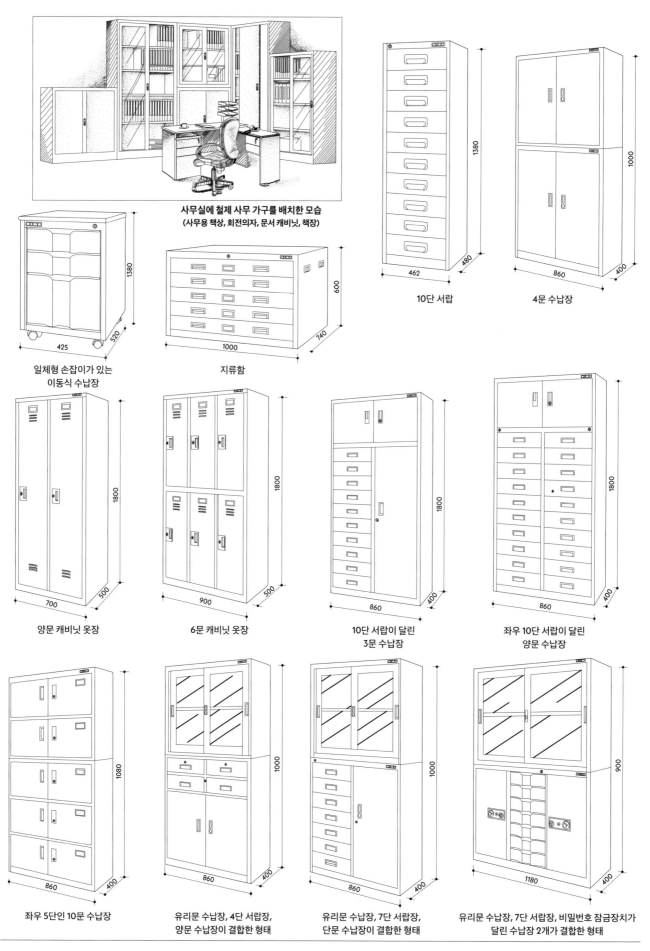

사무실에 철제 사무 가구를 배치한 모습
(사무용 책상, 회전의자, 문서 캐비닛, 책장)

10단 서랍

4문 수납장

일체형 손잡이가 있는
이동식 수납장

지류함

양문 캐비닛 옷장

6문 캐비닛 옷장

10단 서랍이 달린
3문 수납장

좌우 10단 서랍이 달린
양문 수납장

좌우 5단인 10문 수납장

유리문 수납장, 4단 서랍장,
양문 수납장이 결합한 형태

유리문 수납장, 7단 서랍장,
단문 수납장이 결합한 형태

유리문 수납장, 7단 서랍장, 비밀번호 잠금장치가
달린 수납장 2개가 결합한 형태

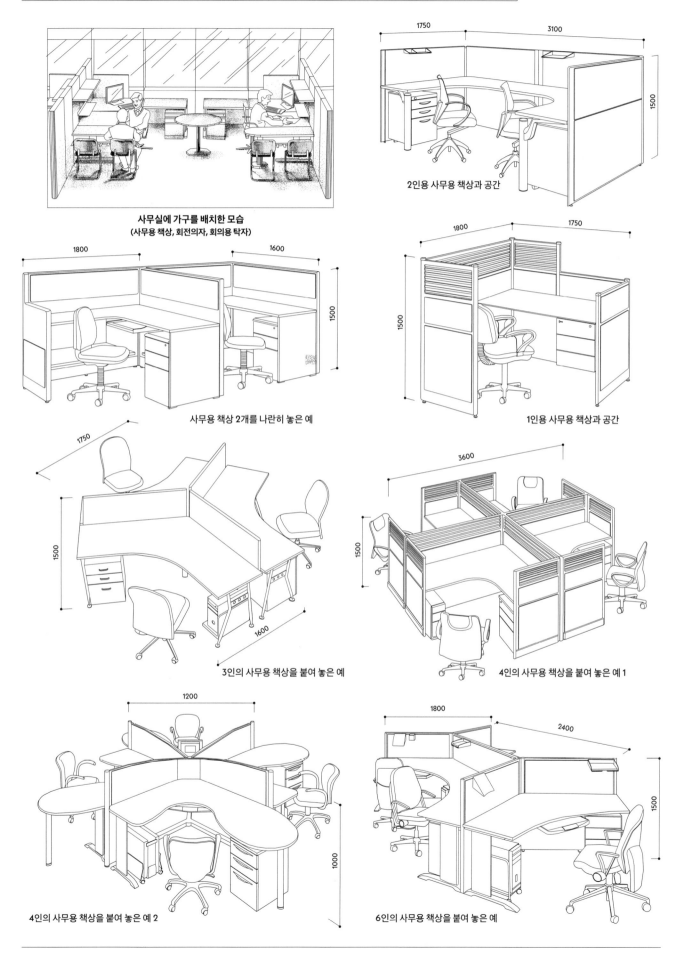

사무실에 가구를 배치한 모습
(사무용 책상, 회전의자, 회의용 탁자)

2인용 사무용 책상과 공간

사무용 책상 2개를 나란히 놓은 예

1인용 사무용 책상과 공간

3인의 사무용 책상을 붙여 놓은 예

4인의 사무용 책상을 붙여 놓은 예 1

4인의 사무용 책상을 붙여 놓은 예 2

6인의 사무용 책상을 붙여 놓은 예

06

실내 가구와 디자인

185

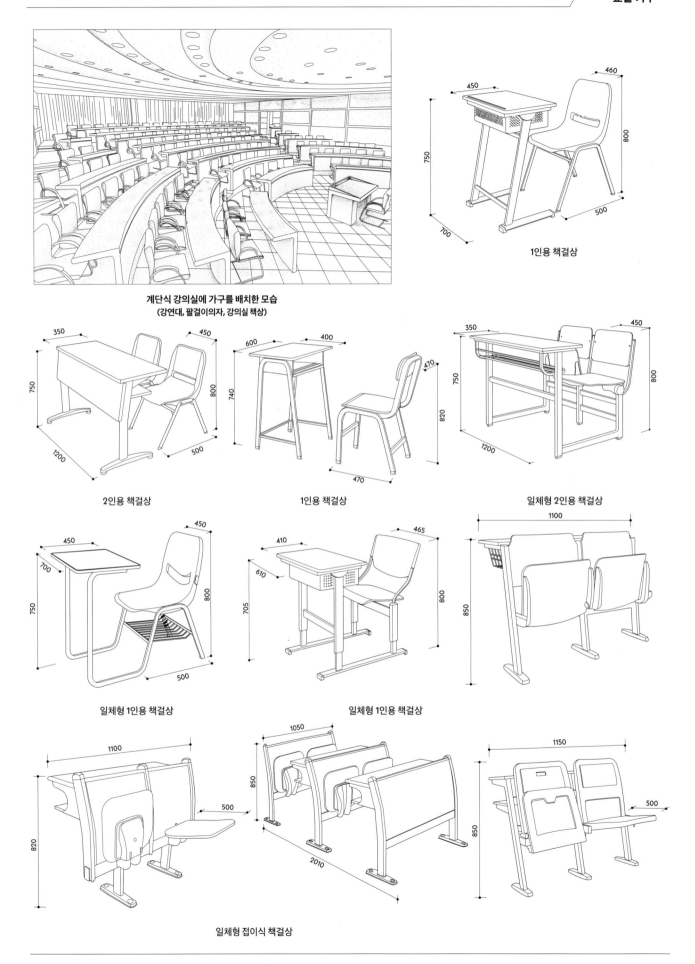

계단식 강의실에 가구를 배치한 모습
(강연대, 팔걸이의자, 강의실 책상)

1인용 책걸상

2인용 책걸상

1인용 책걸상

일체형 2인용 책걸상

일체형 1인용 책걸상

일체형 1인용 책걸상

일체형 접이식 책걸상

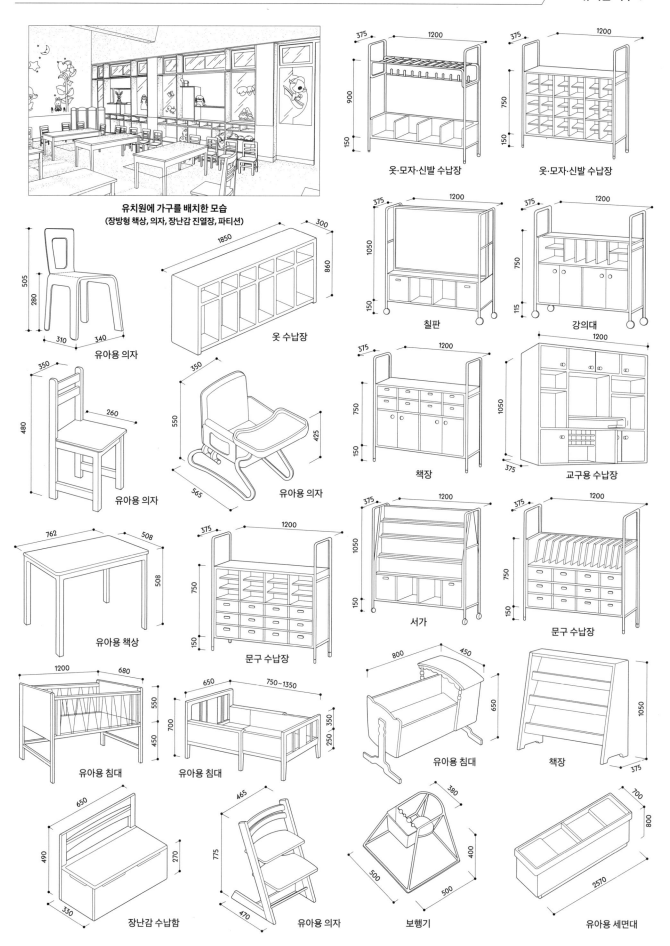

유치원에 가구를 배치한 모습
(장방형 책상, 의자, 장난감 진열장, 파티션)

옷·모자·신발 수납장

옷·모자·신발 수납장

칠판

강의대

유아용 의자

옷 수납장

유아용 의자

유아용 의자

책장

교구용 수납장

유아용 책상

문구 수납장

서가

문구 수납장

유아용 침대

유아용 침대

유아용 침대

책장

장난감 수납함

유아용 의자

보행기

유아용 세면대

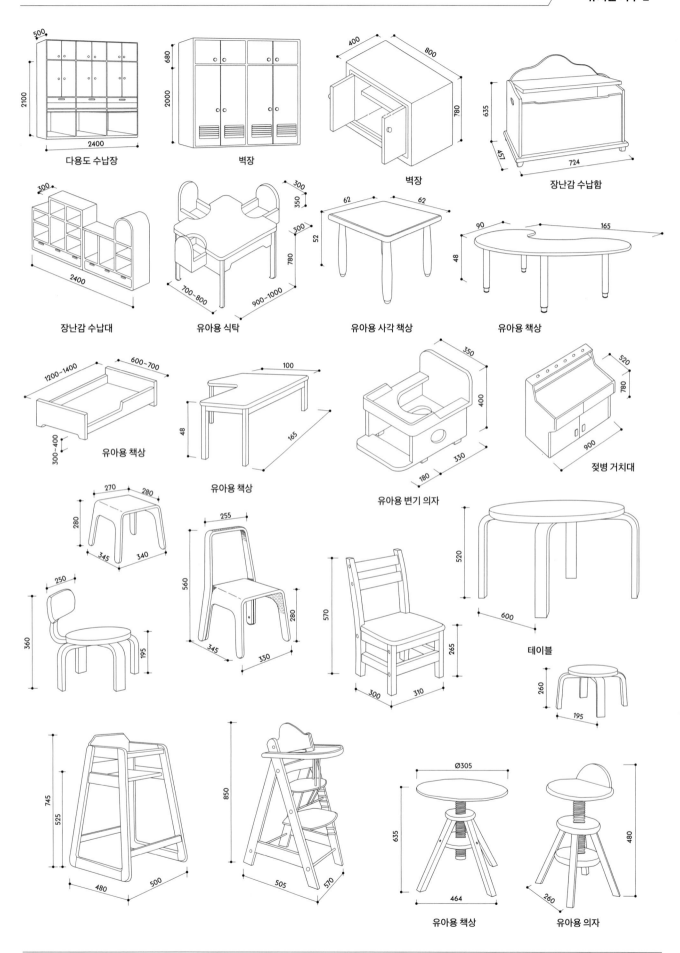

다용도 수납장

벽장

벽장

장난감 수납함

장난감 수납대

유아용 식탁

유아용 사각 책상

유아용 책상

유아용 책상

유아용 책상

유아용 변기 의자

젖병 거치대

테이블

유아용 책상

유아용 의자

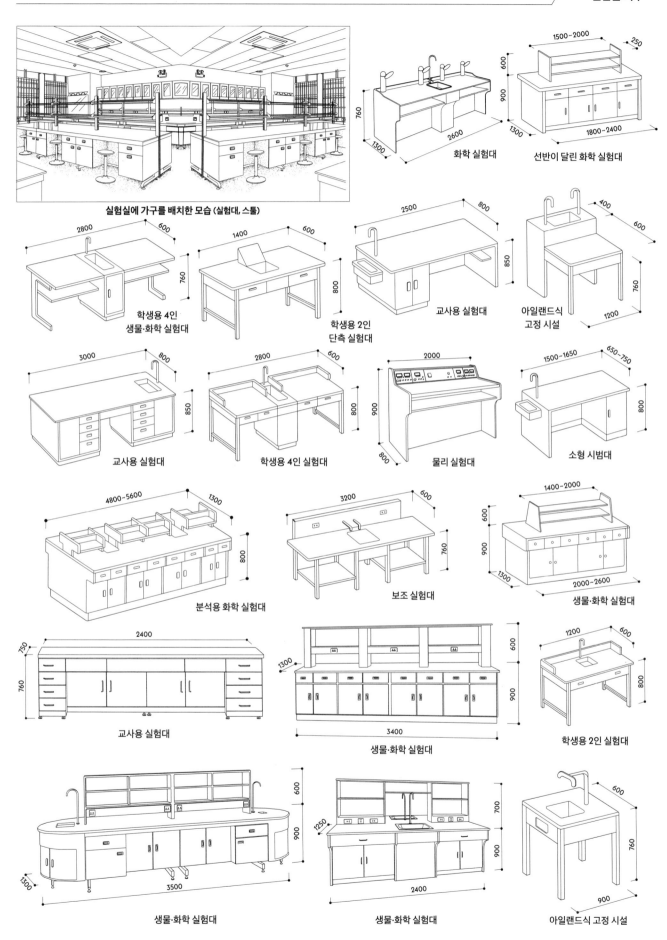

실험실에 가구를 배치한 모습 (실험대, 스툴)

화학 실험대

선반이 달린 화학 실험대

학생용 4인 생물·화학 실험대

학생용 2인 단측 실험대

교사용 실험대

아일랜드식 고정 시설

교사용 실험대

학생용 4인 실험대

물리 실험대

소형 시범대

분석용 화학 실험대

보조 실험대

생물·화학 실험대

교사용 실험대

생물·화학 실험대

학생용 2인 실험대

생물·화학 실험대

생물·화학 실험대

아일랜드식 고정 시설

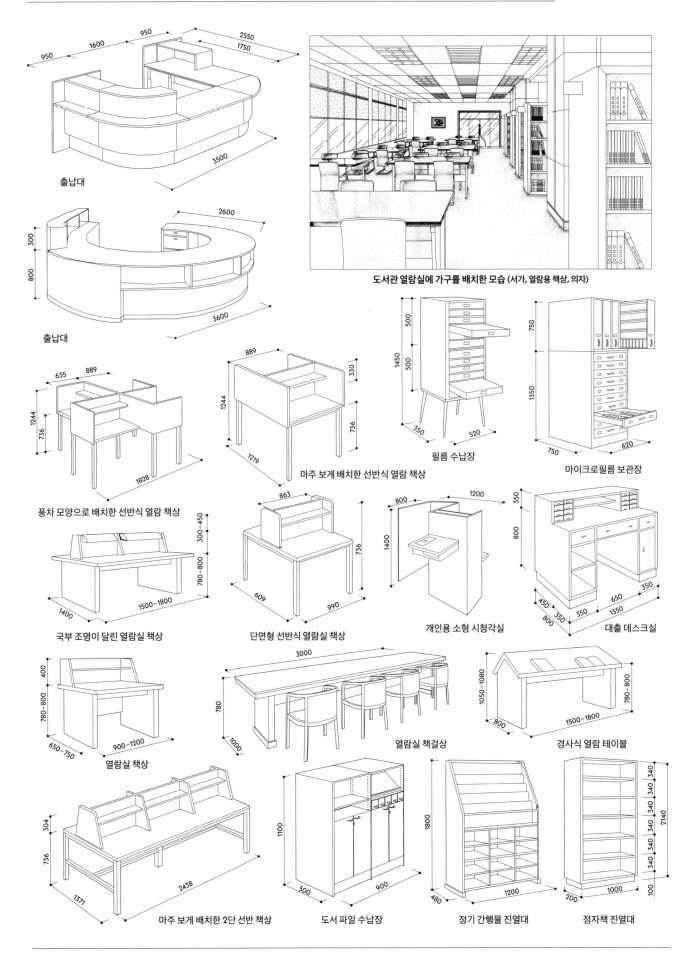

출납대

출납대

도서관 열람실에 가구를 배치한 모습 (서가, 열람용 책상, 의자)

풍차 모양으로 배치한 선반식 열람 책상

마주 보게 배치한 선반식 열람 책상

필름 수납장

마이크로필름 보관장

국부 조명이 달린 열람실 책상

단면형 선반식 열람실 책상

개인용 소형 시청각실

대출 데스크실

열람실 책상

열람실 책걸상

경사식 열람 테이블

마주 보게 배치한 2단 선반 책상

도서 파일 수납장

정기 간행물 진열대

점자책 진열대

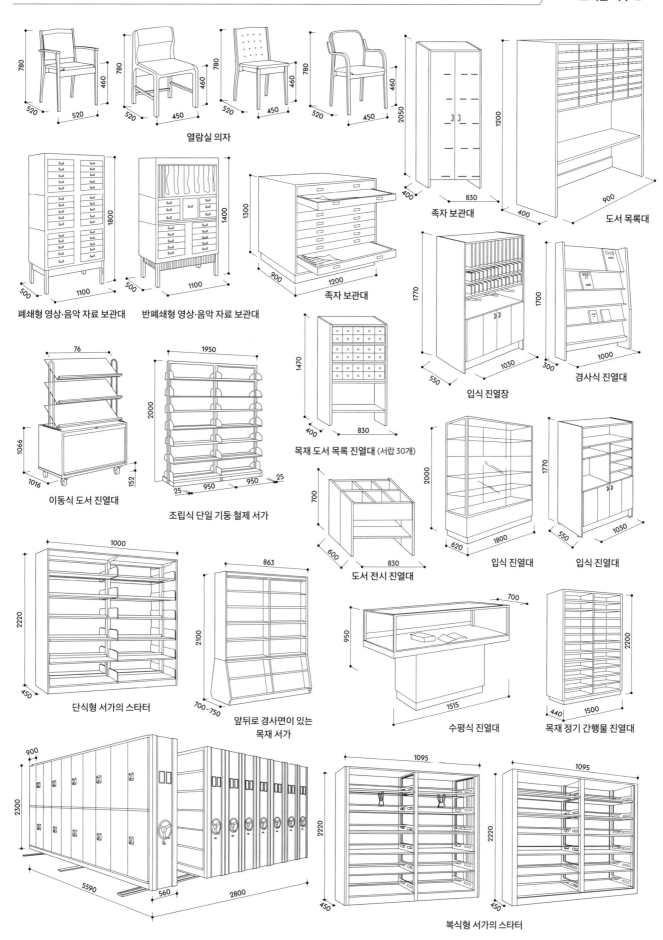

열람실 의자

족자 보관대

도서 목록대

폐쇄형 영상·음악 자료 보관대

반폐쇄형 영상·음악 자료 보관대

족자 보관대

입식 진열장

경사식 진열대

이동식 도서 진열대

조립식 단일 기둥 철제 서가

목재 도서 목록 진열대 (서랍 30개)

도서 전시 진열대

입식 진열대

입식 진열대

단식형 서가의 스타터

앞뒤로 경사면이 있는
목재 서가

수평식 진열대

목재 정기 간행물 진열대

복식형 서가의 스타터

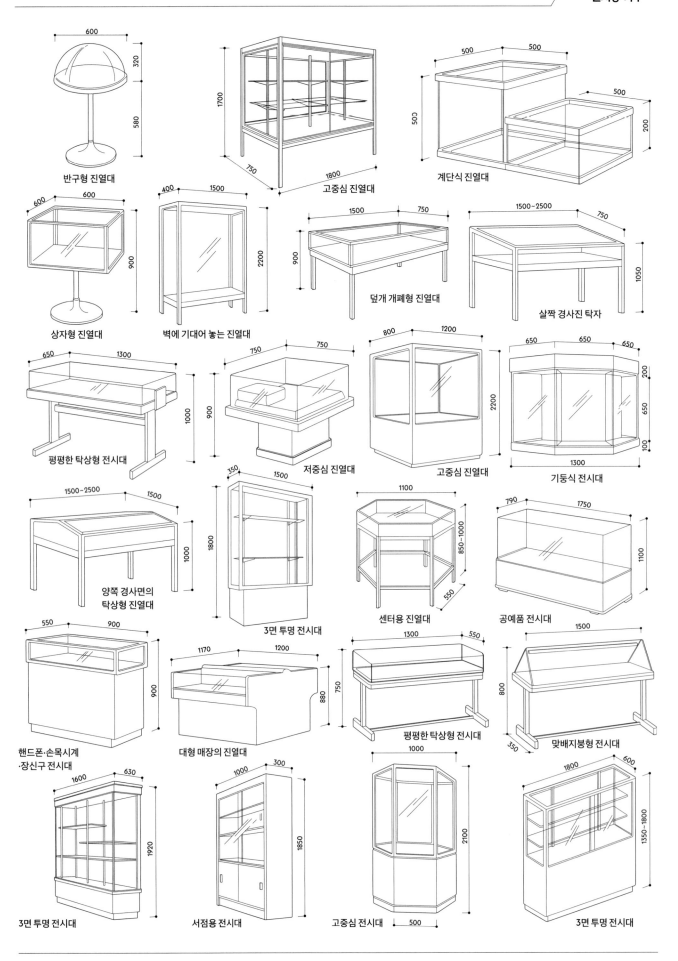

반구형 진열대

고중심 진열대

계단식 진열대

상자형 진열대

벽에 기대어 놓는 진열대

덮개 개폐형 진열대

살짝 경사진 탁자

평평한 탁상형 전시대

저중심 진열대

고중심 진열대

기둥식 전시대

양쪽 경사면의
탁상형 진열대

3면 투명 전시대

센터용 진열대

공예품 전시대

핸드폰·손목시계
·장신구 전시대

대형 매장의 진열대

평평한 탁상형 전시대

맞배지붕형 전시대

3면 투명 전시대

서점용 전시대

고중심 전시대

3면 투명 전시대

상업용 가구로는 일반적으로 디스플레이 카운터, 판매대, 전시대(캐비 닛, 선반), 계산대 등이 있다. 진열용 설비의 치수는 반드시 진열 상품의 규 격, 인체의 기본 치수, 고객의 시야각 및 동선과 맞아야 한다.

1. 카운터

고객이 상품을 살펴볼 수 있는 진열대이면서 판매자가 상품을 포장·전단·계량하 는 작업대이기도 하다. 따라서 카운터를 설계할 때는 고객이 상품을 편하게 살펴 보면서도 판매자의 노동 강도를 줄일 수 있게 인체 치수에 맞춰야 한다. 카운터는 진열품의 색상을 제대로 보여 줘야 하므로 상부에 투명 유리를 씌우며, 상품을 쉽 게 보관할 수 있게 하부에 목재 진열장을 둔다. 귀금속을 진열할 때는 내부에 스 포트라이트를 설치해 상품을 부각하기도 한다.

2. 판매대

상품을 전시하고 저장하는 데 쓴다. 판매대 높이는 카운터와 같지만 상품의 규격 을 고려하면서도 상품을 넣어 두고 꺼내기 쉬워야 한다. 매장 내 공간에 미칠 영 향도 고려해야 하는데, 내부에 판매대를 둘러 배치하려면 높이를 적당히 높여야 한다. 반면 중심부에 판매대를 놓으려면 공간의 완성도와 시각적 연속성을 위해 적당한 선에서 높이를 낮춰야 한다.

3. 진열대

샘플을 전시하거나 상품을 진열하는 데 쓴다. 형태와 크기는 당연히 고객이 샘플 을 만지거나 살펴본 다음 제자리에 되돌리기 편해야 한다.

06

실내 가구와 디자인

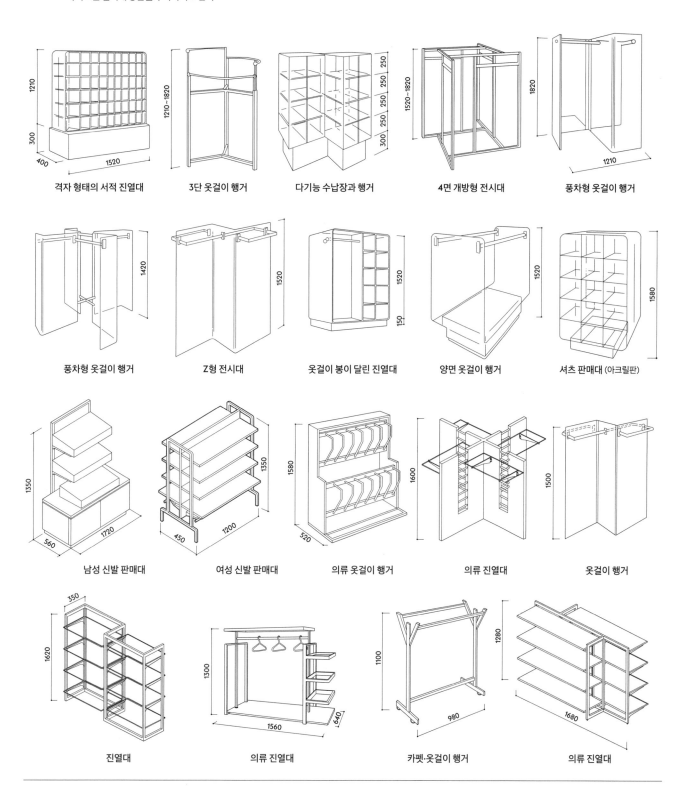

격자 형태의 서적 진열대 3단 옷걸이 행거 다기능 수납장과 행거 4면 개방형 전시대 풍차형 옷걸이 행거

풍차형 옷걸이 행거 Z형 전시대 옷걸이 봉이 달린 진열대 양면 옷걸이 행거 셔츠 판매대 (아크릴판)

남성 신발 판매대 여성 신발 판매대 의류 옷걸이 행거 의류 진열대 옷걸이 행거

진열대 의류 진열대 카펫·옷걸이 행거 의류 진열대

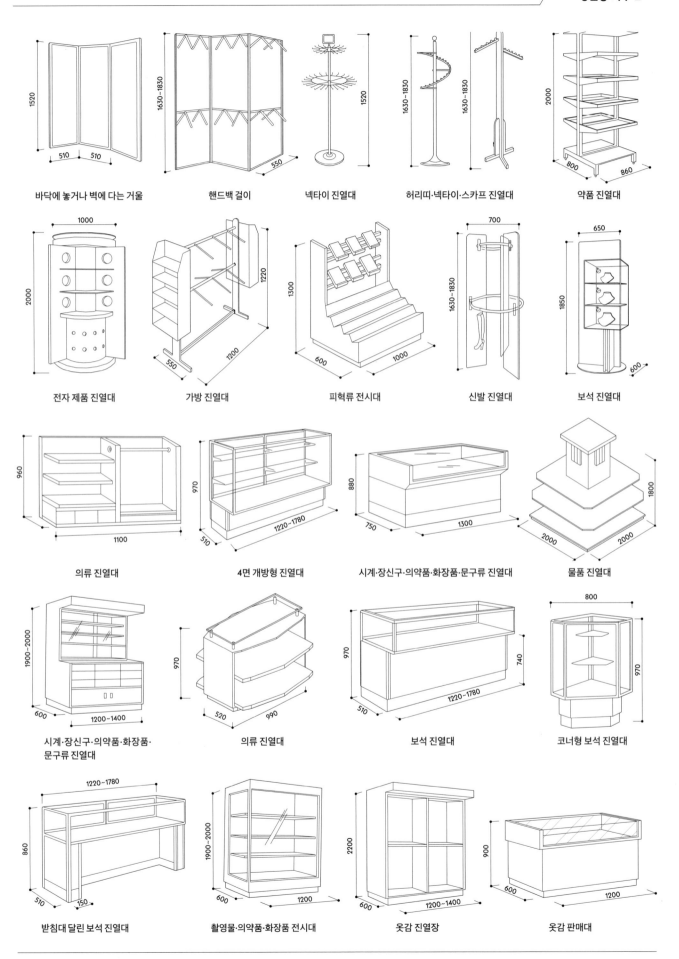

바닥에 놓거나 벽에 다는 거울

핸드백 걸이

넥타이 진열대

허리띠·넥타이·스카프 진열대

약품 진열대

전자 제품 진열대

가방 진열대

피혁류 전시대

신발 진열대

보석 진열대

의류 진열대

4면 개방형 진열대

시계·장신구·의약품·화장품·문구류 진열대

물품 진열대

시계·장신구·의약품·화장품·
문구류 진열대

의류 진열대

보석 진열대

코너형 보석 진열대

받침대 달린 보석 진열대

촬영물·의약품·화장품 전시대

옷감 진열장

옷감 판매대

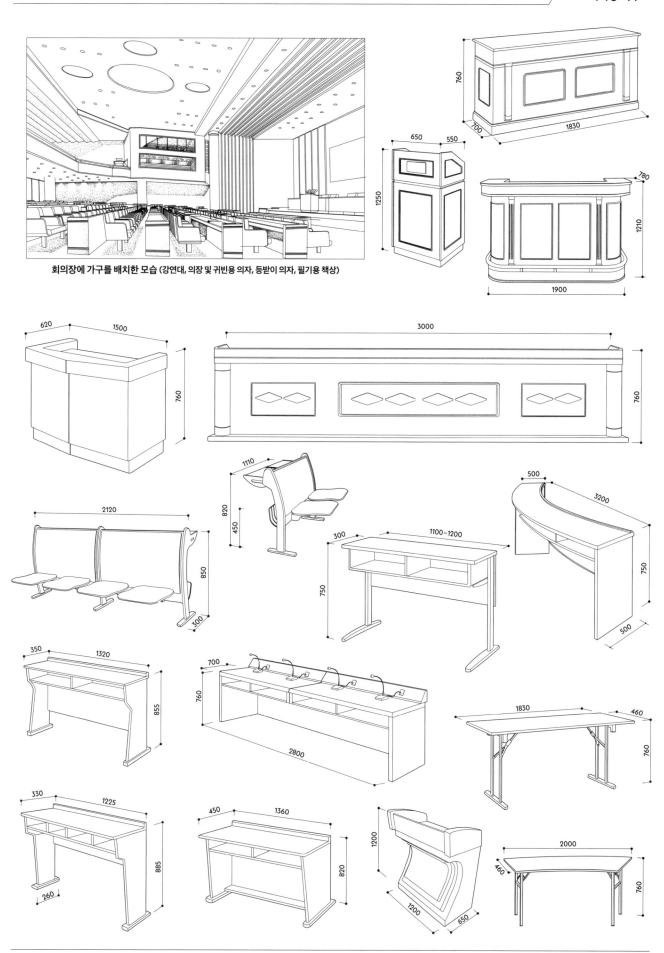

회의장에 가구를 배치한 모습 (강연대, 의장 및 귀빈용 의자, 등받이 의자, 필기용 책상)

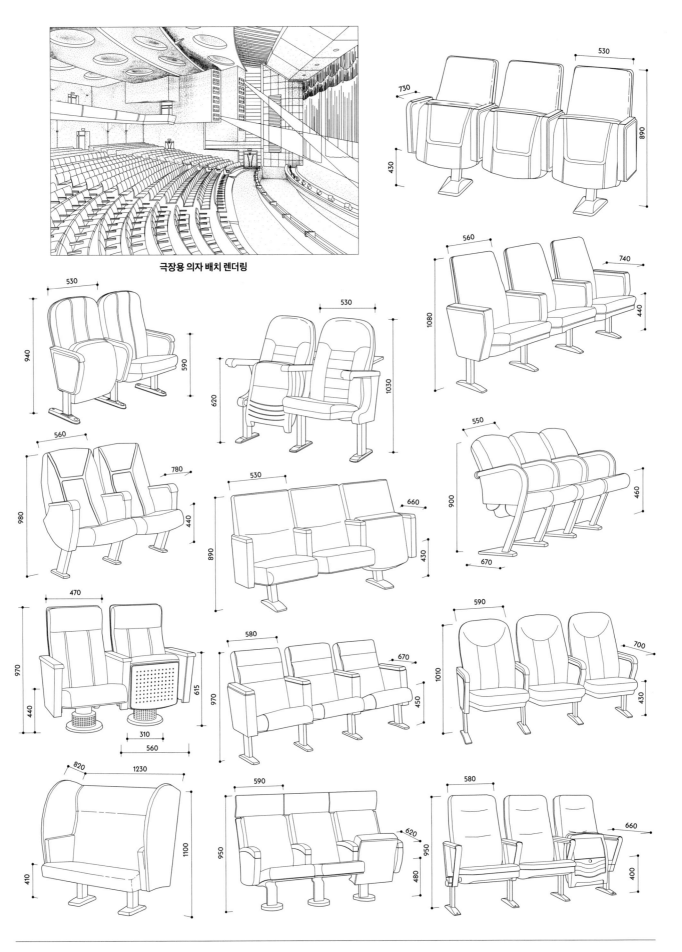

극장용 의자 배치 렌더링

06

실내 가구와 디자인

로비 및 휴게실 소파

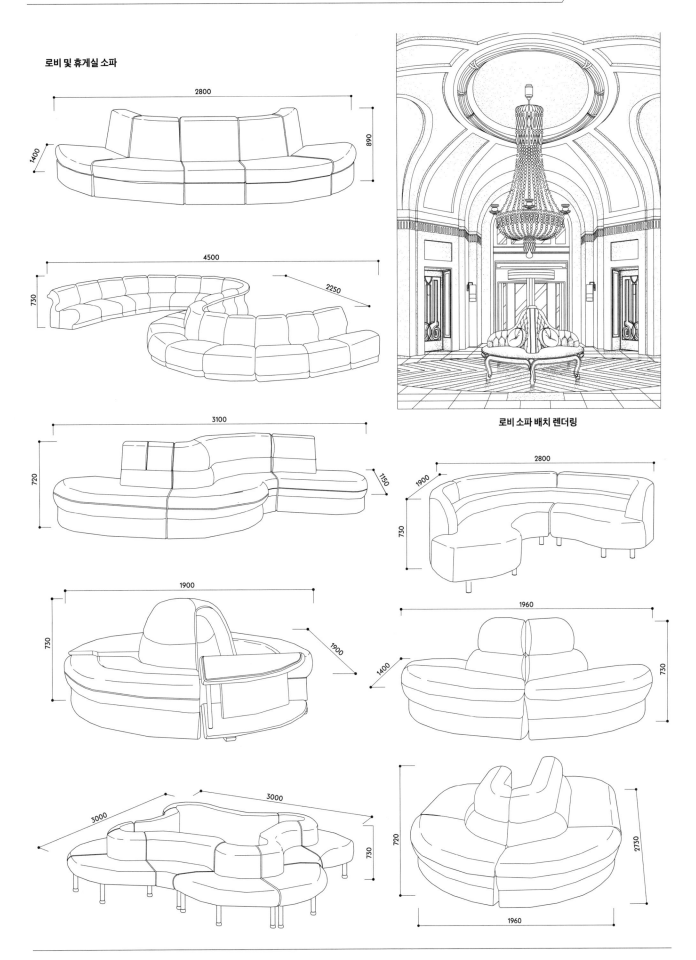

로비 소파 배치 렌더링

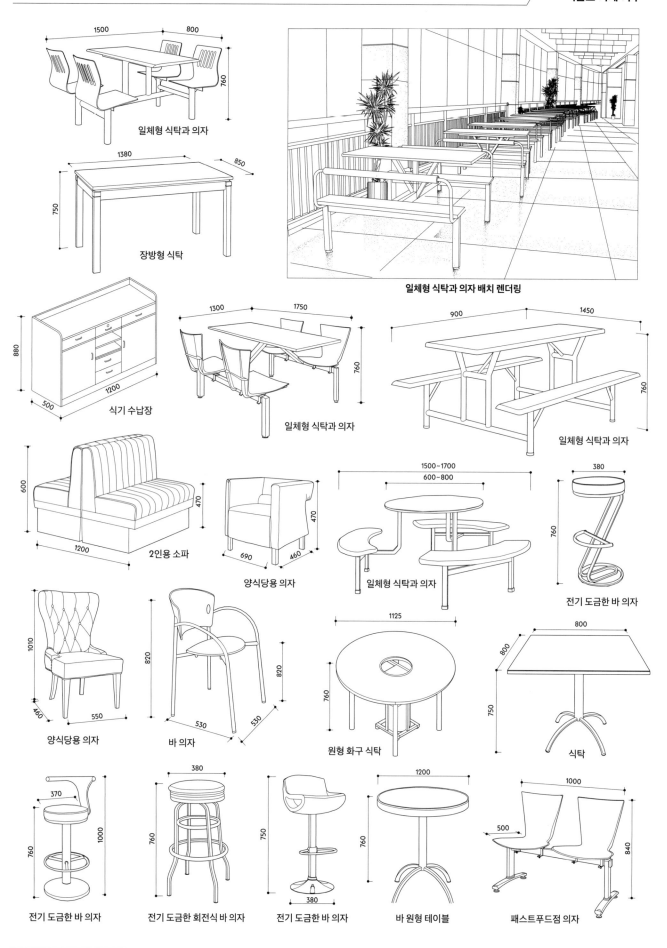

일체형 식탁과 의자

장방형 식탁

일체형 식탁과 의자 배치 렌더링

식기 수납장

일체형 식탁과 의자

일체형 식탁과 의자

2인용 소파

양식당용 의자

일체형 식탁과 의자

전기 도금한 바 의자

양식당용 의자

바 의자

원형 화구 식탁

식탁

전기 도금한 바 의자

전기 도금한 회전식 바 의자

전기 도금한 바 의자

바 원형 테이블

패스트푸드점 의자

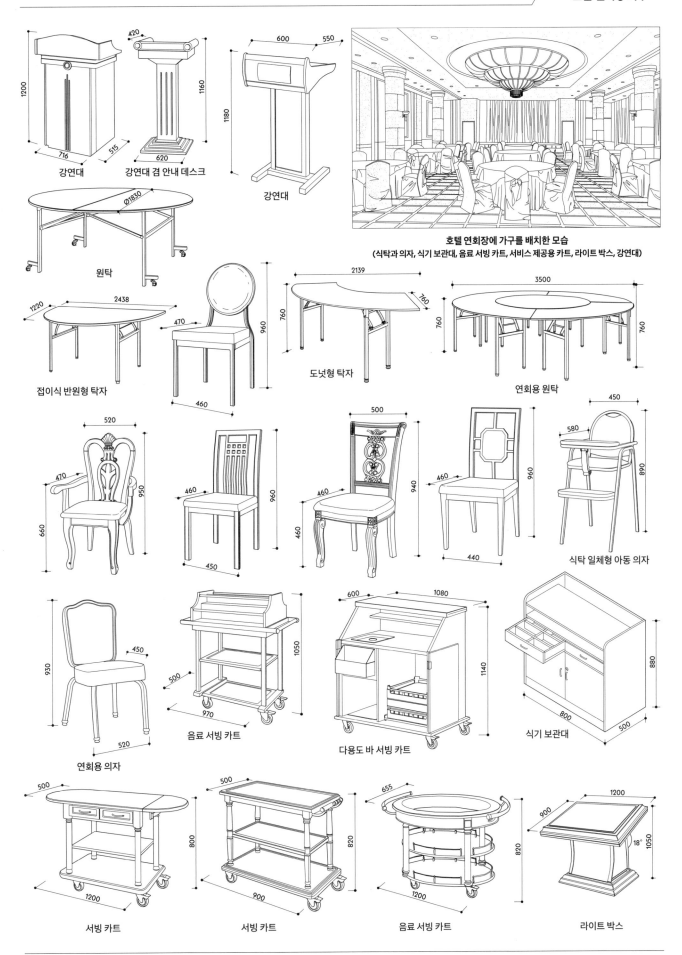

강연대

강연대 겸 안내 데스크

강연대

호텔 연회장에 가구를 배치한 모습
(식탁과 의자, 식기 보관대, 음료 서빙 카트, 서비스 제공용 카트, 라이트 박스, 강연대)

원탁

접이식 반원형 탁자

도넛형 탁자

연회용 원탁

식탁 일체형 아동 의자

연회용 의자

음료 서빙 카트

다용도 바 서빙 카트

식기 보관대

서빙 카트

서빙 카트

음료 서빙 카트

라이트 박스

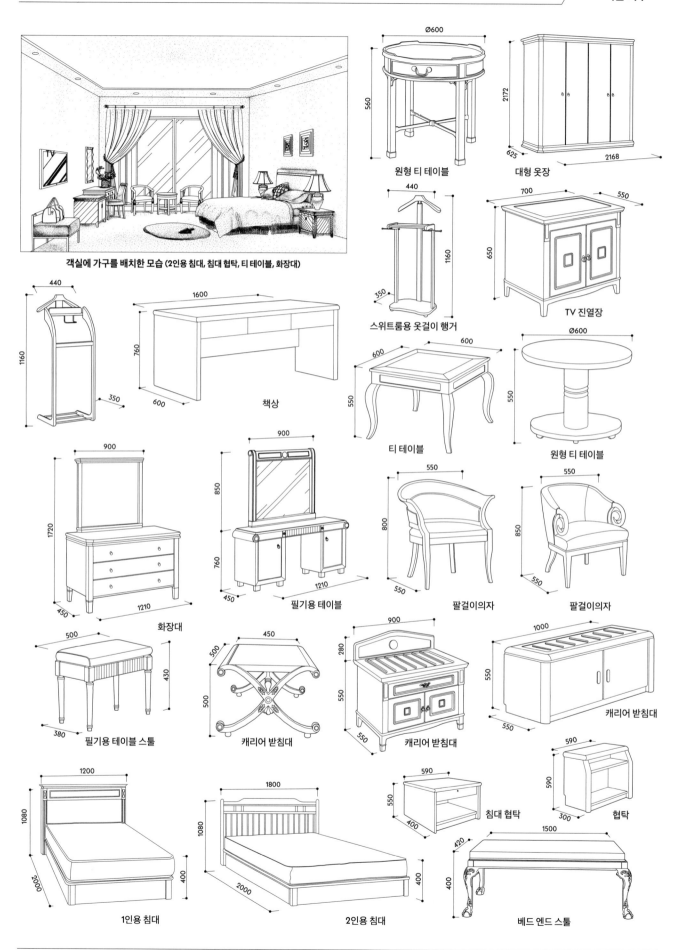

Ø600
560
원형 티 테이블

2172
625
2168
대형 옷장

440
1160
350
스위트룸용 옷걸이 행거

700
550
650
TV 진열장

1600
760
600
책상

440
1160
350

600
600
550
티 테이블

Ø600
550
원형 티 테이블

900
1720
450
1210
화장대

900
850
760
450
1210
필기용 테이블

550
800
550
팔걸이의자

550
850
550
팔걸이의자

500
430
380
필기용 테이블 스툴

450
500
500
캐리어 받침대

900
280
550
550
캐리어 받침대

1000
550
550
캐리어 받침대

590
550
400
침대 협탁

590
590
300
협탁

1200
1080
2000
400
1인용 침대

1800
1080
2000
400
2인용 침대

1500
420
400
베드 엔드 스툴

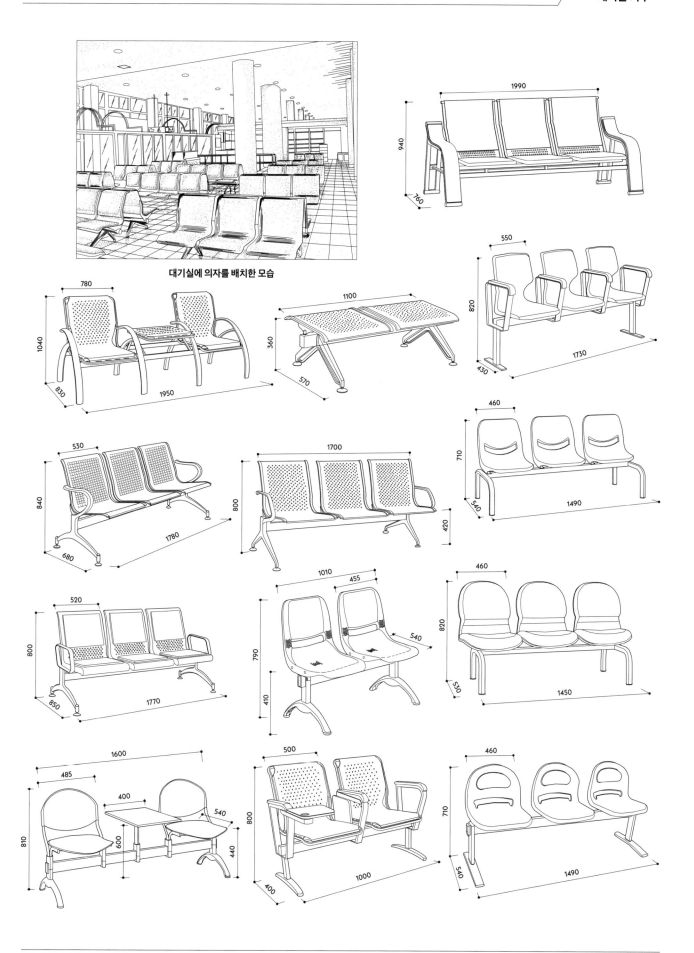

대기실에 의자를 배치한 모습

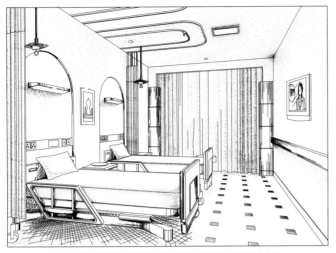

병원 입원실에 가구를 배치한 모습 (병상, 침대 협탁, 의자, 티 테이블)

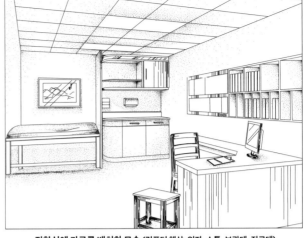

진찰실에 가구를 배치한 모습 (컴퓨터 책상, 의자, 스툴, 보관대, 진료대)

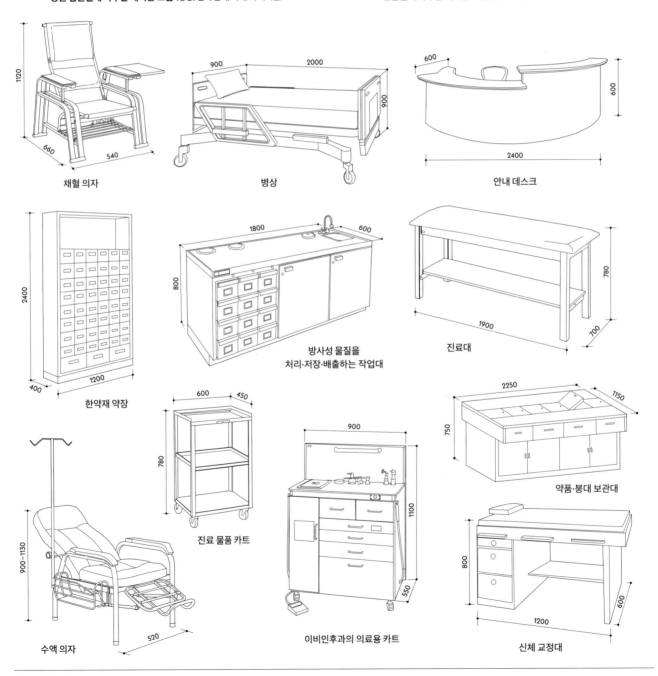

채혈 의자

병상

안내 데스크

한약재 약장

방사성 물질을
처리·저장·배출하는 작업대

진료대

진료 물품 카트

약품·붕대 보관대

수액 의자

이비인후과의 의료용 카트

신체 교정대

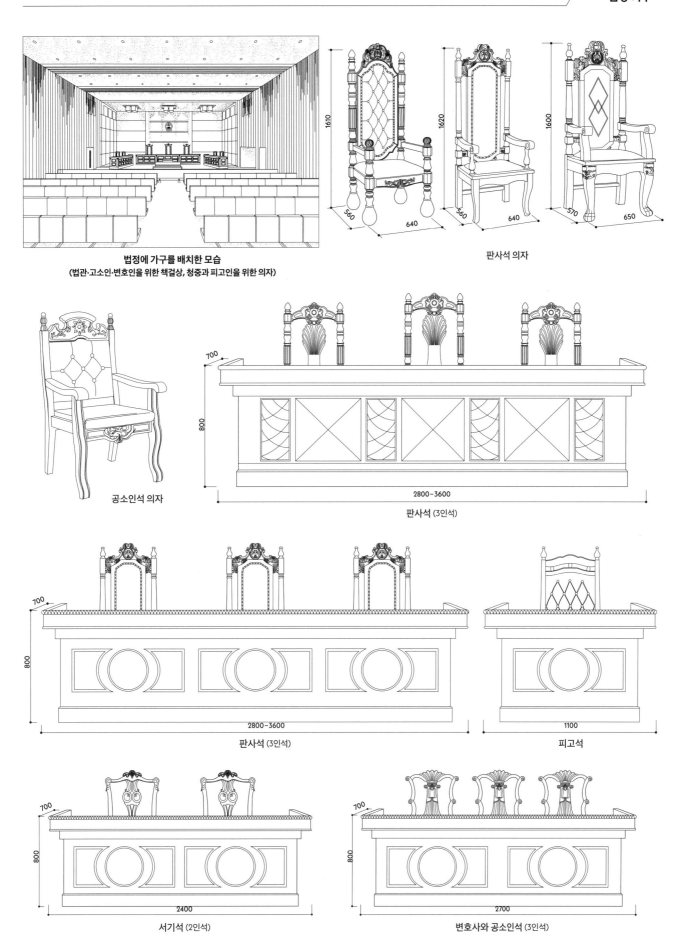

법정에 가구를 배치한 모습
(법관·고소인·변호인을 위한 책걸상, 청중과 피고인을 위한 의자)

1610
560
640

판사석 의자

1620
560
640

1600
570
650

공소인석 의자

700
800
2800~3600

판사석 (3인석)

700
800
2800~3600

판사석 (3인석)

700
800
1100

피고석

700
800
2400

서기석 (2인석)

700
800
2700

변호사와 공소인석 (3인석)

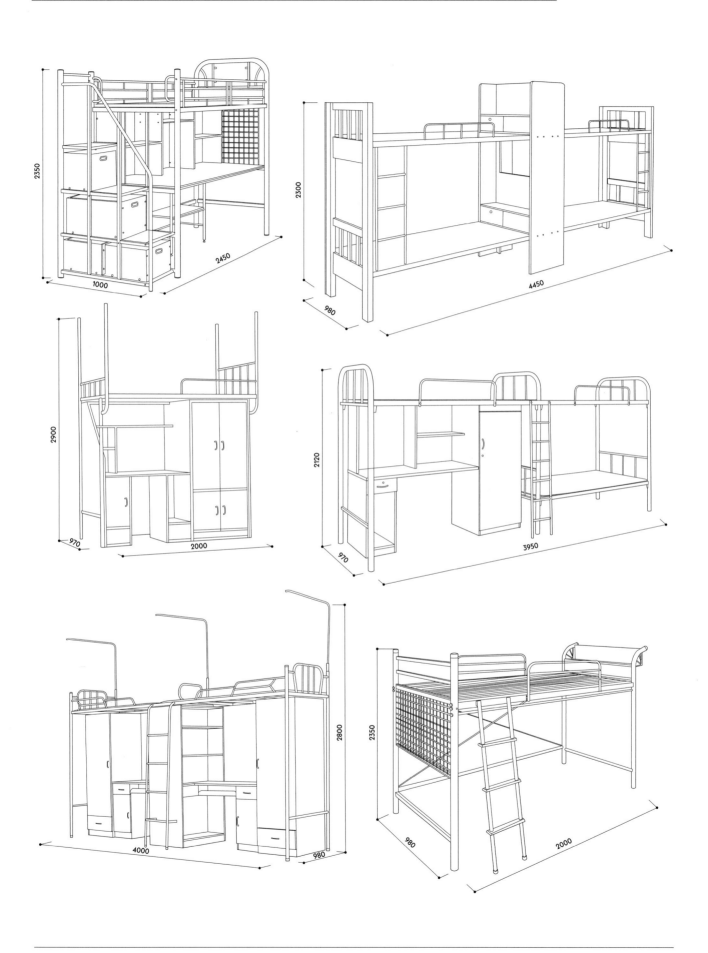

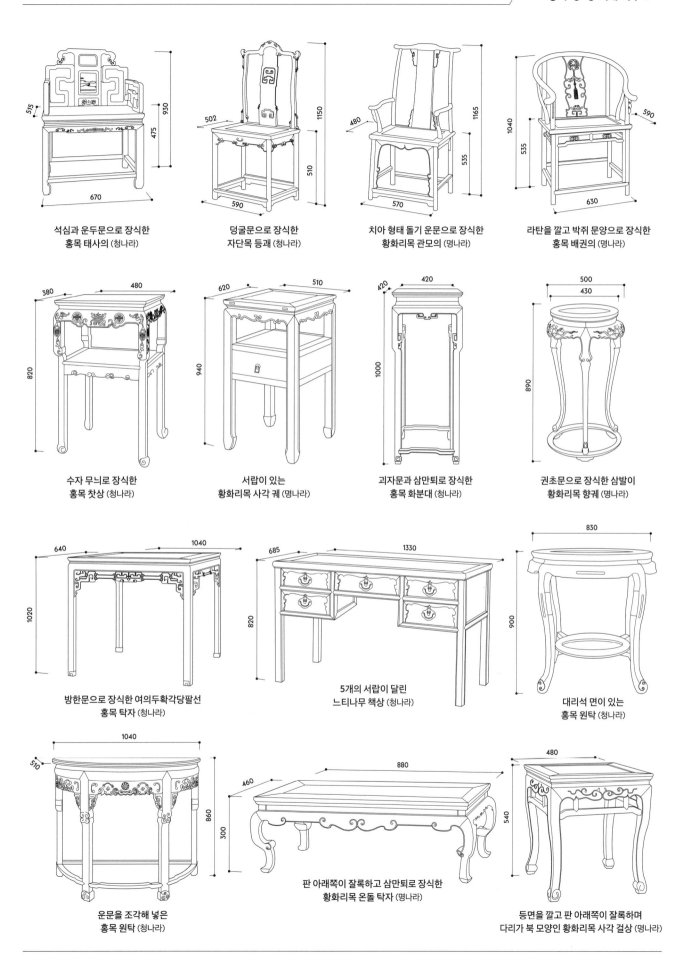

석심과 운두문으로 장식한
홍목 태사의 (청나라)

덩굴문으로 장식한
자단목 등괘 (청나라)

치아 형태 돌기 운문으로 장식한
황화리목 관모의 (명나라)

라탄을 깔고 박쥐 문양으로 장식한
홍목 배권의 (명나라)

수자 무늬로 장식한
홍목 찻상 (청나라)

서랍이 있는
황화리목 사각 궤 (명나라)

괴자문과 삼만퇴로 장식한
홍목 화분대 (청나라)

권초문으로 장식한 삼발이
황화리목 향궤 (명나라)

방한문으로 장식한 여의두확각당팔선
홍목 탁자 (청나라)

5개의 서랍이 달린
느티나무 책상 (청나라)

대리석 면이 있는
홍목 원탁 (청나라)

운문을 조각해 넣은
홍목 원탁 (청나라)

판 아래쪽이 잘록하고 삼만퇴로 장식한
황화리목 온돌 탁자 (명나라)

등면을 깔고 판 아래쪽이 잘록하며
다리가 북 모양인 황화리목 사각 걸상 (명나라)

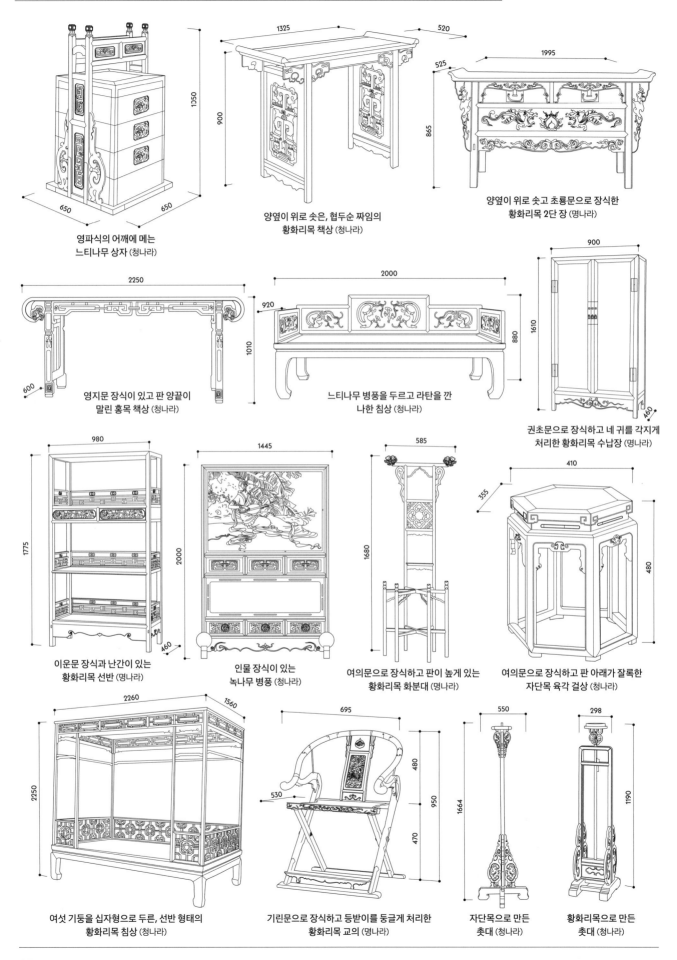

영파식의 어깨에 메는
느티나무 상자 (청나라)

양옆이 위로 솟은, 협두순 짜임의
황화리목 책상 (청나라)

양옆이 위로 솟고 초룡문으로 장식한
황화리목 2단 장 (명나라)

영지문 장식이 있고 판 양끝이
말린 홍목 책상 (청나라)

느티나무 병풍을 두르고 라탄을 깐
나한 침상 (청나라)

권초문으로 장식하고 네 귀를 각지게
처리한 황화리목 수납장 (명나라)

이운문 장식과 난간이 있는
황화리목 선반 (명나라)

인물 장식이 있는
녹나무 병풍 (청나라)

여의문으로 장식하고 판이 높게 있는
황화리목 화분대 (명나라)

여의문으로 장식하고 판 아래가 잘록한
자단목 육각 걸상 (청나라)

여섯 기둥을 십자형으로 두른, 선반 형태의
황화리목 침상 (청나라)

기린문으로 장식하고 등받이를 둥글게 처리한
황화리목 교의 (명나라)

자단목으로 만든
촛대 (청나라)

황화리목으로 만든
촛대 (청나라)

06

실내 가구와 디자인

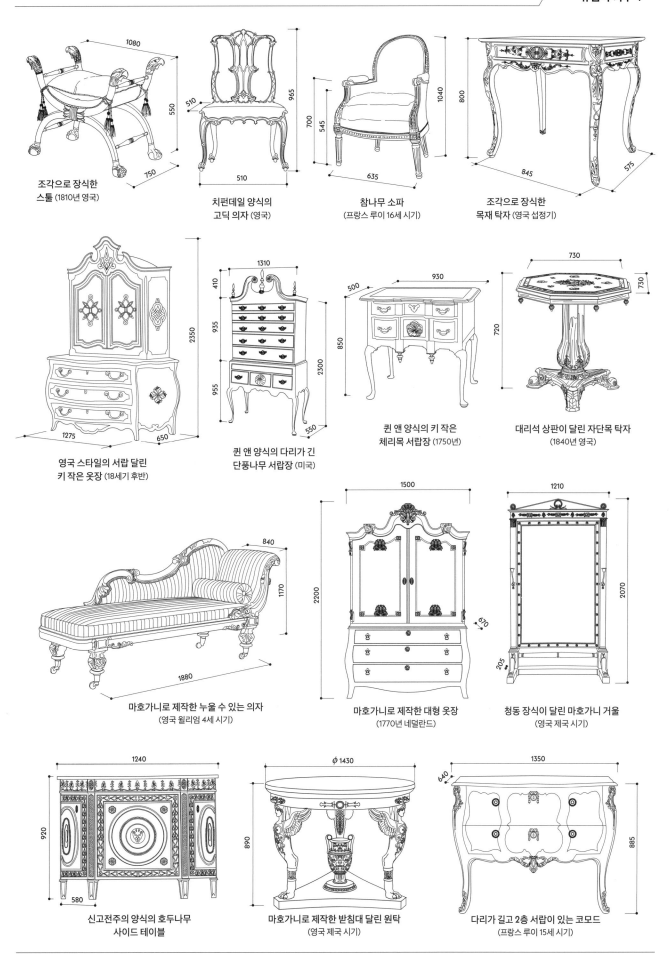

조각으로 장식한
스툴 (1810년 영국)

치펀데일 양식의
고딕 의자 (영국)

참나무 소파
(프랑스 루이 16세 시기)

조각으로 장식한
목재 탁자 (영국 섭정기)

영국 스타일의 서랍 달린
키 작은 옷장 (18세기 후반)

퀸 앤 양식의 다리가 긴
단풍나무 서랍장 (미국)

퀸 앤 양식의 키 작은
체리목 서랍장 (1750년)

대리석 상판이 달린 자단목 탁자
(1840년 영국)

마호가니로 제작한 누울 수 있는 의자
(영국 윌리엄 4세 시기)

마호가니로 제작한 대형 옷장
(1770년 네덜란드)

청동 장식이 달린 마호가니 거울
(영국 제국 시기)

신고전주의 양식의 호두나무
사이드 테이블

마호가니로 제작한 받침대 달린 원탁
(영국 제국 시기)

다리가 길고 2층 서랍이 있는 코모드
(프랑스 루이 15세 시기)

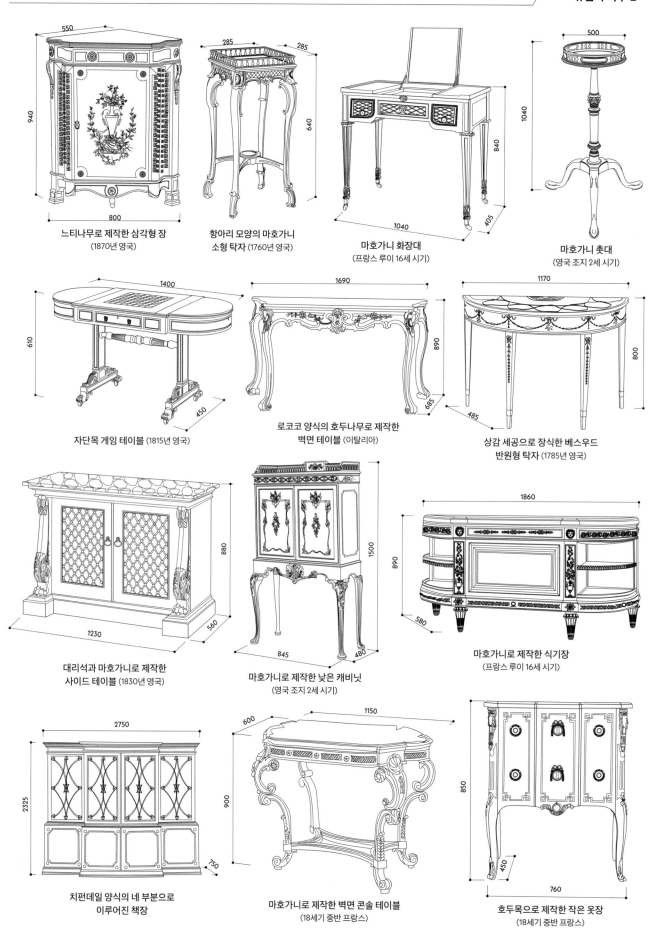

느티나무로 제작한 삼각형 장
(1870년 영국)

항아리 모양의 마호가니
소형 탁자 (1760년 영국)

마호가니 화장대
(프랑스 루이 16세 시기)

마호가니 촛대
(영국 조지 2세 시기)

자단목 게임 테이블 (1815년 영국)

로코코 양식의 호두나무로 제작한
벽면 테이블 (이탈리아)

상감 세공으로 장식한 베스우드
반원형 탁자 (1785년 영국)

대리석과 마호가니로 제작한
사이드 테이블 (1830년 영국)

마호가니로 제작한 낮은 캐비닛
(영국 조지 2세 시기)

마호가니로 제작한 식기장
(프랑스 루이 16세 시기)

치펀데일 양식의 네 부분으로
이루어진 책장

마호가니로 제작한 벽면 콘솔 테이블
(18세기 중반 프랑스)

호두목으로 제작한 작은 옷장
(18세기 중반 프랑스)

자금성 장춘궁 내 비빈의 침실

박쥐무늬로 상감한 황양목을 넣은
자단목 팔걸이의자 (청나라 건륭제 시기)

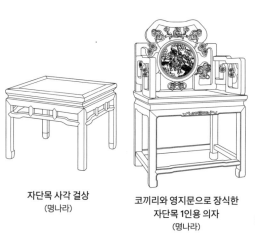

자단목 사각 걸상
(명나라)

코끼리와 영지문으로 장식한
자단목 1인용 의자
(명나라)

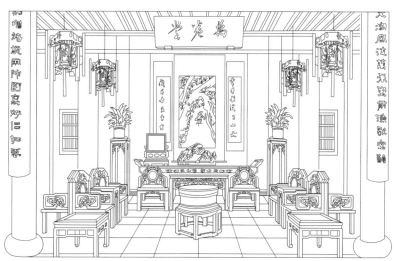

쑤저우 왕스위안에 있는 만권당

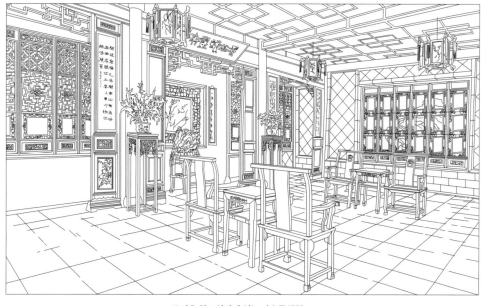

쑤저우 왕스위안에 있는 간송독화헌

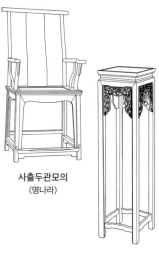

사출두관모의
(명나라)

소나무, 쥐, 포도 무늬로
장식한 홍목 화분대

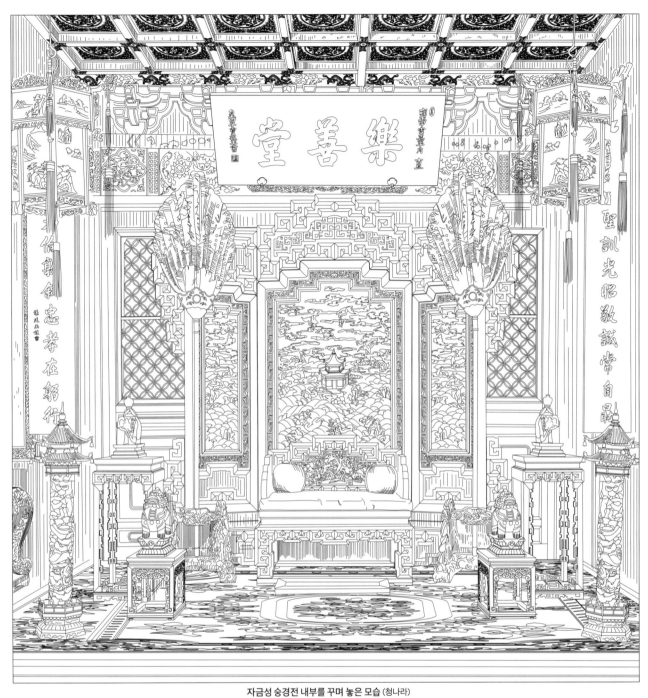

樂善堂

자금성 숭경전 내부를 꾸며 놓은 모습 (청나라)

벽옥에 법랑을 상감한
태평경상

동으로 제작해
도금한 각단

도자기 상판의 홍목 사각 걸상
(청나라)

나무 혹으로 제작하고, 줄에 맨
옷 무늬로 장식한 사각 걸상 (청나라)

영국 섭정기 '영국 제국주의 양식'의 홀
(스핑크스를 모티프로 한 카우치와 팔걸이의자 및 이집트가 연상되는 기타 장식품이 진열됨)

영국 섭정기인 1805년에 신고전주의 양식으로 장식한 실내

자단목 진열장
(영국 섭정기)

이집트 스타일로 꾸민 응접실
(19세기 영국, 이집트)

자목단 소파용 탁자
(영국 섭정기)

흑단색 및 도금과 그림으로 장식한
X자 프레임의 팔걸이의자 (영국 섭정기)

실크 새틴을 깐 소파
(영국 섭정기)

프랑스 통령 정부 시기의 실내 장식물과 가구

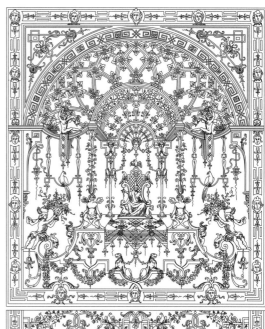

아랍 스타일의
태피스트리
(프랑스 루이 14세 시기)

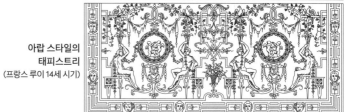

베르사유 궁전 양식으로 꾸민 식당
(20세기 프랑스 파리)

화분대
(18세기 프랑스 통령 정부 시기)

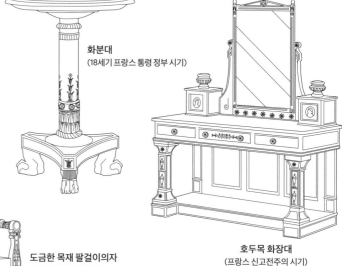

호두목 화장대
(프랑스 신고전주의 시기)

조각으로 장식한 카우치
(프랑스 통령 정부 시기)

도금한 목재 팔걸이의자
(프랑스 통령 정부 시기)

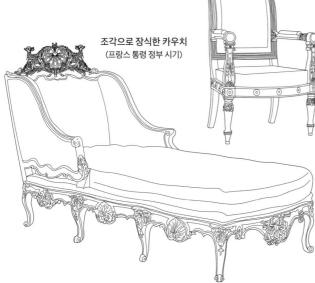

전체적으로 감싸는 형태의 3인용 패브릭 소파

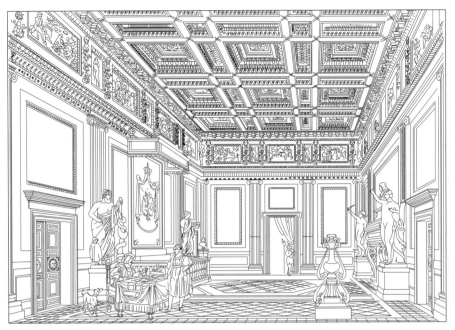

로마의 마시모 궁전 (1532~1536년 건설, 발다사레 페루치 설계)

이 궁전의 실내에는 이오니아 양식의 벽기둥 위에 띠 형태의 엔타블러처가 있다. 엔타블러처 윗부분의 장식성 패널로 구성된 프리즈는 코니스 하부에 삽입되어 있다. 천장은 깊게 움푹 들어간 격자무늬 패널과 풍부한 장식으로 꾸며져 있다.

이탈리아 로마 스타일의 대리석으로 만든
주교의 왕좌 (11세기 후기)

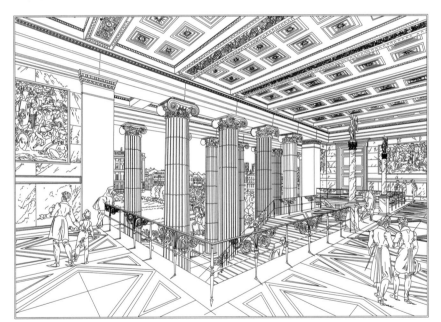

독일 베를린 구 박물관 위층 전시실

독일에서의 그리크 리바이벌은 건축가 카를 프리드리히 싱켈이 이 웅장한 건축물에 고대 그리스 건축물의 요소를 채용하면서 촉진되었다. 위 그림을 보면 싱켈은 건물 외부에 이오니아 양식 기둥을 둘렀다. 4가지 주범 양식으로 된 복도, 계단, 난간, 지면과 천장 설계를 살펴보면 싱켈이 고대 그리스 건축 양식을 19세기 건축물에 적용하기 위해 얼마나 노력했는지 잘 알 수 있다.

X자 프레임의 팔걸이의자
(독일 후기 르네상스 시기)

상하 2단 구성의 캐비닛
(독일 후기 르네상스 시기)

알루미늄 합금 블라인드는 가벼우면서도 얇다. 탄성이 좋아 구부려도 원 상태로 잘 되돌아가며 색상과 외관이 예쁘다. 블라인드를 이루는 얇은 원단 조각을 슬랫이라고 하는데, 슬랫을 나일론 실로 엮은 후 각도를 조절해 실내 광선의 양과 통풍량을 조절한다. 슬랫을 수직으로 단 버티컬 블라인드는 리드 스크류와 웜기어라는 기구를 통해 자유롭게 구동되며 180° 회전도 가능하다.

플라스틱 슬랫은 경질 폴리염화비닐, 유리섬유강화 폴리프로필렌으로 만들어져 습기와 해충에 강하며 세척이 쉽지만 고온에 약하다. 블라인드 종류로는 고정식, 이동식, 버티컬 블라인드가 있다.

롤스크린 블라인드는 비즈 체인 및 자동식 롤스크린 레일로 되어 있으며 방수, 방화, 차광, 항균 등 다기능성 롤스크린 원단으로 만든다. 원단을 롤러 베어링을 이용해 위로 감아올리기 때문에 조작하기 쉽고 교체와 세척이 용이하다. 특히 롤스크린을 감아올리면 창문을 덜 가리는 편이라 실내가 비교적 넓어 보인다.

로만 셰이드는 한 장으로 된 접이식 커튼이나 여러 장의 커튼을 조합하여 매달은 블라인드다. 일반적인 패브릭으로도 제작되는데 패브릭 커튼으로 위로 접혀 올라가도록 하면 양쪽에서 여닫는 형식보다 사용이 간편하고 실내가 더 넓어 보이며 훌륭한 장식 효과까지 있다. 블라인드를 위로 감아올리면 층층이 접히는 모양이 되어 창문이 멋지게 꾸며진다. 다만 실용성은 조금 떨어진다. 로만 셰이드 뒤쪽에 안마을 덧대면 햇빛을 아예 차단할 수 있다.

버티컬 블라인드는 원단 조각을 레일에 각각 수직으로 매단다. 그 덕분에 원단 조각을 좌우로 회전시켜 실내에 들어오는 광선의 양을 조절하고 차광 효과도 얻을 수 있다. 즉 여닫기가 쉬워서 통풍과 차양이 모두 가능하다.

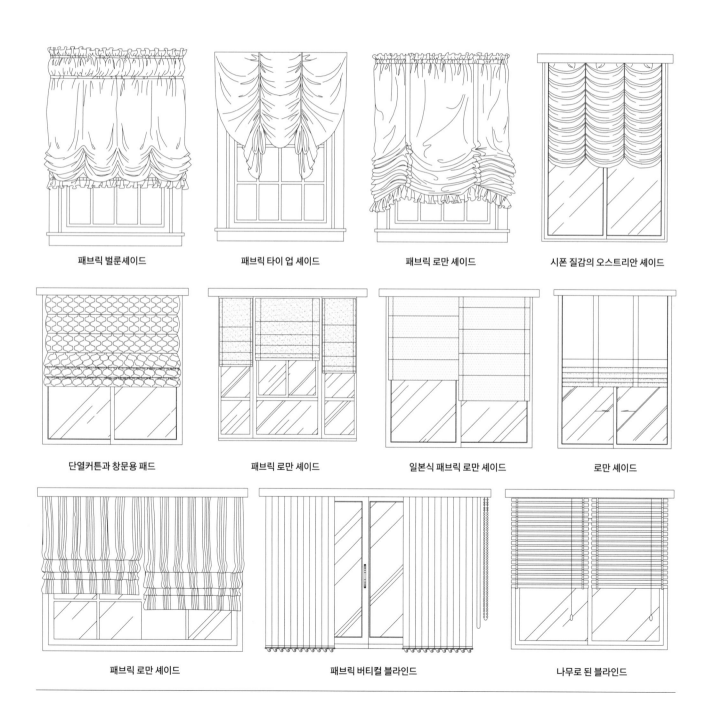

패브릭 벌룬세이드 패브릭 타이 업 셰이드 패브릭 로만 셰이드 시폰 질감의 오스트리안 셰이드

단열커튼과 창문용 패드 패브릭 로만 셰이드 일본식 패브릭 로만 셰이드 로만 셰이드

패브릭 로만 셰이드 패브릭 버티컬 블라인드 나무로 된 블라인드

커튼과 블라인드는 인테리어에서 꽤 중요하며 가정, 호텔, 사무실 등의 장소에서 필수품으로 자리 잡았다. 실내에서 넓은 면을 차지하는 만큼 각각이 지닌 분위기, 색상, 패턴, 질감 등에 따라 전체 실내 환경과 분위기를 비교적 크게 좌우한다.

커튼용 패브릭은 겉으로 보이는 질감에 따라 직물, 편물, 크로셰로 나뉜다. 우선 직물은 구조가 비교적 성글어서 바깥쪽에 거는 얇은 커튼용으로 쓴다. 통기성이 좋고 자외선과 오염에 강하며, 일반적으로 창문용 레이스라고 부른다. 다음으로 편물은 중간에 끼워 넣는 중간 정도 두께의 패브릭이다. 실내를 가리면서도 빛은 통과시켜야 하므로 반투명한 패브릭을 주로 쓴다. 마지막으로 크로셰는 안쪽에 사용하며, 두께가 두툼해 방음, 차광, 보온 효과가 있다. 주로 융과 같은 패브릭, 이중 짜임 자카드 문직 패브릭이 사용된다. 공간을 더 다채롭게 꾸미고 광선의 양을 원하는 대로 조절하고 싶다면 얇은 재질과 두툼한 재질을 함께 달면 좋다.

커튼을 디자인할 때는 그것이 필요한 환경을 꼼꼼히 따져 봐야 한다. 이를테면 음악실, 멀티미디어 강의실 등에는 차광 커튼이 필요하고, 고급 호텔에는 두툼한 패브릭, 화려한 밸런스 커튼, 스웨그 커튼 또는 휘장 등이 달린 장식성 강한 커튼을 달아야 한다. 작은 방에는 산뜻한 질감의 패브릭 또는 블라인드 같은 고정식 커튼을 선택해야 한다.

이 밖에도 커튼 형식으로 롤 업 커튼, 리프팅 커튼, 접이식 커튼, 수직형 커튼, 레이스 커튼 등이 있다. 근래 들어 전 세계적으로 새로운 커튼 제품이 많이 생산되고 있다. 그래서 투광량 조절, 소음 차단, 시야 차단, 반사형, 태양광에너지 활용, 친환경, 스마트 전동 커튼 등 다양한 기능을 가진 제품들도 찾아볼 수 있다.

07

실내 장식물

볼록하게 튀어나오도록 매단 패브릭 커튼

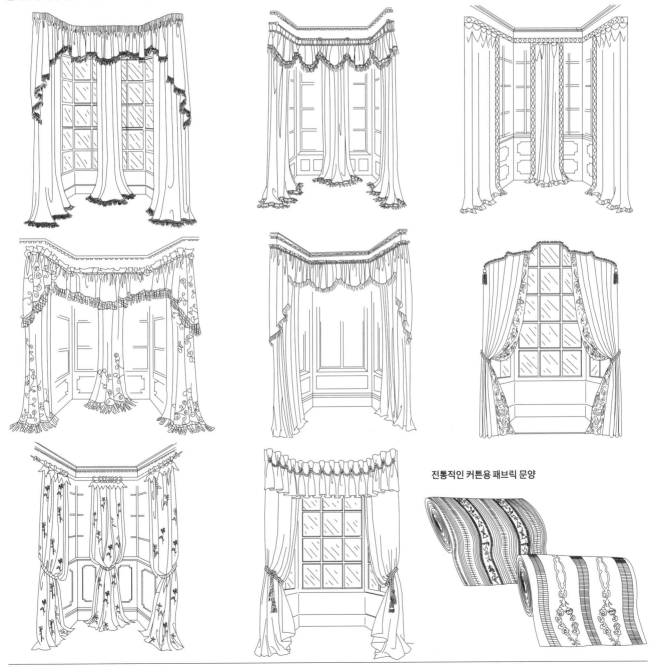

진통적인 커튼용 패브릭 문양

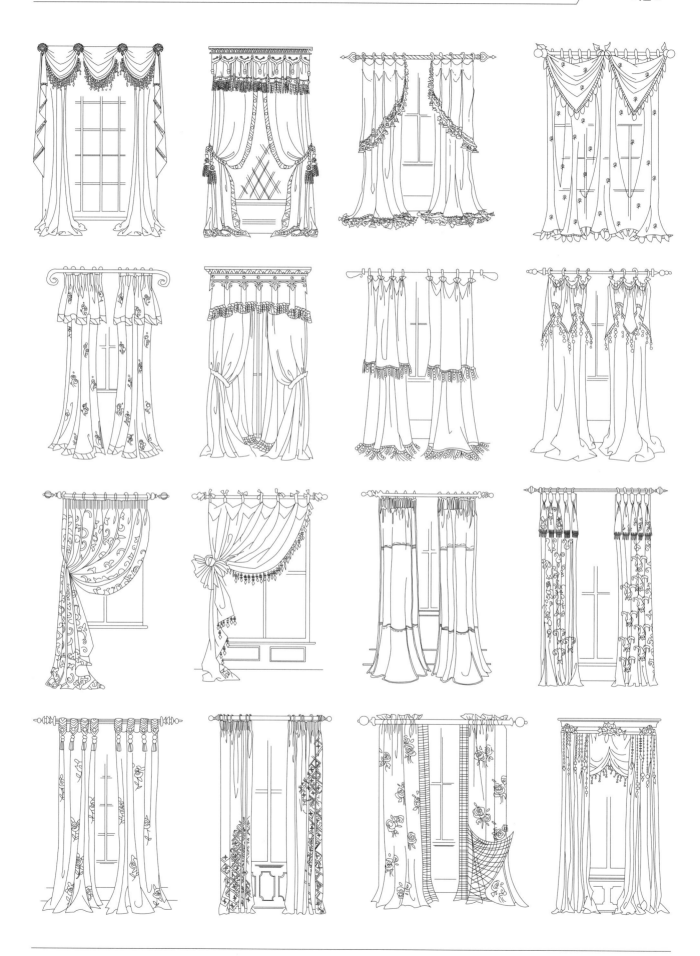

커튼 박스는 커튼 상단과 커튼 봉을 가리기 위한 판이다. 또한 창호 외관을 정리하면서 창호를 벽면 및 천장과 긴밀하게 연계해 준다. 보통 커튼 박스를 창문과 길이가 같거나 약간 길게 만들며 앞면에 칠을 해 꾸미기도 한다.

커튼 박스는 두께가 20mm 정도인 나무판 또는 인조 판재로 만들며, 창호의 상인방 또는 기타 구조 부재 위에 고정한다. 층고가 비교적 낮거나 창호 상인방의 바로 아래쪽과 천장 높이가 같으면 커튼 박스를 천장 안으로 숨길 수도 있다. 또한 천장틀에 고정할 수도 있다. 이 밖에도 조명 기구나 홈이 있는 간접등 등박스와 결합한 형태로도 커튼 박스를 만든다.

커튼 박스 내부에 커튼을 거는 방식

1. 레일: 구리나 알루미늄으로 만든 레일 위에 작은 바퀴를 달아 커튼을 걸고 이동시킨다. 튼튼한 방식이라 너비가 넓은 창문이나 무거운 커튼을 걸 때 사용한다.
2. 봉: 나무, 알루미늄 합금 등으로 만든 봉에 커튼을 매다는 형식이다. 커튼 봉도 비교적 튼튼한 편이어서 창문 너비가 1.5~1.8m일 때 사용하면 좋다.
3. 줄: 4mm 지름의 철사 또는 가소성 고분자가 들어간 각종 실을 이용해 커튼을 매다는 방식이다. 여기에 사용하는 실은 부드럽고 기온에 따라 팽창·수축하므로 줄이 느슨해지거나 커튼 천이 무거우면 처질 수 있다. 따라서 이 같은 방식은 가벼운 소재의 커튼이나 너비 1.2m 이내의 창문에 사용한다.

07

실내 장식물

각종 형태와 장식 패턴의 커튼 박스

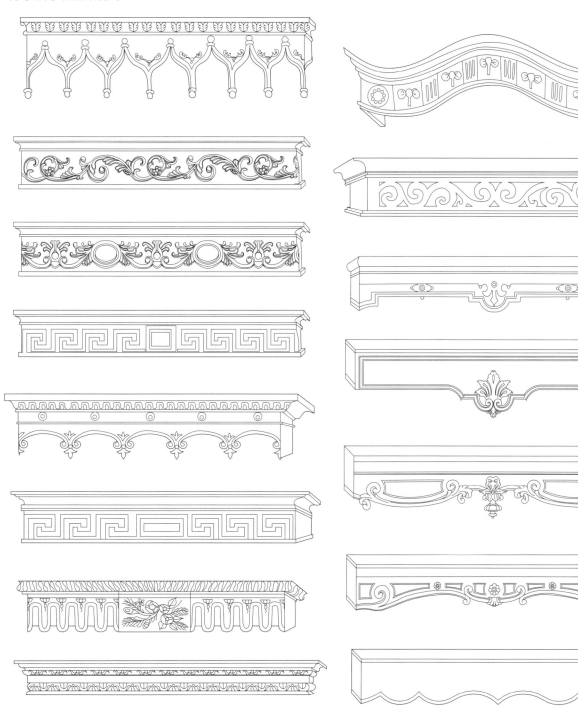

커튼 봉은 커튼을 고정하는 도구로 커튼레일보다 장식 효과가 훨씬 좋다. 커튼 봉은 양 끝의 헤드, 브라켓, 몸체 등으로 구성되며, 형태와 스타일이 다양하다. 어떤 것은 헤드를 교체할 수 있어 커튼 원단에 따라 다양한 효과를 낼 수 있다.

커튼 봉의 헤드는 청동, 알루미늄 합금, 스테인리스 스틸, 플라스틱, 목재 등으로 만든다. 요즘에는 커튼이 매끄럽게 잘 이동하도록 커튼레일이 달려 나오는 것도 많다. 반면 오픈 스틱형 커튼 봉은 고리만 걸면 되므로 커튼이 미끄러지듯 지나가게 따로 설치할 것은 없다.

나무 소재의 커튼 봉은 금속 소재로 된 것보다 따스한 느낌을 준다. 원목은 다른 재질과 매치해도 원래 느낌을 잘 살리면서 조화를 이룬다. 원목 커튼 봉은 전체가 원목으로 된 것과 다른 소재의 커튼 봉 몸체에 원목 헤드만 달은 것으로 나뉜다. 원목 소재는 사용 범위가 넓어 거실에서 다양한 목적으로 활용할 수 있다. 또한 면, 마, 모직, 융 같은 원단과 매치하거나 줄, 시폰, 실크 등과 조합할 수 있으며 매치 방법에 따라 다양한 스타일링이 가능하다. 커튼용 원단의 장식 패턴으로는 체크무늬와 줄무늬, 큰 꽃무늬와 작은 꽃무늬가 좋으며 단순한 원단을 걸어도 효과가 좋다.

고급 흡음성 알루미늄 합금 커튼 봉

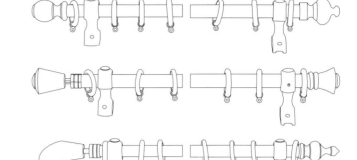

초호화 흡음성 원목 커튼 봉

초호화 흡음성 알루미늄 합금 커튼 봉

흡음성 원목 커튼 봉

초호화 나노 알루미늄 합금 커튼 봉

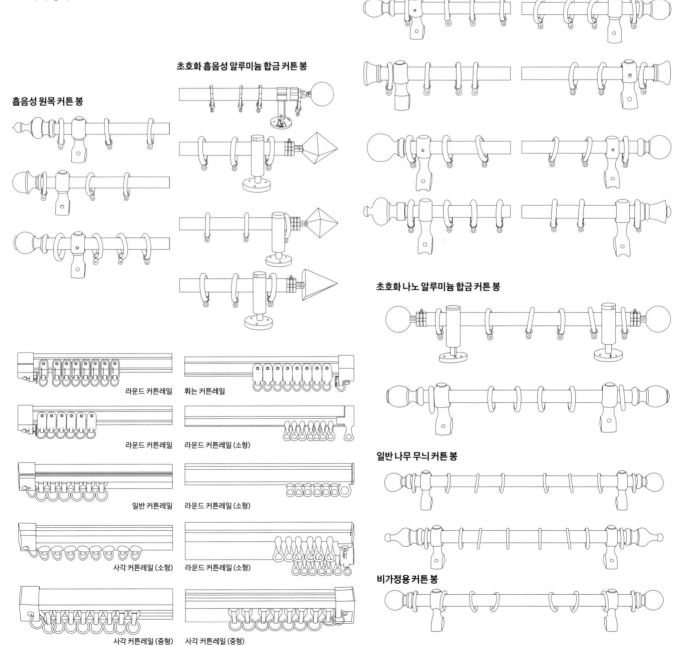

라운드 커튼레일 휘는 커튼레일

라운드 커튼레일 라운드 커튼레일 (소형)

일반 커튼레일 라운드 커튼레일 (소형)

사각 커튼레일 (소형) 라운드 커튼레일 (소형)

사각 커튼레일 (중형) 사각 커튼레일 (중형)

일반 나무 무늬 커튼 봉

비가정용 커튼 봉

07

실내 장식물

전동 로만 셰이드

적용 범위: 평평한 모양, 부채꼴 모양, 오스트리아식 물결 모양, 나무 살을
이용한 커튼 등에 사용할 수 있다.

사용 방법: 전동 롤스크린 블라인드와 제어 방식이 같다.

전동 대나무 또는 나무 슬랫 블라인드

적용 범위: 자유롭게 슬랫 각도를 바꾸거나 상하로 움직일 수 있으며 올리
고 내리기에도 편하다.

사용 방법: 전동 롤스크린 블라인드와 제어 방식이 같다.

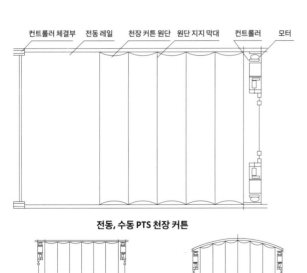

전동, 수동 PTS 천장 커튼

직선형, 메인 하나에 보조가 셋인
천장 커튼용 기구

호형의 천장 커튼용 기구

적용 범위: 경사면, 호형, 수평면 유리 천장

사용 방법: 중간에 임의 지점까지 열 수 있으며 제어 방식은 다양하다.

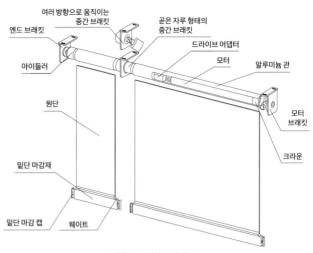

전동 롤스크린 블라인드

적용 범위: 경사지거나 파사드인 유리 커튼 월에 쓴다.

사용 방법: 중간 아무 데서나 멈춰져야 하며 전동 모터로 하나만 감는 방식, 둘 이상을
한꺼번에 감는 방식 등이 있다.

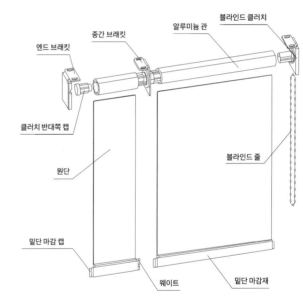

수동 롤스크린 블라인드

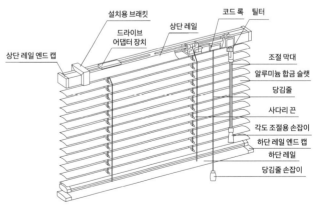

알루미늄 합금의 실내용 수동 블라인드

적용 범위: 슬랫을 움직여 햇빛의 양을 조절할 때 쓴다.

사용 방법: 슬랫의 각도와 높이를 수동으로 조절해 실내 광선을 차단한다.

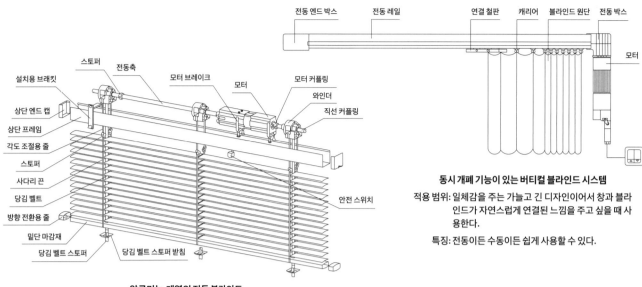

동시 개폐 기능이 있는 버티컬 블라인드 시스템

적용 범위: 일체감을 주는 가늘고 긴 디자인이어서 창과 블라인드가 자연스럽게 연결된 느낌을 주고 싶을 때 사용한다.

특징: 전동이든 수동이든 쉽게 사용할 수 있다.

알루미늄 계열의 전동 블라인드

적용 범위: 실내 또는 이중 유리로 된 벽 사이에 사용한다.

특징: 실내에서 햇빛 조절, 자외선 차단, 단열, 사생활 보호를 위해 사용한다.

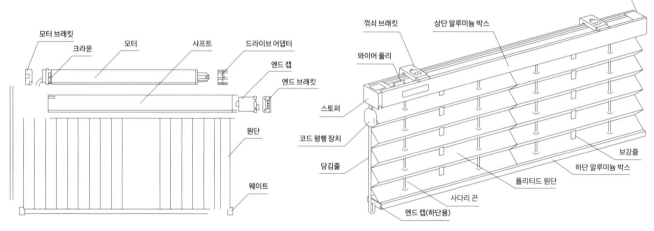

실내용 전동 블라인드

적용 범위: 경사지거나 파사드인 유리 커튼 월에 쓴다.

특징: 중간 아무 데서나 멈춰져야 하며 전동 모터로 하나만 감는 방식, 둘 이상을 한꺼번에 감는 방식 등이 있다.

알루미늄 플리티드 셰이드

적용 범위: 옥외 또는 2개 층의 커튼 월 사이에 달면 좋다.

특징: 실내 조절을 통해 햇빛의 양을 조절하고 자외선과 열을 막을 수 있으며, 실내를 보호할 수 있다.

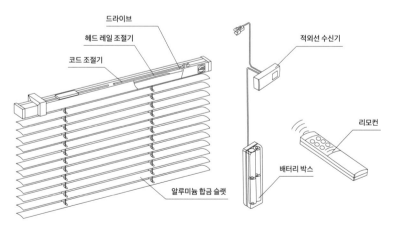

유리 가벽에 다는 블라인드

적용 범위: 슬랫과 전동 모터를 활용해 실내로 들어오는 햇빛의 양을 조절할 수 있다.

특징: 블라인드를 수동 조작할 수 있는 손잡이도 별도로 제공된다.

외부 햇빛 차단을 위한 블라인드

적용 범위: 날씨에 따라 햇빛의 양을 조절하는 데 사용한다.

특징: 슬랫을 조절하여 광선을 더 쉽게 통제할 수 있다.

쿠션과 방석은 사각형과 원형이 보편적이지만 삼각형, 다각형, 원주형, 타원형, 동물 모양, 식물 모양 등 다양한 형태가 있고, 그에 따라 실내 공간에 특정한 느낌이 강화된다. 예를 들어 네모진 쿠션을 주로 사용하면 점잖은 느낌을 더할 수 있고, 원형 쿠션을 사용하면 단정하면서도 활발한 느낌까지 가미할 수 있다. 또한 동물형 쿠션을 활용하면 동심을 자극하는 분위기로 바꿀 수 있다.

쿠션과 방석은 원래 편안함을 제공하지만 실내 환경을 풍성하게 만드는 장식 역할도 할 수 있다. 특히 화려하게 장식한 것들은 실용적인 기능이 없으며 시각적인 즐거움을 준다. 따라서 포인트 장식으로도 활용할 수 있는데 재질, 색감, 도안을 선택할 때 신중을 기해야 한다. 쿠션과 방석의 도안은 한 폭의 그림이어도 되고, 연속되는 패턴의 일부여도 된다. 심지어 단색의 천이어도 괜찮다. 색상을 선택할 때 실내의 전체적인 분위기를 잘 고려한다면 좋은 인테리어 효과를 거둘 수 있다.

다만 실내를 꾸밀 때 다양한 색채를 사용하는 편이라면 쿠션과 방석만큼은 간결하고 연한 색상을 골라야 한다. 반대로 실내를 꾸밀 때 간결하고 조화롭게 색을 배합하는 편이라면 대비되는 선명한 색을 사용해도 된다. 그리고 적당히 생동적인 색채로 강조하면 실내에 활력을 더할 수 있다.

07

실내 장식물

유럽 직물과 무늬

식탁보는 가구를 덮는 장식용 패브릭 중 하나다. 가구 덮개용으로 쓰는 패브릭은 오염과 손상을 막아 가구를 보호한다. 또한 덮개를 씌워 놓으면 햇빛으로 인한 가구의 변질·변색을 덜 수 있다. 식탁보는 가정, 레스토랑, 호텔 연회장에서 자주 쓰이며 기차와 선박 등의 교통 시설 안에서도 흔히 사용된다.

자주 쓰이는 식탁보는 대략 두 종류다. 하나는 속이 비치는 우아하고 정갈한 수공 제품이다. 예를 들어 테두리에 레이스 장식, 그물 형태, 컷워크 기법, 씨실이나 날실을 제거한 문양 등이 있다. 다른 하나는 빳빳하고 마모에 강하며 방수 처리가 된 실용적인 제품이다. 이를테면 날염한 혼방, 뒷면에 방수 처리 코팅한 부직포, 면과 테릴렌(폴리에스테르 계통) 혼방에 날실로 짠 방염 등이 있다.

식탁보는 1~2장을 깔면 되는데 1장만 간다면 얇고 세탁이 용이하며 레이스 장식이 달린 폴리에스테르 섬유제품이 좋다. 2장을 겹쳐 깔 때는 비교적 두툼한 순면 자카드 문직 직물을 안쪽에 간다. 사각형과 원형을 함께 사용할 수도 있으며, 이럴 경우 탁자 주변으로 식탁보를 늘어뜨려서 장식미를 한층 더한다.

식탁보의 색상은 단아하고 시원한 느낌의 것이 좋다. 흰색만 쓰던 과거와 달리 지금은 다양한 색상을 사용하지만 따뜻한 계열이 기본이라고 보면 된다. 또한 도안이 있는 식탁보를 선택한다면 침대보, 커튼 등과 잘 어우러지는 것이어야 한다.

식탁보를 씌운 식탁 렌더링

유럽 섬유제품의
문양과 장식

침대는 침실의 핵심이므로 침대용 패브릭 제품들, 이를테면 매트리스 커버, 침대 시트, 베갯잇은 침실의 전체적인 인테리어에 많은 영향을 미친다.

매트리스 커버, 침대 시트, 이불은 직관적으로 개성을 드러내는 수단이면서 수공품을 좋아하는 사람들에게는 널리 사랑받는 품목이며, 또한 침실에서 넓은 면적을 차지한다. 따라서 침대용 패브릭 제품의 색채와 도안은 침실에서 가장 오래 시선을 끈다.

침대용 패브릭 제품의 본래 기능은 추위를 막고 체온을 유지시키는 것이다. 요즘에는 이러한 기본 기능 외에도 섬유 소재의 부드럽고 푹신한 느낌을 살려 침실의 인테리어와 분위기를 조성하고 있다. 아울러 침구류의 문양, 형태, 색상이 침대 시트, 베갯잇, 커튼, 등갓, 식탁보 등과 조화를 이루거나 통일된 느낌을 지녀야 한다.

침대 시트와 가구를 배치한 침실 렌더링

카펫이 깔린 식당 렌더링

카펫은 사용 가치와 감상 가치를 모두 지닌 바닥에 까는 직물이다. 실내에 카펫을 깔면 단열, 보습, 차음, 보행 편의 면에서 이득이 있고, 다른 장식 부재보다 쉽게 고급스럽고 화려한 실내 분위기를 연출할 수 있다.

침대 앞이나 침대 발치 한쪽 모서리에 작은 러그를 깔면 따스하고 편안한 분위기를 더할 수 있다. 거실같이 넓은 공간에는 사각 카펫을 깔면 좋다. 중앙과 가장자리에 특수한 도안이 들어간 카펫을 거실 한가운데에 깔면 가구가 카펫을 침범하지 않아 도안이 온전히 드러나므로 분위기가 한층 우아해진다.

집 현관이나 욕실 입구에 네모난 매트를 깔면 드나들 때 발에 묻은 오염물이나 물기를 닦아 내는 데 도움이 된다. 실내 바닥면이나 통로에 카펫을 깔면 마모를 막을 수 있다. 또한 식탁 아래에 깔 때는 의자를 꺼내도 의자가 계속 카펫 위에 있을 정도의 크기가 좋다.

1. 카펫의 종류

(1) 순양모 카펫 : 흔히 '순모 카펫'이라고 불린다. 탄성도 있고 쉽게 변형되지 않으며 단열성이 좋고 불에 잘 타지 않는다. 공예품 성격이 강하며 비교적 비싼 수공 제품과 비교적 저렴한 기계 제작 제품이 있다.

(2) 혼방 카펫 : 혼방 카펫은 종류가 다양하다. 모섬유와 각종 합성 섬유를 혼방하는데, 예를 들어 양모 섬유에 나일론 섬유를 20% 섞으면 내구성이 5배 올라간다. 혼방 카펫의 큰 장점은 좀벌레와 부식에 강하다는 것이다. 이 때문에 거실 장식에 순양모제품보다 혼방 제품을 더 많이 사용한다.

(3) 화학 섬유 카펫 : 나일론, 폴리프로필렌, 아크릴, 테릴렌 등의 중간 길이(51~76mm) 화학 섬유로 만들며, 외양과 감촉이 양모와 매우 흡사하고 내구성과 탄력성이 좋다. 특수 처리를 해서 내화성, 오염 방지, 정전기 방지, 좀 벌레 방지 등의 성능을 지닌다. 화학 섬유 카펫은 순양모 카펫의 장점을 모두 지니면서도 색상과 품종이 다양하며, 가격 역시 훨씬 저렴해 거실 장식에 많이 사용된다.

(4) 가소성 고분자 화합물 카펫 : PVC수지, 가소제 등 여러 보조 재료를 사용해 만든 가벼운 카펫이다. 부드러운 재질에 색상이 예쁘고 사용하기 편하며 내구성이 좋은데다 불에 잘 타지 않고 세척하기 쉽다. 거실이나 침실에서 사용하기엔 품질이 떨어지는 편이라 주로 복도나 발코니에 깐다.

(5) 실크 카펫 : 수공으로 만든 카펫 중 최고급에 속한다. 실크를 사용해 광택이 높고 빛의 각도에 따라 달리 보인다. 게다가 발에 닿는 촉감이 시원해 여름에 더위를 식히기에 아주 좋다. 하지만 실크에는 색을 입히는 게 쉽지 않아 양모 카펫이 색상이 더 짙고 풍부하다.

2. 카펫 선택 방법

(1) 카펫 색상을 선택할 때는 실내의 장식 기능뿐 아니라 분위기도 고려해야 한다. 남색, 진녹색, 빨간색, 황갈색 등을 선택하면 얼룩이 눈에 띄지 않고 세척하기도 쉽다. 또한 꽃무늬 카펫은 우아하고 편안한 분위기를 만들고, 수수한 색상의 카펫은 실내 가구를 돋보이게 한다.

(2) 바닥 장식 용도로 카펫을 쓴다면 전체에 까는 편이 낫다. 그러면 따스한 분위기가 나면서 청소가 쉽고 공간이 더 넓어 보인다. 만약 비용을 고려해야 한다면 바닥 일부분에 띠나 도형 형태의 카펫을 깔면 좋다. 그러면 바닥면의 단조로움이 깨지고 특정 구역을 구분할 수 있다.

생활 여건이 좋아지고 취향이 다양해지면서 화려하고 특이한 관상어를 들이는 곳들이 많아졌다. 또한 많은 사람이 수족관(어항) 꾸미기를 취미로 삼고 있다. 이에 실내 장식에 참고할 만한 수족관, 수초, 관상어 자료를 소개하겠다.

1. 수조 조경 원리

수족관을 활용한 방법으로는 열대어 수족관 조경과 열대 해수어 수족관 조경이 있다. 전자는 주로 석재, 수초, 어류로 조경하며 열대 우림, 초원, 산맥 등의 경관을 모방한다. 후자는 주로 해양 연체동물로 조경하며 해저 생태계를 구현하는 데 집중한다. 수조 조경에서 돌은 골조 역할을, 물은 혈맥 역할을, 식물은 영혼 역할을 한다. 각종 소재를 배치할 때는 관상어로 경관이 돋보이거나, 경치 덕분에 관상어가 돋보이도록 들쭉날쭉 운치 있게 놓아야 한다.

2. 수족관 배치 목적

수족관을 설치하면 실내 장식 효과뿐 아니라 공간에 활력이 생기고 실내 온습도도 조절된다. 다만 수족관도 실내 여러 진열물 중 하나이므로 서로 조화를 이루도록 설치해야 한다. 그리고 관상성을 고려하면서도 수족관 속 어류, 수초, 자포동물에게 필요한 산소, 상대습도, 빛의 양을 생각해야 한다.

3. 수조 조경 장소

(1) 녹지로 꾸민 화원: 풀과 나무를 심은 화원에 연못으로 조경을 하여 물고기로 녹지 경관을 돋보이게 한다. 이렇게 하면 화원 안에 나무, 풀, 물, 물고기가 모두 존재하게 된다.

(2) 현관: 현관은 실내로 들어갈 때 거치는 첫 번째 문이기 때문에 절반 정도 가려지게 설계해야 한다. 따라서 현관에 수족관을 놓으면 가림막과 같은 효과가 있고 실내 채광량도 늘릴 수 있다. 현관에 설치하는 수족관은 2m 내외의 길이가 적당하며 거치대에 견고하게 고정해야 한다.

(3) 응접실과 거실: 손님을 맞이하는 공간인 만큼 여기에 들이는 수족관은 집주인의 예술적 소양이 제대로 드러나도록 정교하면서도 대담하게 설계할 필요가 있다. 20m² 이내의 응접실에서는 매립형 수족관을 설치해 공간을 많이 차지하지 않도록 한다. 20m² 이상의 공간에는 비교적 큰 파티션 수족관을 설치해도 된다. 이 같은 수족관은 외관이 멋지고 자동 시스템이 탑재되어 때에 맞춰 사료를 주는 번거로움이 없다. 모든 방향에서 감상할 수 있게 설치하면 수족관의 매력이 잘 드러난다.

(4) 쇼핑센터: 대개 초대형 수족관 내지는 여러 개의 수형 수족관을 함께 전시한다. 수족관에 관상어를 넣으면 고객 유인은 물론이고 센터만의 독특한 분위기가 조성된다.

(5) 사무용 빌딩: 주로 대형 수족관을 설치한다. 넓은 공간을 장식해야 하므로 길이는 2m 이상이 좋으며 대개 3면에서 감상할 수 있게 배치한다. 사무용 빌딩에는 오가는 사람이 많으니 안전 문제가 없도록 견고하게 설치해야 한다.

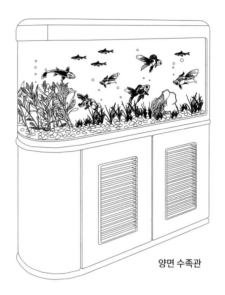

양면 수족관

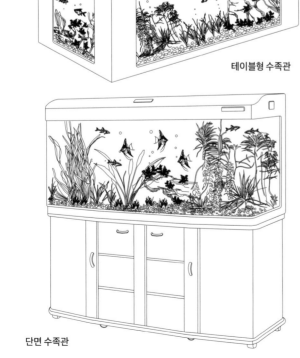

테이블형 수족관

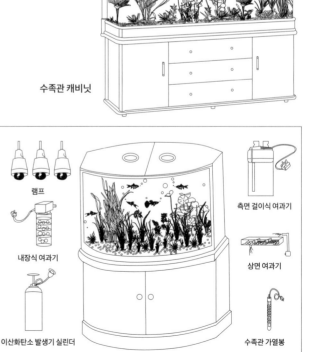

수족관 캐비닛

램프

내장식 여과기

이산화탄소 발생기 실린더

측면 걸이식 여과기

상면 여과기

수족관 가열봉

단면 수족관

수족관 설치 장비

관상어는 금붕어, 비단잉어, 해수어, 열대어(아로와나 포함) 등이 있다. 독특한 생김새에 아름다운 색상의 관상어가 물속에서 유유히 헤엄치는 모습을 보고 있으면 절로 기분이 즐거워진다.

금붕어는 16세기에 중국에서 일본으로 수출되면서 세계 각지로 퍼져 나가 '동방의 성스러운 물고기'로 불리게 된다.

중앙아시아가 원산지인 비단잉어는 페르시아에서 중국으로 건너온 후 다시 일본으로 수출됐다. 일본 귀족들은 색상 변이를 일으키는 변종 비단잉어를 관용으로 사용했다. 그리고 일본에서 인공 배양과 과학적 교배를 통해 100여 종의 품종을 만들어 냈고, 비단잉어는 일본을 대표하는 어종이 되었다. 19세기 중반에는 중국에 역수입되었다.

열대어는 아열대 지역에서 서식하는 담수어를 이른다. 품종만 2000여 종이 넘는다. 해수어는 열대 해양의 산호초 지역에 서식하는 소형 어류를 이르며, 주로 적도 부근의 태평양, 대서양, 카리브해, 홍해 주변 국가에서 볼 수 있다.

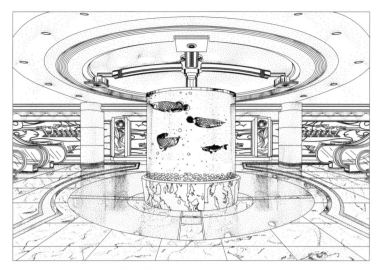

호텔 로비에 설치한 아로와나 수족관 렌더링

금붕어

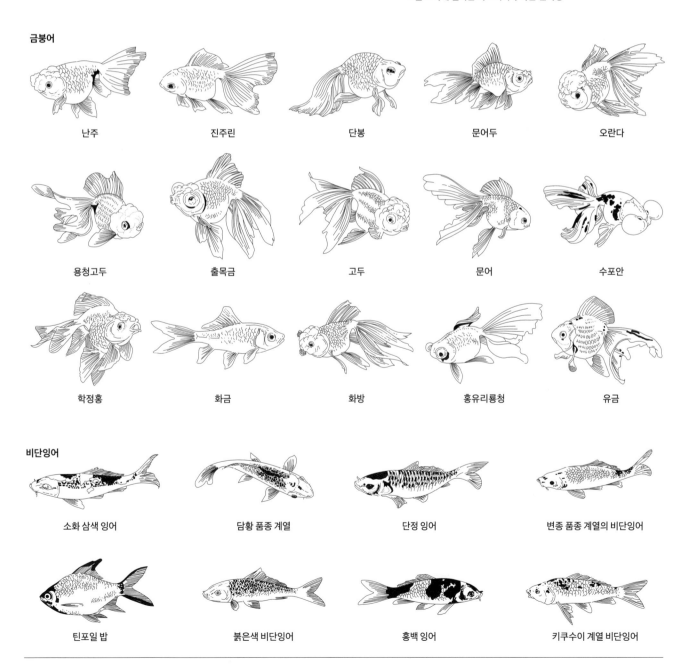

난주 진주린 단봉 문어두 오란다

용청고두 출목금 고두 문어 수포안

학정홍 화금 화방 홍유리룡청 유금

비단잉어

소화 삼색 잉어 담황 품종 계열 단정 잉어 변종 품종 계열의 비단잉어

틴포일 밥 붉은색 비단잉어 홍백 잉어 키쿠수이 계열 비단잉어

열대어

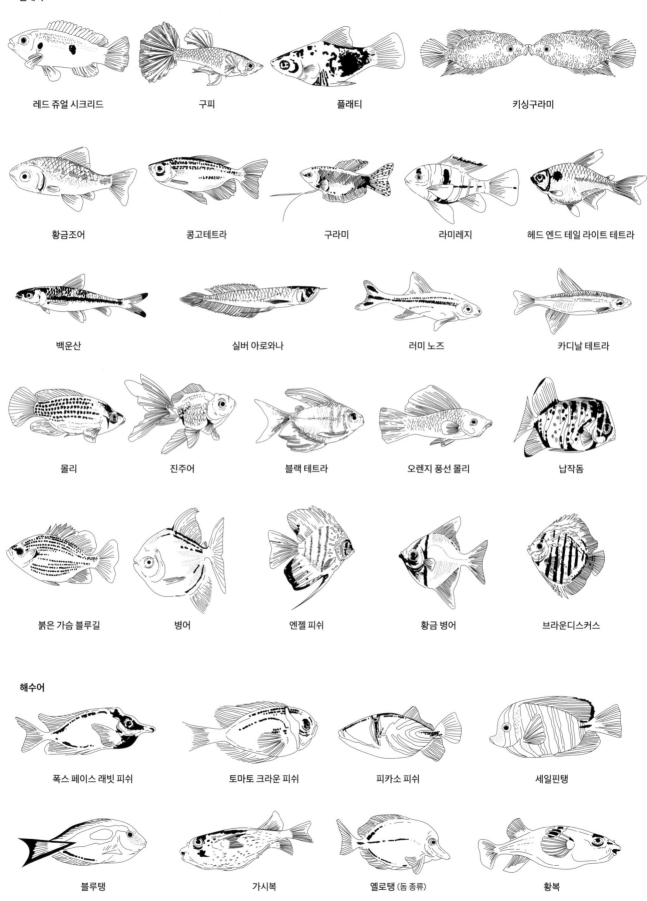

레드 쥬얼 시크리드　　　구피　　　플래티　　　키싱구라미

황금조어　　　콩고테트라　　　구라미　　　라미레지　　　헤드 엔드 테일 라이트 테트라

백운산　　　실버 아로와나　　　러미 노즈　　　카디날 테트라

몰리　　　진주어　　　블랙 테트라　　　오렌지 풍선 몰리　　　납작돔

붉은 가슴 블루길　　　병어　　　엔젤 피쉬　　　황금 병어　　　브라운디스커스

해수어

폭스 페이스 래빗 피쉬　　　토마토 크라운 피쉬　　　피카소 피쉬　　　세일핀탱

블루탱　　　가시복　　　옐로탱 (돔 종류)　　　황복

석재는 수족관 내부 조경 시 비교적 많이 사용되는 재료다. 조경 관점에서 석재는 수족관 전체의 골조 역할을 한다. 석재로 틀을 잡으면 대자연에서 볼 수 있는 굽이치는 산맥이 수조 안에 구현되어 웅장해 보인다.

흔히 쓰이는 석재로는 조약돌, 석영, 태호석, 사적석이 있다. 영석 모래와 조약돌은 수족관 바닥에 깔아 수초를 심는 데 사용하며 부벽석, 모래, 태호석은 가산과 언덕을 만들 때 사용한다.

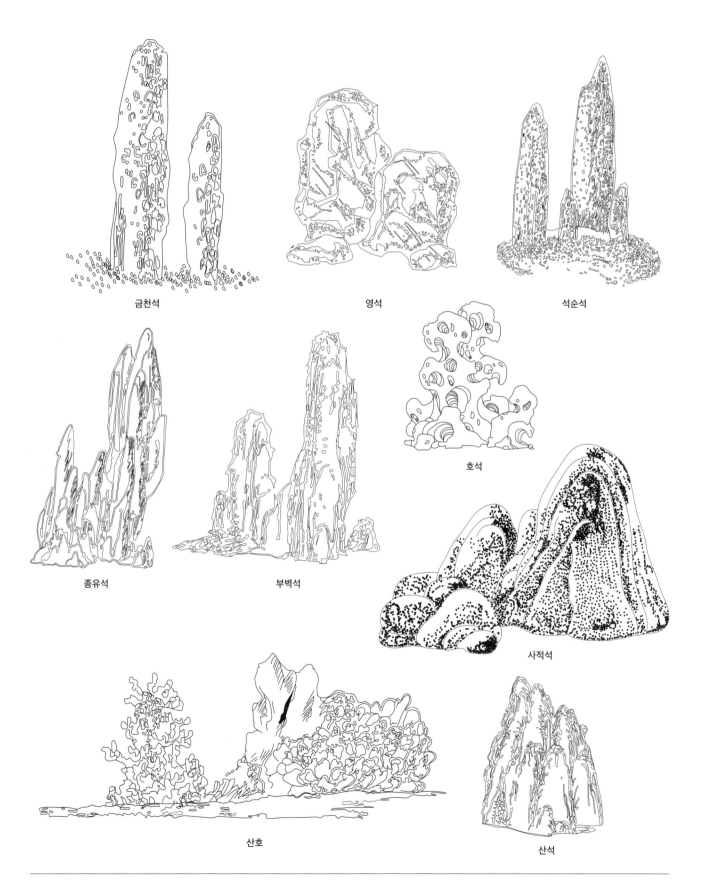

금천석

영석

석순석

종유석

부벽석

호석

사적석

산호

산석

수초는 강과 하천, 계곡, 연못에서 자라는 식물들을 이른다. 종류가 다양하며 수족관에 넣으면 우아하고 청아한 경관을 꾸밀 수 있다. 수초는 관상어를 돋보이게 해주면서 관상어에게 은신처와 쉴 곳을 제공해 생장과 발육을 돕는다.

수족관에 심은 수초는 햇빛에 광합성 작용을 해 물속 이산화탄소를 흡수하고 산소를 공급하여 관상어가 호흡하는 데 도움을 준다. 이와 동시에 어류의 분변 속에 있는 질소를 흡수하고 분해해 수족관 물을 정화해 준다.

또한 여름철에는 수족관으로 들어가는 빛을 어느 정도 차단해 수온을 어느 정도 낮춰 준다.

수족관에 사용하는 수초는 대부분 열대 수초다. 줄기와 잎이 비교적 넓고 녹색을 띠어서 이것들로 수족관 안을 조경해 놓으면 대단히 아름답다. 수족관 장식용으로 쓰는 수초는 갈수록 다양해져 현재는 수십 종에 달한다.

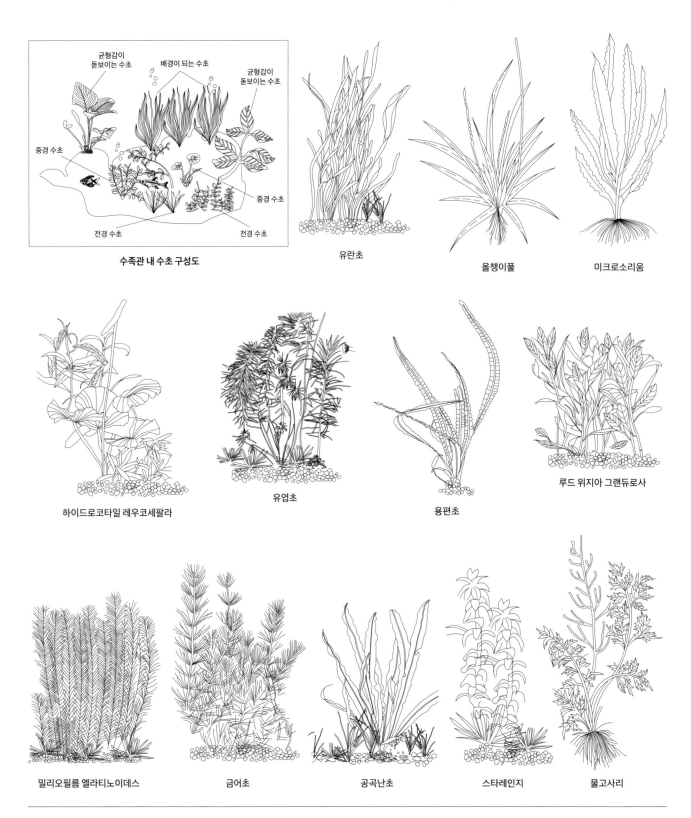

수족관 내 수초 구성도

유란초

올챙이풀

미크로소리움

하이드로코타일 레우코세팔라

유엽초

용편초

루드 위지아 그랜듀로사

밀리오필름 엘라티노이데스

금어초

공곡난초

스타레인지

물고사리

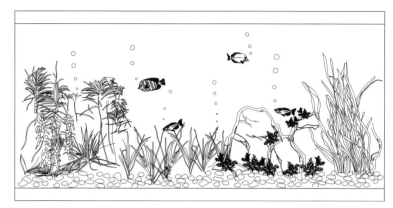

900×450×450mm

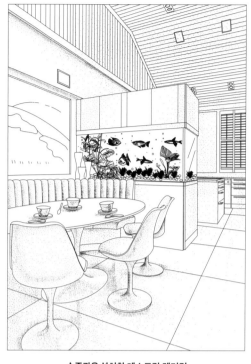

수족관을 설치한 레스토랑 렌더링

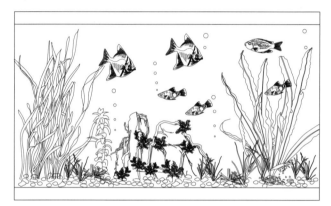

750×400×450mm

600×300×300mm

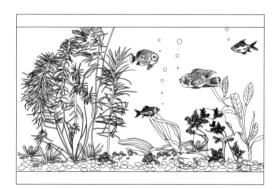

600×300×400mm

450×300×300mm

1500×600×450mm

중국에서는 당나라 말기부터 송나라 시대에 이르기까지 집 안에 그림을 거는 게 유행일 정도로 회화 예술이 번성했다. 부자들은 집 안의 적당한 위치에 서예 작품과 그림을 걸어서 실내를 시각적으로 더욱 풍성하게 꾸미는 동시에 문화적 소양과 예술 작품에 대한 안목을 드러냈다.

명·청 시대에 이르러서는 실내의 벽 또는 기둥면에 서예 작품과 그림을 많이 걸었다. 일반적으로 대청의 뒤쪽 벽 정중앙에 가로로 액자를 걸고 그 아래로 양쪽에 족자 두 폭을 걸었다. 그리고 기둥에 판을 더 놓거나 바깥방 뒤처마 대들보 기둥에 나무로 만든 칸막이나 병풍을 놓았다. 이때

사용한 격산과 병풍에는 서화, 시문, 고풍스러운 도안이 새겨졌다. 이외에 넓은 거실, 정자, 주랑 내측에도 대나무로 만든 액자를 가로로 걸거나 대련을 새겨 넣었다.

중국의 옛 민가에서는 정면 처마에 큰 폭의 산수화조도, 가훈 등이 담긴 족자를 걸었으며, 그 양옆으로 유명한 서예 작품을 대련되게 걸었다. 그리고 대청 양측에 있는 목판으로 된 벽에 서화를 걸었으며 나무 기둥 위에도 나무판에 대련으로 글을 새겨 좌우 대칭되게 걸었다. 이는 모두 중국의 전통적인 예교에 영향을 받아 생겨난 문화다.

실내 대청에 건 서화 예시는 209~210쪽에서 확인할 수 있다.

주희의 《관서유감》 중 한 구절

중국의 전통적인 인테리어는 단정함과 품위, 문학적인 소양을 한껏 드러내는 걸 중요시한다. 또한 유구한 역사만큼 자기, 옥기, 청동기, 문방사우, 서화, 분재 등 품위 있는 인테리어 소품이 많다. 그중 회화, 서예, 조소는 우아하고 아름다운 색채와 형태로 실내 환경을 꾸미는 데 활용되었다.

이렇듯 중국의 전통 회화와 서예는 우아하고 격조 있으며 높은 문화적 소양과 주제를 담고 있다. 주로 서재, 사무실, 응접실, 도서관 같은 공간을 장식하기 위해 배치했다.

서양 회화 작품

풍경 인물 화초 정물

서양화를 벽에 걸 때 활용할 수 있는 배치

균형형 규칙형 방사형 대칭형

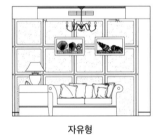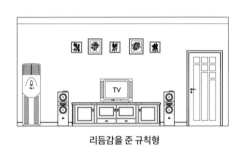

대칭형 자유형 리듬감을 준 규칙형

서양화로 실내를 장식한 실례

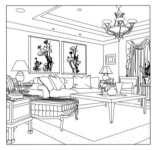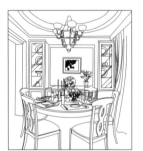

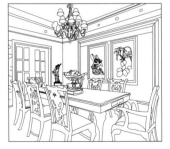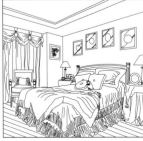

검보는 중국 희곡의 등장인물 얼굴을 성격과 특징이 나타나게 그린 도안을 말한다. 색채가 화려하며 생동감 넘치는 표정을 하고 있어 극적 예술성이 풍부하다. 이에 검보는 중국 스타일로 실내를 꾸밀 때 많이 활용된다.

연은 대오리, 철사 등으로 뼈대를 만들고 여기에 풀을 칠해 종이나 비단을 붙여 동물, 곤충, 인물 등의 형태로 만든다. 연을 완성하면 긴 줄을 달아 하늘로 띄우는데, 그 모습이 살아 있는 생명체처럼 보일 정도다. 연 또한 벽에 걸거나 천장에 매달아 실내 장식물로 활용할 수 있다.

07

실내 장식물

연화는 중국만의 독특한 전통 회화 중 하나로, 주로 새해에 사용했기 때문에 예부터 연화라고 불렀다. 설을 전후해 집 밖에 붙여 즐겁고 경사스러운 분위기를 드러낸 회화 작품으로 내용이 다채롭고 색상도 화려하다.

복을 비는 작품

건강과 행복을 비는 작품

대길상을 기원하는 작품

국태민안을 기원하는 작품

재물신의 강림을 바라는 작품

해마다 돈을 많이 벌게 해달라고 기원하는 작품

재물이 많이 들어오기를 기원하는 작품

풍년을 기원하는 작품

죽근조포대화상상 (청나라)

감진화상 (청나라)

무소뿔에 조각된 관음상 (청나라)

석조 나한입상 (남송 시대)

상아에 조각된 동방삭 조상
(명나라 말 청나라 초)

관음상 (명나라)

낙타 당삼채 (당나라)

채색된 도자기 말 (수당 초기)

대나무에 조각된 수로기록상
(19세기 청나라)

조각 및 채색된 화훼도합 (명나라)

대나무에 조각된 목동
(청나라)

상아에 조각된 채색 매화 붓통
(청나라 강희제 시기)

상아에 조각된 신선인물도 붓통
(명나라)

자단목으로 만든 누공조화불감
(청나라)

홍목으로 만든 감라전삼성도
가리개 병풍 (청나라)

중국 고대 예술사에서 청동기는 눈부신 지위를 차지하고 있다. 특히 주·상 시대의 청동기 예술품들은 웅장하고 기이한 형태, 괴이한 문양과 능수능란한 기술에서 아름다움과 힘이 느껴진다. 그리고 형태, 무늬, 장식, 주조 기술과 청동기에 새긴 명문 및 기록된 역사적 사실이 하나같이 독특하고 탁월하다. 이런 이유로 청동기는 중국의 수집가와 예술가에게 사랑받고 있다.

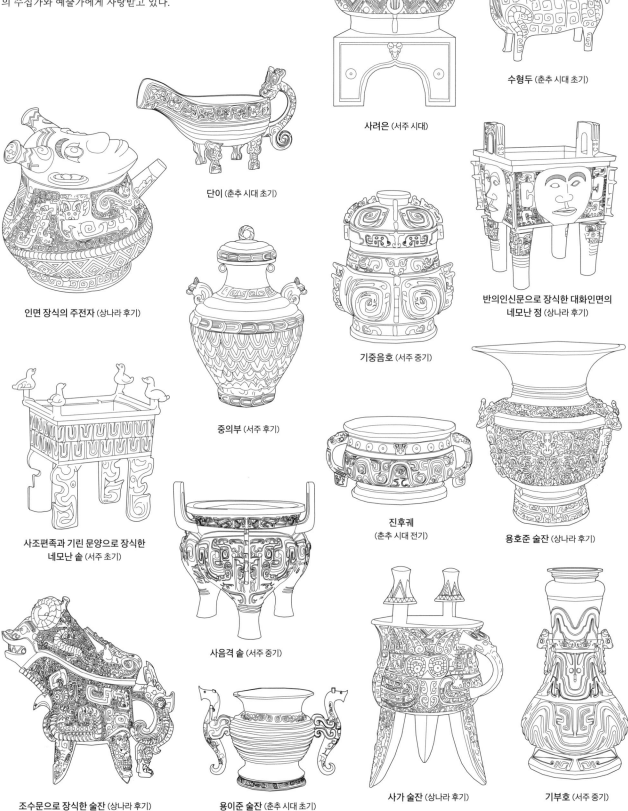

수형두 (춘추 시대 초기)

사려은 (서주 시대)

단이 (춘추 시대 초기)

인면 장식의 주전자 (상나라 후기)

반의인신문으로 장식한 대화인면의
네모난 정 (상나라 후기)

기중음호 (서주 중기)

중의부 (서주 후기)

진후궤
(춘추 시대 전기)

용호준 술잔 (상나라 후기)

사조편족과 기린 문양으로 장식한
네모난 솥 (서주 초기)

사음격 솥 (서주 중기)

조수문으로 장식한 술잔 (상나라 후기)

용이준 술잔 (춘추 시대 초기)

사가 술잔 (상나라 후기)

기부호 (서주 중기)

중국의 고대 칠기 공예품은 시간이 지나도 광택에 변화가 없고 색채도 화려하며 다양한 주제로 자유롭게 장식할 수 있어 청동기와는 비교할 수 없는 장점이 있다.

칠기 공예품은 종류가 다양한데, 우선 식기류로는 배(잔), 반(접시), 두(제기), 완(그릇), 정(솥), 합(상자), 호(술병)가 있다. 화장용 경대로는 염(상자)이 있으며, 오락용 악기와 육박(보드 게임), 출행 때 사용하는 차(수레), 산(우산), 장(병기)이 있다. 또한 집 안에 두거나 사용하는 궤, 안(탁자), 베개, 병기, 문구 등도 있다. 칠기를 바르는 바탕은 목태, 죽태, 피태, 도태 등 다양하며, 장식 방법으로는 채색, 침각(예칭), 역분(양각화), 상감 등이 있다.

칠기에 채색하고 그림을 그려 넣는 방법에는 선묘, 평도, 퇴칠, 선염이 있다. 주로 인물, 용이나 봉황 문양, 괴수 등으로 장식했으며, 일상생활부터 신화 속 이야기까지 다양한 이야기가 담겼다. 이런 이유로 중국의 칠기 공예품에서 기이한 동물, 꽃, 새, 벌레, 물고기 그리고 긴박한 전투 장면, 가무를 즐기고 악기를 연주하는 모습까지 찾아볼 수 있다. 또한 단선과 평도, 유화 채색, 침각과 칼을 이용한 조각, 음각과 상감 등 다양한 장식 기법이 동원되었다.

후베이성 장링 펑황산에서 출토한 운표칠호 (한나라)

채회도호 (한나라)

운문칠반 (한나라)

채회칠기

후베이성 징먼 바오산에서 출토한
봉문칠렴 (초나라)

채회저형칠합 (초나라)

봉문칠렴 (초나라)

칠두칠주구 (초나라)

칠목배 (초나라)

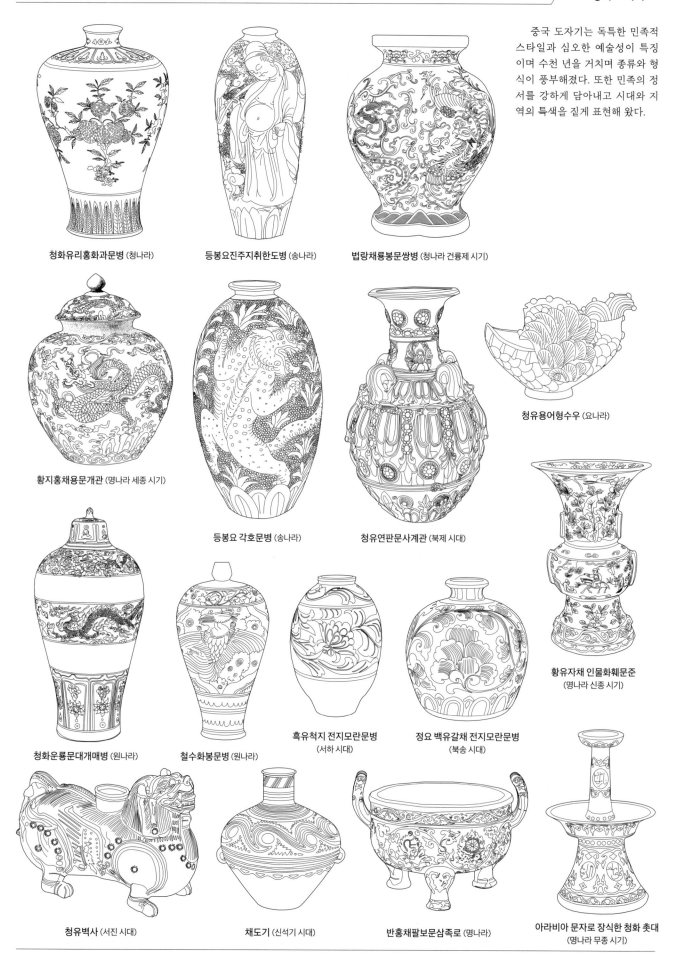

중국 도자기는 독특한 민족적 스타일과 심오한 예술성이 특징이며 수천 년을 거치며 종류와 형식이 풍부해졌다. 또한 민족의 정서를 강하게 담아내고 시대와 지역의 특색을 짙게 표현해 왔다.

청화유리홍화과문병 (청나라)

등봉요진주지취한도병 (송나라)

법랑채룡봉문쌍병 (청나라 건륭제 시기)

황지홍채용문개관 (명나라 세종 시기)

등봉요 각호문병 (송나라)

청유연판문사계관 (북제 시대)

청유용어형수우 (요나라)

청화운룡문대개매병 (원나라)

철수화봉문병 (원나라)

흑유척지 전지모란문병 (서하 시대)

정요 백유갈채 전지모란문병 (북송 시대)

황유자채 인물화훼문준 (명나라 신종 시기)

청유벽사 (서진 시대)

채도기 (신석기 시대)

반홍채팔보문삼족로 (명나라)

아라비아 문자로 장식한 청화 촛대 (명나라 무종 시기)

목재는 건축과 인테리어에서 큰 비중을 차지하는 중요한 자재다. 마루, 징두리판벽, 걸레받이, 천장재, 문, 창, 계단, 각종 벽장 및 가구 등의 제작에 사용하며 시각적으로 깔끔하고 우아한 느낌을 준다.

목재는 바탕 재료뿐만 아니라 경계면을 마감하는 재료로도 쓸 수 있다. 목재 종류로 순수한 천연 목재 외에 코어합판, 합판, MDF(중질도 섬유판)처럼 가공된 복합재도 있다.

원목은 자르기 전에 단면을 살짝 톱으로 켜 도안을 그리는 과정을 거치는데, 이를 스케치라고 한다. 스케치는 원목 상태, 제품 규격, 품질, 용도에 따라 정한다. 스케치는 원목을 정식으로 자르기 위해 그린 가이드이자 자재 생산의 기초다. 따라서 스케치를 따라 원목을 커팅하면 주문받은 품목과 수량에 맞게 손실을 최대한 줄여 이용률을 높일 수 있다.

원목 제재

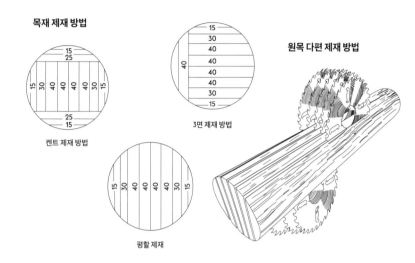

목재 제재 방법

켄트 제재 방법

3면 제재 방법

평할 제재

원목 다편 제재 방법

목재별 무늬

느티나무

소나무

들메나무

체리목

산지목

세로티나 벚나무

목재는 인류가 건축물과 건축물 장식용으로 가장 일찍 사용한 자재 중 하나다. 나름의 대체 불가능한 장점이 있어 오늘날에도 건축물 장식에 매우 중요하게 쓰인다. 하지만 목재는 주변 환경 변화에 따라 수축과 팽창이 쉽게 일어나며, 그로 인해 길이와 크기가 변한다. 또한 불에 잘 타며 자연적 결함이 많아 사용 시 주의를 기울여야 한다.

목재에는 아름다운 천연의 무늬가 있어 장식성이 뛰어나다. 그 예로 체리목과 티크에는 얇은 선이 있고, 호두나무에는 성글고 고르지 않아도 나름의 섬세한 무늬가 있다. 강향목에는 산 형태의 무늬가, 튤립나무(백합나무)에는 굵은 선과 가는 선이 조화를 이룬다. 그야말로 수종에 따라 수없이 다양한 무늬가 있는 것이다.

또한 목재에는 자연적인 색채와 광택도 있다. 이를테면 단풍나무와 오크나무는 옅은 색을, 백양나무는 유백색을, 단향나무와 티크, 가래나무는 짙은 색을, 호두나무는 다갈색을, 자단은 붉은 대추색을 띤다. 목재 표면은 붙이고 분사하고 칠하고 무늬를 새기는 방법으로 다양하게 꾸밀 수 있다.

목재는 질감, 광택, 색상, 무늬 등 여러 방면에서 우세하여 장식성이 뛰어나다. 그래도 설계할 때는 같은 종류의 목재를 조합해 쓰고 색채도 서로 어우러지도록 해야 한다. 또한 전체 결과물에서 목재의 특성이 최대한 드러나야 괜찮은 장식 효과를 낼 수 있다. 이를 위해 종류가 아예 다른 자재와 조합해 보는 방법도 있다. 예를 들어 목재와 금속을 조합하면 빛나고 딱딱한 금속 표면이 부드러워 보인다. 목재와 유리를 조합하면 고풍스러움과 현대적인 분위기가 어우러져 낭만적인 느낌이 난다.

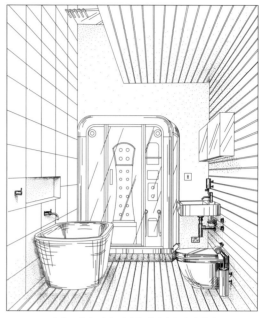

각재로 벽면, 바닥, 천장을 장식한 욕실 렌더링

목재 옹이 이용 방법

죽은옹이

산옹이

목재의 옹이는 결점일 수도, 장점일 수도 있다. 옹이 중에서 목재와 단단히 결합된 산옹이는 탈락해서 목재가 패일 우려가 없다. 하지만 죽은옹이는 조직이 치밀하지 못해 대개 탈락한다. 일부 옹이는 나뭇진을 분비할 수 있어 제거해야 한다. 나뭇진이 침출되지 않을 때까지 석유 용매로 반복해서 닦으면 옹이를 살릴 수 있지만 이 과정을 몇 달이나 지속해야 한다. 또한 단단하게 굳은 수지는 반드시 긁어 내야 한다.

목재를 쌓아 놓는 방법

나무판

침목

목재소에서 가져온 목재는 바로 사용하지 않을 거라면 수평으로 겹쳐 놓아야 한다. 이때 상층판과 하층판 사이에 침목용 각목을 가로질러 넣어서 나무판 사이사이에 공기가 통하게 해야 한다.

벽면을 원목으로 장식할 때

단면이 보이게 쌓기

벽면을 나무판으로 장식할 때

널빤지 상하를 겹쳐 사선으로 층을 내 연결하기

널빤지를 겹치지 않고 평평하게 배치해 못으로 박기
(대개 수직 방향으로 배치함)

널빤지를 겹치되 평평하게 연결하기

널빤지의 턱과 홈을 시옷자로 배치하기

널빤지를 겹치되 어긋나게 연결하기 (대개 수직 방향으로 배치함)

우드 베니어(무늬목)는 원목을 자르는 날로 로터리 컷과 슬라이스 컷을 통해 0.3~1.2mm 두께로 만든 얇은 목재다. 우드 베니어의 경단면은 아름다운 무늬가 있어 아플리케와 접착식 장식재로 가공되어 가구 제작과 내부 인테리어에 사용된다. 우드 베니어 제작에 사용되는 목재로는 들메나무, 티크, 호두나무, 단풍나무 등이 있으며, 제품을 얇게 만들기 위해 가공 전에 목재를 증기에 쪄 부드럽게 만드는 과정을 거친다.

1. 쿼터쏜(곧은결 제재)은 굵은 통나무를 수직으로 4등분한 후 절삭용과 원목의 나이테가 직각을 이루도록 놓고 절단한 것이다. 목재 단판의 나뭇결은 대체로 직선 또는 곡선형을 띤다.
2. 일반 슬라이스 컷(목리 방향 취재법)은 원목을 외부(변재)에서 내부(심재) 방향으로, 모든 판이 평행하도록 날이 나무의 가운데를 수평으로 지나며 절삭하는 방법이다. 목재 단판이 각양각색의 나뭇결을 띤다.
3. 로터리 컷(회전 취재법)은 원목의 양단을 절단용 기계 위에 고정해 놓고 회전시키며 외부의 변재에서 시작해 나이테를 따라 절삭용 날로 잘라 나가는 방법이다. 목재 단판의 나뭇결이 명확하고 너비가 매우 넓다.

08

인테리어 자재

목재 절단면 3개 부위

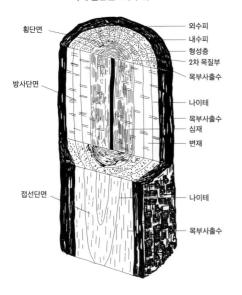

횡단면
방사단면
접선단면

외수피
내수피
형성층
2차 목질부
목부사출수
나이테
목부사출수
심재
변재
나이테
목부사출수

베니어 제조 방법

쿼터쏜

일반 슬라이스 컷

로터리 컷

쿼터쏜

일반 슬라이스 컷

로터리 컷

무늬목을 활용한 도안

여덟 조각을 맞춰 만든
솟아오르는 태양 무늬

상자 무늬

각목 무늬

X자 무늬

역방향으로 또는 끝부분이
상자 모양이 되도록 만든 무늬

화살 꼬리 무늬

이리저리 흔들리는 무늬

화초 도안 판목

마름모꼴

생선 가시 무늬

럭비공 무늬

입체 무늬

1. 코어합판 (블록보더)

로터리 컷으로 자른 원목 단판과 집성목을 접착제와 가열압착으로 만든 판재다. 일반적으로 심판 양면에 단판을 붙여 만드는데, 코어합판에서 심판 부분은 막대를 한데 모아 만들었다. 그래서 수직 방향(심재 방향으로 구분)의 휨 강도와 압축 강도는 떨어지지만, 수평 방향은 비교적 높은 편이다. 코어합판은 규격이 통일되어 있고 가공성이 높으며, 변형이 적어 다른 재료에 부착할 수 있다. 현재 코어합판은 가구, 문틀, 히터 커버, 커튼 박스, 가림막 및 기층 골조 등 인테리어에 폭넓게 사용되고 있다.

코어합판은 가공 과정에 따라 두 종류로 나뉜다. 첫째, '수공 합판'으로 나무 막대를 손으로 직접 끼워 넣는다. 이렇게 가공하면 못을 박을 때 지탱하는 힘이 떨어지며, 틈이 커서 톱질 사용에 적합하지 않아 판 전체를 통으로 사용할 수밖에 없다. 그래서 나무 마루의 밑깔개로 활용되는 편이다. 둘째, '기계 합판'으로 수공 합판보다 품질이 우수하다. 밀도가 높아 못질이 가능해 각종 가구를 만들 때 쓰인다.

2. 일반합판

나무토막을 로터리 컷으로 잘라 단판 또는 네모나고 얇은 목판으로 만든 후 이것들을 접착제로 붙여 3개 층 이상의 판상으로 만든 목재다. 변형이 적고 시공이 간편하며 횡인장 강도가 강해서 주로 목재 제품의 뒤판, 바닥판 등으로 사용된다. 일반합판은 두께가 다양하고 부드러우면서 강인하고 잘 구부러져 세세한 부분에서 코어합판과 결합해 사용할 수 있다.

3. 베니어 시트

합판의 일종으로 우선 자단목, 향장목, 녹나무, 티크, 들메나무, 느티나무, 호두나무, 옹이 있는 나무 등을 슬라이스 컷으로 정밀하게 잘라 0.2~0.5mm의 아주 얇은 나무판을 만든다. 이후 이 얇은 베니어를 신형 접착제와 접착 공정 방식으로 일반합판에 접착해 완성한다. 베니어에 쓰이는 수종은 다양하지만 일반적으로 구조가 균일하고 무늬가 곧고 세밀해야 쿼터쏜 또는 로터리 컷을 했을 때 멋진 나뭇결이 나온다. 가끔은 특수한 무늬에 대한 수요로 뿌리 끝부분에 옹이가 잘 생기는 수종을 활용하기도 한다. 하지만 절삭하고 접착제로 결합하는 등 가공이 편한 수종을 선택해야 한다. 베니어 시트는 응용 범위가 상당히 넓어 천장, 벽면, 가구, 장을 장식하는 데 쓰인다.

4. 섬유판

목재 또는 식물섬유를 원료로 하며, 여기에 첨가제와 접착제를 더해 가열 압착하여 만드는 판재다. 섬유 분배가 균일하며 판면이 매끈하고 부드러워 다양한 방식으로 장식하기에 좋다. 크기도 다양하고 코어가 되는 층, 즉 심층 두께가 균일하다.

섬유판은 밀도에 따라 저밀도, 중밀도, 고밀도 섬유판으로 나뉘며 두께는 3~25mm로 다양하다. 각종 가구와 악기, 자동차와 선박의 내부 장식재 제작에 적합하다.

5. 파티클 보드

목재와 목재 가공 후 남은 폐자재를 원료로 한다. 이것들을 잘게 분쇄한 다음 접착제와 첨가제를 넣어 기계로 성형해 파티클 슬래브로 만들고 다시 고온 압착 과정을 거쳐 제작한 개량목재다. 파티클 보드는 밀도가 균일하고 표면이 평평하며 광택이 난다. 목재 방향에 따른 수축과 팽창이 일어나지 않고 옹이와 썩정이도 없다. 또한 못질과 접착, 기계 가공이 쉬우며 비용도 저렴하다. 그 덕분에 다음과 같이 폭넓게 쓰인다.

(1) 밀도가 균일하고 두께 차이가 작으며 표면이 매끄러워 시트 바탕재로 매우 적합하다. 따라서 여러 접착용 제품에 쓰인다. (2) 가구의 틀, 가장자리판, 뒤판, 서랍, 문 등을 제작할 때 쓰이며 비용도 저렴하다. (3) 강도가 높고 튼튼하며 차음과 충격에 강한 마루의 쿠션 부분으로도 쓰인다. (4) 두께가 균일하고 갈라지지 않아서 실내 계단의 디딤판으로도 쓰인다. (5) 문 패널로도 적합하다. 원목에서 자주 보이는 뒤틀림이 없다. 또한 단열, 보온, 방음 성능이 뛰어나 열 손실과 차음에 도움이 된다.

6. 집성판

하자 부분을 제거하느라 크기가 작아진 목재를 색상과 나뭇결에 따라 배치한 후 접착해 판재로 만든다. 톱날 모양으로 된 탑핑거 조인트 방식으로 조립한 유형도 있고, 솔리드 집성 방식으로 나란히 배열한 유형도 있다. 주로 창호, 가구, 식탁 상판, 액자, 벽 몰딩, 계단 난간 등에 쓰인다.

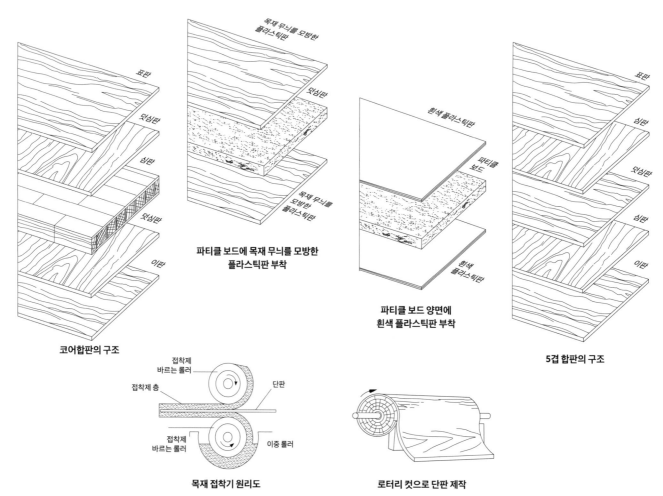

코어합판의 구조

파티클 보드에 목재 무늬를 모방한 플라스틱판 부착

파티클 보드 양면에 흰색 플라스틱판 부착

5겹 합판의 구조

목재 접착기 원리도

로터리 컷으로 단판 제작

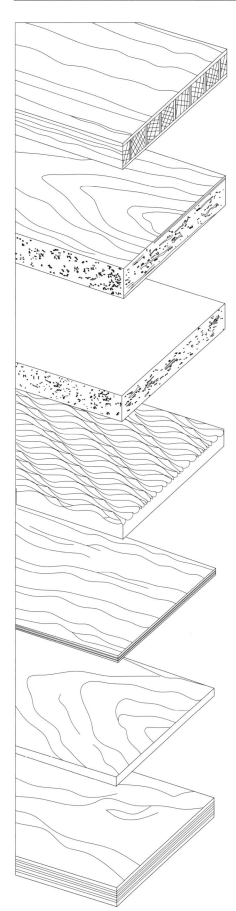

오크 시트 코어합판

참나무와 마호가니를 합판의 표판으로 쓰면 자작나무보다 내구성이 좋아진다. 일반적으로 한쪽 표판에는 자작나무나 마호가니를, 다른 쪽 표판에는 비교적 싼 나무를 붙인다.

목재 베니어 시트 파티클 보드

주요 소재로 소나무, 들메나무, 오크나무, 티크가 있으며, 표준 파티클 보드에 붙여 장식 효과를 낸다.

플라스틱 박막을 입힌 MDF

표면에 칠이 필요 없고 오염물을 쉽게 닦아 낼 수 있어 가구 제작용으로 많이 쓰인다.

장식용 웨이브 보드

컴퓨터를 통해 조각한 MDF에 디지털 조각과 베이킹 도료를 도포하는 공정을 거친 고급 장식재다. 주로 직선 무늬, 사선 파형 무늬, 가로줄 무늬, 물결무늬가 있다.

일반합판

가장 흔히 볼 수 있는 것은 3겹짜리다. 나뭇결을 따라 가로-세로-가로로 놓은 후 접착제로 붙이면 3겹 일반합판이 완성된다. 표면을 사포질해 윤을 내면 그 위에 페인트나 니스를 칠할 수 있다. 주로 자작나무를 표판으로 사용한다.

방수 합판

실내외 인테리어와 실외용 가구 제작에 쓰인다. 상품 명칭으로는 선박용 합판 또는 방수방습 합판(WBP)이 있다. 주로 마호가니를 표판으로 사용한다.

플라스틱 합판

색상과 무늬가 다양하며 실내 징두리판벽을 만들 때 쓰인다. 플라스틱 면이 두껍게 제작된 제품으로 작업대용 보드를 만들 수 있다.

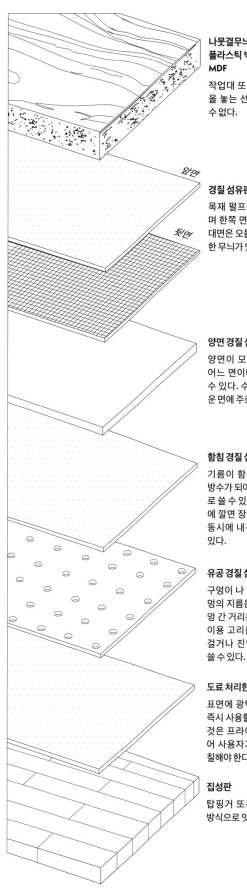

나뭇결무늬의 플라스틱 박막을 입힌 MDF

작업대 또는 무거운 물건을 놓는 선반용으로는 쓸 수 없다.

앞면

뒷면

경질 섬유판 (하드보드)

목재 펄프를 압축해 만들며 한쪽 면은 매끄럽고 반대면은 오돌토돌하게 일정한 무늬가 있다.

양면 경질 섬유판

양면이 모두 매끄러워서 어느 면이나 정면으로 쓸 수 있다. 수납장의 매끄러운 면에 주로 사용한다.

함침 경질 섬유판

기름이 함유된 보드라서 방수가 되어 징두리판벽으로 쓸 수 있다. 오래된 마루에 깔면 장식 효과를 내는 동시에 내구성도 높일 수 있다.

유공 경질 섬유판

구멍이 나 있는 판재로 구멍의 지름은 약 19mm, 구멍 간 거리는 25mm다. 걸이용 고리를 넣어 물건을 걸거나 진열하는 용도로 쓸 수 있다.

도료 처리한 경질 섬유판

표면에 광택이 나며 구매 즉시 사용할 수 있다. 어떤 것은 프라이머만 발려 있어 사용자가 직접 도료를 칠해야 한다.

집성판

탑핑거 또는 솔리드핑거 방식으로 잇대서 만든다.

나무 마루판은 천연 목재를 가공 처리해 긴 널빤지나 블록 형태로 만든 바닥재다. 품질이 좋은 것은 가볍고 탄성이 좋으며 구조가 간결해 시공하기에 편하다. 또한 자연적인 무늬로 주변 장식물과 조화를 이룬다. 좋은 나무 마루판은 이러한 장점 말고도 다음의 특징이 있다. 첫째, 친환경 제품이어서 유해한 오염물질이 들어 있지 않다. 둘째, 열전도율이 낮아서 겨울에는 따뜻하고 여름에는 시원하다. 셋째, 목재에 세균 억제와 신경 안정에 도움을 주는 물질이 들어 있다. 나무 마루판은 일반적으로 욕실, 서재, 거실 등 실내 바닥면에 깐다.

복합 마루판은 표면층에 진귀하거나 우수한 목재를 쓰고, 중간층과 기층에는 질 낮은 목재를 넣어 고온 압착한 바닥재다. 복합 마루판은 주로 3가지로 나뉜다. ① 종류가 다른 목재를 3겹 붙여서 만든 '3층 복합 목재 마루판'으로 표면층에는 단단한 목재를, 중간층과 기층에는 연질의 목재를 사용한다. ② 합판을 바탕재로 사용한 '다층 복합 마루판'으로 표면에 경목 베니어를 얹고 요소 수지를 발라 압착해 만든다. ③ 신형 복합 마루판으로 표면층에는 경질 목재를 쓰고, 중간층과 기층에는 MDF(중밀도 섬유판) 또는 HDF(고밀도 섬유판)를 사용해 제작한다.

강화 복합 마루판은 층마다 서로 다른 재료를 사용한 다층 구조다. 표면층의 내마모도가 기름을 먹인 일반 나무 마루판보다 10~30배 뛰어나며 내부 결합 강도, 표면 접합 강도, 충격 인성 강도도 모두 좋은 편이다. 또한 내오염성, 내식성, 자외선 저항성도 양호하다. 강화 복합 마루판은 정전기 방지 마루로 가공되어 전산기기를 다루는 공간에 쓰이기도 한다.

대나무 마루판은 3년 이상 된 죽순대를 찌고 방충 및 항곰팡이 처리를 한 후 접착제를 발라 가열 압착해 만든 장식재다. 구조에 따라 단층 대나무 마루판, 다층 대나무 마루판, 대나무편 복합 마루판, 대나무 쪽모이 세공 마루판 등으로 나뉜다. 대나무 마루판은 부패와 곰팡이에 강하고 잘 변형되지 않는다. 또한 재질이 단단하고 표면이 매끄러우며 질감과 색상이 부드러워 고급 레스토랑, 호텔, 가정의 바닥 장식에 쓰인다.

PVC 바닥재는 PVC 바닥용 시트와 PVC 바닥용 블록 매트 두 종류가 있다. 표면이 매끄럽고 판판하며 탄성이 일정해 바닥에 깔아 놓으면 발이 편하다. 따라서 PVC 바닥용 시트는 사무실, 회의실, 패스트푸드점 등에 깔면 좋다. 폴리염화비닐 블록 매트는 단층 제품과 동일 재질의 복합형 두 종류가 있다. 목재, 석재, 벽돌을 모방한 것, 도안이 있는 것, 민무늬에 색상만 있는 것 등 종류가 다양하다. 또한 바닥에 깔기만 하면 돼서 설치하기가 쉽다. PVC 바닥용 블록 매트는 두께가 비교적 두껍고 탄성이 좋아 실내외 체육관과 레크리에이션 장소에서 사용한다.

경질 소재의 코르크판은 목질이 벌집이 닮은 구조이며 일반적인 목재 판재보다 탄성이 좋다. 코르크판은 가구의 국부 장식이나 실내에서 벽면과 바닥면 장식에 널리 사용된다. 또한 흡음, 방습, 마모 방지, 화재 방지, 단열, 부식 방지 등 다방면으로 성능이 우수해 벽면재와 바닥재로도 만들 수 있다. 코르크로 만든 바닥재는 고투명 수지와 장식 코르크판, 접착 코르크판, DVC 방습판을 합쳐 제작하며 시공할 때는 바닥에 접착제로 붙이면 된다.

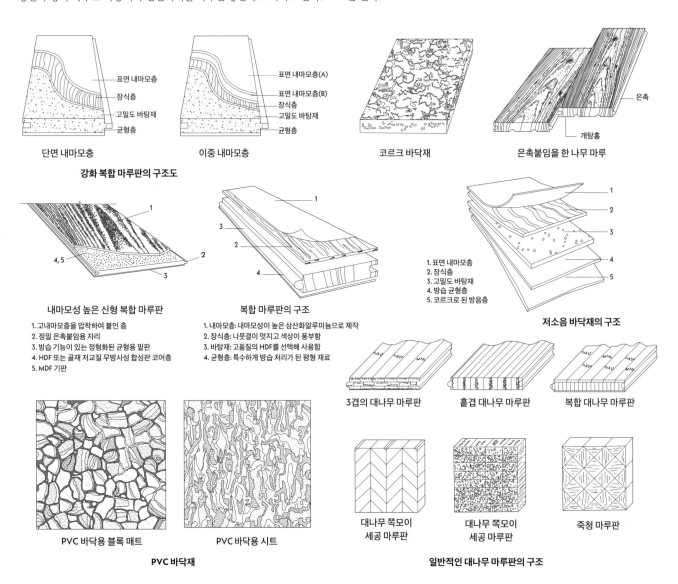

표면 내마모층
장식층
고밀도 바탕재
균형층

단면 내마모층

표면 내마모층(A)
표면 내마모층(B)
장식층
고밀도 바탕재
균형층

이중 내마모층

강화 복합 마루판의 구조도

코르크 바닥재

은촉
개탕홈

은촉붙임을 한 나무 마루

1
4, 5
3
2

내마모성 높은 신형 복합 마루판

1. 고내마모층을 압착하여 붙인 층
2. 정밀 은촉붙임용 자리
3. 방습 기능이 있는 정형화된 균형용 밑판
4. HDF 또는 골재 저교질 무방사성 합성판 코어층
5. MDF 기판

1
3
2
4

복합 마루판의 구조

1. 내마모층: 내마모성이 높은 삼산화알루미늄으로 제작
2. 장식층: 나뭇결이 멋지고 색상이 풍부함
3. 바탕재: 고품질의 HDF를 선택해 사용함
4. 균형층: 특수하게 방습 처리가 된 평형 재료

1
2
3
4
5

1. 표면 내마모층
2. 장식층
3. 고밀도 바탕재
4. 방습 균형층
5. 코르크로 된 방음층

저소음 바닥재의 구조

3겹의 대나무 마루판　　**홑겹 대나무 마루판**　　**복합 대나무 마루판**

대나무 쪽모이 세공 마루판　　**대나무 쪽모이 세공 마루판**　　**죽청 마루판**

일반적인 대나무 마루판의 구조

PVC 바닥용 블록 매트　　**PVC 바닥용 시트**

PVC 바닥재

쪽모이 세공 마루판은 시선을 사로잡는 기하학적 문양이나 독창적인 패턴을 적용해 경목으로 만든 것이다. 마루 바닥재에 테두리를 두르거나 예술적인 패턴을 더하면 바닥재가 특정 위치를 알려 주는 경계선으로 작용해 시선을 끈다. 바닥에 깔 경목 종류와 쪽모이 세공 패턴은 취향에 따라 결정한다.

경목 쪽모이 세공 마루판은 다른 소재는 따라올 수 없는 따스함과 격조가 있다. 실용적이면서도 집 안에 멋스러움을 더할 수 있어서 마루 위에 카펫을 깔아도 효과가 좋다. 또한 청소와 먼지 제거가 쉽고 시간이 지나도 윤이 나고 색상이 자연스럽다. 이런 이유로 현관, 홀, 식당, 침실, 서재, 복도에 적용하면 좋다.

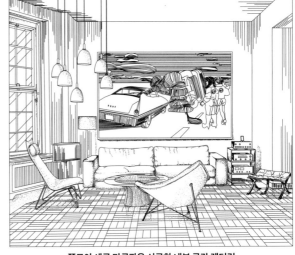

쪽모이 세공 마루판을 시공한 내부 공간 렌더링

알루미늄 복합 패널은 화학 처리를 거쳐 도색한 알루미늄판을 표면층 재료로, 폴리에틸렌 수지를 코어 재료로 하여 전용 생산 설비에서 가공해 만든 복합 재료다. 잘 썩거나 부식하지 않고 내알칼리, 방수, 방염, 방충 성능이 있으며 차음과 방열이 뛰어나 관리 및 청소가 쉽다. 또한 비용이 저렴하고 무게가 가벼우며 색채와 표면층의 패턴이 정말 다양하다.

알루미늄 복합 패널은 구부려서 모양을 잡기에 편하며 실내는 물론 실외에 설치하기에도 이상적인 장식재다. 색상과 패턴은 은백색, 황금색, 짙은 남색, 분홍색, 바다색, 도자기 흰색, 은회색, 커피색, 대리석 무늬, 나뭇결무늬 등 다양하다.

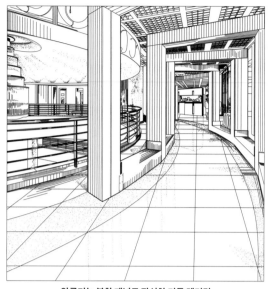

알루미늄 복합 패널로 장식한 기둥 렌더링

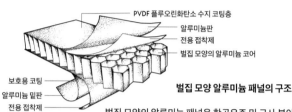

PVDF 플루오린화탄소 수지 코팅층
알루미늄판
전용 접착제
벌집 모양의 알루미늄 코어
보호용 코팅
알루미늄 밑판
전용 접착제

벌집 모양 알루미늄 패널의 구조

벌집 모양의 알루미늄 패널은 항공우주 및 군사 분야에서 많이 사용된다. 높은 풍압을 견뎌 내고 충격을 흡수하며 강도, 방음, 보온, 방염 등에서 성능이 우수해 현재 건축물의 외벽·내벽 패널, 실내 파티션, 바닥용 패널, 천장용 패널로도 많이 사용된다.

패널의 종류와 연결 관련 설계의 실례

알루미늄 L형강과 밀봉 연결

① 알루미늄 복합 패널
② 알루미늄 리벳
③ 알루미늄 L형강(대)
④ 알루미늄 L형강(소)
⑤ 밀봉 재료
⑥ 패킹 재료
⑦ 나사받이
⑧ L형강
⑨ 둥근머리 나사

밖으로 꺾인 부분에 장착하는 예

① 알루미늄 복합 패널
② 밀봉 재료
③ 패킹 재료
④ L형강
⑤ 플랫바

무독성 고압 저밀도 폴리에틸렌
고강도 알루미늄판
방부 피막 처리
방부 수지 코팅층
플루오린화탄소 수지로 코팅
방부식 밑판
방부 피막 처리
고강도 알루미늄판

알루미늄 복합 패널의 구조

알루미늄 복합 패널의 권장 설치 방법

1. 설치 전에 바닥 쪽 벽의 골조가 평탄해야 하며(우선 골조를 박고 모양을 잡은 후 석회판을 못으로 박는다) 판을 붙일 곳에 선을 긋는다.
2. 만능 접착제를 고르게 펴 바른다.
3. 절단해 놓은 제품을 1번에서 표시한 선에 따라 석회판에 붙이고 구부려 기둥을 감싼다.
4. 같은 방법으로 우선 감쌀 기둥 골조에 목질을 한다(굽힘 강도가 60~90MPa인 압형 굽힘으로 진행).
5. 3점식 3중 기계를 사용해 압력을 가해 구부리고 접어 각을 만든다. 접히고 기울어진 각도에 따라 절삭한 후 각을 잡는다(절삭할 때 깊이와 각도에 주의할 것).
6. 패널을 부착한 다음 플라스틱 용접으로 이음매를 봉한다.

원주(둥근기둥) 피복의 예

① 알루미늄 복합 패널
② 보강 L형강
③ 플랫바
④ 밀봉 재료
⑤ 패킹 재료
⑥ 부속 장치
⑦ 둥근머리 나사
⑧ 내력 기둥
⑨ L형강

(위의 부속 장치는 저층 건축에서 사용한다)

안으로 꺾인 곳에 설치하는 예

① 알루미늄 복합 패널
② 밀봉 재료
③ 패킹 재료
④ L형강
⑤ 둥근머리 나사

알루미늄 복합 패널의 성형

1. 롤 프레스: 원호 형태로 말 수 있으나 패널 손실에 주의해야 한다.
2. 펀칭 프레스: 구부리고 꺾는 작업대 또는 펀칭 베드를 사용하며, 안지름(r)의 최소 수치가 'r=15×t(t = 두께)'가 되도록 구부린다.
3. 구부리기: 깎아서 홈을 만들면 손으로 구부릴 수 있으며, 귀퉁이의 안지름 값은 깎아 놓은 홈의 각도에 따라 정한다.

건축물 천장에 설치하는 예

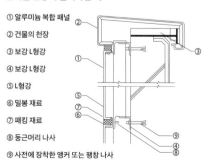

① 알루미늄 복합 패널
② 건물의 천장
③ 보강 L형강
④ 보강 L형강
⑤ L형강
⑥ 밀봉 재료
⑦ 패킹 재료
⑧ 둥근머리 나사
⑨ 사전에 장착한 앵커 또는 팽창 나사

사각형 기둥 피복의 예

(이상의 부속 장치는 저층 건축물에 적용한다)

① 알루미늄 복합 패널
② 앵글 강화재
③ 앵글강
④ 밀봉 재료
⑤ 패킹 재료
⑥ 부속 장치
⑦ 둥근머리 나사
⑧ 내력 기둥

알루미늄 복합 패널의 연결과 고정

1. 펀칭: (연결할 때) 알루미늄판 및 플라스틱 전용 드릴비트를 사용한다.
2. 열용접: 열로 용접하거나 폴리에틸렌 접착테이프를 사용한다.
3. 접착: 금속(코어재에는 접착제를 바르지 않음), 상업용 양면테이프

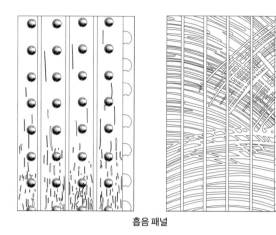

흡음 패널

새로운 장식용 판재인 금속 바닥재는 다양한 형태와 색상이 있다. 금속 바닥재의 바탕재로는 MDF, PB, PC가 있고 방염판을 만들 때는 알루미늄과 결합하며, 바탕재와 두께에 따라 가공한다.

바탕재로는 E1 등급의 친환경 섬유판과 파티클 보드 등을 사용하며 표면에는 고급 산화알루미늄판을 쓴다. 산화알루미늄판은 색상과 광택이 고르고 매끄러우며 마모, 흠집, 오염, 부식, 냉기, 열기에 강하다.

고급 자재를 사용해 고온 고압으로 복합 1차 성형을 하면 복합 강도가 높아지고 내습성이 강해져 가공하기에도 편해진다. 또한 금속 바닥재의 가치도 올라가며, 힘을 받는 양쪽 면이 균형을 이루면서 형태가 잘 유지된다.

금속 모자이크 또한 신형 장식 재료로 표면 질감이 좋고 색채가 다양하며 설치와 시공이 편리하다. 설계에 따라 여러 자재와 색채를 조합해 다양한 장식 효과를 낼 수 있다.

모자이크 계열 제품

모자이크 계열 제품

모자이크 계열 제품

채색 도안 계열 제품

채색 도안 계열 제품

채색 도안 계열 제품

부조 계열 제품

부조 계열 제품

경면 계열 제품

일반적으로 석고보드는 소석고(반수석고)를 반죽해 만든 슬러리에 적당량의 첨가제와 섬유판을 첨가해 코어로 만든 후, 표판이 되는 특수 제작한 보드용 종이에 넣어 판상으로 제작한 경량 판재다. 석고보드는 가볍고 내화성이 있으며 가공하기 좋다. 그래서 경량 골조 및 기타 보조 자재와 함께 가벼운 칸막이벽과 천장틀을 만들 때 쓰인다.

또한 석고보드는 방염, 방음, 단열, 항진 성능이 있어 실내 공기와 습도를 조절하며 시공이 편리하고 장식 효과를 증대시켜 다양한 건축물에서 사용된다. 아울러 벽 안에 파이프와 파이프라인을 설치해도 벽면을 판판하게 만들 수 있어 마감 효과도 뛰어나다. 석고보드는 용도에 따라 크게 일반 석고보드, 방수 석고보드, 방염 석고보드로 구분된다. 그리고 가장자리 형태에 따라 직사각형, 모따기형, 쐐기형, 원형 등으로 나뉜다.

일반 석고보드는 건축용 석고가 주원료이며, 여기에 섬유보강재와 방수성 혼화재료 등을 적당량 넣어 내수성을 지닌 코어재를 만들어 내수 보드용 종이와 단단하게 접합해 완성한다. 방염 석고보드도 건축용 석고가 주원료이며, 여기에 적당량의 경량제 골재, 무기 내화 섬유보강재, 혼화재료를 넣어 구성한 방염 코어재를 결합해 만든다.

포면 석고보드는 최근 개발된 장식 판재로 변성 찹쌀 모르타르를 접합제로 사용한다. 새로운 지면 복합 공법을 채용해서 유연성이 좋고 굽힘 강도가 높으며 이음매 자리가 벌어지지 않고 부착력이 좋아서 다방면에서 일반 석고보드보다 많이 사용된다. 포면 석고보드는 방염, 보온, 방음 성능이 있다. 표면이 고온 처리한 화학 섬유로 되어 있어서 내구성이 좋고 부식 및 균열이 발생하지 않아 수명이 15년 이상이다.

무지면 섬유 석고보드는 고품질 천연 석고 분말, 섬유 필라멘트, 섬유 메시, 기타 화학 재료를 넣어 만들며, 천장틀 형태를 임의로 잡을 때 사용된다. 표면에 종이가 없어 보드 이음새에 퍼티를 발라 마감해도 갈라지지 않는다. 그 덕분에 천장 장식의 미적 효과가 장기간 유지된다. 무지면 섬유 석고보드는 칸막이벽 판재로도 사용된다. 이때는 일반적으로 중간에 경강 골조가 들어간다. 골조 양면에 무지면 섬유 석고보드를 접착해 완성하며 칸막이벽 골조에 보드를 태핑 나사로 단단히 고정하기도 한다. 이때는 보통 9.5~12mm 두께의 보드를 사용한다. 물론 고객의 요구에 따라 방음과 벽체 강도를 높이기 위해 두께가 15~20mm 이상인 보드를 제작해 시공할 수도 있다.

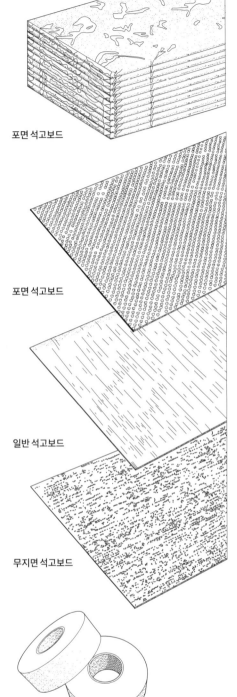

포면 석고보드

포면 석고보드

일반 석고보드

무지면 석고보드

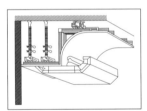 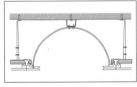 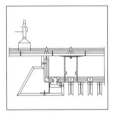

석고보드로 천장틀을 만들면 설계에 따라 장식성이 풍부해진다.

석고보드의 특수한 설치법과 관련한 견취도

혼합 석고 플라스터는 입자가 고운 반수석고 분말에 응결 지완제, 보수제 등 여러 보조제를 일정량 혼합해 만든다. 주로 석고보드 간 이음새 처리와 못 구멍을 평평하게 메꿀 때 쓴다.

고강도 결합 분말은 양질의 석고와 특수 접착제를 일정 비율로 배합하여 만든다. 주로 포면 크린룸 패널을 마감할 때 쓰이며 다양한 벽면, 골조, 알루미늄 합금, 나무 판 등에도 직접 사용할 수 있다.

퍼티용 종이테이프

일반 석고보드

시멘트 보드를 내벽에 시공하는 방법

코어합판을 기층으로 놓고 평평하게 고정한다. 시멘트 보드를 필요한 크기로 자르고 보드 뒷면에 접착제를 바른다. 전용 접착제를 사용한다면 점상 도포할 수 있다. 시멘트 보드를 기층판 위에 부착하고 나서 판과 판 사이 이음매를 메꾼다. 스테인리스 스틸 타카핀이나 끝이 뾰족한 나사를 사방에 박아 보드를 고정한다.

시멘트 보드 바닥재를 시공하는 방법

바닥재 시공은 보통 바닥을 높여야 하는 습한 곳에서만 진행한다. 바닥에서 습기가 많이 올라오면 우선 방습포를 깔아야 한다. 적어도 150개의 방수포를 겹쳐 놓아야 하며, 이후 300×300mm 간격으로 바닥 고정틀에 못으로 박아 고정한다. 이때 바닥 고정틀 사이마다 숯(수분 흡수용), 석회분(흰개미 방제용)을 넣어도 된다. 이 위에 코어합판을 넣고 수평을 맞춘다. 그다음 필요한 크기로 자른

시멘트 보드 반대쪽에 접착제를 발라 기층 위에 부착하고 보드 간 틈새는 2mm 정도만 남긴다. 스테인리스 스틸 타카핀을 사방에 박아 보드를 고정하는데, 타카핀을 박는 위치와 간격은 가장자리에서 적어도 20mm 이상, 타카핀 간에는 100~250mm다. 타카핀 대신 끝이 뾰족한 나사로도 고정할 수 있다.

표면 처리 방법

시멘트 보드를 사포로 한 차례 갈아 표면의 오물을 제거해 판재 무늬가 잘 드러나도록 한다. 나사나 못 때문에 생긴 구멍은 원재료와 같은 분말에 건축용 초산비닐수지 접착제를 섞어 메워야 사포질 후 색상 차이로 얼룩덜룩해지지 않는다(타카핀으로 고정했다면 구멍이 작아 굳이 메꾸지 않아도 된다). 시멘트 보드 보호제로 표면을 코팅하거나 시멘트 바닥용 왁스(중성 또는 알칼리성)를 사용할 때는 2번 도포하며 외벽은 3번 이상 도포한다.

돌 무늬 시멘트 보드

강도가 높고 방수성과 방습성이 뛰어나다. 표면은 거친 면과 매끄러운 면으로 나뉘는데 거친 면의 무늬는 입체감 있고 매끄러운 면의 무늬는 섬세하고 질감이 좋다. 장식용 외벽, 내벽, 바닥, 건식 방염용 칸막이벽, 습식 경량 그라우팅 칸막이 등에 쓰인다.

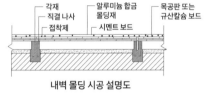

내벽 몰딩 시공 설명도

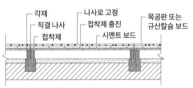

내벽 접착제 충진식 시공 설명도

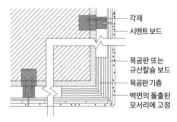

벽면 돌출 모서리의 몰딩 시공 설명도

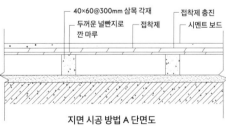

지면 시공 방법 A 단면도

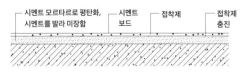

지면 시공 방법 B 단면도

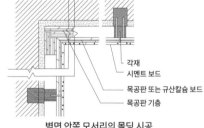

나뭇결 시멘트 보드

방수, 방염, 내화 성능이 우수하고 내식성, 항진균성과 흰개미를 막는 기능이 있다. 또한 열전도율이 낮아 단열 및 보온 효과도 훌륭하다. 재질이 가볍고 절단하기 쉬워 일반 목공구를 사용하거나 드라이 월 칸막이 공법에 적용해도 된다. 숙박업소, 민간 기숙사, 별장, 레저형 농장, 지붕, 조형미가 있는 벽, 욕실 또는 기타 실내외 장식에 사용한다.

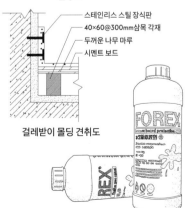

벽면 안쪽 모서리의 몰딩 시공 설명도

걸레받이 몰딩 견취도

시멘트 보드 보호제

극치금사판

건물의 벽면과 천장 장식뿐 아니라 바닥과 다채로운 표면이 필요한 곳에 사용하면 매우 좋다. 한쪽 면에 무색 투명 페인트로 칠해도 된다. 기둥, 계단 모퉁이, 주벽, 외벽, 몰딩벽 또는 특수 경관 설계용으로 쓸 수 있다.

우드 울 보드

매끄러운 것과 보푸라기가 있는 것이 있다. 가볍고 탄성이 있으며 단열성이 뛰어나다. 거친 면의 입체감 있는 무늬가 독특하고 우아한 분위기를 자아낸다. 고품질 신형 자재로 표면의 특수한 무늬 때문에 가격이 비싸다. 외벽, 내벽, 천장, 가구, 칸막이벽 등에 사용할 수 있다.

타이트 본드

PC 선라이트 패널은 폴리탄산염이 주요 재료여서 가볍고 강도가 강하며 투광률이 높다. 선라이트 패널은 동일 두께 유리에 비해 중량이 1/12~1/15밖에 되지 않아도 충격 강도가 유리의 80배, 내굴곡성 패널의 175배 이상이다. 투광률 또한 75% 이상이다. 또한 속빈 중공 구조로 되어 있어서 차음, 단열, 보온 성능이 뛰어나다.

선라이트 패널은 중공 패널과 솔리드 패널 두 종류가 있다. 백색, 녹색, 남색, 갈색 등이 주를 이루며, 투명과 반투명 제품까지 있어 유리, 강판, 석면 타일 등 기존 재료를 대체할 수 있다. 선라이트 지붕은 일반적으로 스테인리스 스틸, 목재 또는 PVC로 프레임을 짠다. 선라이트 패널을 밑판으로 하여 차양 지붕과 빗물막이 지붕을 만들며, 이로써 확장된 실내 공간도 완벽히 만들어 낼 수 있다.

적용범위

1. 주택 유리, 실내 칸막이, 보도, 돌출창, 새시 및 주택 차양판, 발코니, 목욕탕 미닫이 문 등
2. 실내 정원, 실내 수영장, 일광욕실 등에 필요한 온실 지붕
3. 지하철 출입구, 주차장, 차고 지붕, 버스 정류장, 역, 쇼핑몰, 대형 스포츠 센터 및 각종 빗물막이 차양 등
4. 공원 건축물인 정자, 휴게실, 복도 등의 지붕
5. 은행의 도난 방지 수납대, 보석점의 도난 방지용 진열장 및 경찰의 진압 방패
6. 각종 건물의 천장용 채광 지붕

PC 선라이트 패널의 정확한 설치 예시

1. 삽입식 설치법

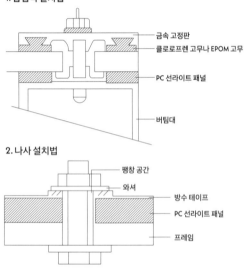

금속 고정판
클로로프렌 고무나 EPOM 고무
PC 선라이트 패널
버팀대

2. 나사 설치법

팽창 공간
와셔
방수 테이프
PC 선라이트 패널
프레임

스테인리스 스틸과 선라이트 패널로 구성된 차양 지붕

거싯 플레이트는 외관이 매끄럽고 색채가 화려해 일반적으로 주방과 욕실의 천장 장식재로 쓰인다. 천장 거싯 플레이트는 크게 플라스틱(PVC)과 금속으로 나뉜다.

PVC 거싯 플레이트는 주원료인 염화비닐수지에 억제제, 개질제 등을 적당량 섞어 혼합, 정련, 압연, 진공 성형 등의 공정을 거쳐 제작된다. 가볍고 단열, 방습, 난연, 시공 편의성 등의 특징이 있다. 하지만 현재는 UPVC가 더 많이 사용된다. UPVC 거싯 플레이트는 PVC로 된 것보다 강도가 훨씬 커서 천장틀에 많이 쓰인다.

금속 거싯 플레이트는 알루미늄 거싯 플레이트라고도 불린다. 표면은 흡입식 성형, 스프레이, 연마 등의 공정을 거쳐 매끄럽고 색상이 다양하다. 또한 내구성이 강하고 잘 변형되지 않으며 PVC와 UPVC로 된 것보다 질감과 장식성이 뛰어나다. 방염, 방습, 부식 방지, 정전기 방지, 흡음, 차음, 미관, 내구성 등이 좋다는 장점도 있다.

알루미늄 거싯 플레이트는 흡음판과 장식판 두 종류가 있으며 흡음판은 구멍이 뚫려 있다. 구멍 모양이 다양하고 크고 작은 구멍이 조합을 이룬 것도 있다. 밑판으로는 대부분 백색과 알루미늄 색을 쓴다. 장식판은 색상이 다채로우며 장방형과 방형 등 모양도 다양하다. 주로 주방과 거실 천장에 많이 사용되며 특히 흡음판은 공공장소에 사용하면 유용하다.

3층 중공 패널

중공 패널

금속 거싯 플레이트

플라스틱 거싯 플레이트

PC 솔리드 패널

미네랄 울 보드로 천장을 만들 때는 표면층에 미네랄 울 흡음판을 사용한다. 이 보드는 흡음성이 있어 실내 공간의 소리 반사와 주변 환경에서 유입되는 소음을 줄여 준다. 천장으로 흡음하면 실내 잔향을 줄여 말소리가 선명해지고 청각 피로도도 낮아진다. 미네랄 울 보드와 석고보드를 섞어 부착 설치하면 천장의 차음 성능을 크게 높일 수 있다. 또한 미네랄 울 보드를 가공해 만든 다공성 미네랄 울 흡음판을 다공성 석고 흡음판과 함께 사용하면 저주파 소음이 더 잘 흡수되고 고주파 소음을 잘 흡수하는 또한 미네랄 울의 장점도 함께 발휘된다. 즉 각 주파수 대역의 흡음률이 올라가서 실내 음향 환경도 효과적으로 개선된다.

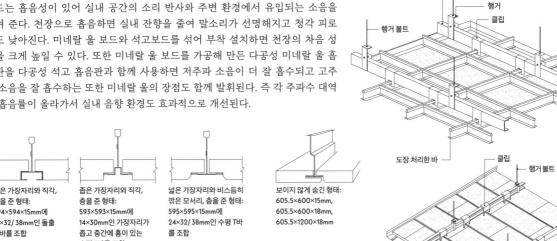

좁은 가장자리와 직각,
층을 준 형태:
594×594×15mm에
16×32/ 38mm인 돌출
M바를 조합

좁은 가장자리와 직각,
층을 준 형태:
593×593×15mm에
14×30mm인 가장자리가
좁고 중간에 홈이 있는
수평 T바를 조합

넓은 가장자리와 비스듬히
깎은 모서리, 층을 준 형태:
595×595×15mm에
24×32/ 38mm인 수평 T바
를 조합

보이지 않게 숨긴 형태:
605.5×600×15mm,
605.5×600×18mm,
605.5×1200×18mm

미네랄 울 보드 종류

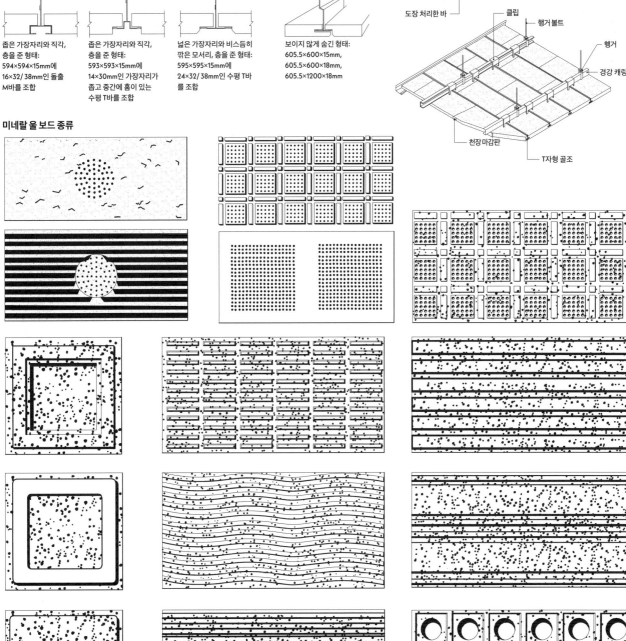

흡음은 음파가 자재 표면과 부딪힌 후 에너지가 손실되는 현상으로 흡음을 통해 실내 음압 수준을 낮출 수 있다. 따라서 소리를 대량 흡수해 실내 잔향 및 소음을 떨어뜨리고 싶다면 흡음률이 높은 재료를 써야 한다.

1. 다공질 흡음재

다공질 흡음재 안에는 미세한 구멍이 많다. 이 구멍을 따라 음파가 자재 내부로 들어가 마찰을 일으키고 이후 소리 에너지가 열로 전환된다. 다공성 자재가 흡음성을 갖추려면 서로 연결된 구멍이 자재 깊숙한 곳까지 많이 나 있어야 한다. 다공질 흡음재는 글라스 울, 암면, 미네랄 울, 식물성 섬유 도료 등 종류가 다양하다. 그중 글라스 울은 다공질 흡음재에 주로 사용되며 중고음역대에서 흡음성이 좋다. 서로 다른 용량의 글라스 울을 겹쳐 부피를 키우면 더 좋은 흡음 효과를 낼 수 있다.

난연성 폴리우레탄은 연성의 폼 재료이며, 구멍이 개방형과 폐쇄형으로 나뉜다. 개방형은 폼 사이의 구멍이 서로 연결되어 있고 탄성이 좋으며 흡음성이 좋아 극장 의자의 쿠션 또는 방음 덮개의 안감으로 주로 쓰인다. 식물성 섬유 도료는 섬유 흡음 재료를 물, 접착제와 섞은 후 천장이나 벽에 분사하는 방식이어서 시공이 간편하다.

무겁고 주름이 많은 방염 처리된 커튼과 발은 편하게 당겨서 여닫을 수 있으므로 상황에 따라 흡음량을 조절해야 하는 장소에서 사용한다. 암면 또는 글라스 울을 1m 정도 길이의 쐐기 모양으로 만들면 강력한 흡음 구조가 된다. 여러 대역의 소리를 흡음하며 흡음률(NRC)이 0.99에 달한다.

2. 타공판

벽면 또는 천장에 공기층을 두고 설치하는 타공판은 자재 자체만 보면 흡음성이 매우 떨어진다. 다만 타공 석고보드, 나무 타공판, 금속 타공판, 심지어 흡음 블록 등 타공 구조로 된 것들은 모두 흡음성이 있다.

타공 석고보드는 건축물에서 장식 흡음재로 쓰인다. 소리와 타공 석고보드 간의 작용으로 둥근 구멍 안에 있는 공기 기둥에서는 강렬한 공진이 인다. 이때 공기 분자는 석고보드에 난 구멍 및 벽과 강렬하게 마찰하며, 이로써 소리 에너지가 대량 소모되어 흡음 현상이 일어난다. 만약 타공 석고보드 뒷면에 상피지(뽕나무로 만든 종이)나 얇은 흡음 벨트를 1겹 입히면 공기 분자가 진동할 때 마찰 저항력이 증대되어 각 음역대의 흡음성이 전체적으로 확연히 커진다. 타공 석고보드와 흡음 구조가 유사한 것으로 타공 시멘트 보드, 나무 타공판, 금속 타공판 등이 있다. 시멘트와 나무로 된 타공판의 흡음성은 타공 석고보드와 거의 비슷하다.

타공 시멘트 보드는 제조 단가가 저렴하지만 장식성이 떨어져 주로 기계실, 지하실 등에 사용한다. 나무 타공판은 미관과 장식성이 모두 좋지만, 방염과 방수 성능이 떨어지고 가격대가 높아 주로 홀의 장식재 겸 흡음재로 쓰인다.

금속 타공판은 흡음 천장이나 흡음 벽면을 만들 때 사용된다. 타공률은 최대 35%이고 뒤쪽 공동은 200mm 이상이며 내부에 글라스 울, 암면을 채우면 흡음률이 0.99까지 도달한다. 타공판 뒤에 흡음지 또는 흡음 펠트를 붙이면 구멍의 공진 마찰 효율을 높여 흡음성을 크게 끌어올릴 수 있다. 두께가 1mm 미만인 얇은 금속판에 1mm보다 지름이 작은 구멍을 뚫어 만든 미세 흡음판은 일반 타공판보다 흡음률이 높고 흡음 음역대도 넓다.

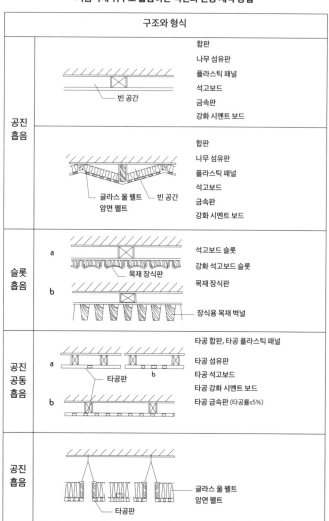

고음역대 위주로 흡음하는 벽면과 천장 제작 방법

구조와 형식		
다공판으로 흡음	a	글라스 울 보드 / 암면판 / 나무판
	b	스펀지 및 폼 플라스틱 / 유리 섬유
구조가 성근 재료를 이용해 흡음	a	글라스 울 펠트 / 암면 펠트 / 타공판
	b	글라스 울 펠트 / 암면 펠트 / 금속망
		글라스 울 펠트 / 암면 펠트 / 타공판 / 빈 공간
	a	빈 공간 / 글라스 울 펠트 / 암면 펠트 / 타공판
	b	글라스 울 펠트 / 암면 펠트 / 금속망
석회로 흡음		2(석회) : 3(모래) : 4(톱밥 층)

저음역대 위주로 흡음하는 벽면과 천장 제작 방법

구조와 형식		
공진 흡음		합판 / 나무 섬유판 / 플라스틱 패널 / 석고보드 / 금속판 / 강화 시멘트 보드 / 빈 공간
		합판 / 나무 섬유판 / 플라스틱 패널 / 석고보드 / 금속판 / 강화 시멘트 보드 / 글라스 울 펠트 / 암면 펠트 / 빈 공간
슬롯 흡음	a	석고보드 슬롯 / 강화 석고보드 슬롯 / 목재 장식판
	b	목재 장식판 / 장식용 목재 벽널
공진 공동 흡음	a	타공 합판, 타공 플라스틱 패널 / 타공 섬유판 / 타공판 / 타공 석고보드 / 타공 강화 시멘트 보드 / 타공 금속판 (타공률≤5%)
	b	타공판
공진 흡음		글라스 울 펠트 / 암면 펠트 / 타공판

마감용 규산칼슘 석고보드는 건축용 석고를 주원료로 하며, 여기에 적당량의 섬유보강재와 혼합재를 첨가해 물을 넣고 섞어 슬러리를 만든 후 거푸집에 부어 건조해 지면 없이 판재로 만든 것이다. 이 석고보드에는 판재 강도를 높이기 위해 섬유 재료 중에 유리 섬유가 첨가된다. 또한 장섬유 또는 유리장섬유를 꼬아 만든 줄을 첨가할 수도 있는데, 이때는 석고보드 성형 과정에서 석고보드 내부에 줄이 그물 모양으로 배치된다.

판재 규격 중 비교적 상용되는 것은 600×600×11mm다. 마감용 규산칼슘 석고보드는 방습 가능성에 따라 일반 판재와 방습 판재로 나뉜다. 모두 표면은 하얗고 무늬와 도안이 풍부하며 질감이 섬세하다. 패턴이 들어간 판은 입체감이 강해 장식 효과가 있으면서 가격이 저렴하고 시공 과정이 간편하다. 주로 호텔, 쇼핑몰, 레스토랑, 예식장, 병원 등의 내벽과 천장 장식으로 많이 사용된다.

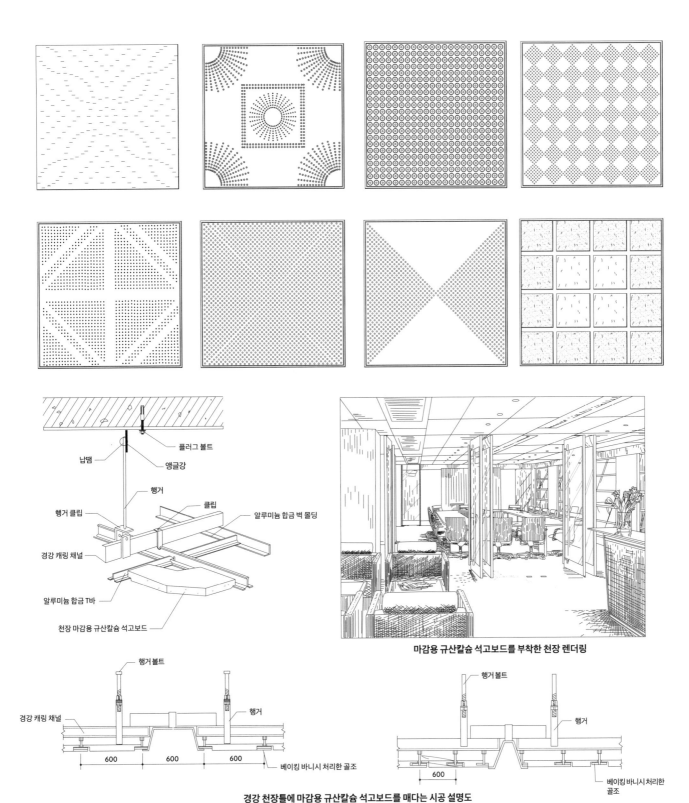

마감용 규산칼슘 석고보드를 부착한 천장 렌더링

경강 천장틀에 마감용 규산칼슘 석고보드를 매다는 시공 설명도

글라스 울 흡음판은 시멘트를 기본 재료와 접착제로 사용해 여기에 글라스 울, 석면 또는 기타 섬유를 보강재로 섞어 반제품을 만들고 성형하는 등의 공정을 거쳐 완성된다. 이 판재는 표면에 방염, 방수, 방습, 방충, 항곰팡이 기능이 있으며 구멍 배치에 따라 다양한 무늬가 있다. 가공하기도 편해서 극장, 예식장, 도서관, 전시관, 대형 쇼핑몰, 박물관, 오피스 빌딩, 주택 등의 천장 장식에 사용된다.

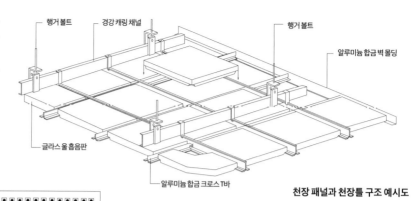

천장 패널과 천장틀 구조 예시도

마름모형 타공 규산칼슘 보드

CO₂ 레인저 마킹기로 각인한 사각 구멍

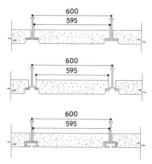

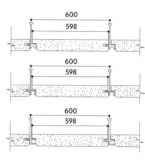

타공 흡음 규산칼슘 보드

정사각형 타공 규산칼슘 보드

타공 고압 시멘트 섬유판

고압 시멘트 섬유판

대각 대칭 무늬의 타공 규산칼슘 보드

X자 타공 규산칼슘 보드

타공 고압 시멘트 섬유판

X자·격자무늬의 타공 규산칼슘 보드

격자무늬의 규산칼슘 보드

평면에 타공된 규산칼슘 보드

CO₃ 레인저 마킹기로 각인한 사각 구멍

사각 꽃무늬로 타공된 규산칼슘 보드

금속 판재에는 일반적으로 알루미늄판과 아연도금강판을 사용한다. 금속 판재는 평판, 널빤지, 거짓 플레이트로 가공하거나 각종 형식의 현수 흡음재로 직접 가공해 쓸 수 있다. 금속 판재 중에서도 금속 타공판은 음향 투과성 장식재로 쓴다. 대개 천장 또는 벽면의 장식재로 붙인 후 그 뒤에 다공성 흡음재를 충진하는 식이다. 한편 비교적 신형인 것 중에는 금속판 뒤에 부직포가 붙은 금속 타공판도 있다. 이 같은 흡음 구조 덕분에 설치 시 금속판 뒤에 어느 정도 공간은 남겨 두되 그 안에 다공성 흡음재를 채우지 않아도 된다.

설치 방법 (매립형)

1. 같은 높이에서 가장자리용 L자형 앵글을 단다.

2. 적당한 간격으로 38호 경강 캐링 채널을 단다. 일반적으로 1~2m 간격으로 달며 행거 볼트 간 거리는 경강 골조 관련 규정에 따라 배치한다.

3. 이미 달려 있는 클립을 사용해 캐링 채널 밑에 삼각 클립 바를 수직이 되도록 단단히 부착한다. 삼각 골조 간 거리는 판의 너비 규격에 따라 정하며 모두 설치한 후에는 반드시 수평을 맞춰야 한다.

4. 천장 양쪽의 평행한 가장자리를 삼각 클립 바의 틈으로 살며시 눌러 넣고 가로세로로 천장판을 1줄 장착하여 수직을 맞춘 후 나머지 천장판을 설치해 나간다.

5. 사각판들을 나란히 연결하되 살짝 힘을 줘 밀착되도록 밀어 주고 가로 방향과 세로 방향 간 틈은 반드시 수직을 이루도록 한다.

6. 판 가장자리에 붙은 필름을 설치 시 떼고, 판면에 붙은 필름은 설치 완료 후 뗀다.

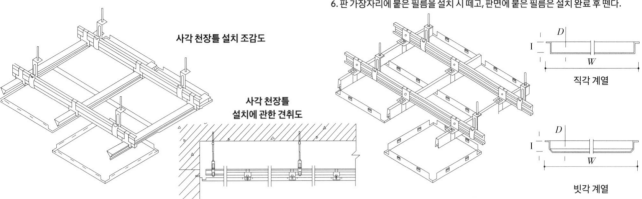

사각 천장틀 설치 조감도

사각 천장틀 설치에 관한 견취도

직각 계열

빗각 계열

사각 알루미늄 천장 패널 제품

60×60Ø12mm 구멍

60×60Ø2.5mm 구멍

40×40Ø6mm 구멍

60×60Ø4.5mm 구멍

60×60Ø2.5mm 구멍

60×60Ø3mm 구멍

60×60Ø3mm 구멍

60×60Ø3mm 구멍

60×60Ø3mm 구멍

60×60Ø3mm 구멍

30×30Ø3mm 구멍

60×60Ø2.5mm 구멍

건축에서 음향은 건축물 종류에 따라 시공과 설계 과정에서 각기 다른 역할을 한다. 음향 설계는 건물 내부의 완성도를 판가름하는 중요한 부분 중 하나다. 장소마다 천장과 벽에 각기 다른 음역대를 흡수하는 흡음재 및 흡음 장식판을 균일하게 배치하면 실내에서 잔향이 지속되는 시간을 통제할 수 있다. 이로써 실내 음질이 개선되어 말소리가 똑똑히 들린다. 또한 소음노 줄여 주어 생활 환경과 작업 조선이 개선된다. 타공 흡음판 중 복합형 흡음 장식판은 장식성 있는 다양한 표면을 통해 음향 관련 요건을 충족하며 주로 타공판, 선형 판, 장방형 판, 조형판 등 네 종류가 있다.

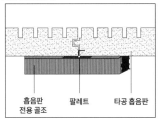
철골 골조 설치

흡음판 전용 골조 / 팔레트 / 타공 흡음판

못 박는 위치

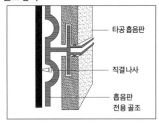
골조 장식

타공 흡음판 / 직결나사 / 흡음판 전용 골조

못 박는 위치 / 못 박는 위치

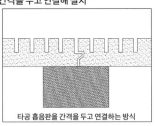
간격을 두고 연결해 설치

타공 흡음판을 간격을 두고 연결하는 방식

못 박는 위치 / 못 박는 위치

설치 방법

1. 벽면 크기를 측정해 판을 달 위치와 수평선과 수직선 방향을 확인하고 전선, 소켓, 배관 등 자재가 들어갈 공간을 넉넉하게 정한다.

2. 현장의 실제 수치에 맞추어 일부 흡음판과 몰딩재를 재단하며 전선, 소켓, 배관 등이 들어갈 여유 공간도 함께 고려한다.

3. 왼쪽에서 오른쪽으로, 아래에서 위로 흡음판을 설치한다. 흡음판을 가로 방향으로 설치할 때는 움푹 파인 곳이 위를 향하게 하고, 세로 방향으로 설치할 때는 움푹 파인 곳이 오른쪽을 향하게 한다.

4. 흡음판을 천장틀에 고정한다.

5. 가장자리 바깥쪽을 나사로 고정하고, 오른쪽 상단 가장자리에 몰딩재를 시공할 때는 가로로 팽창할 것을 고려해 간격을 1.5mm 남기고 그 틈은 실리콘 실란트로 밀봉한다.

장식용 타공 흡음판 구조

장식면 / 방염처리된 얇은 흡음 펠트 / 기재층 / 글라스울 흡음층 / 내연성 목질 각재

쇠못 / 목재 천장틀 / 흡음판
흡음판과 목재 천장틀 단면도

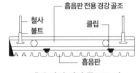
흡음판 전용 경강 골조 / 철사 / 볼트 / 클립 / 흡음판
흡음판과 경강 골조로 된 천장틀 단면도

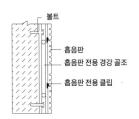
볼트 / 흡음판 / 흡음판 전용 경강 골조 / 흡음판 전용 클립
흡음판과 경강 골조로 된 벽면 단면도

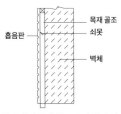
목재 골조 / 쇠못 / 흡음판 / 벽체
흡음판과 목재 골조로 된 벽면 단면도

헤라크리스의 흡음 목모 보드는 마그네사이트와 목재 섬유를 합성 압착하여 제작한 판재로 벽면과 천장 장식에 널리 사용될 뿐 아니라 흡음성이 뛰어나다. 마그네사이트에는 방부제가 들어 있어 목모가 썩지 않고 원래 성질이 유지된다.

헤라크리스의 장식용 흡음 보드를 시공할 때는 습도와 온도를 잘 조절해야 한다. 또한 먼지를 일으킬 수 있는 공사는 흡음 보드 시공 전에 끝내고 사용하는 클립은 생산자 규정을 따라야 한다. 시공 후에 미세한 손상이 생기거나 못 머리가 튀어나온다면 안료로 가리면 된다. 다만 주변과 색 차이가 나지 않도록 딱 필요한 만큼만 안료를 사용해야 한다.

또한 직선 나열은 피해야 한다. 보드를 줄줄이 나열부터 해놓고 네 모서리가 한 점에 모이게 하는 건 시공 기술이나 각도를 고려했을 때 정말 어렵기 때문이다. 판재 가공은 목공구로도 할 수 있다. 판재를 자를 때 장식면이 손상되거나 더럽혀지지 않도록 주의해야 한다.

헤라크리스 장식용 흡음 보드는 일반적으로 본연의 색상(자연적인 미색)을 띠고 있다. 원재료로 사용된 마그네사이트와 목재가 천연 재료여서 제품마다 색상 차이가 아주 미세하게 날 수 있다.

마지막으로 헤라크리스 장식용 흡음 보드는 음파로 생겨난 에너지를 흡수할 수 있을 뿐 아니라 강한 충격으로 인한 운동 에너지도 흡수할 수 있다. 특히 체육관에 이 보드를 깐다면 공이 시속 90km로 날아와 부딪혀도 충분히 견뎌 낸다.

헤라크리스 목모 보드의 종류

1. **헤라쿠스틱 스타**(Herakustik Star): 흡음 기능이 뛰어나 벽면과 천장에 설치하면 좋은 흡음 장식판이다. 주성분이 목모여서 친환경적이며 표면에 대담한 목모 무늬가 있다. 목모 사이에는 빈틈이 있어 뛰어난 흡음 효과를 발휘한다. 따라서 현대적인 사무실, 극장, 콘서트홀, 박물관 등 공공장소에서 폭넓게 사용되고 있다.

2. **헤라쿠스틱 에프**(Herakustik F): 방부 기능이 있는 마그네사이트로 접착 결합된 목모로 겉이 덮여 있다. 에프 보드 역시 친환경 제품이어서 유치원, 학교, 실내 수영장, 숙박 시설, 체육관 등에 많이 사용되고 있다.

3. **트래버틴 마이크로**(Travertin Micro): 흥미로운 디자인과 흡음성이 완벽히 조합된 제품이다. 표면이 정교하고 아름다워 사무실, 공공장소, 유치원의 천장과 벽면 장식에 적합하다. 천연의 건축 자재인 마이크로는 충격에 강해 신체 활동이 많은 체육관에 가장 좋은 마감재다. 대형 스타디움에서도 흡음 효과가 뛰어나다

헤라크리스 흡음 목모 패널의 확대도

에프 보드

마이크로 보드

마이크로 보드

스타 보드

목모 보드로 천장을 만들 때 노출 천장틀과 매립 천장틀 설치 및 구조도

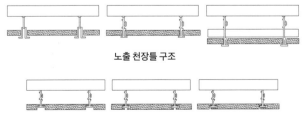

노출 천장틀 구조

흡음 목모 패널을 설치한 매립 천장틀 구조도

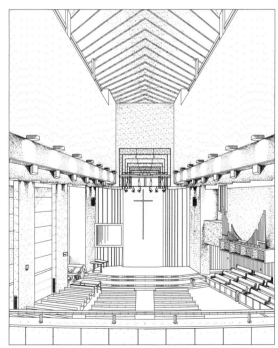

흡음 목모 패널로 장식한 교회당 렌더링

섬유 시멘트판(FC판)은 고압 섬유 시멘트판이라고도 부르며 섬유와 시멘트에 높은 압력을 가해 성형한 판재다. 타공 FC판은 일반적으로 두께가 4mm이며 둥근 구멍이나 작은 틈을 넣어 도안도 만들 수 있다. 타공 FC판의 타공률은 최대 20% 이상이다.

개공률이 비교적 큰(15% 이상) 타공 FC판은 보통 흡음 구조의 장식재로 쓰인다. 흡음 구조의 흡음 성능은 주로 뒤쪽 공동 및 채워진 다공성 흡음 소재에 따라 결정된다. 개공률이 상대적으로 작으면(8-15%일 때) 저음역대의 흡음 성능이 일정하게 증가하지만 고음역대는 일정한 영향을 받는다. 개공률이 매우 낮을 때는 공진 흡음 특성만 나타나 특정 음역대에서만 비교적 높은 흡음량을 보일 뿐 나머지 음역대의 흡음량은 매우 낮다.

타공 FC판은 벽면과 천장을 장식하는 FC판으로도 쓸 수 있다. 천장에 설치할 때는 노출 천장틀 또는 매립 천장틀에 사용하고, 설치 방법은 다른 천장 패널과 기본적으로 같다. 흡음 천장을 만들 때는 반드시 판 뒤에 글라스 울 펠트 또는 부직포를 붙여야 한다. 그다음 일정한 두께로 글라스 울 등의 다공성 흡음 소재를 넣어야 한다.

벽면 장식에 쓰려면 우선 나무나 경량 철골을 1겹 설치한 후에 직결 나사로 FC판을 고성해야 한다. 천상 시공과 마찬가지로 시공 전에 판 뒤에 글라스 울 펠트 또는 부직포를 붙이고 공동에 일정한 두께로 다공성 흡음 소재를 넣어야 한다. 특히 글라스 울 펠트 또는 부직포를 붙일 때 접착제가 묻어 구멍을 막아 흡음에 영향을 주지 않도록 FC판 뒤쪽에 접착제를 점을 찍듯 바르는 것이 좋다. 또한 타공 FC판은 원래 회색을 띠지만 스프레이를 활용해 표면에 색을 입힐 수 있다.

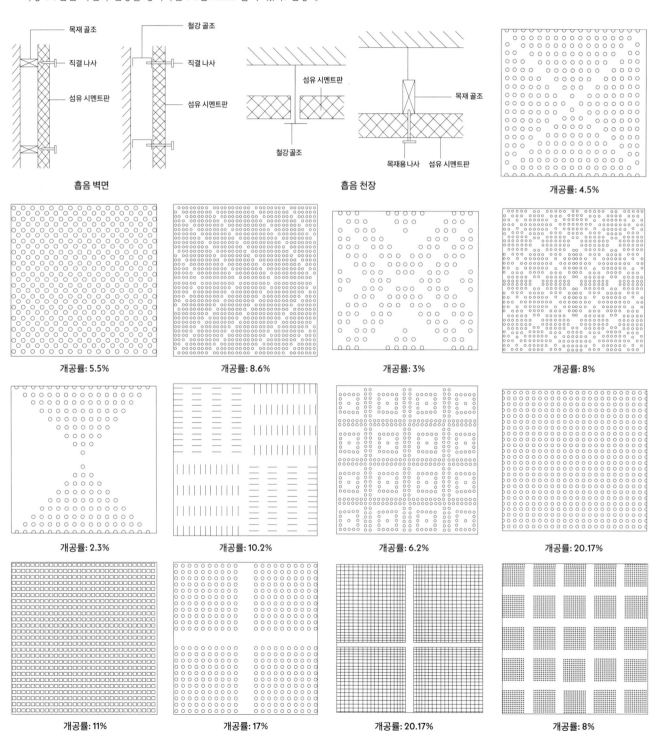

흡음 벽면 흡음 천장 개공률: 4.5%

개공률: 5.5% 개공률: 8.6% 개공률: 3% 개공률: 8%

개공률: 2.3% 개공률: 10.2% 개공률: 6.2% 개공률: 20.17%

개공률: 11% 개공률: 17% 개공률: 20.17% 개공률: 8%

천장용 수지 흡음판은 불포화 폴리에스테르 수지, 글라스 울, 수산화 알루미늄, 탄산칼슘, 이형제 등으로 구성된 새로운 유형의 복합 성형 장식재다. 열경화성 수지 천장 패널은 내구성이 있고 변형과 퇴색이 잘 일어나지 않으며 부식에 강하다. 내수성이 있어 물로 오염물을 닦아 내도 되며 무독성인 친환경 제품이다.

또한 습한 환경에서도 부식, 변형, 퇴색 등이 나타나지 않아 수영장, 온천 목욕탕, 욕실 또는 특수 경기장에 적용하기에 매우 적합하다. 부식에 강하고 내연성이 있는 새로운 자재여서 200℃의 고온에서도 잘 변형되지 않는다. 내열성, 절연성, 흡음성도 매우 높다. 색상과 도안도 참신하고 다양하며 출시된 제품들로 새로운 패턴을 만들어 낼 수 있다. 이 밖에 지붕 내부의 은폐된 곳을 쉽게 공사 및 수리하고 수리 기간과 비용도 줄일 수 있다.

규격: 600×600mm

식물 문양 패턴 흡음판

전용 원형 패턴 흡음판

08

인테리어 자재

8개의 기둥 장식 흡음판

전용 원형 패턴 흡음판

전용 사각 장식 흡음판

전용 원형 패턴 흡음판

사각 흡음판

코레톤 흡음판

디스플레이 형태 흡음판

원형 장식 흡음판

T바 시스템

U자형 천장틀 (클립 바 시스템)

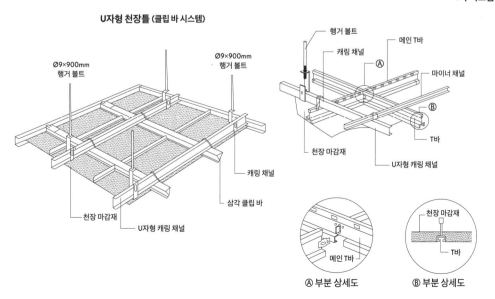

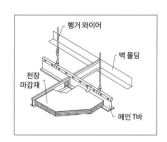

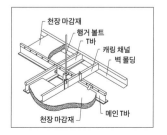

화강석은 장식 기능이 있고 평평하고 매끄럽게 연마할 수 있는, 마그마가 굳어 만들어진 각종 암석을 이른다. 화강암, 반려암, 섬장암, 섬록암, 휘록암, 현무암 등이 화강석이 될 수 있다.

천연 화강석 판재의 형태로는 일반형 판재(N)와 이형 판재(S)가 있다. 일반형 판재는 또 정방형과 장방형으로 나뉘며, 이형 판재는 이 둘을 제외한 것을 말한다. 또한 표면 가공 정도에 따라 세면 판재(RB), 경면 판재(PL), 조면 판재(RU)로도 나눌 수 있다.

화강암은 화성암의 일종으로 석영, 장석, 운모가 주요 광물질 성분으로 들어 있는 완정질의 천연 암석이다. 결정질 크기에 따라 세정, 중정, 조정, 반상(얼룩) 등 여러 종류가 있다. 색상과 광택은 장석, 운모, 어두운색 광물질 포함량에 따라 다른데 보통은 회색, 황색, 짙은 붉은색 등을 띤다.

고품질 화강석은 다음과 같은 특징을 지닌다. 첫째, 구조가 조밀하고 석영 함량이 많고 운모 함량이 적으며 유해한 불순물이 없다. 둘째, 장석은 밝은 광택을 지니며 풍화가 잘 일어나지 않아야 한다. 셋째, 어느 정도 단단하며 압축 강도가 크고 공극률과 흡수율이 낮고 열전도성과 내마모성이 좋아야 한다. 또한 내구, 내한, 내산, 내식 성능이 있으며 표면이 매끈하게 다듬어져 있고 모서리가 반듯해야 한다. 색상과 광택의 지속력도 강해야 한다.

화강석은 우수한 건축용 석재다. 주로 기초, 초석, 계단, 노면에 쓰이며 실내에서는 벽, 기둥, 계단 디딤판, 바닥면, 주방 작업대 상판, 창턱에 사용한다. 천연 화강암 제품은 가공 방식에 따라 도끼로 자른 판재, 기계로 자른 판재, 거칠게 대충 깎은 판재, 광택을 낸 판재가 있다.

텐산 화이트 리넨	브라질 카파오 보니트	인도 마셜 레드
계림홍	룽하이 황장미	목단녹
오련화	신이 해랑화	푸닝 대백화

대리석은 장식성이 있고 평평하며 광택 나게 가공할 수 있는 각종 탄산염 암석과 탄산염이 소량 들어간 규산염 암석을 이른다. 대리석이라고 부를 수 있는 암석은 대체로 대리암, 화산응회암, 석회암, 사암, 석영암, 사문암, 백운암, 석고암 등이다.

천연 대리석 판재는 일반형 판재와 이형 판재로 나뉜다. 일반형 판재는 다시 정방형과 장방형으로 나뉘며, 그 외의 형태는 모두 이형 판재로 분류된다.

대리석은 탄산염 성분이 변질 또는 침적된 암석이며 중경 석재에 속한다. 대리석의 주요 광물질 성분으로는 방해석, 사문석, 백운석 등이 있다. 화학 성분을 보면 탄산칼슘이 5% 이상으로 주를 이룬다. 대리석은 결정질이 전체 괴상 구조와 직접 결합해 있어 압축 강도가 비교적 높으며 재질이 촘촘해도 경도는 높지 않아 화강석에 비해 조각하고 연마하기 수월

하다. 또한 순수 대리석은 백색이지만 일반 대리석은 산화철, 이산화규소, 운모, 석묵, 사문석 등 잡석이 섞여 있어 붉은색, 황색, 검은색, 녹색, 갈색 등 각종 반점 무늬를 띤다. 천연 대리석 장식판은 미가공된 천연 대리석의 표면을 공장에서 (연마 정도에 따라) 조마, 세마, 반세마, 정마하고 광내기 가공 과정을 거쳐 만든다.

대리석은 광택을 내면 면이 매끄럽고 무늬가 자연스러워진다. 흡수율이 낮고 내구성이 좋은 대리석은 호텔, 컨벤션 센터, 전시장, 쇼핑몰, 공항, 클럽, 일부 거주 공간의 실내 벽면, 지면, 계단 디딤판, 난간, 상판, 창턱, 발판 등에 쓰인다. 가구 상판과 실내외 가구에도 사용할 수 있다. 대리석은 실외 장식물로는 적합하지 않다. 공기 중의 이산화황이 대리석에 있는 탄산칼슘과 반응해 물에 잘 녹는 석고를 생성시켜 표면에 거친 구멍이 생기고 광택이 사라지면서 장식 효과가 떨어지기 때문이다.

그리스 드라마 화이트　　스페인 화이트 펄　　인도 호피석

스페인 엠페라도　　로사 노르웨이지안　　이탈리아 콕

황장미　　인도 미드나이트 로즈　　이탈리아 그리오 말라가

263

장식용 인조 석재란 인조 대리석, 인조 화강석, 인조 마노, 인조 옥석 등 인조 석질의 장식판을 이르며 무늬, 색상, 광택, 질감이 진짜와 유사하다. 강도가 높아 얇은 두께나 다양한 모양으로 제작할 수 있으며 부피와 밀도가 작고 내식성을 지닌다.

인조 석판은 대리석, 화강석의 표면 무늬와 결을 모방해 제작한 것이어서 대리석과 화강석의 무늬, 치밀한 구조, 내마모성, 내수성, 내한성, 내열성 등은 비슷하게 가지고 있다. 게다가 고품질 인조 석판의 물리적 성질은 천연 대리석보다 뛰어나다. 하지만 색상, 광택, 무늬는 천연 석재만큼 자연스럽지 못하다.

장식용 인조 석재는 시멘트 유형, 수지 유형, 복합 유형, 소결 유형으로 나뉜다. 수지 유형은 색상, 광택, 무늬가 천연 화강석, 천연 대리석과 거의 흡사하지만 가격과 흡수율이 낮고 가벼우며 압축 강도와 오염 방지 면에서 천연 석재보다 뛰어나다. 주로 주방 작업대 상판으로 많이 사용된다. 시멘트 유형은 내풍, 내화, 방습 면에서 일반 인조 대리석보다 뛰어나면서 도 가격이 저렴해 실내 마감 장식에 폭넓게 사용된다. 복합 유형은 시멘트와 수지 유형을 섞은 것으로 성능이 비교적 좋다. 소결 유형은 공정 수준이 높고 수율이 낮아 비싸다.

인조 대리석의 특징

1. 일반적으로 무게가 천연 대리석과 화강석의 약 80% 수준이고 두께도 보통 천연 석재의 40%밖에 되지 않아 운반과 시공이 쉽고 건축물 중량을 크게 줄여 준다.

2. 내산성이 있어서 산에 취약한 천연 대리석과 달리 산성 매개물 장소에서 널리 사용된다.

3. 생산 과정과 필요 설비가 그다지 복잡하지 않고 원료도 쉽게 구할 수 있으며 색상과 무늬 역시 원하는 대로 디자인할 수 있다. 따라서 형태가 복잡한 제품도 비교적 쉽게 생산할 수 있다.

주석도전 　　　　　 주석만성 　　　　　 원조경

강분협곡 　　　　　 산구화포 　　　　　 일본 노상

뱀 껍질 무늬 　　　　　 한수석 　　　　　 괴석근

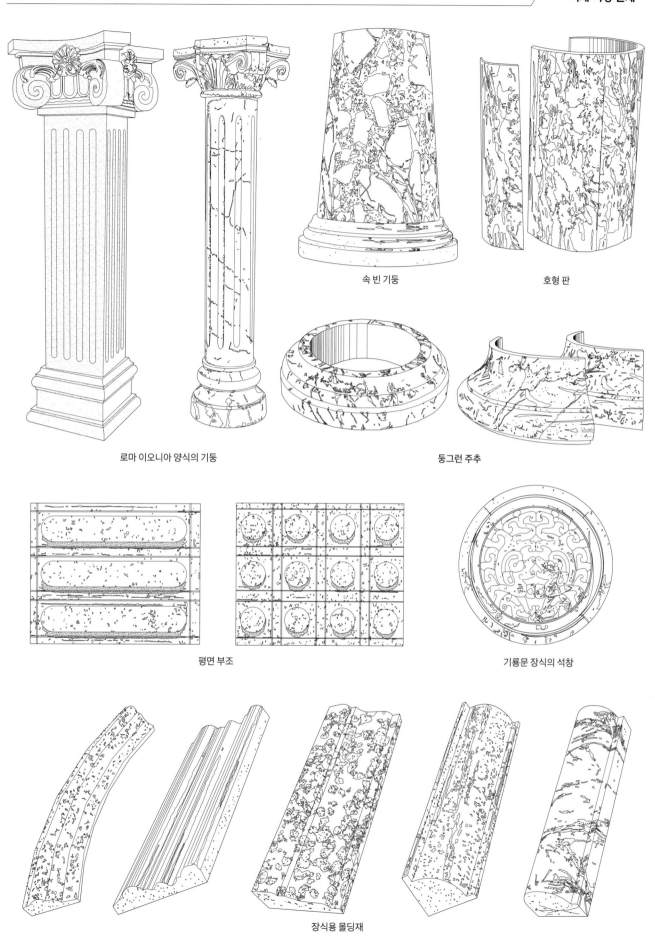

속 빈 기둥

호형 판

로마 이오니아 양식의 기둥

둥그런 주추

평면 부조

기룡문 장식의 석창

장식용 몰딩재

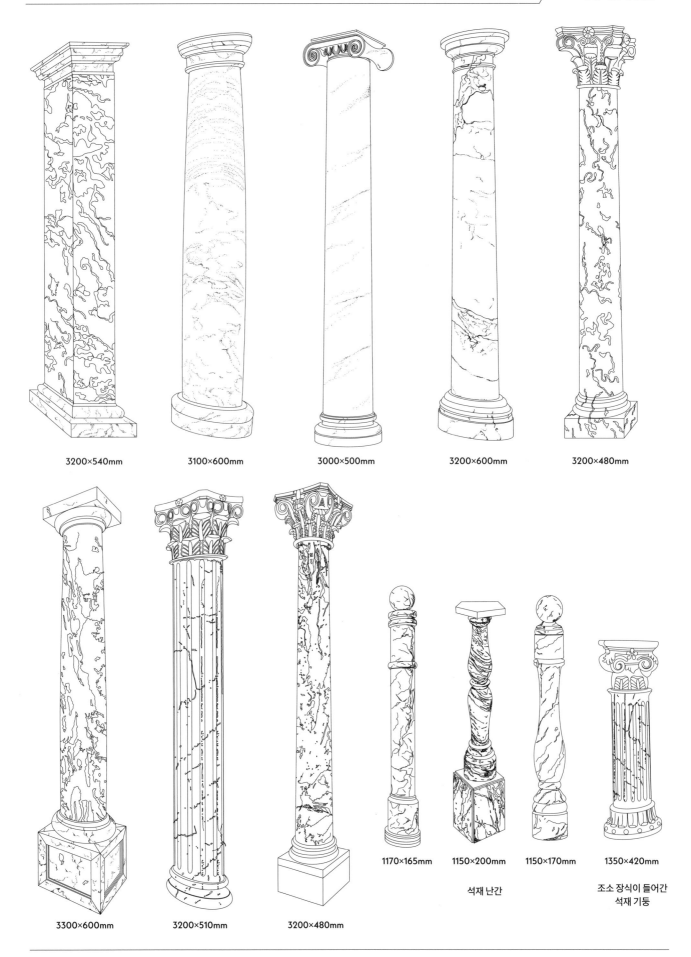

3200×540mm　　　3100×600mm　　　3000×500mm　　　3200×600mm　　　3200×480mm

3300×600mm　　　3200×510mm　　　3200×480mm

1170×165mm　　　1150×200mm　　　1150×170mm　　　1350×420mm

석재 난간

조소 장식이 들어간
석재 기둥

천연석 판재는 구조가 치밀하고 강도가 크며 내습성, 내후성도 비교적 좋다. 도안과 무늬도 자연스럽게 화려하고 색상도 다양해 이것으로 장식하면 소박하면서도 편안한 느낌이 든다. 또한 오염에 강하고 문질러 닦아도 흠집이 잘 나지 않으며 보수하기 쉽다.

건축 장식용 석재로는 천연 대리석, 천연 화강석, 인조 장식 석재가 있다. 천연 석재는 종류가 정말 다양하다. 종류마다 품종이 몇백 개씩 있으며 색상과 질감도 모두 다르다. 천연 석재는 고유의 색상과 광택, 우아하고 아름다운 무늬를 지니고 있어 실내외를 막론하고 폭넓게 사용된다.

넓은 면적에 바닥 석재를 깔 때 패턴을 끼워 넣으면 바닥 디자인이 더욱 풍성해진다. 석재에 무늬를 넣는 형식은 다양한데 대체로 쪽모이 세공, 테두리 두르기, 모서리 채우기가 있다. 일반적으로 컴퓨터와 수력 절단기로 재단해 만든다. 무늬와 색상이 다양하며 바닥에 잘 어울리게 도안을 설계하거나 일부분만 깔 수도 있다. 또한 석재를 이용한 쪽모이 세공으로 단조로운 지면을 활기차게 꾸미기도 한다.

사암은 대부분 석영 알갱이로 구성되어 있지만 장석이 붙어 이루어진 것이나 석영, 장석 또는 기타 운모 부스러기로 이루어진 것도 있다. 색상은 결합물에 따라 회황색, 갈색, 백색 등이 있다. 사암 조각은 인공 석재 제품으로 환조, 부조, 판재, 화분, 기둥, 벽난로 틀, 걸이 장식, 분수, 문틀, 장식등, 난간, 거울 틀, 기난, 몰딩 등 품목이 나양하나.

사암 조각 장식은 호텔, 정원, 클럽, 고급 놀이 시설 등의 실내외 장식으로 쓸 수 있다. 투박하고 묵직하면서도 우아하고 아름다워서 경관 장식으로 쓰면 주변 환경과 조화를 이룬다. 또한 사암 조각 장식은 재질이 뛰어나고 다양한 조각 디자인을 곁들일 수 있어 도시의 주거 환경을 꾸미는 데 도움이 된다.

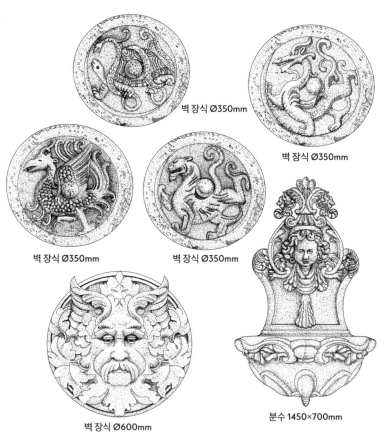

벽 장식 Ø350mm

벽 장식 Ø350mm

벽 장식 Ø350mm

벽 장식 Ø350mm

벽 장식 Ø600mm

분수 1450×700mm

부조 2000×700mm

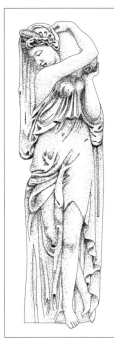

부조 2000×700mm

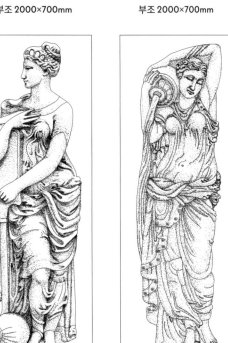

부조 2000×700mm

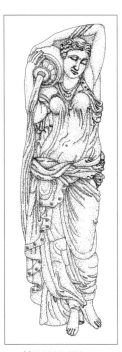

부조 2000×700mm

부조 2000×700×250mm

부조 2460×640mm

천연석은 퇴색하지 않으며 내풍, 내한, 내습, 보온 성능이 강하다. 또한 청소하거나 관리하기도 편하다. 석재 가공과 축조는 천연석의 본질을 살리는 방향으로 진행되기 때문에 자연 상태와 외관이 비슷하다.

깊은 산에서 볼 수 있는 바위는 크기와 형태가 제각각이고 표면이 거칠다. 이런 이유로 천연석 석재를 건축물에 적용하면 전원의 분위기를 살린 소박한 멋을 표현할 수 있다. 한편 층층이 쌓인 높은 바위산은 독특한 단차감과 암석들이 빚어낸 뚜렷한 결을 가지고 있다. 천연 석재를 사용해 이 같은 자연미를 융합하면 네모반듯한 건물이 새로운 모습으로 재탄생한다. 또한 색감이 밝고 부드러우며 다양한 배열로 독특한 장식 효과를 낼 수 있다.

천연 석재의 표면을 가공하는 방법

1. 광내기: 석재 상판재는 거칠게 갈기, 미세하게 갈기, 광내기 공정을 거치고 나면 광택과 반사광이 많아지고 본연의 색상과 무늬가 제대로 드러난다.

2. 혼드 마감: 광택과 반사광이 적어진다.

3. 버너 마감: 절단된 판재 표면을 화염방사기로 태워 일정하게 탈락시키는 방식이다. 이렇게 하면 표면이 전체적으로 평평해지지만 군데군데 요철이 생겨 반사광이 적어지고 눈이 편해진다.

4. 손 다듬기: 도구를 이용해 석재 표면에 특정한 무늬를 넣는 방식이다. 도드락망치, 도끼, 정, 끌 등으로 직접 두드리고, 파고, 쪼개고, 다듬고, 갈아서 미가공 석재를 수요에 맞는 질감으로 만든다.

5. 샌드블라스트: 모래와 물을 고압으로 분사해 모래로 석재 표면을 다듬는 방식으로, 표면에 광택이 생기지만 미끄럽지 않다.

6. 기계 가공: 전용 기계로 석판에 요철을 넣어 특정한 무늬를 만든다.

7. 기타 특수 가공: 광택을 낸 석재를 국부적으로 버너 처리하면 광택이 있는 면과 없는 면이 잇달아 나타난다. 석재에 구멍을 내도 천공 장식을 한 듯한 효과가 난다.

석재를 쌓는 형식

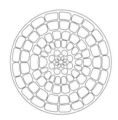

바닥에 원형으로 배열

바닥에 호리병 형태로 배열

바닥에 부채꼴로 배열

바닥에 부채꼴로 배열

반가공한 돌을 층 없이 쌓은 담장

반가공한 돌을 층지게 쌓은 담장

돌덩어리 사이에 잔디가 나도록 한 상태

격자 돌망태 안에 돌을 쌓아 만든 담장

달걀처럼 쌓은 담장

큰 돌을 쌓은 담장

네모꼴 미가공 돌을 층 없이 쌓은 담장

가공한 석판면의 형태

기계로 무늬를 넣은 석재

천공한 석재

정으로 쪼아 만든 면

버섯 형태로 쪼아 만든 면

정과 망치로 쪼아 만든 면

쐐기 모양 망치로 쪼아 만든 면

거칠게 쪼아 만든 면

정으로 쪼아 만든 면

대나무 발 형태로 쪼아 놓은 면

흑두기 마감 면

투광석과 유리판은 크리스털 에폭시를 원료로 하며 매우 어려운 로스트 왁스 주조법(탈납 주조 방식)으로 만든다. 투광석은 색상과 무늬가 다양하며 광택과 투명도가 좋고 투광 효과가 명확하다. 강도와 경도는 높지만 천연 석재보다 얇고 가볍다. 또한 내식성이 있고 표면에 구멍이나 틈이 없어 물이 떨어져도 침투되지 않는다.

투광석은 중량이 가벼워 기둥형, 호형, 원뿔형 등 다양한 형태로 빠르게 가공할 수 있고 시공과 보수가 간편하며 색상이 풍부하다. 여러 조각을 맞추는 쪽모이 세공으로 다양한 문양을 만들 수도 있다. 투광석 제품은 고

분자 합성품으로 독성이나 방사성 물질이 없어 인체에 무해한 친환경 장식재다.

투광석 표면에는 저광택, 고광택, 양면 광택, 중간 광택, 거친 표면 등의 효과를 낼 수 있으며 조명으로는 형광등, LED 등 냉광원을 쓴다. 온광원(황색광) 튜브 조명 또는 백색광으로 최적의 조명 환경을 조성할 수도 있다. 광원과 투광석의 거리는 일반적으로 150~200mm다. 밑판에 방염이나 빛 반사용 소재를 붙이면 투광 효과가 훨씬 좋아진다. 주로 호텔, 여관, 클럽, 영화관 벽면과 기둥에 많이 쓴다.

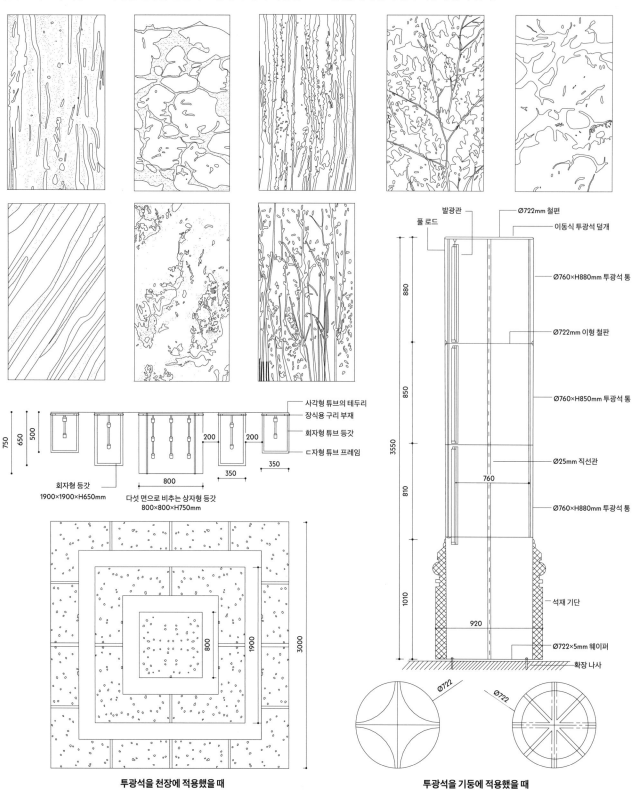

투광석을 천장에 적용했을 때

투광석을 기둥에 적용했을 때

시유 타일, 세라믹 타일이라고도 부르는 채유 타일은 주원료인 점토와 고령토에 용해를 돕는 조용제를 일정량 넣어 연마, 불에 말리기, 모양 잡기, 유약 바르기, 굽기를 통해 만든 도자기 제품이다. 정면에는 유약이 발라져 있고 뒷면에는 요철의 격자무늬가 들어가 있다.

자토를 구워 만든 채유 타일은 흡수율이 높고 강도가 낮으며 뒷면이 붉은색이다. 고령토를 구워 만든 채유 타일은 흡수율이 낮고 강도가 높으며 뒷면이 회백색이다. 내벽용 채유 타일은 색상과 도안이 다양하며 표면에서 광택이 난다. 아울러 온도 변화에 강하고 방염, 내식, 방습, 방수 성능이 있으며 오염에도 강하다. 오늘날 바닥재로 쓰이는 자기질의 채유 타일은 조직이 치밀하고 내구성이 좋아 청소가 쉽다.

예보 타일은 천연 석재의 질감과 옛 타일의 깊은 맛을 살리면서도 채유 타일의 화려한 광택은 유지한 새로운 유리화 유약 타일이다. 방사성 원소 함유량이 0에 가까워 천연 석재나 광택을 낸 다른 타일보다 낫다. 약 1000℃의 고온에서 제작하므로 색상이 영롱하고 무늬와 결이 일반 자기 타일보다 뛰어나다.

예보 타일은 유약 처리를 거쳐 완전히 유리화된 제품이라서 모스 경도가 5급에 달하며 내마모도는 3급이다. 미세 가루로 광을 냈을 때와 맞먹는 수치다. 색채는 밝고 채도는 풍부하며 거울처럼 맑으면서도 화려해 유럽식의 복고 스타일을 연상시킨다. 예보 타일은 자연미, 현대 예술, 고전 예술이 완벽히 결합되어 있다. 또한 타일 면에는 천연석에서나 볼 법한 아름다운 무늬와 색상이 담겨 있다.

채유 타일은 위생과 장식 면에서 뛰어나 사용 범위가 넓다. 주방, 식당, 욕실, 화장실, 병원 등의 내벽과 바닥면에 주로 쓰이고 있다.

카스바	골든 드래곤	종려취
자동조	문지 크림	펄 화이트
괴석근	금토암	남점초

밖으로 둥근 가장자리의 걸레받이
(다른 걸레받이와 함께 사용)

안으로 둥근 가장자리의 걸레받이
(다른 걸레받이와 함께 사용)

세라믹 타일 액세서리를 붙인 모서리 렌더링

안으로 둥근 걸레받이 마개
(다른 걸레받이와 함께 사용)

오른쪽이 안으로 둥근 걸레받이
(다른 걸레받이와 함께 사용)

천장 몰딩재
(벽면 꼭대기에 부착)

표준 모서리용 세라믹 타일
(벽면의 각진 모서리에 부착)

모서리용 대형
(벽면의 각진 모서리에 부착)

각진 상자 형태
(벽면 모퉁이에 부착)

천장과 닿은 벽면의 내각 모서리용
(다른 몰딩 타일과 함께 사용)

천장과 닿은 벽면의 외각 모서리용
(벽면 경계에 부착)

양쪽이 꺾인 형태
(벽면 모서리에 부착)

전체적으로 패인 형태의
내각 모서리용
(벽면 경계에 부착)

기둥 아래 외각 모서리용
(벽면 경계에 부착)

천장과 닿은 벽면의
외각 모서리용
(다른 상부 몰딩재와 함께 사용)

삼각형 내각 모서리용
(벽면 경계에 부착)

삼각형 외각 모서리용
(벽면의 각진 모서리에 부착)

절단면 형태의 벽면
외각 모서리용
(벽면 경계에 부착)

절단면 형태의 벽면
내각 모서리용
(벽면 경계에 부착)

둥글게 돌출된 벽면
외각 모서리용
(다른 외각 몰딩과 함께 사용)

둥글게 들어간 벽면
내각 모서리용
(다른 내각 몰딩과 함께 사용)

간단한 형태의 벽면
외각 모서리용
(벽면 경계에 부착)

간단한 형태의 벽면
내각 모서리용
(벽면 경계에 부착)

실내 장식용 세라믹 타일은 사용하는 장소와 기능에 따라 바닥 타일, 벽면 타일, 띠 타일 등으로 나뉜다. 재질에 따라서는 채유 타일, 폴리싱 타일, 유리화 타일, 풀 바디 타일(또는 미끄럼 방지타일), 모자이크 타일 등이 있다.

모자이크 타일에는 세라믹 모자이크, 대리석 모자이크, 금속 모자이크, 패각 모자이크, 유리 모자이크 등이 있다. 세라믹 모자이크 타일은 가장 오래된 것으로 원래 크라프트지에 붙여서 사용했다. 또한 유약을 바른 것과 바르지 않은 것으로 나뉘며 대부분 크기가 작다. 대리석 모자이크는 르네상스 때 발전한 양식으로 매우 다채롭지만 내산, 방염, 방수 성능이 모두 떨어진다.

제품화된 모자이크 타일 종류로는 일반, 비너스, 클라우드, 투명 모자이크 타일 등이 있다. 모두 부드러운 색조에 고상한 외관, 산뜻함까지 갖추고 있어서 예술성이 뛰어나다. 그리고 불소가 없는 친환경 건축 자재이며 변색이 없고 먼지가 잘 앉지 않아 오래 쓸 수 있다. 게다가 물 세척도 용이하다. 이러한 이유로 호텔, 클럽, 바, 체육 시설, 고급 클럽, 고급 목욕탕, 현대적인 주방, 주택, 별장, 수영장, 벽면, 정자 등 건축물의 내외벽을 장식하는 데 사용된다.

크리스털띠타일

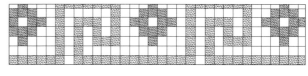

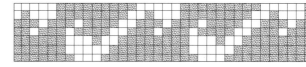

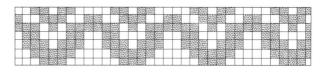

크리스털 타일 패턴

크리스털 타일 모자이크

크리스털 타일 패턴

유리 모자이크 타일은 주성분인 규산염과 유리 가루 등을 고온에서 녹이고 소결해 만든다. 산, 알칼리, 부식, 퇴색에 강하며 유리의 색채가 모자이크에 알록달록하게 생기를 불어넣어 준다.

유리 품종에 따른 타일 종류

1. 용융 유리 모자이크: 주원료인 규산염을 고온에서 녹여 유탁 또는 반유탁 상태로 만들어 모양을 만든다. 따라서 내부에 소량의 기포와 녹지 않은 입자가 들어 있다.
2. 소결 유리 모자이크: 주원료인 유리 가루에 접착제를 적당량 섞고 압력을 가해 일정한 크기와 모양을 잡은 후 다시 일정 온도에서 소결해 만든다.
3. 비너스 유리 모자이크: 내부에 소량의 기포와 일정량의 금속 결정체가 들어 있어서 빛을 받으면 반짝인다.

패각 모양 타일

납작한 유리구슬 타일

채유 타일

패각 모양 타일

금속 타일

금속 타일

채유 타일

금속 타일

납작한 유리구슬 타일

납작한 유리구슬 타일

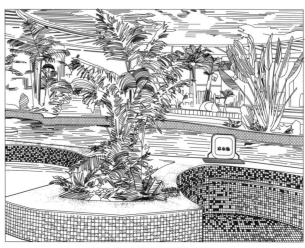

모자이크와 식물로 장식한 수영장

세라믹 모자이크 타일은 고온에서 소결해 제작하는 소형 바닥재다. 기본적으로 유약을 바른 것과 그렇지 않은 것으로 나뉘며 형태, 규격, 문양, 색상이 정말 다양하다. 따라서 쪽모이 세공 방식으로 수많은 도안을 만들어 변형을 줄 수 있다. 이 방식으로 바닥을 어떻게 꾸몄는가에 따라 실내 환경과 분위기를 색다르게 연출할 수 있다.

이음매 없는 세라믹 모자이크 타일은 흡수율이 낮고 균열에 강하며 친환경적이다. 제품 가공 공정이 발전되면서 표면에 윤이 나고 종류와 질감이 다양하며 디자인도 정교하다. 또한 크기가 작아서 바닥에 시공하면 미끄럼 방지 기능이 생긴다. 이런 이유로 수영장, 목욕탕 같은 공공장소와 주택의 주방, 화장실, 세면실 바닥면에 주로 시공된다.

Ø600mm Ø600mm Ø600mm

1200×1200mm 1200×1200mm 1200×1200mm

800×800mm 800×800mm 800×800mm

폴리싱 타일은 단단하고 색상과 광택이 부드럽다. 또한 흡수율이 낮으며 내한성, 내마모성, 내식성, 급랭·급열 등의 성질이 천연 화강석보다 뛰어나다.

폴리싱 타일은 점토와 석재 분말에 압력을 가한 후 소제해 만든다. 유약을 바르지 않았을 때는 타일 앞뒤의 색상과 광택이 같다. 구운 후 표면에 다시 광택 처리를 해야 정면이 매끄러워지며 뒷면은 처음과 같은 상태다.

폴리싱 타일을 넓은 면적에 시공하는 방법으로는 쪽모이 세공, 모서리 채우기, 테두리 두르기 등이 있다. 석재와 유사한 효과를 내는 예술적인 모자이크 도안도 만들어 낼 수 있는데 두께 면에서는 석재와 비교할 수 없어도 바닥을 멋지게 꾸미기에는 나름 괜찮다.

폴리싱 타일은 친환경 제품이어서 사용 범위가 계속 확대되는 추세다. 하지만 미끄럼 방지 기능이 떨어지는 편이다. 타일 위에 물이 떨어지면 대단히 미끄러워서 물을 많이 사용하는 장소에 시공하기에는 부적합하다. 이런 이유로 홀, 사무용 빌딩과 같은 공공 공간에 주로 시공된다.

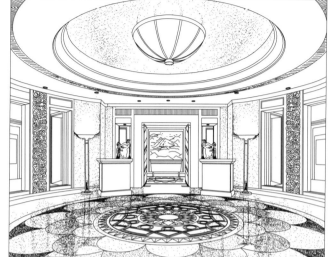

바닥에 폴리싱 타일을 쪽모이 세공한 호텔 로비 렌더링

1600×1600mm
1200×1200mm

1600×1600mm
1200×1200mm

1200×1200mm

1600×1600mm
1200×1200mm

1600×1600mm
1200×1200mm

1200×1200mm

1200×1200mm

1200×1200mm

1600×1600mm
1200×1200mm

1200×1200mm

1200×1200mm

600×600mm

1200×1200mm

1200×1200mm

러스틱 채유 타일은 세라믹 바닥이나 벽면에 붙이는 브릭(타일) 장식재다. 건축용 세라믹 원료를 분쇄하고 체로 걸러 반건조 성형으로 모양을 내고, 이어서 드라이 바디 또는 초벌한 타일 위에 투명 유약을 발라 가마에 구워 완성한다.

이러한 제품들은 대개 소재에 함유된 광물질과 적철광 등을 통한 자연 착색으로 색채 효과를 낸다. 또한 진흙 구성물에 각종 금속 산화 물질을 넣어 인공 착색하기도 한다. 어떤 제품은 유약을 바른 면에 나타난 특수한 색채와 질감을 이용한다. 유약층은 세라믹 제품 속으로 물이 스며들지 않게 하고 표면에 광택을 주며 오염 방지 역할을 한다. 또한 세라믹 제품의 기계적 강도, 전기적 성질, 화학적 안정성을 어느 정도 높인다.

현대적인 세라믹 타일 제조 기술을 적용해 만든 고전 스타일의 러스틱 채유 타일은 표면이 울퉁불퉁하며 질감이 거칠고 색상도 투박하다. 어떤 제품은 타일마다 색상이 다르고 균일하지 않아 가공하지 않은 천연 석재와 비슷한 장식 효과를 준다. 이 때문에 러스틱 채유 타일은 바닥에 깔았을 때 자연스러운 얼룩 모양으로 빈티지 감성이 물씬 난다. 제품 규격은 정방형, 장방형, 삼각형, 다변형 등 다양하며 이를 조합해 바닥에 깐다. 러스틱 타일은 옛스러운 스타일과 고상한 분위기를 내기 위해 카페와 바에서 많이 사용한다.

250×250mm

250×250mm

250×250mm

300×300mm

300×300mm

300×300mm

300×300mm

300×300mm

300×300mm

300×300mm

1200×1200mm

1200×1200mm

1200×1200mm

1200×1200mm

1200×1200mm

띠 타일은 벽면의 장식 효과를 높이는 내벽 장식재다. 벽면 타일에 짙은 색 패턴이 있다면 허리쯤에 오는 티 타일로 옅은 색 패턴이 있는 것을 쓰면 좋다. 마찬가지로 메인 타일이 옅은 색 패턴이라면 띠 타일은 짙은 색 패턴이 좋다. 색상 대비를 주어 시각 효과를 높이는 것이다. 띠 타일의 길이는 메인 타일의 폭과 같다.

150×600mm

150×600mm

120×600mm

120×600mm

120×600mm

120×600mm

150×600mm

150×600mm

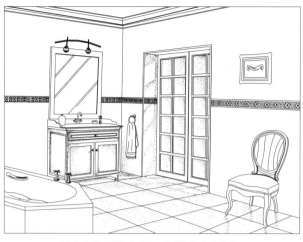

벽면 허리 부분을 띠 타일로 장식한 욕실 렌더링

150×600mm

120×600mm

120×600mm

150×600mm

150×600mm

150×600mm

벽돌은 속이 찬 것과 구멍이 있는 것으로 나뉜다. 점토, 시멘트, 모래, 골재 등을 일정 비율로 배합해 틀에 넣고 수공 또는 기계를 통해 고압 성형한 후 가마에 넣고 구워 완성한다. 재료에 따라 점토로 만든 점토 벽돌, 시멘트와 석탄재강을 섞은 아스벽돌로 나뉜다

벽돌은 하중을 견디고 공간을 나누며 화재와 소음을 막는다. 이러한 기능 외에도 벽돌의 소박함과 중후한 장식 효과를 고려해야 한다. 벽돌은

하중벽을 만들 때나 시멘트 또는 시멘트 블록으로 만드는 구조물 외부에 붙여 마감할 때 사용한다. 벽돌의 색상, 질감, 쌓는 방식, 시멘트 모르타르에 따라 벽돌을 시공한 건물 외관이 달라진다. 그리고 벽돌을 살짝 앞으로 빼거나 뒤로 밀어 넣는 것만으로도 얕은 부조식 패턴을 만들 수 있다. 특히 벽돌은 모듈처럼 조립하기에 적합해 몇 가지 기본 형태만으로도 조합을 달리해 다양한 도안을 만들 수 있다.

일반적인 벽돌 쌓는 방법

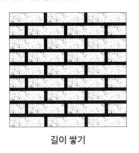
길이 쌓기

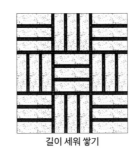
길이 세워 쌓기

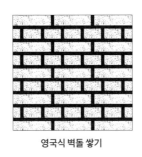
영국식 벽돌 쌓기

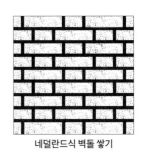
네덜란드식 벽돌 쌓기

이형 벽돌

하중용 평면 벽돌 (5공)
용도: 민무늬 내벽과 외벽, 정원 소품, 주차장 장식

창턱용 이형 벽돌 (5공)
용도: 아치형 문, 창턱, 정원 장식

계단 디딤판용 벽돌 (23공)
용도: 계단 디딤판 보조 장식, 정원 장식

공동 벽돌 (속빈 벽돌)
용도: 내벽과 외벽 장식

일출형

문기둥 벽돌

격자형

문기둥 덮개

세람사이트 공진 흡음 벽돌

무늬 다공 벽돌

건축용 유리기와는 중국만의 특색을 지닌 전통 건축 자재다. 유리기와는 내화점토를 성형한 후 건조, 초벌 굽기, 유약 바르기, 재벌 굽기를 통해 완성한다. 형태는 소박해도 단단하고 내구성이 좋으며 종류와 색상 또한 다양하다.

중국 고대 건축에서 망새를 이르는 말인 '정문'은 치문, 용문, 이문이라고도 불렸다. 지붕 기와의 부재이며 요즘 볼 수 있는 용 모양 정문은 청나라 때 등장했다. 모양을 살펴보면 용마루를 삼킬 듯 입에 물고 있고 비늘 갑옷을 걸친 채 등에 검 자루가 꽂혀 있다. 또한 뒤에 배수가 얹혀져 있고 위쪽에 작은 용이 조각되어 있어 위풍당당하다. 정문은 지붕 용마루 양 끝에, 그리고 용마루와 내림마루가 교차하는 연결 지점 위에 놓는다. 14세기부터 정문은 화재와 재난을 막는다는 신비한 동물 모양으로 만들어지기 시작했다.

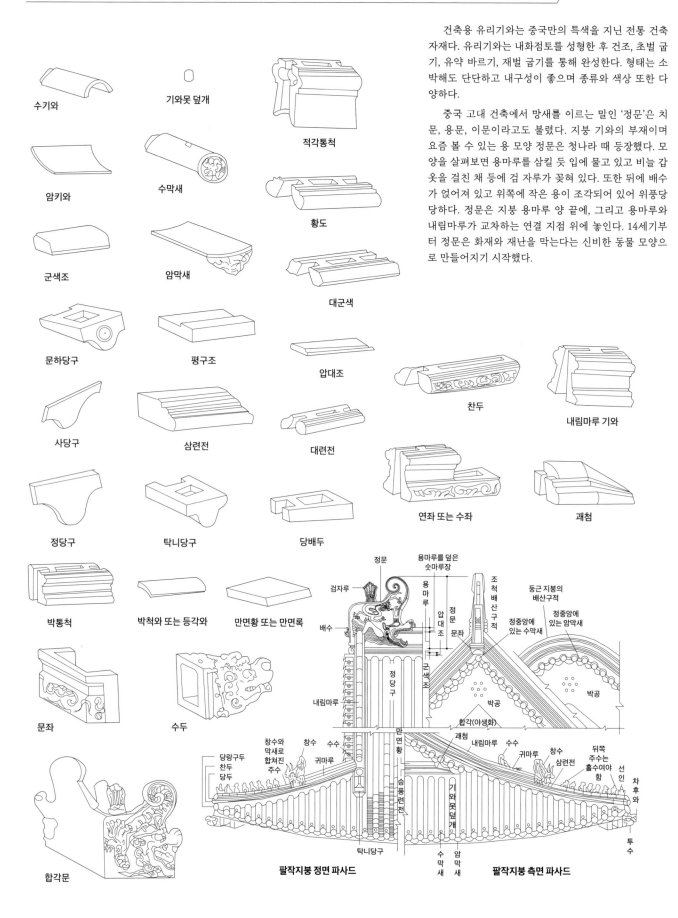

수기와

기와못 덮개

적각통척

암키와

수막새

황도

군색조

암막새

대군색

문하당구

평구조

압대조

찬두

내림마루 기와

사당구

삼련전

대련전

연좌 또는 수좌

괘첨

정당구

탁니당구

당배두

박통척

박척와 또는 등각와

만면황 또는 만면록

문좌

수두

합각문

팔작지붕 정면 파사드

팔작지붕 측면 파사드

(출처: 《건축 자재 사전》, 중궈화쉐궁예출판사, 2003.)

중국 전통 건축물에서 지붕 면이 서로 만나는 마루 위에 놓인 주수 조각상은 형태가 다양하며 각각 신비한 동물을 대표한다. 주수는 원래 마루와 마루가 만나는 위쪽 기와를 덮는 용도였다. 그러다 기와를 보호하고 고정하며 장식하는 역할까지 하게 되었다.

궁궐 추녀 위에 놓인 작은 동물들은 봉황을 탄 신선이 이끌고 있으며, 순서대로 용, 봉황, 사자, 천마, 해마, 산예, 압어, 해치, 두우 아홉 동물이 뒤를 따른다. 각 동물들은 특별한 의미를 담고 있다. 용, 봉황, 천마, 해마, 압어는 길상과 경사, 고귀함을 상징한다. 사자는 용맹과 위엄을 상징하며 벽사의 역할을 한다. 산예는 용의 자식으로 흉사를 길함으로 바꿔 평안함을 가져다준다. 각서라고도 불린 해치는 머리에 뿔이 하나 달려서 민간에서는 독각수라고도 불렸으며 바른 것과 사악한 것을 판별할 수 있다. 두우는 상상의 동물인 규룡에 속하며 화재를 물리치는 신력을 지녔다.

우뚝 솟은 궁궐의 날개처럼 활짝 편 처마 지붕을 보면, 아래로는 두공이 층층이 받치고 있고 위쪽으로는 기이한 이문과 용을 닮은 수수의 머리, 그리고 마루 위로 주수가 늘어서 있다. 이 셋은 궁궐 지붕에 다양한 변화를 주면서도 서로 조화를 이룬다.

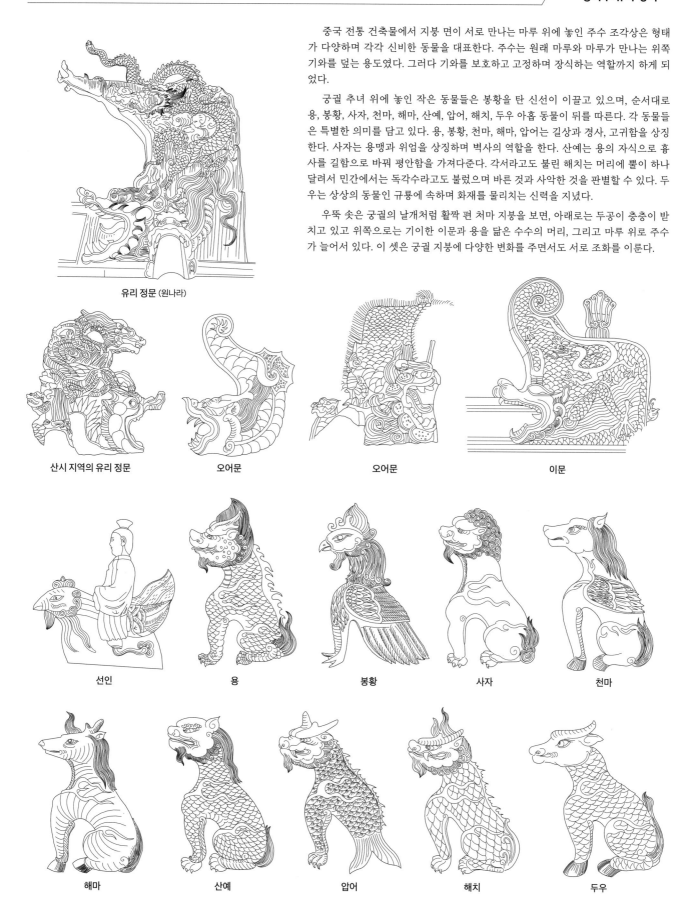

유리 정문 (원나라)

산시 지역의 유리 정문　　오어문　　오어문　　이문

선인　　용　　봉황　　사자　　천마

해마　　산예　　압어　　해치　　두우

(출처:《중국 신룡과 예술》, 런민메이수출판사, 2005.)

유리 장식재란 건물 지붕의 방수, 마감, 벽체 부분 장식에 사용하는 유약 발린 화려한 색상의 도기질 제품이며, 오랜 전통을 가진 인테리어 자재다. 유리 장식재는 100여 종에 달할 정도로 종류가 많지만 크게 기와류, 지붕 마루용류, 장식품류로 나뉜다. 먼저 기와류로는 암키와, 수키와, 암막새, 수막새, 화변와(끝부분에 꽃잎 문양 징식이 달린 수막새) 등이 있으며, 지붕 배수와 빗물 침투를 방지할 목적으로 사용한다. 지붕 마루용류로는 용마루의 숫마루장, 내림마루의 수키와, 군색조, 삼련전, 배두, 찬두 등 수십 가지가 있다. 장식품류는 순수한 장식재를 의미한다. 정문, 수수, 합각수, 투수, 선인, 주수 등이 있으며 세트처럼 한꺼번에 사용하는 제품이다.

지붕용 유리 제품은 재질이 치밀하고 표면에 광택이 있으며 오염에 강하고 내구성이 좋다. 또한 색상이 화려하며 모양은 예스러우면서도 소박하다. 주로 쓰이는 색상은 황금색, 비취색, 감청색, 청색, 검은색, 자색이며 중국의 전통 특색이 담긴 궁전식 건축물과 기념비용 건축물, 원림 내에 자주 사용된다.

전지문으로 조각 및 장식된 유리 타일 (명나라)

쌍룡이 마주 보는 문양의 유리 벽

난양 서치 지역의 청산협회관
(사자와 모란 무늬, 유리에 부조)

대만 민가에서 볼 수 있는 유리 무늬 타일

보상화 문양

단수자 문양

가운데에 여의가 있는 문양

연화연심 문양

팔방 금전 문양

팔면 만자 문양

일출 해조 문양

해바라기 문양

팔방 해조 문양

십자 원심 문양

실내 장식에 쓰이는 유리 제품으로는 판유리, 강화유리, 접합유리, 복층 유리, 샌드블라스트 유리, 스테인드글라스, 엔그레이브드 유리, 아이스 패턴 유리, 형판 유리, 미러 글라스 등이 있다.

먼저 일반 판유리는 생산량과 사용량이 가장 많으며, 다양한 성능의 유리로 추가 가공하는 기본 재료로 쓰인다. 판유리는 통기, 단열, 방음, 내마모, 내후 성능이 있다. 또 어떤 것들은 보온과 흡열 기능이 있고 전자파를 차단한다. 그 덕분에 건축물의 창호, 벽면, 실내 장식 등에 사용된다.

접합유리는 2장 이상의 판유리 사이에 폴리비닐부티랄을 주성분으로 하는 PVB 필름을 끼워 넣은 후 가열 압착해 만든 평면 또는 곡면의 복합 유리 제품이다. 깨져도 표면이 판판하고 매끈한 상태를 유지하기 때문에 파편이 탈락하는 일이 없어 안전하다. 또한 내광, 내습, 내한, 방음, 차음 성능이 있어 실외와 접하는 창호에 많이 사용된다. 창호가 잘 깨지지 않기 때문에 방범 효과도 있다. 이런 장점 때문에 건물의 창호, 칸막이벽, 채광 지붕, 공중에 띄운 설치면 바닥, 넓은 면적의 유리 벽체, 실내 유리 칸막이에 사용된다.

강화유리는 강철유리라고도 불리며 일정 온도까지 가열한 후 급속 냉각하는 방식으로 특수 처리한 유리다. 곡면 유리, 흡열 유리로도 제작할 수 있다. 고온, 산성, 염기성에 강하고 휨 강도가 높으며 내부 응력이 균일해 파손되더라도 그물 모양으로 균열만 일어나 안전하다. 주로 유리 창호, 실내 칸막이, 욕실 샤워부스처럼 압축 강도와 안정성 요구치가 높은 곳에 쓰인다.

복층 유리는 2장 이상의 유리로 구성되어 있다. 네 면에 모두 강도와 기밀성이 높은 복합 접착제를 사용하며, 유리 사이에 건성 가스나 기타 비활성 가스를 넣고, 틀 안에 건조제를 넣어 유리판 사이에 있는 공기를 건조한 상태로 유지시킨다. 그다음 유리용 밀봉제로 단단히 밀봉해 완성한다. 복층 유리에 다양한 색상이나 성능을 가진 필름을 입힐 수도 있다. 특히 중공층에 빛을 난반사시키는 각종 재료 또는 매개체를 넣으면 보온, 단열, 차음 효과를 더 높일 수 있다. 주로 냉난방 설비나 소음, 결로, 직사광선을 막아야 하면서 특수 조명이 필요한 주택에 설치한다.

샌드블라스트(또는 프로스트) 유리는 연마와 분사 가공을 통해 표면을 거칠게 만든 평판 유리라서 매트 글라스라고도 불린다. 불투명해서 실내로 들어오는 광선을 눈부시지 않고 부드럽게 만들어 준다. 이런 이유로 화장실, 욕실, 사무실에서 공간을 나누기만 할 용도로 놓은 칸막이에 주로 사용된다.

아이스 패턴 유리는 판유리에 특수 처리를 해 얼음꽃이 핀 듯한 무늬를 넣은 유리다. 광선이 난반사하기 때문에 레이스를 한 겹 씌워 놓은 창문 유리처럼 실내가 명확히 보이지 않는다. 하지만 투광 성능이 제법 양호하며 장식 효과까지 있다. 아이스 패턴 유리는 무색 유리판을 가공해 제조하며 다갈색, 남색, 녹색 등을 넣을 수도 있다. 그래서 숙박 시설의 창호, 칸막이나 가정에서 장식용으로 쓰인다.

형판 유리는 롤드 유리라고도 불리며 압연 방식으로 제조한 판유리다. 일반 형판 유리와 진공 코팅한 형판 유리가 있다. 표면에 각종 패턴이 있어 울퉁불퉁하기 때문에 광선이 유리를 통과할 때 난반사가 일어나며, 이 때문에 유리 건너편 형상이 모호하게 보이고 광선에서 온화한 느낌이 난다. 욕실 및 공공장소의 창호와 칸막이 등에 많이 쓰인다.

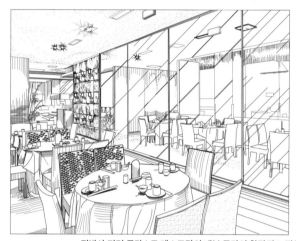

전반사 미러 글라스로 레스토랑의 내부 공간이 확장된 느낌을 주고 시야를 넓혀 풍부한 디자인이 잘 반영되도록 했다.

용융 유리

아이스 패턴 유리

강화유리

레이저 유리

형판 유리

샌드블라스트 유리

컬러 아트 글라스에는 정교한 조각이 들어간 아트 글라스를 포함해 그림이 들어간 페인티드 유리, 반짝이는 것을 붙인 컬러 크리스털 유리, 샌드블라스트 유리, 물방울무늬 유리, 아이스 패턴 유리, 유화 유리가 있다. 그 외에도 구리 띠 장식 유리, 크리스털 유리, 다이아몬드 패턴 유리, 복층 유리, 모자이크 장식 유리 등이 있다.

다양한 색상과 아름다운 도안의 아트 글라스는 일반 유리를 다양한 방식으로 가공해 완성한 것으로, 일반 유리의 풍부한 변화 가능성뿐 아니라 독특한 시각적 표현력까지 지니고 있다. 샌드블라스트 유리, 부조 유리, 페인팅 유리에 각종 인물, 꽃, 동물, 도형을 상감해 넣고 사방을 건조제가 있는 특제 띠로 밀봉한 후 다시 가열해 진공 밀봉 처리를 하면, 유리의 투과성 덕분에 다양한 각도에서 광채가 굴절해 나온다. 투명함에 우아함을 더하고 실용성과 예술성까지 고루 갖추고 있어 실내를 시각적으로 확장해 주면서 층위감과 입체적인 공간감을 지닌 곳으로 만들어 준다. 간략히 말해 본래 평범하고 폐쇄적이었던 실내 환경에 낭만적이고 매력적인 분위기를 더해 준다.

컬러 아트 글라스는 호텔, 레스토랑, 쇼핑몰, 오락 장소, 주택의 창호, 천장, 병풍, 칸막이 등의 장식재로 쓰일 수 있다. 또한 거주 공간이든, 상업 공간이든 장소를 불문하고 색다른 예술적 분위기를 만들어 낸다.

색상과 조각으로 장식한 유리

색상과 상감 방식으로 장식한 유리

색상과 조각으로 장식한 유리

색상과 조각으로 장식한 유리

무채색과 정교한 조각으로
장식한 유리

색상과 조각으로 장식한 유리

색상과 조각으로 장식한 유리

상감 방식으로 장식한 유리

색상과 조각으로 장식한 유리

프린팅 장식이 있는 유리 제품은 색 유약 스텐실 환채 계열 유리, 유약 입체 환영 유리, 패브릭을 활용한 계열, 유화와 동양화 계열이 있다.

입체 환영 유리는 도안은 호방하고 색조는 밝으며 금속처럼 입체감이 있어 각도에 따라 변하며 눈길을 끈다. 따라서 가구의 배경, 문 장식, 바닥재, 그리고 노래방과 클럽에서 장식으로 활용하면 추상적인 예술품을 들여놓은 듯한 느낌이 물씬 풍긴다. 입체 환영 유리에 고온에서 진공으로 안

전 강화 필름을 붙이면 투명도는 높고 친환경적이면서 힘을 가해도 안심하고 사용할 수 있는 제품이 된다. 이 제품은 미닫이문, 배경, 장식, 칸막이 등으로 활용할 수 있다.

장식을 프린트해 넣은 프린트 유리는 최고의 욕실용 유리이자 장식재다. 또한 사생활 보호 문제도 동시에 해결할 수 있으며 차분한 색상 위주의 거주 환경에서는 색을 더해 생기를 북돋아 준다.

프린트 유리로 꾸민 수납장 미닫이문 렌더링

프린트 유리 예시

프린트 유리 예시

색 유약 계열

색 유약 계열

패브릭 계열

패브릭 계열

패브릭 계열

패브릭 계열

패브릭 계열

패브릭 계열

패브릭 계열

패브릭 계열

유리블록은 하중을 견딜 필요가 없는 건물 내외 벽, 욕실 칸막이, 현관, 통로 등을 쌓는 데 쓴다. 특히 고급 건축물과 체육관처럼 투광량, 눈부심, 태양광 등을 줄여야 하는 장소에 시공하며 바닥면과 벽면 장식용으로 좋다. 유리블록은 강도와 투명도가 높으며 단열, 차음, 내수성, 내화성 등의 특성이 있다. 또한 부분 장식으로 사용하면 밝고 말끔한 분위기를 조성할 수 있다.

유리블록은 광학적 성질에 따라 투명형, 불투명형, 무늬형으로 나뉜다. 형태에 따라서는 정방형, 장방형, 모서리형, 가장자리 마감용, 모서리 마감용 등으로 다양하다. 크기는 145, 195, 250, 300mm 등이다. 색상별로는 유리 자체에 착색된 제품과 안쪽 측면에 투명한 착색 재료가 도포된 제품이 있다.

유리블록으로 벽면을 장식할 때는 벽면의 안정성에 신경 써야 한다. 그래서 유리블록의 오목한 홈에 긴 철근이나 평강을 증설하고, 강철을 칸막이벽 주위 벽기둥과 연결해 격자 형태를 형성한다. 또 중간에 백색 시멘트나 유리 시멘트를 채워 넣어 접착 연결해 벽면을 견고하게 만든다.

나무 스페이서를 이용하면 벽면을 반듯하면서도 쉽게 쌓아 올릴 수 있다. 스페이서의 너비는 20mm 정도다. 유리블록 두께가 50mm면 스페이서 길이는 35mm 정도로, 유리블록 두께가 80mm면 스페이서 길이는 60mm 정도로 한다. 쌓아 놓은 유리블록 위에 백색 시멘트를 바르고 나무 스페이서를 올린 다음, 유리블록의 중간쯤이 아래쪽 나무 스페이서와 맞물리게 쌓아 올리며 벽돌 위아래 간격은 5~10mm가 되도록 한다.

X자 문양

별 문양

마름모꼴

곡선 문양

빗방울 문양

바둑판 문양

다이아몬드 문양

그물망 문양

기와 문양

전파 문양

반원 띠 문양

물결과 물방울무늬

체크무늬

둥근 별 모양

평행선 체크무늬

기포 문양

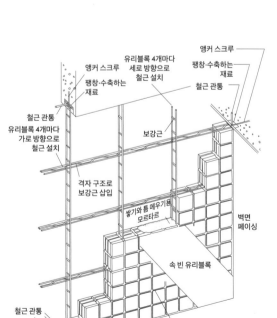

속 빈 유리블록을 시공하는 방법

석고 장식 제품은 주재료인 석고에 인조 견사, 섬유질을 넣어 강도를 높이고 틀에 넣어 성형해 만든다. 무게가 가볍고 보온, 방염, 흡음 성능을 갖추고 있으며 무늬가 다양하고 표면이 매끄러워 실내 장식재로 주로 쓰인다.

설치 방법은 장식 단계에서 석고 제품을 밑판 또는 고정틀 위에 붙이면 된다. 석고 장식 제품으로는 장식용 보드, 장식용 흡음 보드, 창문 장식재, 문 장식재, 벽 장식재, 지붕 장식재, 코너 몰딩재, 장식용 부조, 벽화, 액자, 펜던트 장식 및 건물의 예술적인 조형물 등이 있다.

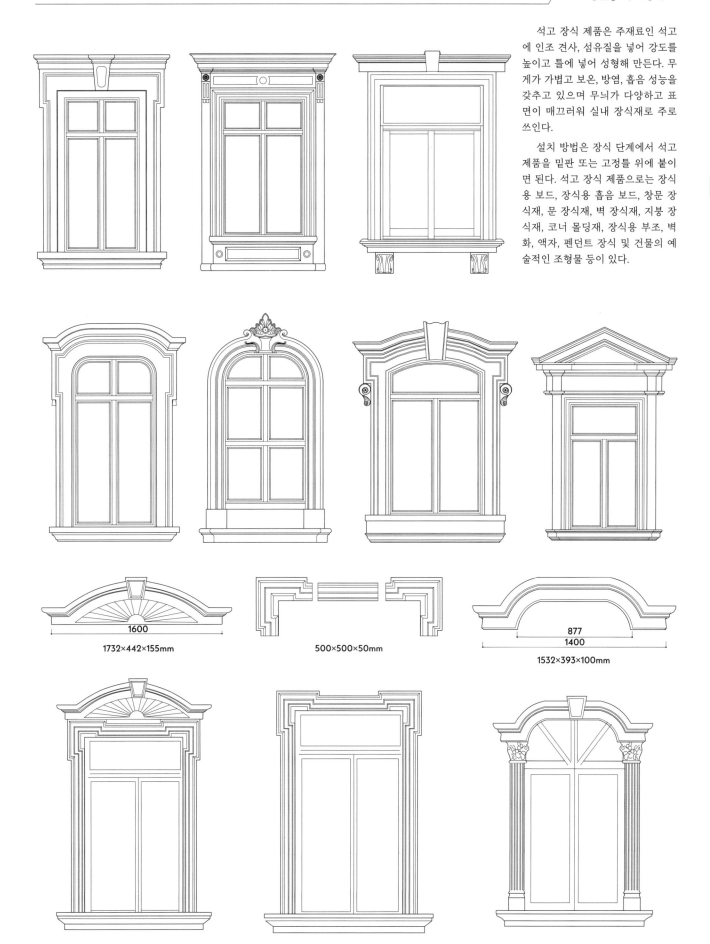

1732×442×155mm

500×500×50mm

1532×393×100mm

창문 장식

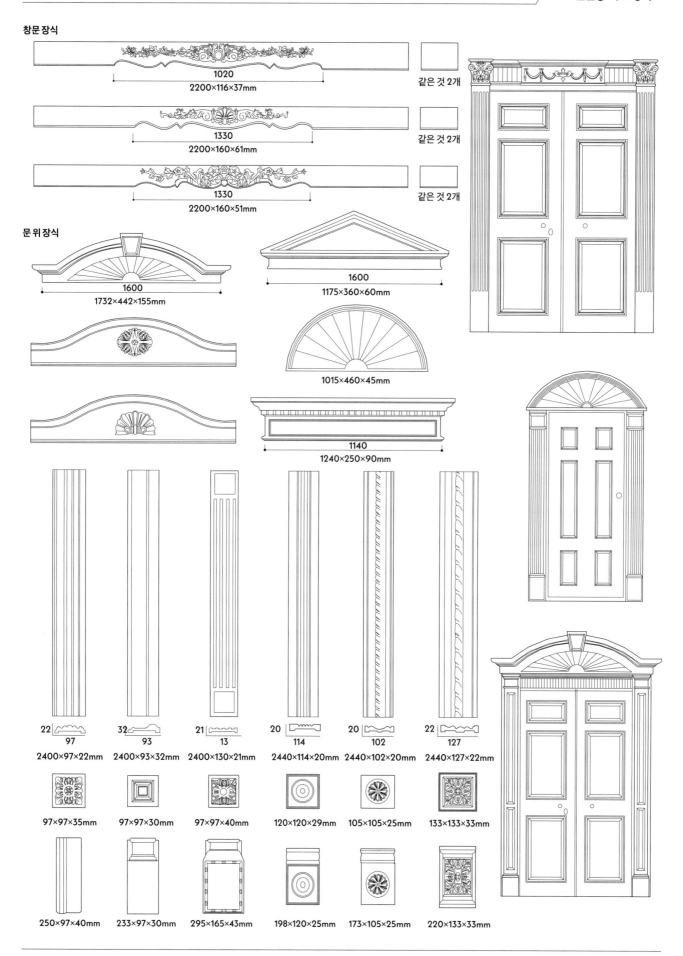

1020
2200×116×37mm

같은 것 2개

1330
2200×160×61mm

같은 것 2개

1330
2200×160×51mm

같은 것 2개

문 위 장식

1600
1732×442×155mm

1600
1175×360×60mm

1015×460×45mm

1140
1240×250×90mm

22
97
2400×97×22mm

32
93
2400×93×32mm

21
13
2400×130×21mm

20
114
2440×114×20mm

20
102
2440×102×20mm

22
127
2440×127×22mm

97×97×35mm

97×97×30mm

97×97×40mm

120×120×29mm

105×105×25mm

133×133×33mm

250×97×40mm

233×97×30mm

295×165×43mm

198×120×25mm

173×105×25mm

220×133×33mm

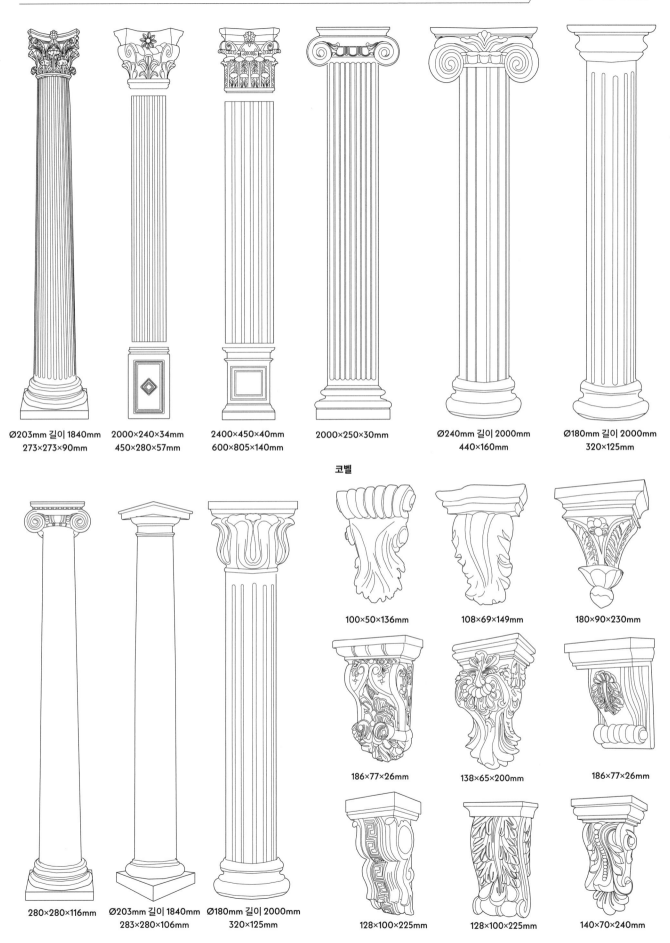

Ø203mm 길이 1840mm
273×273×90mm

2000×240×34mm
450×280×57mm

2400×450×40mm
600×805×140mm

2000×250×30mm

Ø240mm 길이 2000mm
440×160mm

Ø180mm 길이 2000mm
320×125mm

코벨

280×280×116mm

Ø203mm 길이 1840mm
283×280×106mm

Ø180mm 길이 2000mm
320×125mm

100×50×136mm

108×69×149mm

180×90×230mm

186×77×26mm

138×65×200mm

186×77×26mm

128×100×225mm

128×100×225mm

140×70×240mm

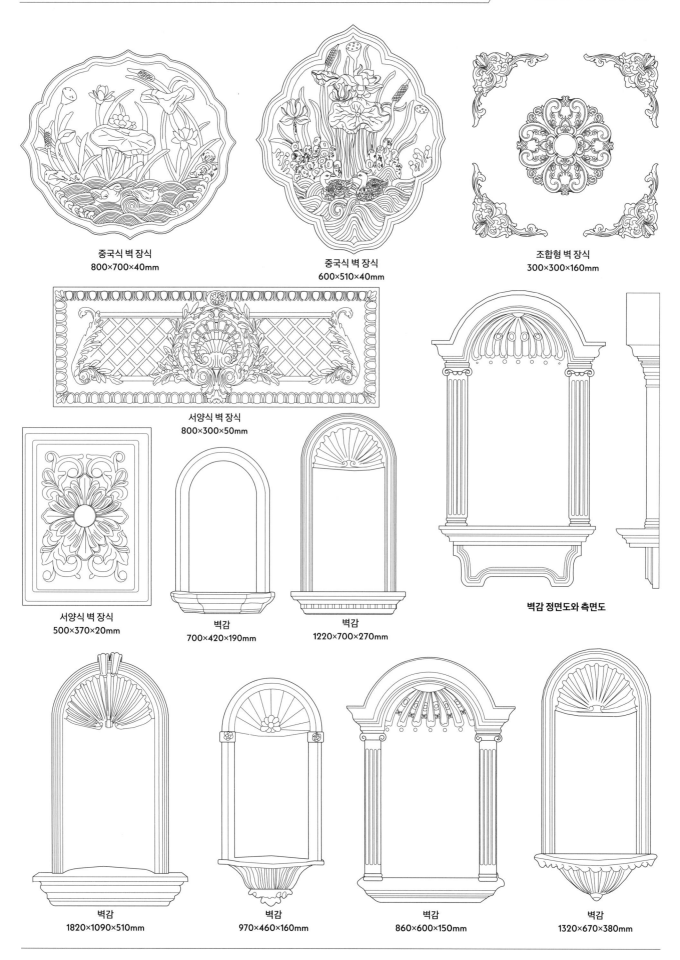

중국식 벽 장식
800×700×40mm

중국식 벽 장식
600×510×40mm

조합형 벽 장식
300×300×160mm

서양식 벽 장식
800×300×50mm

서양식 벽 장식
500×370×20mm

벽감
700×420×190mm

벽감
1220×700×270mm

벽감 정면도와 측면도

벽감
1820×1090×510mm

벽감
970×460×160mm

벽감
860×600×150mm

벽감
1320×670×380mm

08

인테리어 자재

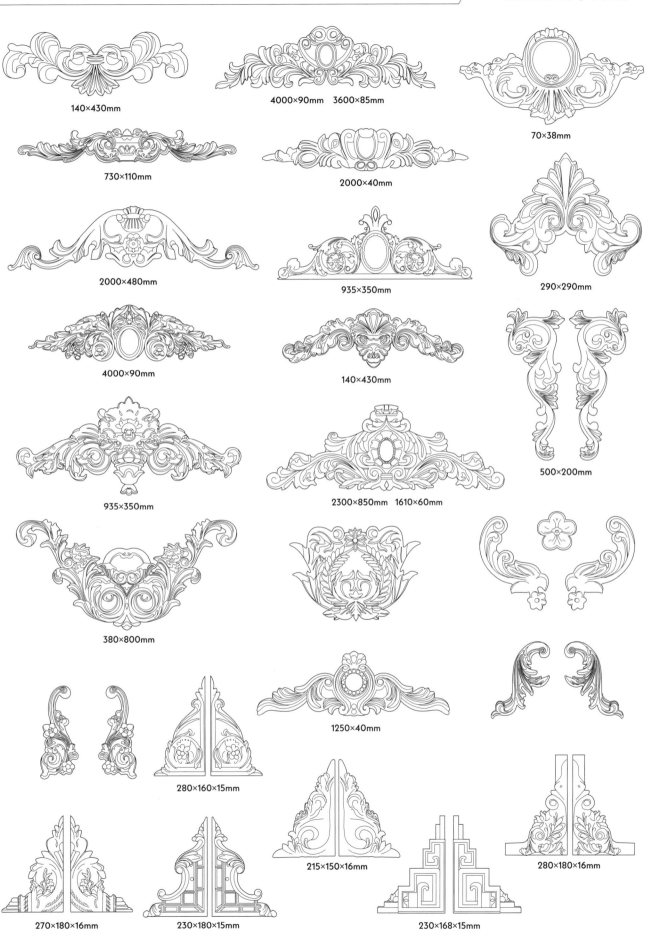

140×430mm

4000×90mm 3600×85mm

70×38mm

730×110mm

2000×40mm

2000×480mm

935×350mm

290×290mm

4000×90mm

140×430mm

500×200mm

935×350mm

2300×850mm 1610×60mm

380×800mm

1250×40mm

280×160×15mm

270×180×16mm

230×180×15mm

215×150×16mm

230×168×15mm

280×180×16mm

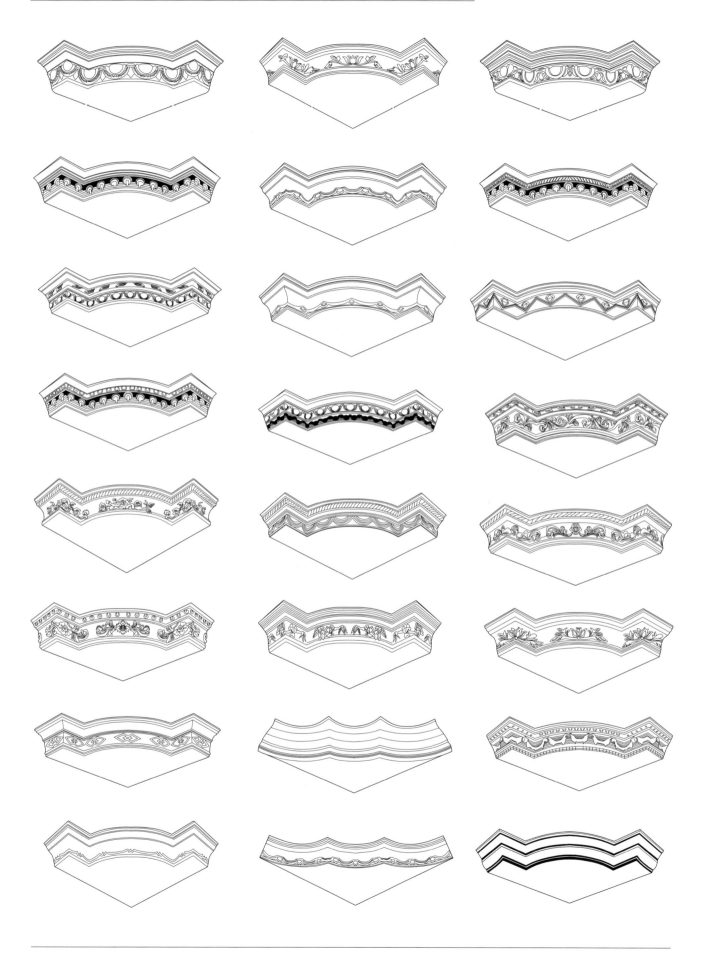

08

Ø820mm

Ø760mm

Ø750mm

Ø820mm

Ø670mm

Ø710mm

Ø670mm

Ø520mm

Ø830mm

Ø600mm

Ø750mm

Ø680mm

Ø670mm

Ø750mm

Ø600mm

Ø750mm

1280×700mm

1350×950mm

1100×610mm

건물에서 천장은 실내를 이루는 6개 면에서 장식으로 가장 많은 변화를 줄 수 있는 곳이다. 전통적인 천장 인테리어와 페이싱은 보통 구조물 기층 밑면에 회칠을 한 후 표면에 도식, 도배, 그림 그려 넣기, 부조 도안 넣기 등의 방식으로 이루어진다. 바티칸 시스티나 성당의 천장화, 이탈리아 발리첼라 산타마리아 성당의 천장화, 프랑스 파리 수비즈 저택 내 공주 살롱의 천장 장식 등이 그러한 예다.

요즘에는 우물형 천장 장식재와 장식용 몰딩재가 생산되는데, 고분자 복합재료(폴리스티렌)로 성형한 후 표면을 금과 은으로 장식해 놓았기 때문에 매우 화려하고 장엄하다. 이 자재들이 천장화를 대신하면서 천장화 시공에 들어가는 인력과 물자가 크게 줄었다.

1700×2200mm

2100×2100mm

1800×1800mm

1500×2100mm

1500×1500mm

1800×1800mm

2200×1600mm

2400×1800mm

폴리우레탄(PU) 고분자 섬유로 만든 실내 장식재들은 수백 가지에 이른다. 조각된 제품, 음각된 백색 제품, 양각된 제품, 벽체 중간용 제품, 문미용 제품, 커튼 박스형 제품, 선형 패턴 제품, 로마 기둥 형태 제품 등이다. 모두 숙박업소, 사무용 빌딩, 별장, 일반 주택에서 장식으로 많이 사용

되며 다양한 스타일과 금박, 그림 장식으로 유럽식 인테리어의 우아함과 화려함을 구현해 낸다. 또한 가볍고 단단해 변형이나 균열이 생기지 않고 방습 성능이 있어 곰팡이가 슬지 않으며 고온에도 잘 견딘다. 친환경적이며 시공이 간편해 시간과 노동력을 절약할 수도 있다.

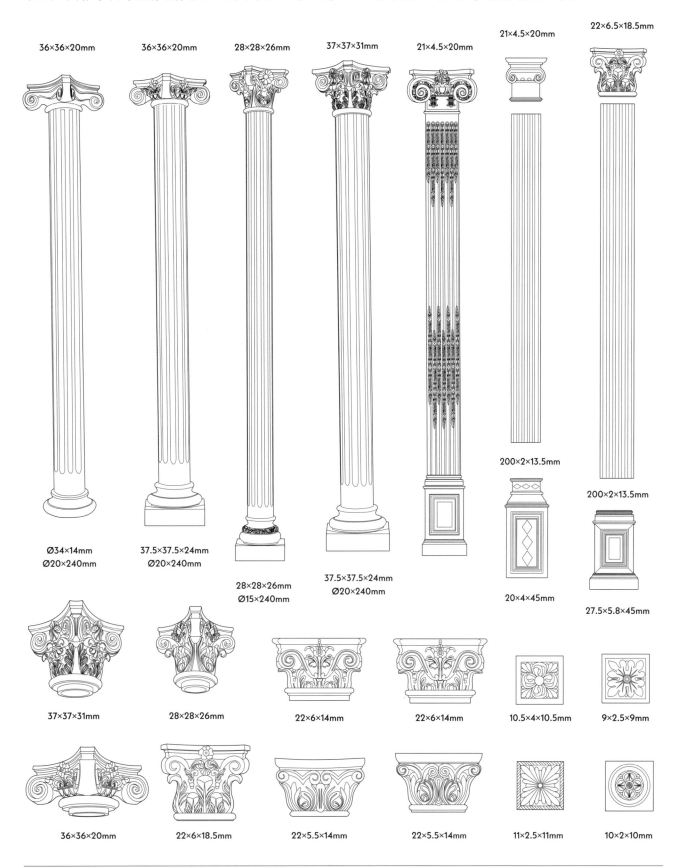

36×36×20mm

36×36×20mm

28×28×26mm

37×37×31mm

21×4.5×20mm

21×4.5×20mm

22×6.5×18.5mm

Ø34×14mm
Ø20×240mm

37.5×37.5×24mm
Ø20×240mm

28×28×26mm
Ø15×240mm

37.5×37.5×24mm
Ø20×240mm

200×2×13.5mm

20×4×45mm

200×2×13.5mm

27.5×5.8×45mm

37×37×31mm

28×28×26mm

22×6×14mm

22×6×14mm

10.5×4×10.5mm

9×2.5×9mm

36×36×20mm

22×6×18.5mm

22×5.5×14mm

22×5.5×14mm

11×2.5×11mm

10×2×10mm

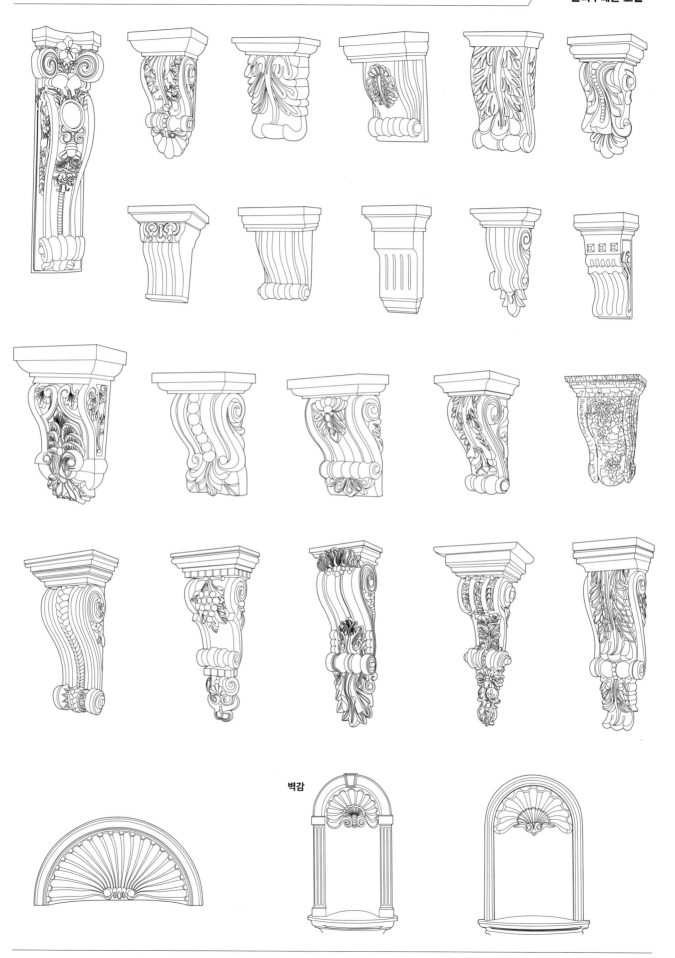

벽감

1. 자카드 직물 벽지는 각종 기하학적 패턴과 꽃 패턴의 장식이 들어가 있다. 색채 효과가 섬세하고 광택이 나며 화려하게 금사와 은사를 넣은 것도 있다.

2. 벨벳 패브릭 벽지로는 벨벳 스타일과 스웨이드 무늬가 들어간 것이 있다. 자카드 장식이 들어간 벨벳 패브릭 벽지는 입체감이 풍부하고 우아하다.

3. 테리 클로스 벽지는 직물이 성글거나 섬유 뭉치가 모여 있어 소탈해 보이지만 광택감이 있다.

4. 날염 패브릭 벽지는 도형, 꽃, 풍경 무늬가 주를 이룬다. 색상과 광택이 있지만 소박하며 우아한 느낌이 난다. 금과 은으로 장식한 것도 있는데, 따뜻한 색조가 주를 이루며 광택이 있어도 눈부시지는 않다. 또한 패브릭 벽지의 날염 무늬에 발포 처리를 해서 요철이 있는 것도 있다.

5. 실크 벽지는 우아하고 섬세하며 특유의 광택이 있는 고급 벽지다. 표면에 대나무 마디가 연상되는 효과를 넣은 것도 있으며, 간지에 붙여 사용한다.

6. 브로케이드 벽지는 훨씬 더 고급스러운 유형에 속한다. 셋 이상의 색상으로 된 새틴 위에 화려하고 다채로운 문양을 짜 넣는다. 브로케이드 벽지는 부드럽고 변형이 쉬우며 가격이 높아 실내 고급 장식 마감재로 쓰인다.

7. 팬시 얀 혼합 벽지는 색상이 부드럽고 우아하다. 또한 입체감이 강하고 흡음 효과가 좋으며 정전기, 빛 반사, 햇빛에 강하다. 하지만 가격이 높은 편이라서 고급 숙박 시설에 주로 적용하며 가정집 거실에도 부분적으로 사용한다.

8. 부직포 벽지는 다양한 색상으로 표면에 섬유 효과를 낼 수 있다. 부직포는 빳빳하고 질기며 변색되지 않고 탄성도 좋다. 그리고 펠트같이 부드럽고 패턴이 우아하며 오염물을 쉽게 닦아 낼 수도 있다.

9. 플록 가공 벽지는 레이온, 나일론 단섬유를 혼합하여 정전기장의 흡입력을 통해 날염 도안 간지 또는 부직포 위에 평평하게 흡착시켜 만든다. 엘크 가죽을 모방한 벽지라서 겉에 털이 빼곡하게 들어 차 있어 입체감이 강하다.

10. 황마 벽지는 단색으로 되어 있으며 툭툭 끊어진 듯한 거친 느낌의 패브릭 구조를 띠고 있다. 내마모성이 좋고 색상과 크기가 다양한 편이다.

11. 마직 섬유 벽지는 겉보기에는 거칠지만 대나무 실과 효과가 비슷하며 나름대로 독특한 매력이 있다. 외국에서는 마직 섬유 벽지를 활용하는 비율이 갈수록 높아지고 있다.

12. 천연 패브릭 벽지는 특수한 장식 효과를 지닌 덕분에 자연 속으로 들어온 듯한 느낌을 준다. 또한 고풍스러우면서 소박하고, 우아하면서도 대범하다. 이런 이유로 고급 숙박 시설에서 사용하면 좋다.

13. 부드러운 소재가 섞인 소프트 패브릭 벽지는 표면이 플라스틱 복합층으로 되어 있어 방습이 되어 곰팡이에 강하다. 또한 오염물 제거가 쉬워 공공장소에 사용하기에 적합하다.

14. 유리섬유 벽지는 무늬가 다양하고 색상이 선명하며, 실내에서 사용하면 퇴색이나 부식이 적다. 방염과 방습 효과가 있어 물로 닦아 낼 수 있으며, 시공이 간편하다. 통기성이 좋고 기능형 도료가 칠해져 있어 유해 미생물이 번식하지 않으며 알레르기 유발 걱정도 없다.

15. 야광 패브릭 벽지는 조명을 껐을 때 벽면에 멋진 자연경관이나 하늘을 가득 메운 별빛이 나타나서 황홀한 느낌을 연출한다. 이외에도 다양한 도안을 만들 수 있다.

16. 무균 패브릭 벽지는 항균성이 강하다. 시공이 빠르고 안정적이며 광범위한 살균 기능이 있어서 병원 벽면 마감재로 활용할 수 있다.

17. 친환경 방염 패브릭 벽지는 표면이 다공 구조라서 흡음성과 단음성이 좋다. 표면이 부드럽고 오염물 제거가 쉽다. 산열 기능도 있어서 화장실 벽면이 습기로 얼룩지거나 곰팡이가 생길 우려가 적다. 또한 테두리가 말리지 않아 최소 10년은 쓸 수 있다. 벽지 생산 과정에서 향을 가미하거나 모기 퇴치, 야광, 변색 방지 등 기능을 추가하기도 한다.

08

인테리어 자재

패브릭 벽지의 문양

1. 종이 벽지는 기층 종이 위에 다른 소재의 표면지를 접착하고 표면에 인쇄, 엠보싱, 코팅 등의 처리를 더해 완성한다. 물로 닦아 낼 수 있을 정도로 내수성이 있으며 통기성이 좋고 실내 온도 조절에 도움이 된다.

2. 플라스틱 벽지는 종이나 패브릭을 바탕 재료로, PVC, 폴리에틸렌 수지, 폴리프로 필렌 수지 등을 표층 재료로 사용하며 프린팅, 엠보싱, 발포 등의 처리를 더해 완성한다. 일반 플라스틱 벽지, 발포 플라스틱 벽지, 특수 플라스틱 벽지 등이 있다.

3. 일반 PVC 벽지는 프린팅, 엠보싱, 프린팅·엠보싱 결합으로 나뉜다. 신축성이 있으며 프린팅에는 다양한 패턴과 색채를 넣을 수 있다. PVC 발포 벽지는 고발포 프린팅 벽지와 저발포 프린팅 벽지로 나뉜다. 고발포 프린팅 벽지는 탄력적인 올록볼록한 무늬가 있고 소리를 발산 및 흡수할 수 있어 회의실, 극장, 무도장 등에서 사용한다. 저발포 인쇄 벽지는 표면에 다른 색상의 우둘투둘한 패턴이 있어 입체감이 강하다.

4. 특수 기능성 벽지 종류는 다음과 같다. ①내수 벽지: 유리 섬유를 기층으로 사용해 방수 기능을 높인 것으로 화장실, 욕실 등에 사용한다. ②방염 벽지: 석면지를 기층으로 하고 PVC를 중간에 방염제로 끼워 넣은 것으로 화재 방지 기능이 필요한 실내에 사용한다. ③곰팡이 방지 벽지: PVC 수지에 곰팡이 방지제를 넣은 것으로 습도 높은 곳에서 사용한다.

5. 천연 방직 섬유 벽지는 광택과 매끄러운 정도가 다른 각종 천연 섬유 실을 조합해 만든다. 따라서 벽지에 다양한 무늬, 색상, 재질이 복합적으로 들어 있다. 색이 잘 바래지 않고 빛 반사가 없으며 정전기 방지 및 흡음 기능이 있어 회의실, 연회장, 객실에 사용한다.

6. 마직 벽지는 기층인 종이 위에 마, 돗자리를 만드는 식물 등 천연 재료로 장식층을 짜 넣어 만든다. 질감이 자연스럽고 거칠며 방염 및 통기 성능이 있다. 주로 객실, 호텔, 고급 레스토랑, 바, 극장 등의 장식재로 쓰인다.

7. 금속 벽지는 알루미늄박과 방수 기층을 합쳐서 만든다. 바, 숙박 시설, 다목적 홀의 천장, 기둥의 면 등을 장식하는 데 사용한다. 금박지를 붙인 것 같아서 금빛이 휘황찬란하게 반짝이는 효과를 줄 수 있다.

8. 양모펠트 벽지는 천연 원료를 정선해 만들며 표면의 요철과 다양한 무늬 덕분에 통기성이 좋다. 질감도 풍부하고 부드러워 실내 환경을 차분하게 조성할 수 있다.

벽지로 장식한 계단 벽면 렌더링

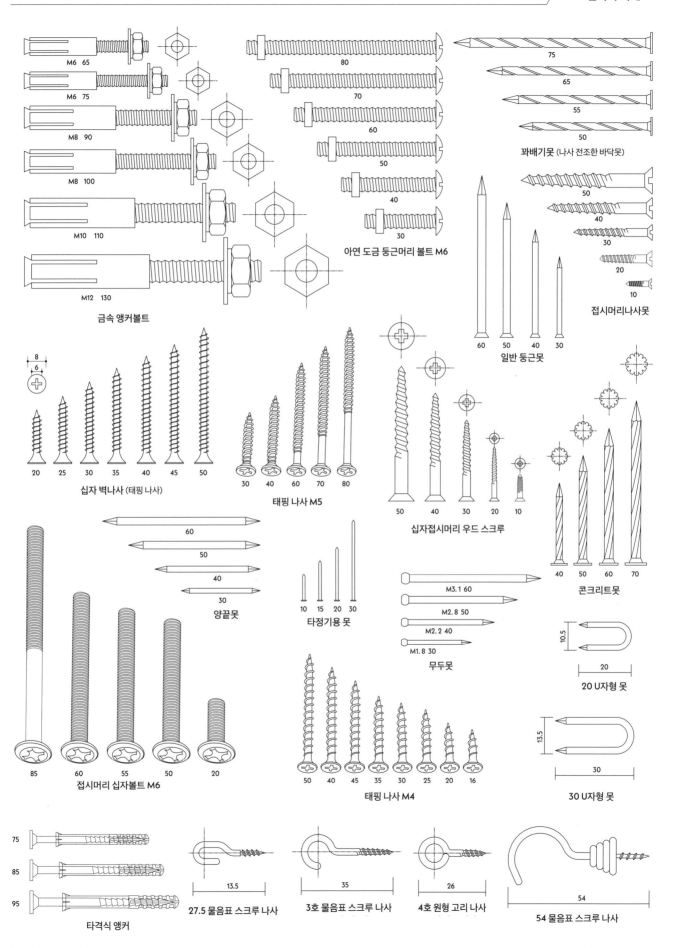

M6 65
M6 75
M8 90
M8 100
M10 110
M12 130

금속 앵커볼트

80
70
60
50
40
30

아연 도금 둥근머리 볼트 M6

75
65
55
50

꽈배기못 (나사 전조한 바닥못)

50
40
30
20
10

접시머리나사못

60 50 40 30

일반 둥근못

8
6

20 25 30 35 40 45 50

십자 벽나사 (태핑 나사)

30 40 60 70 80

태핑 나사 M5

50 40 30 20 10

십자접시머리 우드 스크루

40 50 60 70

콘크리트못

60
50
40
30

양끝못

10 15 20 30

타정기용 못

M3.1 60
M2.8 50
M2.2 40
M1.8 30

무두못

85 60 55 50 20

접시머리 십자볼트 M6

50 40 45 35 30 25 20 16

태핑 나사 M4

10.5
20

20 U자형 못

13.5
30

30 U자형 못

75
85
95

타격식 앵커

13.5

27.5 물음표 스크루 나사

35

3호 물음표 스크루 나사

26

4호 원형 고리 나사

54

54 물음표 스크루 나사

문에 사용하는 금속 부자재는 현대 인테리어에서 없어서는 안 될 부품으로 종류가 다양해 잘만 사용하면 장식 효과를 극대화할 수 있다. 문에 사용하는 금속 부자재로는 문 잠금장치, 힌지, 손잡이, 댐퍼(도어캐치), 도어 포지셔너, 플로어 힌지, 자동 도어 클로저, 마그네틱 도어 스토퍼, 문 안전 고리 등이 있다.

문 잠금장치는 색상, 재질, 기능이 각기 달라 종류가 다양하다. 그중에서 외장용 도어 잠금장치, 레버형 문 잠금장치, 원통형 문손잡이, 도어락, 보조키 열쇠 잠금장치, 지문형 잠금장치 등이 많이 사용된다. 문손잡이는 합금, 구리, 알루미늄, 스테인리스 스틸, 플라스틱, 세라믹 등 다양한 재질로 제작되며 색상과 형태도 다양하다.

힌지는 경첩이라고도 부르며 대개 일반 힌지, 대형 힌지, 기타 힌지로 나뉜다. 힌지의 크기, 너비, 사용 수량은 필요한 중량, 재질, 너비에 따라 결정한다. 현재 일반 힌지, 대형 힌지는 주로 100% 구리와 스테인리스 스

틸 두 종류로 제작되고 있다.

주로 사용되는 도어 클로저는 둘로 나뉜다. 하나는 고정되는 것으로 문을 열 때 특정 각도에 이르면 고정되고 그보다 작으면 저절로 닫힌다. 나머지 하나는 고정되지 않는 것으로 문을 열 때 각도와 상관없이 자동으로 닫힌다.

마그네틱 도어 스토퍼는 문 뒤에 다는 금속 부자재로 문을 열 때 자석의 힘으로 문이 고정되기 때문에 바람이 불어도 문이 닫힐 염려는 없다. 또한 문을 거칠게 열어도 문 때문에 벽이 상하지 않는다. 이처럼 문과 벽에 부착하는 유형 말고도 바닥을 활용한 유형을 흔히 볼 수 있다. 바닥에 다는 마그네틱 도어 스토퍼는 평소에는 바닥에 납작하게 붙어 있어 청소할 때 걸리적거리지 않는다. 문을 움직여야만 누워 있던 쇳조각이 문에 달린 자석 때문에 위로 들리면서 문이 벽에 부딪히지 않게 잡아 준다.

문에 다는 금속 부자재

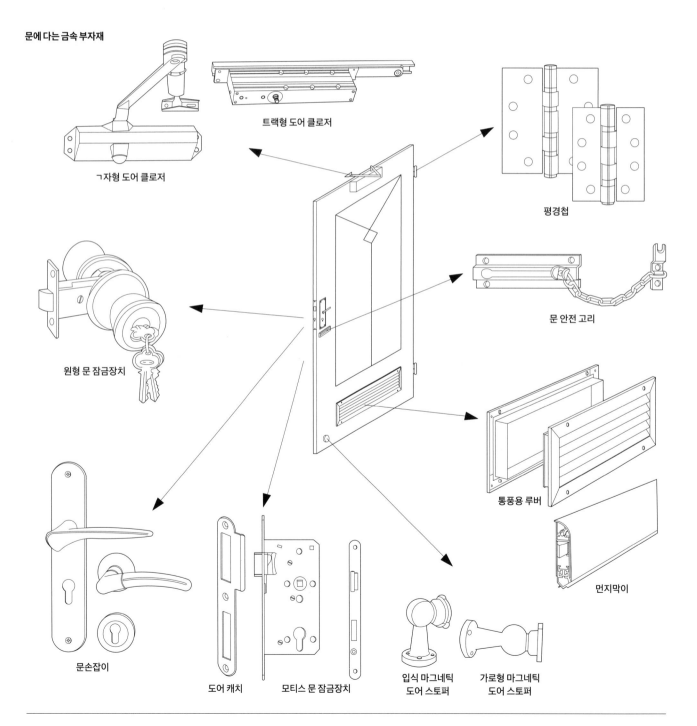

ㄱ자형 도어 클로저 / 트랙형 도어 클로저 / 평경첩 / 원형 문 잠금장치 / 문 안전 고리 / 통풍용 루버 / 먼지막이 / 문손잡이 / 도어 캐치 / 모티스 문 잠금장치 / 입식 마그네틱 도어 스토퍼 / 가로형 마그네틱 도어 스토퍼

슬라이딩 도어용 금속 부자재

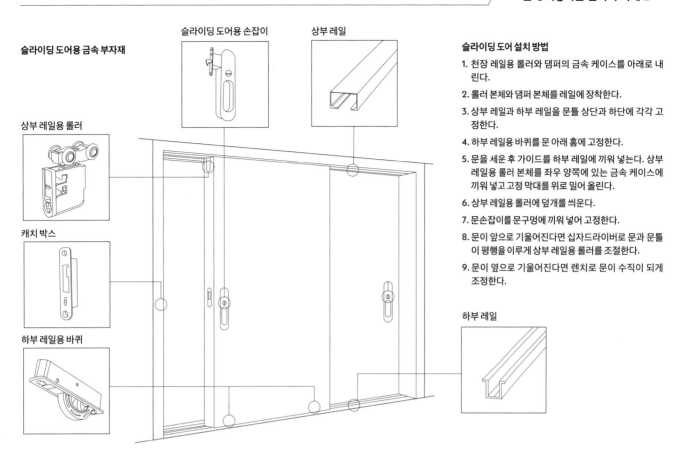

슬라이딩 도어용 손잡이

상부 레일

상부 레일용 롤러

캐치 박스

하부 레일용 바퀴

하부 레일

슬라이딩 도어 설치 방법

1. 천장 레일용 롤러와 댐퍼의 금속 케이스를 아래로 내린다.
2. 롤러 본체와 댐퍼 본체를 레일에 장착한다.
3. 상부 레일과 하부 레일을 문틀 상단과 하단에 각각 고정한다.
4. 하부 레일용 바퀴를 문 아래 홈에 고정한다.
5. 문을 세운 후 가이드를 하부 레일에 끼워 넣는다. 상부 레일용 롤러 본체를 좌우 양쪽에 있는 금속 케이스에 끼워 넣고 고정 막대를 위로 밀어 올린다.
6. 상부 레일용 롤러에 덮개를 씌운다.
7. 문손잡이를 문구멍에 끼워 넣어 고정한다.
8. 문이 앞으로 기울어진다면 십자드라이버로 문과 문틀이 평행을 이루게 상부 레일용 롤러를 조절한다.
9. 문이 옆으로 기울어진다면 렌치로 문이 수직이 되게 조정한다.

폴딩 도어용 금속 부자재

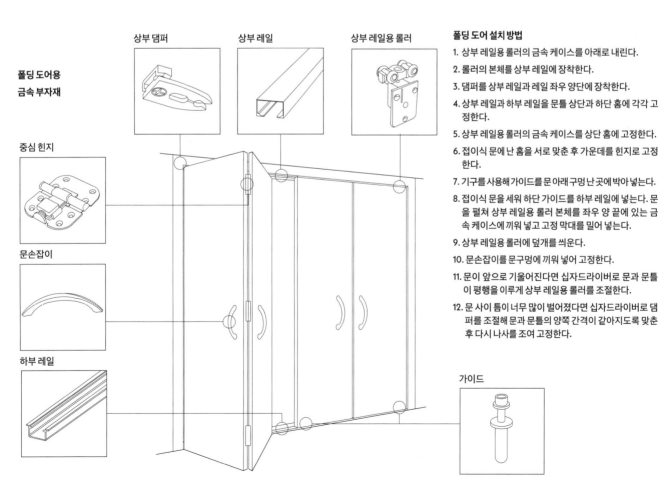

상부 댐퍼

상부 레일

상부 레일용 롤러

중심 힌지

문손잡이

하부 레일

가이드

폴딩 도어 설치 방법

1. 상부 레일용 롤러의 금속 케이스를 아래로 내린다.
2. 롤러의 본체를 상부 레일에 장착한다.
3. 댐퍼를 상부 레일과 레일 좌우 양단에 장착한다.
4. 상부 레일과 하부 레일을 문틀 상단과 하단 홈에 각각 고정한다.
5. 상부 레일용 롤러의 금속 케이스를 상단 홈에 고정한다.
6. 접이식 문에 난 홈을 서로 맞춘 후 가운데를 힌지로 고정한다.
7. 기구를 사용해 가이드를 문 아래 구멍 난곳에 박아 넣는다.
8. 접이식 문을 세워 하단 가이드를 하부 레일에 넣는다. 문을 펼쳐 상부 레일용 롤러 본체를 좌우 양 끝에 있는 금속 케이스에 끼워 넣고 고정 막대를 밀어 넣는다.
9. 상부 레일용 롤러에 덮개를 씌운다.
10. 문손잡이를 문구멍에 끼워 넣어 고정한다.
11. 문이 앞으로 기울어진다면 십자드라이버로 문과 문틀이 평행을 이루게 상부 레일용 롤러를 조절한다.
12. 문 사이 틈이 너무 많이 벌어졌다면 십자드라이버로 댐퍼를 조절해 문과 문틀의 양쪽 간격이 같아지도록 맞춘 후 다시 나사를 조여 고정한다.

문 잠금장치는 장착 형식에 따라 림 잠금장치, 모티스(장부 구멍) 잠금장치, 원통형 문손잡이로 나눌 수 있다. 구조에 따라서는 핀 텀블러 구조, 레버 텀블러 구조, 카드식 구조, 비밀번호 입력식 구조, 전자식 비밀번호 입력 구조 등이 있다. 이외에 기능에 따라 기계식 방법 잠금장치가 있는데, 날카로운 것으로 후비거나 잡아당기는 등 충격을 가해도 안전하고 기술을 사용해 여는 것을 방지한다. 또한 카드식 잠금장치는 비밀번호가 담긴 마그네틱카드를 열쇠로 사용한다. 비밀번호 보호 기능이 강해 안전하고 편하게 사용할 수 있다.

한편 콤비네이션 잠금장치는 3단계로 이루어져 있다. 마스터키로는 1층에 있는 방의 잠금장치를 열 수 있고, 방 열쇠는 방 하나의 잠금장치를 열 수 있어 기관의 건물, 호텔 등 공공시설 관리자가 사용하기에 적합하다.

문손잡이는 단순히 문을 여닫을 수 있는 것과 문을 잠글 수 있는 것으로 나뉘며 구리, 알루미늄, 도금한 금속 등으로 만든다. 형태에 따라서는 단개형과 양개형으로 나뉘고, 용도에 따라서는 모티스락 손잡이, 레너형 손잡이, 방충망 문용 손잡이, 창호용 손잡이, 기타 손잡이(여닫이문용, 서랍용, 자동차 레버 또는 손잡이) 등이 있다.

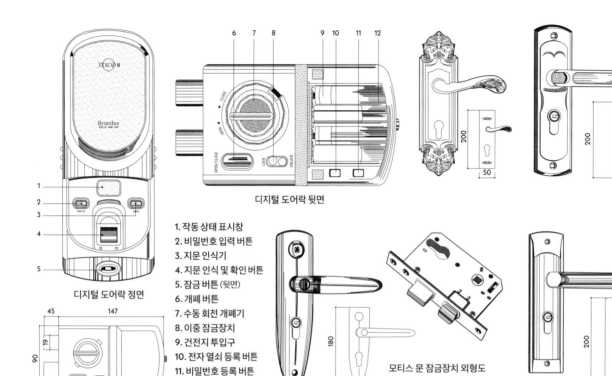

디지털 도어락 정면

디지털 도어락 뒷면

1. 작동 상태 표시창
2. 비밀번호 입력 버튼
3. 지문 인식기
4. 지문 인식 및 확인 버튼
5. 잠금 버튼 (뒷면)
6. 개폐 버튼
7. 수동 회전 개폐기
8. 이중 잠금장치
9. 건전지 투입구
10. 전자 열쇠 등록 버튼
11. 비밀번호 등록 버튼
12. 건전지 보호 덮개

디지털 도어락 뒷면

모티스 문 잠금장치 외형도

방범용 스프링 잠금장치

문 가장자리에 장착하는 잠금장치로 잠근 후 열쇠를 다시 한 바퀴 돌리면 래치볼트가 고정된다. 즉 잠금장치 옆의 유리를 깨서 문 안쪽에 손을 넣더라도 강제로 뒤로 빼지 못한다. 이처럼 방범 기능이 딸린 스프링 잠금장치는 열쇠가 있어야만 열 수 있다. 주로 문밖에 부착하며 모티스 잠금장치와 함께 사용된다.

사각 모티스 잠금장치

열쇠를 돌려 내부 핀을 움직여야 데드볼트가 앞뒤로 움직이며, 내부에 핀이 많을수록 비틀어 열기 힘들다. 내부 핀이 5개이고 스트라이크 커버가 달려 있을 때 가장 안전하다. 문밖에 장착하며 스프링 잠금장치를 더 달면 출입하기 편해진다.

스프링 잠금장치

문 가장자리에 장착한다. 실외에서 열쇠를 사용하면 실내 쪽의 고리가 돌며 래치볼트가 뒤로 후퇴한다. 안전 버튼을 누르면 래치를 전진 또는 후퇴 상태에서 고정시킬 수 있다. 하지만 방범용 스프링 잠금장치만큼 안전하지는 못하다. 따라서 안전을 위해 모티스 잠금장치를 하나 더 다는 게 좋다.

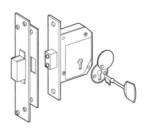

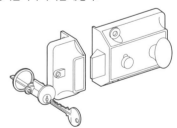

욕실용 도어 레일

문안에 달려 있는 노브를 손으로 돌리면 문이 잠긴다. 문밖에는 비상 개폐 장치를 단다. 따라서 문 안팎으로 손잡이가 각각 하나씩 달려 있지만 호환해서 사용할 수는 없다.

비상 개폐 장치 개폐기

원통형 문손잡이

잠금장치의 열쇠 구멍이 문밖에 둥근 문손잡이에 달려 있다. 문안 손잡이에 있는 버튼을 누른 채로 문을 닫으면 그대로 잠긴다. 잠긴 잠금장치는 바깥에서는 열쇠로 열 수 있고 안쪽에서는 손잡이를 돌리면 열린다.

스프링식 빗장 손잡이

잠글 필요가 없는 문에만 사용하므로 덮개 위에 열쇠 구멍이 없다. 문 안팎 각각 손잡이가 달려 있으며 호환해서 사용할 수 있다.

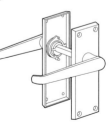

가구용 금속 부자재는 가구 제품에 꼭 필요하며, 목재 가구와 조립식 가구에서는 더욱 중요하다. 가구를 연결, 고정, 장식하는 역할을 하며 가구 형태와 구조 개선에 쓰여 내부 품질과 외관 상태에 직접적으로 영향을 미친다.

가구용 금속 부자재는 기능에 따라 가동용, 고정용, 지지용, 잠금용, 장식용 등으로 나뉜다. 구조에 따라서는 경첩, 조인트, 서랍 슬라이드, 슬라이딩 도어용 레일, 플랩 피팅(플랩 스테이), 손잡이, 도어 스토퍼, 선반 받침, 목재용 나사못, 둥근못, 조명등 등이 있다. 국제표준(ISO)에서는 가구용 금속 부자재를 잠금장치, 조인트, 경첩, 슬라이드 장치, 위치 유지 장치, 높이 조정 장치, 지지용 부자재, 손잡이, 바퀴 및 고정형 발굽 이렇게 9가지로 분류하고 있다.

가구용 금속 부자재

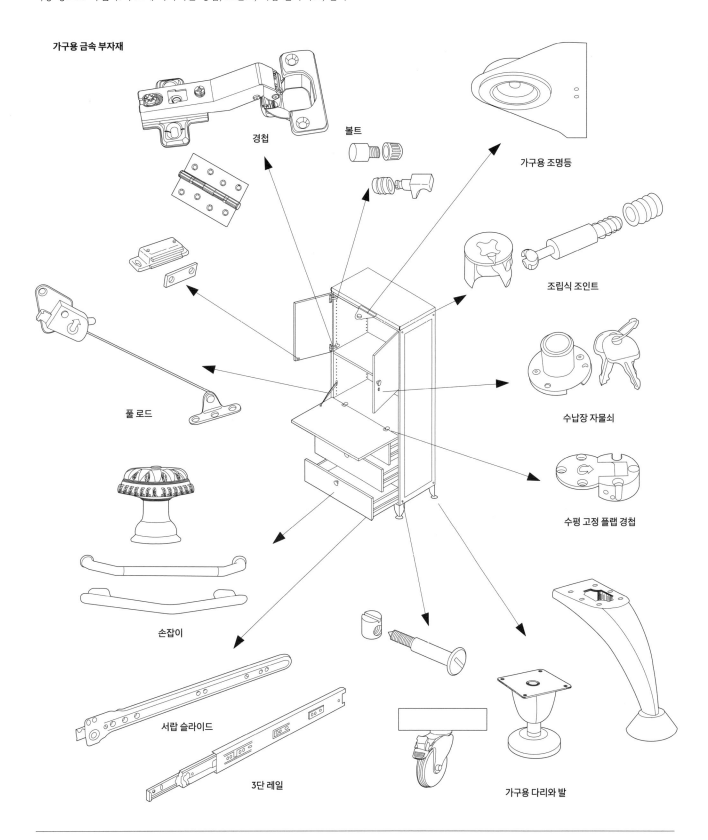

경첩

볼트

가구용 조명등

조립식 조인트

수납장 자물쇠

풀 로드

수평 고정 플랩 경첩

손잡이

서랍 슬라이드

3단 레일

가구용 다리와 발

금속 조인트

장식장 측판 2개를 연결할 때 사용한다. 금속 스크루의 양 끝에 나일론 캡 너트를 장착하며 스크루드라이버로 양쪽 측판을 고정한다.

조작이 간편하고 하중을 받아도 잘 견디기 때문에 대형 보드를 연결하기에 적당하다.

두 판을 T자로 연결할 때 사용한다. 금속 나사못을 나일론 너트에 체결해 넣은 후 스크루드라이버로 단단하게 고정한다.

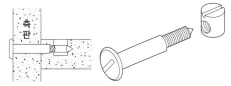

조작이 간편하고 설치 형식이 각각 다른 판과 판 사이를 연결하기에 적당하다.

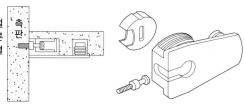

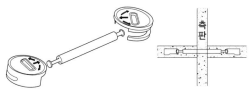

조작이 간편하고 고정력이 강해 판재 사이를 십자로 연결할 때 사용한다.

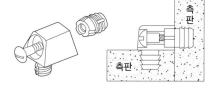

프레임 또는 코너 부분을 연결할 때 주로 사용한다. 플라스틱 너트와 작은 너트 소켓을 판 안에 넣은 후 나사못이 플라스틱 너트 소켓을 뚫고 너트 안으로 들어가게 함으로써 양쪽 측판을 견고하게 고정한다.

판재를 연결할 때 사용한다. 연결 막대 사이는 직각으로 꺾인 L자형이 된다.

프레임이나 코너 부분을 연결할 때 사용한다. 너트 소켓이 가늘고 길다는 점만 빼고 구조 원리는 위와 같다.

측판 양측의 커다란 판을 고정할 때 사용한다. 측판에 나사 형태의 관을 넣고 너트를 통해 너트 소켓에 나사못을 고정한다.

해체가 가능하며 주로 상자 프레임을 연결할 때 사용한다. 힘을 받는 부분을 측판 안에 넣은 후 플라스틱 덮개를 덧씌우고 목재용 나사로 고정한다.

측판 양측에 커다란 판을 달 때 쓴다. 측판에 구멍을 뚫어 목재용 나사못으로 연결하고, 커다란 판에 구멍을 뚫어 조인트 위에 놓는다.

프레임이나 코너 부분을 연결할 때 사용하며 무거운 하중을 견뎌야 할 때는 적절하지 않다. 나사못을 조절하여 장착 시 생긴 오차를 조절할 수 있다.

조작이 간편하고 무거운 하중을 견뎌야 할 때는 적절하지 않다. 측판에 연결 부자재를 고정할 때는 목재용 나사못을 사용한다. 커다란 판에 구멍을 뚫고 캡을 끼워 넣은 후 조인트를 연결한다.

프레임이나 코너 부분을 연결할 때 사용하며 무거운 하중도 견딜 수 있다. 크고 작은 2개의 너트가 있으며 큰 너트를 작은 너트에 씌운 후 나사못으로 고정한다.

조립식 부자재

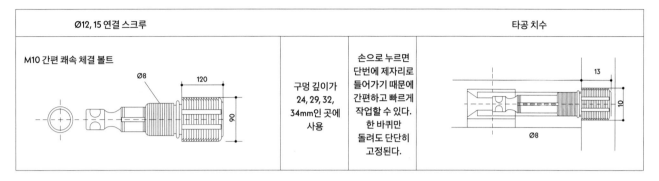

Ø12, 15 연결 스크루			타공 치수
M10 간편 쾌속 체결 볼트	구멍 깊이가 24, 29, 32, 34mm인 곳에 사용	손으로 누르면 단번에 제자리로 들어가기 때문에 간편하고 빠르게 작업할 수 있다. 한 바퀴만 돌려도 단단히 고정된다.	

08
인테리어 자재

조립 가능한 가구 부자재 종류

M10 간편 쾌속 체결 볼트 M6 플라스틱 직결 볼트
M6 나사산 막대 M6 직결 볼트
M6 직결 합금 볼트 M6 나사산 합금 막대
M6 양구 쇠막대 M6 플라스틱 나사산 막대

가구용 슬라이드 레일 명칭

서랍용 슬라이드 레일, TV 장식장용 슬라이드 레일, 식품 진열대용 슬라이드 레일, 컴퓨터 책상용 슬라이드 레일

가구용 슬라이드 레일 종류

헤비 레일, 3단 볼 레일, 언더 댐퍼 레일, 스냅인 스타일의 슬라이드 레일, 식품 진열대용 슬라이드 레일, 와이드 슬라이드 레일, 건반 볼 레일, 작업대 밑면 서랍용 레일, 직선 슬라이드 레일, 2단 볼 레일, TV 장식장용 슬라이드 레일 등

옆에 다는 슬라이드 레일

측판이 넓은 슬라이드 레일

미니 슬라이드 레일 스냅인 스타일 슬라이드 레일 FGV 슬라이드 레일

페라리 슬라이드 레일 유러피언 슬라이드 레일 일반 슬라이드 레일

경첩은 수납장 가구의 문이나 움직여야 할 본체의 연결 부위에 부착되어 문을 여닫을 수 있게 한다. 구조에 따라 종류가 다양하며 일반 경첩, 숨은 경첩, 피벗 경첩, 유리문용 경첩 등이 있다.

1. **일반 경첩:** 일반적으로 힌지라고 부르며 가구 표면에 드러나도록 장착할 수밖에 없어서 외관에 영향을 미친다. 일반 경첩 외에 경량 경첩, 피아노 경첩, L자형 경첩, 엔티크 경첩 등이 있다.

2. **숨은 경첩:** 가구 내부에 장착하기 때문에 외관을 깔끔하게 정돈할 수 있다. 한쪽이 컵 모양인 숨은 경첩, 겉으로 보이지 않는 소스 경첩, 카운터 경첩, 캐비닛 경첩 등이 있다.

3. **피벗 경첩:** 수납장 문의 위아래 끝과 수납장 본체의 꼭대기나 바닥 쪽에 설치하며, 사용 시 경첩이 외부에서 보이지 않는다. 조각 형태, 굽은 조각 형태, 연결 부위가 가는 파이프 형태 등이 있다.

4. **유리문용 경첩:** 유리문용 일반 경첩과 유리문용 숨은 경첩이 있다.

경첩 열리는 각도가 30°일 때

H	\multicolumn{4}{c}{K}			
	4.0	5.0	6.0	7.0
0	37 / 1.1	36 / 2	35 / 2.9	34 / 3.8
2	37 / -0.9	36 / 0	35 / 0.9	34 / 1.9
4	37 / -2.9	36 / -2	35 / -1.1	34 / -0.2
X				D

경첩 열리는 각도가 45°일 때

H	\multicolumn{4}{c}{K}			
	4.0	5.0	6.0	7.0
0	37 / 4.5	36 / 5.4	35 / 6.3	34 / 7.2
2	37 / 2.5	36 / 3.4	35 / 4.3	34 / 5.2
4	37 / 0.5	36 / 1.4	35 / 2.3	34 / 3.2
X				D

경첩 열리는 각도가 90°일 때

H	K	
	4.0	5.0
0	20 / 2.8	19 / 3.7
2	20 / -0.9	19 / 1.7
4	20 / -1.2	19 / -0.3
X		D

경첩 열리는 각도가 135°일 때

	문의 두께<18mm	22mm>문의 두께>18mm
H	2	0
X	37	37

댐퍼 경첩 (2단)
열리는 각도: 95°
경첩 컵의 깊이: 11.3mm
경첩 컵의 지름: 35mm
판(K)의 수: 3~7mm
사용 가능한 문 두께: 14~23mm
재질: 강철

H—장착하는 판의 높이
D—측판에서 꼭 가려지는 부분
K—문의 바깥 선과 경첩 컵 구멍까지의 거리
A—문과 측판의 틈

경첩 열리는 각도가 115°일 때

일반 경첩
중심이 편중된 경첩
L자형 경첩
중심이 편중된 L자형
양쪽 길이가 서로 다른 경첩
리프트 오프 경첩
수평회전 경첩
깃발 경첩
숨은 경첩
머리가 구부러진 피벗 경첩
정지 지점이 있는 곧은 경첩
절면 경첩
피아노 경첩

조합 페인트는 페인트, 안료, 용제, 건조제 등을 조합해 만든다. 도막(도료 도포 후 형성되는 피막)의 색상과 광택이 다양하며 질감이 부드럽고 어느 정도 내구성도 있다. 시공이 편해 실내외 금속, 목재 등의 표면에 바를 때 쓰인다.

에나멜페인트는 바니시에 무기 안료를 첨가해 만든다. 도막은 단단하고 매끄러우며 색상과 광택이 다양하고 부착력도 강하다. 내후성 및 내수성은 바니시보다는 좋고 조합 페인트보다는 떨어지며 실내외 금속과 목질 표면 마감용으로 적합하다.

니트로셀룰로오스 바니시는 니트로셀룰로오스, 천연 수지, 용제 등을 섞어 만든다. 도막은 무색하며 투명하며 광택이 높다. 실내외 금속과 목재 표면에 바르며, 도막의 품질과 내열성을 높여 주는 알키드 수지 도료의 스킨 코트로 쓰기에 가장 적합하다.

폴리에스테르 도료는 폴리에스테르 수지를 주요 도막 형성 물질로 사용해 만든다. 시공이 간편하고 도막이 빠르게 형성되지만 유해 물질이 많이 들어 있고 휘발 시간이 길다. 폴리에스테르 도료로는 프라이머, 탑코트, 바닥 페인트 등이 있다.

방청 페인트는 오일, 내식성 안료(연단, 마시코트, 알루미늄 분말 등)를 섞어 만든다. 오일에 40~80%의 연단을 넣어 만든 것이 광명단 페인트이며 강철 부식을 막는 데 효과가 좋다. 아스팔트 도료는 일반 금속, 목재, 콘크리트 등의 표면 부식을 방지할 목적으로 쓸 수 있다.

방염 도료는 용도에 따라 철강 구조물용, 콘크리트 구조물용, 목재 구조물용 등으로 나뉜다. 그리고 구성 재료와 방염 원리에 따라 팽창형과 비팽창형으로 구분된다. 기층 재료의 표면에 발라 방염 코팅이나 단열 코팅 용도로 쓰며 도료를 발라 두면 일정 기간 불에 타거나 손상되지 않는다.

벤젠 무함유 바닥용 페인트 (광택/반광)

고급 목기용 밀봉 프라이머

페인트 시너

시너

래커 시너

주정

색상 페인트 무벤젠 시너

니트로기 래커 전용 시너

목기용과 바닥용 페인트

고급 목기 바니시 (반광 래커)

니트로셀룰로오스 래커 (광택, 반광, 플랫)

목기 밀봉 프라이머

백색 페인트 (플랫)

시너

니트로 에나멜

아백색 페인트

방염 도료

인테리어 도료는 도포하기 쉽고 도막이 매끈하며 색상이 풍부하다. 또한 내알칼리성, 내수성, 통기성이 좋으며 시간이 지나도 가루가 되어 떨어지는 일이 적다. 흔히 쓰이는 인테리어 도료로는 합성수지 에멀젼 인테리어 도료, 수용성 인테리어 도료, 다채 무늬 도료 등이 있다.

합성수지 에멀젼 인테리어 도료(내부용 라텍스 페인트)는 합성수지 에멀젼에 착색 안료, 체질 안료, 보조제를 넣어 혼합해 만든 것이다. 내부용 라텍스 페인트는 폴리비닐 아세테이트 에멀젼 페인트, 수성 아크릴 에멀젼 페인트 등 종류가 다양하다. 고급 라텍스 페인트는 원하는 색상으로 다양하게 배합할 수 있으며 광택도 플랫, 무광, 면직물 광택, 석질 광택 등 선택

할 수 있다. 도막이 매끄럽고 섬세하며 가격도 저렴하고 시공이 간편해 실내 벽면과 천장 마감용으로 많이 사용된다.

수용성 인테리어 도료는 수용성 합성수지 폴리비닐 알코올 및 그 파생물에 적당량의 착색 안료, 체질 안료, 소량의 보조제와 물을 혼합해 만든다. 가격이 저렴하면서 도포 후 장식 효과도 볼 수 있어 일반 건물의 실내 벽면 장식에 사용된다.

다채 무늬 도료는 안정제(점도 증가제)가 첨가된 액상인 '분산매'와 두 종류 이상의 착색 액체 방울로 구성된 '분산상'을 섞어서 만든다. 분산매와 분산상은 서로 섞여들지 않고, 분산상은 안정제가 들어 있는 물속에서 균일하게 분산되어 안정적인 상태를 이룬다. 그래서 도포 후 마르면 단단하면서도 여러 색상의 무늬가 들어간 층이 생긴다.

발광 도료는 일반적으로 발광 재료, 기본 수지, 용제 및 보조제로 구성된다. 이 도료 속의 발광 재료는 자연광과 인공광 에너지를 저장해 두었다가 야간에 발산하기 때문에 병원, 숙박 시설, 무대 홀 등에서 저조도 조명과 안내 및 지시 목적으로 사용할 수 있다.

패브릭 질감 도료는 라텍스 접착제 재료, 분말 접착제 재료, 소량의 분말 충전제, 보조제, 섬유 등으로 구성된다. 라텍스와 기타 고체 재료는 각각 포장해 두었다가 시공 전에 혼합해서 쓴다. 도장 후에 외관 질감이 융이나 양탄자 같고 흡음과 단열 효과도 생긴다. 따라서 거실 및 소음 조건이 높은 장소에 사용하기에 적합하다.

도료 종류

인테리어 에멀젼 도료

인테리어 에멀젼 도료

세라믹 모자이크 타일 개조용 퍼티

인테리어용 정밀 퍼티

인테리어 페인트

벽면용 프라이머 실러

콘크리트 계면 처리제

석고 퍼티

세라믹 타일 접착용 재료

내외벽용 프라이머 실러

미장용 재료

내벽 퍼티용 가루

장식용 석고 가루

금장숙교분 (접착용 가루)

일반 활석 가루 (300메시)

스톤 코트 페인트는 석질 도료로 순수 아크릴 폴리머와 천연 컬러 스톤을 원료로 한다. 이렇게 합성된 레진 에멀젼의 도장면은 단단하며 접착성, 방오염성, 방염성, 내알칼리성, 내산성이 좋다. 종류로는 화강석, 컬러 스톤, 대리석, 셰일, 트래버틴 등을 모방한 것들이 있다. 천연 석재로 장식한 것 같아서 실내에서 배경 벽, 몰딩 벽 등 장식성과 조형미를 살려야 하는 곳에 사용한다. 질감이 강해 시각적으로 큰 효과를 줄 수 있다.

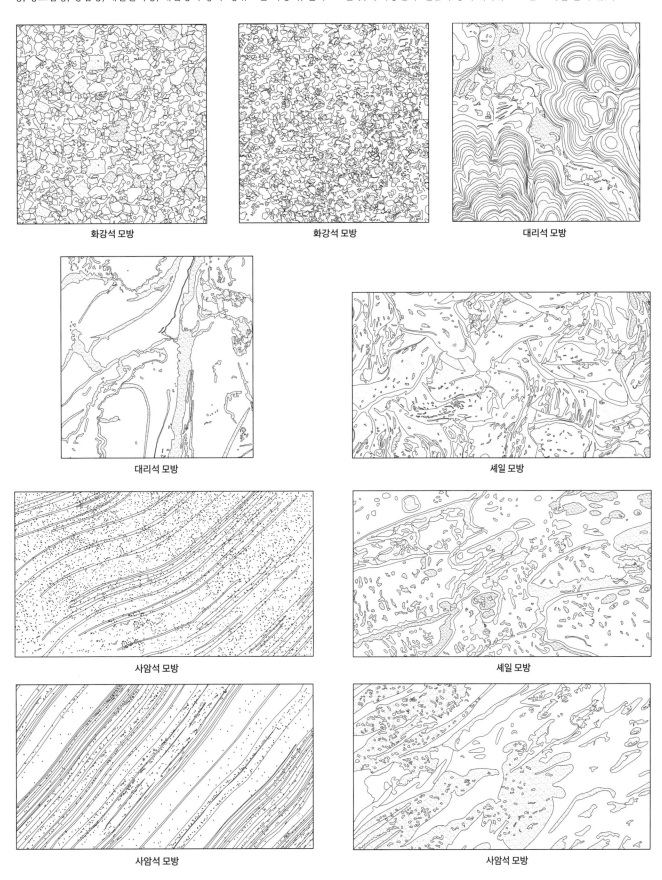

화강석 모방

화강석 모방

대리석 모방

대리석 모방

셰일 모방

사암석 모방

셰일 모방

사암석 모방

사암석 모방

플라스틱 스프레이 도료라고도 하는 복층 무늬 도료는 2개 층의 도료로 이루어져 있어 바깥쪽을 물결무늬나 우둘투둘한 무늬로 꾸밀 수 있다. 색상과 광택이 다양하며 장중하고 입체감 있는 장식 효과를 낼 수 있다.

우둘투둘한 질감 도료에 투입되는 골재는 모두 백색이거나 무색이다. 필요한 색이 있으면 착색제를 넣어 조절할 수 있다. 같은 색상과 질감의 도료를 사용하더라도 작업 공구와 방식에 따라 완전히 다른 질감과 형태가 나올 수 있다.

스톤 코트 페인트 제품은 모두 용제형 도료를 사용한다. 대부분의 용제형 도료는 어느 정도 차이가 있을 뿐, 때가 잘 탄다. 이런 이유로 현재 수성 도료가 그 자리를 대신하고 있으며, 현장에서 합성수지 에멀젼 도료에 간단한 배합 과정을 더해 화강석을 모방하기도 한다. 또한 장식 면에 색상이 다른 도료를 다양한 기법으로 수공 작업하면 여러 효과를 낼 수 있다. 이 같은 시도는 평면은 물론이고 이미 **올록볼록**하게 층을 주어 도료를 칠한 곳에도 적용할 수 있다.

페인트통

롤러로 모양내기

이빨 있는 미장용 흙손 사용

가죽을 롤러에 달아서 사용

잎 모양 가죽을 롤러에 달아 사용

고무 부조가 달린 도구 사용

플라스틱 장식이 달린 롤러 사용

고무 부조가 달린 롤러 사용

삼각 흙손 사용

직모가 달린 해면으로 페인트칠

톱니 모양, 평평한 네모판, 끝이 톱니 모양인 네모판

실내에 사용하는 전선은 일반적으로 단선과 시스 케이블이 있다.

1. 단선: 구리가 심으로 들어가 있고 외부를 PVC 절연물이 감싸고 있다. 벽에 매설하기 전에 회로를 구성해야 하고 전선도 전용 방염 PVC 파이프에 넣어야 한다. PVC 절연물은 빨강, 초록, 노랑, 보라, 검정 등 색상이 다양하다. 인테리어 시공 중에는 용도마다 같은 색상을 사용해야 한다. 방염 PVC 파이프는 표면이 매끈하고 손가락으로 힘껏 눌러도 깨지지 않을 정도로 단단해야 한다. 물론 국제표준 아연 도금 파이프를 사용할 수도 있다.

2. 시스 케이블: 개별 회로로 사선과 활선이 하나씩 들어 있으며 선 외부를 PVC 절연물로 둘러싸 보호한다. PVC 절연물은 일반적으로 하얀색 또는 검은색이며 내부 전선은 빨간색과 다른 색상으로 되어 있다. 시스 케이블은 설치 시 벽 내부에 직접 매설할 수 있다. 전선은 감겨 있는 덩어리인 롤 단위로 계량하며 한 롤에 100m다. 규격은 절단면 면적에 따라 나누는데 조명용으로는 1.5mm², 콘센트용으로는 2.5mm²이며 에어컨용은 4mm²보다 작으면 안 된다. 이후 실외에서 가져온 전력을 실내에 배분하는 배전함을 벽에 단다. 배전함은 금속 또는 플라스틱으로 되어 있으며 드러내거나 숨겨서 설치한다. 주거용 건물에는 주로 숨겨서 설치한다. 배전함에는 주차단기, 분기 차단기, 퓨즈, 누전 차단기 등이 들어 있다.

전선

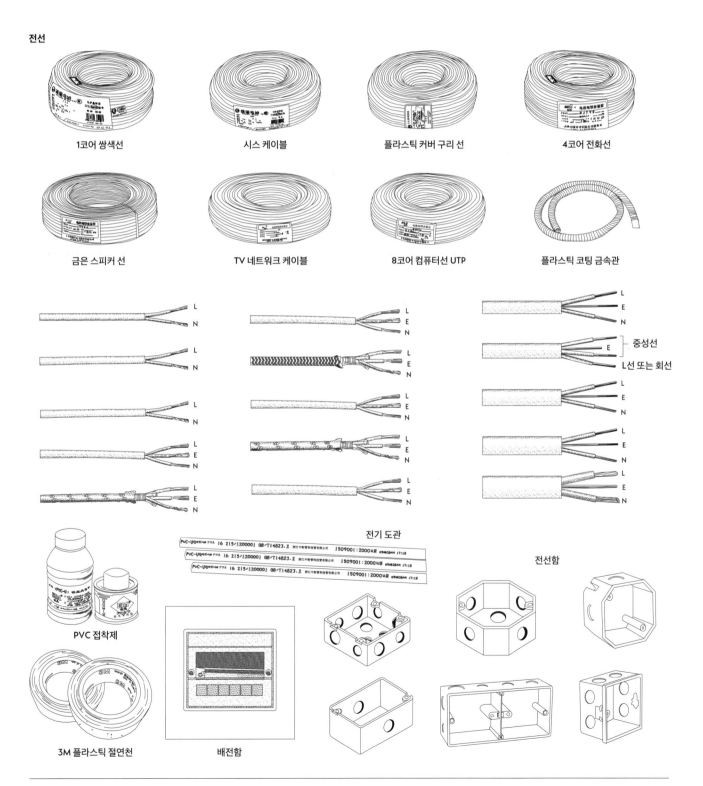

1코어 쌍색선

시스 케이블

플라스틱 커버 구리 선

4코어 전화선

금은 스피커 선

TV 네트워크 케이블

8코어 컴퓨터선 UTP

플라스틱 코팅 금속관

중성선

L선 또는 회선

전기 도관

전선함

PVC 접착제

3M 플라스틱 절연천

배전함

PP-R 관은 핫 멜트 튜브라고도 부른다. 프로필렌과 다른 알켄을 함께 결합해 랜덤 공중합체로 만든 후 사출 성형한 신형 관이며, 실내 장식에 흔히 쓰이던 아연 도금관을 대신하고 있다. PP-R 관은 가볍고 내식성이 있으며 침전물이 벽에 달라붙지 않아 위생적이다. 또한 개당 길이가 4m에 달하며 지름은 20~125mm로 다양해 각종 관 부품과 함께 사용할 수 있다. 냉수용과 온수용으로 나뉘며 재질은 같고 종류에 따라 관의 벽 누께만 다르다.

근래 들어 PP-R 관을 기본으로 하여 구리와 플라스틱 복합관, 알루미늄과 플라스틱 복합관, 스테인리스 스틸 복합 PP-R 관 등 강도가 더 높은 관들이 개발되었다. PP-R 관은 냉수관과 온수관뿐 아니라 음용수 시스템에도 적용할 수 있다. 설치할 때 열로 녹이는 과정을 거치는데, 따라서 이음매를 매끄럽게 용접할 수도 있다. 또한 벽 안에 매립할 수도 있으며 가격이 싸고 시공이 간편하다.

냉온수용 PP-R 급수관

PP-R관 부속품

PVC 배수관은 UPVC 수지에 각종 첨가제를 넣어 만든 열가소성 플라스틱 관이다. 수온이 45℃ 이하일 때 사용하며 배수와 급수 시 압력이 0.6MPa보다 낮아야 한다. 연결 방식으로는 소켓 연결, 접착제 연결, 나사식 연결 등이 있다.

PVC는 무게가 가볍고 내벽이 매끄럽고 유체 저항이 작으며 내식성이 좋고 가격도 저렴해 주철관을 대신하고 있다. 또한 PVC는 전선 보호용 파이프로도 사용할 수 있다. PVC 관은 타원형, 사각형, 직사각형 등 모양이 여러 가지이며 지름도 10~250mm로 다양하다. 다만 납이 들어 있기 때문에 급수용으로는 쓸 수 없고 배수용으로만 가능하다.

배수관

PVC 파이프 부속품

과거에 송수관으로 쓰인 아연 도금 강관은 재질이 단단해 충격에 강하며 관 안에 얼음이 얼어도 잘 팽창되지 않는다. 그래서 요즘에는 가스관(이음매 없는 강관)으로 많이 사용한다. 아연 도금 강관을 사용할 때는 배관 연결 부위에 새는 곳이 없게 처리해야 한다.

구리관은 실내 배수관으로 사용하기에 안전하면서도 회수해 재활용할 수 있다. 또한 강도가 높고 온도에 따라 팽창 및 수축하며 고온에서도 사용할 수 있다. 방염성, 내구성, 내식성이 좋아 유기물질로 인한 손상과 유해물질이 침투할 우려도 없다.

주철관 연결 부품은 관과 관, 관과 밸브 사이를 연결하는 부품이다. 표준 수송 압력이 PN1.6MPa을 넘지 않고 작업 온도가 200℃ 미만인 중성 액체 또는 기체 수송 파이프라인에 사용한다.

세탁기용 황동 수도꼭지

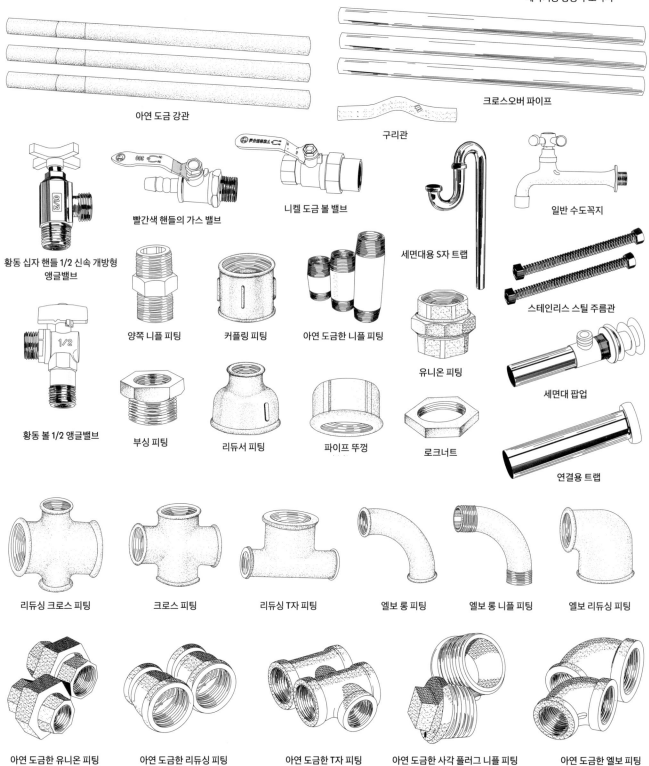

아연 도금 강관

크로스오버 파이프

구리관

빨간색 핸들의 가스 밸브

니켈 도금 볼 밸브

세면대용 S자 트랩

일반 수도꼭지

황동 십자 핸들 1/2 신속 개방형 앵글밸브

양쪽 니플 피팅

커플링 피팅

아연 도금한 니플 피팅

유니온 피팅

스테인리스 스틸 주름관

세면대 팝업

황동 볼 1/2 앵글밸브

부싱 피팅

리듀서 피팅

파이프 뚜껑

로크너트

연결용 트랩

리듀싱 크로스 피팅

크로스 피팅

리듀싱 T자 피팅

엘보 롱 피팅

엘보 롱 니플 피팅

엘보 리듀싱 피팅

아연 도금한 유니온 피팅

아연 도금한 리듀싱 피팅

아연 도금한 T자 피팅

아연 도금한 사각 플러그 니플 피팅

아연 도금한 엘보 피팅

강재는 앵글강, ㄷ형강, H형강 등 여러 종류가 있다. 기계적 성능이 양호하며 용접이 가능해서 건축용 철골 구조와 콘크리트 구조에 널리 사용된다. 무늬 강판은 표면을 압연해 볼록하거나 오목한 무늬를 넣은 것이다. 이 무늬는 미끄럼 방지 및 장식 역할을 겸한다. 깊지 않은 강판은 냉간압연 또는 열간압연이란 공정 과정을 거치며, 깊이가 1mm보다 큰 무늬는 열간압연을 적용한다. 무늬 강판은 실내에서는 구조물 지면과 계단 디딤판으로 쓰이며 공사 현장에서는 임시통로를 만들 때 사용한다.

금속 와이어 메시는 강선을 냉간압연해 만든다. 모르타르 상단을 금속 와이어 메시를 이용해 지지하며 금속 또는 목재 보강재 사이의 넓게 트인 공간에 사용한다. 금속 와이어 메시와 보강재의 중심 거리는 400~600mm다.

무늬 강판

앵글강

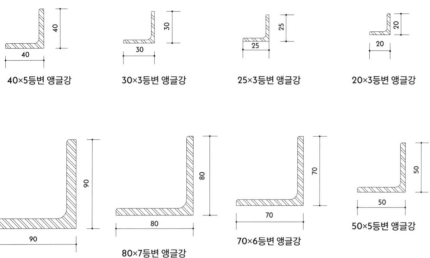

40×5등변 앵글강　　30×3등변 앵글강　　25×3등변 앵글강　　20×3등변 앵글강

90×10등변 앵글강　　80×7등변 앵글강　　70×6등변 앵글강　　50×5등변 앵글강

ㄷ형강

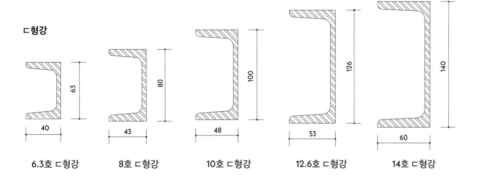

6.3호 ㄷ형강　　8호 ㄷ형강　　10호 ㄷ형강　　12.6호 ㄷ형강　　14호 ㄷ형강

H형강

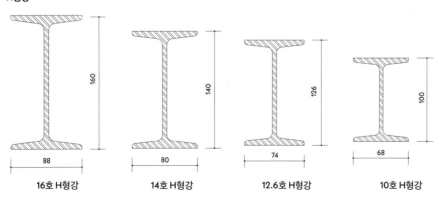

16호 H형강　　14호 H형강　　12.6호 H형강　　10호 H형강

금속 와이어 메시

아연 도금한 마름모꼴 철사망

철사망

금속 와이어 메시

스테인리스 스틸 장식판은 색상과 패턴이 다양하며 장식성이 높아 단번에 눈길을 사로잡는다. 내화, 내수, 내습, 내식 성능이 있으며 모양이 변형되지 않고 설치가 편하다. 이 같은 장점 때문에 고급 숙박 시설, 레스토랑, 극장, 공항 여객 터미널, 버스 터미널, 부두, 미술관, 쇼핑센터 등의 실내 및 지붕 장식으로 적합하다.

알루미늄 아연 합금 강판은 표면이 거울처럼 반짝거린다. 경질이지만 강도가 높으며 단열성과 내식성이 뛰어나다. 컬러 강판도 있는데 회백색, 바다색 등 색상이 다양하다. 각종 건물의 벽면, 지붕, 처마 등의 마감재로 적합하다.

알루미늄 합금 타공 평판은 내식성이 좋고 매끄러우며 중간 정도의 강도에 방진, 방수, 감음 등의 기능이 있다. 따라서 극장, 컴퓨터실, 통제실 등 소리를 줄여야 하는 건물에서 천장과 벽면의 흡음용 마감 장식재로 적합하다.

단층 알루미늄 커튼 월 패널은 가볍고 색상이 균일하며 표면에 광택이 있다. 또한 오래 사용해도 퇴색되지 않고 햇빛을 받았을 때 그림자 지는 곳이 없다. 외벽 마감재인 금속 커튼 월 패널이나 칸막이벽, 기둥면 등에 달아 내부 장식재로 사용할 수 있다.

마그날륨 장식판은 변형이 없으며 습기와 마찰에 강하다. 못을 박고 절삭하거나 뚫어도 된다.

| 구리 타공판 | 반주형 금속판 | 물방울무늬 금속판 | 알루미늄 합금 타공판 | 광택을 낸 스테인리스 스틸 판 | 스테인리스 스틸 타공판 |

금속망(메시)은 건축에서 장식용으로 쓴다. 관련 제품으로는 커튼 월, 장식, 금속 패브릭, 벽난로 등 용도의 금속망이 있다. 장식용 금속망은 고품질 스테인리스 스틸, 알루미늄 합금, 황동, 자동 등의 합금 재료로 특수 가공 과정을 거쳐 만든다. 금속사와 금속선 특유의 유연함과 광택 덕분에 금속망만으로도 다양한 금속으로 장식한 듯한 효과가 난다.

건축용 장식 철망은 전시회장, 호텔, 호화 객실 등에서 칸막이로 많이 사용하며 고급 사무용 빌딩, 대형 쇼핑센터, 스포츠 센터 등의 내외 마감

재로도 쓰인다. 안전 시설 역할도 겸한다.

금속 패브릭은 고품질 알루미늄 합금 시트를 기계로 짜서 만들기 때문에 유연하고 광택이 유려하다. 이 때문에 실내 장식으로 많이 사용한다.

벽난로용 금속망은 대부분 나선형으로 짜여져 있어 처짐이 좋고 접을 수 있다. 커튼처럼 자유자재로 움직일 수 있어 장식 효과가 좋고 특수 처리를 거쳤기 때문에 고온에 강하고 잘 퇴색되지 않는다.

장식용	커튼 월용	커튼 월용	장식용
금속 패브릭	금속 패브릭	금속 패브릭	금속 패브릭
벽난로용	커튼 월용	금속망 설치 시 사용하는 부속품	

금박으로 장식한 허리 몰딩 계열

수제 황금 벽지, 금박 모자이크 타일, 금박 허리 몰딩, 금 장식 보드, 금 기와 등은 대부분 고대 로마와 그리스의 상감 기법에서 비롯되어 뚜렷한 양식을 지닌 궁전, 홀, 호화 저택, 사원 등을 장식할 때 폭넓게 활용했다.

무기질 복합 장식재 계열로는 부조가 있는 벽면 장식판, 배경판, 독특한 형태의 천장재, 조각 공예 문, 창호, 유럽식 몰딩, 허리 몰딩, 로마 기둥 등이 있다. 방화, 방수 기능이 있고 포름알데히드가 없으며 내후성, 내자외선, 내식성, 내풍화성, 내압력, 내충격 성능도 있다. 모양이 잘 변형되지 않아 못을 박거나 톱질할 수도 있다. 또한 프라이머를 칠하지 않아도 되며 시공이 간편해 벽지와 벽돌 대신 실내외에 사용하기도 한다.

배경 석재보드 계열

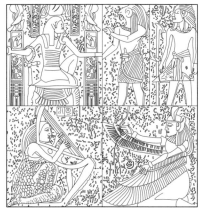

400×400×20mm

400×400×20mm

금박 모자이크 타일 계열

50×50×8mm

무기질 복합 자재인 부조가 들어간 장식판

2400×1200×3mm

2400×1200×3mm

25×25×4mm

2400×1200×3mm

2400×1200×3mm

2400×1200×3mm

금속 철골 주요 부재

제품 명칭	적용 범위 및 특징	축측 투상도
ㄷ형강 (캐링 채널)	매다는 용도인 D38 대형 채널은 사람이 올라가지 않는 천장틀에 사용한다. D50과 D60은 사람이 올라갈 수 있는 천장틀에 사용한다.	
C형강 (캐링 채널)		
U채널 (마이너 채널)	캐링 채널과 함께 사용한다. 천장틀용 경량 철골 용재는 마이톤을 표층으로 쓸 때 마이너 채널로 쓰인다.	
폭이 넓은 메인 T바 (베이킹 바니시 처리)	매립형이 아닐 때나 등급이 떨어지는 마이톤을 쓸 때 적용한다.	
폭이 좁은 메인 T바 (베이킹 바니시 처리)		
폭이 좁은 T바		

제품 명칭	적용 범위 및 특징	축측 투상도
폭이 넓고 오목한 메인 T바(오메가 T바)	매립형이 아닐 때나 등급이 떨어지는 마이톤을 쓸 때 적용한다.	
폭이 넓고 오목한 크로스 T바(오메가 T바)		
폭이 좁고 오목한 메인 T바(오메가 T바)		
폭이 좁고 오목한 크로스 T바(오메가 T바)		
폭이 넓은 메인 T바 (울트라 T바)	등급이 떨어지는 마이톤을 쓸 때 적용한다.	
폭이 넓은 크로스 T바(울트라 T바)		
울트라 T바	겉으로 드러나게 설치할 때나 등급이 떨어지는 마이톤을 쓸 때 적용한다.	
울트라 T바		
밑을 구부린 오메가 T바		
밑을 구부린 오메가 T바		
오메가 T바		
오메가 T바		
매립형 채널 (경강 채널, H바)	매립형 천장틀에 마이톤을 시공할 때 적용한다.	

제품 명칭	적용 범위 및 특징	축측 투상도
폭이 넓은 메인 T바	겉으로 드러나게 설치할 때나 등급이 떨어지는 마이톤을 사용할 때 쓴다.	
폭이 넓은 크로스 T바		
메인 T바	여닫이식 프레임에 매립형으로 사용한다.	
T바 앵글		
벽 몰딩	마이톤을 설치한 천장틀의 가장자리 마감용으로 사용한다.	
벽 몰딩		
벽 몰딩		
벽 몰딩		

금속 철골 부속 자재표

제품 명칭	적용 범위 및 특징	형태
	캐링 채널용 수직 행거 클립	
	캐링 채널과 마이너 채널을 연결하는 클립	
수직 연결 부품	천장틀의 캐링 채널과 메인 T바를 연결하거나 매립형 프레임의 캐링 채널과 H바를 연결하는 클립	
평면 연결 부품	50 마이너 클립	
	인서트	

제품 명칭	적용 범위 및 특징	형태
수직 연결 부품	캐링 채널용 클립	
	행거 볼트와 H바, T바를 연결하는 클립	
수평 연결 부품	H바를 매립형으로 연결하는 조인트	

제품 명칭	적용 범위 및 특징	형태
수평 연결 부품	D38 조인트	
	D50 조인트	
	D60 조인트	
	50 마이너 조인트	
	H바 조인트	

경량 형강으로 만든 경량 철골 부재는 벽체와 천장틀에 사용된다. 벽체에는 석고보드, 섬유보드, 경량 기포 콘크리트(ACC) 등 경질 재료와 함께 쓰이고 천장에는 글라스 울, 미네랄 울, 석고, 알루미늄 플라스틱 등 경질의 흡음 및 보온 판재가 함께 쓰인다.

천장 철골은 캐링 채널과 마이너 채널 및 각종 부품으로 이루어져 있다. 캐링 채널은 38, 50, 60 세 계열로 나뉘며, 38 계열과 50 계열은 매다는 지점 간 거리가 900~1200mm로 같지만 50 계열은 사람이 올라갈 수 없는 천장틀에 사용된다. 60 계열은 매다는 지점 간 거리가 1500mm로 사람이 올라가고 무게가 가중되는 천장틀에 사용된다. 마이너 채널은 50, 60 계열로 나뉘며 캐링 채널과 함께 쓰인다. 벽체 철골은 러너, 스터드, 보강재와 각종 부품으로 구성되며 50, 75, 100, 150 네 계열의 제품으로 나뉜다.

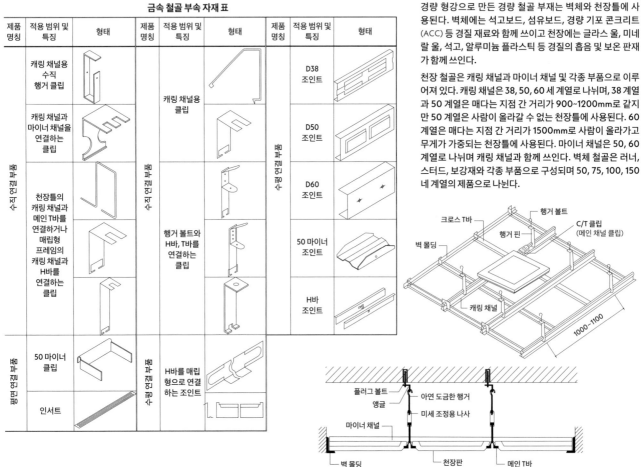

목골 구조에 쓰는 부재로는 목재를 가공해 필요한 규격으로 만든 막대, 일반 판재를 2차 가공해 필요한 규격으로 만든 막대, 시중에서 판매하는 기성품 막대가 있다.

이 부재들은 사용 부위에 따라 절단면 크기가 다르다. 실내 천장틀과 칸막이벽에 주부재로 쓰이는 목재 절단면의 크기는 50×70mm 또는 60×60mm다. 부부재의 절단면 크기는 40×60mm나 50×50mm다. 천장용 경질 플레이트에는 30×40mm를, 목재 마루를 깔기 위해 놓는 목재 절단면의 크기는 30×50mm를 사용한다.

목재에는 내염성을 높여 잘 타지 않도록 방화 처리를 한다. 가장 많이 사용되는 방법은 목재 표면에 방화도료나 방화제를 도포하는 것이다.

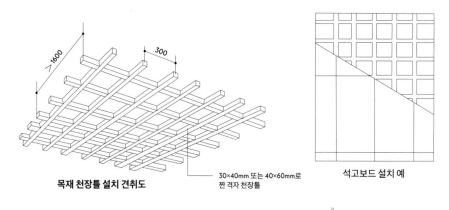

목재 천장틀 설치 견취도

30×40mm 또는 40×60mm로 짠 격자 천장틀

석고보드 설치 예

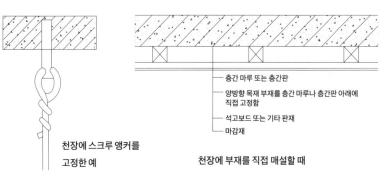

층간 마루 또는 층간판
양방향 목재 부재를 층간 마루나 층간판 아래에 직접 고정함
석고보드 또는 기타 판재
마감재

천장에 스크루 앵커를 고정한 예

천장에 부재를 직접 매설할 때

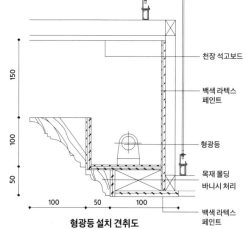

천장 석고보드
백색 라텍스 페인트
형광등
목재 몰딩
바니시 처리
백색 라텍스 페인트

형광등 설치 견취도

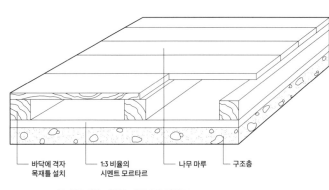

바닥에 격자 목재틀 설치
1:3 비율의 시멘트 모르타르
나무 마루
구조층

목재 부재를 이용한 마룻바닥 견취도

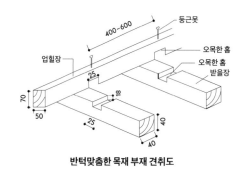

둥근못
업힐장
오목한 홈
오목한 홈 받을장

반턱맞춤한 목재 부재 견취도

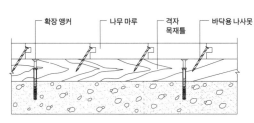

확장 앵커
나무 마루
격자 목재틀
바닥용 나사못

바닥과 간격을 둔 나무 마루에 못 박는 방법

목재 부재를 쌓아 두는 방법

달대받이
달대
반자틀받이

달대받이 및 목재 부재를 고정하는 방식

목재 몰딩은 인테리어를 갈무리하는 역할을 하며 원목 몰딩과 합성 목재 몰딩으로 나뉜다. 원목 몰딩은 단단하고 조직이 치밀하며 재질이 좋은 목재를 건조 처리한 후 기계 또는 수작업으로 가공해 완성한다. 원목 몰딩은 무늬가 자연스럽고 모양이 다양하며 표면이 매끄럽다. 또한 내마모성과 내식성이 있으며 잘 변형되지 않아 착색하거나 고정하기에 좋다. 원목 몰딩에 쓰이는 수종으로는 티크목, 체리목, 호두목 등이 있다. 합성 목재 몰딩은 섬유밀도판을 바탕재로 하며 표면층에 플라스틱을 붙이거나 스프레이로 코팅해 색채, 무늬, 질감이 다양하다.

목재 몰딩은 허리 몰딩과 걸레받이로 쓸 수 있다. 허리 몰딩은 일반적으로 창턱과 높이를 맞추어 실내 벽에 허리띠를 두른 것처럼 설치한다. 대부분 단단한 재질의 나무로 제작되며 허리 몰딩을 기준으로 위아래 장식이 다르다. 걸레받이는 실내 지면과 벽면이 연결된 부위에 달며 장식 효과와 벽면 하단 보호 효과가 있다. 일반적으로 나무 마루를 깔면 걸레받이도 나무로 댄다. 걸레받이의 두께는 갈수록 얇아지는 추세다. 그래서 벽의 맨 아래쪽에 가볍게 못질만 해도 쉽게 설치할 수 있다. 구형 나무 걸레받이는 높이가 대개 100~150mm이며 단단한 잡목을 기계로 가공해 만든다.

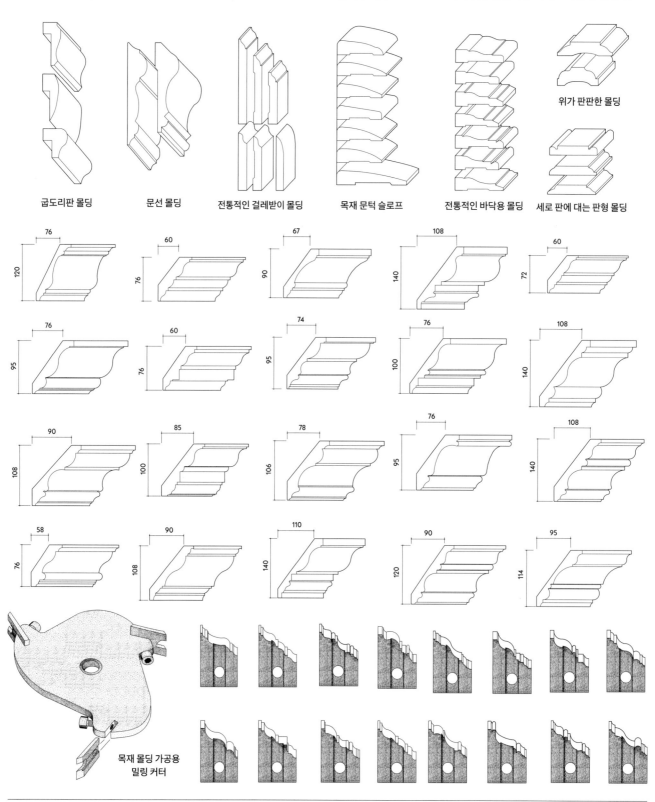

굽도리판 몰딩　　문선 몰딩　　전통적인 걸레받이 몰딩　　목재 문턱 슬로프　　전통적인 바닥용 몰딩　　세로 판에 대는 판형 몰딩

위가 판판한 몰딩

목재 몰딩 가공용
밀링 커터

장식용 목재 몰딩은 중요한 인테리어 자재이면서 실용적이다. 일반적으로 천장, 벽면, 가구 제작 등의 갈무리 과정에서 교차면, 경계면, 높낮이가 있는 면, 마주하는 면을 맞물리게 처리하고 마감 장식에 사용한다.

실내에서 색채 전환 시 몰딩을 활용하면 조화를 꾀할 때 도움이 된다. 코너 몰딩도 이웃한 두 색상이 조화롭게 어우러지도록 할 수 있다. 또한 코너 몰딩을 하면 시공 후 깔끔하지 않거나 결점이 있는 경계면을 정돈할 수 있다. 목재 몰딩은 형태별로 평판 몰딩, 둥근 모서리 몰딩, 홈이 진 판형 몰딩 등으로 나뉜다.

80×40mm

80×40mm

70×40mm

80×40mm

60×30mm

70×35mm

80×40mm

70×35mm

60×35mm

70×35mm

80×35mm

70×35mm

60×25mm

70×30mm

60×30mm

70×30mm

90×45mm

60×35mm

100×50mm

100×50mm

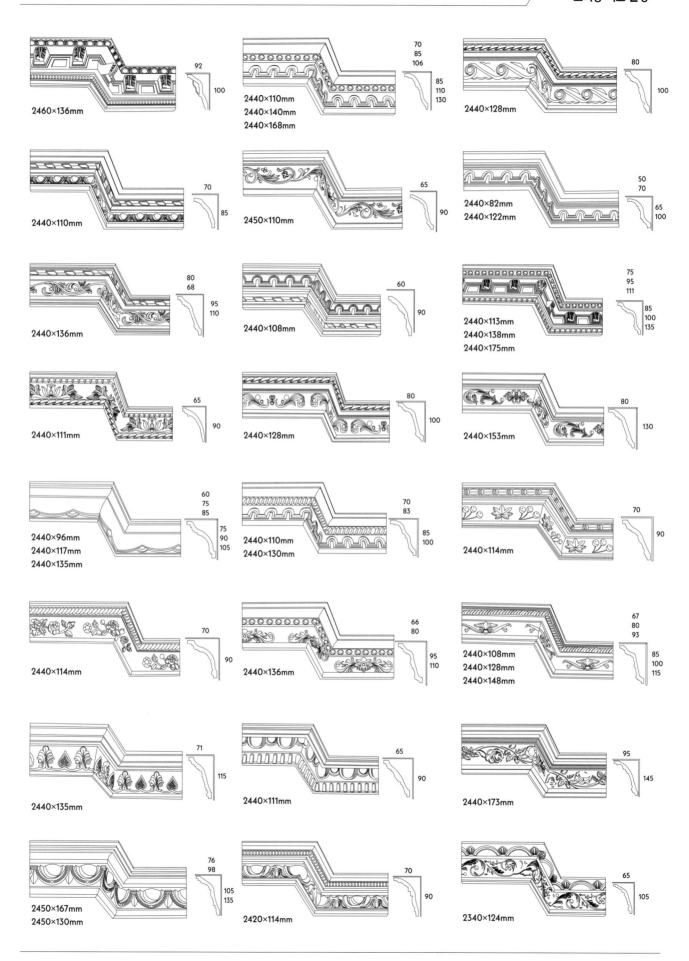

2460×136mm

92
100

2440×110mm
2440×140mm
2440×168mm

70
85
106

85
110
130

2440×128mm

80
100

2440×110mm

70
85

2450×110mm

65
90

2440×82mm
2440×122mm

50
70

65
100

2440×136mm

80
68

95
110

2440×108mm

60
90

2440×113mm
2440×138mm
2440×175mm

75
95
111

85
100
135

2440×111mm

65
90

2440×128mm

80
100

2440×153mm

80
130

2440×96mm
2440×117mm
2440×135mm

60
75
85

75
90
105

2440×110mm
2440×130mm

70
83

85
100

2440×114mm

70
90

2440×114mm

70
90

2440×136mm

66
80

95
110

2440×108mm
2440×128mm
2440×148mm

67
80
93

85
100
115

2440×135mm

71
115

2440×111mm

65
90

2440×173mm

95
145

2450×167mm
2450×130mm

76
98

105
135

2420×114mm

70
90

2340×124mm

65
105

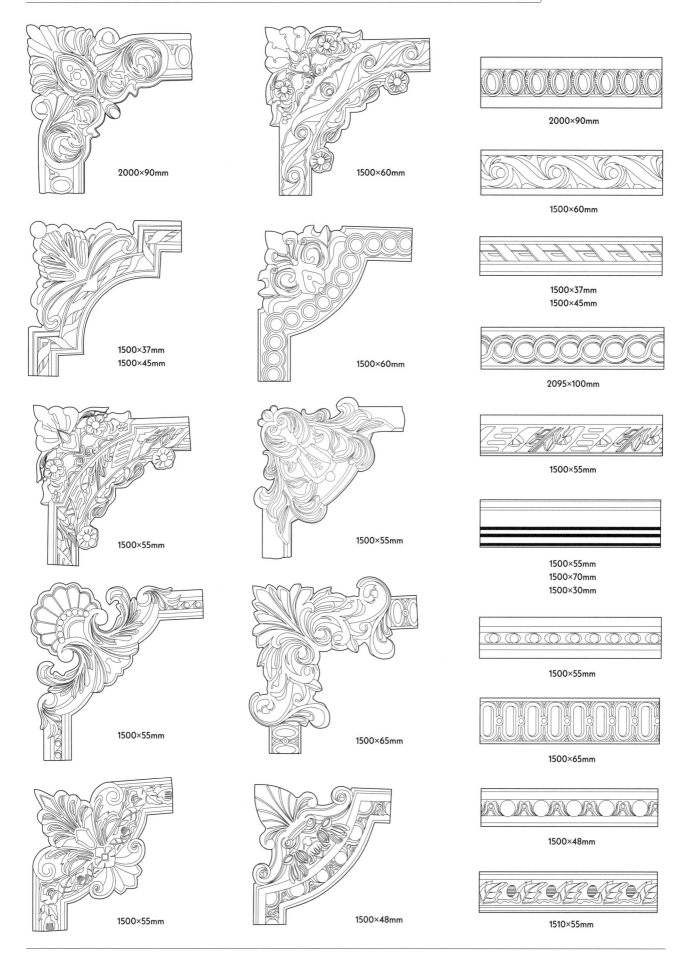

2000×90mm

1500×60mm

1500×37mm
1500×45mm

1500×60mm

1500×55mm

1500×55mm

1500×55mm

1500×65mm

1500×55mm

1500×48mm

2000×90mm

1500×60mm

1500×37mm
1500×45mm

2095×100mm

1500×55mm

1500×55mm
1500×70mm
1500×30mm

1500×55mm

1500×65mm

1500×48mm

1510×55mm

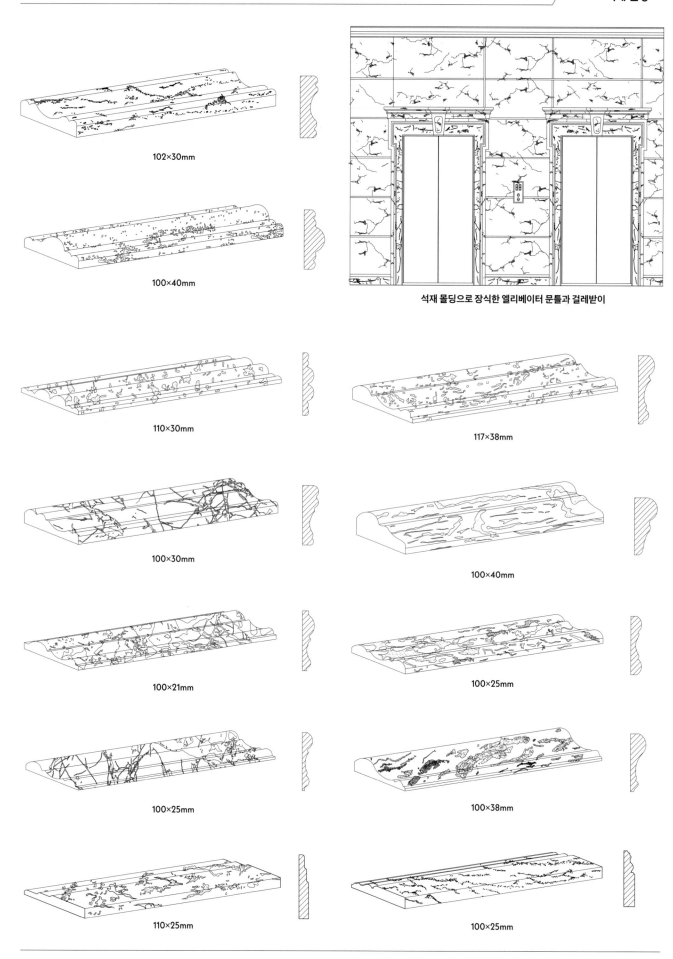

102×30mm

100×40mm

석재 몰딩으로 장식한 엘리베이터 문틀과 걸레받이

110×30mm

117×38mm

100×30mm

100×40mm

100×21mm

100×25mm

100×25mm

100×38mm

110×25mm

100×25mm

플라스틱은 인공 또는 천연 고분자 유기 화합물이며 합성수지, 천연수지, 고무, 셀룰로오스 에스테르, 아스팔트 등을 위주로 하는 유기합성 자재이다. 이러한 재료들은 일정한 고온과 고압 상태에서 각종 형태로 가공되며 상온과 상압에서는 성형해 놓은 모양을 유지한다. 몰드를 이용해 압출 또는 사출 성형으로 다양한 형태의 플라스틱 제품을 만들 수 있다.

플라스틱 제품은 색채가 풍부하고 표면이 매끄러우며 광택이 좋고 무늬가 선명해 장식성과 가용성이 좋다. 또한 톱으로 자르거나 못을 박거나 깎아 내거나 열을 가하거나 접착제로 붙여 빠르게 시공할 수 있다. 열가소성 플라스틱은 구부려 재가공할 수 있으며 무게가 가벼워 시공하기에 좋

다. 이 밖에도 플라스틱 제품은 내산성, 내알칼리성, 내염성, 내수성이 있고 화학적 안정성이 좋아 외관이 잘 훼손되지 않는다. 또한 비발포형 제품은 세척과 채색이 편하다.

PVC 칼슘 플라스틱으로 된 코너비드는 가볍고 곰팡이가 끼지 않으며 좀이 슬지 않고 잘 부패되지 않으며 난연성 성질이 있다. 그리고 시공이 편하고 경제적이다. 플라스틱 코너비드는 주로 짙은 색의 무늬목 디자인으로 제작되며 커튼 덮개나 케이블 보호대로 사용되기도 한다.

유리 누름대와 끼우개

유리 누름대

3개가 하나로 합쳐진
유리 끼우개

유리 누름대

핸드 레일 부분 A

핸드 레일 부분 B

계단 핸드 레일용 손스침

가구용 가리개

장식용 몰딩은 주로 장식 경계면이나 단차 경계면을 구분 짓고 걸레받이 마감을 할 때 사용한다. 구조의 조형성과 장식 효과를 강화하며 인테리어를 돋보이게 해준다. 일부 장식용 몰딩 마감재는 연결과 고정 작용을 겸하기도 한다.

플라스틱 몰딩은 주로 PVC로 제조하며 장식과 마감이 필요한 여러 부분에서 목재 마감재를 대신할 수 있다. 또한 색상과 종류가 다양하며 가격이 저렴하고 강도도 높다. 특히 규격과 모양을 수요에 따라 디자인할 수 있으며 표면의 색채와 무늬는 플라스틱 소재를 붙이고 인쇄하는 등 여러 기법을 적용해 다양화할 수 있다.

장식용 플라스틱 몰딩은 규격이 다양한 편이다. 벽면, 기둥, 거울 등 사용 장소에 따라 모서리를 덮거나 허리 장식용으로 쓰인다. 외형별로는 반원형, 직각형, 경사지고 각진 형 등이 있으며 디자인에 따라서는 볼록한 형태, 오목한 형태, 올록볼록한 형태, 홈을 새긴 형태 등이 있나.

11×6mm

11×6mm

13×6mm

11×6mm

13×6mm

13×6mm

28×80mm

28×8mm

13×6mm

13×6mm

10×6mm

11×6mm

13×6mm

28×80mm

28×80mm

28×8mm

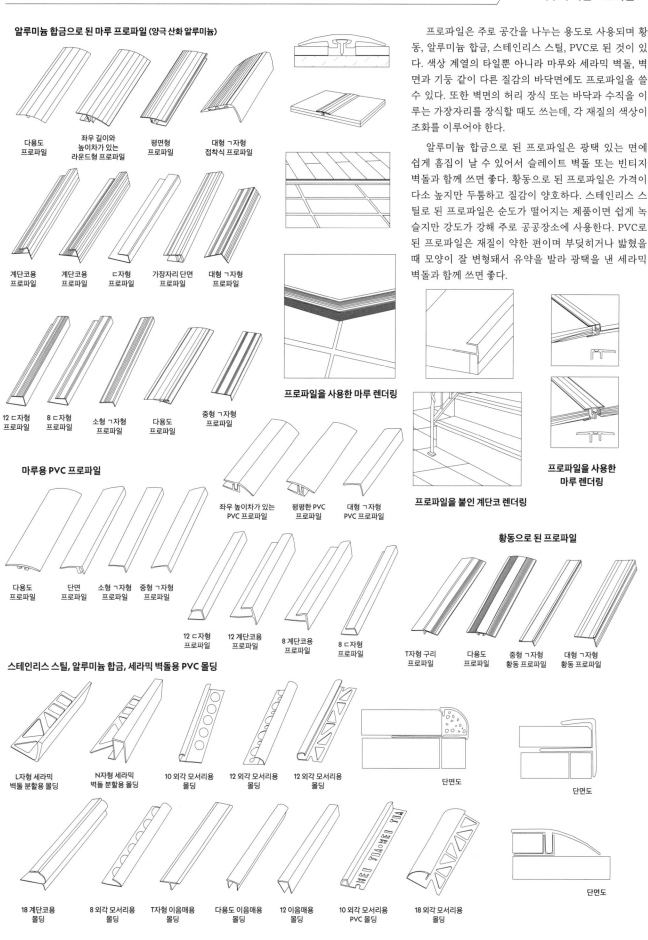

알루미늄 합금으로 된 마루 프로파일 (양극 산화 알루미늄)

프로파일은 주로 공간을 나누는 용도로 사용되며 황동, 알루미늄 합금, 스테인리스 스틸, PVC로 된 것이 있다. 색상 계열의 타일뿐 아니라 마루와 세라믹 벽돌, 벽면과 기둥 같이 다른 질감의 바닥면에도 프로파일을 쓸 수 있다. 또한 벽면의 허리 장식 또는 바닥과 수직을 이루는 가장자리를 장식할 때도 쓰는데, 각 재질의 색상이 조화를 이루어야 한다.

알루미늄 합금으로 된 프로파일은 광택 있는 면에 쉽게 흠집이 날 수 있어서 슬레이트 벽돌 또는 빈티지 벽돌과 함께 쓰면 좋다. 황동으로 된 프로파일은 가격이 다소 높지만 두툼하고 질감이 양호하다. 스테인리스 스틸로 된 프로파일은 순도가 떨어지는 제품이면 쉽게 녹슬지만 강도가 강해 주로 공공장소에 사용한다. PVC로 된 프로파일은 재질이 약한 편이며 부딪히거나 밟혔을 때 모양이 잘 변형돼서 유약을 발라 광택을 낸 세라믹 벽돌과 함께 쓰면 좋다.

다용도 프로파일
좌우 길이와 높이차가 있는 라운드형 프로파일
평면형 프로파일
대형 ㄱ자형 접착식 프로파일

계단코용 프로파일
계단코용 프로파일
ㄷ자형 프로파일
가장자리 단면 프로파일
대형 ㄱ자형 프로파일

12 ㄷ자형 프로파일
8 ㄷ자형 프로파일
소형 ㄱ자형 프로파일
다용도 프로파일
중형 ㄱ자형 프로파일

마루용 PVC 프로파일

다용도 프로파일
단면 프로파일
소형 ㄱ자형 프로파일
중형 ㄱ자형 프로파일

좌우 높이차가 있는 PVC 프로파일
평평한 PVC 프로파일
대형 ㄱ자형 PVC 프로파일

프로파일을 사용한 마루 렌더링

12 ㄷ자형 프로파일
12 계단코용 프로파일
8 계단코용 프로파일
8 ㄷ자형 프로파일

프로파일을 붙인 계단코 렌더링

프로파일을 사용한 마루 렌더링

황동으로 된 프로파일

T자형 구리 프로파일
다용도 프로파일
중형 ㄱ자형 황동 프로파일
대형 ㄱ자형 황동 프로파일

스테인리스 스틸, 알루미늄 합금, 세라믹 벽돌용 PVC 몰딩

L자형 세라믹 벽돌 분할용 몰딩
N자형 세라믹 벽돌 분할용 몰딩
10 외각 모서리용 몰딩
12 외각 모서리용 몰딩
12 외각 모서리용 몰딩
단면도
단면도

18 계단코용 몰딩
8 외각 모서리용 몰딩
T자형 이음매용 몰딩
다용도 이음매용 몰딩
12 이음매용 몰딩
10 외각 모서리용 PVC 몰딩
18 외각 모서리용 몰딩
단면도

08
인테리어 자재

시멘트에 물을 혼합하면 가소성 슬러리가 단단한 돌처럼 변하며 흩어져 있던 작은 입자 재료들이 하나로 결합한다. 인테리어에서 바닥용 벽돌, 벽용 벽돌을 접착하고 쌓을 때 시멘트 모르타르를 쓴다. 이렇게 하면 표면 재료와 기층의 흡착력이 강화되며 내부 구조가 보호되고 건축물의 거친 면이 생생해진다. 시멘트의 입자가 고울수록 더 빨리 굳으며 초기 강도도 높아진다. 사용 빈도가 높은 시멘트 강도 등급은 32.5, 32.5R, 42.5, 42.5R, 52.5, 52.5R 등이다.

시멘트 모르타르는 시멘트와 모래의 비율을 1:2(부피비)로 섞는 게 일반적이다. 시멘트 모르타르 구입 시 시멘트의 강도 등급과 모래의 입자 크기를 확인해야 한다. 모래 입자가 너무 작으면 부착력이 떨어지기 때문이다.

인테리어에서 많이 쓰이는 시멘트는 다음과 같다.

1. 일반 규산염 시멘트: 물에 굳는 재료이며 인테리어에 쓰이는 강도 등급은 32.5, 42.5, 52.5이다. 건조점석, 수쇄석, 테라조, 도끼석, 보풀 모양, 노출 콘크리트, 소성 장식 콘크리트 등을 만들 때 일반 규산염 시멘트를 많이 사용한다.

2. 백색 규산염 시멘트: 간단히 백색 시멘트라고 부른다. 산화철 함량이 일반 규산염 시멘트의 10분의 1밖에 안 될 정도로 낮아 백색을 띤다.

3. 컬러 시멘트: 주된 용도는 시공 과정에서 건물 안팎에 도색할 때, 예술적인 조소 작품을 넣을 때, 배경을 만들 때, 그리고 컬러 모르타르, 모르타르, 콘크리트, 테라조, 수쇄석, 시멘트로 모양이 있는 타일을 깔 때 등이다.

건식 석재 접착제의 용도

석재 내외벽 건식 접착, 콘크리트 모듈러 접착, 구조 부재 주변 보강 접착, 도자기질 타일과 대리석 쪽매맞춤 시 접착, 도자기질 타일-벽돌과 도자기질 타일-콘크리트의 접착 및 이음매 마감, 콘크리트 균열 보수.

투명 에폭시 접착제의 용도

도자기질 타일과 대리석을 쪽모이 방식으로 시공할 때, 공예품을 붙일 때.

앵커 글루 제품의 용도

콘크리트 모듈러 접착, 구조 부재 주변 보강 접착, 도자기질 타일-벽돌과 도자기질 타일-콘크리트의 접착 및 이음매 마감, 식재봉과 철근 고정용.

산성 실리콘 글라스 접착제 / 대형 유리 전용 실리콘 접착제 / 석재 전용 실리콘 실란트 / 중성 실리콘 곰팡이 방지 실란트 / 방염 실리콘 실란트 / PVC 전용 콘크리트 실란트 / 커튼월용 내후성 실리콘 실란트 / 구조물용 실리콘 실란트

고로 슬래그 시멘트 인테리어용 백색 시멘트 누런 모래 고급 석고 그라우트 세라믹 타일 접착제

폴리비닐 아세테이트는 비닐 아세테이트를 중합해 만든 유백색의 수성 접착제다. 일반적으로는 무독성에 무취고 부식하거나 오염되지 않으며 상온에서 빠르게 굳고 막이 잘 형성된다. 또 결합 강도가 크고 충격에 강하며 내노화성이 있다. 접착층은 인성과 내구성이 좋은 편이며 목재, 종이, 섬유 등의 소재에 잘 붙어 목재용 접착제와 도료 등 여러 방면에서 쓰이고 있다. 인테리어 시공에는 시멘트 증강제나 방수용 도료, 목재나 벽지 부착용으로 쓰인다.

그 밖에 801 접착제와 901 접착제가 있는데, 801 접착제는 미황색 또는 무색투명한 콜로이드로 무독성, 무취, 불연성을 지닌다. 주로 패브릭 벽지, 일반 벽지, 세라믹 타일, 시멘트 제품을 붙일 때나 실내외 벽면과 바닥면의 베이스로 쓰인다. 901 접착제는 무색의 수성 접착제로 접착력과 방미 및 방습 기능이 좋은 편이며 각종 경질 플라스틱 파이프와 판재

를 붙일 때 쓰인다. 대리석용 접착제는 에폭시 레진 등 여러 종류의 고분자 합성 재료로 구성된 기본 재료를 배합해 만든 흰색 또는 옅은 색 페이스트 형태의 접착제다. 접착 강도가 높고 내수성, 내후성, 사용 편이성이 있다. 대리석, 화강석, 모자이크 타일, 내장 벽돌, 세라믹 타일 등을 시멘트 기층에 붙일 때 사용한다.

글라스 접착제는 무색투명한 끈적이는 액체다. 실온에서 빠르게 굳으며, 굳고 나면 투광률과 굴절 계수가 유기 유리와 기본적으로 같다. 접착력이 강하고 사용하기 편하다. 글라스 접착제로 붙일 수 있는 재료는 유리, 세라믹, 금속, 경질 플라스틱, 알루미늄 플라스틱판, 석재, 목재, 벽돌 기와 등 다양하다. 실내에서 많이 쓰는 글라스 접착제는 성능에 따라 중성과 산성으로 나뉘며, 부착 위치에 따라 성능이 다른 접착제를 사용한다.

폴리비닐 아세테이트 에멀전, 액상형 접착제

801 접착제 (일반형)

801 접착제

901 접착제

초속경 강력접착제의 용도
건식 시공에서 석재를 저온 및 쾌속으로 붙일 때, 금속과 석재, 세라믹, 유리, 목재 등 경질 재료들을 붙이거나 구조적으로 접착시킬 때.

무포름알데히드 건축용 접착제

아세트산비닐 에멀전

폴리비닐 아세테이트 에멀전

폴리비닐 아세테이트 에멀전

다용도 접착제, 실리카겔

강력 접착제

강력 만능 접착제

친환경 인테리어용 접착제

저온 경화 제품의 용도
건식 시공 시 건축물의 내외벽에 석재 부착, 콘크리트 모듈 접착, 구조용 부재 주변을 더 견고히 붙일 때, 도자기질 타일과 대리석을 쪽매맞춤할 때, 도자기질 타일-벽돌과 도자기질 타일-콘크리트의 접착 및 이음매 마감, 콘크리트의 갈라진 틈을 보수할 때.

실외 대문(출입문)은 실내를 소란스러운 실외와 분리해 준다. 실내가 사적이고 안정적인 거주 환경이 되게 하며, 여러 공간이 소통하는 통로로도 기능한다. 첫인상이 중요하듯 건물로 들어설 때 처음 마주하는 대문도 마찬가지다. 대문은 밖으로 드러나든 안쪽에 숨어 있든 건축물의 특색을 가감 없이 드러낸다.

대문은 실내 문보다 더 견고하고 탄성이 있어야 하며 특히 가정용 대문은 방범과 차음 기능을 꼭 갖추어야 한다. 이런 이유로 대문 소재 선택 시 목재, 금속, 각종 신형 소재들을 많이 선호한다.

강철 방범문은 대문 외부에 안전상 설치하는 방호문이다. 방범문에 쓰이는 소재는 대개 강판, 스테인리스 스틸, 알루미늄 합금, PVC 부조, 기타 신형 공업 소재다. 그중에서도 알루미늄 강판으로 주조한 방범문은 견고하고 오래 사용할 수 있다. 또한 각종 패턴을 넣으면 단단한 문에 생기와 활력을 불어넣을 수 있다.

나뭇결의 강철 방범문은 알루미늄 형재에 나무 무늬로 장식한 것이다. 보이는 쪽에 금색 힌지를 달지만, 용접한 부분이나 나사나 못을 박은 부분을 숨겨 놓아서 온전한 목재 문처럼 보인다. 바깥쪽 입면은 여러 형태, 문양, 색상으로 제작할 수 있기 때문에 문 안팎을 다른 스타일로 꾸밀 수 있다. 문선도 사실적으로 꾸며져 있어 나무로 몰딩을 한 것 못지않다.

합금강 방범문은 무게가 다양하며 강도가 높다. 색상과 디자인도 다양하며 또한 내식성과 밀봉성이 좋아서 견고하다는 인상을 준다. 기능에 따라 환기가 가능한 문, 보안용 중문, 나인 도어의 중문 등 다양하게 설계된다.

합금강 방범문의 패널은 오늘날의 생활환경과 어울리게 직선이나 기하학 형태로 디자인되어 있다. 문 패널을 설계할 때는 무엇보다 견고하고 제작하기 쉬워야 한다. 합금강 방범문은 현대적인 미감과 친환경 소재, 안전을 이유로 건축 자재 시장에서 인기를 얻고 있다.

목재 문 종류인 양판문 목재 프레임 유리문, 원목 조각 문은 문짝이 스타일(선대), 레일, 패널로 구성되었다는 공통점이 있다. 패널 가운데에 목판을 끼우면 양판문이 되며, 유리를 끼우면 목재 프레임 유리문이 되고, 나무판을 끼워 패턴을 조각해 넣거나 압력을 가해 도안을 넣었다면 원목 조각 문이 된다.

천연 목재를 가공해 만든 목재 문은 나무의 나이테가 아름다운 무늬를 이루고 있으며 색상도 아름답다. 또한 표면이 매끈하면서 단단하고 가공하기 편해 많이 사랑받고 있다.

쪽모이 장식과 상감으로 장식한 문은 문짝 가운데에 나무틀이 있으며, 양쪽에 고급 베니어합판이나 디지털로 쪽모이 장식을 넣은 베니어를 붙인 후 금속 장식물을 상감해 넣고 나무 조각 장식을 붙여 제작한다. 표면이 매끄러우며 외관이 멋스럽다.

문틀과 문선은 동일한 종류의 목재로 되어 있다. 가운데에는 주로 고급 베니어를 이용해 쪽모이 장식을 하고 금칠한 조각을 상감한다. 또한 황금색 금속 손잡이와 잠금장치를 단다. 따라서 섬세한 조각, 다채롭지만 절제된 베니어 무늬, 상감된 화려한 장식이 서로 어우러져 대단히 아름다우며 신고전주의의 대범한 풍모를 연상케 한다. 이 문은 제작 공정이 복잡한 편이고 비용도 상대적으로 많이 들어 일부 고급 주택에만 적용되고 있다.

연철 문은 주철을 재료로 제작한 문이다. 주철은 강도가 높으면서도 섬세한 가공이 가능한 선형 부재여서 장식을 넣은 연철 문을 제작할 수 있다. 연철 공예는 철과 불이 만나 흐르는 듯한 곡선을 만들고 선의 유려함을 최대한 활용한다.

연철은 친환경 건축 소재이며 투과성을 지니고 있다. 따라서 연철 문은 독특한 예술품 같은 매력과 자연 친화적인 특성 덕분에 많은 관심을 받고 있다.

합판 문은 문짝 중간에 간략한 형태의 프레임이 있고 양쪽에 합판이 붙은 구조다. 프레임은 일반적으로 각재를 가로세로로 넣어 만든 리브다. 리브 간 거리는 일반적으로 200~400mm다. 또한 벌집 형태의 심재를 골조로 하고 양쪽에 판재와 장식층을 붙인 후 사방을 각재에 못을 박아 마감한다.

합판 문에 사용하는 장식용 합판은 종류가 다양하며, 선택한 목재에 따라 장식 효과도 다르다. 문 패널은 블록으로 구분하거나 기하학 도형을 넣어 리드미컬한 흐름과 시각 효과를 준다.

합판 문은 다양한 실내 환경과 잘 어울린다. 무게도 다양하고 표면이 매끈하며 무늬도 아름다워 침실, 호텔 객실, 사무실 등의 실내 문으로 많이 사용된다.

몰드 프레싱 도어는 패널, 문틀 재료, 문짝 내부 재료로 구성되어 있다. 패널은 껍질을 벗긴 나무를 절단, 선별, 분쇄해 나무 섬유로 만든 후 접착제와 파라핀 왁스를 섞어 고온 고압으로 성형해 제조한다. 따라서 몰딩 패턴을 지닌 고밀도 섬유판이며 나뭇결과 광택이 있다. 이 같은 재료를 이용해 만든 문은 일반 목재 문보다 품질이 균일하고 밀도가 높아 변형이 적다.

문짝 입면은 스타일이 다양하며 형태와 디자인이 점잖다. 양쪽에 올록볼록한 몰딩 패턴이 서로 일치하게 들어서 있고 압착해 제작했음에도 나뭇결이나 질감이 목재와 비슷하다. 문 패널에 프라이머가 발라져 있어 수요에 따라 다양한 색상을 칠할 수 있다. 문짝에 모자이크 장식 유리와 루버를 달 수도 있는데, 유리를 교체하기도 쉽다.

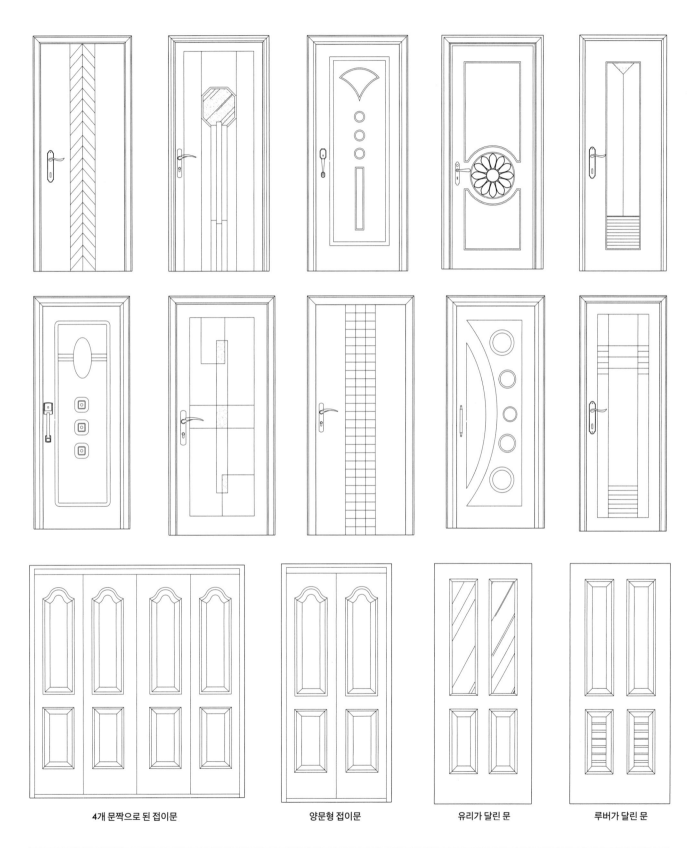

4개 문짝으로 된 접이문 양문형 접이문 유리가 달린 문 루버가 달린 문

나무 프레임 유리문은 천연 목재로 틀을 만들고 중간에 유리를 끼워 넣어 만든 문짝이다. 여기에 쓰이는 유리는 투명 유리, 반투명 유리, 다이아몬드 무늬 유리, 형판 유리, 스테인드글라스 등이다. 문 중간에 형판 유리, 간유리, 스테인드글라스를 넣으면 투명하면서도 몽롱한 느낌을 연출할 수 있다. 또한 문틀 어느 지점에 점을 찍고 선을 그어 면을 구획하느냐에 따라 다양한 느낌의 문짝을 만들 수 있다.

나무틀에 유리를 끼워 넣어 문을 만들면 공간이 시각적으로 더 개방되고 탄력적으로 변한다. 또한 유리를 통해 들어온 자연채광 덕분에 실내를 장식한 각종 소재와 질감이 더욱 풍성해진다. 그래서 주방에 이러한 문을 달면 시각적으로 확장된 느낌을 주면서 요리할 때 발생하는 연기도 막을 수 있다.

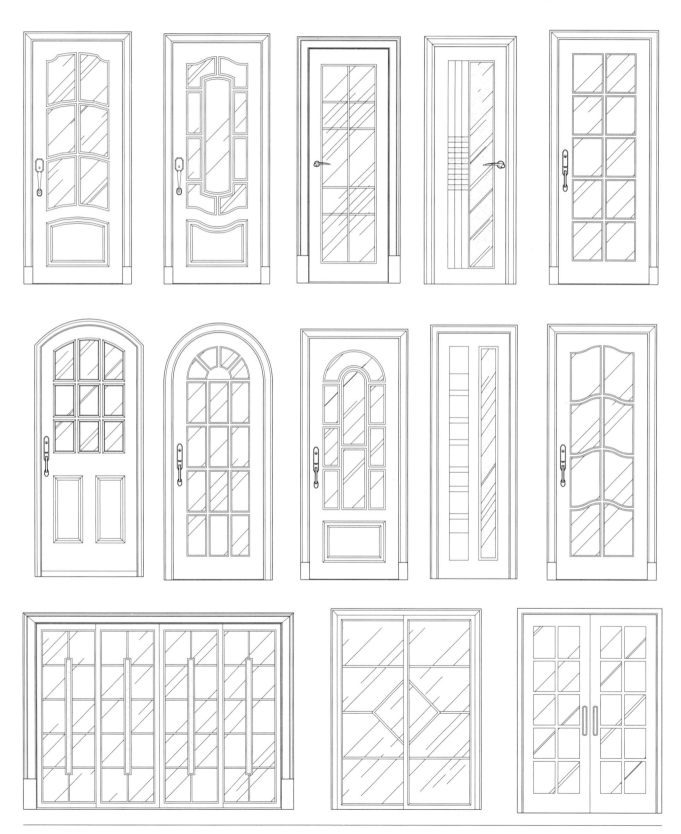

모자이크 장식 유리문은 유리의 광학적 성능을 신형 공업 재료 또는 나무틀과 결합해 예술적으로 제작한 것이다. 따라서 디자인이 독특하고 영롱하며 우아하다. 패널로는 스테인드글라스, 엠보싱 유리, 반투명 유리, 아이스 패턴 유리 및 각종 인물, 동물, 꽃, 도형을 상감해 넣은 유리를 쓴다. 유리 주변은 전용 접착테이프를 붙인 다음 다시 가열하여 진공 상태에서 밀봉한다.

유리의 투과성을 활용하면 다양한 각도에서 굴절되어 들어오는 광채를 통해 실내를 예술적으로 만들 수 있다. 또한 실내에 확장된 느낌을 주면서 다층적인 입체 효과로 낭만적인 분위기를 조성할 수 있다. 이처럼 모자이크 장식 유리문은 예술성과 실용성이 완벽히 결합되어서 선호도가 높으며 주택, 호텔, 오락 장소 등에 사용된다.

09

인테리어용 제품 및 설비

문은 실내외 인테리어와 스타일이 일치해야 하고 필요한 기능에 따라 달라져야 한다. 외소대 도어는 현관이 비교적 넓은 대형 주택에 설치한다. 너비가 넓은 문짝과 좁은 문짝으로 이루어져 있으며, 문짝에 여러 스타일과 패턴을 넣으면 단조로운 문 표면에 생기를 불어넣을 수 있다. 규격과 형태가 다른 문을 조합하는 것이기 때문에 색다른 공간을 조성할 수 있다.

외소대 도어는 한쪽 문만 사용할 수도, 양쪽 문을 모두 사용할 수도 있어서 언제든지 입구 크기에 변화를 줄 수 있다. 그 덕분에 대형 가구와 의자 등을 집 안으로 들이거나 이사할 때 편리하다. 소재에 따라 목재, 알루미늄 합금, 합판, 연철 등으로 만든 외소대 도어, 모자이크 장식 유리를 넣은 외소대 도어로 나뉜다.

양쪽 여닫이문은 호텔, 레스토랑, 오피스텔 건물, 병원, 극장, 학교, 스포츠 센터의 홀, 공용 복도, 통로, 계단 사이의 문, 공공 구역의 방화문, 비상 출구 등에 사용된다. 특히 공공건물에서 화재나 혼란이 일어났을 때 양쪽 여닫이문은 사람들이 안전하게 대피할 수 있는 탈출 통로이자 비상 출구라는 매우 중요한 역할을 한다. 애초에 사람들을 원활하게 밖으로 내보내는 데 목적을 두고 여닫이문으로 만들었기 때문이다.

양쪽 여닫이문은 대개 대칭이지만 일부 비대칭으로 설계되기도 한다. 문짝이 대칭이면 안정감을 주지만 비대칭적이라고 해서 시각적으로 불안감을 일으키지는 않는다. 양쪽 여닫이문은 안정적이고 절제되어 있으며 볼륨감도 있어 위풍당당한 멋이 있다. 육중한 문짝이 양쪽에 버티고 있으면 절대 뚫고 들어갈 수 없을 것 같은 위엄이 느껴진다.

양소대 도어는 중간 문을 중심으로 좌우에 문이 하나씩 더 있는 형식이다. 모양, 소재, 색상이 같은 문을 대칭으로 사용하기 때문에 배치가 이상적이다. 양소대 도어는 장식성이 강해 어떤 소재를 사용하든지 공간 분위기를 결정짓는 훌륭한 요소가 된다. 그래서 복도와 통로 및 홀의 칸막이 용도로 많이 사용된다.

문은 실생활 환경과 밀접하게 연계되어 있다. 문의 스타일이 다양하다는 건 그만큼 다양한 생활상과 문화상을 반영하고 있다는 의미다. 물론 문의 모양과 기능을 통일하면 전체 실내 공간을 차분하고 통일감 있는 분위기로 만들 수 있다.

가정용 폴딩 도어는 원 웨이(양쪽 개폐식), 투 웨이(측면 개폐식), 스윙 도어(한쪽 벽면 고정식)로 나뉜다. 원 웨이는 문짝 하나를 밀면 여러 문짝이 동시에 이동하는 방식으로 문을 여닫을 때 힘이 많이 든다. 투 웨이는 여닫을 때 비교적 힘이 덜 든다. 한편 경첩 도어는 일반 경첩으로 문짝 하나만 고정하므로 너비가 넓은 곳에서는 사용하지 않는다. 폴딩 도어는 여닫기 편하고 접으면 문 크기가 줄어들어 실내 공간을 아낄 수 있어 주택 인테리어에서 주목받고 있다.

도어 규격

최대 중량	40kg
최대 너비	750mm
최대 높이	2400mm
두께	20~40mm
개방 시 최대 너비	문짝 수량
최대 1500mm	▪⋏
최대 3000mm	▪⋘

도어 규격

최대 중량	25kg
최대 너비	600mm
최대 높이	2400mm
두께	20~40mm
개방 시 최대 너비	문짝 수량
최대 1200mm	▪⋏
최대 2400mm	▪⋘

25mm 유형 접이식 문의 슬라이드 레일

1. 목재 문, 목재 틀로 된 문, 복합재로 된 문에 사용한다.
2. 가벼운 가정용 접이식 칸막이 문에 사용한다.
3. 한쪽 끝이나 양쪽 끝이 나란히 접히며 보이지 않게 설치한다.
4. 바닥용 부품은 피벗 하나뿐이다.

40mm 유형 접이식 문의 슬라이드 레일

1. 목재 문, 목재 틀로 된 문, 복합재로 된 문에 사용한다.
2. 중간 중량의 가정용 접이식 칸막이 문에 사용한다.
3. 한쪽 끝이나 양쪽 끝이 나란히 접히며 보이지 않게 설치한다.
4. 바닥용 부품으로 홈이 파인 레일과 피벗이 있다.

도어 규격

최대 두께	
홀수 유형	16~34mm
짝수 유형	16~18mm
50 유형	20~40mm
100mm 유형	20~28mm

장식 덮개판, 가정용 슬라이드 레일의 마감용 덮개판

1. 홀수, 단수, 50mm 유형, 100mm 유형 스페어 키트에 적용한다.
2. 끼워 넣는 방식의 마감용 덮개판이어서 설치하기 쉽다.
3. 양극 산화 처리한 알루미늄으로 제작한다.

슬라이딩 도어는 설계 방식에 따라 열리고 닫히는 방식이 정해진다. 문짝은 직선 레일 위에서 이동하며 양쪽 가장자리 끝까지 이동했을 때 벽면과 수직을 이루며 일부 구역을 분리하고 차폐한다.

슬라이딩 도어는 일반적으로 상부에 매다는 형식과 하부에 바퀴를 다는 형식이 있다. 슬라이딩 도어의 문짝은 가해지는 힘을 비교적 잘 받아 내며 구조도 간단하다. 하지만 롤러 및 레일 제품의 품질 및 설치 요건은 까다로운 편이다.

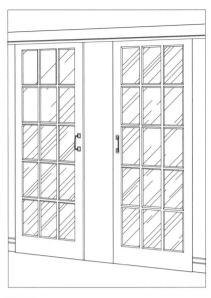

도어 규격

최대 중량	100kg
최대 너비	1250mm
최대 높이	2400mm
두께	20~50mm
개방 시 최대 너비	문짝 수량
최대 800mm	▬▬▬
최대 950mm	▬▬▬
최대 1050mm	▬▬▬
최대 1250mm	▬▬▬

방 칸막이용 슬라이드 레일

1. 무게가 많이 나가는 실내용 칸막이에 적용한다.
2. 목재 문, 목재 프레임 문, 복합재 문, 금속제 문에 적용한다.
3. 문 높이를 쉽게 조정할 수 있다.
4. 하단에 끼워 넣는 잠금 핀이 있어 문을 열어 놓을 수 있다.
5. 바닥용 부품으로 슬롯 레일을 더할 수 있다.

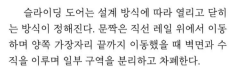

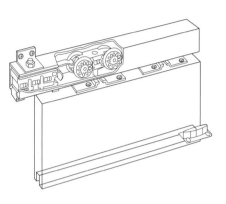

도어 규격

최대 중량	55kg
최대 너비	1500mm
최대 높이	3000mm
두께	32~50mm
개방 시 최대 너비	문짝 수량
최대 750mm	▬▬▬
최대 900mm	▬▬▬
최대 1050mm	▬▬▬
최대 1200mm	▬▬▬

슬라이드 레일

1. 가정용 문(고중량), 상업용 문(경량), 칸막이 문에 적용한다.
2. 목재 문, 목재 프레임 문, 복합재 문에 사용한다.
3. 문 높이를 쉽게 조정할 수 있다.
4. 관리하기에 따라 실외에서 사용할 수 있다.
5. 동시 동작을 선택할 수 있다.

도어 규격

최대 중량	90kg
최대 너비	1500mm
최대 높이	3000mm
두께	32~50mm
개방 시 최대 너비	문짝 수량
최대 900mm	▬▬▬
최대 1050mm	▬▬▬
최대 1200mm	▬▬▬
최대 1500mm	▬▬▬

슬라이드 레일

1. 가정용 문(고중량), 상업용 문(경량), 칸막이 문에 적용한다.
2. 목재 문, 목재 프레임 문, 복합재 문에 사용한다.
3. 문 높이를 쉽게 조정할 수 있다.
4. 관리하기에 따라 실외에서 사용할 수 있다.
5. 동시 동작을 선택할 수 있다.
6. 방화문 스페어 키트를 추가할 수 있다.

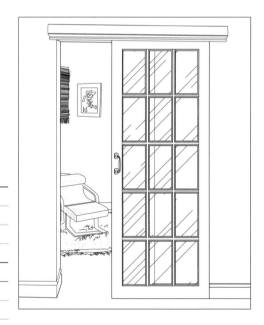

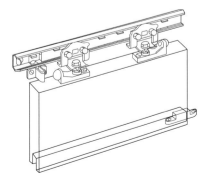

은닉형으로 설치하는 히든 슬라이딩 도어는 문을 열면 문짝이 벽 안의 금속 프레임에 완전히 숨겨진다. 보통 프레임 곁에 벽판을 놓거나 시멘트 또는 타일로 마감하며 문 주변의 벽이 아무런 영향을 받지 않기 때문에 벽 앞에 가구를 놓거나 전원 스위치나 필요한 부품, 장식물 등을 설치해도 무방하다.

히든 슬라이딩 도어는 전체를 공장에서 사전 제작하므로 품질 면에서 믿을 만하며 설치도 간편하다. 정원, 식당, 회의실, 병원, 욕실, 주방, 서재, 침실, 저장고, 오락 공간 등에 설치할 수 있다.

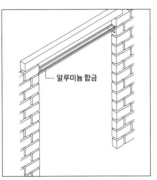
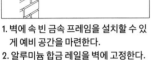

알루미늄 합금

1. 벽에 속 빈 금속 프레임을 설치할 수 있게 예비 공간을 마련한다.
2. 알루미늄 합금 레일을 벽에 고정한다.

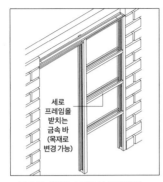

세로 프레임을 받치는 금속 바 (목재로 변경 가능)

3. 금속 프레임을 수직으로 고정한다.
4. 가로대를 고정한다.

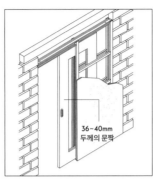

36~40mm 두께의 문짝

5. 칸막이용 판을 프레임 위에 씌운다.
6. 문짝을 단다.

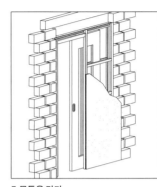

7. 문틀을 단다.
8. 설치 완료.

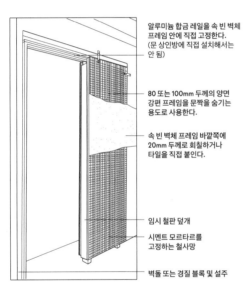

알루미늄 합금 레일을 속 빈 벽체 프레임 안에 직접 고정한다. (문 상인방에 직접 설치해서는 안 됨)

80 또는 100mm 두께의 양면 강편 프레임을 문짝을 숨기는 용도로 사용한다.

속 빈 벽체 프레임 바깥쪽에 20mm 두께로 회칠하거나 타일을 직접 붙인다.

임시 철판 덮개

시멘트 모르타르를 고정하는 철사망

벽돌 또는 경질 블록 및 설주

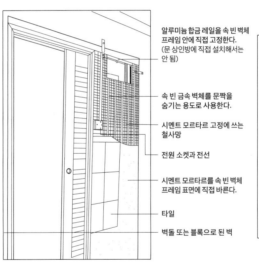

알루미늄 합금 레일을 속 빈 벽체 프레임 안에 직접 고정한다. (문 상인방에 직접 설치해서는 안 됨)

속 빈 금속 벽체를 문짝을 숨기는 용도로 사용한다.

시멘트 모르타르 고정에 쓰는 철사망

전원 소켓과 전선

시멘트 모르타르를 속 빈 벽체 프레임 표면에 직접 바른다.

타일

벽돌 또는 블록으로 된 벽

격자 나무틀에 유리를 끼워 넣은 슬라이딩 도어 렌더링

냉장고

히든 슬라이딩 도어

히든 슬라이딩 도어는 주변 시설과 설비에 전혀 영향을 주지 않는다.

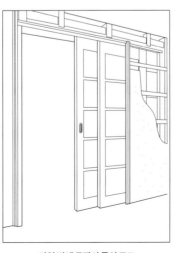

단일 벽에 문짝이 둘인 구조

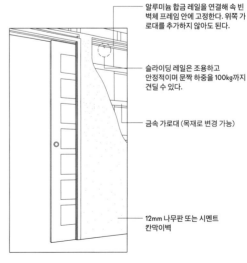

알루미늄 합금 레일을 연결해 속 빈 벽체 프레임 안에 고정한다. 위쪽 가로대를 추가하지 않아도 된다.

슬라이딩 레일은 조용하고 안정적이며 문짝 하중을 100kg까지 견딜 수 있다.

금속 가로대(목재로 변경 가능)

12mm 나무판 또는 시멘트 칸막이벽

단일 벽에 문짝이 하나인 구조

09 인테리어용 제품 및 설비

회전문은 수동과 자동으로 나뉘며 날개 2개 접이식, 날개 3개 접이식, 날개 4개 접이식 등이 있다. 또한 안전장치와 고정 장치가 달려 있다.

수동 회전문은 일반적으로 반시계 방향으로 회전하며 댐핑 조절 장치로 회전 속도를 조절할 수 있다. 회전문은 인구 유동량을 제어하고 방풍, 보온 효과가 있다. 사람이 많이 모이는 장소에는 설치하지 않으며, 대피용 문으로는 더더욱 사용하지 않는다. 회전문을 유일한 통행용 문으로 설치해 놓았더라도 양쪽에 반드시 대피용 문을 설치해야 한다. 또한 회전문은 화물이 지나다니기에 적당하지 않아 사람이 통행하는 용도로만 사용하며 설치 비용이 높기 때문에 호텔, 사무용 건물, 컨벤션 센터 등 고급스러운 장소에 사용한다.

자동 회전문은 고급 문에 속한다. 소리, 마이크로파 또는 적외선 감지 장치와 컴퓨터 제어 시스템을 통해 호선을 반복해 그리며 회전한다. 알루미늄 합금과 강철로 제작되지만 요즘은 알루미늄 합금 구조를 더 많이 사용하며 회전하는 문짝은 모두 유리로 만든다. 자동 회전문은 차음, 보온, 밀폐 성능이 뛰어나며 이중 미닫이문을 달아 놓은 듯한 효과를 준다.

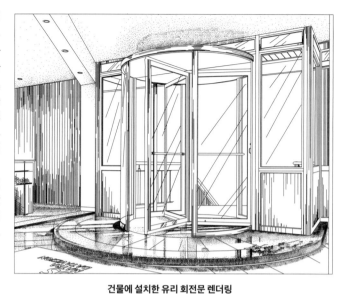

건물에 설치한 유리 회전문 렌더링

회전문

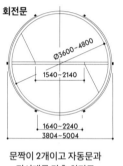

문짝이 2개이고 자동문과
전시대를 갖춘 회전문

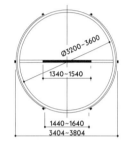

문짝이 2개이고 자동문이 있는
회전문

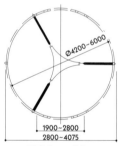

문짝이 3~4개이고
전시대를 갖춘 회전문

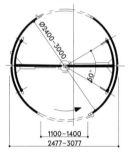

문짝이 2개인 회전문

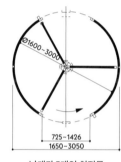

날개가 3개인 회전문

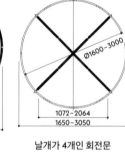

날개가 4개인 회전문

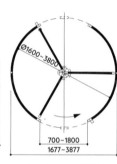

날개가 3개인 회전문

문짝이 4개인 회전문

조합 형식의 회전문

작동 모드

날개가 3~4개인 회전문은 수동 또는 자동으로 작동하며 날개가 2개인 회전문은 자동문일 수밖에 없다. 날개가 3~4개인 수동 회전문은 위치 지정 장치를 설치하면 문짝이 제자리에 자동으로 되돌아간다.

안전장치

자동 회전문은 표준 안전장치가 달려 있다. 우선 문기둥에 달려 있는 급정거 버튼을 누르면 문이 제자리에서 즉시 멈춘다. 그리고 둥근 벽 기둥에 끼임 센서 방지가 달린 고무 스트랩이 부착되어 있다. 따라서 무언가 회전문 날개와 문기둥 사이에 끼면 회전문이 즉시 멈추며, 사용 중에 정전이 나면 손으로 밀어 간편하게 움직일 수 있다.

잠금장치

날개가 3~4개인 회전문에는 호형 슬라이딩 형식의 수동 야간 방범문을 더 달아 입구를 막을 수 있다. 문짝 중간에 있는 기둥에 전자식 고정 장치를 장착해서 회전문을 자동으로 잠그는 방법도 있다. 날개가 2개인 회전문은 야간 잠금장치가 달려 있다. 그래서 회전식 호형 벽이 문 입구까지 회전해 문을 봉쇄하면 아무도 안으로 들어갈 수 없다.

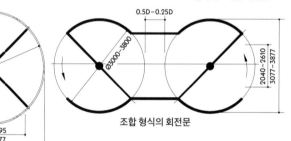

날개
4개

날개
2개

날개
3개

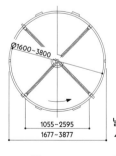

날개 2개의
접이식 모델

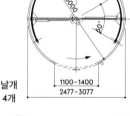

날개 3개의
접이식 모델

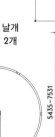

날개 4개의
접이식 모델

통로 형식의 회전문

회전문 안전장치

1. 문기둥의 끼임 방지 센서

2. 문 날개의 부딪힘 방지 센서

3. 문짝의 부딪힘 방지 센서 (속도 지연)

4. 문짝의 부딪힘 방지 센서 (정지)

5. 문 날개의 부딪힘 방지 센서

6. 긴급 정지 버튼

7. 부상자 발생 시 버튼

자동문 안전장치

1. 자동문 끼임 방지 기능

2. 자동문 끼임 방지 기능

3. 문기둥의 끼임 방지 센서 (공용)

주요 구조적 특징

1. 호형의 벽
표준 배치: 전체가 유리 구조로 된 호형의 벽
비표준 선택 사항: 금속 호형의 벽

2. 캐노피
표준 배치: 일반적으로 실내나 건축물에 비가림 시설이 되어 있을 때 사용하고 먼지막이 커버는 MDF로 제작
비표준 선택 사항: 먼지막이 커버에 방수 코팅을 할 수 있다.

문짝이 2개인 회전문 표준 배치도

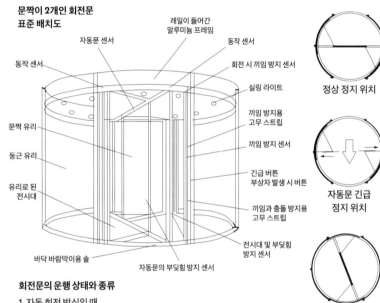

레일이 들어간 알루미늄 프레임
자동문 센서
동작 센서
동작 센서
회전 시 끼임 방지 센서
실링 라이트
끼임 방지용 고무 스트립
끼임 방지 센서
문짝 유리
둥근 유리
긴급 버튼
부상자 발생 시 버튼
유리로 된 전시대
끼임과 충돌 방지용 고무 스트립
전시대 및 부딪힘 방지 센서
바닥 바람막이용 솔
자동문의 부딪힘 방지 센서

정상 정지 위치

자동문 긴급 정지 위치

야간 정지 위치

자동문 긴급 정지 위치

회전문의 운행 상태와 종류

1. 자동 회전 방식일 때
주간 운행 상태: 주 작동 모드로 회전문이 균일한 속도로 계속 운행한다.

공회전 상태: 장시간 문을 통과하는 사람이 없을 때 에너지 절약을 위해 문이 느리게 회전한다.

야간 잠금 상태: 야간 정지 위치에 문이 멈추며 전시대가 문 앞을 가로막는다.

2. 자동문 운행 방식일 때
쌍방향 통행 상태: 주 작동 모드로 센서가 사람이나 사물을 감지하면 자동으로 열린다.

단방향 통행 상태: 쇼핑몰 폐점 시 나가기만 하고 들어오지 못하는 것처럼 특별한 요건이 적용되는 장소에서 사용한다.

상시 개방 상태: 통행량이 많거나 특수한 수요가 있을 때 자동문을 완전히 열어두어 넓은 통로로 만든다.

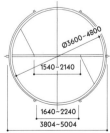

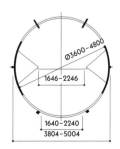

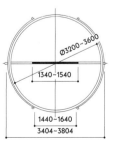

문틀이 없는 통유리 문은 일반적으로 12mm 두께의 플로트 유리, 강화유리를 일정 규격으로 가공해 직접 문짝으로 만들어 사용한다. 통유리 문 문짝을 유리에 연결해 고정하면 유리 벽을 넓게 만들 수 있으며, 이로써 간결하고 현대적인 느낌을 연출할 수 있다. 통유리 문을 건축물 입구에 사용하면 홀의 장식과 문이 자연스레 어우러질 뿐만 아니라 홀이 더 돋보인다. 그리고 유리 커튼 월로 된 건축물에 사용하면 실내외에 투광감과 통일감 있는 유리 장식 효과를 낼 수 있다.

통유리 문은 여닫는 기능에 따라 수동과 자동으로 나뉜다. 수동은 상부 피벗과 플로어힌지를 이용해 사람 힘으로 여닫는다. 자동문에는 개폐장치와 센서를 조합한 자동 개폐 장치가 설치되어 있다.

문틀 없는 통유리 문의 구조

우선 문짝 수치부터 확인해야 한다. 보통 유리문의 문짝 규격은 가로 800~1000mm에 세로 2100mm다. 유리문에 다는 금속 부자재에 따라 제작 방식이 문 상인방에 유리를 고정하는 방식과 유리문 도어 홀더를 유리 칸막이에 직접 연결하는 방식으로 나뉜다. 후자가 매우 간결한 구조라서 현재 많이 사용되고 있다.

유리문을 문틀 또는 고정 유리에 연결할 때는 상부 피벗과 플로어힌지 양 지섬에 고성한다. 문짝은 상부 피벗 및 플로어힌지와 반드시 수직을 이루어야 하며 문짝과 문틀 사이에 오차가 발생하면 안 된다.

전자 센서를 이용한 자동 유리문

1. 자동 제어 센서는 마이크로파를 통해 물체의 움직임을 포착하는데, 문 위쪽 정중앙에 센서를 고정하기 때문에 문 앞으로 반원형의 탐지 범위가 형성된다.

2. 페달식 센서는 표준 수치에 따라 바닥 또는 바닥 판 아래에 설치한다. 페달이 압력을 받으면 문을 제어하는 동력 장치가 센서의 신호를 받아 문을 연다. 여기에 사용하는 페달의 센서는 습도에 영향을 받지 않는다.

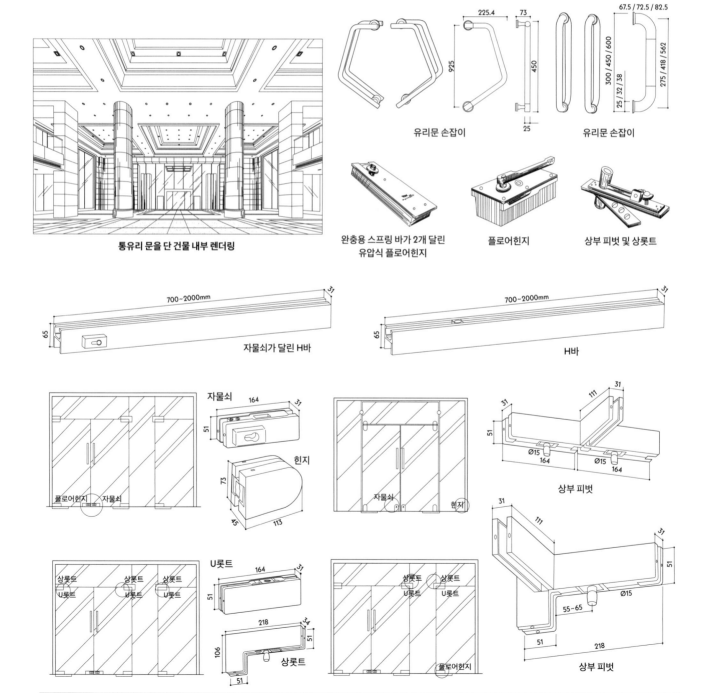

통유리 문을 단 건물 내부 렌더링

유리문 손잡이

유리문 손잡이

완충용 스프링 바가 2개 달린 유압식 플로어힌지

플로어힌지

상부 피벗 및 상롯트

자물쇠가 달린 H바

H바

자물쇠

힌지

상부 피벗

U롯트

상롯트

상부 피벗

은행의 외부 출입문은 일반적으로 방화 기능이 있는 보안문이다. 미관을 위해 금속 프레임의 유리문으로 되어 있으며, 문 바깥쪽에 강판으로 된 방범용 칸막이 문을 더 설치한다. 내문은 도난 방지를 위해 안쪽으로 열린다. 은행 이중 보안문은 금융 업무를 보는 카운터의 통로, 금고 등 고도로 안전을 요하는 곳에 설치한다.

이중 보안문은 도난 방지, 연동성, 안전성을 지닌다. 잠금과 도난 방지 장치의 특성이 있어서 정해 놓은 시간 동안 일정 조건 내에서 비정상적으로 문이 열리는 걸 막을 수 있다.

문을 정상적으로 열 때는 우선 숫자판에 설정해 놓은 비밀번호를 눌러 전기 제어 자물쇠를 열고 외부 문을 통해 통로로 들어온다. 이후 외부 문을 닫아야 안쪽에 있는 문을 열 수 있다. 사용자가 인터로크 통로 안에서 밖으로 나가려면 제어 스위치로 열어야 한다.

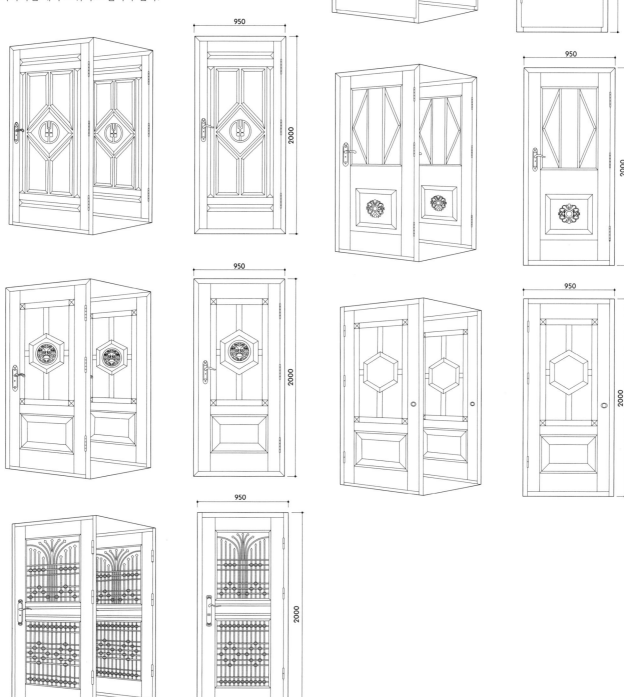

자동문은 마이크로컴퓨터로 시간, 방향, 단문 또는 양문 등 여닫기 방식을 다양하게 선택할 수 있다. 일반적으로 문짝에는 12mm 두께의 플로트 유리 내지는 강화유리를 쓰고 문틀 재질로는 녹 방지 연마와 경면 처리가 되어 있고 알루미늄 합금으로 가공된 것을 쓴다. 문짝 면적은 문의 무게, 풍압, 문짝의 너비와 높이 비율 등을 고려해 정한다.

자동문은 다중 지능 및 안전용 센서를 함께 설치해야 끼임 사고 없이 장기간 안전하게 운행할 수 있다. 매끄럽고 민첩하게 움직이기 때문에 사무용 빌딩, 공항, 여객 터미널, 쇼핑몰 등 공공장소에 사용된다.

일직선 이동 형식	문짝 하나	문짝 둘
문짝 중량	150kg 이하	150kg×2 이하
문짝 너비	700~1300mm	600~1250mm
제어기	8비트 마이크로컴퓨터 제어기	8비트 마이크로컴퓨터 제어기
모터	직류 24V 55W 무브러시 모디	직류 24V 55W 무브러시 모터
문 열릴 때 운행 속도	15~50cm/s (조정 가능)	15~45cm/s (조정 가능)
문 닫힐 때 운행 속도	10~45cm/s (조정 가능)	10~43cm/s (조정 가능)
문 열린 상태 유지 시간	0.5~8s (조정 가능)	0.5~8s (조정 가능)
수동 개방 시 필요한 힘	최대 4.5kg	최대 4.5kg
전원 전압	AC200~250V 50/60Hz	AC200~250V 50/60Hz
작동 가능 온도	-20~+50°C	-20~+50°C
기본 동작	센서 신호 출력 → 가속으로 문 열기 → 제동 → 속도 늦춤 → 정지 ↑ 닫히는 힘 증가 ← 속도 늦춤 ← 제동 ← 가속으로 문 닫기 ↓	
선택 사항	완전 개방/반절 개방, 인터로크, 카드식 개폐, 전자 잠금장치	완전 개방/반절 개방, 인터로크, 카드식 개폐, 전자 잠금장치

자동문 A

2100

안전 센서 빔

안전 센서 빔

900

300

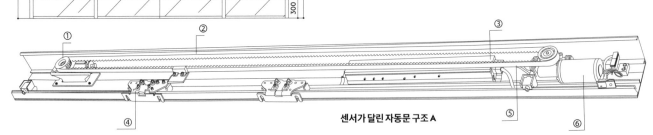

센서가 달린 자동문 구조 A

100

128

180

① 종동 블럭: 기계로 벨트 장력을 조절해 문이 안정적이고 순조롭게 운행하도록 한다.

② 타이밍 벨트: 고경도 알루미늄 재질에 독립된 가이드 레일이 들어가 있어 설치, 교체, 수리가 편하다. 빔과 가이드 레일 사이를 고무 스트립으로 받쳐 놓아 마찰에 강하고 변형과 소음이 일어나지 않는다. 운행 환경을 안정적으로 조성하면서도 견고하고 미관도 고려했다.

③ 컨트롤 박스: 자동문을 제어하는 센서 중추다. 내장된 마이크로컴퓨터 제어 칩이 센서가 감지한 신호를 수신하고 직접 측정한 문짝의 크기와 무게에 따라 제어 방식을 설정한다.

④ 행거 블록: 냉간압연 강판을 스탬핑 가공하고 표면을 아연도금 처리한 것으로, 문짝을 걸고 높이를 조절할 때 사용한다. 나일론 바퀴가 장착되어 있으며 타이밍 벨트에 장착된 호형의 레일을 따라 이동한다. 대형문은 문 한 짝당 150kg의 하중을 지탱할 수 있다.

⑤ 모터: 모터의 회전력을 이용해 왕복 운동으로 변환해 주는 장치다. 오늘날의 자동차 동력 동기식 벨트 구조라서 수축이 적고 움직임이 안정적이며 견고하고 내구성이 있다.

⑥ 트랜스포머: 크기는 작아도 효율이 높은 직류 무브러시 모터다. 기어박스 안에 전동 효율이 높고 소음이 작은 웜 기어를 채용해 웜을 감속한 후 벨트 장치를 구동시킨다. 안전장치 때문에 자주 켜도 고장 없이 연속 운행이 가능하다.

자동문용 잠금장치 (선택 사항)

마이크로파 센서

자동문 번호키

센서 키패드

마이크로파 센서

문 잠금장치 겸 근퇴기

문 잠금용 전원장치

마이크로파 센서

출입용 터치 버튼

은행 카드기

발 감지기

안전 센서 빔

모티스 전기 볼트 잠금장치

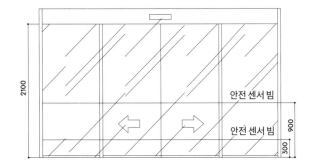

2100

안전 센서 빔

안전 센서 빔

900

300

자동문 B

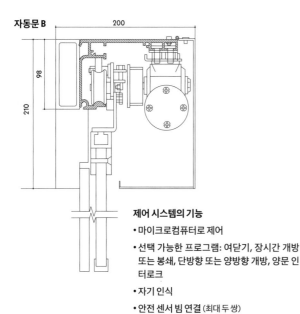

제어 시스템의 기능

- 마이크로컴퓨터로 제어
- 선택 가능한 프로그램: 여닫기, 장시간 개방 또는 봉쇄, 단방향 또는 양방향 개방, 양문 인터로크
- 자기 인식
- 안전 센서 빔 연결 (최대 두 쌍)
- 외부 부하용 36V, 15V 출력

일직선 이동 형식	문짝 하나	문짝 둘
문짝 중량	150kg 이하	130kg×2 이하
문짝 너비	750~1600mm	600~1250mm
문 열릴 때 운행 속도	250~550cm/s (조정 가능)	250~550cm/s (조정 가능)
문 닫힐 때 운행 속도	250~550cm/s (조정 가능)	250~550cm/s (조정 가능)
완행 시 속도	30~100cm/s (조정 가능)	30~100cm/s (조정 가능)
문 열린 상태 유지 시간	2~20s (조정 가능)	2~20s (조정 가능)
봉쇄 시 필요한 힘	100N보다 큼	100N보다 큼
수동 개방 시 필요한 힘	최대 70N	최대 70N
전원 전압	AC200 ±10% 50/60Hz	AC200 ±10% 50/60Hz
작동 가능 온도	-20~+50°C	-20~+50°C
기본 동작	센서 신호 출력 → 가속으로 문 열기 → 제동 → 속도 늦춤 → 정지 / 닫는 힘 증가 ← 속도 늦춤 ← 제동 ← 가속으로 문 닫기	
선택 사항	완전 개방/반절 개방, 인터로크, 카드식 개폐, 전자 잠금장치	완전 개방/반절 개방, 인터로크, 카드식 개폐, 전자 잠금장치

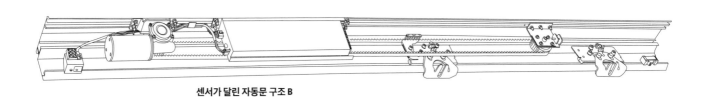

센서가 달린 자동문 구조 B

일직선으로 이동하는 자동문

재질: 알루미늄 합금

적용 범위: 은행, 호텔, 여관 등 건축물의 입구

설명: 안전 센서가 장착되어 있어 문 개폐 시 사람이나 장애물이 감지되면 즉시 멈춘다.

시퀀스 장치를 겉으로 보이지 않게 설계해 미관을 해치지 않으면서 손상 가능성을 줄였다.

재질: 알루미늄 형재

적용 범위: 은행, 호텔, 여관 등 건축물의 입구

설명: 수직 이중 가이드 레일 구조라서 문이 안정적으로 운행한다. 표준 구성에 보조 배터리가 포함되어 있어 전기가 끊겨도 문을 한 차례 열거나 닫을 수 있다. 버튼을 눌러 프로그램 제어 방식과 기능을 설정할 수 있다.

긴급 시 양 문을 활짝 연 상태

자동문이 정상적으로 운행할 때

원 도어와 투 도어용 자동문으로 사용할 수 있으며 섬세한 외형으로 더 많은 설계 공간을 제공한다. 일직선으로 이동하는 자동문은 공항, 터미널, 병원, 은행, 사무용 건물, 슈퍼마켓 등 주로 유동 인구가 많은 장소에서 외부 문이든 내부 문이든 상관없이 사용한다. 마이크로프로세싱 시스템으로 제어되며 문짝 중량을 자동 측정해 가속 개방 및 감속 정지를 더 정확하고 안정적으로 수행한다. 또한 변위 코딩 정보를 실시간 측정하여 제어 시스템이 실시간으로 문짝 위치를 식별할 수 있다. 소음도 최소한으로 발생한다.

최대 부하 시 안전 확보 조치: 적외선 안전 광선과 안전 센서, 자동 반전기와 같은 안전장치를 달 수 있다. 아울러 문짝 중량에 따라 문이 정지할 때 제동력을 자동으로 조절해 문짝이 제 위치까지 안정적으로 이동하여 여닫힌다.

표준 구성의 기능과 특징: 모두 조립식으로 만들어져 조립과 설치가 빠르다.

PVC 창호는 주원료인 폴리염화비닐 수지에 일정 비율의 안정제, 착색제, 충진제, 자외선 흡수제 등을 넣어 압출 성형한 후 절단하고 용접이나 나사로 연결해 틀을 만들고 밀봉용 고무 스트립, 도어용 모직 스트립, 금속 장식물 등을 달아 완성한다. PVC 창호는 PVC만 사용한 창호와 PVC 복합 창호로 나뉜다. PVC 복합 창호는 문틀 내부에 알루미늄 합금 형재나 경강 형재 등 금속 형재를 끼워 넣어 PVC 창호의 깅도를 높인 것이다. PVC 창호의 장식재는 강도가 높고 내노화성, 내식성이 있으며 보온, 단열, 차음, 방수, 기밀, 내화, 내진, 내피로 등의 성능이 좋다.

PVC는 일반적으로 창틀 재료로 사용되며, PVC 문은 구조와 형식에 따라 플러시 도어, 프레임 도어, 접이식 도어로 나뉜다. 여닫는 방식에 따라서는 여닫이문, 미닫이문, 고정문이 있다. 이 밖에도 방충망과 문턱에 따라서도 종류가 나뉜다. 여닫이문과 전통적인 목재 문의 여는 방식은 같다. 미닫이문은 레일 안에서만 오갈 수 있다. PVC 창은 구조와 형식에 따라 여닫이창(안으로 열리는 창과 밖으로 열리는 창, 축을 중심으로 여닫는 창 포함), 미닫이창(상하로 미는 창, 좌우로 미는 창 포함), 어닝창, 틸트창, 오르내리창, 피벗창, 고정창, 여닫이창과 어닝창의 결합 형태 등으로 나뉜다.

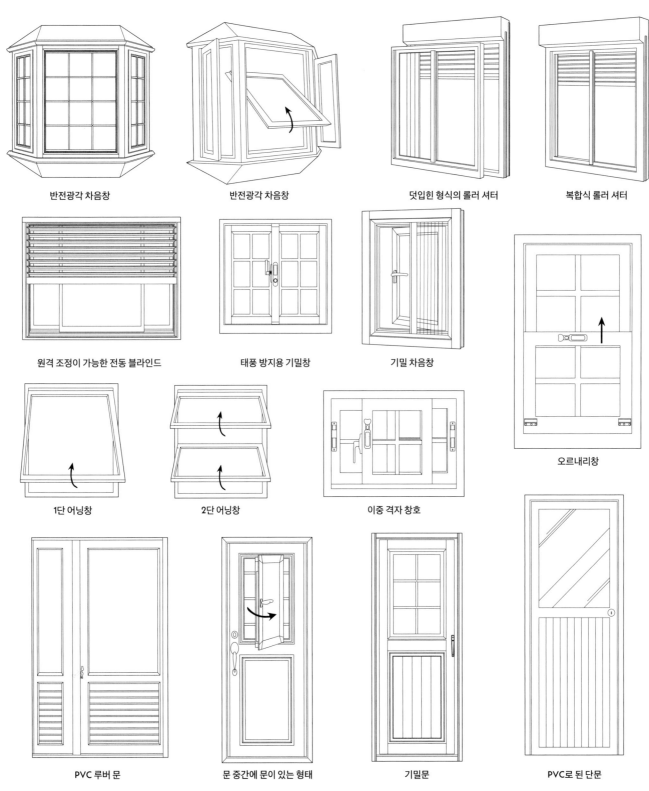

반전광각 차음창

반전광각 차음창

덧입힌 형식의 롤러 셔터

복합식 롤러 셔터

원격 조정이 가능한 전동 블라인드

태풍 방지용 기밀창

기밀 차음창

오르내리창

1단 어닝창

2단 어닝창

이중 격자 창호

PVC 루버 문

문 중간에 문이 있는 형태

기밀문

PVC로 된 단문

알루미늄 합금 창호는 표면 처리를 거친 형재에 재료를 첨가한 후 구멍 뚫기, 홈파기, 테이핑 등의 가공 과정을 거친 문과 창의 자재로 만든다. 이러한 자재에 연결용 부속, 밀봉재 및 개폐용 금속 부속을 조합해 조립하면 비로소 문과 창이 된다.

알루미늄 합금 창호는 사용하는 자재와 개폐 방식에 따라 미닫이 창호, 여닫이 창호, 고정 창호, 어닝 창호, 피봇 창호, 루버 창호로 나뉜다. 알루미늄 합금 문은 바닥 힌지를 단 문, 자동문, 회전문, 롤러 셔터 등으로 나뉜다. 알루미늄 합금 창호는 고급 밀봉재를 사용하기 때문에 기밀성, 방수성, 차음성이 뛰어나다. 밀봉성도 높아 공기 침투량이 적어 보온성이 좋은 편이다. 광택이 나고 깔끔한 표면에 색상도 실버, 적갈색, 골드, 암회색, 검은색 등으로 다양하며 질감도 좋아 장식성이 뛰어나다. 녹슬거나 퇴색하지 않아 장기간 사용도 가능하다. 또한 미는 힘과 풍압에 견디는 힘도 강하다.

통풍문

외소대 도어

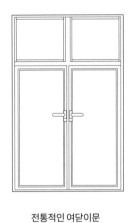

전통적인 여닫이문

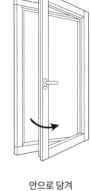

안으로 당겨
오른쪽으로 여는 창

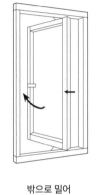

밖으로 밀어
오른쪽으로 여는 창

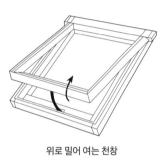

위로 밀어 여는 천창

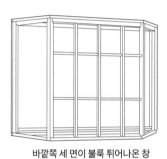

바깥쪽 세 면이 불룩 튀어나온 창

좌우 쌍방향 미닫이창

안에서 당겨서 열고 왼쪽으로 밀 수 있는 창

왼쪽으로 여는 미닫이창

바깥쪽으로 여는 여닫이창

안쪽에서 당겨 여는 틸트창

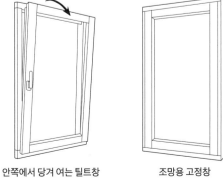

조망용 고정창

밖으로 밀어 왼쪽으로 여는 창

바깥쪽으로 밀어 여는 어닝창

오르내리창

프레임리스 파노라마 창은 밀봉성이 뛰어나다. 외부 소음도 효과적으로 차단할 뿐만 아니라 발코니가 계절 변화에 크게 영향을 받지 않도록 해 냉난방 효율을 크게 높인다.

프레임리스 파노라마 창은 창틀이 있는 전통적인 창보다 더 밝고 시원한 느낌을 줘서 시각적으로 훨씬 뛰어나다. 또한 일반적인 프레임리스 통유리창보다 자재 사용 및 둥근 발코니를 꾸미는 데 있어 훨씬 낫다. 햇살이 들어올 때 그림자가 지지 않으며 완전 통풍도 가능하다. 아울러 유리 세척의 어려움도 해결해 청소하기도 쉽다.

발코니에 설치할 때는 3mm 두께의 고강도 알루미늄 합금 형재를 사용한다. 모든 금속 부재는 스테인리스 스틸로 된 것을 사용하며, 수명이 일반 프레임리스 창보다 2배 이상 길다.

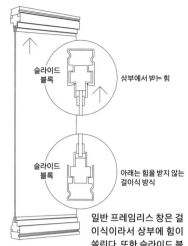

슬라이드 블록
상부에서 받는 힘
슬라이드 블록
아래는 힘을 받지 않는 걸이식 방식

일반 프레임리스 창은 걸이식이라서 상부에 힘이 쏠린다. 또한 슬라이드 블록 구조를 채용하기 때문에 창문을 움직일 때 저항감이 강해 여닫는 게 매끄럽지 않아 쉽게 손상되기도 한다.

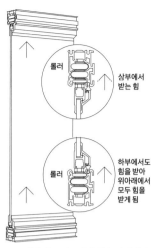

롤러
상부에서 받는 힘
롤러
하부에서도 힘을 받아 위아래에서 모두 힘을 받게 됨

프레임리스 파노라마 창은 위아래가 모두 힘을 받아 버티는 독창적인 구조다. 즉 위아래로 힘을 분산시켜 기존 프레임리스 창의 안전 문제를 해결했다. 위아래에 수평으로 움직이는 롤러 세트가 있어 창문을 매끄럽게 여닫는다.

접어 두기 가능
프레임리스 파노라마 창은 창짝 전체 또는 일부를 접어 한쪽에 고정해 발코니를 전면 개방할 수 있다. 이렇게 하면 보기에 시원할 뿐만 아니라 청소도 쉽다.

여러 방향으로 움직임 가능
프레임리스 파노라마 창은 여러 각도에서 열 수 있어 다양한 형태의 발코니에 시공할 수 있다.

히든 프레임
프레임리스 파노라마 창은 창문 프레임이 유리의 상하 양 끝에 들어가 있으며, 좌우 유리 사이가 투명한 실링 스트립으로 연결되어 있어 기밀성과 방수성이 꽤 뛰어나다.

파노라마 창은 다양한 형식의 발코니에 적용할 수 있다. 둥글게 휘고 각진 곳에서도 창문이 자유롭게 이동할 수 있기 때문이다. 또한 창문을 모두 접어 한쪽으로 몰아서 둘 수도 있어 발코니를 완전 봉쇄 및 개방할 수 있다.

발코니는 모양에 따라 직선형, S형, 모서리형, 다각형 등으로 구분되고, 또 발코니 난간은 재료에 따라 주철 난간, 스테인리스 스틸 난간, 쇠 파이프 난간, 알루미늄 합금 난간 등으로 나뉜다. 이처럼 다양한 발코니와 난간 소재에 맞추어 설계할 수 있어 안전하고 견고하다.

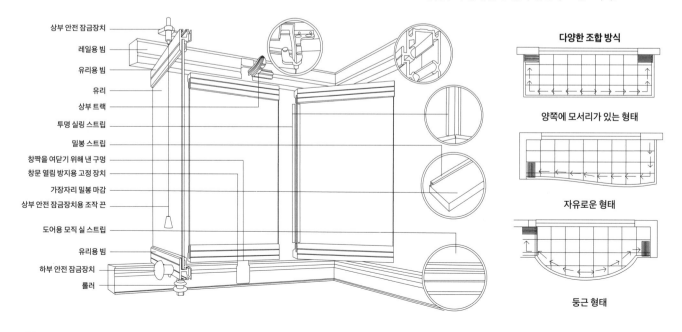

상부 안전 잠금장치
레일용 빔
유리용 빔
유리
상부 트랙
투명 실링 스트립
밀봉 스트립
창짝을 여닫기 위해 낸 구멍
창문 열림 방지용 고정 장치
가장자리 밀봉 마감
상부 안전 잠금장치용 조작 끈
도어용 모직 실 스트립
유리용 빔
하부 안전 잠금장치
롤러

다양한 조합 방식

양쪽에 모서리가 있는 형태

자유로운 형태

둥근 형태

벽난로는 서유럽 국가의 겨울철 전통 난방 장치다. 그중에서 정교한 조각 장식이 들어간 벽난로는 황궁과 귀족의 저택에서 난방 용도 외에 장식용 공예품으로도 기능했다. 시간이 흐르며 벽난로는 특권 계층뿐 아니라 품위 있는 일부 가정에서 사용하는 고상한 장식품이 되었다. 이제는 쉽게 볼 수 있는 장식품이 되어 거실, 침실, 응접실, 식당, 사무실 등에 설치하고 있다. 이에 지금은 전통적인 기능의 벽난로 외에도 장식용 벽난로도 많다. 옛 벽난로는 벽에 바짝 붙여 사용하는 형식이지만, 요즘 벽난로는 필요한 곳에 놓고 쓰면 되는 형식으로 바뀌었다. 연료도 목재 외에 석탄과 가스를 사용할 수 있으며, 심지어 전기로 작동하는 것도 있다.

벽난로는 재료에 따라 목재, 석재, 금속, 전기 벽난로로 나눌 수 있다. 형식으로는 중심형, 모서리형, 정면형 등이 있는데, 벽난로의 위치는 실내 공간 배치와 동선으로 결정된다. 스타일로는 고전 스타일, 현대 스타일, 장식용 이층 벽난로 등이 있으며 벽난로의 양식과 구조는 인테리어 스타일에 따른다. 벽난로는 유럽 인테리어 스타일을 대표하므로 실내를 고전적인 유럽 스타일로 꾸밀 때 빠지지 않고 사용된다.

사암석 벽난로 앞 장식

09

인테리어용 제품 및 설비

목재 벽난로 앞 장식

석재 벽난로 앞 장식 투시도

목재 벽난로 앞 장식

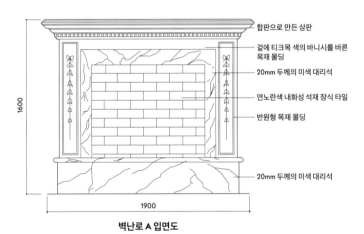

합판으로 만든 상판
겉에 티크목 색의 바니시를 바른 목재 몰딩
20mm 두께의 미색 대리석
연노란색 내화성 석재 장식 타일
반원형 목재 몰딩
20mm 두께의 미색 대리석

1600
1900

벽난로 A 입면도

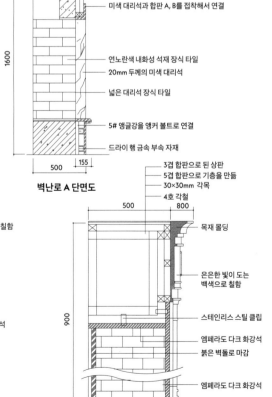

티크목 색의 바니시를 바름
미색 대리석과 합판 A, B를 접착해서 연결
연노란색 내화성 석재 장식 타일
20mm 두께의 미색 대리석
넓은 대리석 장식 타일
5# 앵글강을 앵커 볼트로 연결
드라이 행 금속 부속 자재

1600
500 155

벽난로 A 단면도

3겹 합판으로 된 상판
5겹 합판으로 기층을 만듦
30×30mm 각목
4호 각철
500 800

목재 몰딩

은은한 빛이 도는 백색으로 칠함

스테인리스 스틸 클립
엠페라도 다크 화강석
붉은 벽돌로 마감

엠페라도 다크 화강석
붉은 벽돌로 마감

마루 아래 격자 프레임
검은색 화강석

900

벽난로 B 단면도

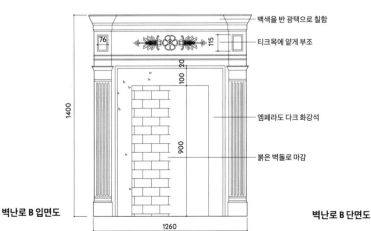

백색을 반 광택으로 칠함
76 115
티크목에 얇게 부조
100 20
엠페라도 다크 화강석
붉은 벽돌로 마감

1400
900
1260

벽난로 B 입면도

화목 벽난로는 가장 원시적이면서 호화로운 벽난로다. 거주 여건만 허락한다면 건축물의 품위를 높이는 좋은 선택이 될 수 있다. 빌라와 별장에 벽난로를 설치할 생각이라면 거주 환경을 고려해 가스 벽난로나 전기 벽난로보다는 화목 벽난로를 선택하는 게 가장 좋다. 응접실에 두면 예술적인 분위기를 더해 주기 때문이다.

석재 벽난로 앞 장식의 투시도

1. 설치 순서

우선 설계 도면에 따라 시공한다. 기초를 제대로 쌓은 후 벽난로용 대리석 밑받침을 놓는다. 이후 벽난로 코어(가스 연결구, 전원, 연통을 연결)를 넣고 벽난로 앞 장식을 설치한다.

2. 벽난로 벽체 및 구멍 크기

벽난로 구멍은 코어를 넣을 수 있을 정도는 되어야 하며, 벽난로 내부와 외부 바닥은 반드시 수평을 이루어야 한다. 구멍 위 가로 빔과 코어 상단에는 연통 설치를 위해 적어도 15cm의 여유 공간을 둔다. 가로 빔 두께가 230mm보다 굵으면 45°로 굽은 연통을 추가로 설치해야 한다. 구멍 내부의 오른쪽 벽 앞, 그리고 바닥에서 65cm 되는 지점에 220V 100W용 전원 소켓을 설치하며 구멍 밖에 소켓을 제어할 스위치를 단다. 벽난로 본체 뒤쪽의 네 면과 벽체 사이의 간격은 10cm로 하고, 벽난로 본체 정면에서 20cm 이내는 방화 재료로 마감 장식한다. 전방 공기 배출 구멍에서 50cm 안쪽까지는 가연성 물질이 없어야 하며, 연통도 가연성 재료와 10cm는 떨어뜨려 놓아야 한다.

3. 전원 요구 사항

220V 100W 소켓을 설치하고, 전원 소켓은 반드시 접지해야 한다. 또한 소켓 스위치는 반드시 벽난로 구멍 밖에 설치한다.

4. 연기 배출 관련 요구 사항

연기 배출 통로를 제대로 설치해야 한다. 연기 배출 통로 꼭대기에 있는 환기창은 반드시 네 면을 다 열어야 하며, 적어도 마주 본 상태로 열어 두어야 한다. 연기 배출용 환기창 창짝의 면적은 90cm²보다 작으면 안 된다. 연통 높이는 4m 이상이어야 하며, 연기가 (연기 배출용 환기창 입구까지) 일직선으로 밖으로 빠져나가게 하는 것이 가장 좋다. 연기 배출구는 겨울철 바람을 등지는 위치에 설치해야 한다.

석재 벽난로 A 규격

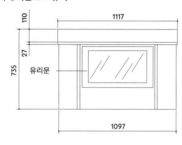

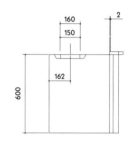

석재 벽난로 B 규격

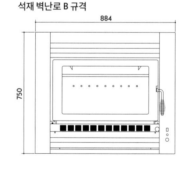

아트 벽난로는 연료를 전기로 대체해서 쓰는 난로로, 숯과 가스를 사용하는 전통적인 벽난로처럼 벽돌을 쌓고 진흙을 바르거나 가스관을 설치할 필요가 없다. 간단한 전기 기구로 바꾸어 전등불로 화염을 구현한 것이어서 환경과 안전을 생각하는 오늘날의 생활과 부합하는 디자인이다. 220V 소켓에 코드를 꽂고 스위치를 누르면 진짜 화염 같은 불꽃이 나타나 따사롭고 낭만적인 분위기를 만끽할 수 있다. 또한 스위치만 간단히 조작하면 온도와 풍량을 조절할 수 있고, 관리가 쉬워 전원을 끄고 젖은 수건으로 닦아 주면 된다.

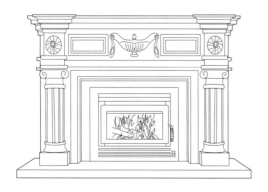

목재 벽난로 앞 장식 투시도

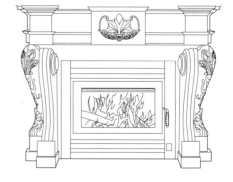

석재 벽난로 앞 장식 투시도

가스 벽난로는 마이크로컴퓨터를 사용해 벽난로의 연소 및 설비 상태를 다각적으로 감시하고 제어하며 화염 보호 시스템으로 불꽃이 꺼진 후 2초 안에 밸브가 자동으로 잠긴다. 또한 VFD 창이 달려 있어 설정 온도, 실내 온도, 시간 및 팬 속도를 디스플레이로 확인하고 쉽게 조작할 수 있다. 점화용 불꽃 장치를 제거하면 에너지를 절약하고 제품 고장도 막을 수 있다. 벽난로는 제조(도시)가스, 천연가스, 액화 석유 가스를 모두 사용할 수 있어 다양한 수요를 충족할 수 있다. 강제 수평식 가스 벽난로이며 실내 산소를 소모하지 않아 안전하고 믿을 만하다.

연통은 지름이 900mm이지만 길이와 놓는 방향은 정해진 것이 없어 실내에 필요한 곳에 설치하면 된다. 원격 점화 기능이 있어 벽난로 끄는 시간, 온도 및 풍속 등을 원격으로 설정할 수 있다.

09
인테리어용 제품 및 설비

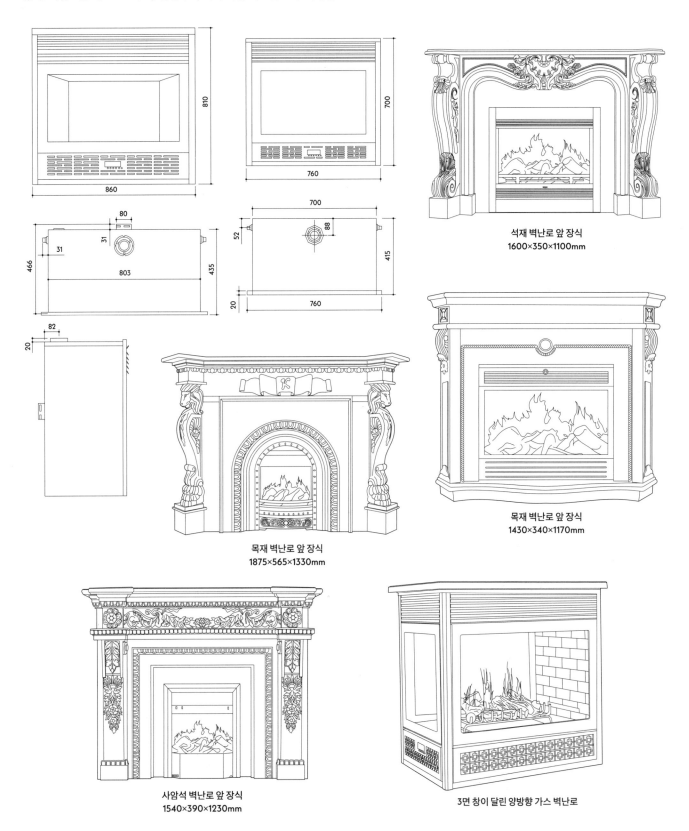

석재 벽난로 앞 장식
1600×350×1100mm

목재 벽난로 앞 장식
1430×340×1170mm

목재 벽난로 앞 장식
1875×565×1330mm

사암석 벽난로 앞 장식
1540×390×1230mm

3면 창이 달린 양방향 가스 벽난로

오늘날 벽난로는 크게 실용성과 장식성이라는 기능을 가진다. 주로 장식물로 사용되다 보니 신형 벽난로는 요즘 인테리어 스타일에 맞춰 디자인이 참신하고 간결하다.

친환경 펠릿 벽난로는 펠릿을 태우기 때문에 연소 후 기준치 이상의 인체 유해 물질을 배출하지 않는다. 친환경 펠릿 벽난로는 자동으로 점화와 연료 추가가 되는 시스템이어서 사용하기에 편리하다. 공기 청정 시스템이 탑재되어 있어 공기를 끌어올 때도, 실외 공기를 사용하고 실외로 배출할 때도 실내 공기를 신선하게 유지해 준다.

또한 봉쇄식 부압 연소 방식을 채택해 재가 실내로 들어오지 않으며 설치도 편하다.

목재 벽난로 앞 장식
1285×400×1120mm

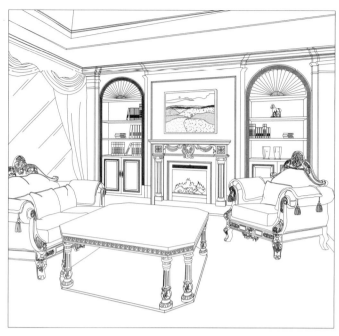

응접실 벽난로 렌더링

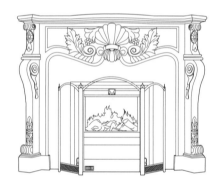

사암석 벽난로 앞 장식
1680×390×1230mm

사암석 벽난로 앞 장식
1180×350×1200mm

목재 벽난로 앞 장식
1590×400×1350mm

목재 벽난로 앞 장식
1270×320×1160mm

목재 벽난로 앞 장식
1285×400×1120mm

사암석 벽난로 앞 장식
1000×350×1200mm

펠릿 벽난로 설치 시 주의사항

설치 위치 요건: 바닥판이 마루로 되어 있으면 석재로 받침대를 만들어야 한다.

연기 배출구에 관한 요구 사항: 벽면에 기기 중심선 우측에, 그리고 대리석(또는 기타 석질) 바닥 받침대 위쪽에 8cm 구경의 연통을 둔다. 연통이 지나가는 방향을 바꿔야 한다면 굽은

연통은 3개 이상 사용하면 안 되고 길이도 5m를 초과하면 안 된다. 연통이 집 안 천장을 지난다면 반드시 석면 보온관(Ø15cm)을 사용해 열을 차단해야 한다. 그리고 반드시 연통부터 설치하고 나서 천장틀을 완성해야 한다.

계단은 건축물 안에서 수직으로 소통하도록 돕는다. 형태가 다양하며 특히 원호 나선형 계단이 매력적이다. 둥그런 곡선의 아름다움을 지닌 원호 나선형 계단은 정적인 공간을 동적인 공간으로 탈바꿈해 준다. 다만 주변 환경과 어우러지게 곡선을 이루며 올라가는 계단을 만들려면 신경을 많이 써야 한다. 계단이 들어서는 위치와 크기 등에 따라 사용 편의성, 적합성, 미적 장식성이 모두 영향을 받기 때문에 이러한 요건들도 살펴야 한다.

계단 위치는 공간 설계의 성패를 결정한다. 건물 내부 면적이 작다면 계단을 벽에 붙여 올려서 실내 활용 면적을 넓혀야 한다. 반면 건물 내부 면적이 넓다면 계단을 중앙에 설치해 동선을 집중시킬 수 있다. 최적의 계단 설치 위치는 자연광이 들면서 다른 조명을 활용할 수 있는 곳이다. 자연광은 시시각각 변하기 때문에 공간에 변화를 주기에 가장 좋다. 한편 햇빛이 들지 않는 위치라면 유리나 유리블록을 사용해 보완하면 좋다.

꺾인 형태의 계단을 설치해야 하는 좁은 실내에서는 꺾이는 지점의 층계참과 천장 사이의 높이, 인체 치수와 동선을 신경 써야 한다. 이를 소홀히 하면 짓눌리는 듯한 답답한 느낌이 들 수 있다. 또한 공간의 깊이, 계단의 길이와 각도를 고려해 디딤판의 너비와 거리를 결정해야 한다.

장방형 계단은 공간의 이용률이 가장 높지만, 이와 대조적으로 곡선 계단은 보행 편의를 고려해 디딤판에서 폭이 가장 좁은 곳의 너비를 키워야 해서 공간을 많이 차지한다. 작은 나선형 계단은 면적을 적게 차지해 공간을 절약할 수는 있어도 미끄러지기 쉬워 오르내리는 데 불편하다. 따라서 평소에는 잘 사용하지 않는 곳에 설치한다.

계단은 사람이 오가며 활동할 때 쉽게 다칠 수 있는 공간이다. 그러므로 계단에는 불빛이 충분히 들도록 동작 감지 센서가 달린 조명을 다는 게 가장 좋다.

계단의 여러 형태를 조합한 형식

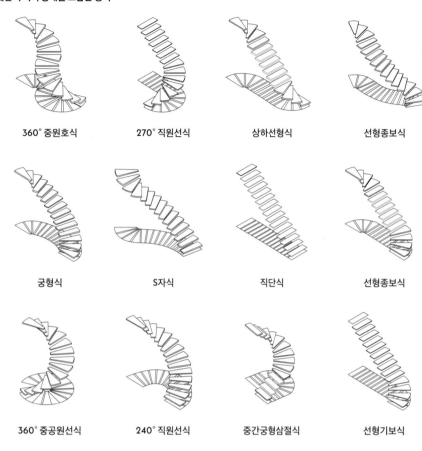

360° 중원호식 270° 직원선식 상하선형식 선형종보식

궁형식 S자식 직단식 선형종보식

360° 중공원선식 240° 직원선식 중간궁형삼절식 선형기보식

직선형 계열의 계단

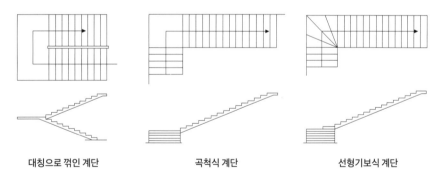

대칭으로 꺾인 계단 곡척식 계단 선형기보식 계단

직선과 원호가 합쳐진 계단

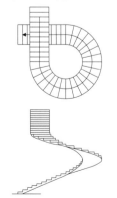

270° 상하직원선식 중간호단삼절식

원호 계열의 계단

S자식 270° 중공타원선식 360° 중주원선식

09

인테리어용 제품 및 설비

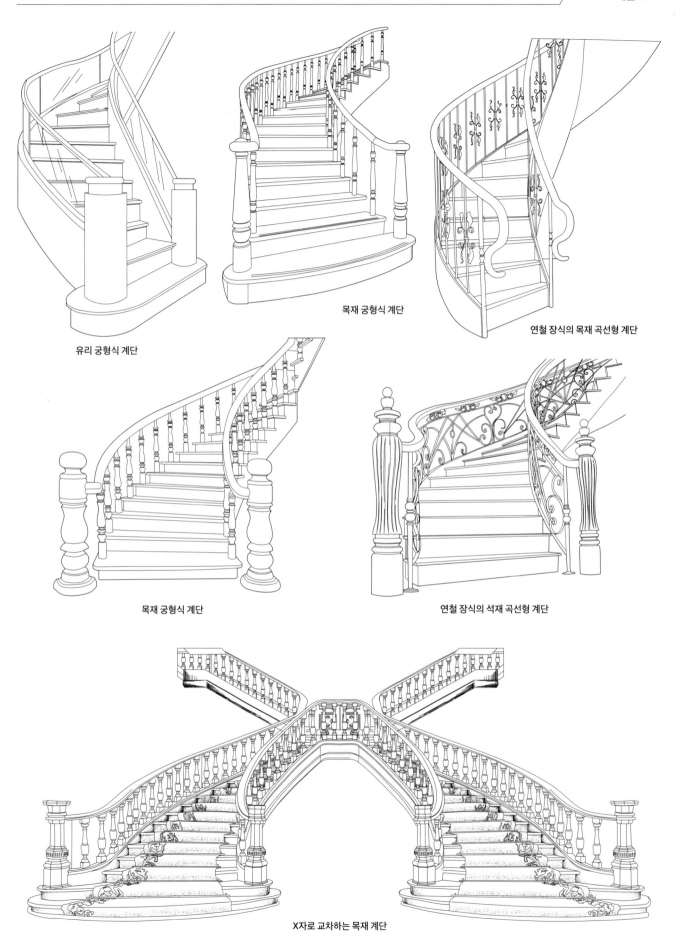

목재 궁형식 계단

연철 장식의 목재 곡선형 계단

유리 궁형식 계단

목재 궁형식 계단

연철 장식의 석재 곡선형 계단

X자로 교차하는 목재 계단

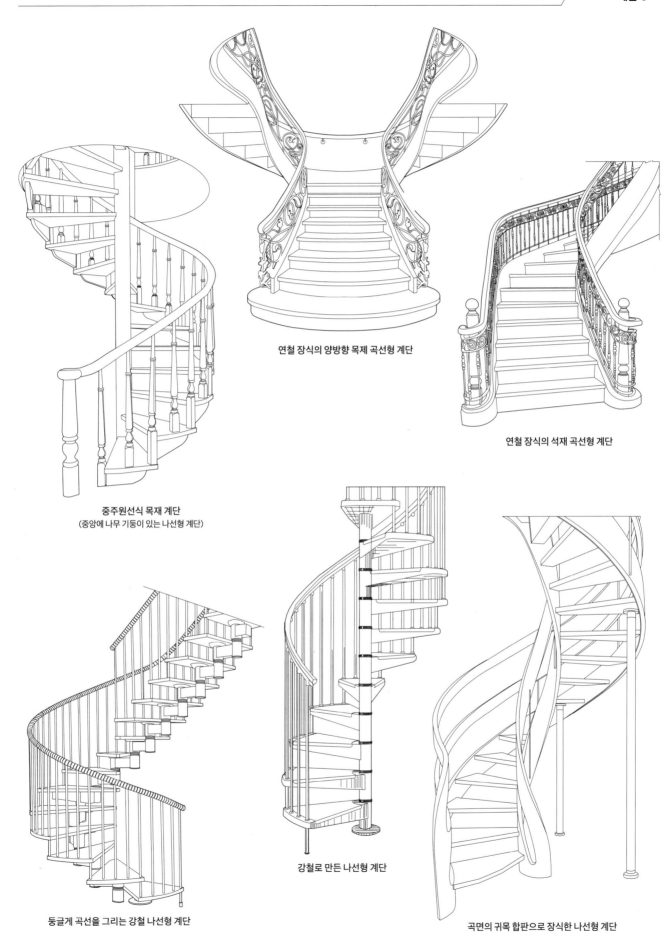

연철 장식의 양방향 목제 곡선형 계단

연철 장식의 석재 곡선형 계단

중주원선식 목재 계단
(중앙에 나무 기둥이 있는 나선형 계단)

강철로 만든 나선형 계단

둥글게 곡선을 그리는 강철 나선형 계단

곡면의 귀목 합판으로 장식한 나선형 계단

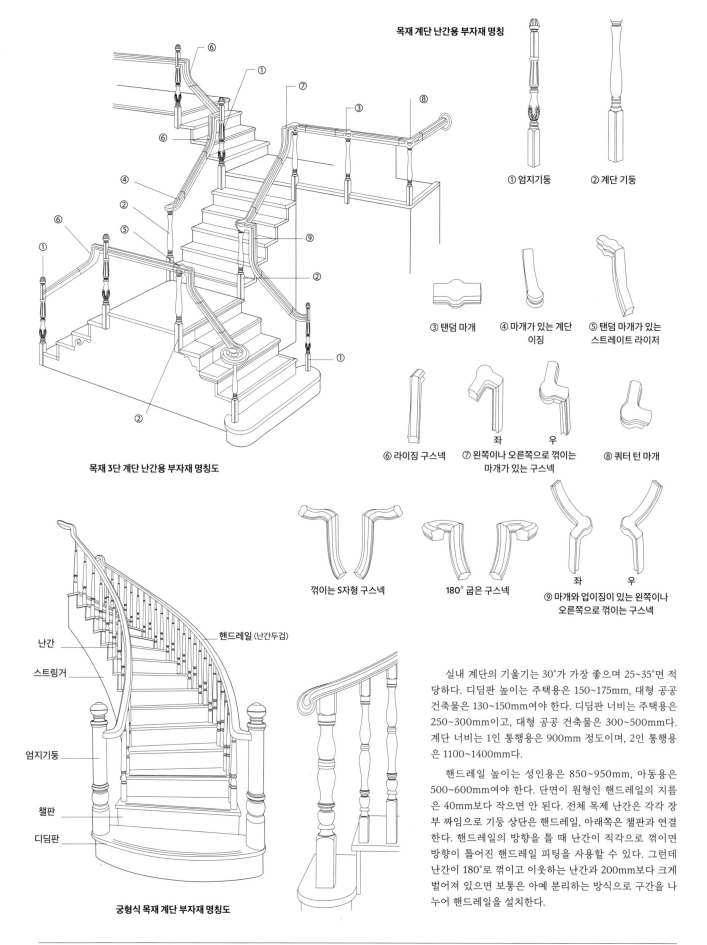

목재 계단 난간용 부자재 명칭

① 엄지기둥

② 계단 기둥

③ 탠덤 마개

④ 마개가 있는 계단 이징

⑤ 탠덤 마개가 있는 스트레이트 라이저

⑥ 라이징 구스넥

⑦ 왼쪽이나 오른쪽으로 꺾이는 마개가 있는 구스넥

좌 우

⑧ 쿼터 턴 마개

꺾이는 S자형 구스넥

180° 굽은 구스넥

⑨ 마개와 업이징이 있는 왼쪽이나 오른쪽으로 꺾이는 구스넥

좌 우

목재 3단 계단 난간용 부자재 명칭도

난간

스트링거

엄지기둥

챌판

디딤판

핸드레일 (난간두겁)

궁형식 목재 계단 부자재 명칭도

실내 계단의 기울기는 30°가 가장 좋으며 25~35°면 적당하다. 디딤판 높이는 주택용은 150~175mm, 대형 공공 건축물은 130~150mm여야 한다. 디딤판 너비는 주택용은 250~300mm이고, 대형 공공 건축물은 300~500mm다. 계단 너비는 1인 통행용은 900mm 정도이며, 2인 통행용은 1100~1400mm다.

핸드레일 높이는 성인용은 850~950mm, 아동용은 500~600mm여야 한다. 단면이 원형인 핸드레일의 지름은 40mm보다 작으면 안 된다. 전체 목제 난간은 각각 장부 짜임으로 기둥 상단은 핸드레일, 아래쪽은 챌판과 연결한다. 핸드레일의 방향을 틀 때 난간이 직각으로 꺾이면 방향이 틀어진 핸드레일 피팅을 사용할 수 있다. 그런데 난간이 180°로 꺾이고 이웃하는 난간과 200mm보다 크게 벌어져 있으면 보통은 아예 분리하는 방식으로 구간을 나누어 핸드레일을 설치한다.

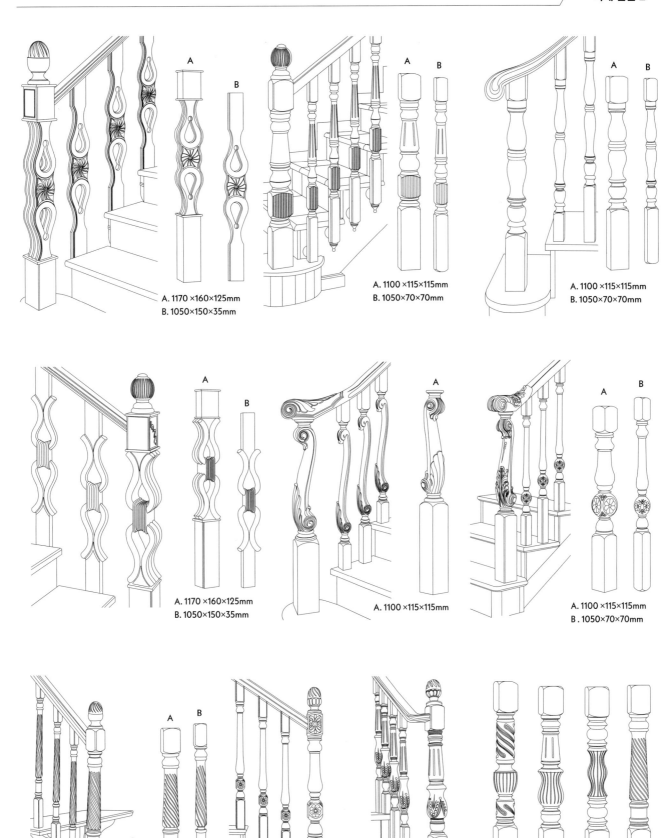

A. 1170 ×160×125mm
B. 1050×150×35mm

A. 1100 ×115×115mm
B. 1050×70×70mm

A. 1100 ×115×115mm
B. 1050×70×70mm

A. 1170 ×160×125mm
B. 1050×150×35mm

A. 1100 ×115×115mm

A. 1100 ×115×115mm
B . 1050×70×70mm

A. 1100 ×115×115mm
B . 1050×70×70mm

1100 ×115×115mm

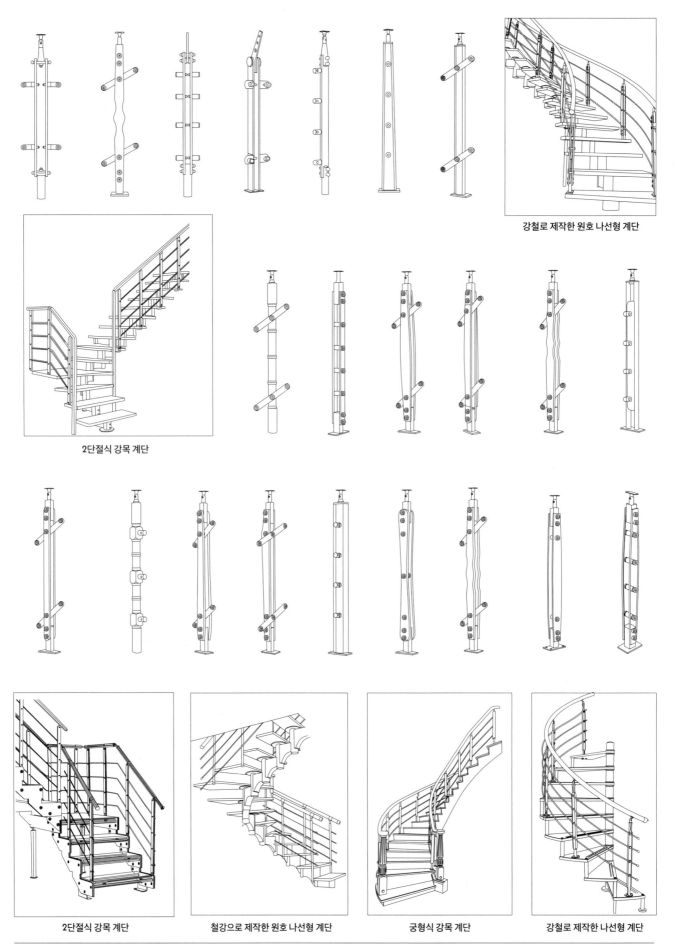

강철로 제작한 원호 나선형 계단

2단절식 강목 계단

2단절식 강목 계단

철강으로 제작한 원호 나선형 계단

궁형식 강목 계단

강철로 제작한 나선형 계단

현대적인 금속 난간

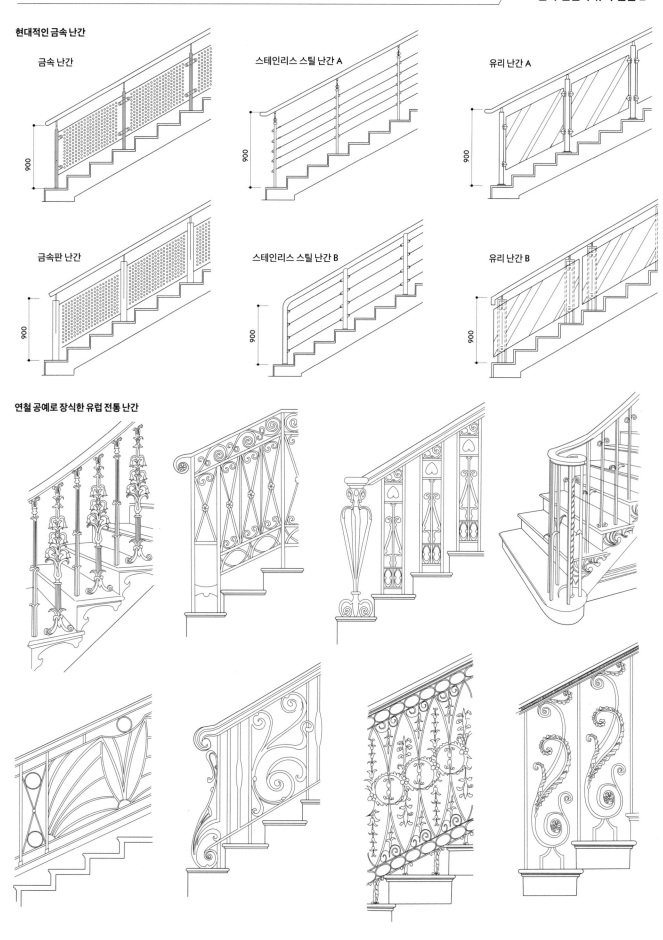

금속 난간

스테인리스 스틸 난간 A

유리 난간 A

금속판 난간

스테인리스 스틸 난간 B

유리 난간 B

연철 공예로 장식한 유럽 전통 난간

엘리베이터는 고층 건축물에서는 절대 없어서는 안 될 장치다. 건물 내에서 계단과 함께 교통의 중추로 기능하며, 사람들이 모이고 흩어질 때 반드시 거치는 곳이다. 그중에서도 전망용 엘리베이터는 방문자에게 인테리어의 품위를 느끼게 해준다.

전망용 엘리베이터는 승객용 엘리베이터의 일종으로 대형 쇼핑몰, 숙박 시설, 호텔 등 공공장소에서 사용한다. 일반 승객용 엘리베이터와 달리 바깥을 구경할 수 있게 엘리베이터의 한 면 또는 3면을 투명 유리로 처리했다. 카 단면은 말발굽형, 원형, 뾰족한 꼭대기형, 평면형 등 다양하며 특히 원형으로 된 카는 넓은 호형의 이중 투명 유리로 시야가 확 트인다.

엘리베이터 승강로를 설계할 때는 천장에서 벽면, 지면까지 모두 진행하며, 몇몇 공공시설 설치도 함께 고려해야 한다. 엘리베이터 카 내부 천장의 디자인과 조명은 일반적으로 간단한 형태로 한다. 지나치게 화려하고 복잡한 천장 디자인과 너무 높게 단 펜던트 라이트는 좋지 않다. 벽면과 지면은 석재로 마감한다. 또한 엘리베이터 견본을 참고해 스위치와 운행 상태 표시창을 설치할 자리를 비워 두어야 한다.

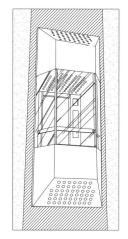

전망용 엘리베이터 A

항목	규격 사항		
속도(m/s)	1	1.5	1.75
적재하중(kg)	900, 1500		
운행 최대 층수	20	28	28
운행 최대 높이(m)	55	80	80
제어 방식	VFEL		
조작 방식	1C-2BC, 2C~4C-AL-21		
문 여는 방식	1D1G		
동력용 전원	380V, 50Hz 3상 5선		
조명용 전원	220V, 50Hz		
최소 층고(mm)	2800		

엘리베이터 카의 단면

카의 윤곽이 선명하게 잡혀 있어 대범하고 멋지다. 카 내부의 천장에 둥글게 뚫린 구멍으로 빛이 투과해 들어오며 카 외부 상하에 원형 구멍이 있는 장식판과 어우러진다.

전망용 엘리베이터 B

항목	규격 사항				
속도(m/s)	1	1.5	1.75	2.0	2.5
적재하중(kg)	1500				
운행 최대 층수	20	28	28	28	28
운행 최대 높이(m)	60	80	80	80	80
제어 방식	VFEL				
조작 방식	1C-2BC, 2C~4C-AL-21				
문의 시스템	LV1K-L2N-CO				
문 여는 방식	1D1G				
동력용 전원	380V, 50Hz 3상 5선				
조명용 전원	220V, 50Hz				
최소 층고(mm)	2800				

엘리베이터 카의 단면

말굽형 카로 반원형의 정면이 투명 유리로 되어 있다. 덕분에 승객이 넓은 각도로 바깥을 구경할 수 있다. 카 외부가 강판으로 덮여 있어 원하는 색상이나 건물 내부 장식과 어우러지게 꾸밀 수 있다.

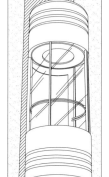

전망용 엘리베이터 C

항목	규격 사항		
속도(m/s)	1	1.5	1.75
적재하중(kg)	1200		
운행 최대 층수	20	28	28
운행 최대 높이(m)	60	80	80
제어 방식	VFEL		
조작 방식	1C-2BC, 2C~4C-AL-21		
문 여는 방식	1D1G, 중앙 개구부		
동력용 전원	380V, 50Hz 3상 5선		
조명용 전원	220V, 50Hz		
최소 층고(mm)	2800		

엘리베이터 카의 단면

카 외관이 원형이라서 유려하고 대범해 보인다. 둥근 투명 유리로 널찍해서 시야가 트이고 내부 천장에 우주를 연상시키는 조명을 달았다. 상하부 원통형 외장판에 유리섬유 조명을 채용했으며 내부 조명과 함께 우아한 느낌을 자아낸다.

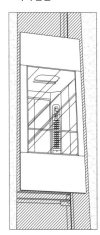

전망용 엘리베이터 D

항목	규격 사항				
속도(m/s)	1	1.5	1.75	2.0	2.5
적재하중(kg)	800	800	800	800	800
	900	900	900	900	900
	1050	1050	1050	1050	1050
	1200	1200	1200	1200	1200
	1350	1350	1350	1350	1350
운행 최대 층수	20	28	28	28	28
운행 최대 높이(m)	50	80	80	80	80
제어 방식	VFDA				
조작 방식	1C-2BC, 2C-SM21, 3C-ITS21, 4C-ITS21				
문의 시스템	LV1K-L2N-CO				
문 여는 방식	1D1G				
동력용 전원	380V, 50Hz 3상 5선				
조명용 전원	220V, 50Hz				
최소 층고(mm)	2800				

엘리베이터 카의 단면

엘리베이터 카 외부가 강판으로 덮여 있으며, 외형이 간결하고 정면에 투명 유리가 덮여 있다. 다양한 천장 형식과 내부 장식을 선택할 수 있다.

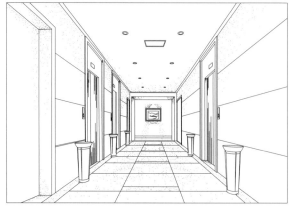

엘리베이터 승강장 렌더링

의료용 엘리베이터는 인버터 도어 시스템과 최첨단 비접촉식 적외선 시스템으로 특정 패널에 신체나 물체를 접촉해야 작동하던 기존 방식의 단점을 완전히 제거했다. 또한 엘리베이터와 건물 바닥 간에 높이차가 발생하지 않고 32비트 컴퓨터 제어 시스템으로 통신 속도와 효율을 높여 엘리베이터 대기 시간을 크게 단축했다.

의료용 엘리베이터는 독특하게도 앞쪽 벽이 없게 설계된다. 따라서 엘리베이터 내부 공간이 더욱 확장되어 병상이나 휠체어도 부딪힘 없이 순조롭게 타고 내릴 수 있다.

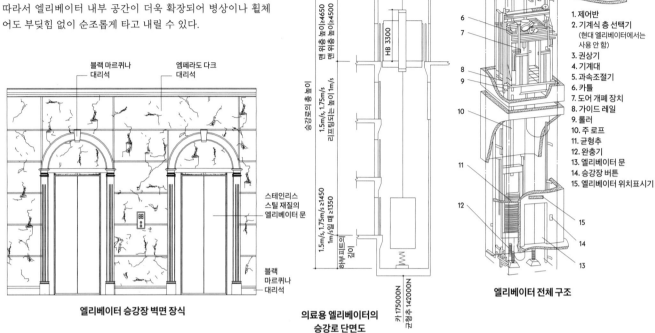

엘리베이터 승강장 벽면 장식

의료용 엘리베이터의 승강로 단면도

엘리베이터 전체 구조

1. 제어반
2. 기계식 층 선택기
 (현대 엘리베이터에서는 사용 안 함)
3. 권상기
4. 기계대
5. 과속조절기
6. 카틀
7. 도어 개폐 장치
8. 가이드 레일
9. 롤러
10. 주 로프
11. 균형추
12. 완충기
13. 엘리베이터 문
14. 승강장 버튼
15. 엘리베이터 위치표시기

(출처: 《엘리베이터 기술》, 중궈화쉐궁예출판사, 2008.)

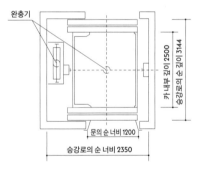

의료용 엘리베이터의 승강로 평면도

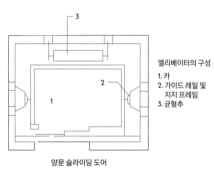

엘리베이터의 구성

1. 카
2. 가이드 레일 및 지지 프레임
3. 균형추

양문 슬라이딩 도어

승객용 엘리베이터의 승강로 평면도

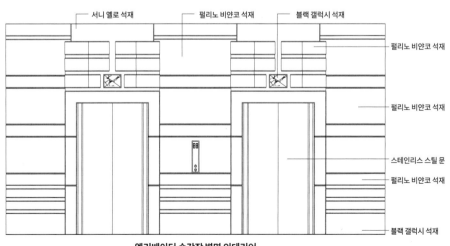

엘리베이터 승강장 벽면 인테리어

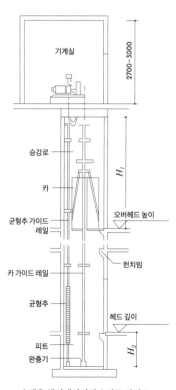

승객용 엘리베이터의 승강로 단면도

엘리베이터 업계에서 도시 고령화 가속화는 화두가 된 지 오래다. 노인, 장애인, 환자가 건물을 쉽게 오르내릴 수 있는 가장 좋은 해결책이 주택 내 엘리베이터 설치이기 때문이다. 빌라용 엘리베이터 내부는 주택의 내부 장식재와 같은 것으로 꾸민다.

엘리베이터 문은 주택의 일반 현관 역할을 한다. 따라서 빌라용 엘리베이터와 가구 스타일을 비슷하게 맞추면 보기에도 좋고 편안한 느낌이 배가된다.

빌라용 엘리베이터 렌더링

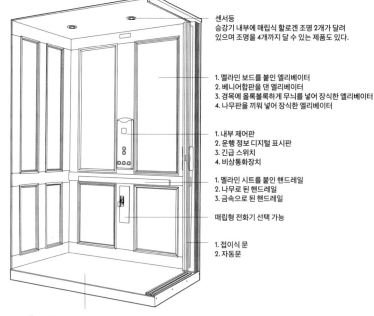

센서등
승강기 내부에 매립식 할로겐 조명 2개가 달려 있으며 조명을 4개까지 달 수 있는 제품도 있다.

1. 멜라민 보드를 붙인 엘리베이터
2. 베니어합판을 댄 엘리베이터
3. 경목에 올록볼록하게 무늬를 넣어 장식한 엘리베이터
4. 나무판을 끼워 넣어 장식한 엘리베이터

1. 내부 제어판
2. 운행 정보 디지털 표시판
3. 긴급 스위치
4. 비상통화장치

1. 멜라민 시트를 붙인 핸드레일
2. 나무로 된 핸드레일
3. 금속으로 된 핸드레일

매립형 전화기 선택 가능

1. 접이식 문
2. 자동문

1. 균형추가 달린 권상 구동 시스템에 '소프트 스타트'와 '소프트 스톱'을 제공한다.
2. 프로그래머블 로직 컨트롤러(PLC)가 엘리베이터의 운행을 감독 및 제어하면서 문제점도 발견한다.
3. 무정전 전원 장치(UPS)와 배터리로 작동하는 긴급 하강 장치가 기본 탑재된다.
4. 기본 설치된 안전장치로는 엘리베이터 승강로와 문의 인터로크, 안전 기어, 긴급 조명, 경보기가 있다.

전형적인 빌라용 엘리베이터
승강로 크기 및 엘리베이터 카 설치

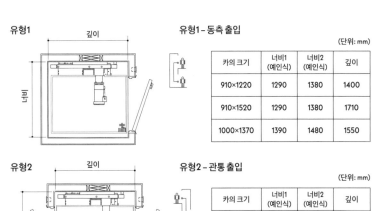

유형1

유형1 – 동측 출입

(단위: mm)

카의 크기	너비1 (예인식)	너비2 (예인식)	깊이
910×1220	1290	1380	1400
910×1520	1290	1380	1710
1000×1370	1390	1480	1550

유형2

유형2 – 관통 출입

(단위: mm)

카의 크기	너비1 (예인식)	너비2 (예인식)	깊이
910×1220	1290	1380	1410
910×1520	1290	1380	1720
1000×1370	1390	1480	1570

유형3

유형3 – 90° 출입

(단위: mm)

카의 크기	너비1 (예인식)	너비2 (예인식)	깊이
910×1220	1330	1420	1400
910×1520	1330	1420	1710
1000×1370	1430	1520	1550

통용되는 엘리베이터 규격
속도: 0.2m/s
최소 피트 깊이: 0.153m
최대 이동 높이: 15.2m
최대 승강장 수: 5(이웃한 승강장과의 최소 거리는 0.43m)

구동용:
2.83kg T형 이중 가이드 레일 시스템

카 구성:
카 크기는 910×1220×2130mm
샴페인색, 연한 오크색, 짙은 오크색 또는 흰색
멜라민 보드
흰색 천장판
매립식 할로겐 조명 2개
벽판과 어울리는 목재 핸드레일
엘리베이터 문 색상은 샴페인색, 옅은 회색, 연한 오크색, 짙은 오크색 또는 흰색

엘리베이터 카:
빌라용 엘리베이터 LEV 모델은 기본 사양이 다양하고 선택 사항도 있다.
카 벽판은 멜라민 보드, 나무 합판, 볼록한 무늬의 경목, 삽입식 목재 벽판 중에서 고를 수 있다.
매립형 할로겐 조명 2개가 기본으로 달리며 조명을 4개 달 수 있는 제품도 있다.
카 천장판은 기본적으로 흰색이며 견본을 참고해 자재와 색상을 골라 꾸밀 수 있다.

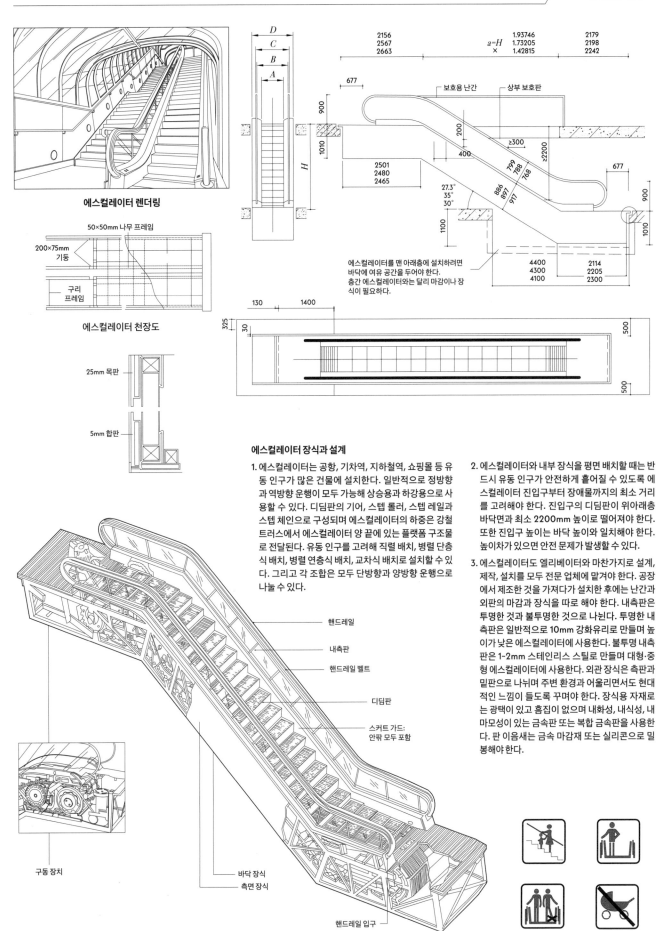

에스컬레이터 렌더링

50×50mm 나무 프레임

200×75mm
기둥

구리
프레임

에스컬레이터 천장도

25mm 목판

5mm 합판

D
C
B
A

H

900
1010

677

2156
2567
2663

$a=H$
×

1.93746
1.73205
1.42815

2179
2198
2242

보호용 난간 상부 보호판

200
≥300
400
≥2200

799
788
768

2501
2480
2465

886
897
917

27.3°
35°
30°

1100

677

900
1010

4400
4300
4100

2114
2205
2300

에스컬레이터를 맨 아래층에 설치하려면
바닥에 여유 공간을 두어야 한다.
층간 에스컬레이터와는 달리 마감이나 장
식이 필요하다.

130 1400

325
30

500

500

핸드레일

내측판

핸드레일 벨트

디딤판

스커트 가드:
안팎 모두 포함

구동 장치

바닥 장식

측면 장식

핸드레일 입구

에스컬레이터 장식과 설계

1. 에스컬레이터는 공항, 기차역, 지하철역, 쇼핑몰 등 유
동 인구가 많은 건물에 설치한다. 일반적으로 정방향
과 역방향 운행이 모두 가능해 상승용과 하강용으로 사
용할 수 있다. 디딤판의 기어, 스텝 롤러, 스텝 레일과
스텝 체인으로 구성되며 에스컬레이터의 하중은 강철
트러스에서 에스컬레이터 양 끝에 있는 플랫폼 구조물
로 전달된다. 유동 인구를 고려해 직렬 배치, 병렬 단층
식 배치, 병렬 연층식 배치, 교차식 배치로 설치할 수 있
다. 그리고 각 조합은 모두 단방향과 양방향 운행으로
나눌 수 있다.

2. 에스컬레이터와 내부 장식을 평면 배치할 때는 반
드시 유동 인구가 안전하게 흩어질 수 있도록 에
스컬레이터 진입구부터 장애물까지의 최소 거리
를 고려해야 한다. 진입구의 디딤판이 위아래층
바닥면과 최소 2200mm 높이로 떨어져야 한다.
또한 진입구 높이는 바닥 높이와 일치해야 한다.
높이차가 있으면 안전 문제가 발생할 수 있다.

3. 에스컬레이터도 엘리베이터와 마찬가지로 설계,
제작, 설치를 모두 전문 업체에 맡겨야 한다. 공장
에서 제조한 것을 가져다가 설치한 후에는 난간과
외판의 마감과 장식을 따로 해야 한다. 내측판은
투명한 것과 불투명한 것으로 나뉜다. 투명한 내
측판은 일반적으로 10mm 강화유리로 만들며 높
이가 낮은 에스컬레이터에 사용한다. 불투명 내측
판은 1~2mm 스테인리스 스틸로 만들며 대형·중
형 에스컬레이터에 사용한다. 외관 장식은 측판과
밑판으로 나뉘며 주변 환경과 어울리면서도 현대
적인 느낌이 들도록 꾸며야 한다. 장식용 자재로
는 광택이 있고 흠집이 없으며 내화성, 내식성, 내
마모성이 있는 금속판 또는 복합 금속판을 사용한
다. 판 이음새는 금속 마감재 또는 실리콘으로 밀
봉해야 한다.

곡선형 계단 리프트는 가파른 계단, 좁은 계단, 곡선 계단을 쉽고 안정적으로 오르내릴 수 있게 해준다. 리프트 의자는 8cm 지름의 가이드 레일을 따라 운행한다. 레일 시스템이 계단, 벽, 난간 안쪽에 바짝 붙어 있어서 공간이 많이 필요하지는 않다. 또한 여러 층이나 나선형 계단에서도 사용할 수 있으며 계단 너비에도 크게 구애받지 않는다. 낮은 걸상 형태를 포함한 리프트 의자는 계단의 시작점에서 종착점까지 최적의 위치에서 자동으로 회전해 정지하기 때문에 편안하게 계단을 오르내릴 수 있다.

원격 조종기

585mm

485~575mm

리프트 의자: 중증 장애인을 들어 올리거나 이동시킬 때 리프트 의자가 필요할 수 있다. 리프트 의자는 단거리 이동 시 매우 유용하며 침대에 눕히거나 입욕하고 차에 올라탈 때도 사용할 수 있다. 일반적으로 리프트 의자를 조작할 때는 옆에서 도와주는 사람이 있어야 한다. 집 안 천장에 레일을 달아 이동시키는 리프트 의자는 원격 조종으로도 사용할 수 있어 장애인도 혼자서 이동할 수 있다.

각진 곳에 설치한 리프트 의자 견취도

리프트 의자의 운행 관련 평면도

승강대: 수평 상태의 플랫폼으로 기계를 통해 오르내릴 수 있도록 돕기 때문에 높이차가 크지 않은 곳에서 사용한다.

계단 리프트: 계단 리프트는 엘리베이터를 넣을 수 없는 소형 건물에 설치한다. 리프트는 의자형이나 박스형이고 가이드 레일을 계단 한쪽이나 계단 표면에 설치한다. 의자형은 나선형 계단에도 설치할 수 있으며 박스형은 직선 계단이 있는 곳에만 설치할 수 있다.

천장에 레일을 달아 움직이는 리프트 의자

중증 장애인이 단거리 이동 시 사용하는 리프트 의자

높이차가 크지 않은 곳에 리프트를 적용했을 때

계단 리프트

수납장, 탁자, 선반 등 가구를 제작할 때 코어합판, 섬유판, 핑거조인트 집성목, 합판 등을 많이 사용한다. 그중 합판으로 가구를 제작할 때 프레임 양면을 합판으로 덮는데, 이것이 곧 복면 중공판 구조다.

복면 중공판을 만들 때 틀을 배열하는 방식

직사각형

임의 곡면형

문짝의 코어판 형태

격자형 중공에 재료를 충진

울타리형 중공에 재료를 충진

벌집형 중공에 재료를 충진

문짝 안에 심을 대칭으로 넣은 경우

책상 작업대에 넣은 중판재

접이식 의자에 넣은 중판재

타원형 작업대

원형

타원형

수납장 측판에 넣은 중판재

둥근 작업대에 넣은 중판재

협각 목재 막대를 끼워 넣어 가장자리를 막음

플라스틱으로 가장자리를 막음

복면 중공판 나무틀의 구조

짜맞춤

스테이플 건 사용

촉을 관통 없이 홈에 넣음

직각 촉을 관통 없이 턱에 넣음

복면판 주변 처리 방식

맞춤 방식으로 가장자리를 봉함

직선으로 가장자리를 봉함

노면 중공판에 들어간 다양한 중판재

나무 조각을 끼워 넣어 가운데를 봉함

끝부분 끼워 넣기

복면판 끝부분을 둥근 각으로 처리

노면 중공판에 들어간 다양한 중판재

골판지 형태의 중공판

울타리형 중공판

울타리형 중공판

격자형 중공판

벌집형 중공판

물결무늬 심을 넣은 중공판

목재 모서리 마개

(출처: 《가구 설계와 개발》, 중궈화쉐궁예출판사, 2006.)

조립식 뒤판 설치 형식

뒤판

금속 테두리 프레임의 서랍

가로대 프레임

덮개가 있는
슬라이드 레일

금속 테두리 프레임

강철로 된 옆판 프레임

바닥판 이형 부속품

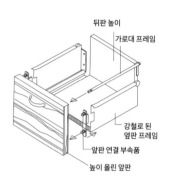

뒤판 높이

가로대 프레임

강철로 된
옆판 프레임

앞판 연결 부속품

높이 올린 앞판

조립한 서랍

| 영국식 나무 서랍 | 내부 서랍 | 영국식 나무 서랍 | 깊이가 낮은 서랍 | 내부 서랍 |

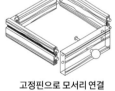

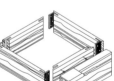

플라스틱
직각형 장부

| 고정핀으로 모서리 연결 | 고정핀으로 모서리 연결 | 짜맞춤 기법으로 모서리 연결 | 도브 테일 맞춤 방식으로 모서리 연결 | 플라스틱으로 장부를 만들어 짜임 구조로 연결 |

서랍 레일 장착 형식 (롤러식과 볼베어링식)

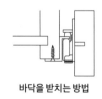
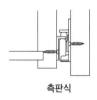

| 바닥을 받치는 방법 | 측판식 | 홈을 이용한 방법 | 선반식 | 플라스틱 직각형 장부로 연결 |

슬라이딩 도어의 가이드 레일 설치 방식

각 부분의 연결과 조립

도어 스토퍼

히든 경첩

펼치는 판 형식의 접이식 경첩

펼치는 판

중첩되는 부분
6~8mm

펼치는 판

밑판

펼쳤을 때

닫았을 때

걸이식 연결 부품

빗장

유리문용 경첩

옆판

유리문

옆판

유리문

26

37

32

옆판

유리문

옆판

밑판

4

4

4

≥1.5

유리문

4

34

16

≥8

2

2.5

4

≥12

밑판

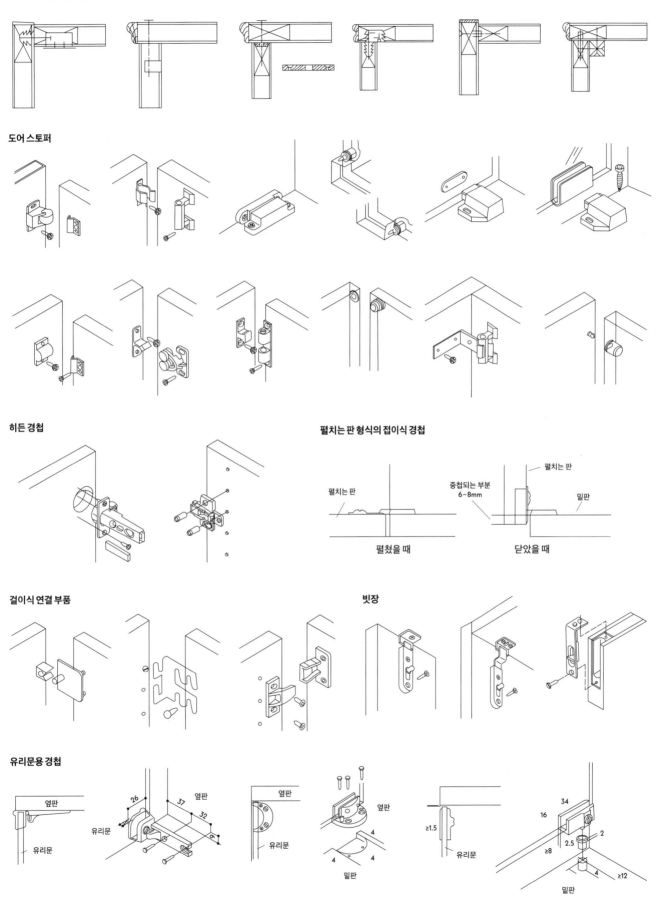

판식 벽장은 주거 환경에 맞추어 제작할 수 있고, 정면 프레임이 있어서 벽장 몸체를 간단히 처리할 수 있다. 따라서 측면판과 구조판은 연결핀으로 고정하거나 사다리꼴 연결 부품으로 연결하면 그만이다. 뒤판은 넘어가더라도 벽장 몸체의 모서리는 벽면과 수납장 벽 사이에 꺾쇠로 단단히 고정해야 한다. 정면 프레임은 측면 가장자리에 나사를 체결하거나 접착제로 고정해 설치한다. 여러 개의 수납장으로 된 벽장이라면 연결 나사로 각 부분을 꼭 이어 주어야 한다. 우선 하단 수납장처럼 접착해 연결하는 부분은 받침대를 반듯이 배열한 다음 그 위에 설치하고 고정해야 한다. 그 후 나머지 부분, 이를테면 중간 벽장과 상부 벽장을 그 위에 설치한다.

벽장 뒤판과 측판은 실내 벽과 25mm 정도 떨어뜨려 놓아야 한다. 외벽에 벽장을 기대어 놓을 계획이라면 벽면을 도장해야 한다. 벽장을 외벽 또는 습한 벽 앞에 놓는다면 벽장 뒷면은 통풍이 잘 되어야 하고 실내 벽과 벽장 사이의 공간은 마감용 자재로 연결해 덮는다. 벽장을 천장에 연결할 때도 벽면은 동일하게 처리한다. 천장에 단단히 연결하되 공기가 순환되도록 추가로 통풍구를 놓아야 한다.

벽장을 바닥에 놓을 때는 경우에 따라 받침대 아래에 적당한 부품이나 자재를 넣어 수평을 맞춘다. 벽면과 연결하는 벽장이라면 밑판을 사용해 측면 뒤까지 밀어 넣거나 측면 경계선에 맞춰 놓아야 한다.

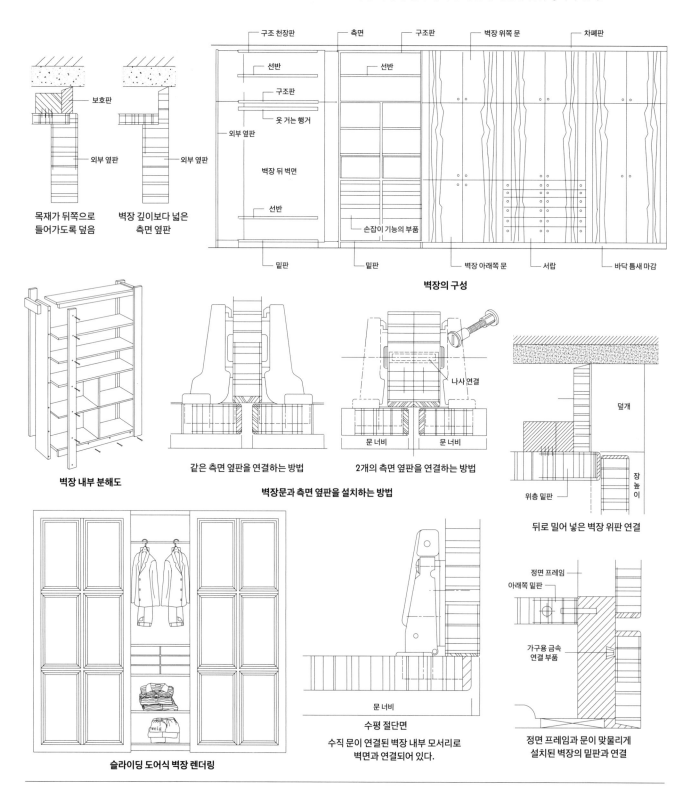

목재가 뒤쪽으로 들어가도록 덮음

벽장 깊이보다 넓은 측면 옆판

구조 천장판 · 측면 · 구조판 · 벽장 위쪽 문 · 차폐판
선반
구조판
옷 거는 행거
외부 옆판
벽장 뒤 벽면
선반
손잡이 기능의 부품
밑판 · 밑판 · 벽장 아래쪽 문 · 서랍 · 바닥 틈새 마감

벽장의 구성

벽장 내부 분해도

같은 측면 옆판을 연결하는 방법

나사 연결
문 너비 · 문 너비

2개의 측면 옆판을 연결하는 방법

벽장문과 측면 옆판을 설치하는 방법

덮개
위층 밑판
장 높이

뒤로 밀어 넣은 벽장 위판 연결

슬라이딩 도어식 벽장 렌더링

문 너비

수평 절단면
수직 문이 연결된 벽장 내부 모서리로 벽면과 연결되어 있다.

정면 프레임
아래쪽 밑판
가구용 금속 연결 부품

정면 프레임과 문이 맞물리게 설치된 벽장의 밑판과 연결

옷장 세트는 개인의 수요나 공간에 따라 조합해 실내 공간을 합리적으로 활용할 수 있다. 옷장 세트를 설계할 때는 옷가지를 종류별로 잘 구분해 놓아야 옷장 내 공간 크기를 다양하게 정할 수 있다. 옷장 부피가 작다면 내부 공간을 최대한 적게 나눠야 하며 옷걸이가 주가 되어야 한다. 옷장 크기가 충분하다면 판 형태의 서랍, 일반 서랍 등으로 내부를 풍부하게 구성해 옷가지별로 수납 공간을 제공할 수 있다.

여성용 옷장은 의류와 가방을 놓는 공간 말고도 거울로 된 문도 추가해야 한다. 문에 거울을 달아 놓는 것도 경제적인 해결책이다. 손수건, 스타킹, 스카프, 화장품 같은 여성용 소품은 탈부착식 소형 트레이를 이용해 서랍과 수납장 안에 넣어도 된다.

남성용 옷장은 사용자가 직접 조합해 쓰도록 하는 것도 좋다. 옷장 안에 지지력이 높은 금속으로 층층이 프레임을 만들어 음향 기자재와 캐리어 같은 물건을 둘 공간을 만드는 방법도 있다. 또한 남성용 소품, 예를 들어 넥타이와 커프스 버튼 등을 가지런히 진열해 보관하도록 옷장 내부를 작은 틀로 나눌 수도 있다. 정장 바지를 걸어 두는 이동식 바지걸이도 꼭 필요하다.

부부가 함께 쓰는 옷장이라면 당연히 크기가 더 커야 한다. 그리고 두 사람의 생활 습관을 참고해 옷가지를 더 잘 분류하는 방식을 정해야 한다. 부부의 서로 다른 수요에 맞추어 필요한 공간과 구성을 정해야 옷장의 기능을 극대화할 수 있다. 옷장과 침대의 간격이 좁다면 슬라이딩 도어가 달린 옷장을 선택하는 게 적합하다.

탈의실 내 회전식 행거

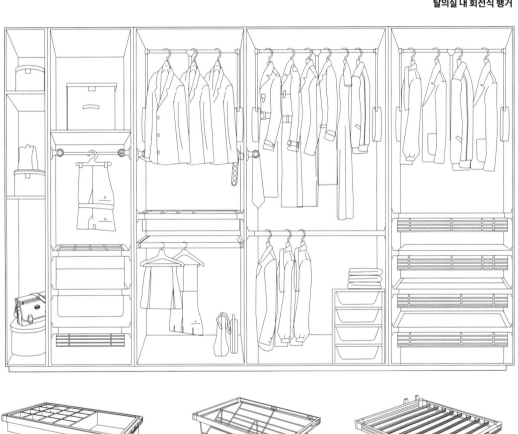

기타 물품 보관함 (목재)

신발 보관을 겸한 다기능 트레이

바지걸이 (알루미늄 소재)

넥타이 보관을 겸한 다기능 걸이

액세서리 보관을 겸한 다기능 거치대

의류 수납을 겸한 다기능 트레이

10

목가구 구조

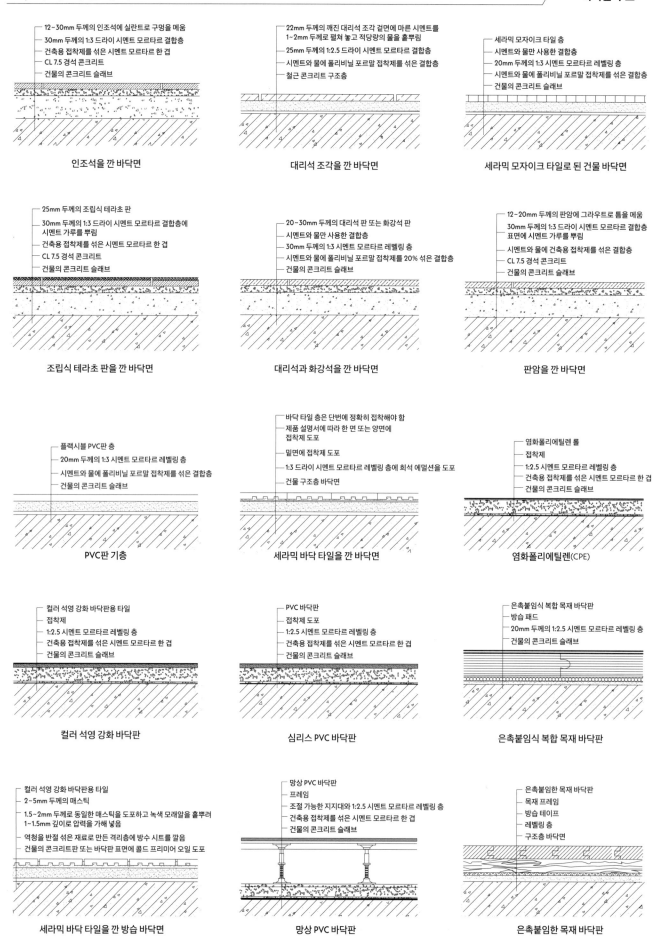

- 12~30mm 두께의 인조석에 실란트로 구멍을 메움
- 30mm 두께의 1:3 드라이 시멘트 모르타르 결합층
- 건축용 접착제를 섞은 시멘트 모르타르 한 겹
- CL 7.5 경석 콘크리트
- 건물의 콘크리트 슬래브

인조석을 깐 바닥면

- 22mm 두께의 깨진 대리석 조각 겉면에 마른 시멘트를 1~2mm 두께로 펼쳐 놓고 적당량의 물을 흩뿌림
- 25mm 두께의 1:2.5 드라이 시멘트 모르타르 결합층
- 시멘트와 물에 폴리비닐 포르말 접착제를 섞은 결합층
- 철근 콘크리트 구조층

대리석 조각을 깐 바닥면

- 세라믹 모자이크 타일 층
- 시멘트와 물만 사용한 결합층
- 25mm 두께의 1:3 시멘트 모르타르 레벨링 층
- 시멘트와 물에 폴리비닐 포르말 접착제를 섞은 결합층
- 건물의 콘크리트 슬래브

세라믹 모자이크 타일로 된 건물 바닥면

- 25mm 두께의 조립식 테라초 판
- 30mm 두께의 1:3 드라이 시멘트 모르타르 결합층에 시멘트 가루를 뿌림
- 건축용 접착제를 섞은 시멘트 모르타르 한 겹
- CL 7.5 경석 콘크리트
- 건물의 콘크리트 슬래브

조립식 테라초 판을 깐 바닥면

- 20~30mm 두께의 대리석 판 또는 화강석 판
- 시멘트와 물만 사용한 결합층
- 30mm 두께의 1:3 시멘트 모르타르 레벨링 층
- 시멘트와 물에 폴리비닐 포르말 접착제를 20% 섞은 결합층
- 건물의 콘크리트 슬래브

대리석과 화강석을 깐 바닥면

- 12~20mm 두께의 판암에 그라우트로 틈을 메움
- 30mm 두께의 1:3 드라이 시멘트 모르타르 결합층 표면에 시멘트 가루를 뿌림
- 시멘트와 물에 건축용 접착제를 섞은 결합층
- CL 7.5 경석 콘크리트
- 건물의 콘크리트 슬래브

판암을 깐 바닥면

- 플랙시블 PVC판 층
- 20mm 두께의 1:3 시멘트 모르타르 레벨링 층
- 시멘트와 물에 폴리비닐 포르말 접착제를 섞은 결합층
- 건물의 콘크리트 슬래브

PVC판 기층

- 바닥 타일 층은 단번에 정확히 접착해야 함
- 제품 설명서에 따라 한 면 또는 양면에 접착제 도포
- 밑면에 접착제 도포
- 1:3 드라이 시멘트 모르타르 레벨링 층에 희석 에멀션을 도포
- 건물 구조층 바닥면

세라믹 바닥 타일을 깐 바닥면

- 염화폴리에틸렌 롤
- 접착제
- 1:2.5 시멘트 모르타르 레벨링 층
- 건축용 접착제를 섞은 시멘트 모르타르 한 겹
- 건물의 콘크리트 슬래브

염화폴리에틸렌(CPE)

- 컬러 석영 강화 바닥판용 타일
- 접착제
- 1:2.5 시멘트 모르타르 레벨링 층
- 건축용 접착제를 섞은 시멘트 모르타르 한 겹
- 건물의 콘크리트 슬래브

컬러 석영 강화 바닥판

- PVC 바닥판
- 접착제 도포
- 1:2.5 시멘트 모르타르 레벨링 층
- 건축용 접착제를 섞은 시멘트 모르타르 한 겹
- 건물의 콘크리트 슬래브

심리스 PVC 바닥판

- 은촉붙임식 복합 목재 바닥판
- 방습 패드
- 20mm 두께의 1:2.5 시멘트 모르타르 레벨링 층
- 건물의 콘크리트 슬래브

은촉붙임식 복합 목재 바닥판

- 컬러 석영 강화 바닥판용 타일
- 2~5mm 두께의 매스틱
- 1.5~2mm 두께로 동일한 매스틱을 도포하고 녹색 모래알을 흩뿌려 1~1.5mm 깊이로 압력을 가해 넣음
- 역청을 반절 섞은 재료로 만든 격리층에 방수 시트를 깔음
- 건물의 콘크리트판 또는 바닥판 표면에 콜드 프리미어 오일 도포

세라믹 바닥 타일을 깐 방습 바닥면

- 망상 PVC 바닥판
- 프레임
- 조절 가능한 지지대와 1:2.5 시멘트 모르타르 레벨링 층
- 건축용 접착제를 섞은 시멘트 모르타르 한 겹
- 건물의 콘크리트 슬래브

망상 PVC 바닥판

- 은촉붙임한 목재 바닥판
- 목재 프레임
- 방습 테이프
- 레벨링 층
- 구조층 바닥면

은촉붙임한 목재 바닥판

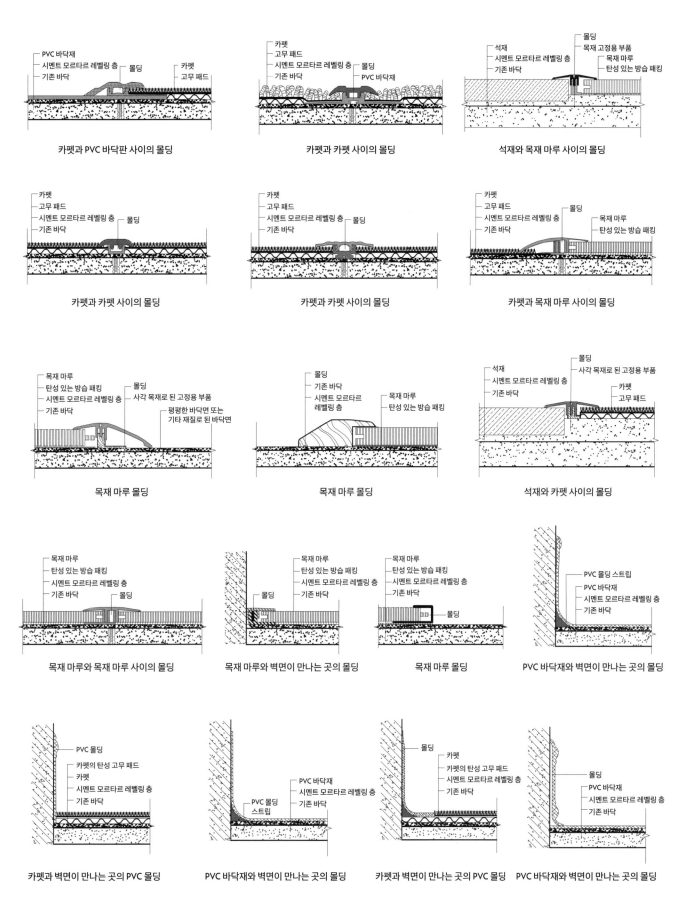

카펫과 PVC 바닥판 사이의 몰딩

카펫과 카펫 사이의 몰딩

석재와 목재 마루 사이의 몰딩

카펫과 카펫 사이의 몰딩

카펫과 카펫 사이의 몰딩

카펫과 목재 마루 사이의 몰딩

목재 마루 몰딩

목재 마루 몰딩

석재와 카펫 사이의 몰딩

목재 마루와 목재 마루 사이의 몰딩

목재 마루와 벽면이 만나는 곳의 몰딩

목재 마루 몰딩

PVC 바닥재와 벽면이 만나는 곳의 몰딩

카펫과 벽면이 만나는 곳의 PVC 몰딩

PVC 바닥재와 벽면이 만나는 곳의 몰딩

카펫과 벽면이 만나는 곳의 PVC 몰딩

PVC 바닥재와 벽면이 만나는 곳의 몰딩

바닥 전체에 카펫을 까는 방법

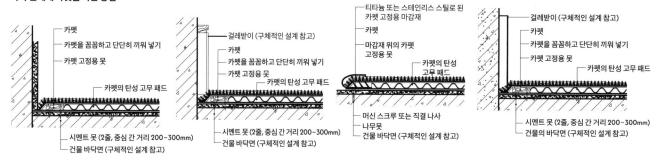

도어 매트

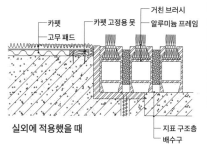

실외에 적용했을 때

도어 매트에 스트립 브러시가 달려 있으면 신발에 묻은 먼지와 흙을 잘 털어 내 실내 청결 유지에 도움이 된다. 이러한 도어 매트는 크게 제작할 수 있으며 브러시 색상으로는 검은색, 회색, 남색이 좋다.

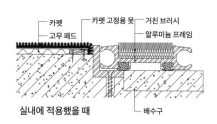

실내에 적용했을 때

얇은 도어 매트는 12mm 두께로 바닥 타일과 두께가 거의 비슷하다. 얇고 프레임도 필요 없어서 이상적인 실내용 도어 매트다. 또한 세척, 먼지 제거, 습기 흡수 면에서 기능이 좋고 말아 둘 수 있어 실내 청소할 때도 편하다. 실내용 도어 매트로는 갈색, 옅은 회색, 남색, 붉은색이 좋다.

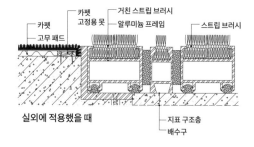

실외에 적용했을 때

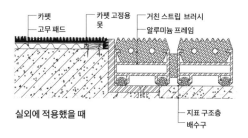

실외에 적용했을 때

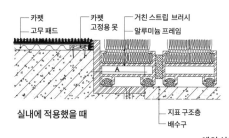

실내에 적용했을 때

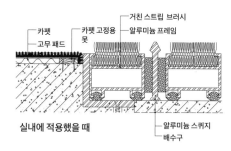

실내에 적용했을 때

예외 상황

도어 매트 두께가 22mm라면 하중을 견뎌야 할 곳에 놓거나 특히 아래가 들뜬 곳에 사용할 수 있다. 이 같은 도어 매트는 프레임과 함께 사용해야 한다. 그리고 스트립 브러시, 고무 스트립, 거친 솔이 달린 판형 스트립을 달 수 있다.

계단 카펫을 까는 방법

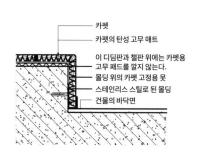

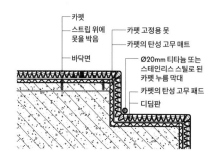

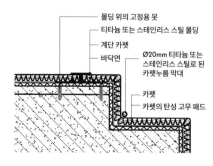

방음 바닥은 녹음실, 방송실처럼 방음 요구치가 높은 건축물의 바닥에 적용한다. 구조적인 처리 방법 중 흔히 볼 수 있는 것은 카펫, 고무, 플라스틱처럼 탄성 있는 바닥재를 깔거나, 사각형과 띠형 등 탄성 있는 매트를 깔고 그 위에 부동 바닥을 만들거나 차음용 천장 구조를 설치하는 것이다. 또한 일반적으로 천장에 흡음 자재를 깔아 방음 효과를 높인다.

<div style="text-align: right">11
바닥 마감과 구조</div>

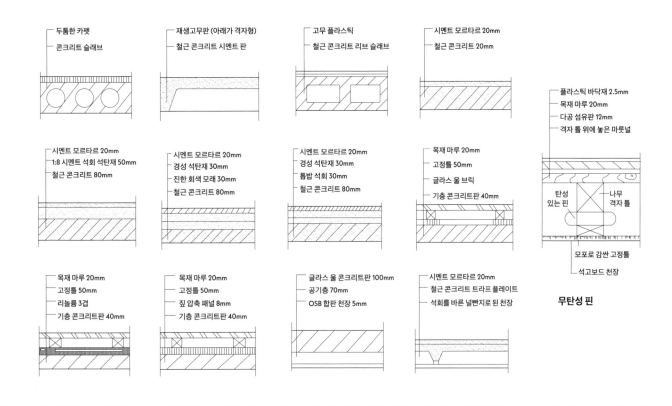

무탄성 핀

지면 변형 조인트 장치

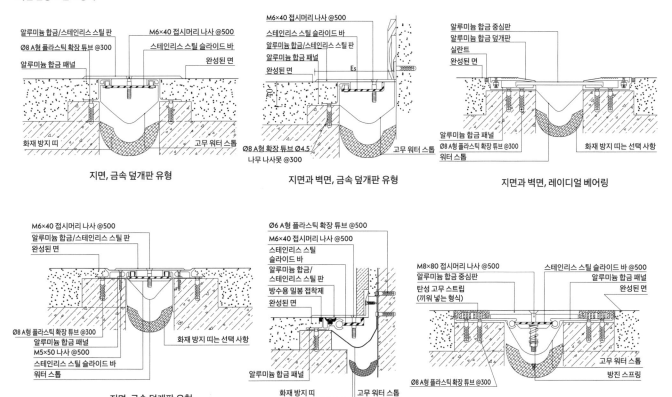

지면, 금속 덮개판 유형

지면과 벽면, 금속 덮개판 유형

지면과 벽면, 레이디얼 베어링

지면, 금속 덮개판 유형

지면, 금속 덮개판 유형

지면, 2열 방진 유형

걸레받이는 건물 바닥면과 벽면이 만나는 곳을 장식하거나 지면을 보호한다. 걸레받이의 재료는 목재, 석재, 세라믹, 스테인리스 스틸 등 다양하지만 목재가 가장 많이 쓰인다. 걸레받이는 지면과 평행하거나 돌출되거나 움푹 들어간 방식으로 설치된다. 걸레받이의 높이는 일반적으로 120~150mm다. 벽을 보호하는 판과 벽의 거리가 멀다면 안쪽으로 움푹 들어가게 처리해 걸레받이와 지면 사이가 편평해지도록 해야 한다. 걸레받이는 지면 또는 징두리판벽을 완공한 다음 시공하며 재질에 따라 구조와 형식도 다양하다.

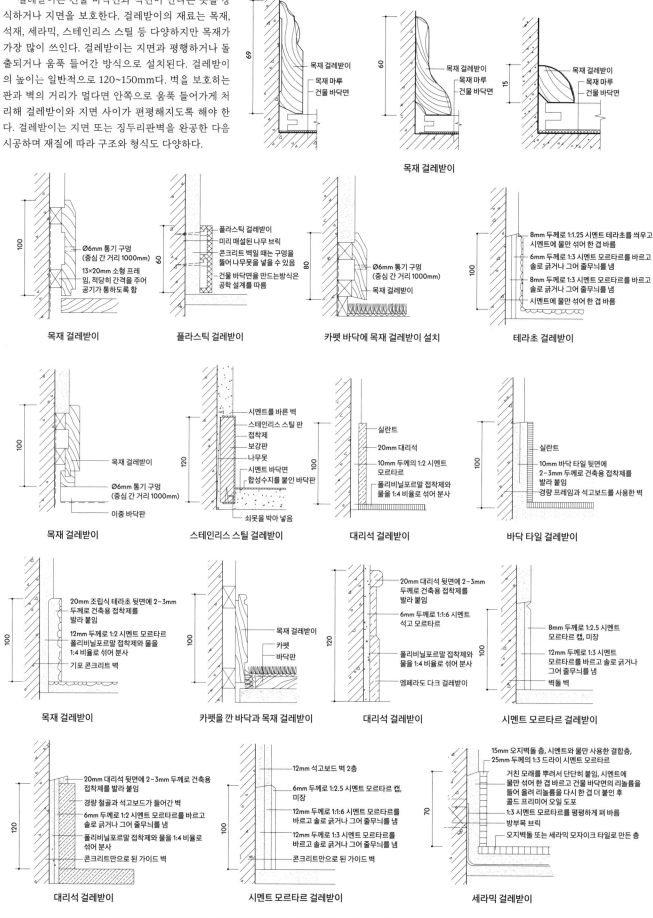

목재 걸레받이

목재 걸레받이

플라스틱 걸레받이

카펫 바닥에 목재 걸레받이 설치

테라초 걸레받이

목재 걸레받이

스테인리스 스틸 걸레받이

대리석 걸레받이

바닥 타일 걸레받이

목재 걸레받이

카펫을 깐 바닥과 목재 걸레받이

대리석 걸레받이

시멘트 모르타르 걸레받이

대리석 걸레받이

시멘트 모르타르 걸레받이

세라믹 걸레받이

조립식 대전방지 바닥판은 다양한 규격, 모델, 재질의 바닥판에 고정틀, 고무 패드, 고무 스트립, 조절용 금속 지지대 등을 결합하여 만든다. 조립식 바닥판과 기층 바닥면 또는 노면 사이에 생긴 공간에는 가로세로로 교차하는 케이블과 각종 파이프라인을 넣기에 좋다. 게다가 상층부 바닥의 적당한 위치에는 통풍구를 설치하고 일정한 압력으로 바람을 내보낼 수 있어 에어컨 용도로도 활용할 수 있다.

조립식 바닥판은 무게가 가볍고 강도가 강하며 표면이 반듯하다. 또한 크기가 정확하고 겉면 질감도 좋다. 아울러 방진, 방충, 쥐 침입 방지, 부식 방지 등에서 기능이 우수하다. 이런 이유로 컴퓨터실, 실험실, 통제실, 방송실 및 에어컨을 달아야 하는 회의실, 고급 숙박 시설, 통신 기계실 바닥, 방진과 방전을 요하는 장소에 광범위하게 활용된다.

대전방지 바닥판 렌더링

11 바닥 마감과 구조

목재 마루
900
900
알루미늄 합금 프레임
높이 조절식 패널
(높이 100~150mm)

다양한 표면 재료

고무, 직물, 석재, 타일, 목재 등 어떤 장식재든 현장에서 직접 깔 수 있다. 철근 대전방지 바닥판, 모조 대전방지 바닥판, 세라믹 대전방지 바닥판, 알루미늄 합금 대전방지 바닥판 등도 마찬가지다.

목재를 붙인 면
석재를 붙인 면
타일을 붙인 면

베이스 프레임

지지대는 바닥판의 중요한 구성 부품이며 공간 요건에 맞게 높이를 조절할 수 있다. 지지대 형식은 고정식, 탈부착식, 클립 고정 격자식 등이 있다.

긴 가로대

표준 가로대

알루미늄 합금 대전방지 바닥판 (통풍용 바닥판)

모조 대전방지 바닥판

둥근 관으로 된 지지대

통풍판 정면

조절기가 달린 통풍판

통풍량 0~22%

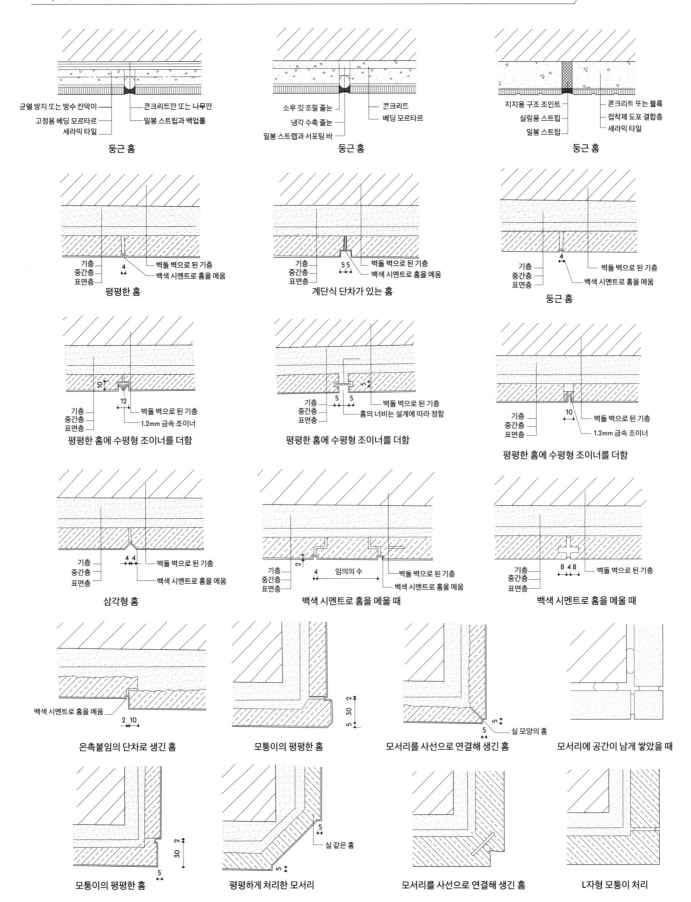

균열 방지 또는 방수 칸막이 — 콘크리트판 또는 나무판
고정용 베딩 모르타르 — 밀봉 스트립과 백업롤
세라믹 타일
둥근 홈

소우 킷 조질 줄눈 — 콘크리트
냉각 수축 줄눈 — 베딩 모르타르
밀봉 스트랩과 서포팅 바
둥근 홈

지지용 구조 조인트 — 콘크리트 또는 블록
실링용 스트립 — 접착제 도포 결합층
밀봉 스트립 — 세라믹 타일
둥근 홈

기층 / 중간층 / 표면층 — 벽돌 벽으로 된 기층 / 백색 시멘트로 홈을 메움
4
평평한 홈

기층 / 중간층 / 표면층 — 벽돌 벽으로 된 기층 / 백색 시멘트로 홈을 메움
5 5
계단식 단차가 있는 홈

기층 / 중간층 / 표면층 — 벽돌 벽으로 된 기층 / 백색 시멘트로 홈을 메움
4
둥근 홈

기층 / 중간층 / 표면층 — 벽돌 벽으로 된 기층 / 1.2mm 금속 조이너
10 / 12
평평한 홈에 수평형 조이너를 더함

기층 / 중간층 / 표면층 — 벽돌 벽으로 된 기층 / 홈의 너비는 설계에 따라 정함
5 / 5 5
평평한 홈에 수평형 조이너를 더함

기층 / 중간층 / 표면층 — 벽돌 벽으로 된 기층 / 1.2mm 금속 조이너
10
평평한 홈에 수평형 조이너를 더함

기층 / 중간층 / 표면층 — 벽돌 벽으로 된 기층 / 백색 시멘트로 홈을 메움
4 4
삼각형 홈

기층 / 중간층 / 표면층 — 벽돌 벽으로 된 기층 / 백색 시멘트로 홈을 메움
2 / 4 임의의 수
백색 시멘트로 홈을 메울 때

기층 / 중간층 / 표면층 — 벽돌 벽으로 된 기층
8 4 8
백색 시멘트로 홈을 메울 때

백색 시멘트로 홈을 메움
2 10
은촉붙임의 단차로 생긴 홈

30 / 5 2
모퉁이의 평평한 홈

5 / 5 — 실 모양의 홈
모서리를 사선으로 연결해 생긴 홈

모서리에 공간이 남게 쌓았을 때

30 / 5 2
모퉁이의 평평한 홈

5 / 5 — 실 같은 홈
평평하게 처리한 모서리

모서리를 사선으로 연결해 생긴 홈

L자형 모퉁이 처리

주의: 1. 홈을 메우는 방식은 벽면에 뭔가를 붙이거나 걸었을 때 또는 석재를 벽면 및 기둥면에 붙일 때 적용하며 벽면에 붙이는 자재는 설계에 따라 정한다.
2. 홈용 금속 조이너는 알루미늄 합금, 스테인리스 스틸, 구리 중에서 설계에 따라 정한다.

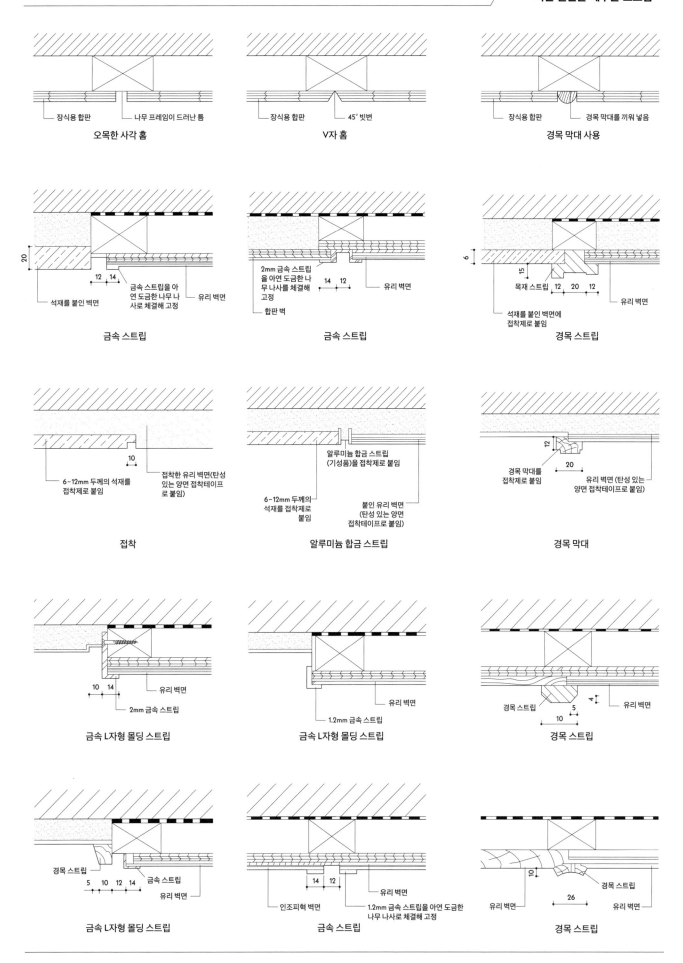

오목한 사각 홈

장식용 합판 · 나무 프레임이 드러난 틈

V자 홈

장식용 합판 · 45° 빗변

경목 막대 사용

장식용 합판 · 경목 막대를 끼워 넣음

금속 스트립

20 · 석재를 붙인 벽면 · 12 14 · 금속 스트립을 아연 도금한 나무 나사로 체결해 고정 · 유리 벽면

금속 스트립

2mm 금속 스트립을 아연 도금한 나무 나사를 체결해 고정 · 합판 벽 · 14 12 · 유리 벽면

경목 스트립

6 · 석재를 붙인 벽면에 접착제로 붙임 · 15 · 목재 스트립 · 12 20 12 · 유리 벽면

접착

6~12mm 두께의 석재를 접착제로 붙임 · 10 · 접착한 유리 벽면(탄성 있는 양면 접착테이프로 붙임)

알루미늄 합금 스트립

6~12mm 두께의 석재를 접착제로 붙임 · 알루미늄 합금 스트립 (기성품)을 접착제로 붙임 · 붙인 유리 벽면 (탄성 있는 양면 접착테이프로 붙임)

경목 막대

경목 막대를 접착제로 붙임 · 12 · 20 · 유리 벽면 (탄성 있는 양면 접착테이프로 붙임)

금속 L자형 몰딩 스트립

10 14 · 2mm 금속 스트립 · 유리 벽면

금속 L자형 몰딩 스트립

1.2mm 금속 스트립 · 유리 벽면

경목 스트립

경목 스트립 · 5 · 10 · 유리 벽면

금속 L자형 몰딩 스트립

경목 스트립 · 5 10 12 14 · 금속 스트립 · 유리 벽면

금속 스트립

14 12 · 인조피혁 벽면 · 1.2mm 금속 스트립을 아연 도금한 나무 나사로 체결해 고정 · 유리 벽면

경목 스트립

10 · 26 · 유리 벽면 · 경목 스트립 · 유리 벽면

12 · 벽면 마감과 구조

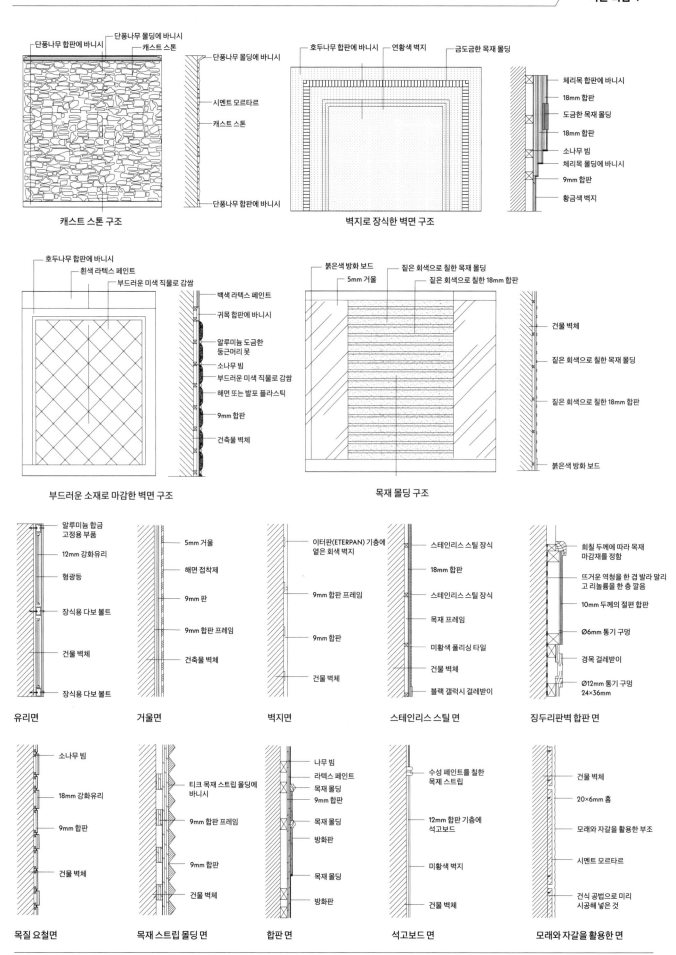

단풍나무 합판에 바니시
단풍나무 몰딩에 바니시
캐스트 스톤
단풍나무 몰딩에 바니시
시멘트 모르타르
캐스트 스톤
단풍나무 합판에 바니시

캐스트 스톤 구조

호두나무 합판에 바니시
연황색 벽지
금도금한 목재 몰딩

벽지로 장식한 벽면 구조

체리목 합판에 바니시
18mm 합판
도금한 목재 몰딩
18mm 합판
소나무 빔
체리목 몰딩에 바니시
9mm 합판
황금색 벽지

호두나무 합판에 바니시
흰색 라텍스 페인트
부드러운 미색 직물로 감쌈
백색 라텍스 페인트
귀목 합판에 바니시
알루미늄 도금한 둥근머리 못
소나무 빔
부드러운 미색 직물로 감쌈
해면 또는 발포 플라스틱
9mm 합판
건축물 벽체

부드러운 소재로 마감한 벽면 구조

붉은색 방화 보드
5mm 거울
짙은 회색으로 칠한 목재 몰딩
짙은 회색으로 칠한 18mm 합판
건물 벽체
짙은 회색으로 칠한 목재 몰딩
짙은 회색으로 칠한 18mm 합판
붉은색 방화 보드

목재 몰딩 구조

알루미늄 합금 고정용 부품
12mm 강화유리
형광등
장식용 다보 볼트
건물 벽체
장식용 다보 볼트

유리면

5mm 거울
해면 접착제
9mm 판
9mm 합판 프레임
건축물 벽체

거울면

이터판(ETERPAN) 기층에 옅은 회색 벽지
9mm 합판 프레임
9mm 합판
건물 벽체

벽지면

스테인리스 스틸 장식
18mm 합판
스테인리스 스틸 장식
목재 프레임
미황색 폴리싱 타일
건물 벽체
블랙 갤럭시 걸레받이

스테인리스 스틸 면

회칠 두께에 따라 목재 마감재를 정함
뜨거운 역청을 한 겹 발라 말리고 리놀륨을 한 층 깔음
10mm 두께의 절편 합판
Ø6mm 통기 구멍
경목 걸레받이
Ø12mm 통기 구멍 24×36mm

징두리판벽 합판 면

소나무 빔
18mm 강화유리
9mm 합판
건물 벽체

목질 요철면

티크 목재 스트립 몰딩에 바니시
9mm 합판 프레임
9mm 합판
건물 벽체

목재 스트립 몰딩 면

나무 빔
라텍스 페인트
목재 몰딩
9mm 합판
목재 몰딩
방화판
목재 몰딩
방화판

합판 면

수성 페인트를 칠한 목제 스트립
12mm 합판 기층에 석고보드
미황색 벽지
건물 벽체

석고보드 면

건물 벽체
20×6mm 홈
모래와 자갈을 활용한 부조
시멘트 모르타르
건식 공법으로 미리 시공해 넣은 것

모래와 자갈을 활용한 면

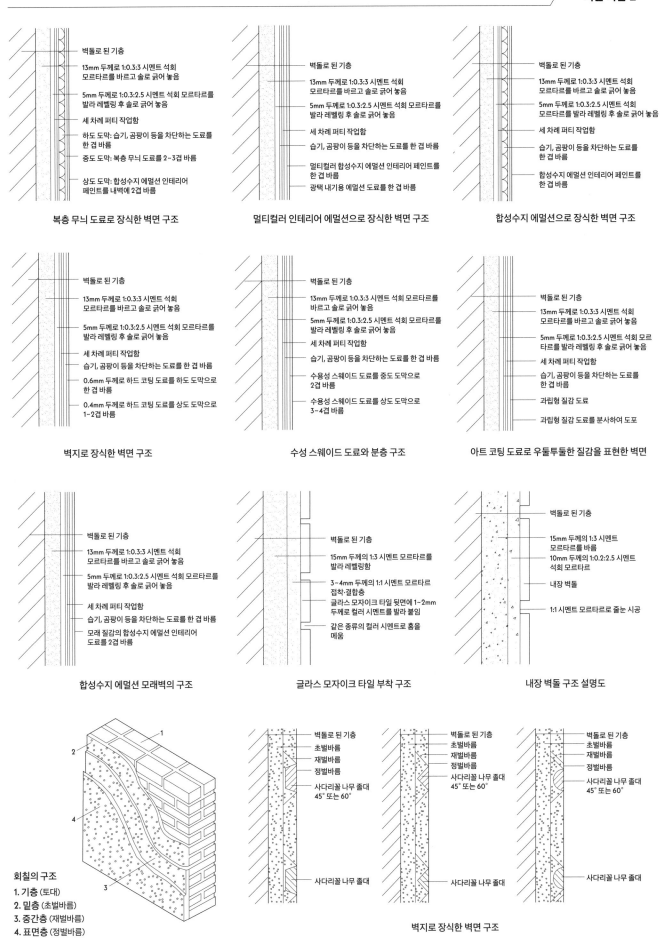

벽돌로 된 기층

13mm 두께로 1:0.3:3 시멘트 석회 모르타르를 바르고 솔로 긁어 놓음

5mm 두께로 1:0.3:2.5 시멘트 석회 모르타르를 발라 레벨링 후 솔로 긁어 놓음

세 차례 퍼티 작업함

하도 도막: 습기, 곰팡이 등을 차단하는 도료를 한 겹 바름

중도 도막: 복층 무늬 도료를 2~3겹 바름

상도 도막: 합성수지 에멀션 인테리어 페인트를 내벽에 2겹 바름

복층 무늬 도료로 장식한 벽면 구조

벽돌로 된 기층

13mm 두께로 1:0.3:3 시멘트 석회 모르타르를 바르고 솔로 긁어 놓음

5mm 두께로 1:0.3:2.5 시멘트 석회 모르타르를 발라 레벨링 후 솔로 긁어 놓음

세 차례 퍼티 작업함

습기, 곰팡이 등을 차단하는 도료를 한 겹 바름

멀티컬러 합성수지 에멀션 인테리어 페인트를 한 겹 바름

광택 내기용 에멀션 도료를 한 겹 바름

멀티컬러 인테리어 에멀션으로 장식한 벽면 구조

벽돌로 된 기층

13mm 두께로 1:0.3:3 시멘트 석회 모르타르를 바르고 솔로 긁어 놓음

5mm 두께로 1:0.3:2.5 시멘트 석회 모르타르를 발라 레벨링 후 솔로 긁어 놓음

세 차례 퍼티 작업함

습기, 곰팡이 등을 차단하는 도료를 한 겹 바름

합성수지 에멀션 인테리어 페인트를 한 겹 바름

합성수지 에멀션으로 장식한 벽면 구조

벽돌로 된 기층

13mm 두께로 1:0.3:3 시멘트 석회 모르타르를 바르고 솔로 긁어 놓음

5mm 두께로 1:0.3:2.5 시멘트 석회 모르타르를 발라 레벨링 후 솔로 긁어 놓음

세 차례 퍼티 작업함

습기, 곰팡이 등을 차단하는 도료를 한 겹 바름

0.6mm 두께로 하드 코팅 도료를 하도 도막으로 한 겹 바름

0.4mm 두께로 하드 코팅 도료를 상도 도막으로 1~2겹 바름

벽지로 장식한 벽면 구조

벽돌로 된 기층

13mm 두께로 1:0.3:3 시멘트 석회 모르타르를 바르고 솔로 긁어 놓음

5mm 두께로 1:0.3:2.5 시멘트 석회 모르타르를 발라 레벨링 후 솔로 긁어 놓음

세 차례 퍼티 작업함

습기, 곰팡이 등을 차단하는 도료를 한 겹 바름

수용성 스웨이드 도료를 중도 도막으로 2겹 바름

수용성 스웨이드 도료를 상도 도막으로 3~4겹 바름

수성 스웨이드 도료와 분층 구조

벽돌로 된 기층

13mm 두께로 1:0.3:3 시멘트 석회 모르타르를 바르고 솔로 긁어 놓음

5mm 두께로 1:0.3:2.5 시멘트 석회 모르타르를 발라 레벨링 후 솔로 긁어 놓음

세 차례 퍼티 작업함

습기, 곰팡이 등을 차단하는 도료를 한 겹 바름

과립형 질감 도료

과립형 질감 도료를 분사하여 도포

아트 코팅 도료로 우둘투둘한 질감을 표현한 벽면

벽돌로 된 기층

13mm 두께로 1:0.3:3 시멘트 석회 모르타르를 바르고 솔로 긁어 놓음

5mm 두께로 1:0.3:2.5 시멘트 석회 모르타르를 발라 레벨링 후 솔로 긁어 놓음

세 차례 퍼티 작업함

습기, 곰팡이 등을 차단하는 도료를 한 겹 바름

모래 질감의 합성수지 에멀션 인테리어 도료를 2겹 바름

합성수지 에멀션 모래벽의 구조

벽돌로 된 기층

15mm 두께의 1:3 시멘트 모르타르를 발라 레벨링함

3~4mm 두께의 1:1 시멘트 모르타르 접착·결합층

글라스 모자이크 타일 뒷면에 1~2mm 두께로 컬러 시멘트를 발라 붙임

같은 종류의 컬러 시멘트로 홈을 메움

글라스 모자이크 타일 부착 구조

벽돌로 된 기층

15mm 두께의 1:3 시멘트 모르타르를 바름

10mm 두께의 1:0.2:2.5 시멘트 석회 모르타르

내장 벽돌

1:1 시멘트 모르타르로 줄눈 시공

내장 벽돌 구조 설명도

회칠의 구조
1. 기층 (토대)
2. 밑층 (초벌바름)
3. 중간층 (재벌바름)
4. 표면층 (정벌바름)

벽돌로 된 기층
초벌바름
재벌바름
정벌바름
사다리꼴 나무 졸대 45° 또는 60°

벽돌로 된 기층
초벌바름
재벌바름
정벌바름
사다리꼴 나무 졸대 45° 또는 60°

사다리꼴 나무 졸대

벽돌로 된 기층
초벌바름
재벌바름
정벌바름
사다리꼴 나무 졸대 45° 또는 60°

사다리꼴 나무 졸대

벽지로 장식한 벽면 구조

세라믹 패널 건식 공법의 구조

1. 뒷면 홈을 이용하는 세라믹 패널 건식 공법

뒷면 홈을 이용한 세라믹 패널 건식 공법과 커튼 월 기술은 패널 특성에 따라 다양한 건축 공법 및 사용 환경과 결합할 수 있다. 관련 기술 공법으로는 T형 커튼 월 공법, T형 단층 스터드 건식 공법, T형 스테인리스 스틸 L자 건식 공법 등이 있다.

(1) T형 커튼 월 공법

지지해 주는 스터드의 사용량이 적어 설치 공정이 간단하고 편리하며 효율이 높다. 이 공법은 L형과 C형 커튼 월 공법과 비교해 가격이 비교적 저렴하다.

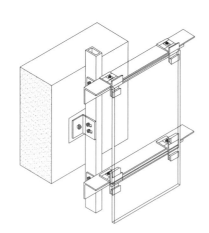

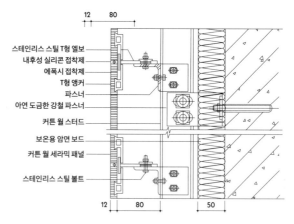

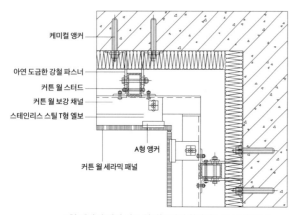

T형 세라믹 패널 커튼 월의 모서리 횡단면 노드 그래프 1:3

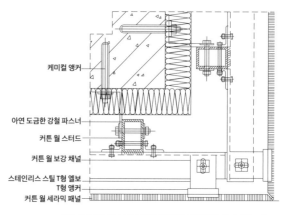

T형 세라믹 패널 커튼 월의 모서리 횡단면 노드 그래프 1:3

(2) T형 단층 스터드 건식 공법

벽체의 수직도와 평탄도가 양호하고 벽체 강도가 높아 상부 러너를 비교적 쉽게 설정하는 세라믹 패널 건식 공법에 적용할 수 있다. 커튼 월 시스템보다 간단한 공법이며 설치하기도 쉽다.

(3) T형 스테인리스 스틸 L자 건식 공법

벽체의 수직도와 평탄도가 양호하고 강도도 높아 스테인리스 스틸 L자 부품을 벽체 임의 지점에 고정할 수 있는 세라믹 패널 건식 공법에 적용한다. 간단한 공법이라 쉽게 설치할 수 있다.

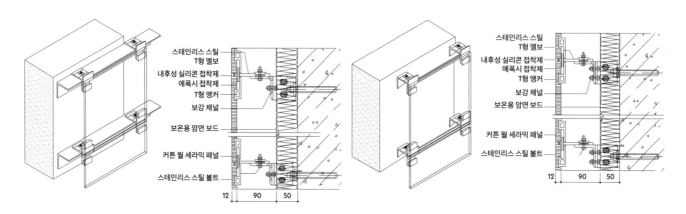

2. 뒷면 나사식 타일 건식 공법

(1) 뒷면 나사식 커튼 월 건식 앵커 공법

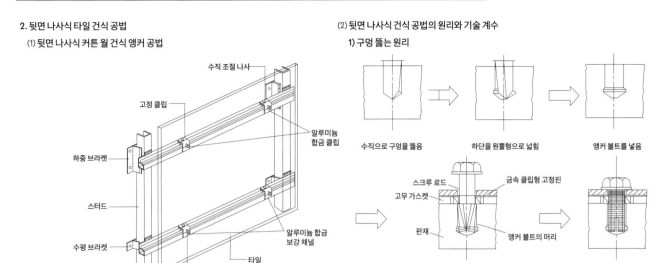

수직 조절 나사
고정 클립
알루미늄 합금 클립
하중 브라켓
스터드
수평 브라켓
알루미늄 합금 보강 채널
타일
스테인리스 스틸 앵커 볼트

3. 특수 벽체 공법인 벽에 다는 형식

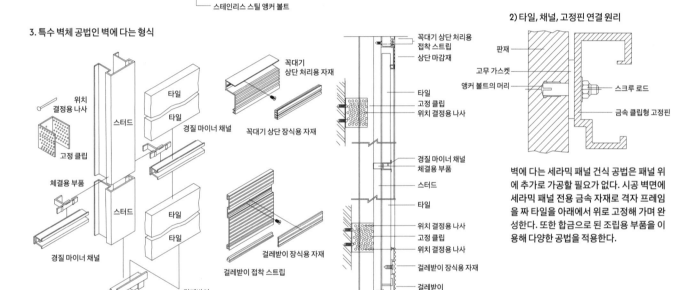

위치 결정용 나사
스터드
타일
타일
고정 클립
경질 마이너 채널
꼭대기 상단 장식용 자재
체결용 부품
스터드
타일
타일
경질 마이너 채널
걸레받이 장식용 자재
걸레받이 접착 스트립
걸레받이
타일 메지핀

꼭대기 상단 처리용 접착 스트립
상단 마감재
타일
고정 클립
위치 결정용 나사
경질 마이너 채널 체결용 부품
스터드
타일
위치 결정용 나사
고정 클립
위치 결정용 나사
걸레받이 장식용 자재
걸레받이
타일 메지핀
걸레받이 접착 스트립

(2) 뒷면 나사식 건식 공법의 원리와 기술 계수

1) 구멍 뚫는 원리

수직으로 구멍을 뚫음 → 하단을 원뿔형으로 넓힘 → 앵커 볼트를 넣음

스크루 로드
고무 가스켓
판재
금속 클립형 고정핀
앵커 볼트의 머리

스크루 로드를 체결해 넣음 → 앵커 고정 완료

2) 타일, 채널, 고정핀 연결 원리

판재
고무 가스켓
앵커 볼트의 머리
스크루 로드
금속 클립형 고정핀

벽에 다는 세라믹 패널 건식 공법은 패널 위에 추가로 가공할 필요가 없다. 시공 벽면에 세라믹 패널 전용 금속 자재로 격자 프레임을 짜 타일을 아래에서 위로 고정해 가며 완성한다. 또한 합금으로 된 조립용 부품을 이용해 다양한 공법을 적용한다.

4. 습식 공법 (접착식 시공법)

시멘트 모르타르 시공법

세라믹 타일
접착제 도포층
베딩 모르타르 층
벽체 또는 석고보드

지지력이 좋은 목재 또는 금속 틀에 적용하며 욕실과 샤워실에 우선 고려해 볼 만한 시공 방법이다.

시멘트 모르타르 시공법

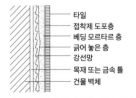

타일
접착제 도포층
베딩 모르타르 층
긁어 놓은 층
강선망
목재 또는 금속 틀
건물 벽체

지지력이 좋은 목재 또는 금속 틀에 적용하며 욕실과 샤워실에 우선 고려해 볼 만한 시공 방법이다.

단층법

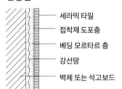

세라믹 타일
접착제 도포층
베딩 모르타르 층
강선망
벽체 또는 석고보드

개축 공사할 때나 접착에 문제가 생긴 표층에 사용한다.

시멘트 모르타르 시공법

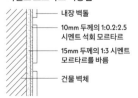

내장 벽돌
10mm 두께의 1:0.2:2.5 시멘트 석회 모르타르
15mm 두께의 1:3 시멘트 모르타르를 바름
건물 벽체

학교, 공공 건축물 또는 쇼핑몰 등의 실내에 부분적으로 적용한다.

건치 모르타르 시공법

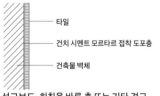

타일
건치 시멘트 모르타르 접착 도포층
건축물 벽체

석고보드, 회칠을 바른 층 또는 기타 견고한 면에 사용한다. 습한 환경에서는 접착성 있는 습기 조절 시트를 써야 한다.

건치 모르타르 시공법 (접착성 백업 자재)

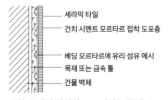

세라믹 타일
건치 시멘트 모르타르 접착 도포층
베딩 모르타르에 유리 섬유 메시
목재 또는 금속 틀
건물 벽체

습한 곳에서 안정적으로 버티는 목재 또는 금속 틀에 쓰인다.

유기 접착제 시공법

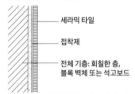

세라믹 타일
접착제
전체 기층: 회칠한 층, 블록 벽체 또는 석고보드

석고보드, 회칠한 층 또는 기타 견고한 면에 적용한다. 습한 환경에서는 접착성 있는 습기 조절 시트를 써야 한다.

건치 모르타르 시공법 (방화벽)

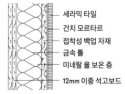

세라믹 타일
건치 모르타르
접착성 백업 자재
금속 틀
미네랄 울 보온 층
12mm 이중 석고보드

불에 최소 2시간은 버티며 타일 면이 불과 마주 보게 되는 방향에서 사용한다.

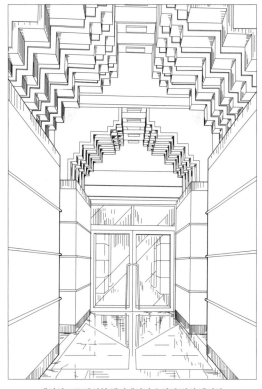

대리석으로 장식한 엘리베이터 승강장 벽면 렌더링

대리석은 변질되거나 침적된 탄산류 암석으로 중경 석재에 속한다. 방해석, 사문석, 백운석 등이 주요 광물질로 들어 있으며, 화학 성분을 살펴보면 탄산칼슘이 5% 이상으로 주를 이룬다. 대리석의 결정 입자는 직접 결합해 전체적으로 덩어리를 띤다. 그래서 압축 강도가 높고 질감이 조밀하지만 경도는 크지 않아 화강석보다 조각하고 광택 내기가 쉽다. 순수한 대리석은 백색이지만 대개 대리석에는 산화철, 이산화규소, 운모, 흑연, 사문서 등 잡서이 섞여 있어 여러 가지 색상의 반점이 있다. 이러한 색상과 무늬 덕분에 장식성이 뛰어나다.

천연 대리석은 섬세하고 광택이 나며 매끄럽다. 천연 대리석 장식판은 천연 대리석을 공장에서 거친 연삭, 미세 연삭, 반미세 연삭, 정밀 연삭, 광내기 등의 표면 공정을 거쳐 완성한다. 대리석은 광을 내면 광택이 좋고 매끄러우며 무늬가 자연스럽다. 또한 흡수율이 낮고 내구성이 높아서 호텔, 전시장, 쇼핑몰, 공항, 위락 시설, 일부 주거 환경 등의 실내 벽면, 지면, 계단 디딤판, 난간, 식탁 상판, 창턱, 걸레받이 등에 쓰인다.

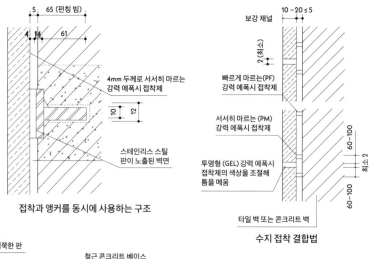

접착과 앵커를 동시에 사용하는 구조

수지 접착 결합법

석재 건식 공법은 장식용 석재를 벽면 또는 강철 프레임에 부품을 사용해 직접 매달기 때문에 시멘트를 바를 필요가 없다. 따라서 시멘트의 화학작용으로 장식용 석재 표면이 오염되지 않는다. 또한 벽체 중량을 줄일 수 있고 석재를 단단히 접착하지 않았을 때 발생하는 빈틈, 균열, 탈락 등의 문제도 피할 수 있다.

건식 공법은 먼저 설계에 따라 벽체에 구멍을 뚫고 스테인리스 스틸 세트 앵커를 고정한다. 그 후 벽체를 매달 때 쓰는 스테인리스 스틸 부품을 세트 앵커 위에 설치하고, 거기에 석판을 장착한 다음 위치를 조정해 마무리한다.

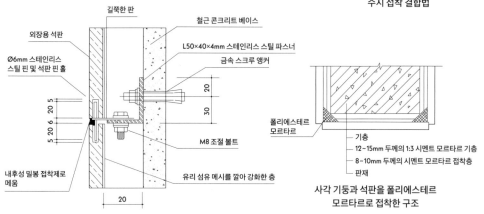

석판 건식 앵커 긴결 공법

사각 기둥과 석판을 폴리에스테르 모르타르로 접착한 구조

천연 대리석 판재

인도 미드나잇 로즈

인도 호피석

스페인 화이트 펄

이탈리아 그리지오 마라가

콘크리트 벽, 벽돌 벽, 블록 벽 등의 벽면에 석고보드를 직접 부착하면 시공도 빠르고 방화, 단열 면에서 훌륭한 효과를 볼 수 있다. 석고보드를 부착한 벽면은 평평한 벽면, 흡음 벽면, 외벽 단열 벽면으로 나뉜다.

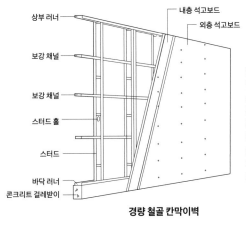

상부 러너
내층 석고보드
외층 석고보드
보강 채널
보강 채널
스터드 홀
스터드
바닥 러너
콘크리트 걸레받이

경량 철골 칸막이벽

흡음벽 구조는 2가지다. 하나는 일반 칸막이벽 구조로 진동 감쇄 스터드와 러너 및 다양한 석고보드와 암면을 사용한다. 다른 하나는 특수 프레임 구조로 Z자형 진동 감쇄 프레임에 맞는 석고보드를 채용하며 중간에 암면을 채운다. 사무용 빌딩, 주택, 고급 호텔, 병원 등에 적용하면 좋다.

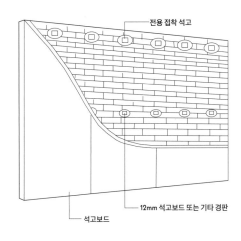

전용 접착 석고
12mm 석고보드 또는 기타 경판
석고보드

석고보드를 붙인 칸막이벽

매끈하지 않고 울퉁불퉁한 벽면은 블록을 이용해 평평하게 만들어야 석고보드를 부착할 수 있으며 표면을 장식하기도 쉽다.

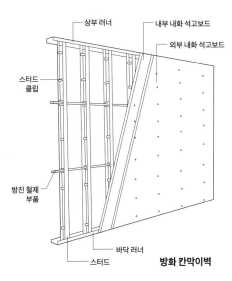

프레임
유리블록
시멘트 모르타르 또는 접착제
걸레받이 벽 토대

유리블록 칸막이벽

유리블록으로 벽면을 장식할 때는 벽면 안정성에 유의해야 한다. 따라서 벽면이 견고하도록 유리블록의 홈에 긴 철근 또는 평강을 가설하며 철근과 칸막이벽 주위 벽기둥을 연결해 망을 형성한다. 그리고 백색 시멘트 또는 유리 접착제를 틈새에 넣어 벽면의 견고함을 높인다.

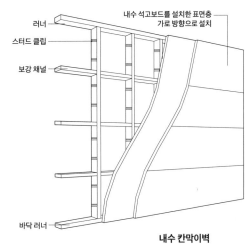

러너
스터드 클립
보강 채널
내수 석고보드를 설치한 표면층 가로 방향으로 설치
바닥 러너

내수 칸막이벽

내수 칸막이벽은 주방, 목욕탕 등에서 타일을 붙여야 하는 부분이나 습한 장소에 설치한다. 내수 칸막이벽이 특별히 필요하다면 고급 내수 석고보드를 사용하면 좋다.

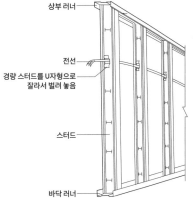

상부 러너
전선
경량 스터드를 U자형으로 잘라서 벌려 놓음
스터드
바닥 러너

칸막이벽 내 파이프와 케이블 설치 1

방화 칸막이벽은 내화 석고보드를 사용한다. 내화 석고보드는 중간에 암면이 충진되어 있어 벽체의 내화성을 높여 주고 설계에 따라 불에 1~4시간 견딜 수 있다. 방화에 특히 신경 써야 하는 부분이라면 고급 내화 석고보드를 사용하면 더욱 좋다.

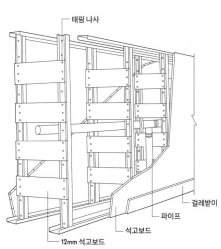

태핑 나사
걸레받이
파이프
석고보드
12mm 석고보드

칸막이벽 내 파이프와 케이블 설치 2

상부 러너
내부 내화 석고보드
외부 내화 석고보드
스터드 클립
방진 철제 부품
바닥 러너
스터드

방화 칸막이벽

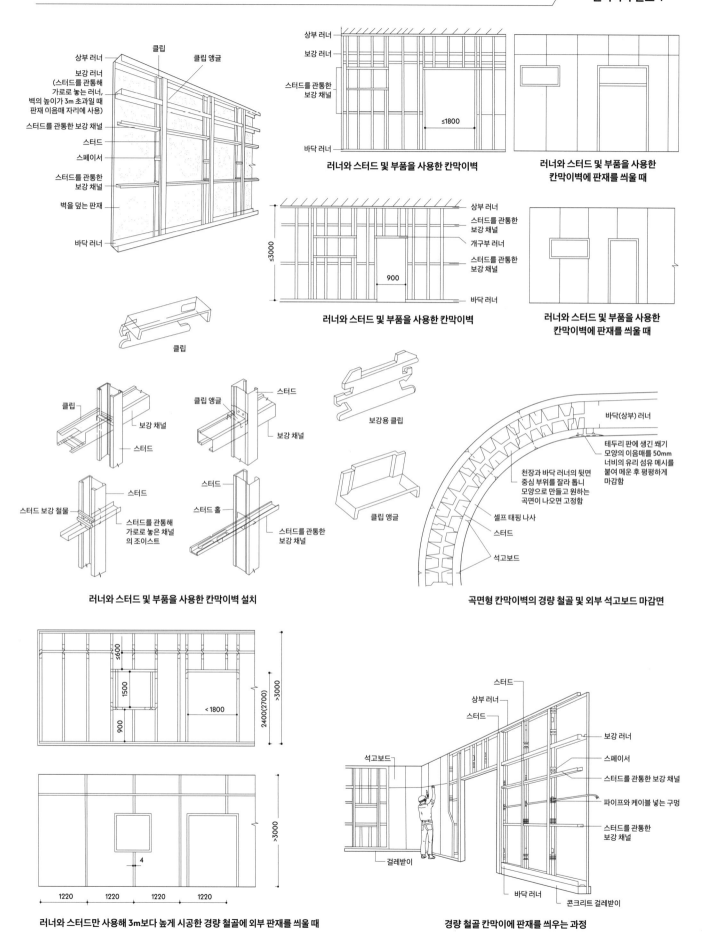

상부 러너
클립
클립 앵글

보강 러너
(스터드를 관통해
가로로 놓는 러너,
벽의 높이가 3m 초과일 때
판재 이음매 자리에 사용)

스터드를 관통한 보강 채널

스터드

스페이서

스터드를 관통한
보강 채널

벽을 덮는 판재

바닥 러너

상부 러너

보강 러너

스터드를 관통한 보강 채널

≤1800

바닥 러너

러너와 스터드 및 부품을 사용한 칸막이벽

**러너와 스터드 및 부품을 사용한
칸막이벽에 판재를 씌울 때**

상부 러너

스터드를 관통한
보강 채널

개구부 러너

스터드를 관통한
보강 채널

바닥 러너

≤3000

900

러너와 스터드 및 부품을 사용한 칸막이벽

**러너와 스터드 및 부품을 사용한
칸막이벽에 판재를 씌울 때**

클립

클립

보강 채널

스터드

스터드

스터드 보강 철물

스터드를 관통해
가로로 놓은 채널
의 조이스트

클립 앵글

스터드

보강 채널

스터드

스터드 홀

스터드를 관통한
보강 채널

보강용 클립

클립 앵글

러너와 스터드 및 부품을 사용한 칸막이벽 설치

바닥(상부) 러너

테두리 판에 생긴 쐐기
모양의 이음매를 50mm
너비의 유리 섬유 메시를
붙여 메운 후 평평하게
마감함

천장과 바닥 러너의 뒷면
중심 부위를 잘라 톱니
모양으로 만들고 원하는
곡면이 나오면 고정함

셀프 태핑 나사

스터드

석고보드

곡면형 칸막이벽의 경량 철골 및 외부 석고보드 마감면

≤600

1500

900

< 1800

2400(2700)

>3000

>3000

4

1220 1220 1220 1220

스터드

상부 러너

스터드

석고보드

걸레받이

보강 러너

스페이서

스터드를 관통한 보강 채널

파이프와 케이블 넣는 구멍

스터드를 관통한
보강 채널

바닥 러너

콘크리트 걸레받이

러너와 스터드만 사용해 3m보다 높게 시공한 경량 철골에 외부 판재를 씌울 때

경량 철골 칸막이에 판재를 씌우는 과정

건물 안에 칸막이벽이나 칸막이를 설치하면 공간을 기능별로 쉽게 구획할 수 있다. 내력벽이 아니어서 작고 가벼워 쉽게 시공할 수 있고 소음과 습기 차단, 화재 방지 등의 기능도 있다.

흔한 시공법은 목재와 경량 철골을 사용한 방법이다. 알루미늄 합금으로 골조를 만들면 보기에 좋고 알루미늄 합금은 경량 철골과 성능이 비슷하다. 다만 경량 철골을 사용했을 때보다 제작비용이 높아서 흔히 보기 어렵다.

일반적으로는 규격화된 각재로 프레임을 짜고 합판과 섬유판 등으로 기층 면판을 만든다. 면판 표면은 도료, 벽지, 베니어판 등으로 장식한다. 이 방법은 중소형 면적을 시공할 때나 다양한 조형의 칸막이벽과 칸막이를 시공할 때 많이 이용한다. 투과성 칸막이벽과 칸막이를 시공할 때는 알루미늄 합금 프레임의 유리 칸막이를 많이 사용하며 스테인리스 스틸과 컬러 스틸 프레임의 유리 칸막이벽과 칸막이도 유용하다.

장식성을 높이기 위해 원호형 벽면 등 특수한 형태를 만들기도 하는데, 이 경우 경량 철골과 석고보드만으로는 불가능해 반드시 목재 보드를 사용해야 한다.

석고보드 칸막이 렌더링

장식용 베니어합판 칸막이 렌더링

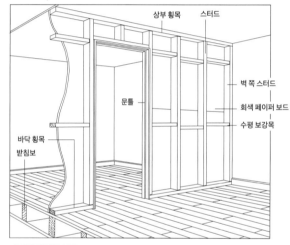

나무 칸막이벽 구조

이 그림에서는 나무로 시공한 칸막이벽 바닥 프레임이 받침보 위에 세워져 있다. 나무 칸막이벽은 마루 목재 방향과 일치하게 받침보 위에 세워도 된다.

알루미늄 합금과 유리로 만든 칸막이 렌더링

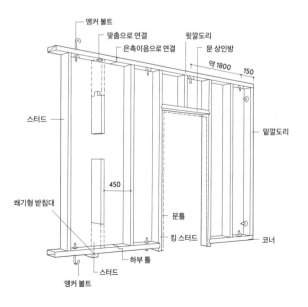

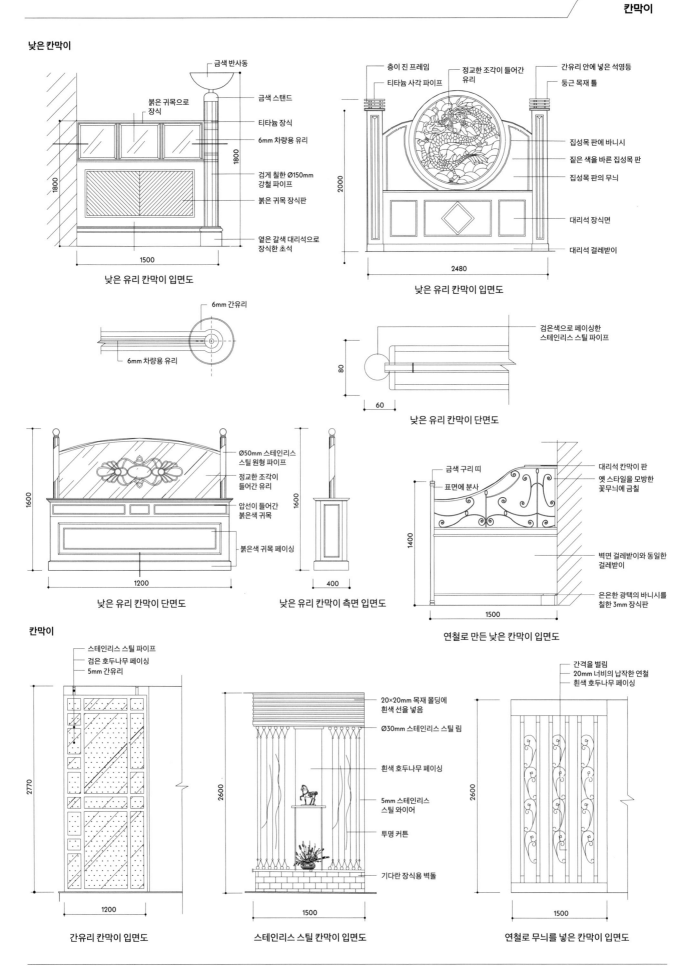

낮은 칸막이

금색 반사등
붉은 귀목으로 장식
장식
금색 스탠드
티타늄 장식
6mm 차량용 유리
1800
1800
검게 칠한 Ø150mm 강철 파이프
붉은 귀목 장식판
엷은 갈색 대리석으로 장식한 초석
1500

낮은 유리 칸막이 입면도

층이 진 프레임
티타늄 사각 파이프
정교한 조각이 들어간 유리
간유리 안에 넣은 석영등
둥근 목재 틀
집성목 판에 바니시
짙은 색을 바른 집성목 판
집성목 판의 무늬
대리석 장식면
대리석 걸레받이
2000
2480

낮은 유리 칸막이 입면도

6mm 간유리
6mm 차량용 유리

검은색으로 페이싱한 스테인리스 스틸 파이프
80
60

낮은 유리 칸막이 단면도

Ø50mm 스테인리스 스틸 원형 파이프
정교한 조각이 들어간 유리
압선이 들어간 붉은색 귀목
붉은색 귀목 페이싱
1600
1200

낮은 유리 칸막이 단면도

1600
400

낮은 유리 칸막이 측면 입면도

금색 구리 띠
표면에 분사
대리석 칸막이 판
옛 스타일을 모방한 꽃무늬에 금칠
벽면 걸레받이와 동일한 걸레받이
은은한 광택의 바니시를 칠한 3mm 장식판
1400
1500

연철로 만든 낮은 칸막이 입면도

칸막이

스테인리스 스틸 파이프
검은 호두나무 페이싱
5mm 간유리
2770
1200

간유리 칸막이 입면도

20×20mm 목재 몰딩에 흰색 선을 넣음
Ø30mm 스테인리스 스틸 림
흰색 호두나무 페이싱
5mm 스테인리스 스틸 와이어
투명 커튼
기다란 장식용 벽돌
2600
1500

스테인리스 스틸 칸막이 입면도

간격을 벌림
20mm 너비의 납작한 연철
흰색 호두나무 페이싱
2600
1500

연철로 무늬를 넣은 칸막이 입면도

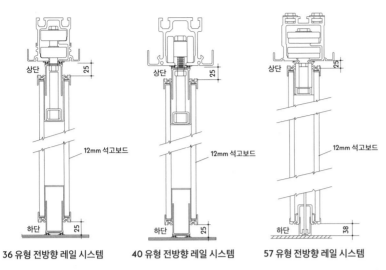

36 유형 전방향 레일 시스템　40 유형 전방향 레일 시스템　57 유형 전방향 레일 시스템

36 유형 레일은 455kg 미만의 전방향 칸막이, 개당 중량이 455kg인 다방향 칸막이에 사용한다. 칸막이마다 바퀴가 달린 도르래 2개가 있어서 레일 위에서 미끄러지지 않고 회전할 수 있다. 또한 모든 바퀴에 정밀 제작한 접촉식 베어링이 장착되어 있으며 폴리포름알데히드 재질이라 움직일 때 조용하다. 도르래는 90° 및 특정 각도로 원활하게 회전하기 때문에 방향 전환 장치를 따로 장착할 필요가 없다. 천장판에서 하중 구조까지의 최소 거리는 203mm다.

40 유형 레일은 310kg 미만의 양방향식과 직렬연결식 칸막이, 그리고 개당 중량이 318kg인 양방향식과 직렬연결식 칸막이에 사용한다. 각 칸막이에는 바퀴 4개가 달린 도르래가 있으며, 도르래마다 강화용 빌릿이 장착된 폴리머 재질의 타이어가 달려 있어 조용히 작동하고 설치도 편하다. 천장판에서 하중 구조까지의 최소 거리는 203mm다.

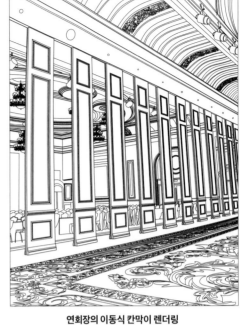

연회장의 이동식 칸막이 렌더링

57 유형 레일은 680kg 미만의 다방향식 칸막이, 개당 중량이 455~680kg인 칸막이에 사용한다. 각 칸막이에는 도르래 2개가 달려 있으며, 강화용 빌릿이 장착된 폴리포름알데히드 바퀴는 레일 위에서 90° 또는 특정 각도로 매끄럽게 방향을 바꿀 수 있어서 별도의 방향 전환 장치가 필요 없다. 천장판에서 하중 구조까지의 최소 거리는 305mm다.

칸막이 마디 상세도

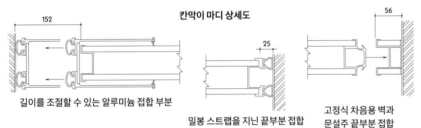

길이를 조절할 수 있는 알루미늄 접합 부분

밀봉 스트랩을 지닌 끝부분 접합

고정식 차음용 벽과 문설주 끝부분 접합

병풍식 천장 고정 부속품의 3가지 설치법

35mm 두께의 칸막이는 홑겹벽과 이중벽으로 나뉜다. 또한 멜라닌 보드, 이중 유리 사이에 루버 모듈 및 통풍구를 끼운 것으로 나뉘며 이때 유리는 10mm 맑은 유리를 사용한다.

인터로킹식 결합 접합

1. 앵글강 구조

방음 스펀지
석고보드
Ø10mm 너트　　4호 앵글강
Ø10mm 막대　　5호 앵글강
　　　　　　　　레일
　　　　　　　　천장판

2. 트러스강 구조

트러스

레일　　천장판

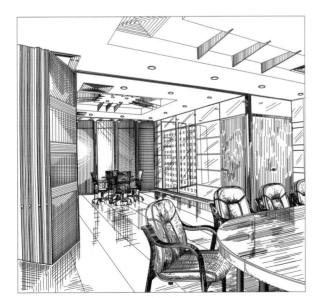

높은 이동식 칸막이를 설치한 회의실 렌더링

3. 구형 철근 골조 구조

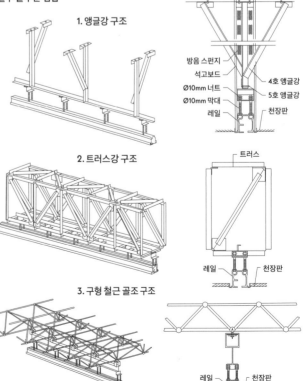

레일　　천장판

이동식 방음 가벽은 실내 공간을 임의로 분리하면서 동시에 방음 효과까지 얻을 수 있다. 이러한 제품을 프레스센터 및 호텔 연회장 등에 설치하면 기자간담회와 모임과 같은 규모가 다른 행사를 서로 방해받지 않고 동시에 진행할 수 있다.

상하이 국제회의센터 7층 밍주홀의 호형 칸막이

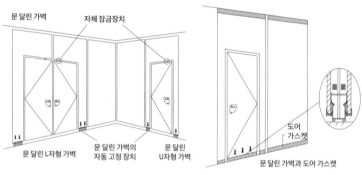

바닥에 구멍을 뚫어 고정하지 않고 탄성 좋은 스프링으로
문 달린 가벽을 고정한다.

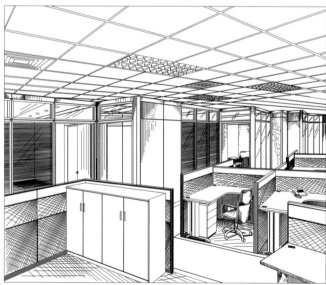

사무실의 가벽

35mm 두께의 가벽은 홑겹벽과 이중벽으로 나뉜다. 또한 멜라닌 보드 모듈, 이중 유리 사이에 루버 모듈 및 통풍구를 끼운 것으로 나눌 수 있으며, 이때 유리는 10mm 맑은 유리를 사용한다. 사무실 실내 칸막이벽에 적용한다.

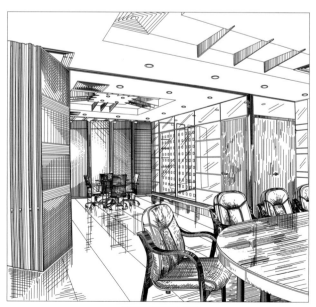

회의실의 이동식 가벽

목재 문의 삼방틀은 문틀의 실내 측면 또는 양측에 나무 판재로 벽체를 감싸는 형태다. 문 입구 좌우와 위쪽에 튀어나온 목재가 문 입구 내측을 전부 감싸고 있다. 튀어나온 곳부터 벽면 쪽으로 50~240mm 너비로 연결되며 문과 일체형이라 겉보기에도 좋고 오염물이 묻는 것도 막아 준다. 현재 쓰이는 삼방틀은 2가지다. 하나는 기성품이다. 다른 하나는 코어합판 라미네이트나 섬유판으로 기층을 만들고 표면층에 각종 장식 판재를 붙인 후에 틈을 기성품 몰딩으로 덮어 마무리한 것이다.

석고몰딩
벽체

9mm 두께의 합판
바니시를 발라 은은하게 처리한 티크목 몰딩
바니시를 발라 은은하게 처리한 목재 문틀

바니시를 발라 은은하게 처리한 티크목 몰딩

ⓐ 단면도

바니시를 발라 은은하게 처리한 티크목 문틀
바니시를 발라 은은하게 처리한 티크목 모자이크 합판
스테인리스 스틸 손잡이

합판 평면문

바니시를 발라 은은하게 처리한 티크목 몰딩
바니시를 발라 은은하게 처리한 목재 문틀
스테인리스 스틸 손잡이
벽체
벽지
걸레받이
바니시를 발라 은은하게 처리한 티크목 몰딩
바니시를 발라 은은하게 처리한 목재 패널

바니시를 발라 은은하게 처리한 티크목 몰딩
목재로 가장자리 마감
벽지
벽체
벽지
바니시를 발라 은은하게 처리한 티크목 몰딩
바니시를 발라 은은하게 처리한 목재 패널

ⓑ 단면도

벽체
목재 삼방틀
18mm 두께의 합판 기층
나무 기층
사펠레 합판
크리스털 유리
나무살
사펠레 합판
나무살
목재 기층
목재 몰딩으로 마감

목재 삼방틀
크리스털 유리
구형 잠금장치
나무살
사펠레 합판

나무 격자와 유리로 장식된 양문

목재 몰딩으로 마감
목재 몰딩으로 마감
크리스털 유리
18mm 두께의 합판 기층
목재 삼방틀
벽체
9mm 두께의 합판 기층
목재 삼방틀
사펠레 합판
사펠레 합판

공장제 삼방틀 설치도

① ② ③ ④ ⑤

조립식 삼방틀 분해도

삼방틀과 문
① 삼방틀
② 삼방틀의 판을 조립한다.
③ 철판 고정용 나무 볼트 4×15mm
④ 나무 볼트 4×60mm
⑤ 차음 밀봉 스트랩

설치 방법
1. 문짝, 문틀, 삼방틀 선, 문짝과 문틀의 너비, 두께, 무늬 등이 요건에 맞는지 확인한다.
2. 평평한 바닥에 삼방틀을 놓고 가로 틀과 2개의 세로 틀을 긴 못으로 고정한다. 이때 세로 틀 2개는 서로 평행하며 가로 틀과는 수직을 이루어야 한다. 그 후 삼방틀을 뒤집어서 다른 면을 못으로 고정한다.
3. 조립한 문틀을 문이 들어설 구멍에 넣고 바닥과 수직을 수직을 맞춘다. 못과 나무쐐기로 문틀을 벽체에 단단히 고정한 후 문짝을 문틀에 넣고 경첩을 순서대로 단다.
4. 길이를 재어 놓은 삼방틀을 순서대로 설치한 후 밀봉 스트랩도 단다.

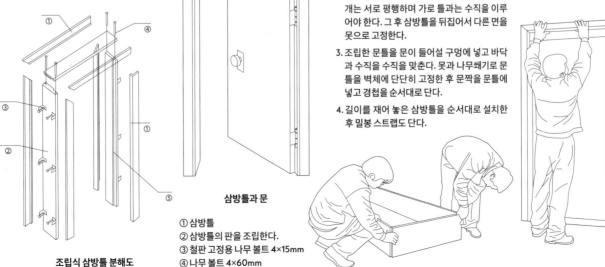

목재 문 구조

베니어합판에 문틀을 끼워 맞춤

레일

몰딩

선대

나무쐐기

장부

모서리를 짜임으로 맞춘 목재 문 분해도

문짝의 대략적인 구조

상부 레일

중간 레일

도어록 레일

하부 레일

숨은 장

원형 나무 봉으로 연결한 문 견취도

목판 2개를 접착해 연결

목재 2개

황금색으로 칠함

목재 몰딩

목재 2개를 접착해 연결

목재 문

가장자리를 목재로 마감

핑거조인트로 연결한 집성재

방화 보드

목재판

백색으로 칠함

가장자리를 목재 몰딩으로 마감

목재 몰딩

방화 보드

백색으로 칠한 문

목판 2개를 접착해 연결

목재 색을 살려 바니시를 칠함

목재판

목판 2개를 접착해 연결

소나무 원목 문

가장자리를 목재로 마감

핑거조인트로 연결한 집성재

중밀도 섬유판

베니어를 붙임

목재 색을 살려 바니시를 칠함

가장자리를 목재 몰딩으로 마감

베니어를 붙임

가장자리를 목재로 마감

단판을 붙인 6mm 패널 문

루버 도어 구조

상세도

V자로 배열한 루버

사선으로 배열한 루버

주의: 1. 루버 개구부에서 문 가장자리까지 여백이 12.7cm 이상이어야 한다. 방화문은 이 여백이 15.2cm이거나 루버 개구부에서 루버 부재 절개부까지 12.7cm 이상이어야 한다.

2. 모든 개구부의 총 수치는 일부 생산자의 허가에 따라 문 높이의 반을 넘으면 안 된다.

합판 문 코어를 끼운 돌출된 둥근 몰딩

원목 문 코어를 끼운 돌출된 둥근 몰딩

원목 문 코어 쪽으로 튀어나온 오목한 둥근 몰딩

원목 문 코어를 향해 사선으로 마감된 몰딩

문 상부 레일

목재로 몰딩 마감

목재판

중공 도어

하부 레일

둥글게 솟은 코어의 장식 몰딩

몰드 프레싱 도어 구조

겉판

속판

스타일

하부 레일

겉판

목재 조각

솔리드 코어 도어

겉판

상부 레일

상부 레일

스타일

하부 레일

목재 조각

목재 조각

목재 조각

겉판

목재 조각

목재 조각

세미 솔리드 코어 도어

선대

원형 봉

하부 레일

방음문은 외부 소음이 건물 안으로 들어오지 않게 막으면서 건물 내 소음이 밖으로 나가지 못하게 막는 일종의 소음 저감 시설이다. 문의 차음 성능은 문짝의 소음 차단 성능과 문틈의 밀폐력에 달렸다. 문짝은 무게가 가벼워 차음 성능을 높이려면 재료를 여러 층으로 쌓아 복합 구조로 만들어야 하며 밀봉 처리도 강화해야 한다. 현재 상용되는 밀봉 처리로는 단일 은촉붙임 압착, 이중 은촉붙임 압착, 경사 압착, 공기 팽창 압착이 있다. 그리고 문짝 양면 사이에 탄성 높은 다공성 자재를 채워 넣는다. 방음문은

진동 감쇠 작용을 하며 입사되는 음파와 판의 진동이 일치해 공명으로 소리의 투과 손실이 줄어드는 코인시던스 효과와 양쪽 면 사이의 정상파에 감쇠 작용을 일으킨다. 이 때문에 문짝의 차음 성능이 강화된다.

방음문은 주로 녹음실, 방송실, 스튜디오, 시청각실, 공공건물의 음악실, 영화관, 다목적 홀, 고급 회의실 등에 쓰인다. 또한 광공업 기업의 고소음 작업장의 제어실, 기계 방음실, 기계 방음 커버 등에도 적용된다.

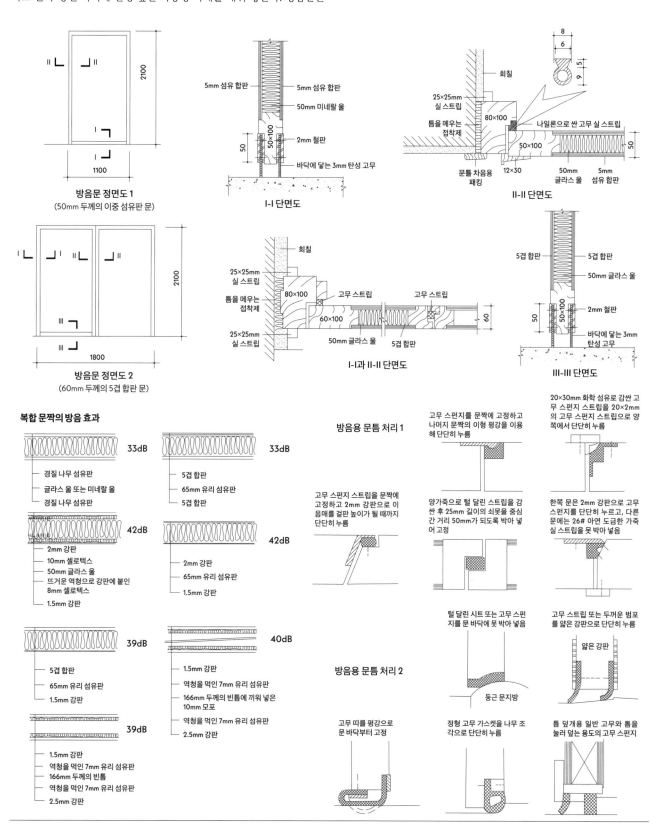

14

창호 마감과 구조

단층 방음문은 차음량이 낮아서 방음 성능을 높이려면 문을 이중으로 설치하고 문 사이에 흡음재를 넣어야 한다. 문 2개의 간격을 넓히거나 엇갈리게 배치하면 소리를 더 많이 차단하면서 각 문의 구조도 간소화할 수 있다. 이러한 구조를 사운드 로크라고 한다. 문을 이중으로 달 때 그 사이에 차음재를 설치해 사운드 로크 구조를 만들면 차음량을 비교적 크게 늘릴 수 있다. 또한 문의 중량을 줄이면 사용하기 편하고 문 제작과 가공도 간소화된다. 여기에 흡음성을 높일 방법을 추가로 적용하고 깊이를 조절하면 차음량을 더 많이 늘릴 수 있다.

사운드 로크의 방음 효과는 내부 표면의 평균 흡음계수 외에도 문 2개의 상대적인 위치와 크기 등과 관련이 있다. 일반적으로 차음 성능은 평균 흡음계수가 클수록 높다. 문 2개를 서로 엇갈리게 열리도록 하거나 수직이 되도록 배치하면 직통일 때보다 차음 성능이 좋다. 또한 사운드 로크의 크기가 클 때(특히 길이 면에서) 차음 성능이 더 좋고, 문짝이 하나일 때가 문짝이 양쪽으로 나란히 2개일 때보다 성능이 좋다.

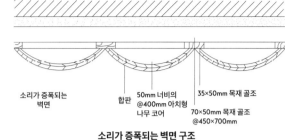

소리가 증폭되는 벽면

합판
50mm 너비의 @400mm 아치형 나무 코어
35×50mm 목재 골조
70×50mm 목재 골조 @450×700mm

소리가 증폭되는 벽면 구조

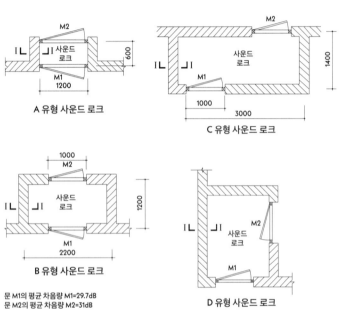

A 유형 사운드 로크

600

M2

M1
1200

사운드 로크

C 유형 사운드 로크

1400

1000
3000

M2

M1

사운드 로크

B 유형 사운드 로크

1000
M2

1200

M1
2200

사운드 로크

D 유형 사운드 로크

사운드 로크

M2

M1

25mm 장식 흡음 보드
30×30mm 나무 프레임

25mm 장식 흡음 보드

목재 실 스트립

5겹 합판으로 된 목재 징두리판벽

걸레받이

I-I 단면도

문 M1의 평균 차음량 M1=29.7dB
문 M2의 평균 차음량 M2=31dB

사운드 로크의 4가지 평면도와 내부 흡음 처리 방식

공기를 넣은 콘크리트

10호 아연을 입힌 철사로 못을 고정

75 50 75
200

**생태 주택 내 욕실에 적용한
경질 칸막이벽 구조**

6mm 섬유강화 규산칼슘판
10mm 섬유강화 규산칼슘판
75mm 경량 철골과 60mm 암면
10mm 섬유강화 규산칼슘판
6mm 섬유강화 규산칼슘판

60

6 10 75 10 6
107

생태 주택 내부에 국부적으로 적용한 일반 내부 칸막이벽의 방음 구조

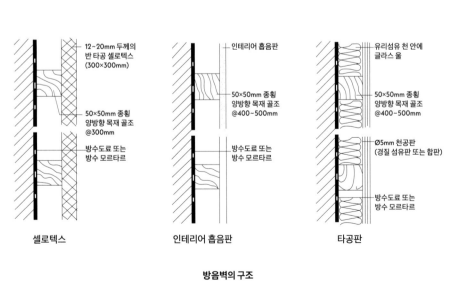

12~20mm 두께의 반 타공 셀로텍스 (300×300mm)

50×50mm 종횡 양방향 목재 골조 @300mm

방수도료 또는 방수 모르타르

셀로텍스

인테리어 흡음판

50×50mm 종횡 양방향 목재 골조 @400~500mm

방수도료 또는 방수 모르타르

인테리어 흡음판

유리섬유 천 안에 글라스 울

50×50mm 종횡 양방향 목재 골조 @400~500mm

Ø5mm 천공판 (경질 섬유판 또는 합판)

방수도료 또는 방수 모르타르

타공판

방음벽의 구조

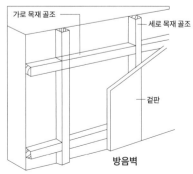

가로 목재 골조
세로 목재 골조

겉판

방음벽

커튼 박스는 천장틀을 만들 때 함께 설치해 천장에 다는 형식과 벽에 고정되어 창틀과 한 세트를 이루는 형식이 있다. 커튼 박스는 대개 높이가 10cm, 너비는 봉이 하나일 때는 12cm, 2개일 때는 15cm 이상이다. 아무리 짧아도 창문 폭보다 30cm 더 길어야 하며 창문 양측 기준으로는 각각 15cm가 넘어야 한다. 벽체 너비까지 길이를 늘릴 수 있다.

커튼 박스는 코어합판으로 만든다. 투명 오일을 도포해 마감하려면 창틀과 같은 재질의 마감판을 커튼 박스의 바깥쪽과 바닥에 붙여야 한다. 관통식 커튼 박스는 양측 벽면 및 천장에 직접 고정하지만 비관통식 커튼은 금속 브래킷을 사용해 설치한다. 커튼 박스를 개구부에서 양측 동일하게 거리를 두고 수평으로 설치하려면 사전에 줄눈을 띄워야 한다.

커튼레일

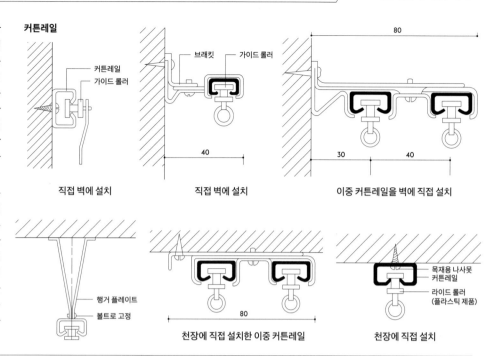

직접 벽에 설치

직접 벽에 설치

이중 커튼레일을 벽에 직접 설치

천장에 직접 설치한 이중 커튼레일

천장에 직접 설치

커튼 박스

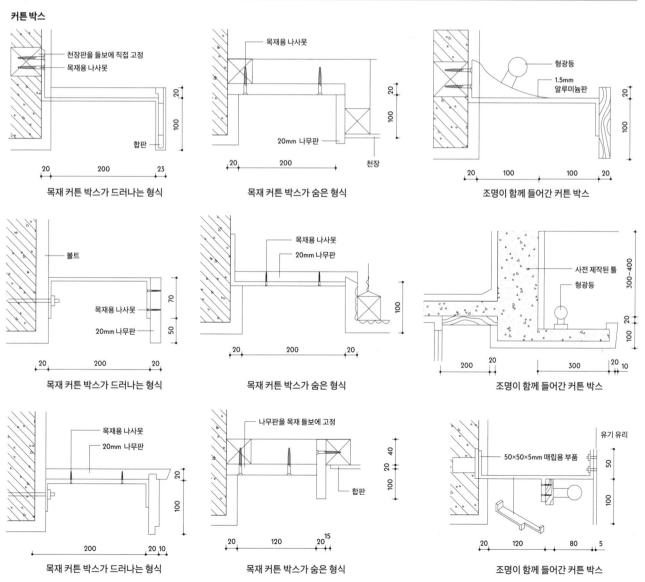

목재 커튼 박스가 드러나는 형식

목재 커튼 박스가 숨은 형식

조명이 함께 들어간 커튼 박스

목재 커튼 박스가 드러나는 형식

목재 커튼 박스가 숨은 형식

조명이 함께 들어간 커튼 박스

목재 커튼 박스가 드러나는 형식

목재 커튼 박스가 숨은 형식

조명이 함께 들어간 커튼 박스

라디에이터 커버는 라디에이터 발열판을 보이지 않게 감싸면서 표면에 장식을 더한 것으로 추운 지역에서 흔히 볼 수 있다. 일반적으로 베니어합판으로 제작하며 정면과 위쪽에 금속 공기 흡입구와 배출구를 설치한다.

라디에이터 커버는 열기를 잘 확산시켜야 하며 열에 변형되어서도 안 된다. 또한 발열판을 점검하고 수리하기에 쉽고 안전해야 한다. 길이는 발열판보다 100mm 길어야 하고, 높이는 창턱보다 낮거나 같아야 한다. 두께는 라디에이터 너비보다 50mm 이상 크고 공기 배출구 면적은 발열판 면적의 80%를 차지해야 한다.

이동식 라디에이터 커버는 발열판의 외관 치수를 기준으로 길이는 100mm, 높이는 50mm, 너비는 100mm를 더 크게 잡아 제작하는 게 좋다.

창턱 아래에 설치한 라디에이터 커버 렌더링

내화 보드와 강철망으로 된 라디에이터 커버 정면도

내화 보드와 연철 공예로 만든 라디에이터 커버 정면도

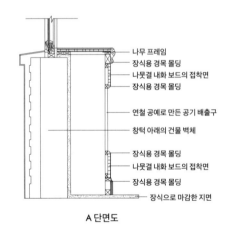

나무 프레임
장식용 경목 몰딩
나뭇결 내화 보드의 접착면
장식용 경목 몰딩

연철 공예로 만든 공기 배출구

창턱 아래의 건물 벽체

장식용 경목 몰딩
나뭇결 내화 보드의 접착면
장식용 경목 몰딩

장식으로 마감한 지면

A 단면도

합판과 알루미늄 합금 루버로 만든 라디에이터 커버 정면도

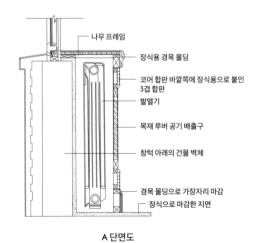

나무 프레임

장식용 경목 몰딩

코어 합판 바깥쪽에 장식용으로 붙인 3겹 합판
발열기

목재 루버 공기 배출구

창턱 아래의 건물 벽체

경목 몰딩으로 가장자리 마감

장식으로 마감한 지면

A 단면도

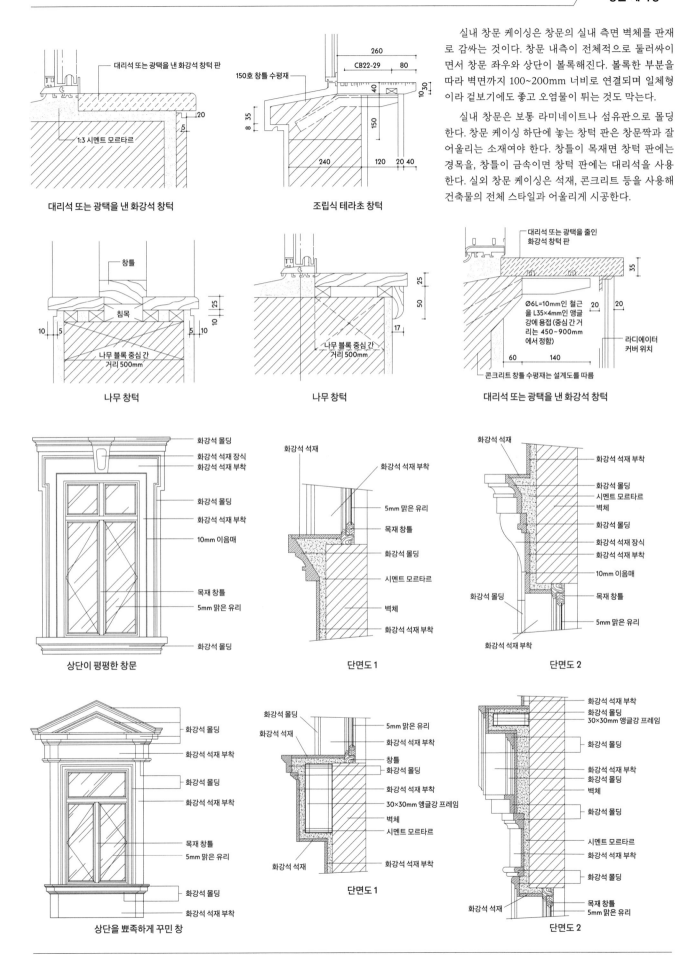

실내 창문 케이싱은 창문의 실내 측면 벽체를 판재로 감싸는 것이다. 창문 내측이 전체적으로 둘러싸이면서 창문 좌우와 상단이 볼록해진다. 볼록한 부분을 따라 벽면까지 100~200mm 너비로 연결되며 일체형이라 겉보기에도 좋고 오염물이 튀는 것도 막는다.

실내 창문은 보통 라미네이트나 섬유판으로 몰딩한다. 창문 케이싱 하단에 놓는 창턱 판은 창문짝과 잘 어울리는 소재여야 한다. 창틀이 목재면 창턱 판에는 경목을, 창틀이 금속이면 창턱 판에는 대리석을 사용한다. 실외 창문 케이싱은 석재, 콘크리트 등을 사용해 건축물의 전체 스타일과 어울리게 시공한다.

대리석 또는 광택을 낸 화강석 창턱 판
1:3 시멘트 모르타르

대리석 또는 광택을 낸 화강석 창턱

150호 창틀 수평재
CB22-29

조립식 테라초 창턱

창틀
침목
나무 블록 중심 간 거리 500mm

나무 창턱

나무 블록 중심 간 거리 500mm

나무 창턱

대리석 또는 광택을 줄인 화강석 창턱 판
Ø6L=10mm인 철근을 L35×4mm인 앵글강에 용접(중심 간 거리는 450~900mm에서 정함)
라디에이터 커버 위치
콘크리트 창틀 수평재는 설계도를 따름

대리석 또는 광택을 낸 화강석 창턱

화강석 몰딩
화강석 석재 장식
화강석 석재 부착
화강석 몰딩
화강석 석재 부착
10mm 이음매
목재 창틀
5mm 맑은 유리
화강석 몰딩

상단이 평평한 창문

화강석 석재
화강석 석재 부착
5mm 맑은 유리
목재 창틀
화강석 몰딩
시멘트 모르타르
벽체
화강석 석재 부착

단면도 1

화강석 석재
화강석 석재 부착
화강석 몰딩
시멘트 모르타르
벽체
화강석 몰딩
화강석 석재 장식
화강석 석재 부착
10mm 이음매
목재 창틀
5mm 맑은 유리
화강석 석재 부착

단면도 2

화강석 몰딩
화강석 석재 부착
화강석 몰딩
화강석 석재 부착
목재 창틀
5mm 맑은 유리
화강석 몰딩
화강석 석재 부착

상단을 뾰족하게 꾸민 창

화강석 몰딩
화강석 석재
5mm 맑은 유리
화강석 석재 부착
창틀
화강석 몰딩
화강석 석재 부착
30×30mm 앵글강 프레임
벽체
시멘트 모르타르
화강석 석재 부착
화강석 석재

단면도 1

화강석 석재 부착
화강석 몰딩
30×30mm 앵글강 프레임
화강석 몰딩
화강석 석재 부착
화강석 몰딩
벽체
화강석 몰딩
시멘트 모르타르
화강석 석재 부착
화강석 몰딩
목재 창틀
5mm 맑은 유리
화강석 석재

단면도 2

14
창호 마감과 구조

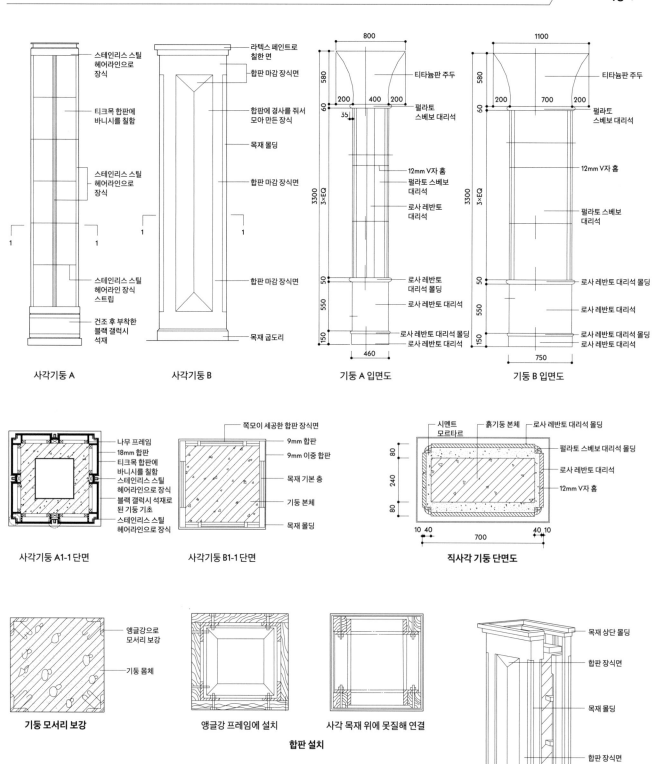

사각기둥 A

- 스테인리스 스틸 헤어라인으로 장식
- 티크목 합판에 바니시를 칠함
- 스테인리스 스틸 헤어라인으로 장식
- 스테인리스 스틸 헤어라인 장식 스트립
- 건조 후 부착한 블랙 갤럭시 석재

사각기둥 B

- 라텍스 페인트로 칠한 면
- 합판 마감 장식면
- 합판에 경사를 줘서 모아 만든 장식
- 목재 몰딩
- 합판 마감 장식면
- 합판 마감 장식면
- 목재 굽도리

기둥 A 입면도

- 티타늄판 주두
- 펄라토 스베보 대리석
- 12mm V자 홈
- 펄라토 스베보 대리석
- 로사 레반토 대리석
- 로사 레반토 대리석 몰딩
- 로사 레반토 대리석
- 로사 레반토 대리석 몰딩
- 로사 레반토 대리석

기둥 B 입면도

- 티타늄판 주두
- 펄라토 스베보 대리석
- 12mm V자 홈
- 펄라토 스베보 대리석
- 로사 레반토 대리석 몰딩
- 로사 레반토 대리석
- 로사 레반토 대리석 몰딩
- 로사 레반토 대리석

사각기둥 A1-1 단면

- 나무 프레임
- 18mm 합판
- 티크목 합판에 바니시를 칠함
- 스테인리스 스틸 헤어라인으로 장식
- 블랙 갤럭시 석재로 된 기둥 기초
- 스테인리스 스틸 헤어라인으로 장식

사각기둥 B1-1 단면

- 쪽모이 세공한 합판 장식면
- 9mm 합판
- 9mm 이중 합판
- 목재 기본 층
- 기둥 본체
- 목재 몰딩

직사각 기둥 단면도

- 시멘트 모르타르
- 흙기둥 본체
- 로사 레반토 대리석 몰딩
- 펄라토 스베보 대리석 몰딩
- 로사 레반토 대리석
- 12mm V자 홈

기둥 모서리 보강

- 앵글강으로 모서리 보강
- 기둥 몸체

앵글강 프레임에 설치

사각 목재 위에 못질해 연결

합판 설치

사각기둥을 팔각기둥으로 개조

블록을 쌓아서 사각기둥을 만드는 방법

사각기둥에 목질 장식판을 못질로 연결한 구조

- 목재 상단 몰딩
- 합판 장식면
- 목재 몰딩
- 합판 장식면
- 기둥 본체
- 목재 기층
- 두꺼운 합판
- 목재 굽도리

기둥 장식 방식으로는 기둥 감싸기, 주두 만들기, 주초 만들기가 있다. 기둥을 감쌀 때는 합판, 석재, 스테인리스 스틸, 플라스틱 알루미늄판, 구리 합금판, 티타늄 합금판 등을 쓴다. 기둥 장식은 공간의 전체 스타일에 맞추되 공간의 무게감에 미칠 영향도 고려해야 한다. 또한 기둥이 공간에서 차지하는 비율도 최대한 줄여야 한다. 기둥 본체에 반사성 재질을 쓰거나 색상 처리를 통해 공간감을 조절할 수도 있다. 아예 다른 콘셉트를 채용해 선반, 수납장을 결합하는 방식도 있다. 공간의 높이감을 키우고 싶다면 기둥 상부에 세로선을 넣거나 주두와 주초 크기를 줄이거나 아예 없애면 된다. 반대로 공간의 높이감을 줄이고 싶다면 가로선을 넣고 주두와 주추의 크기를 키우면 된다.

합판은 기둥 장식에 쓰이는 전형적인 장식재로 자연스러운 무늬가 공간과 잘 어우러지며 실내 분위기도 좋게 해준다. 시공도 간편해서 현재도 많이 쓰인다. 거울로 기둥을 장식하면 깔끔하고 공간이 넓어 보인다. 또한

진열품을 반사하기 때문에 공간에 더욱 풍부한 입체감을 줄 수 있다. 이런 이유로 쇼핑몰, 대형 마트 등 공공장소의 기둥을 장식할 때 거울을 많이 사용한다.

화강석, 대리석을 활용한 기둥 장식은 고급 인테리어에 속한다. 형태가 다양하며 각자 나름대로 기본 구조가 있다. 금속판으로 기둥을 장식하면 오염에 강하고 비바람과 햇빛 등에 잘 손상되지 않는다. 가볍고 견고하고 광택이 나면서도 시공하기 쉬워 각종 건축물의 기둥 장식에 많이 적용된다.

장식용 기둥은 활용 범위가 넓다. 파이프 매설 시 미관을 챙기기 위해, 관리용 설비를 숨길 목적으로, 순수하게 장식용으로, 대칭을 이루게 하려고, 시각적·예술적 효과를 주기 위해 설치한다. 하지만 실내 하중을 견디지는 못한다.

삽입해 붙인 석판의 원주 구조

벽판형 프레임 설치 견취도

기둥 입면

널빤지 설치

직접 끼워 넣는 방식으로 설치

홈을 넣어 널빤지로 장식한 듯한
효과를 준 원기둥

반원주형 골조

단면도

스테인리스 스틸로 감싼 기둥 구조

블록으로 쌓은 원형 기둥

첫째 단

둘째 단

반원주형 목재 제품을 벽에 대고 설치하는 방법

핸드레일은 행인이 계단을 오르내릴 때 몸을 지지하거나 넘어지거나 떨어지는 것을 방지한다. 아울러 계단에 장식 효과를 주기도 한다. 핸드레일은 모양, 색상, 질감이 좋아야 하고 난간과 어우러져 동적인 멋도 구현해야 한다.

핸드레일에 많이 쓰이는 재료는 목재, 고무, 플라스틱, 스테인리스 스틸, 구리, 석재다. 목재 핸드레일은 대개 경목으로 제작하며 오래된 건물에서 많이 볼 수 있지만 근래에는 고급 인테리어에서 주로 사용한다. 플라스틱 핸드레일은 반죽, 혼합, 과립화, 사출 성형, 수정, 검사 등을 거친 플라스틱으로 만든다. 핸드레일에 주로 사용되는 수지는 경질 폴리염화비닐이다. 폴리염화비닐 핸드레일은 절단, 제단, 설치가 쉽고 편하다.

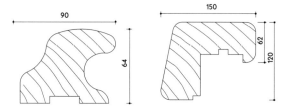

목재 핸드레일

금속 핸드레일

플라스틱 핸드레일

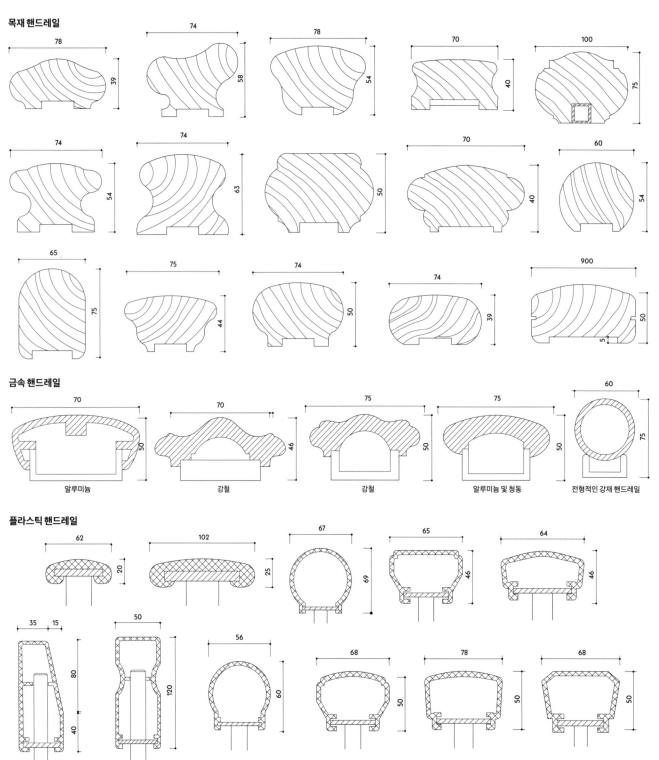

핸드레일을 벽에 붙여 연결

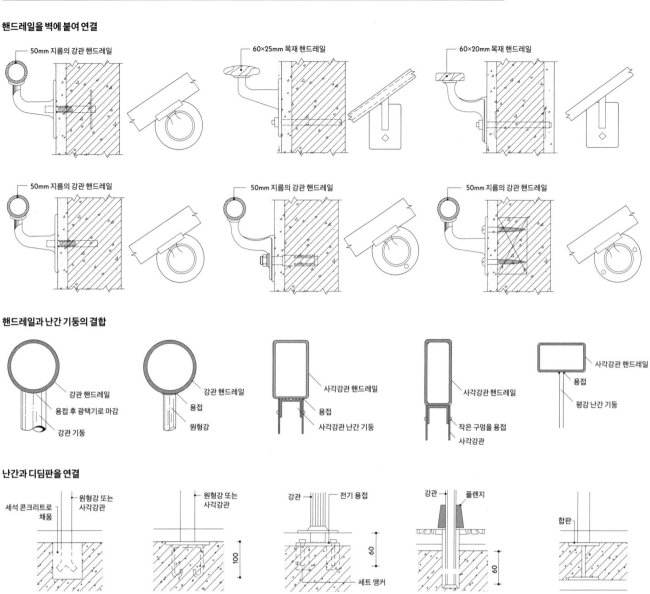

50mm 지름의 강관 핸드레일

60×25mm 목재 핸드레일

60×20mm 목재 핸드레일

50mm 지름의 강관 핸드레일

50mm 지름의 강관 핸드레일

50mm 지름의 강관 핸드레일

핸드레일과 난간 기둥의 결합

강관 핸드레일
용접 후 광택기로 마감
강관 기둥

강관 핸드레일
용접
원형강

사각강관 핸드레일
용접
사각강관 난간 기둥

사각강관 핸드레일
작은 구멍을 용접
사각강관

사각강관 핸드레일
용접
평강 난간 기둥

난간과 디딤판을 연결

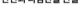

세석 콘크리트로 채움 / 원형강 또는 사각강관

미리 만들어 놓은 구멍에 매립

원형강 또는 사각강관

미리 매립한 강판에 용접

강관 / 전기 용접 / 세트 앵커

바닥판에 기둥을 용접하고 세트 앵커로 바닥판에 고정

강관 / 플랜지

스크루가 달린 기둥을 미리 매립한 놓은 피팅에 넣고 돌려 고정

합판

미리 매설한 강판에 용접

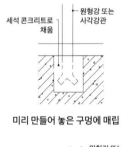

원형강 또는 사각강관
세석 콘크리트로 채움

측면에 오목한 입구를 남겨 두고 용접

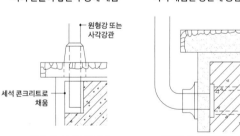

디딤판 측면에 남겨 놓은 구멍 안에 기둥을 매립

10mm 두께의 강판

디딤판 측면의 강판에 난간 용접

직사각 강관
금속 부시

난간을 파이프 피팅에 끼워 넣고 나사로 고정

석재 또는 나무 디딤판
원형강용 커플링

난간 기둥을 너트에 통과시켜 고정

강관 기둥 아랫부분을 팽창 나사로 고정

기둥을 디딤판 측면의 막대에 꽂아 고정

강관을 미리 묻어 놓은 강철봉에 끼워 넣음

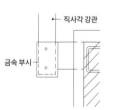

평강 또는 원형강을 남겨 놓은 구멍에 넣고 콘크리트로 마감

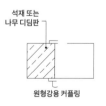

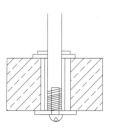

석재 디딤판을 뚫어 기둥을 넣고 나사못으로 고정

15

기둥과 계단 구조

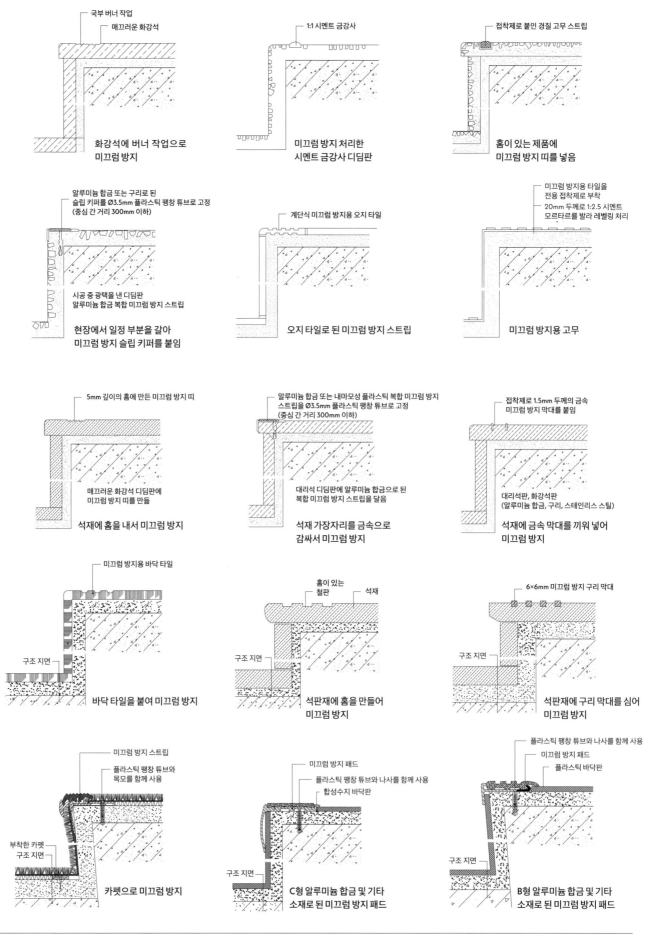

천장틀은 경량 철골로, 구조에 따라 사람이 올라갈 수 있는 천장틀(적재 중량을 견디는 구조)과 사람이 올라가지 못하는 천장틀(적재 중량을 견디지 못하는 구조)로 나뉜다. 사람이 올라갈 수 있는 천장틀은 내부(건물 천장판과 천장 슬래브 사이의 공간)에 선로, 파이프라인, 설비 등이 설치되므로 사람이 직접 올라가 점검해야 한다. 따라서 경량 철골의 중량 외에도 사람이 올라가 있는 동안 발생하는 하중도 버텨야 하기 때문에 비교적 무거운 적재 중량을 견딜 수 있는 캐링 채널을 적용한다. 행거와 보드도 더 안전하고 견고하게 연결해야 한다.

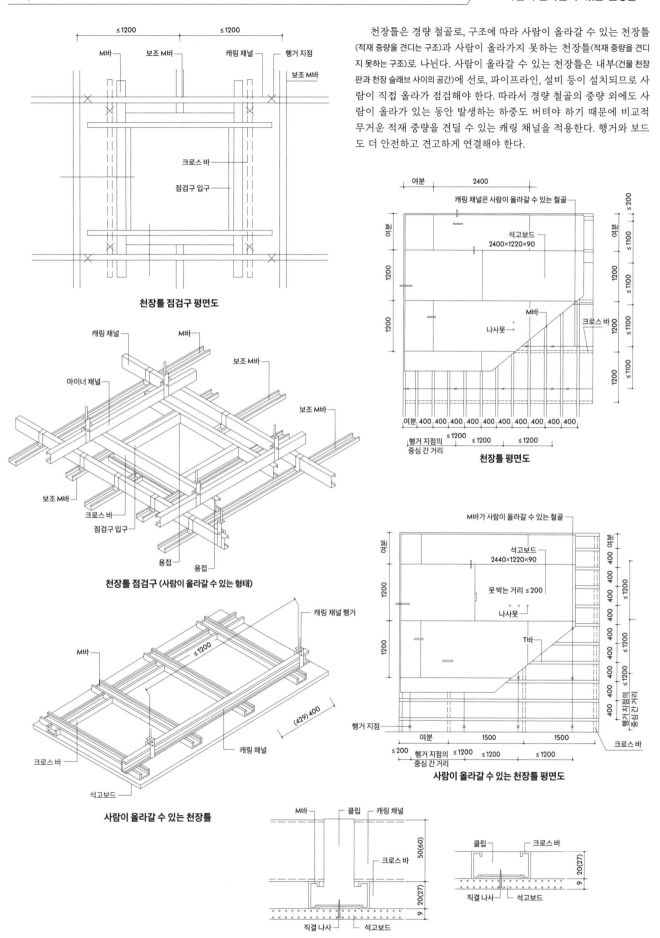

천장틀 점검구 평면도

천장틀 점검구 (사람이 올라갈 수 있는 형태)

사람이 올라갈 수 있는 천장틀

천장틀 평면도

사람이 올라갈 수 있는 천장틀 평면도

사람이 올라갈 수 없는 천장틀은 점검하는 사람이 올라갔을 때 발생하는 부가 하중을 걱정할 필요가 없다. 따라서 회선과 천장틀 및 설비 중량만 신경 쓰면 된다. 실내의 천장 높이가 낮은데도 천장틀을 넣어야 한다면 줄어드는 높이를 최소화하는 사람이 올라갈 수 없는 천장틀을 고려해 볼 수 있다.

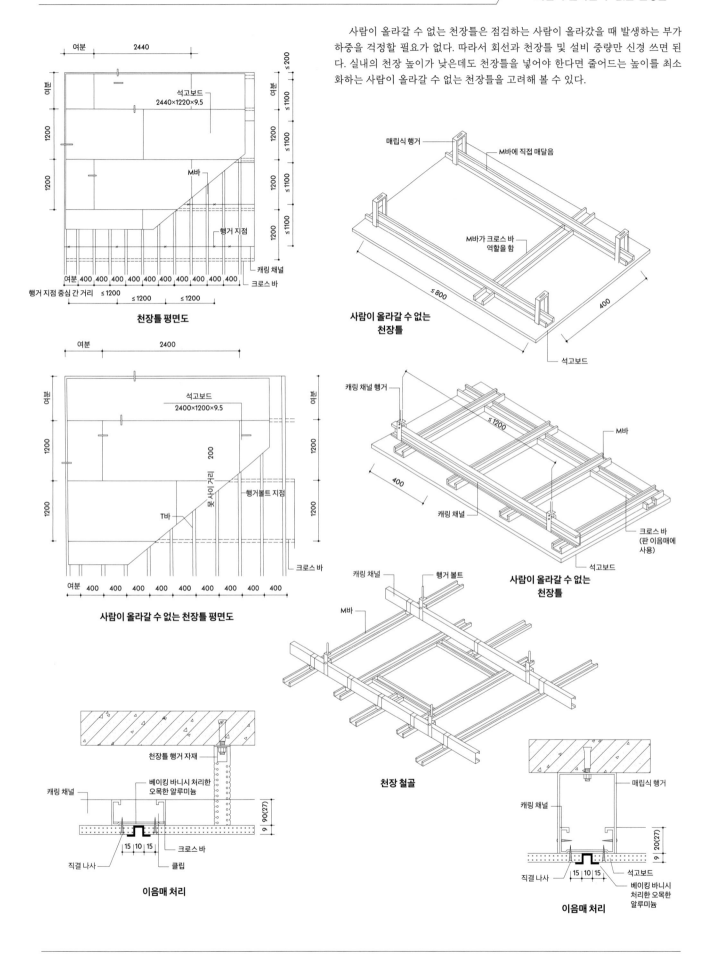

천장틀 평면도

사람이 올라갈 수 없는 천장틀 평면도

사람이 올라갈 수 없는 천장틀

사람이 올라갈 수 없는 천장틀

천장 철골

이음매 처리

이음매 처리

합판은 시공이 편하고 가격도 적당하며 천장 표면을 다양한 도료로 칠할 수 있다. 또한 각종 금속 장식판, 유리 장식판을 부착하거나 각종 등기구를 매립할 수 있고 모양내기도 쉬워 천장을 각종 형태로 제작할 수 있다.

베니어합판은 질 좋은 목재를 표층으로 사용해 무늬가 멋지다. 특히 귀한 수종을 표층으로 삼은 베니어합판에 바니시 작업을 해놓으면 고급스러운 장식 효과를 낼 수 있다. 베니어합판은 폭이 비교적 넓고 두께가 얇아서 시공을 빠르게 끝낼 수 있다. 비틀림과 갈라짐이 잘 일지 않으며 나란히 배열하는 것도 어렵지 않다. 더군다나 못질, 톱질, 대패질, 뚫기, 접착해 붙이기가 쉬워 가공하기 편하다. 이런 이유로 베니어합판은 대표적인 실내 마감재·장식재로 매우 폭넓게 활용된다. 하지만 화염에 취약해 화재에 유독 신경 써야 하는 건물에서는 사용이 제한된다. 내연성, 내식성 처리를 거쳤다면 어느 정도 사용을 고려해 볼 수 있다.

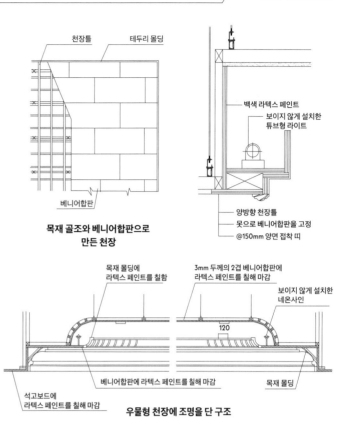

목재 골조와 베니어합판으로 만든 천장

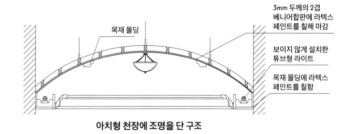

우물형 천장에 조명을 단 구조

아치형 천장에 조명을 단 구조

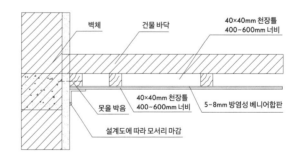

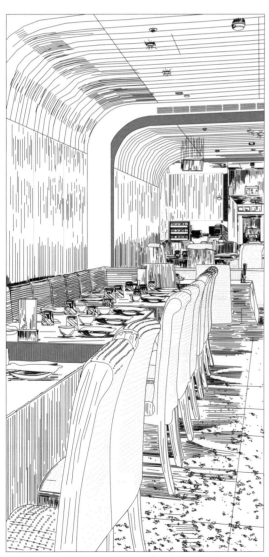

체리목 베니어합판으로 꾸민 태국식 레스토랑 천장

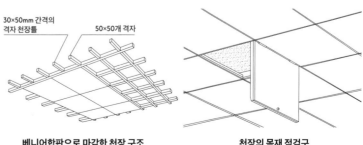

베니어합판으로 마감한 천장 구조

천장의 목재 점검구

16

천장 인테리어와 구조

일반 석고보드는 주로 실내에 하중을 받지 않는 실내의 벽체와 천장에 사용한다. 석고보드 천장 구조로는 나무 천장틀과 경량 철골 천장틀이 있다. 주방, 화장실, 욕실 및 습도가 70% 이상인 환경에서는 반드시 방습 석고보드를 사용해야 한다. 석고보드 천장은 숙박 시설, 강당, 체육 시설, 정류장, 병원, 연구실, 회의실, 도서관, 전시관, 놀이 시설 등의 마감재로 쓰인다.

경량 철골 석고보드 천장 구조

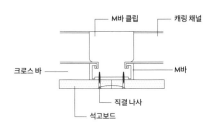

석고보드 천장 렌더링

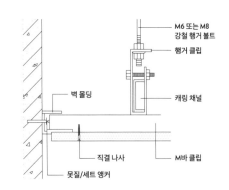

석고보드 나무 천장틀의 구조

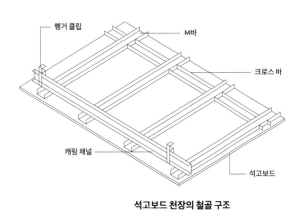

석고보드 천장의 철골 구조

2층 석고보드로 된 나무 천장틀 구조

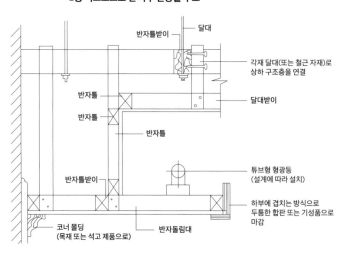

목재 천장틀로 석고보드를 이중으로 쌓는 방법

미네랄 울은 제철소에서 나온 질 좋은 광재를 원료로 만든 것으로 석면처럼 끝이 뾰족한 분진이 생기지 않아 호흡기에 무해하다. 또한 습한 환경에서도 접착 물질의 결합력이 양호하다. 습기 침투를 효과적으로 막고 접착 물질이 물을 만나 일어나는 반발 현상을 방지하기 때문이다. 미네랄 울에는 포름알데히드도 들어 있지 않다.

미네랄 울 보드는 유기섬유와 무기섬유를 함께 사용한다. 유기섬유는 인성이 좋지만 강도가 떨어지며 쉽게 노화한다. 또 고온 환경에서는 쉽게 탄화하며 인성을 잃는다. 무기섬유는 강도가 크고 섬유화와 인성이 떨어지지만 노화는 잘 일어나지 않는다. 따라서 이 둘을 함께 사용하면 단점을 보완하고 효용성도 높일 수 있다. 미네랄 울 보드의 강도를 높이려면 유기섬유의 함유량을 줄이고 무기섬유의 함유량은 늘리면 된다. 이렇게 하면 곰팡이가 잘 슬지 않고 잘 휘어지지 않으며 함몰도 방지된다.

미네랄 울의 미세 구멍에 초미세 나노 항균제를 깊숙이 침투시키면 유해 세균이 숨어 있을 수 없어 완전한 방균과 항균 기능이 생긴다. 또한 산초 등에서 추출한 천연 물질을 미네랄 울에 첨가하면 해충이 내부를 갉아먹는 것도 효과적으로 방지할 수 있다.

미네랄 울 보드는 표면 활성 기능이 있어 인테리어 시공 시 생긴 포름알데히드 등의 유해 물질을 강력하게 흡착한다. 또한 이온 교환 기능도 있어 공기 중 음이온 농도를 효과적으로 높여서 머리 위에 숲을 조성한 효과를 낼 수 있다.

T바 시스템

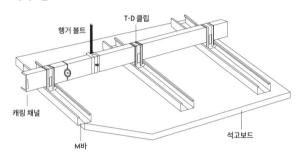

장점: 연결 부위가 잘 드러나지 않아 마감 장식 효과가 뛰어나다. 절대 함몰되지 않아 사용 기한이 매우 길며 도료를 새로 칠해 꾸밀 수도 있다.

단점: 비용이 상대적으로 증가하지만 사용 기한을 놓고 보면 절대 비싼 가격이 아니다.

M바 시스템

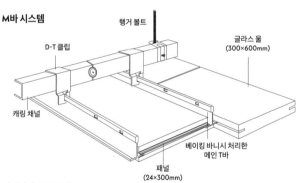

미네랄 울 보드 종류

클립 바 시스템

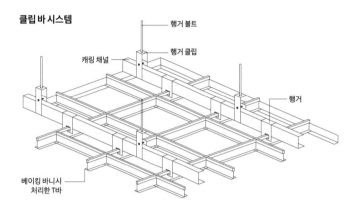

설치 과정

1. 실내에 설치할 위치를 정하고 1200mm보다 작은 간격으로 줄을 긋는다.
2. 설치할 곳에 구멍을 뚫고 세트 앵커를 이용해 지붕에 고정한다. 천장에 미리 내장된 부품이 있다면 다른 방법을 고려해 볼 수 있다.
3. Z자형 철제 자재(대형 고정용 자재)를 설치한다. 천장 높이에 따라 행거 볼트의 길이(일반적으로 10~15mm 이상)를 정하고 행거와 행거 볼트를 설치한다.
4. 행거와 행거 볼트를 이용해 경강 캐링 채널을 단다(사람이 올라갈 수 없는 천장틀에는 CB38 캐링 채널을 사용하며 사람이 올라갈 수 있을 때는 CS50 또는 CS60을 캐링 채널로 사용해 전체 구조의 안정성을 확보해야 한다. 캐링 채널 간 간격은 900~1200mm다).
5. 수평선에 따라 채널 높이 및 위치를 정한다. 벽 몰딩을 벽에 고정한다.
6. 클립을 이용해(수평선에 따라) 베이킹 바니시 처리한 T바 또는 베이킹 바니시 처리한 오목한 오메가 T바를 설치한다. 이후 보강 채널을 판재 규격에 따라 순서대로 배치한다.
7. 미네랄 울 흡음 보드를 채널에 설치하고 여분의 판을 주변에 설치한다.

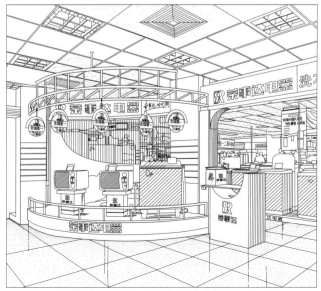

미네랄 울 보드로 시공한 전자 상가의 천장

16
천장 인테리어와 구조

금속판 천장은 가볍고 내습성, 내화성이 있으며 색상도 선택할 수 있다. 일반 규격은 길이 3000~6000mm, 너비 100~300mm라서 시공 시간이 많이 단축된다.

선형 금속판으로 천장을 마감할 때는 일반적으로 아연 도금 컬러 강판이나 알루미늄 합금을 사용한다. 아연 도금 컬러 강판은 알루미늄판보다 무겁지만 저렴해서 대형 체육관, 터미널, 대형 슈퍼마켓, 통로, 복도, 실내 화원 등에 사용한다. 한편 알루미늄 합금판 천장은 대회당, 연회장, 호텔 로비, 공항 대합실 등 고급스러움을 강조해야 하는 대형 장소에 적합하다.

ㄷ자형 금속판 천장 분해도

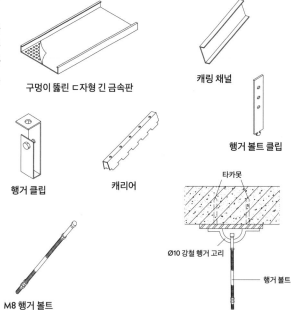

구멍이 뚫린 ㄷ자형 긴 금속판

캐링 채널

행거 볼트 클립

행거 클립

캐리어

M8 행거 볼트

타카못

Ø10 강철 행거 고리

행거 볼트

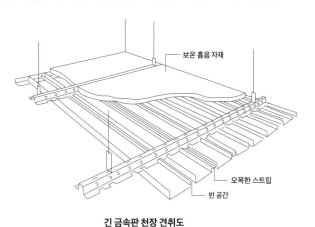

보온 흡음 자재

오목한 스트립

빈 공간

긴 금속판 천장 견취도

행거 볼트

캐리어

갈고리형 연결 고리

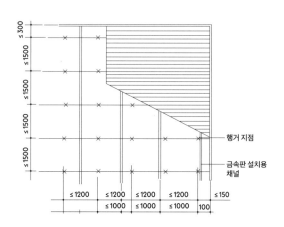

≤300

≤1500

≤1500

≤1500

≤1500

행거 지점

금속판 설치용 채널

≤1200 ≤1200 ≤1200 ≤1200 ≤150

≤1000 ≤1000 ≤1000 100

캐링 채널이 있는 금속판 천장 평면도

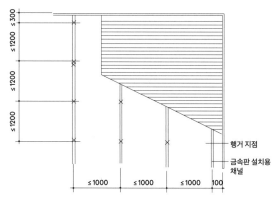

≤1200 ≤300

≤1200

≤1200

행거 지점

금속판 설치용 채널

≤1000 ≤1000 ≤1000 100

캐링 채널이 없는 금속판 천장 평면도

선형 금속판 천장을 시공한 레스토랑 렌더링

　사각 금속판은 가볍고 내습성, 내화성이 있으며 종류, 색상, 무늬가 다양하다. 빠르게 시공할 수 있고 유지 보수 및 청소도 쉬워서 다양하게 활용되고 있다. 특히 유동 인구가 많은 스포츠 경기장, 터미널 등 장소에 많이 사용된다. 습도가 높은 주방과 화장실뿐 아니라 컴퓨터실, 응접실 등에도 사용된다.

　천장재에 쓰이는 사각 금속판은 재질에 따라 알루미늄과 아연 도금 컬러 강판으로 나뉜다. 표면에 구멍이 있는지에 따라 유공 천장판과 무공 천장판으로 나뉘며, 표면에 눌러 놓은 무늬가 있는지에 따라 압형 천장판과 비압형 천장판으로 나뉜다. 규격에 따라서는 정방형 천장판과 장방형 천장판으로, 시공 후 천장틀이 드러나는지에 따라서는 노출형과 밀폐형으로 나눌 수 있다.

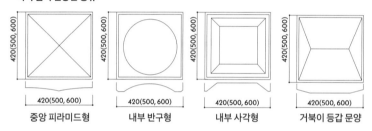

사각 금속판 천장의 실내 수영장 렌더링

노출형 사각 금속판

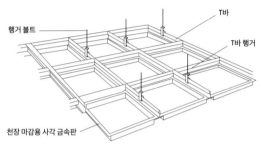

노출형 사각 금속판 부속품

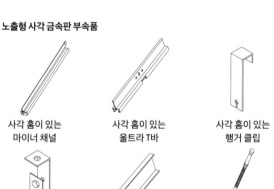

사각 홈이 있는 마이너 채널　사각 홈이 있는 울트라 T바　사각 홈이 있는 행거 클립

행거 클립　캐링 채널　M8 행거 볼트

사각 금속 천장판 종류

420(500, 600)	420(500, 600)	420(500, 600)	420(500, 600)
중앙 피라미드형	내부 반구형	내부 사각형	거북이 등갑 문양

밀폐형 사각 금속판 평면도

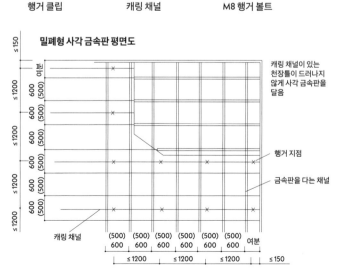

캐링 채널이 있는 천장틀이 드러나지 않게 사각 금속판을 달음

행거 지점

금속판을 다는 채널

캐링 채널

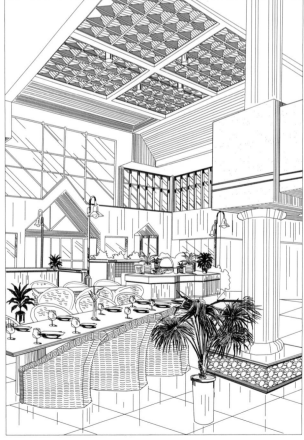

거북이 등갑 문양 사각판으로 천장을 장식한 레스토랑 렌더링

16

천장 인테리어와 구조

그리드 루버 천장의 천장틀은 전체적으로 보면 금속판 천장과 비슷해 보인다. 즉 천장판이 지면과 수직을 이루며 평면으로 나열되어 있다. 하지만 곁에서 봤을 때 각각 격자를 이룬다는 점에서 차이가 있다. 따라서 천장 표면의 안정성이 더 좋아야 한다.

그리드 루버 천장은 개방형 천장에 속해서 천장 상부를 은폐하기 어렵다. 이 천장에 주로 쓰이는 금속판은 알루미늄 합금판과 아연 도금 컬러 강판이다. 사각 격자의 크기는 천장틀 규모에 따라 결정한다. 알루미늄 합금을 사용한 그리드 루버 천장은 선형 금속판을 장착하는 방식과 알루미늄 그리드 루버를 사용하는 방식으로 나뉜다.

그리드 루버 천장 부속품

캐링 채널

행거 클립

그리드 행거

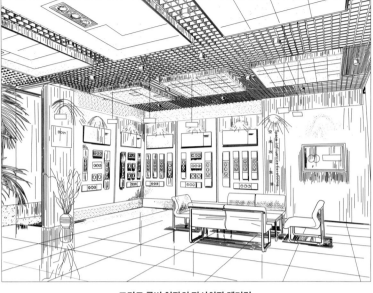

그리드 루버 천장의 전시회장 렌더링

M8 행거 볼트

알루미늄 합금으로 만든
그리드 루버 천장

행거 세트
캐링 채널
Ø2mm 와이어 클립

캐링 채널

사각 블록형 알루미늄 합금으로 마감한
그리드 루버 천장 견취도

그리드 루버 천장과 조명 박스를 조합한 예

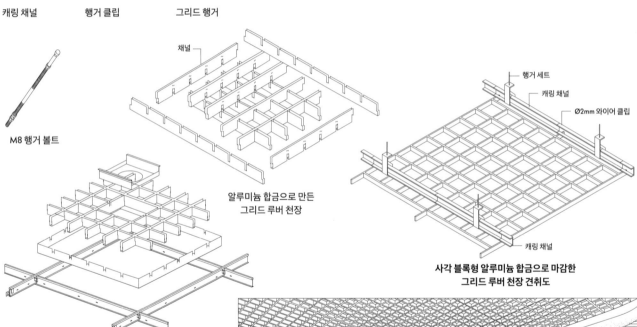

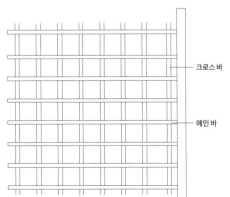

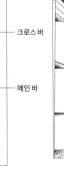

크로스 바

메인 바

그리드 알루미늄 합금 천장 평면도

알루미늄 합금으로 마감한 그리드 루버 천장의 사무용 건물 복도 렌더링

스크린 루버 천장은 대형 건물이나 공항, 지하철 등 대형 공공시설에서 흔히 볼 수 있는 금속 천장이다. 천장을 조립할 때는 금속판이 지면과 평행이 아닌 수직을 이루어야 한다. 따라서 천장틀 상부의 자연광이나 인공조명을 활용하면 온화하면서도 다양한 광선 효과로 독특한 분위기를 조성할 수 있다. 또한 가볍고 내화성과 방습성이 있으며 장식성이 좋고 시공이 간편하며 유지 보수와 청소하기에 편하다.

발을 드리운 형태의 금속판 천장은 직선형 알루미늄판과 철골로 구성되어 있으며 쉽게 설치하고 해체할 수 있다. 제품 높이는 100, 150, 200mm 세 종류이며, 철골 위 설치 간격은 50, 100, 150 또는 200mm다.

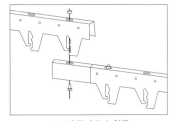

스크린 루버 금속 철골

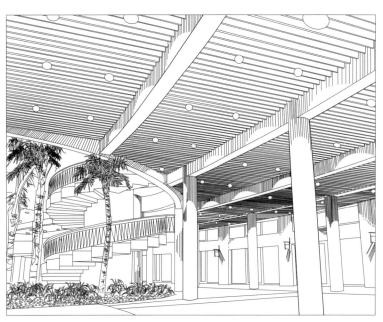

스크린 루버 철골로 천장을 꾸민 대형 주차장 렌더링

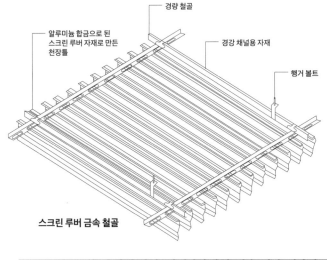

경량 철골

알루미늄 합금으로 된 스크린 루버 자재로 만든 천장틀

경강 채널용 자재

행거 볼트

스크린 루버 금속 철골

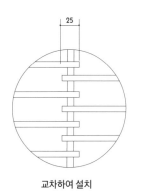

25

교차하여 설치

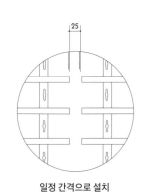

25

일정 간격으로 설치

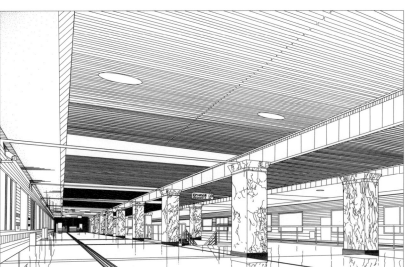

지하철 역사의 스크린 루버 천장 렌더링

조립 및 장착 예시 1

조립 및 장착 예시 2

메시 금속(흡음체) 천장은 흡음 기능이 있는 흡음판 모듈을 버팀대를 이용해 그물 형태로 이어서 만든다. 이 독특한 형태의 천장은 흡음 기능이 탁월하며 다양한 도형으로 만들어 꾸밀 수 있다. 현수 천장 상부에 조명을 간편하게 설치할 수 있으며 우아한 조명 효과가 난다. 즉 인테리어와 흡음 기능을 한데 묶은 새로운 형태의 천장이다. 터미널, 아트홀, 체육관 및 소음이 많은 공업용 건축물 등 대형 공용 건축물과 시설에 사용하기에 적합하다.

흡음 기능이 있는 메시 금속 천장은 흡음판, 흡음체 버팀대, 연결용 부속, 덮개 및 행거 등으로 구성된다. 타공 알루미늄 합금판을 마감 장식재로 쓸 수도 있다. 흡음판은 단판의 두께가 0.5mm인 알루미늄 합금판에 글라스 울이나 광섬유 펠트 심을 넣어 두께가 30mm가 되도록 만든 것이다. 대개 섹터는 높이 200~250mm, 너비 500~800mm이지만 고객의 요구에 맞추어 조정할 수 있다.

금속 흡음체의 원통형 버팀대는 속이 비어 있고 구멍이 여섯 방향으로 나 있어 각기 다른 방향으로 흡음판을 떠받친다. 연결용 부품을 사용해 흡음판을 버팀대에 고정하며 흡음체 버팀대의 상부 구멍과 하부 구멍은 각각 덮개로 덮는다. 행거를 장착하는 버팀대라면 상부 구멍 전용 덮개를 사용하며 행거는 전용 덮개에 난 구멍을 통해 장착한다.

그물 형태의 다기능 골조는 설계 지침에 따라 버팀대 구멍에 금속 흡음판을 끼워 넣어 시공해야 한다. 따라서 섹터 수와 배치 방향에 따라 직선형, 꺾은선형, 마름모꼴, 격자형, 삼각형, 육각형 등 다양한 평면의 예술적 효과까지 지닌 천장을 만들 수 있다. 흡음체 버팀대 상단에 행거부터 달고 천장(천장 바닥 및 빔 아랫부분)에 직접 매달 수도 있다. 또한 UC자형 경량 철골을 별도로 설치해 이를 하중을 지지하는 캐링 채널로 삼고, 여기에 파이프 너트를 달아 흡음체 구조물과 연결해도 된다.

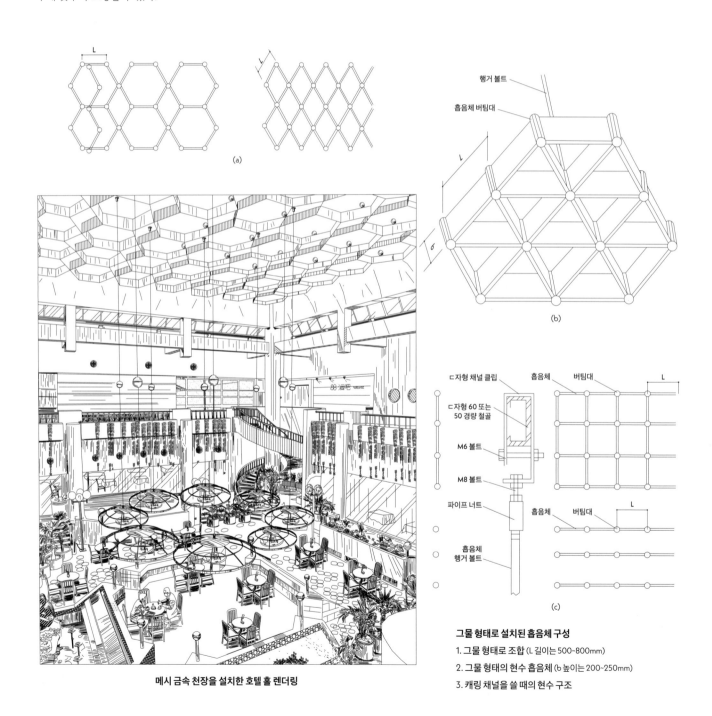

메시 금속 천장을 설치한 호텔 홀 렌더링

그물 형태로 설치된 흡음체 구성
1. 그물 형태로 조합 (L 길이는 500~800mm)
2. 그물 형태의 현수 흡음체 (b 높이는 200~250mm)
3. 캐링 채널을 쓸 때의 현수 구조

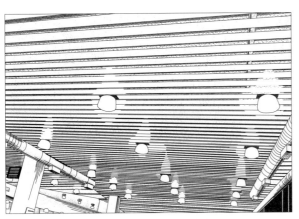

직선으로 길게 틈을 낸 천장 렌더링

장착 방식

직선으로 길게 틈을 낸 천장 구조도

시공이 간편하고 면적이 넓은 천장에 적용하기 좋은 개방형 천장이다. 막대 형태의 천장판을 사용하며 다양한 너비의 천장판으로 시공하면 천장에 다채로운 패턴을 넣어 시각 효과를 높일 수 있다.

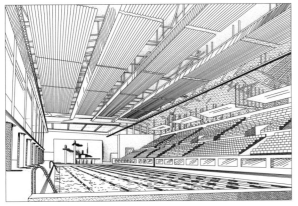

긴 원통을 단 천장 렌더링

장착 방식

긴 원통을 단 천장 구조도

원통형 걸이식 천장으로 시공이 간편하고 면적이 넓은 천장에 적용하기 좋은 개방형 천장이다. 원통형 천장재의 장착 간격과 디자인에 따라 다원화된 설계가 가능하다. 수평 및 수직으로 평면을 이루게 천장재를 조립하며 호형이나 불규칙한 형태를 채용해 시각 효과를 높일 수 있다. 여기에 조명 기구와 통풍구를 배치하면 천장의 전체 외관을 훌륭하게 꾸밀 수 있다.

기다란 판을 수직으로 매단 천장 렌더링

장착 방식

기다란 판을 수직으로 매단 천장 구조도

특수 제작한 현수용 자재로 시공하는 수직 걸이식 천장이자 개방형 천장이다. 천장판 간의 거리와 길이를 원하는 대로 정하면 디자인을 다원화할 수 있다. 천장판은 수직 또는 호형으로 평면 시공하며 천장에 자재를 달고 해체하는 공정이 비교적 간편해 훗날 천장의 배후 설비 검사 및 유지 보수를 하기에 쉽다. 여기에 조명 기구와 통풍구를 배치하면 천장의 전체 외관을 훌륭하게 꾸밀 수 있다.

조명과 그리드를 활용한 천장 렌더링

장착 방식

조명과 그리드를 활용한 천장 구조도

조명과 그리드를 활용한 개방형 천장으로, 겉으로 노출되는 메인 T바와 다른 채널을 조합해 만든다. ㄷ자형 철골, 오메가 T바 또는 특수 제작한 조명용 트로퍼 등 다양한 자재를 더하고 간격을 조정하면 다양성을 넓힐 수 있다. 여기에 조명 기구와 통풍구를 배치하면 천장의 전체 외관을 훌륭하게 꾸밀 수 있다.

16

천장 인테리어와 구조

투광성 인조석 판재는 고분자 합성 제품으로, 독특한 배합에 열을 가해 용해하고 성형해 만든다. 현재 생산되는 제품으로는 설화석, 화려석 시리즈의 투광성 판재, 화려석 시리즈의 실체면재가 있으며 공공 건축물 및 주택에서 마감재로 사용된다. 이를테면 투광성 배경 벽, 투광 천장, 투광성 사각기둥, 마블 램프, 주방 작업대, 창틀, 세면대, 주방과 욕실의 벽면, 식탁 상판, 찻상, 문틀 등이 있다.

투광성 인조석은 운석과 옥석의 천연 질감과 견고함, 도자기의 광택과 매끄러움, 목재의 가공 편이성을 모두 지니고 있다. 이음매가 보이지 않게 시공할 수 있으며 관리하기 편하다. 미세한 구멍도 없고 색채도 풍부하며 다양한 디자인으로 빠르게 시공할 수 있다. 독성이나 방사성 오염물이 없어 친환경적 건축재인 동시에 천연석을 대체할 수 있는 이상적인 자재다.

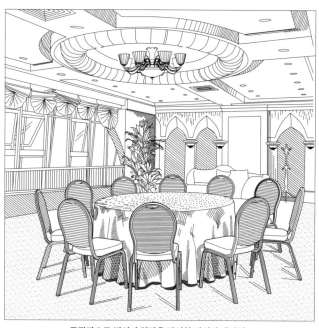

투광판으로 벽면과 천장을 장식한 연회장 렌더링

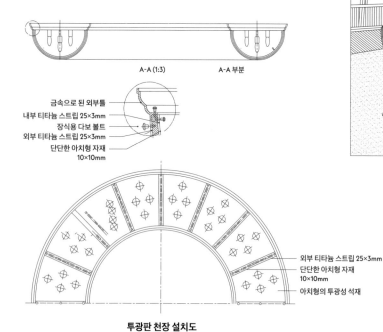

A-A (1:3) A-A 부분

금속으로 된 외부틀
내부 티타늄 스트립 25×3mm
장식용 다보 볼트
외부 티타늄 스트립 25×3mm
단단한 아치형 자재 10×10mm

외부 티타늄 스트립 25×3mm
단단한 아치형 자재 10×10mm
아치형의 투광성 석재

투광판 천장 설치도

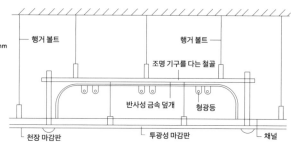

행거 볼트 행거 볼트
조명 기구를 다는 철골
반사성 금속 덮개 형광등
천장 마감판 투광성 마감판 채널

투광 재료와 천장 구조

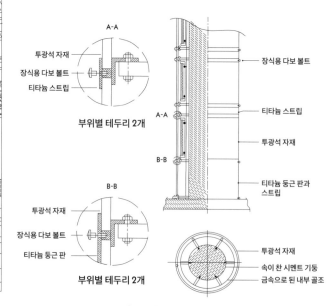

A-A
투광석 자재
장식용 다보 볼트
티타늄 스트립

부위별 테두리 2개

B-B
투광석 자재
장식용 다보 볼트
티타늄 둥근 판

부위별 테두리 2개

장식용 다보 볼트
티타늄 스트립
투광석 자재
티타늄 둥근 판과 스트립
투광석 자재
속이 찬 시멘트 기둥
금속으로 된 내부 골조

지하철 역사 내 투광판으로 감싼 기둥과 천장 렌더링

기둥에 다는 투광판 설치도

스트레치 천장(바리솔)의 선명하고 화려한 색상은 현대적이고 감각적인 느낌이 물씬 난다. 또한 고전과 현대의 절묘한 조합으로 실내 스타일과 어우러져 복합적인 매력을 지닌다.

스트레치 시트는 균열, 기포, 도장 탈락, 습기 등 천장면에 생기는 문제들을 일거에 해결했다. 그러면서 방음, 차열 성능이 있고 전기 케이블과 각종 선로를 설치하기 편리하다.

스트레치 천장을 설치한 위락 시설 렌더링

스트레치 천장을 설치한 백화점 렌더링

스트레치 천장 프레임 고정과 장착

스트레치 시트를 시공할 곳에 PVC 코너 고정 클립의 지지대를 고정한다 (지지대는 목재, 알루미늄합금, 스테인리스 스틸 등으로 되어 있다).

홈을 파는 날을 사용해 스트레치 시트를 PVC 코너 고정 클립 위에 고정한다.

절삭용 공구

열풍을 분사해 스트레치 시트를 늘려 PVC 코너 고정 클립에 끼워 넣고 재단한다.

정해 놓은 구멍 위치에 조명 기구 또는 스프링 클러를 넣으면 새로운 구조의 조명 디자인이 완성된다.

조명 기구 설치 방법

조명 기구는 목재 또는 볼트로 고정하며 통풍구 또는 점검구는 나무로 고정할 수 있다. 펜던트 라이트를 설치하려면 조명 기구부터 제대로 고정해야 하며, 그 후 전용 공구로 스트레치 시트 위에 구멍을 뚫는다.

비는 공간이 없을 때

조명을 막는 판

비는 공간이 있을 때

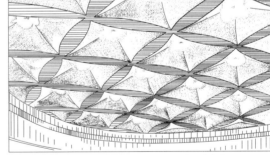

네모 형태로 꾸민 스트레치 시트 렌더링

수영장의 스트레치 천장 렌더링

복합 접착식 미네랄 울 보드용 천장틀의 주요 부자재

제품	모양 및 크기		
메인 채널	38 / 1.2 / 12 **D38**	50 / 1.5 / 15 **D50**	60 / 2 / 30 **D60**
조인트	35 / 128 / 8 **D38 조인트**	42 / 120 / 12 **D50 조인트**	54 / 120 / 22 **D60 조인트**
행거 클립	20 / 22 / 95 / 55 / 18 **38 행거 클립**	20 / 23 / 110 / 65 / 21 **50 행거 클립**	20 / 40 / 130 / 86 / 36 **60 행거 클립**
클립	50 / 30 / 52 / 49 **38 클립**	50 / 30 / 64 / 49 **50 클립**	50 / 30 / 74 / 49 **60 클립**
채널 및 부자재	5 / 19 / 50 **50부**	48 / 83 **50부 조인트**	26 / 17 / 49 **50부 연결 클립**

1. 사람이 올라갈 수 있는 천장틀의 메인 채널은 D60(60×27mm) 또는 D50(50×15mm)을 사용한다. 행거 클립으로는 D60 또는 D50을 사용한다.

2. 마이너 채널은 50부(50×20mm)를 사용한다. 50개의 마이너 채널과 크로스 바 50개를 평면 연결할 때는 50부 연결 클립을 사용한다. 50부 마이너 채널과 D60 또는 D50 메인 채널은 60 또는 50 클립으로 연결한다.

3. 사람이 올라갈 수 없는 천장틀의 메인 채널은 D38(38×12mm)을 사용한다. 행거 클립과 클립으로는 38 행거 클립과 38 클립을 사용한다.

4. 천장판 밑판은 석고보드로 한다. 석고보드의 상용 규격으로는 1220×2440×9.5mm, 1200×2700×9.5mm, 1200×3000×9.5mm가 있다. 석고보드와 미네랄 울 보드는 타카못으로 고정한다.

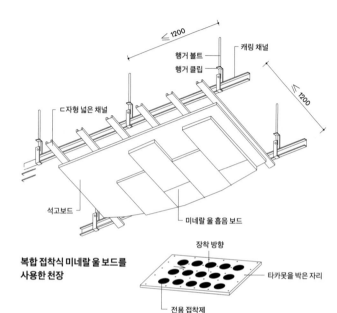

복합 접착식 미네랄 울 보드를 사용한 천장

복합 접착식 미네랄 울 보드를 사용한 사람이 올라갈 수 있는 천장틀 상세도

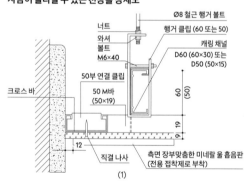

(1)

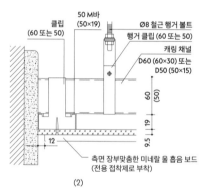

(2)

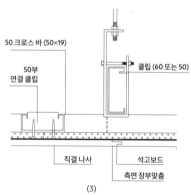

(3)

복합 접착식 미네랄 울 보드를 사용한 사람이 올라갈 수 없는 천장틀 상세도

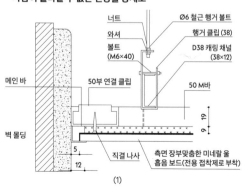

(1)

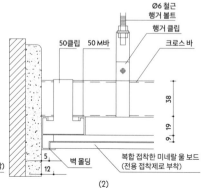

(2)

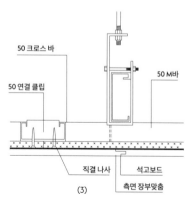

(3)

조립하는 방식으로 마감이나 장식을 하면 맞춤 제작이 가능하고 천장, 칸막이벽, 원통형 기둥, 사각기둥 등에 목재를 사용하지 않아도 된다. 즉 환경 보호와 화재 예방에 도움이 되며 설치가 간편하고 시공 기간도 줄어든다.

1. 구부리고 형태를 바꿀 수 있는 조립식 경량 골조를 사용했을 때

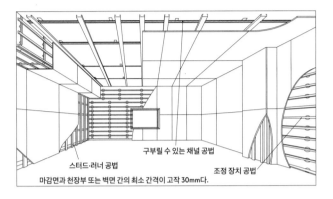

스터드·러너 공법
구부릴 수 있는 채널 공법
조정 장치 공법
마감면과 천장부 또는 벽면 간의 최소 간격이 고작 30mm다.

2. 자유 조합 공법으로 원통형 기둥을 시공하는 순서도

용접
H빔

① ② ③

3. 기존 벽체에 막을 치듯 새로 벽을 까는 방식의 상세도

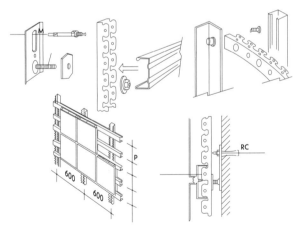

RC
P
600 600

4. 원통형 기둥 형태를 만드는 공법

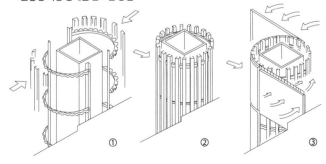

① ② ③

지면, 벽면, 천장면에 수직과 수평 조정 장치를 넣으면 내진성과 내화성을 확보하면서 수월하게 시공할 수 있다. 무엇보다 조정 장치를 사용하므로 수도관과 전기 배관 때문에 벽을 뚫지 않아도 된다. 한랭지역이나 고급 숙박 시설에 적용할 때는 보온재인 보온면만 추가하면 된다. 이렇게 하면 소음을 차단하고 냉난방 비용도 줄일 수 있다. 또한 조정 장치를 나무 마루와 함께 사용하면 방습 효과를 극대화할 수 있다. 원통형 기둥을 설치할 때는 반원통형을 하나의 원통형 기둥으로 합치거나 현장에서 둥글게 구부려 모양을 잡기도 한다. 벽체에 막을 더 두를 수도 있으며 강철 구조의 원통형 기둥이라도 나중에 다시 펼 수 있다.

이 공법의 마감재로는 나무 합판, 규산마그네슘 판, 방수 석고보드, 산화마그네슘 보드 등과 구부릴 수 있는 시멘트 섬유판 및 알루미늄 플라스틱 판 등이 있다. 다만 내연성을 높이려면 표면에 방화 기능이 있는 재료를 써야 한다.

5. 구부리고 형태를 바꿀 수 있는 조립식 경량 골조

6. 강판에 고정용 부품을 이용해 만든 사각기둥 상세도

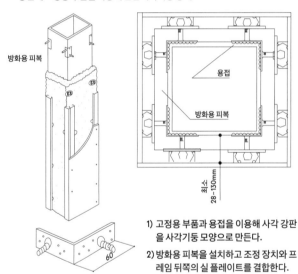

방화용 피복
용접
방화용 피복
최소 28~130mm

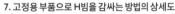

60

1) 고정용 부품과 용접을 이용해 사각 강판을 사각기둥 모양으로 만든다.

2) 방화용 피복을 설치하고 조정 장치와 프레임 뒤쪽의 실 플레이트를 결합한다.

7. 고정용 부품으로 H빔을 감싸는 방법의 상세도

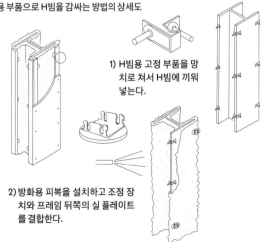

1) H빔용 고정 부품을 망치로 쳐서 H빔에 끼워 넣는다.

2) 방화용 피복을 설치하고 조정 장치와 프레임 뒤쪽의 실 플레이트를 결합한다.

16
천장 인테리어와 구조

흡음성은 감지한 음압 수준에 대한 영향력을 계산한 것으로, 흡음계수 알파(α)로 나타내며 값의 범위는 0부터 1 사이다. 0은 소리가 흡수되지 않는 것(완전 반사)을 뜻하며, 1은 모든 소리가 균일하게 흡수되는 것을 뜻한다.

흡음성이 방과 방 사이의 차음 성능에 시너지 작용을 일으킨다는 건 실험실에 측정된 D_n, f, w 수치를 반영한 것이 아니라 현실적으로 증명된 사실이다. 다만 동등한 수치 조건에서 고성능의 흡음 천상재를 사용하면 소음을 받아들이는 방의 음압 수준을 낮출 수 있다. 최고 흡음계수(aw)를 가진 천장은 소리가 나는 방과 소리를 받아들이는 방의 음압 수준을 효과적으로 낮춘다.

음파가 표면에 접촉하면 음파 중 일부는 표면재에서 반사하고 또 일부는 표면재로 침투한다. 소리를 얼마나 많이 흡수할 수 있는가는 공간 배치 및 사용된 재료와 관련된다. 특히 암면이 천연적으로 탁월한 흡음성을 지닌다.

차음 지수(R_w)는 어느 한 공간에서 다른 공간으로 전파되는 음량을 뜻한다. 데시벨 단위의 D_n, f, w 수치를 통해 방과 방 사이 천장의 횡적 차음 성능을 가늠할 수 있다. D_n, f, w 수치는 음성학자가 이웃하는 공간들의 총 차음 성능 D_nT, w(R´w ; D_nT, A) 수치를 예측한 것이다.

1. 이웃한 공간의 소리 전파 2. 장애물에 부딪힌 소리 전파 3. 공용설비가 만들어 낸 소음

방과 방 사이에 있는 천장과 벽체를 통해 소리가 전달된다.

직접 차음

천장틀의 직접 차음 성능은 차음 지수, 즉 소리가 천장판을 투과하면서 발생한 감소값으로 표시한다.

차음 지수가 높은 천장판은 천장틀 위의 기계 설비에서 나는 소음이 방 안으로 들어오지 않게 막는다.

천장틀 위에 놓인 기계 설비의 소음은 차음 지수가 높은 천장판을 거치며 크게 줄어든다.

가스레인지에는 매립형, 스탠드형, 다기능 일체형 등이 있다. 매립형은 가스레인지가 주방 하부장 밑으로 들어간 빌트인을 이르며 인테리어에 일체감을 주기에 좋다. 스탠드형은 가스레인지를 상부장 위에 놓고 사용하며 경제적이고 실용적이지만 디자인이 아쉽다. 다기능 일체형은 오븐이나 식기세척기가 함께 들어 있는 가스레인지를 이른다. 기능이 뛰어나며 인테리어 효과도 좋다.

가스레인지의 화구는 1개에서 4개 이상까지 다양하다. 가정용은 대체로 화구가 2개다. 화구가 하나인 가스레인지는 소형 주방용이거나 인덕션이 달린 것이다. 화구가 3개인 것은 2개의 화구 사이에 작은 화구가 하나 더해진 형태다.

매립형 가스레인지는 설명서에 따라 거치할 곳에 구멍을 뚫어야 한다. 구멍이 너무 크면 가스레인지가 단단히 고정되지 않고, 구멍이 너무 작아 가스레인지가 들어가지 않거나 꽉 끼면 무게가 가해졌을 때 가스레인지 톱 플레이트에 문제가 생길 수 있다.

스탠드형 가스레인지

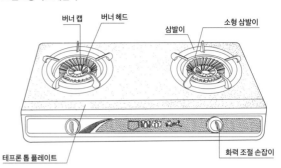

매립형 가스레인지

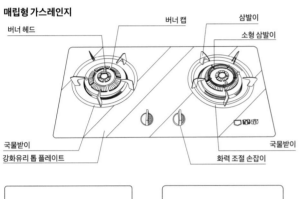

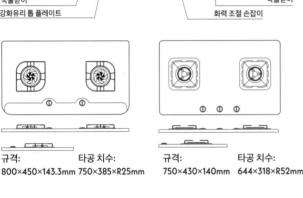

규격:
800×450×143.3mm

타공 치수:
750×385×R25mm

규격:
750×430×140mm

타공 치수:
644×318×R52mm

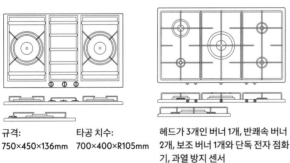

규격:
750×450×136mm

타공 치수:
700×400×R105mm

헤드가 3개인 버너 1개, 반쾌속 버너 2개, 보조 버너 1개와 단독 전자 점화기, 과열 방지 센서

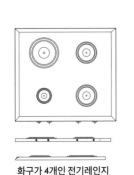

화구가 4개인 전기레인지

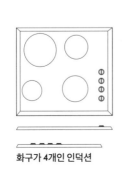

화구가 4개인 인덕션

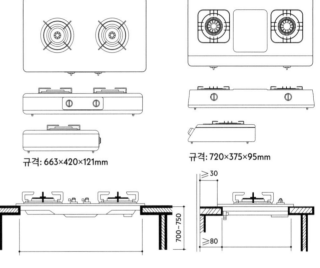

규격: 663×420×121mm

규격: 720×375×95mm

가스레인지 설치 시 필요한 수치

30cm 그릴
구성: 분리형 스테인리스 스틸 팬,
스위치 램프
전압: 2.4kV
재질: 스테인리스 스틸-IX

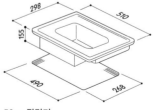

30cm 튀김기
구성: 스테인리스 스틸 망 바구니,
스테인리스 스틸 덮개, 기름받이 판,
스위치 램프, 항온기
전압: 2.3kV
재질: 스테인리스 스틸-IX

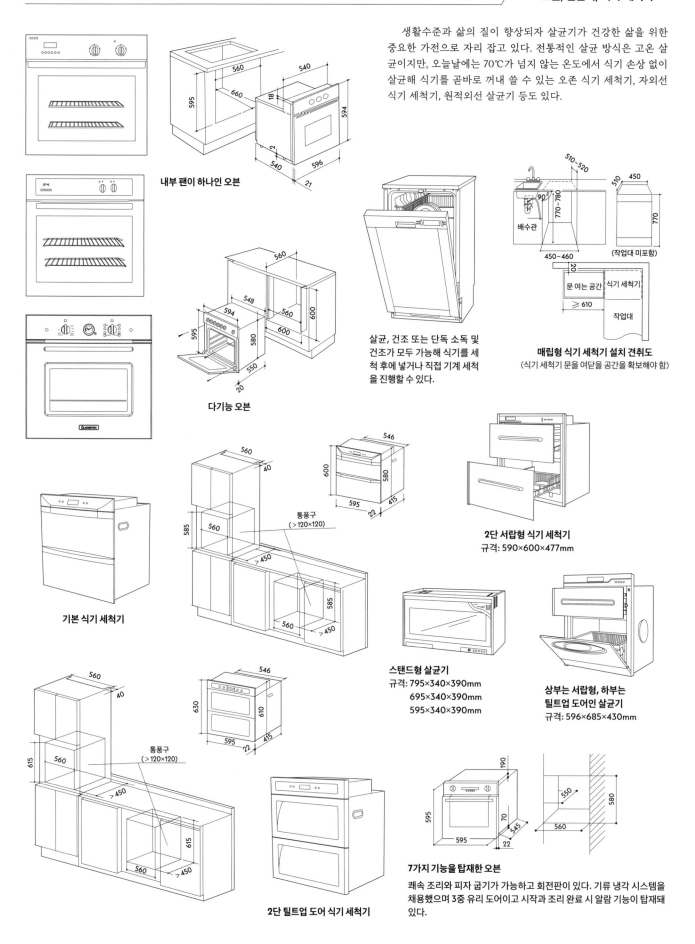

생활수준과 삶의 질이 향상되자 살균기가 건강한 삶을 위한 중요한 가전으로 자리 잡고 있다. 전통적인 살균 방식은 고온 살균이지만, 오늘날에는 70℃가 넘지 않는 온도에서 식기 손상 없이 살균해 식기를 곧바로 꺼내 쓸 수 있는 오존 식기 세척기, 자외선 식기 세척기, 원적외선 살균기 등도 있다.

내부 팬이 하나인 오븐

다기능 오븐

살균, 건조 또는 단독 소독 및 건조가 모두 가능해 식기를 세척 후에 넣거나 직접 기계 세척을 진행할 수 있다.

매립형 식기 세척기 설치 견취도
(식기 세척기 문을 여닫을 공간을 확보해야 함)

배수관

(작업대 미포함)

문 여는 공간 식기 세척기

작업대

기본 식기 세척기

통풍구
(>120×120)

2단 서랍형 식기 세척기
규격: 590×600×477mm

스탠드형 살균기
규격: 795×340×390mm
 695×340×390mm
 595×340×390mm

상부는 서랍형, 하부는 틸트업 도어인 살균기
규격: 596×685×430mm

통풍구
(>120×120)

2단 틸트업 도어 식기 세척기

7가지 기능을 탑재한 오븐
쾌속 조리와 피자 굽기가 가능하고 회전판이 있다. 기류 냉각 시스템을 채용했으며 3중 유리 도어이고 시작과 조리 완료 시 알람 기능이 탑재돼 있다.

　레인지 후드는 음식물 조리 중에 발생하는 연기와 그을음을 빼주어 실내 공기가 오염되지 않게 막는다. 조리 시 발생하는 불완전연소 가스는 발암 물질로 조리 시 음식에서 발생하는 연기보다 건강에 더 해롭다. 따라서 레인지 후드는 주방의 중요한 설비 중 하나다.

　오늘날에는 주방 설계 시 레인지 후드를 꼭 설치하는 편이다. 시중에 나온 레인지 후드는 종류가 다양하지만, 대체로 유럽식과 중국식으로 나눌 수 있다. 중국식 레인지 후드는 깊은 구덩이를 뒤집어 놓은 형태로 유럽식보다 흡입력이 더 크다.

　전통적인 레인지 후드는 검은 연기가 기계로 흡입되어 실외로 배출될 때 연기에 섞여 있던 기름이 통풍구와 팬 날개에 달라붙게 된다. 따라서 사용할수록 기름 찌꺼기가 많이 붙어 후드의 흡입력이 떨어지고 소음이 늘어나기 때문에 정기적으로 청소하고 환풍구 덮개망을 교체해야 한다. 요즘은 판과 망을 일체화한 O자 형태의 덮개망으로 기름과 연기를 분리한다. 이렇게 분리된 기름은 표면장력으로 특수 제작된 통로를 따라 내부의 금속 기름받이로 흘러 들어가기 때문에 기름때가 쌓이지 않는다.

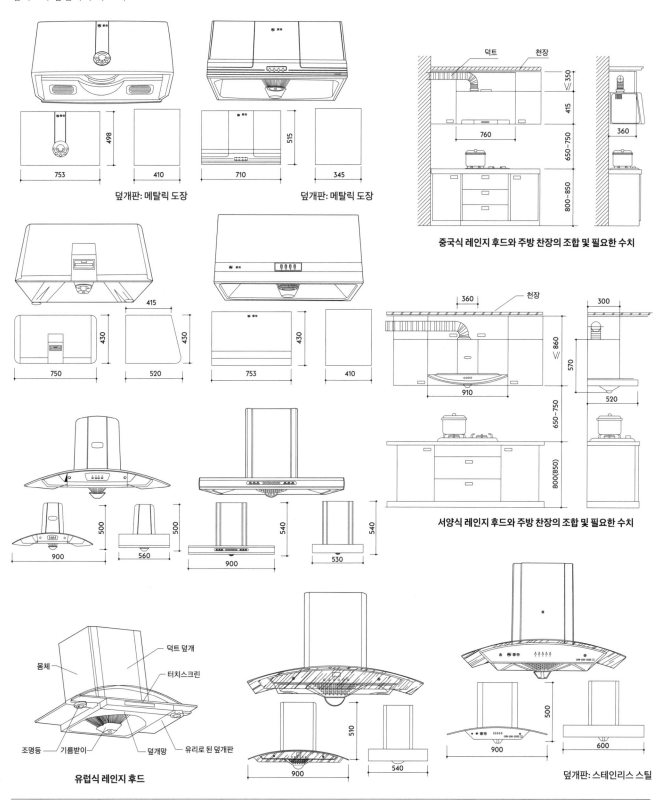

덮개판: 메탈릭 도장

덮개판: 메탈릭 도장

중국식 레인지 후드와 주방 찬장의 조합 및 필요한 수치

서양식 레인지 후드와 주방 찬장의 조합 및 필요한 수치

유럽식 레인지 후드

덕트 덮개
몸체
터치스크린
조명등
기름받이
덮개망
유리로 된 덮개판

덮개판: 스테인리스 스틸

수전은 수도꼭지라고도 부르며 기능에 따라 찬물용 수전, 세면대용 수전, 욕조 수전, 샤워 수전 등으로 나뉜다.

찬물용 수전은 대개 손잡이를 돌려 스크루를 올리고 내려 물이 나오는 길을 여닫는 구조다. 세면대 수전은 냉온수 겸용이며 스크루식, 메탈 볼 밸브식, 세라믹 밸브 코어식 등이 있다.

욕조 수전은 대개 시장에서 가장 유행하는 세라믹 밸브식 단일 핸들 욕조 수전을 이른다. 핸들 하나로 수온을 조절할 수 있어 사용이 간편하면서도 물이 새지 않는다. 샤워 수전의 수류 개폐 방식은 스크루식, 세라믹 밸브식 등이 있으며 냉수, 온수, 냉온수 혼합 사용이 모두 가능하다.

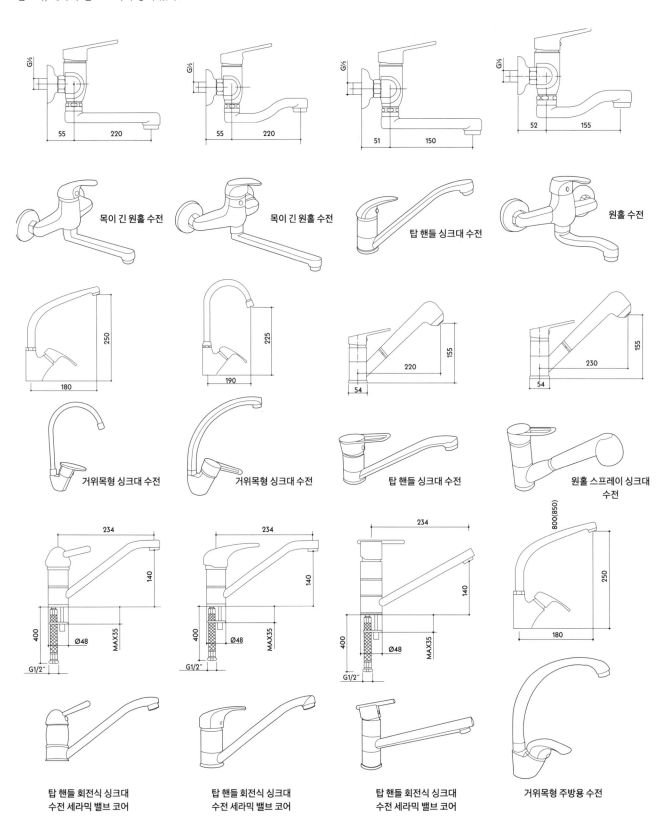

목이 긴 원홀 수전

목이 긴 원홀 수전

탑 핸들 싱크대 수전

원홀 수전

거위목형 싱크대 수전

거위목형 싱크대 수전

탑 핸들 싱크대 수전

원홀 스프레이 싱크대 수전

탑 핸들 회전식 싱크대 수전 세라믹 밸브 코어

탑 핸들 회전식 싱크대 수전 세라믹 밸브 코어

탑 핸들 회전식 싱크대 수전 세라믹 밸브 코어

거위목형 주방용 수전

싱크볼은 일반적으로 주방 하부장 상단에 설치한다. 세라믹 사각 싱크볼뿐 아니라 요즘에는 스테인리스 스틸 싱크볼, 인조 결정석 싱크볼, 법랑 싱크볼, 화강석 혼합 싱크볼 등 다양한 종류가 쓰인다.

스테인리스 스틸 싱크볼은 단일 슬롯, 더블 슬롯, 크기가 큰 것과 작은 것으로 구성된 더블 슬롯 등 다양한 형태와 조합이 있다. 스테인리스 스틸 싱크볼은 친환경적이고 건강에 무해하다. 광택, 반광택, 무광택으로 나뉘며 모두 흠집이 쉽게 나지 않는다. 고급 스테인리스 스틸 싱크볼은 흡음

기능도 뛰어나 설거지할 때 나는 소음도 최소화할 수 있다.

인조 결정석 싱크볼은 결정석 또는 석영석과 수지를 혼합해 만든다. 이 재료로 만든 개수대는 내식성과 가소성이 뛰어나고 색채도 다양하다.

화강석 혼합 싱크볼은 화강석 가루 80%와 아크릴 수지를 혼합해 만든 제품이다. 고급 제품에 속하며 천연 석재처럼 단단하고 질감이 매끄러우며 외관이 우아하다.

스테인리스 스틸 싱크볼

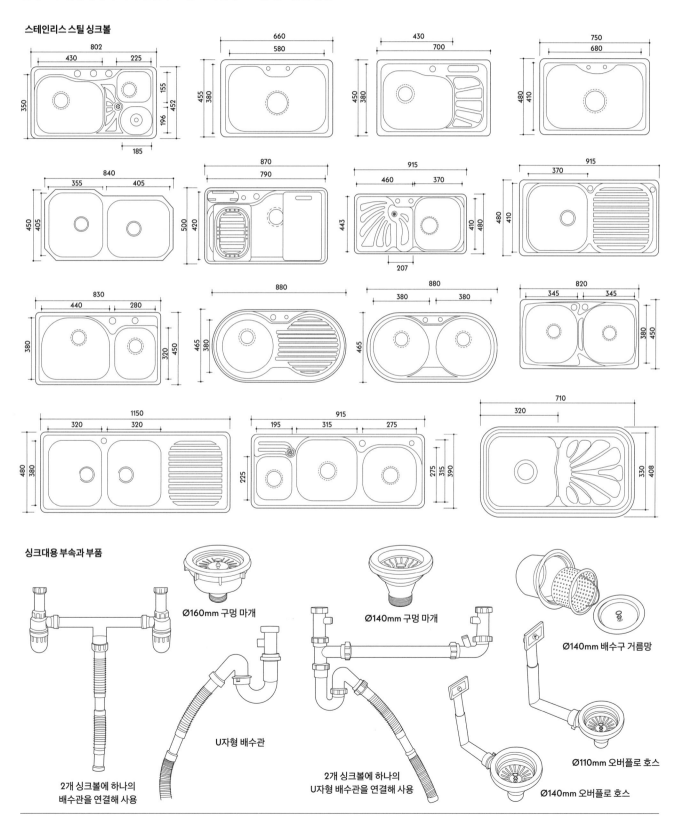

싱크대용 부속과 부품

Ø160mm 구멍 마개

Ø140mm 구멍 마개

Ø140mm 배수구 거름망

U자형 배수관

2개 싱크볼에 하나의 배수관을 연결해 사용

2개 싱크볼에 하나의 U자형 배수관을 연결해 사용

Ø110mm 오버플로 호스

Ø140mm 오버플로 호스

주방 찬장과 설비

17

1. 목재 문짝

천연 목재를 이어 붙이고 가공해 만든 것으로 오크나무, 호두나무, 너도밤나무, 오리나무, 배나무, 체리나무, 단풍나무 등의 목재를 주로 사용한다. 천연 목재로 하부장을 꾸미면 천연의 색상과 무늬가 주는 자연스러움으로 우아함을 더할 수 있다. 다만 천연 목재를 사용했기 때문에 건조 후 쉽게 변형될 수 있다.

2. PVC 시트를 붙인 문짝

우선 펀칭 밀링 머신으로 중밀도 섬유판을 절삭 성형한다. 이후 패턴이 들어간 PVC 시트를 포장기에 넣어 문짝 뒤판을 제외한 다섯 면을 모두 PVC 시트로 감싼다. PVC 시트에는 나무 나이테 무늬, 석재 무늬, 가죽 무늬, 직물 무늬 등을 넣을 수 있다. 다섯 면을 PVC로 감쌌기 때문에 내습성이 좋지만 이는 PVC 시트의 품질에 따라 다를 수 있다.

3. 베이킹 바니시 처리한 문짝

중밀도 섬유판을 펀칭 밀링 머신으로 절삭 성형한 후 고급형인 피아노 베이킹 바니시를 분사해 칠해 준다. 따라서 표면 색상이 선명하고 광택이 매우 높으며 매끄러워 청소하기 쉽다. 다만 표면 강도가 2H에 달해도 흠집이 나면 복구할 수 없으므로 단단하거나 날카로운 물건이 표면에 닿지 않도록 해야 한다.

4. 크리스털 문짝

컬러 도료를 분사해 놓은 코어합판에 아크릴(유기유리) 박판을 붙여 가공한 것으로 이름처럼 표면이 크리스털처럼 매끄럽고 반짝인다. 아크릴은 강도가 낮아 단단하고 날카로운 물질이 닿으면 쉽게 흠집이 나기 때문에 광택 유지에 영향을 미칠 수 있다.

5. 베니어를 붙인 복합 문짝

고급 목재를 가공해 만든 베니어 단판을 바탕재 위에 놓고 고온에서 입력을 가해 만든 문짝이다. 따라서 천연 목재에서 느낄 수 있는 자연스러움이 있다. 현재 유럽에서 유행하는 스타일로 성형과 도장을 마친 후에는 잘 변형되지 않아 목재처럼 오랫동안 사용할 수 있으며 청소하기도 쉽다.

6. 방화 합판 문짝

방화판에 접착제를 발라 바탕재(코어합판이나 파티클 보드)에 압력을 가해 만든다. 문짝 테두리는 PVC로 밀봉한다. 방화 합판은 색상이 선명하고 다채로워 선택 범위가 넓다. 청소하기 쉽고 습기, 고온, 마모에 강해 많이 사용되며 가격도 저렴한 편이다.

7. 표면층에 방화 합판을 붙이고 심판 사방에 목재 틀을 넣은 문

심판에 방화 합판을 붙이고 사방을 목재 틀로 마감한 것이다. 틀에는 고급 목재(너도밤나무, 오크나무, 단풍나무 등)를 활용한다. 다양한 색상과 무늬의 방화 합판에 자연스러운 아름다움이 있는 목재를 결합한 형태여서 고전적이면서 현대적인 느낌이 난다. 목재보다 청소하기 쉬워 요즘 유럽에서 유행하는 인테리어 아이템 중 하나다.

하부장 각 부위 명칭

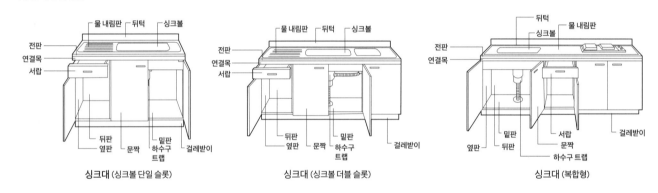

싱크대 (싱크볼 단일 슬롯) 싱크대 (싱크볼 더블 슬롯) 싱크대 (복합형)

결정석으로 된 싱크볼과 구성품

결정석 싱크볼

긁힘과 고온에 강하며 때가 잘 끼지 않는다. 필요한 규격과 색상 및 부품이 모두 구비되어 있으며 자동 물마개, 하드 파이프 배수관이 부착되어 있다.

결정석 더블 슬롯 싱크볼
규격: 90×51×21cm

결정석 단일 슬롯 싱크볼과 물 내림판
규격: 97×51×22cm

결정석 더블 슬롯 싱크볼
규격: 97×51×22cm

물 빠짐 바구니

물 빠짐 트레이

싱크대 채반

물 빠짐 트레이

원형 물 빠짐 바구니

결정석 더블 슬롯 싱크볼
규격: 97×51×22cm

주방 진열장 문짝과 관련 부속품

로마식 기둥

상단 몰딩

목재 상부 몰딩

PVC 시트를 진공으로 감싼 상부 몰딩

목재 문짝

목재 난간

PVC 시트를 진공으로 감싼 하부 몰딩

목재 문미 판

장식용 몰딩

CNC 라인 조명

문미

양주 거치대

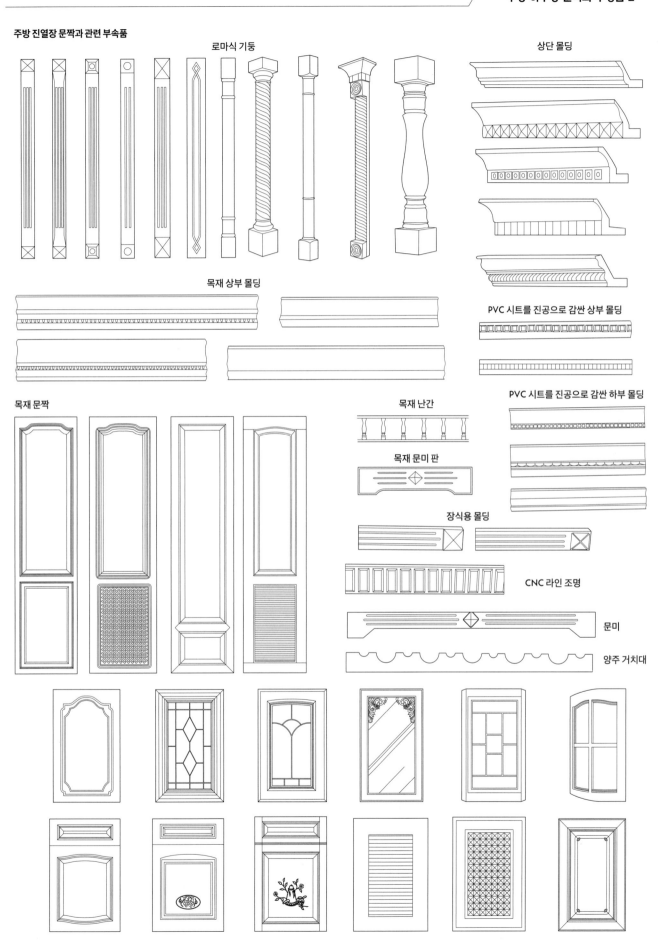

가열 조리대와 하부장

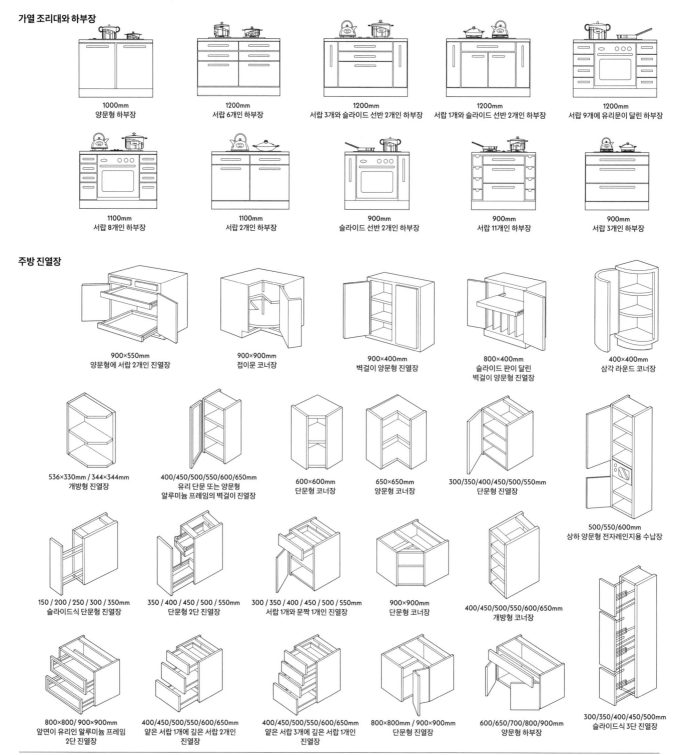

1000mm
양문형 하부장

1200mm
서랍 6개인 하부장

1200mm
서랍 3개와 슬라이드 선반 2개인 하부장

1200mm
서랍 1개와 슬라이드 선반 2개인 하부장

1200mm
서랍 9개에 유리문이 달린 하부장

1100mm
서랍 8개인 하부장

1100mm
서랍 2개인 하부장

900mm
슬라이드 선반 2개인 하부장

900mm
서랍 11개인 하부장

900mm
서랍 3개인 하부장

주방 진열장

900×550mm
양문형에 서랍 2개인 진열장

900×900mm
접이문 코너장

900×400mm
벽걸이 양문형 진열장

800×400mm
슬라이드 판이 달린
벽걸이 양문형 진열장

400×400mm
삼각 라운드 코너장

536×330mm / 344×344mm
개방형 진열장

400/450/500/550/600/650mm
유리 단문 또는 양문형
알루미늄 프레임의 벽걸이 진열장

600×600mm
단문형 코너장

650×650mm
양문형 코너장

300/350/400/450/500/550mm
단문형 진열장

500/550/600mm
상하 양문형 전자레인지용 수납장

150 / 200 / 250 / 300 / 350mm
슬라이드식 단문형 진열장

350 / 400 / 450 / 500 / 550mm
단문형 2단 진열장

300 / 350 / 400 / 450 / 500 / 550mm
서랍 1개와 문짝 1개인 진열장

900×900mm
단문형 코너장

400/450/500/550/600/650mm
개방형 코너장

800×800/ 900×900mm
앞면이 유리인 알루미늄 프레임
2단 진열장

400/450/500/550/600/650mm
얕은 서랍 1개에 깊은 서랍 2개인
진열장

400/450/500/550/600/650mm
얕은 서랍 3개에 깊은 서랍 1개인
진열장

800×800mm / 900×900mm
단문형 진열장

600/650/700/800/900mm
양문형 하부장

300/350/400/450/500mm
슬라이드식 3단 진열장

내화판은 나무 무늬, 자연석 무늬, 금속 무늬, 직물 무늬, 민무늬 등 무늬와 색채가 다양하다. 또한 내습, 내마모, 내열, 난연, 내산, 내알칼리 성능이 있으며 기름 얼룩에도 강해 용제에 잘 침식되지 않는다.

내화판의 특징

1. 유지 관리가 쉬워 주방 하부장 표면층에 붙이는 용도로 많이 사용된다.

2. 탁자, 책장, 주류 거치대, 옷장 등 가구의 목재 판재 겉에 붙이기도 한다.

3. 색상과 문양이 다양해 실내 벽면재로도 자주 쓰인다.

4. 천장판은 도장 처리 외에도 실내의 전반적인 스타일과 어울리는 내화판으로 대체할 수 있으며, 여기에 샹들리에나 크리스털 조명을 매치하면 따뜻한 분위기를 더할 수 있다.

5. 나무 마루는 시공 기간이 길지만 내화판을 바닥재로 쓰면 이 같은 단점을 해결하면서 벌채로 인한 환경 파괴를 막는 데도 도움이 된다. 또한 내마모성과 내화성이 있으며 유지 관리가 쉽다. 바닥에 깔 때는 구조 상층에 내화판을, 하층에 MDF를 사용한다.

각양각색의 내화판

유닛 주방

유닛 주방은 하부장과 가전이 유기적으로 결합해 일체화된 주방을 말한다. 주방 하부장 세트를 단순히 조합하거나 가전을 배치하는 방식이 아니다. 디자인 콘셉트나 기능에 따라 구성이 달라진다.

유닛 주방은 정보, 설계, 배치, 설치, 서비스를 일체화하기 위해 주방 가전의 브랜드를 통일한다. 이를테면 냉장고, 전자레인지, 오븐, 식기 세척기, 건조기 겸 소독기, 레인지 후드 등을 모두 같은 브랜드의 매립형 제품으로 사용하고 전원과 콘센트를 합리적으로 분배한다. 전기 제품에서 나는 소음, 열, 진동도 처리해야 하며 전원, 수도, 공기 흐름 등도 주방 설계 시 고려해야 한다.

주방 하부장 배치를 설계하고 사용 동선을 짤 때는 사용자의 조리 습관 및 사용 면적, 공간 분할을 고려해야 한다.

개방형 주방

개방형 주방은 주방, 식사 공간, 응접실, 심지어는 침실까지 모두 통하도록 설계한 것이다. 따라서 다른 방과 스타일 및 색상을 통일하기 위해 과거 주방 인테리어의 주류였던 흰색 대신 옅은 색이나 온화한 색상을 많이 사용한다.

한편 주방용 가구는 주방에 특화된 콘셉트에 맞게 선택해야 한다. 높이가 다른 탁자나 계단식 하부장을 주로 사용하며, 싱크홀 및 조리 설비 옆에는 물 튐 방지용 가드를 두르고 스테인리스 스틸을 사용해 주방 전용 공간이란 느낌을 강조한다. 하부장으로는 개방형 서랍을 선택해 여기에 자주 쓰는 물품을 비치한다. 또한 식기 진열장에 유리 문, 철망 문 또는 수직 문을 달아 코너 공간을 깔끔하게 처리한다.

주방 설계 시에는 유행을 고려하되 색조의 온도, 깊이감을 모두 적당하게 유지해야 한다. 기존처럼 깔끔한 스타일을 추구하지만 다른 공간과의 조화와 소통을 중시한다는 점에서 차별화된다. 개방형 주방은 더는 독립된 공간이 아니므로 다른 생활공간과 유기적으로 융합하는 방향으로 설계되는 편이다.

L자형 주방 렌더링

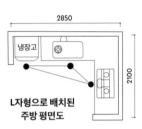

L자형으로 배치된 주방 평면도

L자형 하부장 조합

적용 대상: 면적이 좁거나 사각형으로 된 공간에 사용한다. 식당과 주방 공간이 합쳐진 개방형 스타일이며 독립적인 주방 공간에도 적용할 수 있다.

동선 안배: 싱크홀과 레인지 후드는 같은 작업대 위에 배치하며 하부장은 공간에 따라 크기를 조정한다.

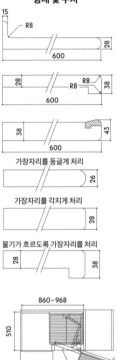

주방 작업대 상판 가장자리의 형태 및 수치

가장자리를 둥글게 처리

가장자리를 각지게 처리

물기가 흐르도록 가장자리를 처리

주방에 150° 슬라이드식 하부장을 설치했을 때

방향 조정이 가능한 주방용 트레이

아일랜드식 주방 렌더링

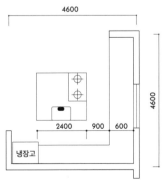

아일랜드식 주방 평면도

아일랜드식 하부장

적용 대상: 면적이 넓은 주방에 사용한다.

동선 안배: L자형 하부장에 중앙 작업대를 하나 더 설치한다. 작업대의 도마와 가스레인지는 안전을 위해 서로 45mm 이상 떨어져 있어야 한다. 아일랜드식 하부장 상판에 식자재를 다듬는 공간, 바, 식탁, 작업대를 구성할 수 있다. 가스레인지 위치는 조리 습관을 고려해야 한다. 주로 작은 불로 요리하면 가스레인지를 작업대 중앙에 놓아도 되지만 중식 요리처럼 주로 큰 불을 사용한다면 창가 쪽 작업대에 두는 편이 가장 좋다.

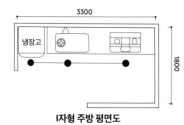

I자형 주방 평면도

I자형 하부장

적용 대상: 공간이 길고 좁은 주방

동선 안배:

- 좌에서 우로 살펴볼 때: 냉장고→작업대→싱크홀→작업대→조리 구역→완성된 요리 놓는 구역
- 우에서 좌로 살펴볼 때: 완성된 요리 놓는 구역→조리 구역→작업대→싱크홀→작업대→냉장고

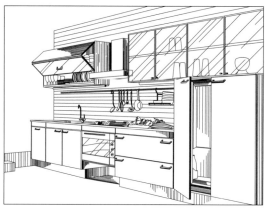

I자형 주방 렌더링

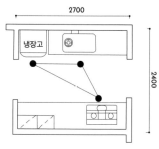

병렬형 주방 평면도

병렬형 하부장

적용 대상: 중간 크기나 비교적 정사각형인 주방, 식당, 개방형 주방 공간에 사용

동선 안배: 두 하부장의 간격이 90mm보다 짧아야 하며 가스레인지와 싱크홀은 각기 다른 상판 위에 설치하는 게 좋다.

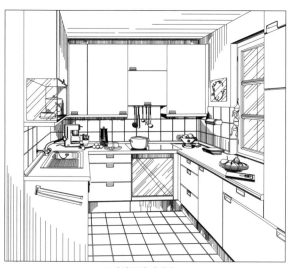

U자형 주방 렌더링

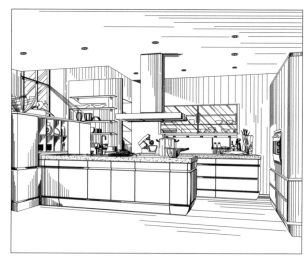

병렬형 주방 렌더링

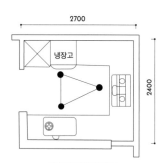

U자형 주방 평면도

U자형 하부장

적용 대상: 공간이 넓은 주방, 개방형 주방 또는 독립된 공간

동선 안배: 하부장과 반대편 사이의 거리는 90~120mm이며 하부장 상단 중앙에 식탁을 배치해 식당과 주방 공간을 합쳐 사용할 수 있다. 개방형 L자형 하부장 바깥쪽에 진열장을 하나 더 놓거나 식탁을 놓아 U자형 조합으로 만들 수도 있다.

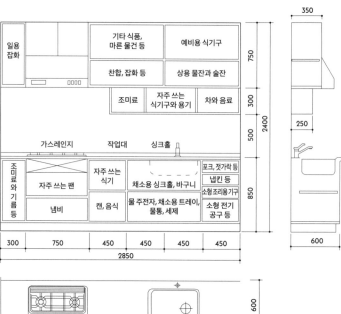

주방 내 물품 수납 위치와 안배

온수기는 가스, 전기, 태양열 온수기로 나눌 수 있다. 가스 온수기는 저렴한 가격, 빠른 가열, 많은 출수량, 안정적인 온도 유지라는 장점이 있지만 온도 조절이 쉽지 않고 유해 가스가 발생할 수 있어 별도 공간에 설치해야 한다. 저수식 전기온수기는 위생적이고 유해 가스가 발생하지 않으며 설정된 온도에 도달하면 보온 기능으로 자동 전환되고 3중 보호 장치 덕분에 누전이 되어도 안심하고 사용할 수 있다. 태양열 온수기는 낮과 밤, 기후, 환경, 위도 등 외부 환경에 영향을 많이 받는 편이지만 다른 온수기에 비해 경제적이다.

벽걸이 세로형

실외 온수기

강제 급배기식 온수기

대용량 스마트 항온 가스 온수기

강제 배기식 온수기　　축열식 항온 온수기

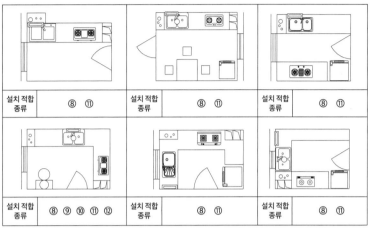

| 설치 적합 종류 | ⑧ ⑪ | 설치 적합 종류 | ⑧ ⑪ | 설치 적합 종류 | ⑧ ⑪ |
| 설치 적합 종류 | ⑧ ⑨ ⑩ ⑪ ⑫ | 설치 적합 종류 | ⑧ ⑪ | 설치 적합 종류 | ⑧ ⑪ |

기호	번호	종류
○	⑧	내장 저수식 전기온수기
▭	⑨	벽걸이 가로형 저수식 전기온수기
◯	⑩	벽걸이 세로형 저수식 전기온수기
▭	⑪	벽걸이 소형 저수식 전기온수기
⬭	⑫	스탠드형 저수식 전기온수기

1. 위 주방 평면도에 따라 한두 군데에 전기온수기를 설치할 수 있다.
2. 전기온수기마다 설치 배치도와 시공 상세도를 작성해 서로 다른 위치에 설치해야 한다.
3. 전기온수기는 용적이 크기 때문에 공간을 많이 차지한다. 벽걸이형을 설치하려면 벽체 구조가 온수기를 설치 및 고정하기에 좋아야 한다.

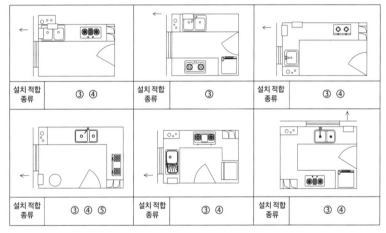

| 설치 적합 종류 | ③ ④ | 설치 적합 종류 | ③ | 설치 적합 종류 | ③ ④ |
| 설치 적합 종류 | ③ ④ ⑤ | 설치 적합 종류 | ③ ④ | 설치 적합 종류 | ③ ④ |

기호	번호	종류
▭	③	강제 배기식 가스 순간온수기
▭	④	강제 급배기식 가스 순간온수기
◯	⑤	강제 배기식 저장식 가스 온수기
←		배기 방향

1. 위 주방 평면도에 따라 한두 군데에 전기온수기를 설치할 수 있다.
2. 전기온수기마다 설치 배치도와 시공 상세도를 작성해 서로 다른 위치에 설치해야 한다.
3. 가스 순간온수기는 외벽 또는 외벽과 가까운 곳에 설치해야 배기통(급기·배기)의 길이를 줄이고 설치물을 관통시킬 일 없이 시공할 수 있다.
4. 저수식 가스 온수기는 바닥에 세워 놓고 쓰며, 공간을 많이 차지하므로 외벽과 가까운 지면에 설치한다.

태양열 급속 온수기

강제 배기식 온수기
(벽걸이 가로형)

17

주방 찬장과 설비

주철 법랑 욕조는 주철을 고온에서 녹여 성형한 후 표면에 고품질 자기 유약을 도포하고 구워 만든 욕조다. 와식과 좌식으로 나뉘며, 표면 색상은 백색과 기타 색상이 있다. 주철 법랑 욕조는 인체 구조에 친화적인 형태로 디자인되어 있으며 내충격성, 비부식성, 내산성, 내알칼리성, 설치 용이, 긴 수명 등의 장점이 있다. 고전 스타일의 주철 법랑 욕조는 유럽 귀족의 호방한 느낌을 물씬 풍기기 때문에 일부 사람들에게 사랑받고 있다.

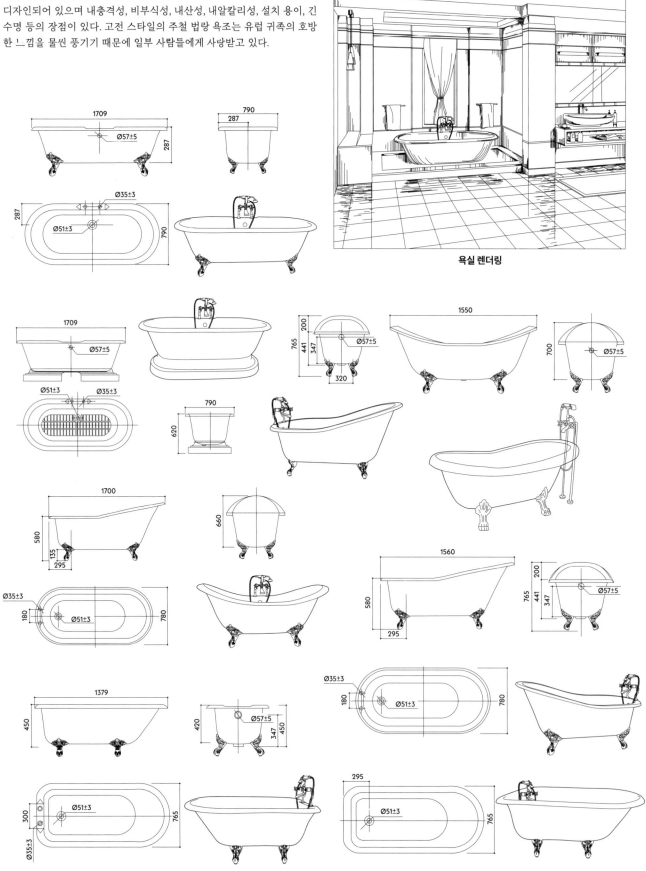

욕실 렌더링

월풀 욕조는 현대적인 목욕 설비로, 물살이 신체에 계속 부딪히게 하여 안마 효과를 낸 것이다. 월풀 욕조의 종류는 3가지다. 첫째는 욕조 내부의 물이 회전하는 소용돌이 방식이다. 둘째는 욕조 내부에 에어 펌프를 넣은 기포 방식이다. 셋째는 앞서 언급한 2가지의 기능을 결합한 방식이다. 초대형 월풀은 아예 2인이 들어가 사용할 수 있게 설계된다. 유선형 디자인에, 물 넘침 방지를 위해 욕조 가장자리에 홈을 넣는다. 기능으로는 에어 마사지와 버블 마사지가 추가된다.

월풀 욕조를 고를 때는 체형과 안마용 물살이 나오는 구멍 위치, 기대는 곳이 편한지를 따져 봐야 한다. 2인용 월풀의 출수공은 허벅다리 내측의 1/3 지점이 비교적 적당하다. 또한 실내 공간의 크기와 사용 인원수 등을 고려해야 한다. 월풀 욕조는 7인용이 최대 크기다.

월풀 욕조는 일반적으로 아크릴 판재로 제작한다. 인체 공학을 적용해 내부 곡선을 설계하기 때문에 대단히 편안한 느낌을 준다. 욕조 표면은 매끄럽고 광택이 있으며 다양한 색상에 호화롭고 우아하다. 따라서 고급 욕실에는 반드시 들어가는 목욕 설비다.

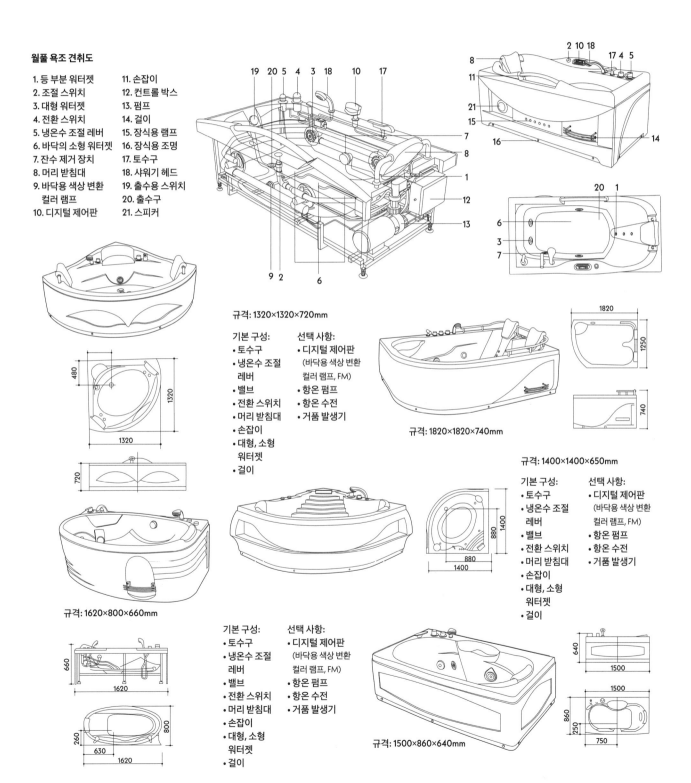

월풀 욕조 견취도

1. 등 부분 워터젯
2. 조절 스위치
3. 대형 워터젯
4. 전환 스위치
5. 냉온수 조절 레버
6. 바닥의 소형 워터젯
7. 잔수 제거 장치
8. 머리 받침대
9. 바닥용 색상 변환 컬러 램프
10. 디지털 제어판
11. 손잡이
12. 컨트롤 박스
13. 펌프
14. 걸이
15. 장식용 램프
16. 장식용 조명
17. 토수구
18. 샤워기 헤드
19. 출수용 스위치
20. 출수구
21. 스피커

규격: 1320×1320×720mm

기본 구성:
• 토수구
• 냉온수 조절 레버
• 밸브
• 전환 스위치
• 머리 받침대
• 손잡이
• 대형, 소형 워터젯
• 걸이

선택 사항:
• 디지털 제어판 (바닥용 색상 변환 컬러 램프, FM)
• 항온 펌프
• 항온 수전
• 거품 발생기

규격: 1820×1820×740mm

규격: 1400×1400×650mm

기본 구성:
• 토수구
• 냉온수 조절 레버
• 밸브
• 전환 스위치
• 머리 받침대
• 손잡이
• 대형, 소형 워터젯
• 걸이

선택 사항:
• 디지털 제어판 (바닥용 색상 변환 컬러 램프, FM)
• 항온 펌프
• 항온 수전
• 거품 발생기

규격: 1620×800×660mm

기본 구성:
• 토수구
• 냉온수 조절 레버
• 밸브
• 전환 스위치
• 머리 받침대
• 손잡이
• 대형, 소형 워터젯
• 걸이

선택 사항:
• 디지털 제어판 (바닥용 색상 변환 컬러 램프, FM)
• 항온 펌프
• 항온 수전
• 거품 발생기

규격: 1500×860×640mm

18

욕실 · 화장실 설비 및 위생 기구

　욕실 안에 물막이 파티션(또는 물막이문), 샤워 욕조, 샤워기, 배수관 등으로 구성한 공간을 샤워 부스라고 한다. 편리성, 신속성, 절수, 위생 관점에서 현대인의 생활에 더 부합한다. 이러한 이유로 샤워 부스는 숙박 시설과 가정에서 많이 이용하고 있다.

　샤워 부스의 형태는 정방형, 장방형, 다이아몬드형, 기역자형, 원형, 원호형 등이 있다. 샤워 부스의 프레임은 일반적으로 알루미늄 합금으로 만든다. 형재 표면에 스프레이 플라스틱을 입히며 대개는 흰색이지만 황금색, 은백색 등도 있다. 샤워 부스 파티션 자재로는 PS 패널 또는 강화유리를 사용한다. 샤워 부스의 바닥에는 아크릴 또는 세라믹 욕조를 많이 설치한다.

　샤워 부스의 형태를 선택할 때는 욕실 형태와 구조에 맞춰야 하며 색상도 욕실 설비 및 바닥 타일과 어울려야 한다. 부스 위치는 욕실 모서리나 형태가 특이하게 잡힌 구석 부분이 좋다. 면적은 900×900mm보다 커야 몸을 문제없이 움직일 수 있다. 작은 욕실과 세면장에 샤워 부스를 만들려면 샤워 부스의 출입구 위치에 더욱 신경 써야 한다. 일자형 미닫이문을 단 샤워 부스라면 샤워기 헤드와 문을 여닫는 위치를 서로 벌려 놓아야 한다.

샤워 부스를 설치한 욕실 렌더링

측면에 외문이 있는 강화유리 샤워 부스
규격: 1000×1000×2180mm
중간에 큰 기둥이 있으며 가장자리 기둥은 전후좌우 조절 가능
구성: 신형 트랩 배수구, 천장 샤워기 헤드, 핸드 샤워기, 샤워 노즐

원호형 문이 달린 틀 없는 사각 샤워 부스
규격: 850×1200×1850mm
6mm 강화유리

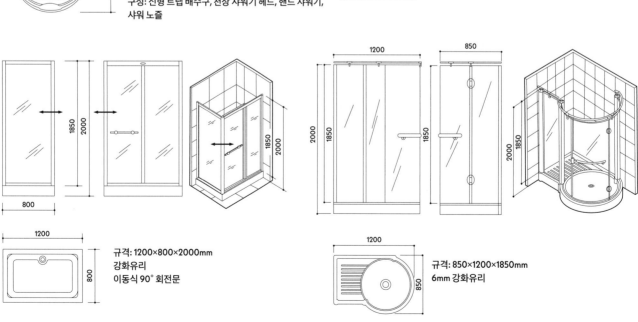

규격: 1200×800×2000mm
강화유리
이동식 90° 회전문

규격: 850×1200×1850mm
6mm 강화유리

샤워기는 급수 제어 밸브, 급수관과 하나 이상의 샤워 노즐로 구성된다. 샤워 노즐은 부드러운 호스 또는 단단한 파이프를 이용해 급수 밸브와 연결할 수 있다. 또한 기능에 따라 분무 형태와 굵은 물줄기 형태로 나뉜다.

어떤 샤워기에는 신체를 부위별로 씻을 수 있도록 노즐이 여러 개 달려 있다. 또 어떤 노즐은 수압을 이용해 제트 물살을 만들어 내는데, 마사지 효과가 있어 개운한 느낌을 주며 물과 에너지도 절약된다. 샤워기는 대개 샤워 부스에 달려 있으며 사우나실에서도 주요 구성품에 속한다.

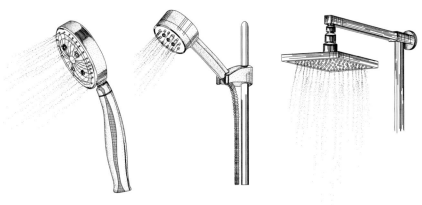

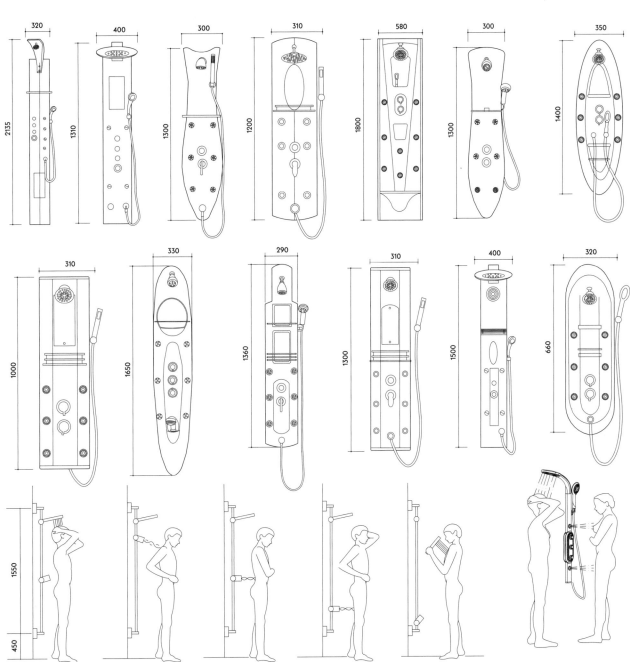

비연속식 안마 샤워 노즐은 높이 조절뿐만 아니라 360° 회전도 가능하다.

정수리 쪽 샤워기 헤드가 180° 회전해 연인이 함께 샤워할 수 있다.

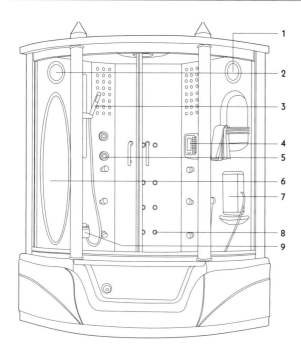

디지털로 제어되는 증기 욕실은 대개 샤워 설비, 증기 설비, 안마 설비로 구성되어 있다. 증기 설비는 하부의 독립적인 증기 배출구로 증기를 흩뿌려 준다. 또한 마련된 약용 상자 안에 약용 물질을 넣으면 약물 사우나도 즐길 수 있다. 안마 설비는 주로 샤워 공간 벽에 있는 구멍에서 물을 분사해 수압으로 신체를 마사지해 준다.

이처럼 디지털 증기 욕실에서는 공간 대비 다양한 경험을 할 수 있다. 또한 외관이 말끔하고 제한된 공간을 잘 활용하기 때문에 가정에서 사용하기에 적합하다.

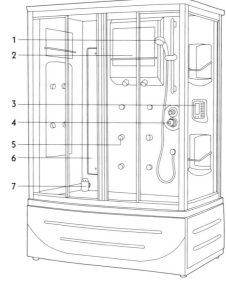

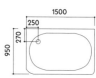

규격: 1500×950×2200mm

1. 핸드 샤워기
2. 목욕용품 거치대
3. 디지털 제어판
4. 냉온수 수전
5. 마사지용 물살 분출구
6. 거울
7. 증기 분사구

규격: 1380×1380×2150mm

1. 하이파이 스피커
2. 환기팬
3. 핸드 샤워기
4. 디지털 제어판
5. 냉온수 수전
6. 거울
7. 발바닥 안마기
8. 마사지용 물살 분출구
9. 증기 분사구

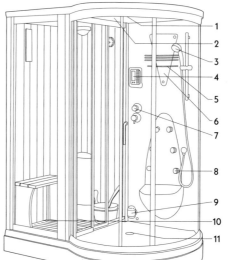

규격: 1700×1050×2200mm

1. 하이파이 스피커
2. 환기팬
3. 핸드 샤워기
4. 디지털 제어판
5. 목욕용품 거치대
6. 거울
7. 냉온수 수전
8. 마사지용 물살 분출구
9. 증기 분사구
10. 건식 사우나실
11. 습식 사우나실

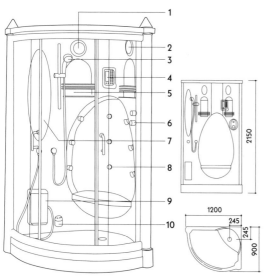

규격: 1200×900×2150mm

1. 하이파이 스피커
2. 환기팬
3. 핸드 샤워기
4. 디지털 제어판
5. 목욕용품 거치대
6. 냉온수 수전
7. 거울
8. 마사지용 물살 분출구
9. 발바닥 안마기
10. 증기 분사구

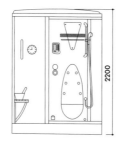

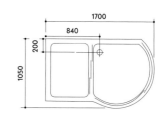

목재 사우나실은 삼나무나 고온에서 처리한 백송으로 제작한다. 삼나무는 내구성이 좋으며 가격이 적당하다. 백송은 나뭇결이 곧고 촘촘하며 잘 마르지만 가격이 비싸다.

사우나실은 수요에 따라 크기를 설계할 수 있다. 가정용 사우나실은 대개 3인용이며, 내부에 하나로 연결된 나무 침상이 있어 앉거나 누울 수 있다. 내부에는 사우나용 스토브, 램프, 화산석, 국자와 나무통, 온도계, 타이머 등이 들어간다. 사우나실은 조합식 구조이므로 필요에 따라 구성품을 바꿀 수 있다.

흔히 볼 수 있는 사우나실

1. **건식 사우나**: 전기 에너지를 직접 열에너지로 전환하므로 열기에 수분이 없다. 대개 전기 히터에 광석을 놓아 가열하여 인체에 유익한 여러 원소를 방출한다. 건식 사우나는 습식 사우나보다 온도가 높으며 약 100℃까지 올라간다. 고온 건조한 공기를 순환시키는 방식으로 땀을 신속히 배출시키기 때문에 체내 열기와 땀, 노폐물 및 지방 배출 효과를 볼 수 있다. 다이어트와 미용은 물론 정신적인 피로를 푸는 데도 도움이 된다.

2. **습식 사우나**: 습하고 뜨거운 증기를 내부에 채우거나 고온 대류 방식으로 순환시킨다. 습윤한 공기가 전신의 미세 모공을 열어 체내의 땀, 노폐물, 지방을 배출시키기 때문에 다이어트와 피부 미용에 효과가 있다. 전신 샤워 후 습식 사우나에서 5분간 2~3회 반복하며 땀을 빼면 체내 노폐물이 배출되고 신진대사가 촉진되어 전신 피로를 풀 수 있다.

3. **원적외선 사우나**: 원적외선을 이용한 열선 가열은 공기를 뜨겁게 가열하는 게 아니라 적외선으로 신체 내부부터 따뜻해지도록 한다. 적외선은 피부 표면을 투과하기 때문에 일광욕을 한 듯 균일한 따뜻함을 느낄 수 있다. 원적외선 사우나 관련 연구에 따르면 40분 동안 원적외선 사우나를 하면 600칼로리가 소모되고 체온을 낮춤으로써 심장 박동수와 심박출량, 대사율이 대폭 증가한다.

적외선 난방 기능이 있는 목재 사우나실

적외선 난방은 원하는 크기, 장비에 따라 제대로 설계 및 제조할 수 있다. 고효율의 적외선 가열 설비를 통해 대략 30분이면 난방에 필요한 열을 충분히 얻는다. 따뜻한 공기를 실내에서 순환시키기 때문에 따스함을 직접적으로 느낄 수 있으며 실내 온도가 설정값에 도달하면 더는 가열되지 않는다. 또한 정밀한 적외선 안전 설비를 갖추고 있다.

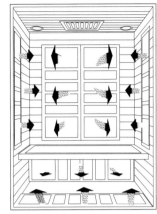

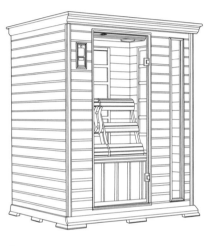

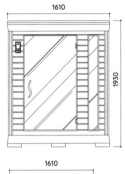

3인용 사우나실

크기(너비×깊이×높이)	1610×1300×1930mm	
중량	배스우드	약 202.2kg
	삼나무	약 165.2kg
카본 발열판 수량	8개	
출력	AC220V/8.36A, 약 1840W	

나노 카본 기술을 채용한 사우나실

선라이트 사우나실의 핵심 기술은 나노 카본 발열판이다. 나노화된 탄소(카본 잉크라고도 함)를 특수 기술로 유리 섬유판 위에 그물 형태로 인쇄하고 전류를 흘려 발열원으로 만든 것이다. 이 발열판은 6~14미크론 파장의 생명 광선을 방출한다. 또한 대형 초박막으로 제작할 수 있고 표면 온도가 낮고 안전하며 전기도 절약하면서 오래 쓸 수 있다. 아울러 넓은 면적에서 열을 방출해 전방위 조사도 가능하다.

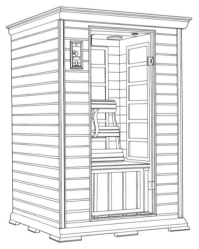

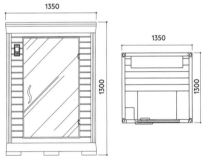

2인용 사우나실

크기(너비×깊이×높이)	1350×1300×1930mm	
중량	배스우드	약 173.8kg
	삼나무	약 148.9kg
카본 발열판 수량	6개	
출력	AC220V/7.27A, 약 1600W	

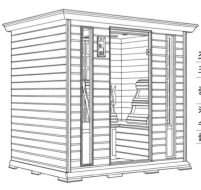

조류식 사우나실 (적외선 난방)

크기	2160×1600×1930mm	
중량	배스우드	약 285.9kg
	삼나무	약 252.5kg
카본 발열판 수량	10개	
출력	AC220V/10.9A, 약 2400W	

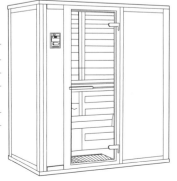

일반 사우나실 (적외선 난방)
1600×1300×1930mm

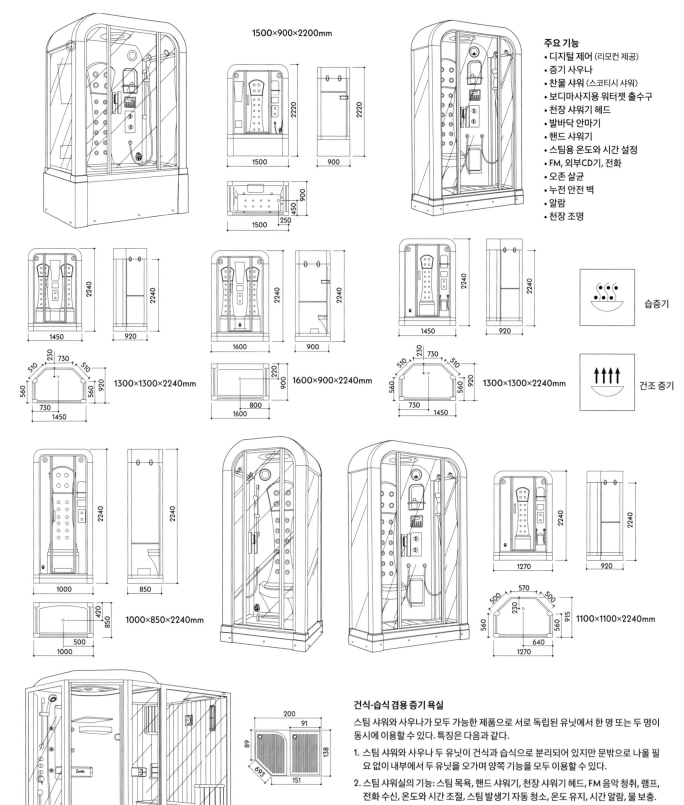

1500×900×2200mm

주요 기능

- 디지털 제어 (리모컨 제공)
- 증기 사우나
- 찬물 샤워 (스코티시 샤워)
- 보디마사지용 워터젯 출수구
- 천장 샤워기 헤드
- 발바닥 안마기
- 핸드 샤워기
- 스팀용 온도와 시간 설정
- FM, 외부CD기, 전화
- 오존 살균
- 누전 안전 벽
- 알람
- 천장 조명

습증기

건조 증기

1300×1300×2240mm

1600×900×2240mm

1300×1300×2240mm

1000×850×2240mm

1100×1100×2240mm

건식·습식 겸용 증기 욕실

스팀 샤워와 사우나가 모두 가능한 제품으로 서로 독립된 유닛에서 한 명 또는 두 명이 동시에 이용할 수 있다. 특징은 다음과 같다.

1. 스팀 샤워와 사우나 두 유닛이 건식과 습식으로 분리되어 있지만 문밖으로 나올 필요 없이 내부에서 두 유닛을 오가며 양쪽 기능을 모두 이용할 수 있다.

2. 스팀 샤워실의 기능: 스팀 목욕, 핸드 샤워기, 천장 샤워기 헤드, FM 음악 청취, 램프, 전화 수신, 온도와 시간 조절, 스팀 발생기 자동 청소, 온도 유지, 시간 알람, 물 보충.

3. 사우나실의 기능: 스팀 사우나, 공기 대류 장치, 온도와 시간 설정, 조명, 모래시계 타이머, 온습도계, 2단 좌석, 옷걸이, 온도 유지 기능 등.

4. 사우나실 바깥문을 한 손으로도 여닫을 수 있어 사용 편이성과 안전성을 높였다.

5. 건식과 습식 두 공간이 서로 연결되어 있어서 추운 날에는 내부에서 옷을 갈아입을 수 있다.

2000×1380×2250mm

건식·습식 겸용 증기 욕실

유리 거울은 대개 3층 구조이며, 유리에 알루미늄 막이나 은도금 막을 입힌 후 밑칠해서 완성한다. 욕실 거울에는 컴퓨터 조각기로 무늬를 새긴 거울, 전자 김 서림 방지 거울, 크리스털 유리 거울, 테두리에 무늬가 있는 거울, 양면 거울 등이 있다.

거울은 화장실과 세면대 앞에 두며 두발 정리, 피부 관리, 면도, 넥타이 매기, 환복 등을 할 때 습관적으로 거울을 보기 때문에 생활 필수품이다.

금속 장식 테두리의 거울

욕실에 거울을 매치한 모습

욕실 거울에 다는 조명인 거울 헤드라이트는 우선 얼굴이 똑똑히 보이도록 광원이 충분히 밝으면서 피부색을 정확히 표현할 수 있게 발색력도 좋아야 한다. 또한 세수 후에 얼굴을 제대로 볼 수 있는 구조여야 한다.

따라서 거울 위쪽 벽면에 조명이 들어갈 프레임을 하나 달아야 하며 200W의 짧은 직관형 형광등도 광원으로 쓸 수 있다. 광원의 발색력이 조금 높아야 프레임 위로 빛을 쏘아 천장에서 빛을 반사시킬 수 있다. 이러면 실내에 광선이 충분히 분포되면서 시각적으로 부드럽고 편안한 느낌이 든다.

세면대 앞을 중점적으로 비추고 싶다면 코니스 조명 하나면 된다. 코니스 프레임 안에는 20W의 짧은 직관형 형광등을 단다. 화장대용 조명은 침실 화장대용 조명과 마찬가지로 거울 위쪽에 달아야 한다. 그리고 시야에서 60° 입체각을 이루면서 눈부심이 일지 않게 대부분의 불빛이 거울이 아닌 곧바로 얼굴을 비춰야 한다. 거울 앞에는 유백색의 유리 덮개가 달린 난반사 조명 기구를 쓰며 전구는 60W 백열등 또는 36W 형광등을 단다. 욕실과 화장실 조명은 램프 방습도 고려해 거울 위쪽 또는 옆쪽에 전체적으로 덮개를 씌워 습기가 차지 않도록 만든 조명 기구를 달기도 한다.

거울 헤드라이트 렌더링

　세면기는 벽걸이 노출형, 스탠드형, 캐비닛형, 매립 언더카운터형이 있다. 스탠드형은 긴다리형이라고도 부른다. 벽걸이 노출형은 세련된 디자인이며 공간을 가장 많이 절약할 수 있다. 매립 언더카운터형은 세면기가 석재 선반 또는 하부장 상판에 매립되어 있다. 평소 사용하는 세면용품을 세면기 옆에 늘어놓고 쓸 수 있어 숙박업소 욕실에서 많이 사용된다. 스탠드형은 벽걸이 노출형보다 본체가 바닥으로 떨어져 깨지는 일이 적다. 캐비닛형은 세면기 앞부분이 하부장에 매립되어 있다. 그래서 세면기가 상당히 크고, 세면기와 캐비닛이 일체형이라 외관이 상당히 세련됐다.

　세면기 재질은 대부분 세라믹으로, 색상이 다양하고 구조가 정교하며 표면이 매끄럽고 광택이 나고 공극률이 작고 강도가 비교적 높다. 또한 흡수율이 낮고 내식성이 있으며 열 안전성이 좋고 청소하기 쉽다. 세면기는 인조 대리석, 인조 마노, 경질 유리, 플라스틱, 아크릴(아크릴판과 경질 유리로 된 복합 재료), 스테인리스 스틸 등의 소재로도 제작할 수 있다. 이러한 소재로 된 세면기 역시 기능이 좋고 인테리어용으로도 훌륭하다.

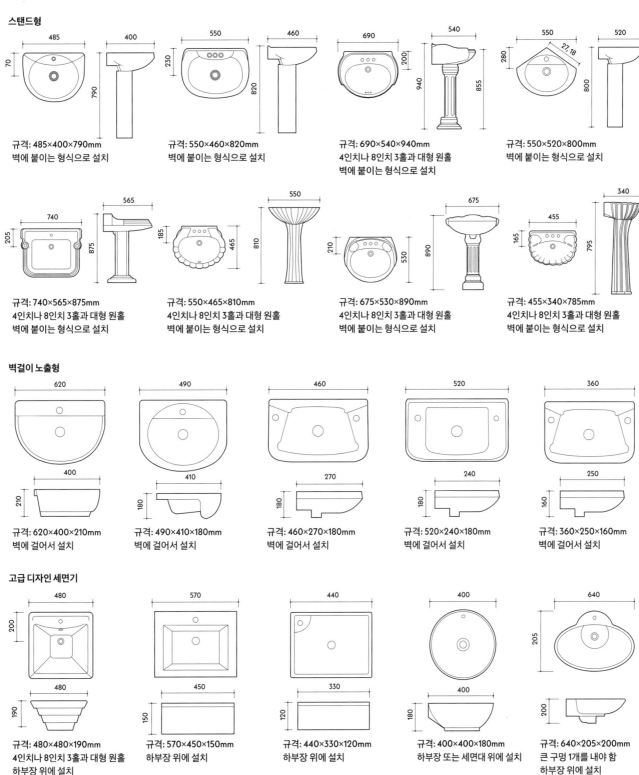

스탠드형

규격: 485×400×790mm
벽에 붙이는 형식으로 설치

규격: 550×460×820mm
벽에 붙이는 형식으로 설치

규격: 690×540×940mm
4인치나 8인치 3홀과 대형 원홀
벽에 붙이는 형식으로 설치

규격: 550×520×800mm
벽에 붙이는 형식으로 설치

규격: 740×565×875mm
4인치나 8인치 3홀과 대형 원홀
벽에 붙이는 형식으로 설치

규격: 550×465×810mm
4인치나 8인치 3홀과 대형 원홀
벽에 붙이는 형식으로 설치

규격: 675×530×890mm
4인치나 8인치 3홀과 대형 원홀
벽에 붙이는 형식으로 설치

규격: 455×340×785mm
4인치나 8인치 3홀과 대형 원홀
벽에 붙이는 형식으로 설치

벽걸이 노출형

규격: 620×400×210mm
벽에 걸어서 설치

규격: 490×410×180mm
벽에 걸어서 설치

규격: 460×270×180mm
벽에 걸어서 설치

규격: 520×240×180mm
벽에 걸어서 설치

규격: 360×250×160mm
벽에 걸어서 설치

고급 디자인 세면기

규격: 480×480×190mm
4인치나 8인치 3홀과 대형 원홀
하부장 위에 설치

규격: 570×450×150mm
하부장 위에 설치

규격: 440×330×120mm
하부장 위에 설치

규격: 400×400×180mm
하부장 또는 세면대 위에 설치

규격: 640×205×200mm
큰 구멍 1개를 내야 함
하부장 위에 설치

18
욕실 · 화장실 설비 및 위생 기구

카운터형

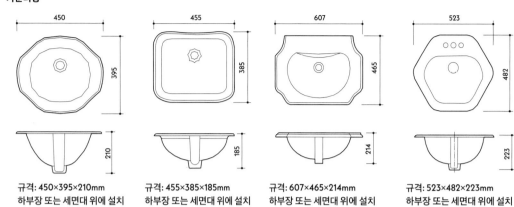

규격: 450×395×210mm
하부장 또는 세면대 위에 설치

규격: 455×385×185mm
하부장 또는 세면대 위에 설치

규격: 607×465×214mm
하부장 또는 세면대 위에 설치

규격: 523×482×223mm
하부장 또는 세면대 위에 설치

규격: 600×480×195mm
하부장 또는 세면대 위에 설치

매립 언더카운터형

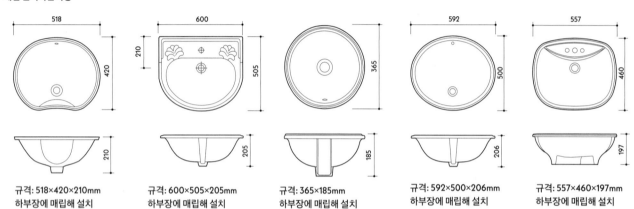

규격: 518×420×210mm
하부장에 매립해 설치

규격: 600×505×205mm
하부장에 매립해 설치

규격: 365×185mm
하부장에 매립해 설치

규격: 592×500×206mm
하부장에 매립해 설치

규격: 557×460×197mm
하부장에 매립해 설치

캐비닛형

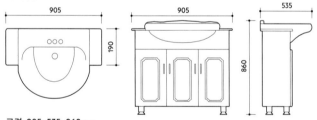

규격: 905×535×860mm
4인치나 8인치 3홀과 대형 원홀
복합판재로 된 화장대 겸용 하부장과 매치
하부장에 설치

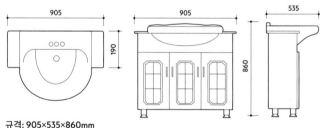

규격: 905×535×860mm
4인치나 8인치 3홀과 대형 원홀
복합판재로 된 화장대 겸용 하부장과 매치
하부장에 설치

규격: 810×535×850mm
4인치나 8인치 3홀과 대형 원홀
목재로 된 화장대 겸용 하부장과 매치
하부장에 설치

규격: 810×535×850mm
4인치나 8인치 3홀과 대형 원홀
복합판재로 된 화장대 겸용 하부장과 매치
하부장에 설치

카운터형 유리 세면기는 강화유리를 틀에 넣고 눌러 성형한 후 색 유약을 바르는 등의 공정을 거쳐 제작한다. 형태에 따라 단일 세면기, 이중 세면기(2개 세면기를 나란히 배치), 연결 형태의 세면기(세면기와 카운터 면이 일체화된 것)로 나뉜다. 세면기의 지름은 대개 420~600mm다. 신제품인 유색 유리로 된 카운터형 세면기는 색상이 화려하고 풍부하며 영롱하다. 또한 보는 각도에 따라 색상이 다채롭게 변해 대단히 매혹적이다.

순백 조개껍데기 모양에 꽃무늬 테두리로 장식

남색 바탕에 흰 점으로 장식

녹색 바탕에 백색 광택이 도는 형태

남색 바탕에 백색 광택이 도는 형태

녹색 바탕에 화려한 꽃무늬로 장식

남색 바탕에 붉은색과 흰색 번개 무늬로 장식

붉은색 바탕에 흰색 사각 무늬로 장식

자주색 바탕에 붉은색 번개 무늬로 장식

검은색 바탕에 흰 점으로 장식

녹색 바탕에 연꽃잎 모양으로 가장자리 장식

남색 바탕에 백색 격자무늬로 장식

검은색 바탕에 백색 물줄기 무늬로 장식

녹색 바탕에 공작새 꽁지깃 무늬로 장식

엠페라도 다크 대리석 무늬로 장식

남색 바탕에 흰색 별을 가득 채워 장식

검은색 바탕에 황색, 백색, 자색 꽃무늬로 장식

붉은색 바탕에 흰색 사각 무늬로 장식

남색 조개껍데기 모양에 꽃무늬 테두리로 장식

붉은색 바탕에 황금 테두리로 장식

흑백이 섞인 대리석 문양으로 장식

검은색 바탕에 황금용 무늬로 장식

검은색 바탕에 노란색과 자주색 꽃무늬로 장식

고급 디자인의 세라믹 세면기는 미국, 유럽, 일본의 최신 디자인을 중국 전통의 자기 공예 기법에 접목해 만든 수제 제품이다. 1360℃의 고온에서 구워 제작하는데 굽는 과정에서 유약이 색상 변화를 일으키기 때문에 제품마다 어느 정도 색상이나 불규칙한 균열에서 오는 차이가 있다. 고급 디자인의 세라믹 세면기는 내산성, 내알칼리성, 내온성이 있으며 퇴색되지 않고 방사성 물질이 포함되지 않으며 미관이 멋지고 환경친화적이다.

청나라 수자 문양과 상판 교두를 모방해 장식한 욕실용 하부장

명나라 상판 고두를 모방해 장식한 욕실용 하부장

푸른 유약을 바르고 오돌토돌하게 연꽃무늬로 장식

하늘색 유약을 바르고 연잎 무늬로 장식

연꽃무늬로 장식한 두채 자기

청화연지문

황금색 꽃무늬를 넣은 분채 자기

청화국화문

연꽃무늬를 넣은 두채 자기

청화국화문

피자 유약을 바르고 황금색 꽃무늬를 넣음

황금색 꽃무늬를 넣은 분채 자기

18

욕실 · 화장실 설비 및 위생 기구

양변기라고도 부르는 좌변기는 가정, 숙박 시설, 공용 화장실에서 사용하는 위생 기구다. 좌변기는 오염물을 제거하는 세정 방식에 따라 사이펀 방식과 워시 다운 방식으로 나뉜다. 사이펀 방식은 다시 사이펀 볼텍스 방식과 사이펀 제트 방식으로 나뉜다. 워시 다운 방식의 좌변기는 물 내림 시 소음이 크며 수면이 낮아 오염물을 제대로 닦아 내지 못해 악취가 날 수 있다. 하지만 구조가 간단하고 가격이 저렴해 일반적으로 변기에 대한 요구가 까다롭지 않은 곳에서 사용한다.

좌변기는 구조에 따라 수조(물탱크)가 달린 것과 없는 것 두 종류가 있다. 수조가 달린 좌변기는 다시 바디와 수조가 연결된 원피스와 서로 연결되지 않은 투피스로 나뉜다. 투피스 좌변기는 수조가 깊어 공간을 많이 차지하며 미관도 좋지 않다. 원피스 좌변기는 외형이 간결하지만 수조를 높이 다는 투피스 방식에 비하면 물살이 약해 세정력이 떨어진다. 요즘 쓰이고 있는 벽걸이식 좌변기는 수조를 벽 안에 숨겨 놓고 벽에는 스위치만 달아 겉보기에 매우 간결하며 세정력도 좋아 비교적 이상적이다.

원피스 좌변기는 바디와 수조가 하나로 연결된 것이다. 당당한 외형으로 고급 화장실과 욕실의 필수 설비가 되었다. 기존의 사이펀 볼텍스 원피스 좌변기는 물살이 세도 소음이 적으며 세정력이 좋다. 하지만 외관이 크고 구조가 복잡해 가격이 비싸다. 또한 세정 시 용수량이 약 11리터 이상으로 많은 편이며, 어떤 것은 무려 15리터나 된다. 반면 워시 다운 좌변기는 구조가 간단하며 물을 절약할 수 있다. 스탠드형 좌변기는 무게가 많이 나가 일반적으로 지면에 고정해 설치한다(원피스 좌변기 등 대형 좌변기는 이러한 방식으로 설치한다).

워시 다운 좌변기는 물로 오염물을 직접 배출하는 방식이다. 구조가 간단하며 세정 시 소음이 큰 편이지만 물을 절약할 수 있다. 물을 6리터만 사용하는 절수형 좌변기 대다수는 워시 다운 좌변기다. 3.5리터의 물만으로 대변기 내 오물을 씻어 내고 5m 길이의 긴 가로 관에 오염물이 쌓이지 않게 2.5리터의 후속 물살로 마무리하는 방식을 쓴다.

좌변기 바디는 대부분 세라믹이지만 변좌는 플라스틱, 목재, 유리섬유 등으로 제작한다. 변좌는 외형과 색상이 다양하며 캐릭터가 들어간 아동 전용 변좌도 있다. 또한 기능과 착석감 면에서 부단히 발전하고 있다. 전자 센서나 원격 조정 장치가 들어 있어 자동으로 개폐 및 변기를 세정해 주는 것도 있다.

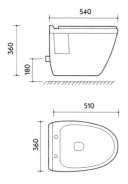

벽걸이형 좌변기
규격: 540×360×360mm
벽 배수 시 오염물 배출구 중심과
바닥의 거리는 180mm

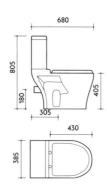

워시 다운 투피스 좌변기
규격: 680×385×805mm
바닥 배수 시 오염물 배출구 중심과
벽면의 거리는 305mm
벽 배수 시 오염물 배출구 중심과
바닥의 거리는 180mm

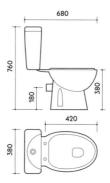

벽 배수형 투피스 좌변기
규격: 680×380×760mm
벽 배수 시 오염물 배출구 중심과
바닥의 거리는 180mm

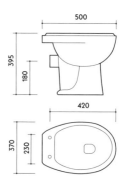

투피스 좌변기
규격: 500×370×395mm
벽 배수 시 오염물 배출구 중심과
바닥의 거리는 180mm

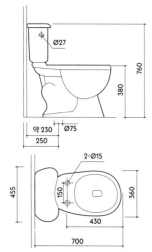

사이펀 제트 좌변기
바디 규격: 670×360×400mm
수조 규격: 455×220×360mm
바닥 배수 시 오염물 배출구 중심과
벽면의 거리는 250mm

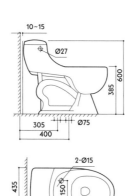

사이펀 제트 원피스 좌변기
규격: 720×435×600mm
바닥 배수 시 오염물 배출구 중심과
벽면의 거리는 305 또는 400mm
오염물 배출구 외경은 75mm

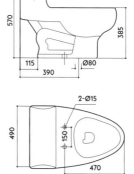

사이펀 볼텍스 원피스 좌변기
규격: 735×490×570mm
바닥 배수 시 오염물 배출구 중심과
벽면의 거리는 390mm
오염물 배출구 외경은 80mm

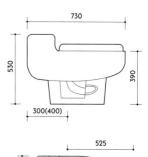
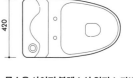

무소음 사이펀 볼텍스식 원피스 좌변기
규격: 730×420×530mm
바닥 배수 시 오염물 배출구 중심과
벽면의 거리는 300, 400mm

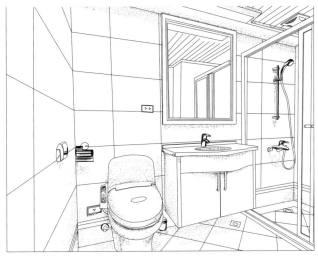

워시렛은 일본 토토사의 전자식 비데다. 수온과 세척 강도를 조절할 수 있으며 전후 이동 세정, 냄새 제거, 온풍 건조, 좌변기 보온, 노즐 자동 세척 등이 모두 가능하다. 도시 발전과 함께 삶의 질이 높아지자 삶의 세세한 부분까지 관심을 기울이게 되었음을 보여 주는 실례. 워시렛의 등장으로 온수로 둔부를 세정하는 것은 자연스러운 개념으로 자리 잡았다. 아울러 소비자의 위생 관념과 습관도 바뀌었으며 편리함까지 누릴 수 있게 되었다.

욕실에 설치한 비데 렌더링

제품 특성

1. 세정 시 물살이 분당 70회 이상 리드미컬하게 분사되며, 반복적인 강약 물살로 마사지는 물론 세정력까지 높였다.
2. 완전히 새로운 세정 방식과 디지털 제어를 채택했다. 특수 설계한 내벽을 따라 단일 물기둥이 소용돌이치며 분사되어 물 6리터로도 세정력이 강하다.
3. 자동 물살 발사, 자동 시작, 자동 탈취, 자동 가온 등 자동 센서 기능이 탑재되어 있다.
4. 전 과정을 리모컨으로 제어할 수 있으며 여러 자동 수행 기능 중 원하는 것만 따로 설정해서 쓸 수 있다.
5. 나노 크기의 매끄러운 세라믹 표면으로 되어 있어 언제나 최상의 위생 상태를 유지할 수 있다.
6. 내부 가장자리에 림 구멍이 없는 혁신적인 형태라서 보이지 않는 곳에 찌꺼기가 달라붙지 않아 자연스레 청소도 쉽다.

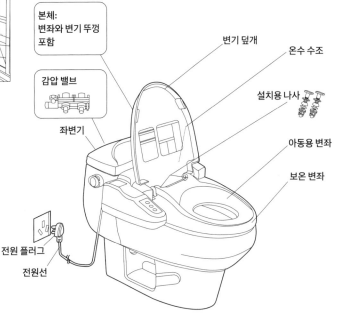

본체:
변좌와 변기 뚜껑 포함

감압 밸브

좌변기

변기 덮개

온수 수조

설치용 나사

아동용 변좌

보온 변좌

전원 플러그

전원선

필요에 따라 아동용 변좌는 45°로 들어 제거할 수 있다.

둔부를 더 상쾌하게 세척할 수 있다.

온수 온도를 설정하여 둔부를 더 깨끗하고 상쾌하게 세척할 수 있다.

더 꼼꼼하게 세척할 수 있다.

여성 전용

세정 전용 노즐에서 기포 섞인 따뜻한 물이 나와 꼼꼼하게 세척할 수 있다. 따라서 월경 기간에도 상쾌하게 지낼 수 있다.

앞뒤로 움직이며 세척해 준다.

둔부 세척 시 노즐이 동시에 앞뒤로 움직여 세척 효과를 높여 준다.

온도 유지 기능이 있다.

디지털 제어로 변좌를 일정 온도로 유지할 수 있어 겨울에도 엉덩이가 따뜻한 채로 볼일을 볼 수 있다.

온풍 건조로 더욱 기분 좋게 사용할 수 있다.

따뜻한 바람으로 기분 좋게 엉덩이를 말릴 수 있으며 바람 온도도 조절할 수 있다.

스마트 배설물 제거 기능으로 더욱 깨끗하게 사용할 수 있다.

무취

악취

배설물을 완벽히 제거해 사용자와 다음 사용자에게 상쾌함을 제공한다.

청소가 쉬워 유지 관리가 쉽다.

노즐 청소 스위치를 눌러 노즐을 청소할 수 있으며 물살 분사 전후에 자동으로 청소를 진행하는 기능이 있다.

구식 비데는 배설기관 세척을 위해 쓰는 세라믹 위생 기구로 수전 및 배수 시스템으로 이루어져 있다. 과거에는 여성 전용 제품으로 여겨졌지만 지금은 남녀 구분 없이 대소변을 본 후에 사용한다. 현재 전 세계적으로 이 같은 형태의 제품은 적은 편이고 종류도 많지 않다. 구조를 살펴보면 물을 앞뒤로 교차하며 포물선으로 분사하여 사용자가 편하게 위생 문제를 해결할 수 있다. 세나가 수전이 비데의 테두리 위쪽에 달려 있기는 해도 아래쪽으로 눕혀 물을 분사할 수 있어서 전체적으로 쓰기 편하다.

이러한 비데는 좌변기보다 조금 작기는 해도 좌우로 300~350mm 정도의 여유 공간을 확보해야 한다. 오늘날에는 좌변기에 자동 분사 세척 및 건조 기능을 갖춘 전자식 비데를 달 수 있어 따로 구식 비데를 놓을 필요성이 낮아졌다. 비데 급수와 배수용 부품은 주로 급수 밸브 및 배수 밸브로 구성되며 비데의 배수 부품과 세면기 배수 부품은 통용된다.

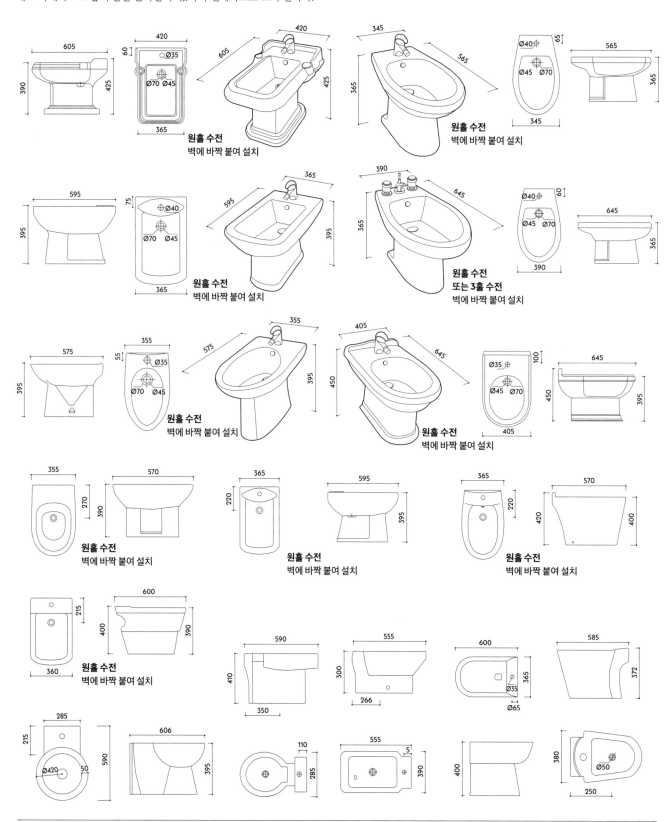

원홀 수전
벽에 바짝 붙여 설치

원홀 수전
벽에 바짝 붙여 설치

원홀 수전
벽에 바짝 붙여 설치

원홀 수전
또는 3홀 수전
벽에 바짝 붙여 설치

원홀 수전
벽에 바짝 붙여 설치

원홀 수전
벽에 바짝 붙여 설치

원홀 수전
벽에 바짝 붙여 설치

원홀 수전
벽에 바짝 붙여 설치

원홀 수전
벽에 바짝 붙여 설치

원홀 수전
벽에 바짝 붙여 설치

소변기는 남성이 소변을 볼 수 있게 만든 세라믹 위생 기구다. 공공 화장실에 설치하며, 설치 방식으로는 벽걸이식과 스탠드식이 있다. 기본적으로 급수 밸브와 배수 밸브가 달려 있으며, 라이트 센서와 적외선 센서도 달려 있어 물을 절약할 수도 있다.

벽걸이식 소변기는 벽에 달아 설치하는데 사각형 디자인부터 대범하고 단정한 디자인, 우아하고 간결한 유선형 디자인도 있다. 모든 변기에는 악취를 막기 위해 트랩이 설치되어 있다.

스탠드형 소변기

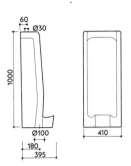

규격: 410×395×1000mm
벽에 바짝 붙여 설치
바닥 배수 방식

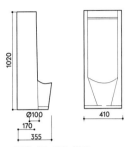

규격: 410×355×1020mm
벽에 바짝 붙여 설치
바닥 배수 방식

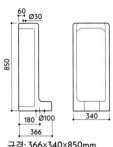

규격: 366×340×850mm
벽에 바짝 붙여 설치
바닥 배수 방식

벽걸이형 소변기

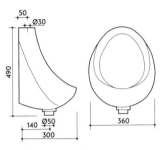

규격: 360×300×490mm
벽에 기대게 붙여 설치
바닥 배수 방식

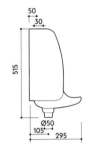

규격: 355×295×515mm
벽에 바짝 붙여 설치
바닥 배수 방식

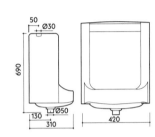

규격: 420×310×690mm
벽에 바짝 붙여 설치
바닥 배수 방식

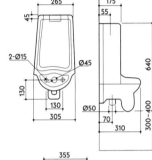

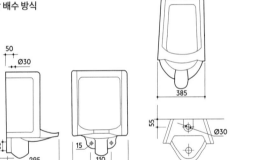

규격: 640×385×310mm
세라믹
벽을 타고 배수 또는 직접 아래로 배수
꼭대기에 배수 밸브 설치

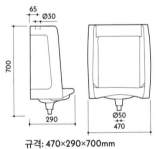

규격: 470×290×700mm
벽에 바짝 붙여 설치
바닥 배수 방식

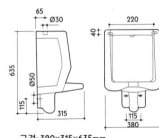

규격: 380×315×635mm
벽에 바짝 붙여 설치
바닥 배수 방식

규격: 345×295×585mm
벽에 바짝 붙여 설치
바닥 배수 방식

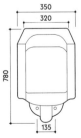

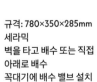

규격: 780×350×285mm
세라믹
벽을 타고 배수 또는 직접 아래로 배수
꼭대기에 배수 밸브 설치

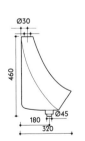

규격: 460×330×320mm
세라믹
곧장 아래로 배수
꼭대기에 배수 밸브 설치
유약 처리가 된 배수 커버가 달려 있음

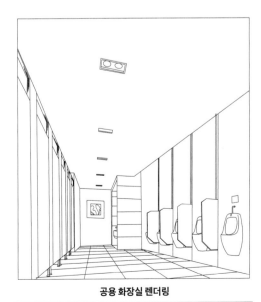

공용 화장실 렌더링

화변기는 쪼그려 앉은 자세로 용변을 보는 변기이며, 앞에 가리개가 있거나 없다. 옛날에 사용된 구식 화변기는 악취를 막기 위해 세라믹 또는 주철의 트랩을 따로 달아야 했다. 신형 화변기는 트랩이 달려 있어서 악취를 차단하며 오물 세정에 필요한 용수량도 줄였다.

화변기는 구조가 간단하다. 성형 과정은 1차만 거쳐도 되며 생산율이 높고 가격이 저렴해 과거 주택 화장실에서 많이 사용되었다. 하지만 쪼그려 앉아 볼일을 봐야 한다는 불편함 때문에 점차 좌변기로 대체되었다.

화변기

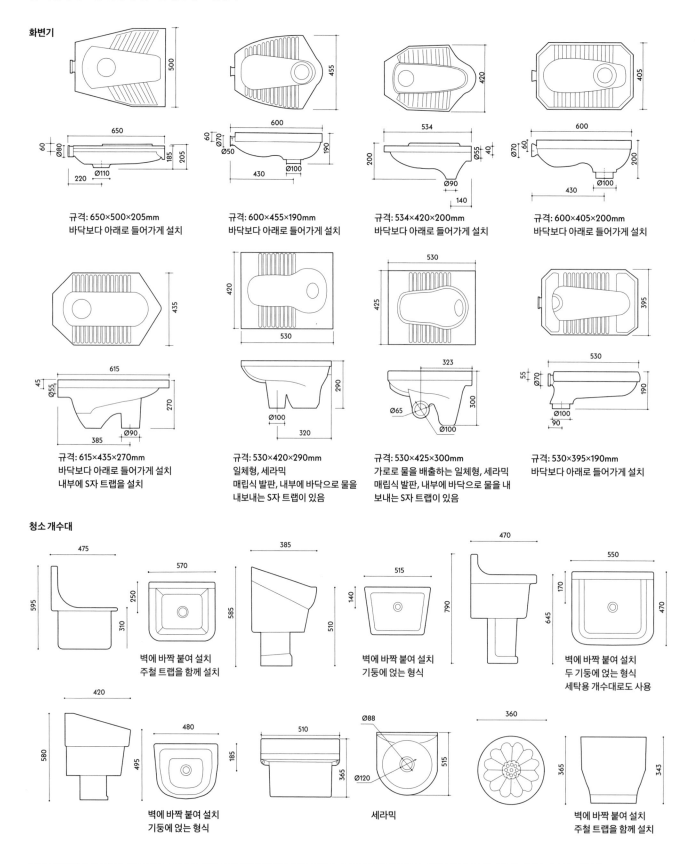

규격: 650×500×205mm
바닥보다 아래로 들어가게 설치

규격: 600×455×190mm
바닥보다 아래로 들어가게 설치

규격: 534×420×200mm
바닥보다 아래로 들어가게 설치

규격: 600×405×200mm
바닥보다 아래로 들어가게 설치

규격: 615×435×270mm
바닥보다 아래로 들어가게 설치
내부에 S자 트랩을 설치

규격: 530×420×290mm
일체형, 세라믹
매립식 발판, 내부에 바닥으로 물을
내보내는 S자 트랩이 있음

규격: 530×425×300mm
가로로 물을 배출하는 일체형, 세라믹
매립식 발판, 내부에 바닥으로 물을 내
보내는 S자 트랩이 있음

규격: 530×395×190mm
바닥보다 아래로 들어가게 설치

청소 개수대

벽에 바짝 붙여 설치
주철 트랩을 함께 설치

벽에 바짝 붙여 설치
기둥에 얹는 형식

벽에 바짝 붙여 설치
두 기둥에 얹는 형식
세탁용 개수대로도 사용

벽에 바짝 붙여 설치
기둥에 얹는 형식

세라믹

벽에 바짝 붙여 설치
주철 트랩을 함께 설치

샤워 부스는 강화유리와 욕실용 클램프로 조립된다. 욕실용 클램프는 유리 칸막이에 다는 스테인리스 스틸제 부속품이다. 현장에서 직접 크기를 재서 제작하는 (8-12mm 두께의 유리로 된) 유리 샤워 부스 및 유리 칸막이에 많이 사용한다. 다양한 욕실 클램프 중에서 여기서는 흔히 볼 수 있는 것들을 소개하겠다.

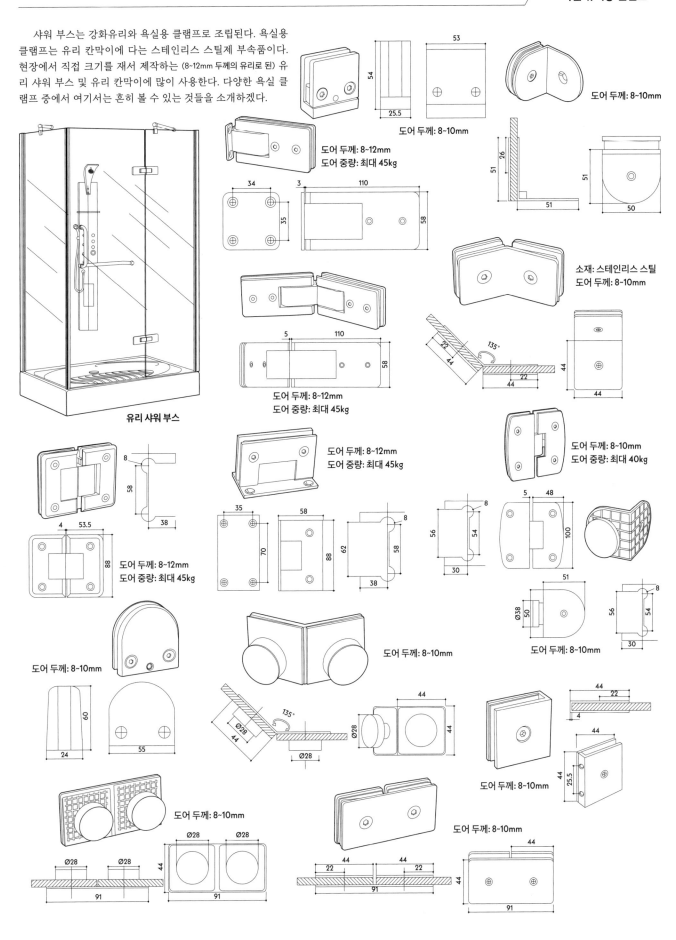

유리 샤워 부스

도어 두께: 8~10mm

도어 두께: 8~10mm

도어 두께: 8~12mm
도어 중량: 최대 45kg

소재: 스테인리스 스틸
도어 두께: 8~10mm

도어 두께: 8~12mm
도어 중량: 최대 45kg

도어 두께: 8~12mm
도어 중량: 최대 45kg

도어 두께: 8~10mm
도어 중량: 최대 40kg

도어 두께: 8~12mm
도어 중량: 최대 45kg

도어 두께: 8~10mm

도어 두께: 8~10mm

도어 두께: 8~10mm

도어 두께: 8~10mm

도어 두께: 8~10mm

도어 두께: 8~10mm

 욕실용 금속 부자재로는 수건걸이, 목욕 타월걸이, 욕조 손잡이, 욕실 커튼 봉, 컵받침, 휴지걸이, 비누 거치대, 칫솔걸이, 화장대 등이 있다. 재질로는 구리, 아연합금, 스테인리스 스틸이 있다. 구리로 된 부자재는 구리관을 구부려 만든 것과 구리판을 때리고 압력을 가해 만든 것이 있으며, 겉면은 크로뮴으로 도금 처리를 한다. 구조가 간단하고 외관이 훌륭하며 다른 것들과도 잘 어울린다.

 아연합금 부자재는 아연합금을 다이 캐스팅하여 만든다. 표면은 금도금, 크로뮴 도금, 구리 도금 그리고 각양각색의 스프레이 플라스틱으로 처리되어 있다. 따라서 다른 것들과도 잘 어울리며 디자인이 뛰어나고 가격이 저렴하다. 스테인리스 스틸 부자재는 겉면의 광택이 특징이다.

 욕실·화장실용 금속 부자재는 종류가 정말로 다양하며 디자인도 뛰어나다. 따라서 재질, 디자인, 색상 등에 주의를 기울여 선택해야 하며 욕실에 설치된 다른 위생 기구와도 잘 어울려야 한다.

욕실용 금속 부자재 설치 위치 참고

금속 부자재 명칭	설치 위치	바닥에서의 높이(mm)	금속 부자재 명칭	설치 위치	바닥에서의 높이(mm)
수건걸이 1	욕조 머리 쪽 벽면	1700~1800	손잡이	욕조 가장자리 벽면	500~680
수건걸이 2	벽면 빈 공간	1700~1800	비누 거치대 1	욕조 가장자리 벽면	550~680
욕실 커튼 고리	욕조 앞부분 위쪽	1900~2000	비누 거치대 2	욕조 가장자리 벽 안쪽	550~680
빨랫줄	욕조 앞부분 위쪽	1900~2000	수건걸이용 고리	욕조 앞쪽 벽면	900~1200
목욕 가운 걸이 1	욕실 문 뒷면	1750~1850	화장용 거울	세면기 정면 벽면	1400~1600
목욕 가운 걸이 2	벽면 빈 공간	1750~1850	티슈 케이스	세면기 옆 벽면	1100~1250
컵 받침대	세면기 옆 벽면	1050~1250	전화박스	변기 옆 벽면 위	1100~1300
변기 청소 솔 걸이	변기 옆 벽면	350~450	모서리 선반	벽면 모서리 빈 공간	1100~1300
티슈 케이스	변기 옆 벽면	700~900	평대	화장용 거울 아래 벽면	1100~1300
두루마리 휴지 케이스	변기 옆 벽면	750~900	액체비누 디스펜서	세면기 옆 벽면	1000~1200
핸드 드라이어	화장실 벽면 빈 공간	1200~1400	헤어드라이어	화장실 벽면 빈 공간	1400~1600
휴지걸이	화장실 벽면 빈 공간	1100~1250	헤어 스타일러	화장용 거울 아래 벽면	1400~1600

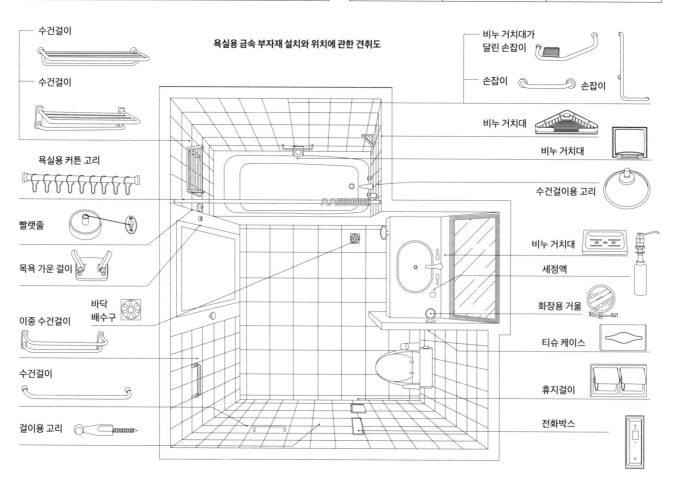

욕실용 금속 부자재 설치와 위치에 관한 견취도

수건걸이
수건걸이
욕실용 커튼 고리
빨랫줄
목욕 가운 걸이
이중 수건걸이
바닥 배수구
수건걸이
걸이용 고리

비누 거치대가 달린 손잡이
손잡이 손잡이
비누 거치대
비누 거치대
수건걸이용 고리
비누 거치대
세정액
화장용 거울
티슈 케이스
휴지걸이
전화박스

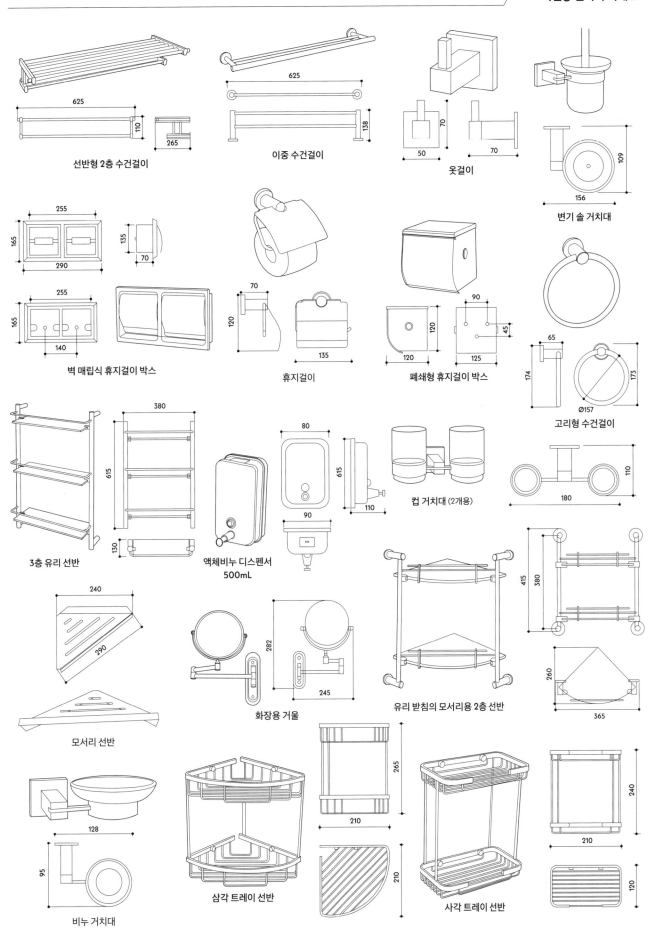

선반형 2층 수건걸이

이중 수건걸이

옷걸이

변기 솔 거치대

벽 매립식 휴지걸이 박스

휴지걸이

폐쇄형 휴지걸이 박스

고리형 수건걸이

3층 유리 선반

액체비누 디스펜서 500mL

컵 거치대 (2개용)

모서리 선반

화장용 거울

유리 받침의 모서리용 2층 선반

비누 거치대

삼각 트레이 선반

사각 트레이 선반

욕실 안전 손잡이는 장애인, 노인, 임산부 등 거동이 불편한 사람들을 위해 설계된 제품이다. 종류로는 샤워 부스용 손잡이, 욕조용 손잡이, 변기용 손잡이, 세면기용 손잡이 등이 있다.

공공건물에는 휠체어가 들어갈 수 있는 남녀 화장실을 각각 하나 이상 설치해야 한다. 그리고 좌변기 양측에 손잡이를 추가로 설치하고, 좌변기 아래쪽에는 휠체어 페달과의 충돌을 막는 홈이 있어야 한다. 소변기와 세면기 양측에도 잡기 편한 위치에 손잡이를 달아야 한다.

개인 주택에서는 거주자의 장애 정도에 따라 욕실을 설계하면 되는데 휠체어를 둘 공간과 도우미가 함께 움직일 만한 여유 공간을 남겨 두어야 한다.

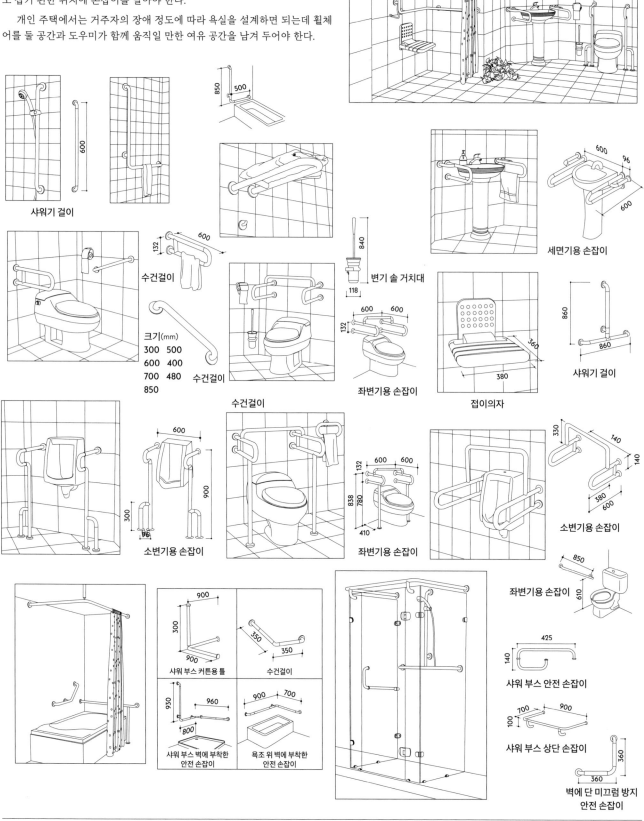

샤워기 걸이

수건걸이

수건걸이

변기 솔 거치대

크기(mm)
300 500
600 400
700 480
850

수건걸이

수건걸이

세면기용 손잡이

좌변기용 손잡이

접이의자

샤워기 걸이

소변기용 손잡이

좌변기용 손잡이

소변기용 손잡이

소변기용 손잡이

좌변기용 손잡이

샤워 부스 커튼용 틀

수건걸이

샤워 부스 벽에 부착한
안전 손잡이

욕조 위 벽에 부착한
안전 손잡이

샤워 부스 안전 손잡이

샤워 부스 상단 손잡이

벽에 단 미끄럼 방지
안전 손잡이

세면기 수전은 냉수와 온수 또는 냉온 혼합수를 내보내는 용도로, 구조로는 나사식, 금속 볼 밸브식, 세라믹 밸브 코어식이 있다.

세라믹 세면기의 수전 급수 밸브는 욕조에서 쓰는 수전과 같다. 주로 밸브 바디, 밀봉용 부품, 냉온수 혼합 및 개폐 부분, 물이 들어가는 유입관, 노즐로 구성되어 있다. 공공장소에는 비접촉 자동 급수 밸브(적외선 감지 센서)가 들어간 세면기 수전을 설치하기도 한다. 세면기 수전의 노즐은 구리합금으로 만드는데 수축되거나 갈라지면 안 되며 기공도 없어야 한다. 물을 틀고 잠글 때 뻑뻑하지 않고 순조로운 느낌이 들어야 하며 냉온수 방향도 표시해야 한다. 보통 냉수는 파란색 또는 C자, 온수는 빨간색 또는 H자를 써서 표시한다.

세면기용 수전

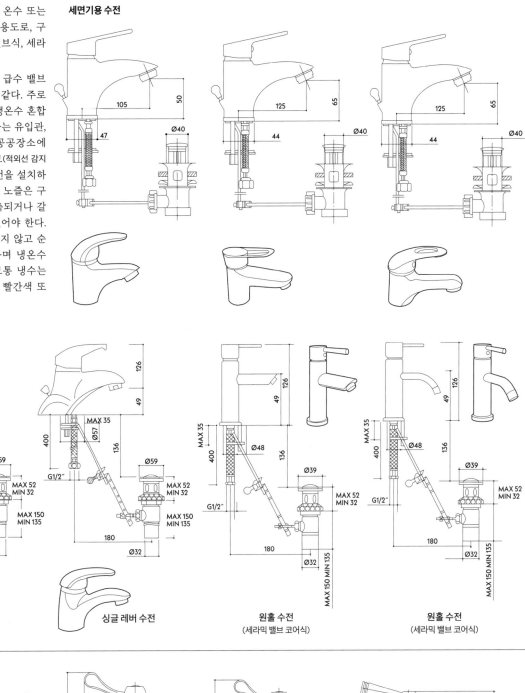

싱글 레버 수전　　싱글 레버 수전　　원홀 수전 (세라믹 밸브 코어식)　　원홀 수전 (세라믹 밸브 코어식)

세탁기용 수전

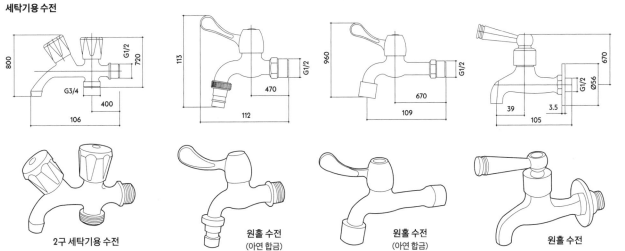

2구 세탁기용 수전　　원홀 수전 (아연 합금)　　원홀 수전 (아연 합금)　　원홀 수전

욕조용 수전 중에서 세라믹 밸브 코어식 단일 손잡이로 된 것은 손잡이가 하나지만 수온을 조절할 수 있어 사용하기 편리하다. 또한 세라믹 밸브 코어식 수전은 오래 사용할 수 있으며 물이 새지 않는다.

욕조용 수전 급수 밸브의 부품은 일반적으로 모두 구리 재질이다. 제품 내부는 나사식과 세라믹 디스크 밀봉 구조로 되어 있다. 욕조용 수전은 용도에 따라 원홀 수전(냉수 또는 온수)과 냉온수 혼합형이 있다. 제품 외부 구조에 따라서는 싱글 레버(핸들)와 투 핸들 레버(핸들)로 나뉜다. 욕조용 혼합 수전은 주로 밸브 바디, 밀봉용 부품, 냉온수 급수 및 전환 밸브, 혼합수 분배(밸브방향전환) 부품 및 노즐로 구성되어 있다.

욕조용 수전

벽붙이 싱글 레버 수전

욕조용 매립식 수전

비데용 수전

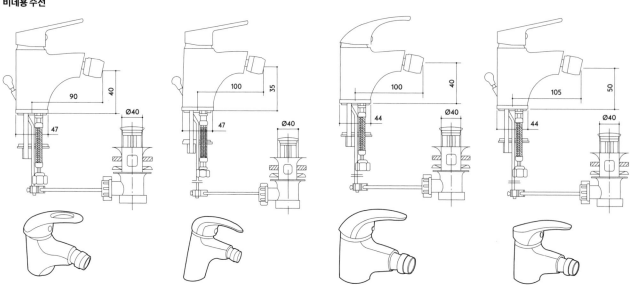

사워 수전의 밸브는 주로 황동에 크로뮴이나 금을 도금해 제작한다. 개폐 방식으로는 나사식과 세라믹 밸브 코어식 등이 있으며, 냉온수를 혼합해 사용할 수 있다. 레버형 손잡이로 수량을 조절할 때는 90° 회전으로 완전 개폐가 가능하다. 단일 손잡이로 노즐의 온수량을 조절하는 수전은 냉수와 온수가 각각 파이프를 통해 밸브 바디로 들어가며 레버를 들어 올리는 각도에 따라 수량과 수온을 조절한다.

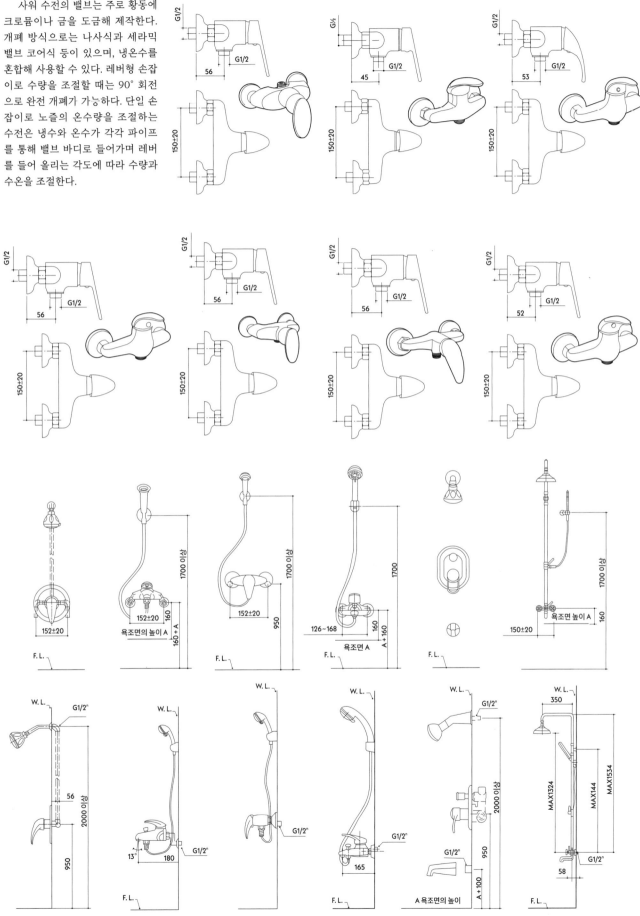

헤드레일을 활용해 시공한 칸막이 화장실 견취도

칸막이 화장실 견취도

상부 경첩
문 잠금쇠
하부 경첩

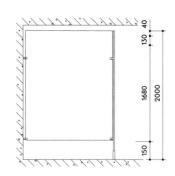

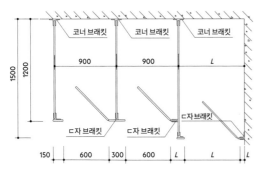

코너 브래킷
코너 브래킷
코너 브래킷
ㄷ자 브래킷
ㄷ자 브래킷
ㄷ자브래킷

매다는 형식으로 만든 칸막이 화장실

상부 경첩
문 잠금쇠
하부 경첩

현수식 칸막이는 다양하게 시공할 수 있으며 특히 천장과 지면을 이중으로 고정한 방식이 전체적으로 가장 안전하다. 체육관, 쇼핑센터 등 견고함을 중시하는 장소에서는 최고의 선택지다.

ㄷ자형 브래킷
ㄷ자형 브래킷
ㄷ자형 브래킷
ㄷ자형 브래킷
ㄷ자형 브래킷
ㄷ자형 브래킷

기본 부품

1. 받침대 2개
2. 유압 힌지 1쌍
3. 문 잠금장치 1개
4. 옷걸이 1개
5. 코너 브레이스 12개
6. 나사못

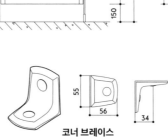

코너 브레이스

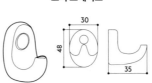

옷걸이

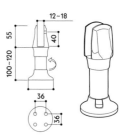
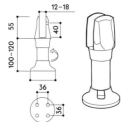

조절 가능한 받침대

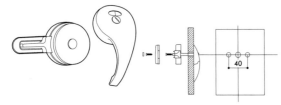

일반 잠금쇠, 막대형 잠금쇠

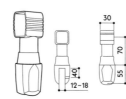

행거

유압 힌지

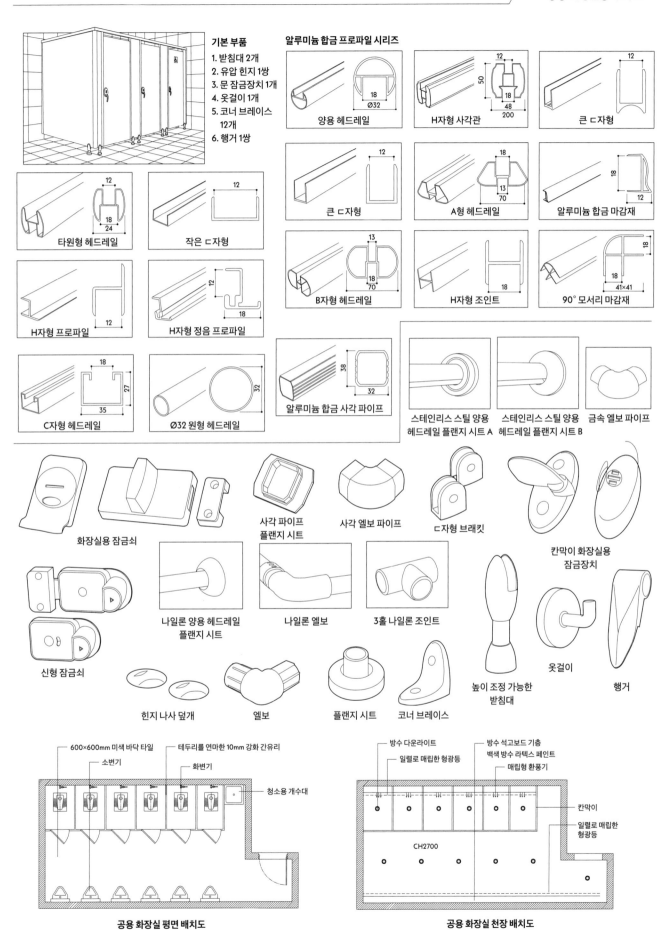

기본 부품
1. 받침대 2개
2. 유압 힌지 1쌍
3. 문 잠금장치 1개
4. 옷걸이 1개
5. 코너 브레이스 12개
6. 행거 1쌍

알루미늄 합금 프로파일 시리즈

양용 헤드레일

Ø32
18

H자형 사각관

50
18
48
200
12

큰 ㄷ자형

12

타원형 헤드레일

18
24
12

작은 ㄷ자형

12

큰 ㄷ자형

12

A형 헤드레일

18
13
70

알루미늄 합금 마감재

18
12

H자형 프로파일

12
12

H자형 정음 프로파일

12
18

B자형 헤드레일

13
18
70

H자형 조인트

18

90° 모서리 마감재

18
41×41

C자형 헤드레일

18
27
35

Ø32 원형 헤드레일

32

알루미늄 합금 사각 파이프

38
32

스테인리스 스틸 양용 헤드레일 플랜지 시트 A

스테인리스 스틸 양용 헤드레일 플랜지 시트 B

금속 엘보 파이프

화장실용 잠금쇠

사각 파이프 플랜지 시트

사각 엘보 파이프

ㄷ자형 브래킷

칸막이 화장실용 잠금장치

신형 잠금쇠

나일론 양용 헤드레일 플랜지 시트

나일론 엘보

3홀 나일론 조인트

높이 조정 가능한 받침대

옷걸이

행거

힌지 나사 덮개

엘보

플랜지 시트

코너 브레이스

600×600mm 미색 바닥 타일
소변기
테두리를 연마한 10mm 강화 간유리
화변기
청소용 개수대

공용 화장실 평면 배치도

방수 다운라이트
일렬로 매립한 형광등
방수 석고보드 기층
백색 방수 라텍스 페인트
매립형 환풍기
칸막이
일렬로 매립한 형광등

CH2700

공용 화장실 천장 배치도

변기 세정마다 사용하는 물의 양은 10리터(수압이 0.3~0.6MPa일 때)다. 변기용 자동 물 내림 센서는 모든 세정 과정을 변기가 알아서 해결하도록 하고 잔여 찌꺼기를 남기지 않아 세균으로 인한 교차 감염을 방지한다.

변기용 자동 물 내림 센서는 전원 공급 방식에 따라 교류(AC220V) 또는 직류(건전지 방식) 두 종류가 있다. 또한 내부에 세척과 여과를 해주는 장치가 설치되어 있어 전문가가 아니라도 쉽게 관리할 수 있다. 매립식 설치 설계로 일반 벽체에 설치하기에도 적합하다.

자동 물 내림 센서는 변기를 장시간 사용하지 않으면 플러싱 밸브에서 24시간에 1번씩 물을 내보내 트랩 내 물이 말라 악취가 역류하는 걸 막는다. 실제 사용 환경에 맞춰 자동 감지 거리를 설정할 수도 있다. 건전지 전압이 지나치게 낮아지면 기기가 자동으로 작동을 멈추고 1초 간격으로 불빛을 반짝이며 건전지 교체를 알린다.

전원 공급 방식	직류식	교류식
사용 전원	DC6V (AA 알카라인 건전지 4개)	AC220V
대기 전력	< 0.5mW	2W
급수 압력	0.05~0.8MPa	
감지 거리	400~800mm에서 조절 가능 (300×300mm 표준 백색 센서 보드 기준)	
감지 시간	5초 이상	
환경 온도	0.1~40℃	
급수 온도	0.1~60℃	
입출수용 파이프 지름	G1″ (DN15)	
방진·방수 등급	IP56	
규격	138×138mm	
매립용 박스 크기	140×140×95mm	

사용 시작 시점부터 8초간 지속되면 기기가 작동 준비 상태에 돌입함

신체가 감지 범위를 벗어나면 10초간 세정용 물을 흘려보냄

기능과 특징

전원 공급 방식	직류식	교류식
사용 전원	DC6V(AA 알카라인 건전지 4개)	AC220V
대기 전력	≤ 0.5mW	≤ 2W
감지 거리	400~800mm에서 조절 가능 (300×300mm 표준 백색 센서 보드 기준)	
감지 시간	5초 이상	
급수 압력	0.05~0.8MPa	
환경 온도	0.1~40℃	
급수 온도	0.1~60℃	
입출수용 파이프 지름	G1″ (DN15)	
방진·방수 등급	IP56	
규격	180×138mm	
매립용 박스 크기	180×130×75mm	

설치 견취도

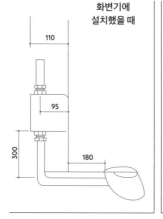

화변기에 설치했을 때

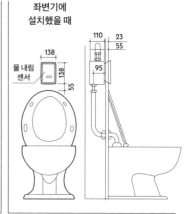

좌변기에 설치했을 때

물 내림 센서

소변기용 전자동 물 내림 센서 종류

설치 견취도

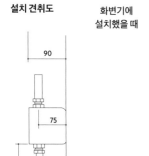

화변기에 설치했을 때

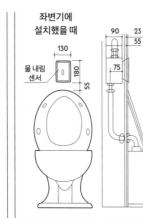

좌변기에 설치했을 때

물 내림 센서

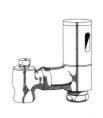

소변기용 자동 물 내림 센서는 퍼지 제어 기술을 통해 사용 빈도와 소변량에 따라 물을 내보내는 시간을 자동으로 조절하며 2단계의 물 내림 방식으로 절수 효과도 뛰어나다. 물 내리는 것을 신경 쓸 필요가 없어 편하고 위생적이며 세균 교차 감염도 피할 수 있다. 또한 필터가 설치되어 있어 물속 모래 등 미세한 찌꺼기도 효과적으로 걸러 낸다. 장시간 미사용 시에는 소변기 트랩 내 물이 말라 악취가 역류하는 현상을 막기 위해 24시간마다 플러싱 밸브에서 물을 내보낸다.

소변기용 자동 물 내림 센서는 교류 또는 직류 중에서 선택할 수 있다. 건전지 전압이 너무 낮아지면 자동으로 작업을 멈추며 1초마다 지시등이 반짝이며 건전지 교체를 알린다. 실제 사용 환경에 맞추어 자동 감지 거리를 설정할 수도 있다.

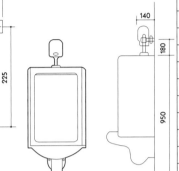

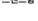

구리로 제작된 나사식 소변기 앵글밸브

전원 공급 방식	직류식	교류식
사용 전원	DC6V (AA 알카라인 건전지 4개)	AC220V
대기 전력	< 0.5mW	< 2W
물 내림 방식	2단 물 내림	
급수 압력	0.05~0.8MPa	
감지 거리	400~800mm에서 조절 가능(300×300mm 표준 백색 센서 보드 기준)	
감지 시간	2초 이상	
환경 온도	0.1~40℃	
급수 온도	0.1~60℃	
입출수용 파이프 지름	G1 (1/2)″	
방진·방수 등급	IP56	
규격	210×105×80mm	

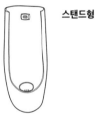

스탠드형

설치 견취도

전원 공급 방식	직류식	교류식
사용 전원	DC6V (AA 알카라인 건전지 4개)	AC220V
대기 전력	≤ 0.5mW	≤ 2W
감지 거리	400~800mm에서 조절 가능(300×300mm 표준 백색 센서 보드 기준)	
감지 시간	2초 이상	
급수 압력	0.05~0.8MPa	
환경 온도	0.1~40℃	
급수 온도	0.1~60℃	
입출수용 파이프 지름	G1 (1/2)″	
방진·방수 등급	IP56	
규격	350×500×750mm	
	370×440×980mm	

벽걸이형

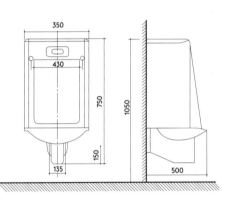

설치 견취도

사용 설명도

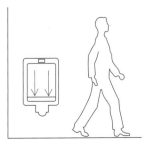

감지 범위에서 3초가 지나면 센서가 소변기에 3초간 예비 세척을 진행함

사용자가 소변을 보고 떠나면 센서가 자동으로 6초간 물을 내려보냄

전원 공급 방식	직류식	교류식
사용 전원	DC6V (AA 알카라인 건전지 4개)	AC220V
대기 전력	< 0.5mW	< 2W
감지 거리	400~800mm에서 조절 가능 (300×300mm 표준 백색 센서 보드 기준)	
감지 시간	2초 이상	
급수 압력	0.05~0.8MPa	
환경 온도	0.1~40℃	
급수 온도	0.1~60℃	
입출수용 파이프 지름	G1 (1/2)″	
방진·방수 등급	IP56	
규격	180×130mm	
설치 박스 규격	180×130×65mm	

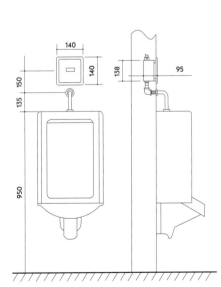

소변기용 자동 물 내림 센서 설치에 관한 견취도

전자동 센서가 달린 수전

사람이 수전 근처로 가면 물을 자동으로 내보내며 사람이 자리를 떠나면 자동으로 물을 끈다. 또한 물을 흘려보낸 지 1분이 넘으면 자동으로 물을 잠근다. 전원 공급 방식은 직류와 교류가 있다. 실제 사용 환경에 맞추어 자동 감지 거리를 설정할 수도 있으며 벽 안에 숨겨 설치하는 구조라 미관을 해치지 않는다.

전원 공급 방식	직류식	교류식
사용 전원	DC6V (AA 알카라인 건전지 4개)	AC220V
대기 전력	< 0.5mW	< 2W
확인 시간	0.6초 미만	
급수 압력	0.05~0.8MPa	
감지 거리	400~800mm에서 조절 가능 (300×300mm 표준 백색 센서 보드 기준)	
환경 온도	0.1~40℃	
급수 온도	0.1~60℃	
입출수용 파이프 지름	G1 (1/2)″	
방진·방수 등급	IP56	
규격	138×138mm	
설치 박스 규격	140×140×95mm	

감지 범위에 사람이 들어오면
수전에서 자동으로 물을 내보냄

감지 범위에서 사람이 떠나면
수전에서 자동으로 물을 끔

설치 견취도

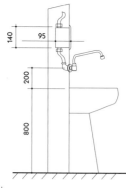

전자동 센서가 달린 샤워기

사람이 샤워기 근처로 가면 물을 자동으로 내보내며 사람이 자리를 떠나면 자동으로 물을 끈다. 필터가 설치되어 있어 물속 모래 등 미세 찌꺼기를 효과적으로 걸러 낸다. 또한 언제든 분해해 청소할 수 있어 샤워기 구멍이 막힐 일이 없다. 전원 공급 방식은 직류와 교류가 있다. 실제 사용 환경에 맞추어 자동 감지 거리를 설정할 수도 있으며 벽 안에 숨겨 설치하는 구조라 미관을 해치지 않는다.

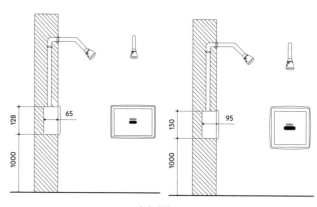

설치 견취도

전원 공급 방식	직류식	교류식
사용 전원	DC6V (AA 알카라인 건전지 4개)	AC220V
대기 전력	< 0.5mW	< 2W
확인 시간	0.6초 미만	
급수 압력	0.05~0.8MPa	
감지 거리	400~800mm에서 조절 가능 (300×300mm 표준 백색 센서 보드 기준)	
환경 온도	0.1~40℃	
급수 온도	0.1~60℃	
입출수용 파이프 지름	G1 (1/2)″	
방진·방수 등급	IP56	
규격	138×138mm	
설치 박스 규격	140×140×95mm	

감지 범위에 사람이 들어오면
샤워기가 자동으로 물을 내보냄

감지 범위에서 사람이 떠나면
샤워기가 자동으로 물을 끔

자동 물 내림 센서가 달린 소변기

유선형

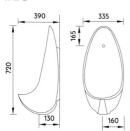

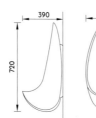

스탠드형

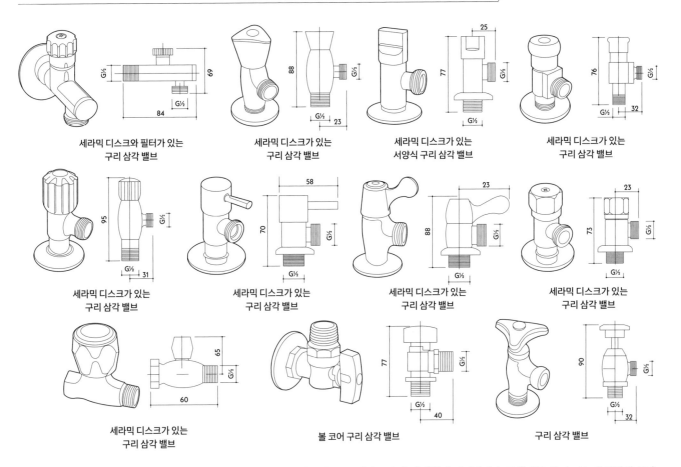

세라믹 디스크와 필터가 있는
구리 삼각 밸브

세라믹 디스크가 있는
구리 삼각 밸브

세라믹 디스크가 있는
서양식 구리 삼각 밸브

세라믹 디스크가 있는
구리 삼각 밸브

세라믹 디스크가 있는
구리 삼각 밸브

세라믹 디스크가 있는
구리 삼각 밸브

세라믹 디스크가 있는
구리 삼각 밸브

세라믹 디스크가 있는
구리 삼각 밸브

세라믹 디스크가 있는
구리 삼각 밸브

볼 코어 구리 삼각 밸브

구리 삼각 밸브

통로가 많은 바닥 배수구에는 일반적으로 3~4개의 입수구가 있으며 각각 세면기, 욕조, 세탁기, 바닥 배수에 사용된다. 필요한 만큼 쓸 수 있지만 배수량에 영향을 줄 수 있으니 통로가 많은 바닥 배수구에는 입수구가 지나치게 많으면 안 되며, 하나의 바닥 배수구에 지면과 욕조 또는 지면과 세탁기를 연결하는 게 좋다.

배수구 트랩은 하수 역류 및 악취와 해충을 차단하는 제품이다. 바닥의 오수가 유입되어 일정 높이까지 차오르면 배수구 안의 특수 밸브가 순식간에 열리면서 쌓였던 물이 하수도로 빠진다. 머리카락, 면실 등의 불순물이 하수도로 수월하게 쓸려 내려가면서 물살이 가하는 충격으로 하수도도 깨끗이 세척된다. 이 장치에는 대용량의 2급 필터가 달려 있어 하수

도에서 오수가 더 원활히 빠져나간다. 또한 역류 방지 기능이 강력해 독가스와 해충이 올라오지 못한다. 바닥 배수구와 연결된 관을 따라 물이 역류해 수면이 1.5m에 다다라도 물이 절대 새지 않는다.

자동 밀폐식 배수구 트랩은 하수도 연결 방지, 역류 방지, 악취 방지, 해충 방지라는 4가지 방지 작용이 있다. 물이 흐르지 않을 때는 바닥 배수구 본체의 중량과 교합 장치의 당기는 작용으로 고무 개스킷과 본체가 완전히 밀착되어 배수관과 바닥 사이가 완벽히 차단된다. 한편 바닥 배수구 안에 고인 물의 부피가 3/4을 초과하면 고무 개스킷이 밑으로 내려가 바닥 배수구 본체가 열린다. 그리고 물이 바닥 배수구 본체와 고무 개스킷 사이로 빠져나가면서 바닥 배수가 이루어진다.

스테인리스 스틸제 배수구 트랩

알루미늄제 배수구 트랩

스테인리스 스틸제 세탁기용 배수구 트랩

크로뮴 도금한 구리제 배수구 트랩

크로뮴 도금한 구리제 배수구 트랩

플라스틱제 배수구 트랩

깊이가 깊은 배수구 트랩

중간 깊이의 배수구 트랩

스테인리스 스틸제 배수구 트랩

핸드 드라이어

항온 기능이 있어 송풍구 온도가 주변 온도에 영향을 받지 않고 60℃(±5℃)를 유지한다. 디지털 회로로 제어되며 적외선 센서가 달려 있어 기계에 손을 뻗으면 자동으로 바람이 나온다. 1분 동안 작동하며 물방울 튐 방지 구조여서 안전 계수가 높다. 또한 내부에 온도 제어기가 달려 있어 비정상적인 조작 또는 송풍구 온도가 설정치를 넘으면 자동으로 열풍 기능을 끄고 냉풍을 내보낸다.

헤어드라이어

서랍에 넣거나 벽에 거는 식으로 설치한다. 플러그, 일반 전원 스위치, 고온·저온·열풍 모드로 구성되어 있다. 손잡이에 전원 스위치가 달려 있어 손잡이를 잡은 상태에서 스위치를 살짝만 눌러도 작동과 정지를 제어할 수 있다.

멀티 핸드 드라이어

디지털 회로로 제어되고 적외선 센서가 달려 있으며 항간섭 능력이 강하다. 송풍구가 360°회전해 여러 방향으로 바람을 뿜어낸다. 풍량도 많고 속도도 빨라서 일반 핸드 드라이어로 말릴 때보다 시간을 절반으로 줄일 수 있다.

제트 핸드 드라이어

마이크로 디지털로 제어되며 대형 액정 디스플레이가 달려 있어 사용하기 편하다. 초고속 브러시리스 직류 모터로 직류 기류를 만들어 내 건조 속도가 빠르고 효율이 높아 절전과 환경 보호에 도움이 되며 경제적이고 내구성이 높다. 유동 인구가 많은 호텔, 사무용 건물, 백화점, 위락 시설, 식품 업종, 의료 업종 등에서 사용하기에 적합하다.

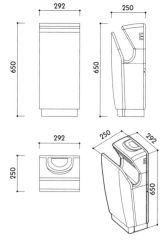

고리형 수건걸이 액체비누 디스펜서

벽걸이 거울

세면대

욕실 전기용품 설치에 관한 견취도

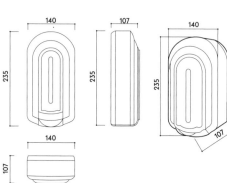

자동 액체비누 디스펜서

대용량에 디자인도 훌륭해 다양한 장소에서 사용하기에 알맞다. 디지털 회로로 제어하고 적외선 센서가 달려 있으며 항간섭 능력이 강하다. 손을 가까이 댄 채로 있으면 비누액이 3초마다 최대 5회 연속으로 자동 배출된다. 전원 공급은 LR6 알카라인 배터리로 한다.

자동 액체비누 디스펜서

디지털 회로로 제어하고 적외선 센서가 달려 있으며 항간섭 능력이 강하다. 손을 대면 센서가 감지할 때마다 자동으로 비누액이 나오며 도난 방지 잠금 기능이 있다. 잠금장치를 해놓으면 뚜껑을 통한 불순물 유입과 본체 유실을 방지할 수 있다.

수동 액체비누 디스펜서

작고 독특한 디자인으로 다양한 곳에서 장식을 겸해 사용하기에 적합하다. 엔지니어링 플라스틱으로 제작되어 바디 워시, 샴푸, 세제 등 액체비누라면 모두 넣어 사용할 수 있다. 도난 방지 기능이 탑재되어 있어 잠금장치로 용기 내 불순물 유입을 막고 세정기가 유실되지 않는다.

매립형 핸드 드라이어 디스펜서

무광인 304 스테인리스 스틸을 용접해 만들었기 때문에 견고하고 내구성이 좋다. 벽에 매립하기 때문에 공간이 절약되며 실용적인 안전 잠금장치도 달려 있다. 이 제품은 접이식 페이퍼 타월이 들어가며 자외선 자동 센서가 내장된 핸드 드라이어를 둘 수 있고 물방울 튐 방지 구조이다. 다만 핸드 드라이어 입구 쪽에 청소함을 두면 안 된다. 또한 20리터의 금속 이동식 청소함이 있다. 내부의 층을 나눈 공간에 보관함을 두어 공구함이나 수납함으로도 사용할 수 있다.

항온 헤어드라이어

온도를 5단계로 조절할 수 있으며 항온 기능으로 송풍구 입구의 온도가 환경에 영향을 받지 않고 일정하다. 시작 온도는 60℃로 설정되며 온도 제어와 위험 방지 기능이 3중으로 들어 있다. 또한 18분 동안 자동 지연 제어가 가능하다. 즉 드라이어를 18분 동안 작동하면 17분 이후로는 열풍이 나오지 않고 송풍관 보호를 위해 1분 동안 냉풍이 나온다.

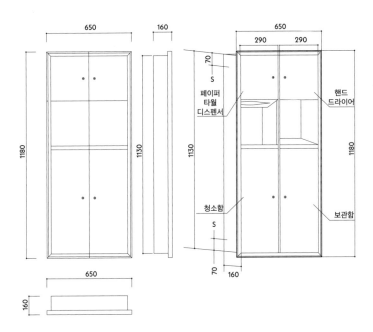

자동 분무형 소독기

디지털 회로로 제어하고 적외선 센서가 달려 있으며 항간섭 능력이 좋아 손을 대면 소독액이 분사된다. 손을 떼지 않고 가만히 있으면 소독액을 3초마다 최대 10회 연속으로 분사한 후 작동을 멈춘다. 독특한 구조라 각종 소독액과 약물을 넣고 사용할 수 있다. 전원 공급은 LR6 알카라인 배터리로 한다.

수동 휴지 디스펜서

손잡이를 당길 때마다 휴지가 최대 120장까지 나오며 필요한 만큼 당겨서 쓰면 된다. 자동 가이드 장치가 달려 있어 휴지가 남거나 모자라는 일을 방지한다. 200mm 지름에 너비가 195~200mm를 넘지 않는 홑겹 두루마리 휴지는 모두 넣어 사용할 수 있다.

페이퍼 타월 디스펜서

무광인 304 스테인리스 스틸로 용접해 만들어서 견고하고 내구성이 좋다. 편리하고 실용적인 안전 잠금장치가 달려 있다. 접이식 페이퍼 타월을 넣어 사용해 중간에 절단할 필요가 없어 꺼내 쓰기 편하다.

자동 휴지 디스펜서

건전지를 넣어 사용한다. 디지털 회로로 제어되며 적외선 센서를 통해 휴지가 배출된다. 손을 댈 필요가 없어 교차 감염을 막고 휴지를 필요한 만큼 빼서 쓸 수 있다. 자동 가이드 장치가 달려 있어 휴지가 남거나 모자라는 일을 방지한다. 200mm 지름에 너비가 195~200mm를 넘지 않는 홑겹 두루마리 휴지는 모두 넣어 사용할 수 있다.

욕실 히터와 온열등은 특수 제작한 방수 적외선램프와 환기팬을 조합해 만든 것으로 욕실 난방, 적외선 치료, 욕실 환기, 일상 조명, 장식 등의 기능을 한데 묶은 소형 가전제품이다.

욕실 히터에는 다음의 유형이 있다. ① 난방, 조명, 환기 기능을 조합한 것으로 2~3개의 등이 달렸으며 난방과 환기 효과가 뛰어나다. ② 난방, 조명, 환기, 송풍 기능을 조합한 것으로 실내 온도에 따라 공기를 데워 열 효율이 높다. ③ 난방, 조명, 환기, 송풍, 공기 편향 장치를 조합한 것으로 전기 과열 보호기가 내장되어 있어 일정 온도에 도달하면 자동으로 작동을 멈춘다. ④ 음이온 욕실 히터로 난방, 조명, 환기, 송풍, 공기 편향, 음이온 방출 등의 기능을 갖추었으며 바늘식 저항선을 열원으로 삼아 빠르게 가열된다. ⑤ 적외선 욕실 히터로 특수 처리한 적외선 방출 부속품을 달아 넓은 스펙트럼의 적외선 복사열을 방출한다.

욕실용 온열등은 욕실 히터와 비슷한 역할이지만 기능 면에서 훨씬 뛰어나다. 욕실 천장에 달면 마감·장식 효과가 좋으며, 기능을 조합할 수 있어 필요에 따라 선택하면 된다.

8m² 욕실에 온열등을 조합해 시공할 때

듀얼 히터　　온열 램프　　환기구

조명　　스포트라이트　　천장 패널

6m² 욕실에 온열등을 조합해 시공할 때

온열 램프　　온열 램프　　온풍 난방　　환기구

조명　　다운라이트　　천장 패널

조명 효과가 훨씬 높은 튜브형 형광등을 사용하면 밝기도 충분히 확보하고 분위기를 조성할 수 있다. 이렇게 설치하면 뜨거운 열기를 더 멀리 보낼 수 있다.

4m² 욕실에 온열등을 조합해 시공할 때

온열 램프　　온풍 난방　　환기구

조명　　다운라이트　　천장 패널

깔끔하고 세련된 다운라이트와 상쾌한 입체 송풍 방식으로 따뜻하고 쾌적한 목욕 공간을 조성할 수 있다.

8m² 욕실에 온열등을 조합해 시공할 때

6m² 욕실에 온열등을 조합해 시공할 때

4m² 욕실에 온열등을 조합해 시공할 때

② 벽걸이형 냉난방기

③ 4방향 천장형 냉난방기

① 실외기 본체

각종 공간에 어울리며 온도를 낮춰 사용해도 전기를 절약할 수 있다.

따로 공간을 차지하지 않아 대형 응접실, 거실에 사용하기에 알맞다.

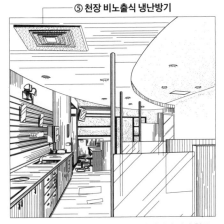

⑤ 천장 비노출식 냉난방기

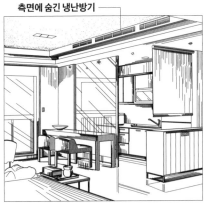

⑥ 우물형 천장 단차 측면에 숨긴 냉난방기

④ 우물형 천장 단차 측면에 숨긴 냉난방기

확산형 T바 송풍구로 냉기가 균일하게 퍼져서 경량 철골 천장틀 설계에 적용하기 적합하다.

송풍구가 긴 직선형이라 우물형 천장으로 장식된 실내에 적합하다.

송풍구가 긴 직선형이라 가장자리 장식을 해 놓은 곳에 설치하면 인테리어의 통일성을 해치지 않는다.

주택의 중앙 냉난방은 실외기를 덕트 또는 냉온수 파이프를 이용해 여러 말단 송풍구와 연결하여 냉기와 온기를 실내 곳곳으로 보내 냉난방을 하는 방식이다. 소형 독립식 냉난방 시스템이며, 100m² 이상 넓은 면적의 거주지에 적용한다. 실외기 본체와 말단을 매치하되 서로 분리해 설치하는 방식이다.

냉난방기는 실내 형태에 따라 선택하며 거주지 면적에 따라 모델명을 정해 구입해야 한다. 실내에서 필요한 냉방 능력은 '방 면적×140~180W'로, 난방 능력은 '방 면적×180~240W'로 계산하면 된다. 이 밖에도 실내 방위, 건물 높이와 밀봉 정도에 따라 냉난방기의 성능을 높이거나 낮출 수 있다. 또한 실내 인테리어 상태도 유연하게 고려해야 한다.

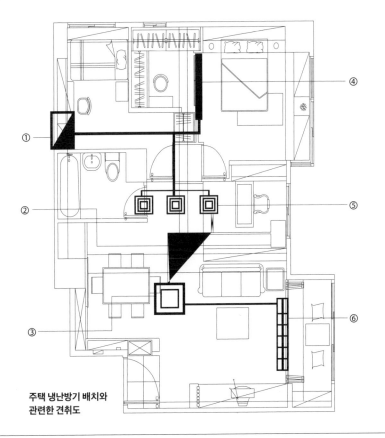

주택 냉난방기 배치와 관련한 견취도

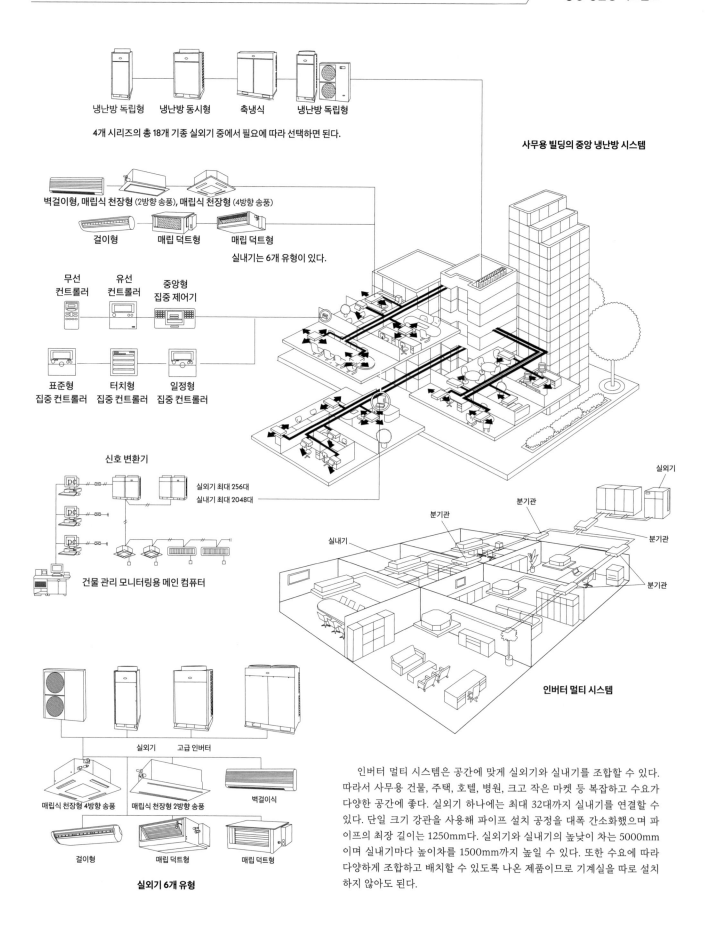

냉난방 독립형　　냉난방 동시형　　축냉식　　냉난방 독립형

4개 시리즈의 총 18개 기종 실외기 중에서 필요에 따라 선택하면 된다.

사무용 빌딩의 중앙 냉난방 시스템

벽걸이형, 매립식 천장형 (2방향 송풍), 매립식 천장형 (4방향 송풍)

걸이형　　매립 덕트형　　매립 덕트형

실내기는 6개 유형이 있다.

무선 컨트롤러　　유선 컨트롤러　　중앙형 집중 제어기

표준형 집중 컨트롤러　　터치형 집중 컨트롤러　　일정형 집중 컨트롤러

신호 변환기

실외기 최대 256대
실내기 최대 2048대

건물 관리 모니터링용 메인 컴퓨터

분기관
분기관
실내기
실외기
분기관
분기관

실외기　　고급 인버터

매립식 천장형 4방향 송풍　　매립식 천장형 2방향 송풍　　벽걸이식

걸이형　　매립 덕트형　　매립 덕트형

실외기 6개 유형

인버터 멀티 시스템

　인버터 멀티 시스템은 공간에 맞게 실외기와 실내기를 조합할 수 있다. 따라서 사무용 건물, 주택, 호텔, 병원, 크고 작은 마켓 등 복잡하고 수요가 다양한 공간에 좋다. 실외기 하나에는 최대 32대까지 실내기를 연결할 수 있다. 단일 크기 강관을 사용해 파이프 설치 공정을 대폭 간소화했으며 파이프의 최장 길이는 1250mm다. 실외기와 실내기의 높낮이 차는 5000mm이며 실내기마다 높이차를 1500mm까지 높일 수 있다. 또한 수요에 따라 다양하게 조합하고 배치할 수 있도록 나온 제품이므로 기계실을 따로 설치하지 않아도 된다.

손에 들고 사용하는 기존 진공청소기는 필터 백이 미세한 먼지를 걸러 내지 못해 청소기로 들어간 미세 먼지가 실내로 다시 유입된다. 반면 중앙 진공청소기 시스템은 체계적인 이중 여과 필터를 사용하기 때문에 쓰레기와 미세 먼지를 깨끗하게 제거해 실내 공간을 더 청결하게 만든다.

중앙 진공청소 시스템에 환기 시스템을 추가하면 흡진 기능과 환기 기능의 하나로 합쳐진다. 환기 설비가 이중 필터를 거치므로 실내에 미세 먼지가 깔끔하게 제거된 신선한 공기만 들어온다. 또한 이 시스템은 공기 순환식 청결 기능을 활용하므로 실내 청소 효율이 올라가고 실내 공기 속 오염물의 재순환도 효과적으로 막는다. 이 시스템은 세 형식으로 나뉜다.

① 가구별 형식이다. 단독 가구를 단위로 하며 본체에 10개 이내 흡입구가 연결된다. 주택 내 여러 공간에서 사용하기엔 충분한 개수다. ② 집중 형식이다. 아파트나 공용 건물을 단위로 하며 본체를 지하실 등 설비실에 설치해 파이프로 각 층의 청소 구역을 직접 관리한다. ③ 흡진과 청소 기능을 하나로 합친 형식이다. 먼지를 빨아들이는 동시에 카펫, 타일, 소파를 청소할 수 있으며 심지어 막힌 싱크대도 뚫을 수 있다. 본체를 하수도에 연결하면 쓰레기 등 오물을 아예 하수구로 버려 먼지통을 비우는 수고도 덜 수 있다.

중앙 진공청소 시스템은 고급 빌라와 아파트뿐 아니라 호텔, 레스토랑, 학교, 도서관, 병원, 사무용 건물 등 다양한 업종과 장소에 적용할 수 있다. 또한 본체를 지하실, 차고, 저장실 등 생활 구역 밖에 설치하기 때문에 청소로 인해 발생하는 소음을 걱정하지 않아도 된다. 송풍구가 실외로 직접 연결되어 있어 미세 먼지와 먼지에 부착된 세균을 제거하면서도 먼지가 실내를 순환하며 오염시키는 문제를 해결했다.

먼지 흡입구는 벽이나 전원 콘센트 근처 등 건물의 적당한 위치에 설치한다. 본체는 관을 통해 각 흡입구와 연결되며 이어서 흡입용 호스를 흡입구에 연결한 후 호스 손잡이에 달린 스위치를 켜면 시스템이 자동으로 작동한다. 중앙 진공청소 시스템의 흡입력은 일반 진공청소기의 5배다. 아울러 빨아들인 먼지는 집진관 안으로 들어가며 배기가스는 실외로 배출되어 실내에서는 2차 오염이 일어나지 않는다.

벽면 흡입구에 호스 플러그를 꽂으면 바로 청소가 가능하므로 청소기 본체를 끌고 다니지 않아도 된다. 바닥에 흡입구를 설치했다면 먼지를 흡입구 앞까지 쓸어 놓으면 먼지가 저절로 집진통으로 빨려 들어간다.

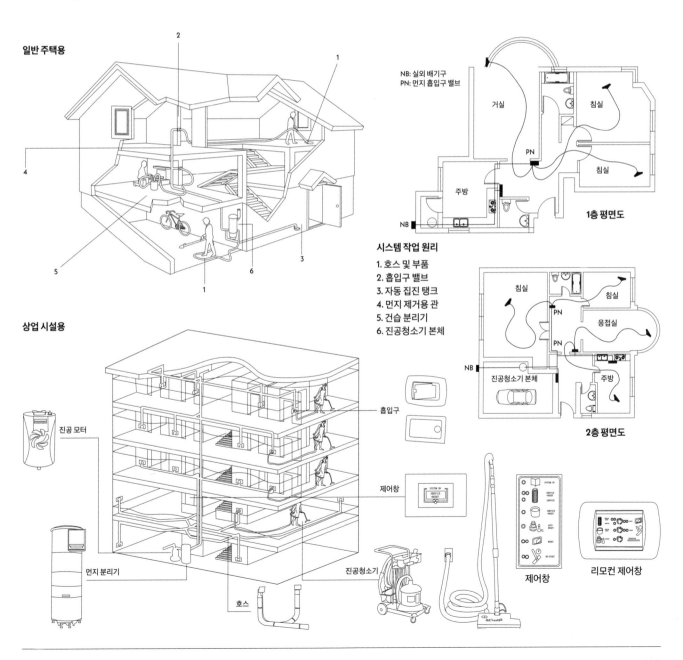

일반 주택용

상업 시설용

NB: 실외 배기구
PN: 먼지 흡입구 밸브

거실 침실 침실 주방 1층 평면도 NB

시스템 작업 원리
1. 호스 및 부품
2. 흡입구 밸브
3. 자동 집진 탱크
4. 먼지 제거용 관
5. 건습 분리기
6. 진공청소기 본체

침실 침실 응접실 PN PN NB 진공청소기 본체 주방 2층 평면도

진공 모터 먼지 분리기 흡입구 제어창 호스 진공청소기 제어창 리모컨 제어창

환기 시스템은 실내의 오염된 공기를 밖으로 내보내고 실외 공기를 여과해 실내에 들여온다. 환기 시스템은 단방향 흐름과 양방향 흐름으로 나뉜다. 단방향 흐름 시스템은 시스템이 작동 중일 때 오염이 심한 구역의 공기는 계속 밖으로 내보내고 외부의 신선한 공기를 급기구를 통해 실내로 꾸준히 유입시켜 실내 공기를 신선하게 유지하는 방식이다. 양방향 흐름 시스템은 본체에 양방향 송풍기가 달려 있어 하나는 실내 공기를 실외로 배출하고 다른 하나는 실외의 신선한 공기를 실내로 들여오는 역할을 한다.

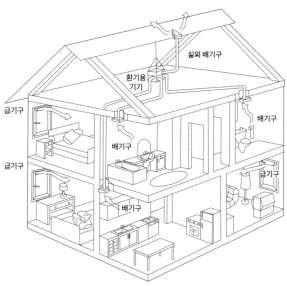

가정용 스마트 환기 시스템의 작동 견취도

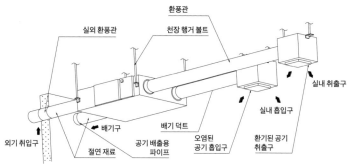

(본 설치도는 천장틀에 설치하는 환기용 기기에 적합하다.)

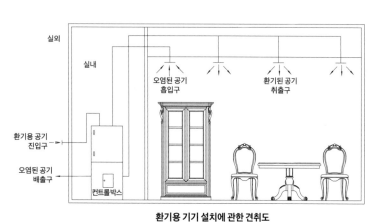

환기용 기기 설치에 관한 견취도

주택의 중앙 환기 시스템

이 시스템은 주택 전체의 통풍과 환기를 담당하면서도 실내 온도에 미치는 영향이 매우 미미하다. 따라서 창문을 여닫을 수 없는 상황에서 실내 공기 오염을 해결하는 최고의 방법이다. 우선 실내를 2~3개 구역으로 나눈 후 구역마다 다시 3~5개의 부압 구역으로 구분한다. 이로써 창문 위 환기구에 공기 대류를 일으켜 혼탁해진 실내 공기를 실외로 배출하고 다시 환기용 실외 공기를 실내로 들인다.

상업 시설의 중앙 환기 시스템

이 시스템은 팬, 급기구, 배기구, 파이프 등으로 구성된다. 건물 꼭대기에 팬을 설치하고 파이프로 주방, 화장실, 욕실 등 공기가 혼탁해지는 구역에 연결하여 부압을 계속 형성시키는 방식으로 혼탁한 공기가 관을 타고 실외로 배출되게 한다. 또한 부압 작용으로 새 공기는 벽에 설치된 급기구를 통해 쉼 없이 실내 각 구역으로 들어간다. 이로써 혼탁한 공기는 배출되고 신선한 공기는 유입되며 공기 순환이 이루어진다.

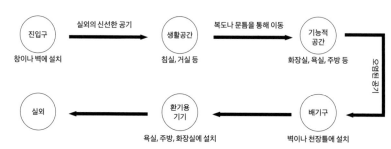

상업용 건물의 환기 시스템 견취도

바닥 난방은 복사열을 이용해 쾌적함을 주는 난방 방식이다. 온수난방과 전열 기구를 이용한 직접난방으로 나뉜다. 온수난방은 가정용 보일러가 열원이고, 보일러로 데운 뜨거운 물이 열매가 된다. 그리고 물 순환 펌프로 뜨거운 물이 폐쇄된 장치 안에서 순환된다. 배관이 방열 말단이다. 내부에서 순환하는 온수 온도는 일반적으로 50~70℃로, 바닥 표면층을 가열해 설정한 온도에 도달한다.

온수난방은 공기 대류를 약화해 실내를 쾌적하게 만들며 난방으로 인한 오염물이 발생하지 않는다. 아울러 공간을 따로 차지하지 않아 가구 배치에도 방해받지 않는다. 온수난방은 보일러 등의 열원과 분배기, 배관, 관련 부품으로 구성된다. 60℃가 넘지 않는 뜨거운 물을 열매로 사용하며 매설한 배관을 통해 바닥을 가열해 복사열을 균일하게 방사하여 실내 온도를 쾌적한 수준까지 높인다. 에너지 효율이 높고 관리가 편해 매우 이상적인 난방 방식이다.

이중 바닥 가열을 통한 난방 공정도

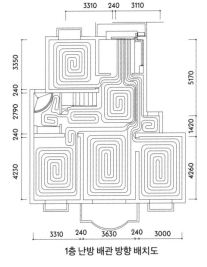

1층 난방 배관 방향 배치도

구성: 전용 유닛
　　　바닥 코일 배관
　　　고정압 환풍기
　　　벽걸이형 난방기 (선택 사항)

기능: 겨울 - 바닥 난방+따뜻한 바람으로 환기
　　　여름 - 바닥 냉방+시원한 바람으로 환기
　　　자동 전환 - 기온이 0℃ 이상일 때는 전용 유닛으로 난방
　　　기온이 0℃ 이하일 때는 벽걸이형 난방기로 난방

바닥과 중앙 에어컨을 통한 냉난방 시스템

방 3개, 거실 1개일 때의 냉방기 배치도

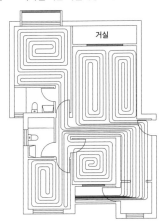

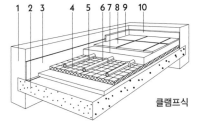

방 3개, 거실 1개일 때의 바닥 난방 배치도

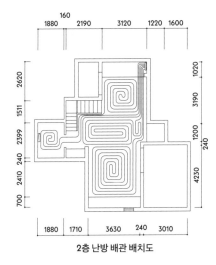

2층 난방 배관 배치도

성형식

1. 벽
2. 기층
3. 모서리 보온재
4. 복합 온수 배관
5. 난방에 맞게 제작된 판
6. 방습제가 있는 시멘트 모르타르
7. 바닥 마감층
8. 신축 이음매
9. 걸레받이

클램프식

1. 벽
2. 기층
3. 모서리 보온재
4. 지면 보온재+방습막
5. 파이프 클램프
6. 복합 온수 배관
7. 방습제가 있는 시멘트 모르타르
8. 바닥 마감층
9. 신축 이음매
10. 걸레받이

금속 그물망

1. 벽
2. 기층
3. 모서리 보온재
4. 지면 보온재
5. 폴리에틸렌 막
6. 복합 온수 배관
7. 금속 그물망
8. 파이프 클립
9. 특수 시멘트 모르타르
10. 신축 이음매
11. 걸레받이
12. 바닥 마감재

19

시스템 통합 설비

방열기라고도 부르는 라디에이터는 재질에 따라 주철, 강철, 알루미늄, 비금속으로 나뉜다. 외관과 형식에 따라서는 튜브형, 날개형, 기둥형, 판형으로 나뉜다. 환기 방식에 따라서는 일반, 대류, 복사 방식이 있다. 가장 흔한 것은 일반형으로 복사열이 전체 열 발생량의 20% 정도다. 열원으로 뜨거운 물과 증기를 사용할 수 있다.

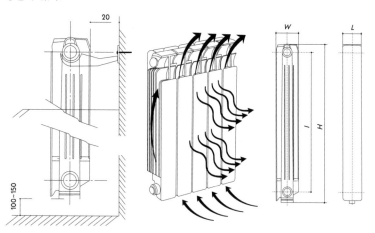

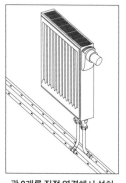

관 2개를 직접 연결해서 설치

관을 벽에 매립해 설치

관을 바닥에 매립해 설치

관 2개를 벽에 매립해 설치

설치 방식

벽에 설치하거나 지지대 위에 얹어서 놓을 수 있다. 벽면과 20mm 이상, 바닥과 100~150mm는 떨어뜨려야 공기의 자연 대류가 일어난다. 이 밖에 라디에이터의 상단 및 다른 장애물(창틀, 벽감)과의 거리가 100mm보다 작으면 안 된다. 라디에이터의 이상적인 설치 위치는 창문 아래다. 가로 길이와 창문 너비가 일치해야 균일한 실내 온도로 난방을 할 수 있으며 공기 환류 현상으로 실내에 바람이 이는 것을 막을 수 있다.

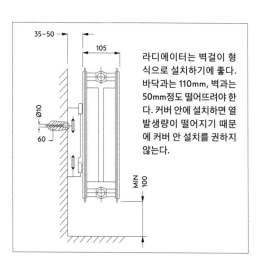

라디에이터는 벽걸이 형식으로 설치하기에 좋다. 바닥과는 110mm, 벽과는 50mm정도 떨어뜨려야 한다. 커버 안에 설치하면 열 발생량이 떨어지기 때문에 커버 안 설치를 권하지 않는다.

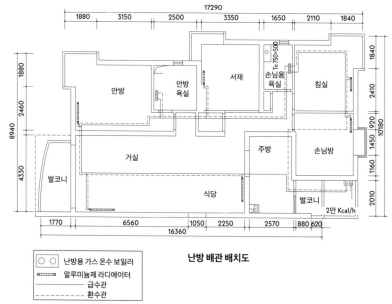

난방 배관 배치도

○ ○	난방용 가스 온수 보일러
	알루미늄제 라디에이터
——	급수관
-----	환수관

스마트 제어 시스템은 일반적으로 제어 호스트, 고전압 계전기 모듈, 디밍 모듈, 리모컨 및 터치스크린, 스마트 전원 소켓, 스마트 커튼 제어기, 전화 제어 모듈, 적외선 트랜시버, 무선 수신기 등으로 구성된다.

스마트 홈은 모듈화 구조가 추세다. 그래서 호스트나 복잡한 배선 없이도 인터넷 설비, 보안 설비, 가전 등을 임의로 연결할 수 있다. 이로써 거주지 내 또는 원거리 제어를 통해 가전의 가동 시간과 조명 밝기를 통제하고, 상황에 따른 각종 설비의 작업 방식과 보안 시스템도 설정할 수 있다. 스마트 홈 시스템은 스마트 제어, 정보 서비스, 보안 모니터링을 제공하며, 이 세 기능은 단독으로 설치해 사용할 수 있다.

1. 보안 기능

전문 경호원이 24시간 내내 집을 지키는 것 같은 보안 기능을 갖추고 있으며 만에 하나 돌발 상황이 발생하면 경찰에 직접 신고해 주기도 한다.

2. 햇빛과 빗물 차단

실내 채광은 수요에 따라 달라져야 한다. 여름에는 작열하는 햇빛을 가리고, 오후에는 충분한 광선이 필요한 것처럼 말이다. 이처럼 시시각각 변하는 채광 수요를 스마트 커튼과 차광막으로 통제할 수 있다. 또한 빗물 회수 시스템을 이용하면 천장에서 받은 빗물을 정화해 화분에 주거나 세탁용으로도 쓸 수 있다.

3. 배경 음악

필요할 때 편안하고 은은한 음악이 들려오면 삶은 더 여유로워지기 마련이다. 서재에서 일하는 게 익숙하다면 좋아하는 음악을 틀어 놓으면 업무 효율을 높일 수 있다. 스마트 홈 시스템을 활용하면 스마트 제어로 배경 음악을 틀어 놓을 수 있다.

4. 스마트 영화·음악 감상

영화·음악 감상실에는 음향기기, 영상기기, DVD 플레이어, 노래방 기기 등 필요한 설비가 매우 많다. 전문가나 마니아가 아니면 어떻게 제어해야 하는지 알기 어렵다. 스마트 설비를 이용하면 벽면에 설치한 터치식 스위치만으로도 영화 모드, 노래방 모드, 음향 모드 등 다양한 모드를 쉽게 조작해 영화관 수준의 시청각 체험을 할 수 있다.

5. 스마트 조명

실내조명은 수요에 따라 조도가 달라져야 한다. 이를테면 가족이 모여 식사하는 공간은 밝아야 하며, 영화를 감상할 때는 스크린 쪽만 밝혀야 한다. 독서할 때는 눈의 피로를 줄이기 위해 미황색 조명이, 한밤중에는 수면을 방해하지 않게 부드럽고 어둑한 조명이 필요하다. 스마트 조명은 이 모든 걸 사전 설정 및 예약을 통해 가능하게 해준다.

6. 스마트 온도 조절

중앙 냉난방과 바닥 난방 시설이 완비되었다면 스마트 제어 기술로 난방 시스템의 '기후 보상' 기능을 통제할 수 있다. 이로써 실내외 온도 차를 계산해 보일러가 최상의 상태에서 효율적으로 작동한다. 이는 절전, 환경 보호, 설비 수명 연장 등에 도움이 된다. 또한 원거리 수신기를 통해 핸드폰으로 언제 어디서든 냉난방을 제어하여 귀가 전에 실내 온도를 쾌적하게 만들어 놓을 수 있다. 다만 이는 냉난방과 보일러 시스템뿐 아니라 스마트 홈 시스템도 갖춰야만 가능하다.

스마트 홈 시스템에 대한 설명:
온도 조절 및 예약 설비

각 생활공간의 온도를 따로따로 자동으로 조절해 실내 온도를 쾌적하게 유지해 준다. 난방 밸브가 정해 놓은 시간에 작동해 밤에는 자동으로 난방을 줄여 건강한 수면 환경을 조성한다. 또한 창문을 열면 설정 실내 온도가 자동으로 내려간다.

실내 온도 제어기가 달린 다기능 제어 패널

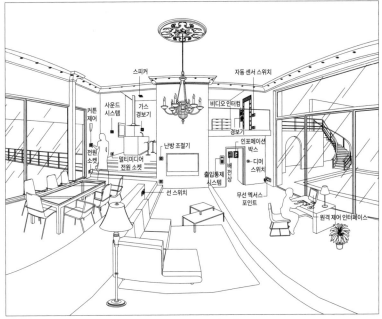

스마트 홈 시스템 견취도

스마트 커튼 시스템

제어판으로 실내 전동 블라인드나 롤러 블라인드를 개별 또는 한꺼번에 제어할 수 있다. 또한 조도 센서나 풍속 측정 센서로 신호를 입력해 차양막과 블라인드로 강한 햇빛이나 강풍을 자동으로 막는다. 도난 방지 롤러 블라인드로 타이밍 설정을 해두면 집에 사람이 없어도 창을 보호할 수 있다.

풍속 측정 센서

맞춤형 조명 제어 시스템

문 앞에 설치하는 '전체 스위치'는 모든 전자기기의 전원, 예를 들어 조명이나 전원 소켓에 연결된 전자기기의 전원을 동시에 끌 수 있다. 거실이든, 식당이든, 책을 읽든, TV를 보든 장소를 불문하고 언제든 맞춤형 조명 설정을 사용할 수 있다. 원격 조작도 가능하다. 만약 밤에 의심스러운 소리를 들었다면 침상에 설치해 놓은 '긴급 스위치'로 집 전체의 조명을 순식간에 밝힐 수도 있다. 집에 사람이 없거나 장기 휴가로 집을 오래 비울 때는 '집에 사람이 있는 척하는 시뮬레이션 모드'를 통해 도둑을 쫓을 수도 있다.

이중 화면의
시스템 제어 패널

다양한 정보 피드백 기능

외출 시 문과 창문을 닫고 나가는 걸 자주 깜빡한다면 입구에 달아 둔 모니터를 통해 경고가 울리도록 설정할 수 있다. 시스템에서 예기치 않은 상황을 감지하면 자동으로 보안 관련 기관이나 이웃에게 전화를 거는 기능도 있다. 또한 이동 센서에서 이상한 움직임을 감지하면 자동으로 실내외 조명을 켜서 도둑 침입을 막기도 한다. 한편 냉동기처럼 중요한 전기 설비가 고장 나면 전화기나 인터넷을 통해 문자나 음성으로 경고 메시지를 전달한다.

LCD 액정 모니터

유연한 실내 관리 시스템

실내 공간의 용도가 변경되면 그에 맞춰 기능을 조정할 수 있다. 컴퓨터, PDA, 휴대전화를 이용해 집 안의 모든 전기 설비를 통제하는 것이다. 집 안에서는 소형 모니터나 컴퓨터로 전기 설비를 중앙 통제할 수 있다. 휴가를 보내고 귀가하기 전에 전화나 휴대전화로 난방기를 절전 모드에서 정상 모드로 원격 전환할 수도 있다.

휴대전화

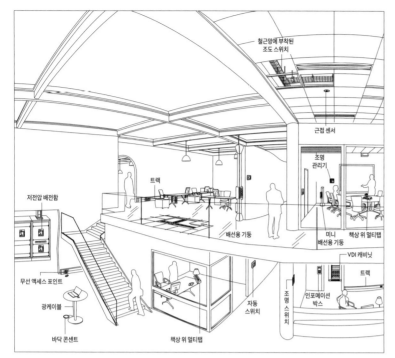

철근망에 부착된
조도 스위치

근접 센서

조명
관리기

저전압 배전함

트랙

배선용 기둥

미니
배선용 기둥

책상 위 멀티탭

VDI 캐비닛

무선 액세스 포인트

트랙

광케이블

인포메이션
박스

자동
스위치

조명
스위치

바닥 콘센트

책상 위 멀티탭

상업용 건물의 스마트 시스템

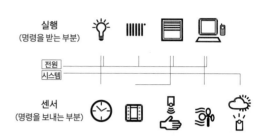

스마트 오피스 빌딩 시스템 견취도

실행
(명령을 받는 부분)

전원
시스템

센서
(명령을 보내는 부분)

스마트 시스템 예시: 각 전기기기에 하나의 시스템이나 표준을 적용해야 효율을 최대한 올릴 수 있다.

1. 맞춤형 난방 제어 시스템

사람이 있는지를 감지해 난방 설비를 켜고 끈다. 또한 창호가 열려 있으면 즉시 난방 밸브를 닫는다. 난방 시스템은 정해 놓은 시간이나 설정에 따라 자동으로 작동하며 기존 난방기에 달려 있던 수동 밸브 대신 실내 항온 제어기로 제때 온도를 제어한다.

2. 유연한 건물 관리 시스템

개편이나 이사 등의 이유로 실내 용도가 바뀌면 그에 따라 건물의 기능을 조정할 수 있다. 인터넷 제어기를 통해 외부에서 건물의 모든 전기 시설을 제어하는데 컴퓨터, PDA, 휴대전화로 에너지 사용 현황, 출력 곡선과 온도 등을 원격으로 살펴볼 수 있다. 또한 온도가 임곗값을 초과하면 메시지를 바로 받을 수 있다. 설비에 문제가 생기면 즉시 자동으로 비상 작동 중지에 들어간다.

고장이 나면 신호를 바로 눈으로 볼 수 있으며 관련 정보는 건물의 전기 설비 책임자나 설비 운영자에게 자동으로 전송된다. 센서로 창문, 문 또는 지하 차고 등을 모니터링하며 이상 상황을 감지하면 제때 보고한다. 또한 일부 설비를 계획적으로 켜거나 꺼서 전력 피크를 피할 수 있다.

실내 온도 제어기가
달린 멀티 제어 패널

4. 자동 조명 제어 시스템

퇴근 후나 주말에는 특정 시간을 정해 자동으로 광원을 차단하며 외부 자연광의 세기에 따라 실내조명의 밝기를 자동 조절한다. 스마트 난방 제어 기능을 결합하면 에너지 소비 비용을 최대 70% 절약할 수 있다.

실내 모션 센서를 이용해 복도, 계단 등 조명을 계속 켜두지 않아 될 장소에 필요할 때만 불이 자동으로 켜지게 할 수도 있다.

인터넷 제어기

5. 작업 편의성 향상

상업용 건물에 스마트 시스템을 적용할 때는 용통성과 경제성을 반드시 고려해야 한다. 세미나실을 예로 들면 디스플레이 및 컨트롤 패널 위에 있는 버튼을 눌러 곧 열릴 프로젝션 발표를 위한 기능들을 설정할 수 있다. 즉 조명, 블라인드, 스크린, 프로젝션 기기, 마이크 작동 등을 설정할 수 있다. 또한 통풍과 난방 설비가 자동으로 실내 온습도를 쾌적하게 유지해 준다. 이상의 모든 기능을 결합하면 컨트롤 패널 하나로 조작할 수 있다. 언제든지 버튼을 눌러 새로운 기능을 설정할 수 있으며 저장해 두면 다음에도 이용할 수 있다.

시스템
제어 패널

제어기가 달린
근접 센서

3. 스마트 커튼 시스템

조도 센서를 통해 햇빛 세기에 따라 자동으로 차광막 위치를 조정한다. 또한 풍속 측정 센서로 강풍이 불 때 자동으로 실외 블라인드를 걷으며 태양 위치에 따라 블라인드 각도를 자동으로 조정하기도 한다.

디스플레이 및
제어 패널

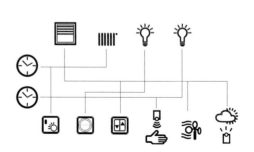

기존 연결 방식: 독립된 경로가 너무 많아 효율성이 비교적 낮다.

오늘날의 진보한 인터넷 정보 기술은 호텔 업계에 더욱 선진화된 관리 방식을 제공해 주었다. 그중 스마트 호텔은 미래 상업용 건물의 발전 방향이자 고효율 관리를 위해 필요하다. 스마트화란 절전, 고효율 관리, 인력과 비용 절감을 위한 토대로, 호텔 스마트 시스템이 추구하는 궁극적인 목적이기도 하다.

시스템 본체는 설계를 바탕으로 객실 정보 피드백, 조명, 에어컨, 커튼, 배경 음악, 각종 서비스 등을 하나로 통합해 여러 기능으로 절전, 조명 제어, 안전 예방을 실현한다. 여기에 컴퓨터 상호 연계 기술을 적용해 투숙객 신분, 객실 문 상태, 소형 금고 상태, 객실 온도, 에어컨 상태 및 각종 서비스 정보를 모니터링하고 소리와 불빛을 통한 알람 등을 네트워크로 실시간으로 처리한다.

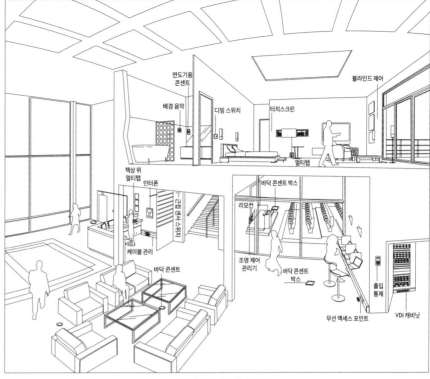

면도기용 콘센트 / 배경 음악 / 디밍 스위치 / 터치스크린 / 블라인드 제어 / 멀티탭 / 책상 위 멀티탭 / 인터폰 / 바닥 콘센트 박스 / 리모컨 / 케이블 관리 / 바닥 콘센트 / 조명 제어 관리기 / 바닥 콘센트 박스 / 출입 통제 / 무선 액세스 포인트 / VDI 캐비닛

무선 조명 리모컨

호텔 스마트 시스템 견취도

1. 터치스크린 조명 제어판

복도 조명은 이중으로 제어하고 침대 조명은 밝기를 조절할 수 있다. 전체 전원 끄기를 통해 실내의 모든 조명을 끌 수 있으며, 야간 조명 자동 점등 외에도 여러 스마트 기능이 갖춰져 있다.

2. 스마트 에어컨 제어판

터치스크린 온도 제어판이 현재 온도와 풍속을 정확히 보여 준다. 계절 전환 설정을 고객과 컴퓨터가 원격으로 제어할 수 있다. 프런트 데스크에서도 접객 온도를 직접 설정할 수 있으며 이 외에 여러 스마트 기능을 갖추고 있다.

3. 터치스크린 조명 제어판

침대 조명은 밝기 조절이 가능하며 테이블 램프와 플로어 램프는 따로따로 켜고 끌 수 있다. 방해 금지와 청소 기능이 인터로크되어 있으며 전체 전원이 꺼져도 방해 금지는 켜져 있게 할 수 있다. 이 외에도 여러 스마트 기능이 들어가 있다.

4. 적외선 센서

고객이 욕실로 들어서면 욕실 조명이 자동으로 켜지며 욕실 사용 후 20분이 지나면 절전 모드로 들어간다. 이 센서를 방에 설치해 네트워크와 연결하면 절전 및 도난 방지 기능도 수행할 수 있다.

5. 긴급 버튼

욕실이나 사우나실 사용 중 긴급 상황이 발생했을 때 이 버튼을 누르면 객실부 및 보안 부서로 호출 정보가 전달되어 호텔에서 신속하게 대응할 수 있다.

긴급 버튼

6. 커튼 제어판

고객이 객실 내에서 커튼을 여닫는 걸 제어할 수 있다. 스마트 제어 시스템으로도 할 수 있는 기능이다.

7. 스마트 인식 절전 스위치

절전 스위치는 전용 카드 키를 썼을 때만 작동한다. IC 판독과 주파수 잠금 기술을 통해 카드 사용자나 객실 사용 등의 정보를 인터넷으로 객실부 및 관련 부서로 보낸다. 이 외에도 여러 가지 스마트 기능이 들어가 있다.

카드 키를 꽂아야 전원이 들어옵니다.

8. 터치스크린 제어판

고객이 문으로 들어서면 복도 조명이 자동으로 켜진다. 고객이 객실을 떠난 후 방 청소가 필요하면 '즉시 청소 요청' 관련 표시를 켜두면 된다. 복도, 청소, 욕실 조명을 따로 끄고 켤 수 있으며 이 외에도 여러 스마트 기능을 갖추고 있다.

9. 문 앞 디스플레이 패널

객실 호수, 방해 금지, 청소 등의 내용을 표시하며 초인종으로 쓰거나 체크인도 표시할 수 있다.

1618

10. 스마트 금고와 방범 기능

룸서비스 센터와 보안 부서에서 언제든 금고 정보를 확인하고 점검할 수 있다. 따라서 고객이 체크아웃할 때 호텔 직원이 컴퓨터에 나온 정보에 따라 고객이 남기고 간 물건을 확인하고 알려줄 수 있다.

11. 스마트카드 키

무선 주파수 카드를 쓰기 때문에 칩이 PVC에 싸여 있든, 카드를 직접 접촉하지 않은 전자 센서 방식으로 정보를 읽어 낸다.

12. 무선 조명 리모컨

첨단 무선 기술로 객실 조명을 스마트 제어할 수 있으며 분위기 모드도 설정할 수 있다.

13. 마그네틱 센서

인터넷을 통해 문을 여닫은 상태나 시간, 각종 상황과 관련한 정보를 관리 센터 및 관련 부서로 전송한다. 기타 스마트 제어도 가능하다.

주요 참고 문헌

[01] 《명·청 시대 가구 도감》, 캉하이페이 편, 중궈젠주궁예출판사, 2005.

[02] 《유럽식 가구 도감》, 킹하이페이 편, 중궈젠주궁예출판사, 2006.

[03] 《미국식 가구 도감》, 캉하이페이 편, 중궈젠주궁예출판사, 2013.

[04] 《신 중국식 가구 도감》, 캉하이페이 편, 중궈젠주궁예출판사, 2014.

[05] 《가구 디자인 자료 도감》, 캉하이페이 편, 상하이커쉐지수출판사, 2008.

[06] 《건축 장식 재료 명·청 시대 가구 도감》, 스전 편, 중궈젠주궁예출판사, 2005.

[07] 《건축 도해 사전》, 건축자료연구소 저, 다롄리궁대학출판사, 1997.

[08] 《건축 설계 자료집》, 본서편집위원회 편, 중궈젠주궁예출판사, 1994.

[09] 《건축 장식 구조 자료집》, 천바오성 편, 중궈젠주궁예출판사, 1999.

[10] 《간접조명》, NIPPO전기주식회사 저, 쉬둥량 역, 중궈젠주궁예출판사, 2004.

[11] 《상용 화훼 도감》, 진보 편, 중궈눙예출판사, 1998.

[12] 《실내 디자인 발전사》, 치웨이민 편, 안후이커쉐지수출판사, 2004.

[13] 《가구 장식의 도안과 특징》, 탕카이쥔 편, 중궈젠주궁예출판사, 2004.

[14] 《중국 고대 가구 총람》, 둥보신 편, 안후이커쉐지수출판사, 2004.

[15] 《피그먼트 펜 풍경 사생》, 리창보 저, 링난메이수출판사, 2004.

[16] 《중국 원림 가산》, 마오페이린, 주즈훙 편, 중궈젠주궁예출판사, 2004.

[17] 《고전 건축 언어》, 황치쥔 저, 지셰궁예출판사, 2006.

[18] 《중국 고탑 조형》, 쉬화당 편, 중궈린예출판사, 2007.

[19] 《가정취미 관상어 기르기》, 선쥔, 허웨이광 편, 상하이커쉐푸지출판사, 2004.

[20] 《실내 녹화와 정원》, 투란편 편, 중궈젠주궁예출판사, 2004.

[21] 《가구 장식 독학 대백과》, 리멘민 편, 두저원자이위안둥유한회사, 1995.

[22] 《현대 조명 설계 방법과 응용》, 마웨이싱 편, 베이징리궁대학출판사, 2014.

[23] 《신장 민가》, 천전둥 편, 중궈젠주궁예출판사, 2009.

[24] 《Plants: 2,400 Royalty-Free Illustrations of Flowers, Trees, Fruits and Vegetables》, Jim Harter, Dover Publications, 1998.

[25] 《The Elements of Style: An Encyclopedia of Domestic Architectural Detail》, Stephen Calloway, Firefly Books, 2012.

[26] 《Interiors: An Introduction》, Karla Nielson and David Taylor, McGraw-Hill College, 2010.

[27] 《Architecture》, L'Aventurine, Art Stock, 2007.

[28] 《Dream Windows》, Charles T. Randall and Sharon Templeton, Randall International, 2004.

　　　《Dream Windows: Historical Perspectives, Classic Designs, Contemporary Creations》, Kathleen S. Stoehr, Charles Randall Inc., 2005.

[29] 《Window and Bed Sketchbook》, Wendy Baker, Shoestring Book Company, 2006.

[30] 《Inside Today's Home》, Ray Nelson Faulkner and Sarah Faulkner, Holt Rinehart Winston, 1975.

[31] 《Interior Graphic and Design Standards》, S.C. Reznikoff, Watson-Guptill, 1986.

[32] 《Architectural Lighting》, M. David Egan and Victor Olgyay, McGraw-Hill College, 2001.

[33] 《Lighting Design Basics》, Mark Karlen and James R. Benya, John Wiley & Sons Inc., 2012.

[34] 《실내디자인사》, John Pile 저, 홍승기 역, 서우, 2002.

[35] 《건축 그래픽 스탠다드》, 미국건축가협회(AIA) 저, MGH Books 역, 엠지에이치북스, 2019.

[36] 《건축설계자료집성》, 일본건축학회 편, 산업도서출판공사, 2003.

[37] 《건축설계자료집성 거주》, 일본건축학회 편, 산업도서출판공사, 2002.

[38] 《도판으로 이해하는 세계건축사》, Emily Cole저, 유우상, 장지을 공역, 시공문화사, 2008.